KB145597

예술가의 뒷모습

33 ARTISTS IN 3 ACTS

by Sarah Thornton

'벌거벗은' 현대미술가와 현대미술의 '진짜' 초상

예술가의 뒷모습
33 Artists
in 3 Acts

세라 손튼
배수희 옮김

● 세미콜론

오토와 코라에게

차례

3막 숙련 작업

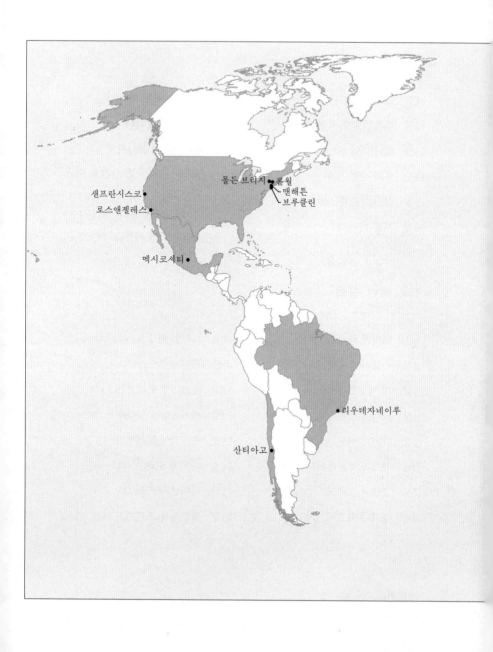

샌프란시스코●

로스앤젤레스●

멕시코시티●

몰든 브라치 ●콘월
＼맨해튼
＼브루클린

●리우데자네이루

산티아고●

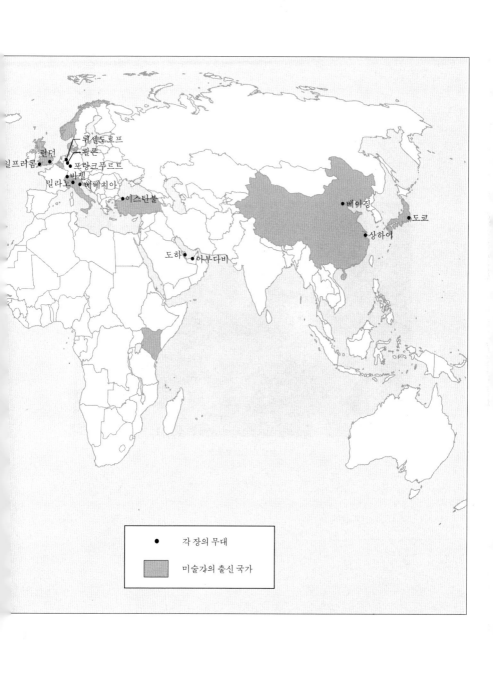

뒤셀도르프
쾰른
런던
일프러콤
프랑크푸르트
바젤
밀라노
베베치아
이스탄불
베이징
도쿄
상하이
도하
아부다비

● 각 장의 무대

미술가의 출신 국가

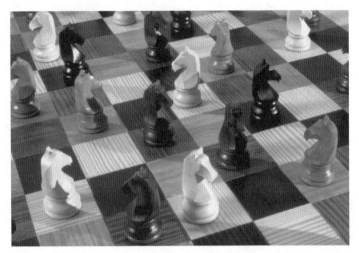

가브리엘 오로즈코
「쉼 없이 달리는 말」
1995

서문

"나는 미술을 믿지 않는다. 미술가를 믿는다." ―마르셀 뒤샹

미술가는 작품을 만들기만 하는 것은 아니다. 그들은 자기 작품에 영향력을 발휘하는 신화를 창조하고 유지한다. 19세기 화가들이 신뢰성의 문제에 직면했을 때 현대미술의 시원인 마르셀 뒤샹(Marcel Duchamp)은 신념을 미술의 주요 관심사로 만들었다. 뒤샹은 남성 소변기를 뒤집어 놓고 「샘 Fountain」(1917)이라는 제목을 붙여 작품이라고 선언하면서 미술가는 자기가 선택한 것은 무엇이든지 미술이라고 명명할 수 있는 신과 같은 권력을 갖고 있다고 주장했다. 이런 권위를 유지하는 일이 쉽지 않지만 성공하고 싶은 미술가라면 반드시 필요한 것이다. 무엇이든 미술이 될 수 있는 범위에서 질을 판단하는 객관적인 척도는 없으므로 야망 있는 미술가는 우수성을 판단하는 자신만의 기준을 확립해야 한다. 그런 기준을 새로 만들려면 자신에 대한 믿음이 강해야 할 뿐만 아니라 딜러, 큐레이터, 비평가, 컬렉터를 포함해 동료 미술가까지 중요한 위치에 있는 타인의 확신이 필요하다. 서로 경쟁하는 신들처럼 현대의

미술가들은 열성적인 추종자들이 생길 수 있도록 퍼포먼스를 할 필요가 있다.

역설적이지만 미술가가 된다는 것 그 자체가 수작업 같은 정교한 작업(craft)이 되어 버렸다. 뒤샹은 "레디메이드"를 위해서 수작업을 버렸지만 아이디어는 물론 정체성까지 수작업처럼 정교하게 만들기 시작한 것은 우연이 아니다. 그는 작품의 반열에서 페르소나를 연기하고 자기 자신을 에로즈 셀라비(Rrose Sélavy)라는 이름의 여성으로 그리고 사기꾼 내지는 협잡꾼으로 제시했다. 미술가들은 자신이 허풍이 세거나 유명인을 동경하는 사람으로 비치지 않을까 고심한다. 미술가가 된다는 것은 그저 직업이 아니다. 그것은 갖은 애를 써서 얻은 정체성, 시간과 함께 쌓아 올린 평판, 진정성과 연계된 독특한 사회적 위상이다. 미술 실기 학사학위 또는 석사학위를 받았다고 해서 미술가라고 자신 있게 선언할 수 있는 사람은 거의 없다. 대체적으로 제도적 보증, 예를 들면 딜러와 전속 계약을 하거나 레지던시에 들어가거나 미술관 전시를 하는 것이 전제 조건이다. 하지만 이런 비준 형식들은 미술가 스스로 내면화해야 한다. 작품의 크기와 구성처럼 미술가의 언행은 타인뿐만 아니라 퍼포먼스를 하는 자신까지도 설득해야 한다. 이런 이유로 필자는 미술가의 작업실을 자신에 대한 믿음을 매일 리허설하는 개인 무대라고 생각한다. 바로 이 점이 이 책을 세 개의 "막"으로 나눈 여러 이유 중 하나다.

이 책은 오늘날 본격적인 프로 미술가가 된다는 것이 무엇인지, 그 본질을 탐구한다. 미술가가 자신의 작업을 어떻게 보는지,

그리고 미술계 게이트키퍼들의 기대를 어떻게 다루는지 탐색한다. 4년 동안 비행기로 수십만 킬로미터를 날아다니며 미술가 130명을 인터뷰했다. 필자는 자료 조사를 과하게 하는 편인데 이렇게 해야 큰 그림을 이해하고 가장 명쾌한 이야기를 선정할 수 있기 때문이다. 이는 책에서 다룰 최종 인물을 결정하는 것이 힘들어진다는 의미이기도 하다. 필자의 선정 기준은 큐레이터와 캐스팅 디렉터의 기준과 유사하다. 달리 말하면, (최대한 넓은 의미에서) 작업이 책의 의도와 맞아야 하고 미술가들이 필자의 질문에 흔쾌히 답해야 한다. 말솜씨가 대단히 좋은 한 사진가를 인터뷰한 일이 기억에 남는다. 그는 항상 미술가로 불러 달라고 주장해 온 사람인데 필자는 그에게 이 책의 화두인 "미술가는 무엇인가?"를 질문했다. 그의 대답은 "미술을 만드는 사람입니다."였다. 심장이 내려앉는 것 같았다. 이것은 대화를 끝내려는 의도로 말하는 지루한 동어반복적인 대답이다. 미술계는 표면상 '대화'를 반기지만 사업 운영의 중심축이라 할 수 있는 인물의 신비감이 벗겨질 우려가 있는 경우에는 예외다.

이 책에서는 개방적이면서 자기 의사를 분명하게 말하는 솔직한 미술가들에게 더 치중했다. 그렇다고 해서 이 책에 담긴 그들의 발언이 모두 솔직한 것은 아니다. 오히려 미심쩍지만 대조와 극적 재미를 위해 포함시킨 미술가도 있다. 때론 그들의 발언에 대해 질문하기도 했고 어떤 땐 그냥 넘어가기도 했다. 독자의 판단에 맡기고 싶었다. 두 막에 걸쳐 등장하는 유일한 미술가인 가브리엘 오로즈코(Gabriel Orozco)가 이 책의 초고를 읽은 후 말했다. "우리 미술

가들을 속옷만 입혀 놓았군요. 그중 몇 명은 양말은 신고 있네요."

이 책에 등장하는 미술가들은 5대륙 14개국 출신이다. 대부분 1950~1960년대에 출생했다. 그들은 경력이 20년 이상이며 필자의 질문에 더 개방적인 대답을 내놓았다. 게다가 필자는 문화간 비교 연구에 집중하고 있어서 아주 젊은, '최근 주목 받는' 미술가들은 배제하는 편이 주제를 산만하게 만들지 않는 최상의 방식인 것 같았다. 영역을 확장하여 다방면에서 벌이는 활동을 탐색하기 위해, '연예인 대 학자', '실리주의자 대 이상주의자', '자아도취자 대 이타주의자', '1인 작업 미술가 대 협업 미술가' 같은 스펙트럼의 다양한 지점에 자신의 위치를 설정한 미술가들을 중점적으로 다루었다. 이들 대부분은 세계적으로 인지도가 높지만, 교단에서 강의를 하고, 미술가 대다수가 그런 것처럼 작품 판매로 생계를 유지하지 않는 미술가 한 명씩을 각 막에 넣었다.

세 막의 제목은 각각 필자의 선택에 중요한 영향을 주었던 주제다. 정치(poliics), 친족(kinship), 숙련 작업(craft)은 전형적인 인류학 저술에서 볼 수 있는 표제다. 이런 표제는 미술비평이나 미술사에서는 일반적이지 않지만 미술가와 비미술가 또는 '진짜 미술가'와 애매한 미술가, 예를 들면 교육용 삽화가와 행동주의자, 취미생(소위 '일요화가') 또는 기능공과 디자이너 등으로 일축되는 다양한 사람들과 구분하는 이념적 경계선을 긋는다는 사실을 연구를 진행하면서 알게 됐다. 정치, 친족, 숙련 작업은 삶에서 가장 중요한 몇 가지를 포괄하기도 한다. 인간이 세계에 끼친 영향에 대한 관심, 타인과 맺는 의미 있는 관계, 가치 있는 사물을 만들기 위한 강

도 높은 노동이 바로 그것이다.

1막 '정치'는 인권과 표현의 자유를 특별히 염두에 두고 미술가의 윤리, 권력 그리고 책임감에 대한 미술가의 태도를 탐색한다. 2막 '친족'은 미술가가 경쟁, 협업, 그리고 궁극적으로는 애정을 목적으로 동료, 뮤즈, 후원자와 맺는 관계를 살펴본다. 3막 '숙련 작업'은 미술가의 기량을 비롯해서, 발상부터 실행, 마케팅 전략까지 작품 제작의 전반적인 측면을 다룬다. 미술가의 '작품'이 고립된 사물이 아니라 미술가들이 게임을 하는 방식 전체라는 점은 당연한 사실이다.

이 책은 미술가들을 비교 대조하는 방식을 고집한다. 미술가를 다루는 글 대다수는 모노그래프 형태로 한 사람에게 초점을 맞추거나, 미술가 여럿을 책 한 권에서 다룰 경우에는 서로 연계하지 않고 한 사람씩 독립적으로 기술한다. 심지어 단체전처럼 여러 미술가들을 흥미로운 방식으로 만나게 하는 경우에도 도록에 들어가는 글은 관례적으로 작품 제작자가 아닌 작품만을 비교한다. 사실 미술계는 '천재'를 분리해 내는 일을 무엇보다 좋아한다.

각 막마다 상대를 돋보이게 하는 역할을 하는 인물을 반복적으로 배치했다. 1막에는 제프 쿤스(Jeff Koons)와 대비해서 아이웨이웨이(艾未未)를 등장시켰다. 두 미술가는 비슷한 연배이며 뒤샹의 영향을 많이 받아서 레디메이드를 사용하고 능숙하게 미디어의 헤드라인을 독차지한다. 하지만 권력에 대한 그들의 태도는 사뭇 다르다. 아이웨이웨이는 그가 다루는 모든 것을 정치적인 것으로 만드는 데 집중하는 반면 쿤스는 정치를 피하려고 한다. 아이웨

이웨이에게 조수들과의 관계에 대한 질문을 했는데 그는 작업실을 대학생 세미나처럼 운영하고 있어서 직원들이 자신의 창의적 자아를 찾을 수 있도록 자율권을 준다고 했다. 반면 쿤스의 관리 방식은 독재적인 면이 더 강하다. 그는 직원들이, 그의 표현을 그대로 옮기면 자기 "손가락 끝"의 연장선이 되어 움직일 수 있는 시스템을 원했다.(시스티나 성당에서 하느님이 아담에게 생명을 불어넣는 전능의 장면이 떠올랐다.)

3막의 맞수들은 이 시대에 가장 다작하는 미술가 중 한 사람인 데미언 허스트(Damien Hirst)와 한 번도 팔 수 있는 사물을 만든 적이 없는 퍼포먼스 미술가 앤드리아 프레이저(Andrea Fraser)다. 포름알데히드에 담근 죽은 상어와 소더비 경매《내 머릿속에서 영원히 아름다운》으로 많이 알려진 허스트는 여러 미술가들과의 대화에서 자연스럽게 화제에 올랐는데 대부분의 경우 그는 미술가들이 거리를 두고 싶어 하는 인물이었다. 그가 미술가의 역할을 포기하고 뻔뻔한 사치품 생산자가 되었고 이 때문에 미술계에서 따돌림을 받는다고 생각하는 사람들도 있었다. 프레이저도 버림받은 신세이기는 마찬가지다. 프레이저의 작업 중 가장 논란이 된 작품에서 그녀는 (자신의 딜러를 통해) 컬렉터에게 호텔 방에 설치된 감시 카메라 앞에서 성관계를 갖자고 제안한다. 이 작품은 미술가에 대해 널리 알려진 신화들에 의문을 던지는, 지적이며 오락적이고 교묘한 퍼포먼스가 특징인 그녀의 미술 활동에서 가장 극단적인 순간이었다. 허스트도 프레이저도 전통적인 의미에서 수작업을 하는 사람은 아니지만 그들은 상반된 목표와 작업 방식에 대단히 숙

런된 사람이다. 그들은 3막에서 다루는 미술가들 사이에서 단연 돋보인다.

2막 '친족' 주제에서는 미술가들이 쌍을 이루기보다는 무리 지어 나온다. 가장 눈에 띄는 것은 법적 부부인 로리 시몬스(Laurie Simmons, 사진가)와 캐롤 더넘(Carroll Dunham, 화가)이다. 이들은 자녀들을 낳아 함께 키우면서 미술가 경력 40년 동안 한결같이 서로를 지지하고 때로는 라이벌도 되면서 각자 독립적인 미술 활동을 해 왔다. 그들이 나오는 장면을, 뒤상을 잇는 독신남 마우리치오 카텔란(Maurizio Cattelan)과 형제나 다름없는 큐레이터 프란체스코 보나미(Francesco Bonami)와 마시밀리아노 조니(Massimiliano Gioni)가 나오는 장면과 병치했다. 이 트리오는 혼자 작업하는 미술가 신디 셔먼(Cindy Sherman)과 만나면서 새로운 관점으로 조명된다. 로리 시몬스는 신디 셔먼에 대해 자신의 "소울 메이트 미술가"라고 표현한 적이 있다. 이 막의 다른 미술가들은 자기 식대로 팀워크를 취한다. 어떤 이는 가족 사업처럼 작업실을 운영하고, 어떤 이들은 각자 "서로의 반쪽 미술가"라고 생각할 정도로 미술 정체성을 공유한다.

이 책을 읽으면서 반드시 염두에 둬야 할 점은 미술계의 주요 통화가 달러나 파운드, 스위스 프랑, 중국 위안이 아니라는 점이다. 실제 통화는 바로 신뢰성이라는, 명확하게 말할 수 없고 대체로 이론의 여지가 많은 가치다. 세계화는 미술로서 중요한 가치가 있는가에 대한 인식의 변화를 일으키는 가장 큰 동인이다. "지역 미술가"는 "야망 없는 미술가"와 동의어가 되어 버렸다. 자기 나라

에서 인정을 받는 것이 국제적 평가로 향하는 사다리의 첫 발판이었던 때가 있었다. 하지만 지금 가장 공신력 있는 보증은 해외에서 오는 것일 가능성이 아주 높다. 미술가들이 뉴욕, 베이징, 멕시코시티 같은 도시로 모여든 지는 오래되었다. 이주를 통해서 문화적 성장 환경의 관례에서 벗어나 사고하고, 그렇지 않았다면 쉽게 받아들이지 않았을 정체성을 걸치게 된다. 하지만 해외를 다닌 경험을 통해 세련되고 세계화된 미술가가 배출되어 다양한 장소와 관객과 친숙해지고 해외 여러 도시의 큐레이터 및 딜러와 네트워크를 형성하는 사례가 점점 더 늘고 있다.

미술의 여러 모순적인 태도 중 하나는 미술가와 시장의 표면적인 관계가 미술가의 현재 경제적 성공보다 신뢰성에 더 큰 영향을 주는 경향이 있다는 점이다. '상업적'인 미술가로 몰리지 않을까 하는 두려움이 큰 나머지 생산물의 양을 실제보다 적게 말하고, 돈에 대한 대화를 삼가고, 수요에 영합하는 것 같은 제안을 기피하는 미술가들이 많이 있다. (데미언 허스트는 이런 행동을 하지 않아서 결국 평판이 크게 나빠졌다.) 비평가들이 미술가들의 경력에 끼치는 영향력이 줄어들었다고는 하지만 미디어(매스, 니치, 소셜 같은 단어와 얼마든지 결합한다.)가 그 어느 때보다 큰 영향력을 발휘하는 것은 틀림없다. 사실 시장의 권력은 작품의 최고가가 언론의 헤드라인을 차지하고 있는 상황이 빚어낸 결과물이다. 하지만 현재의 규제 없는 미술 시장에서 경매 최고 기록가는, 가장 속기 쉬운 초보 컬렉터들에게 미술가(특히 젊은 미술가)의 가치 판단에 대한 불신만 심어 줄 것이다.

'르네상스'라는 용어를 만들고 최초의 미술사 저술로 인정을 받은 조르조 바자리의 『위대한 이탈리아 화가, 조각가 그리고 건축가 열전』(1550)이 당시의 명성을 참조해서 쓰인 점은 흥미롭다. 미술관은 물론이고 개인 회고전조차 없던 그 시대에 명성은 예술적 성공을 나타내는 절대적인 표식이었다. 바사리는 지명도(celebrity)와 실력을 인정(recognition)받은 것을 구분하지 않았다. 오늘날 미술 종사자들은 지명도를 별 볼 일 없는 오명이라고 무시하고 작업의 성과에 경의를 표하는 인정을 최고로 친다. 하지만 다원 시대를 사는 지금은 대체로, 인정은 미술가 입장에서는 오인(misrecognition)되는 것(미술가가 목표했던 관객층이 아닌 다른 사회 집단에게 긍정적 평가를 받는, 묘하게 모욕감을 주는 방식으로 존경받고 부정확하게 설명되는 상황) 같은 기분이 드는 상황과 밀접한 관련이 있다. 그러나 타인의 확신을 얻는 것은 미술계 반대파들의 풍파를 이겨 내고 그들의 호감까지 이끌어 낼 수 있는 굳건한 자기 신뢰에서 출발한다. 미술가가 성공하려면 "신념의 합의"를 축적해야 한다고 흔히 말하지만 전원 합의는 드문 일이며 오래가지도 않는다. 미술가는 반대파의 지속적인 확신을 얻으려고 하는 편이 현명하다.

　이 책보다 앞서 출간했던 『걸작의 뒷모습 Seven Days in the Art World』은 2004~2007년 사이에 있었던 일련의 일들을 시간순으로 쓴 책이며 이번 책은 최근의 일들을 일부 발췌해서 짧게 기록한 것이다. 세 막 모두 2009년 여름에 시작해서 이 글을 집필하던 때(2013년)까지 시간순으로 진행된다. 미술가의 위상은 지난 수십 년간 눈에 띄게 달라졌다. 가난과 싸우는 소외된 사람이라는 이미지

는 더 이상 남아 있지 않고 미술가들은 다방면의 전문가들, 예를 들면 패션 디자이너, 요리사, 기업가에게 영감을 준다.

이 책의 목표는 선망할 만한 자유를 지닌 궁극의 개인으로서 국제적으로 입지를 굳히고 있는 전문가 직업군을 생생하고 다층적으로 이해할 수 있도록 하는 것이다. 그러나 미술계도 여타 사회 및 전문가 영역과 마찬가지로 나름의 규범과 신념 체계를 갖추고 있다. 스스로 브랜드가 된 미술가들은 자신의 고유한 개성으로 명성을 얻기 마련이다. 이 책은 그렇게 전혀 유사하지 않다고 여겨지는 미술가들 사이의 유사점을 탐색한다. 이 낭만적이지 않은 현실을 모험적이라고 생각하는 사람들이 있을 것이다. 해방적이라고 환영하는 사람들도 있을 것이다. 본문에 기술된 여러 작품처럼 적어도 이 책이 진지하게 생각해 보는 기회가 되기를 바란다.

1막

정치

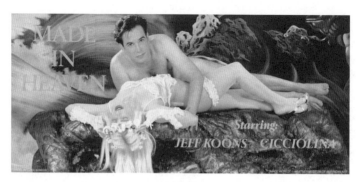

제프 쿤스
「메이드 인 헤븐」
1989

1장

제프 쿤스

2009년 7월 무더운 저녁 제프 쿤스(Jeff Koons)가 청중으로 가득 찬 런던 빅토리아 & 앨버트 미술관 강연장 연단에 올라간다. 풍자적인 의미가 담긴 티셔츠를 입은 미술대학 학생들과 편안한 신발을 신은 은퇴자들, 확연하게 나뉘는 청중들이 큰 박수를 보내고 있다. 적당히 갈색으로 그을린 피부에 면도도 말끔하게 한 미술가는 흰 셔츠에 어두운 색 넥타이를 매고 단추를 다 채운 구찌 양복 차림이다. 20년 전 청바지와 가죽 재킷이 미술가의 전형적 복장이었던 시절에도 쿤스는 테일러드 슈트를 입고 나타나 뉴욕 미술계의 예상을 뒤집었다. 미술가에게 유니폼 같은 것은 없었지만 사업가 같은 차림은 안 된다는 규칙은 있었다.

"이 자리에 서게 되어 영광입니다." 쿤스가 둥근 마이크에 대고 말한다. "지난해 베르사유와 뉴욕 메트로폴리탄 미술관, 베를린 신국립 미술관, 시카고 현대미술관에서 전시를 했습니다." 대개 미술가가 미술관이나 갤러리에서 하는 강연은 홍보를 위한 자리라서 최근의 주요 경력을 나열하는 것은 색다른 행동이 아니다. "이런 전시장 중 서펜타인 갤러리는 가장 완벽한 장소입니다. 흥분되

는 경험이었습니다. 감사의 말씀을 드립니다." 마치 록스타가 순회 공연을 다니면서 인사치레하듯 찬사를 늘어놓는다.•

"우선 예전에 어떤 일을 했는지 말씀드리겠습니다." 쿤스가 슬라이드쇼를 시작하면서 말한다. 스테인리스스틸 냄비와 팬이 걸린 거치대 위에 수영장에서 갖고 노는 돌고래 풍선이 노란 사슬로 천장에 매달려 있는 작품 「돌고래Dolphin」(2002)가 대형 화면에 나타난다. 이 해양 포유동물은 비닐로 제작된 원본을 그대로 옮겨 놓은 채색 알루미늄 복제품이지만 사슬과 주방용품은 "레디메이드"이다. 다시 말해 상점에서 파는 대량생산된 상품을 통합해서 작품으로 만든 것이다. 쿤스는 1955년 펜실베이니아에서 태어났다고 자신을 소개한 뒤 빅토리아 시대 양식의 강연장 뒤편을 가리키는데 그곳에 그의 모친 글로리아가 있다. 쿤스의 어머니는 그의 전시 행사에 자주 참석하곤 한다. 잠시 후 「돌고래」는 모성 비너스로서 공기 주입구 두 개는 "작은 유두" 같은 거라고 설명한다.

이에 대한 부연 설명은 하지 않고 다음 이야기로 넘어간다. 아버지 헨리가 가구점을 운영하는 실내장식가여서 쿤스는 성장하면서 "미적 감각"을 길렀다고 말한다. 그는 어릴 적부터 금색과 청록색이 갈색이나 검정색과는 "다른 느낌이 있다는 것"을 잘 알고 있었다. 누나 카렌은 모든 면에서 그보다 더 뛰어났다. 부모님은 쿤스가 어렸을 때 그린 그림을 보고 재능을 알아봤다. "그때의 칭찬이

• 서펜타인 갤러리에서 쿤스의 「뽀빠이」 연작을 전시하고 있지만 갤러리에 강연장이 없어서 빅토리아&앨버트 미술관의 강연장을 대관했다.

자아에 눈뜨게 해 줬습니다."라고 그가 설명한다. 흔히들 진정한 미술가는 작품 제작 외에는 잘하는 게 하나도 없는 사람이라고 한다. 그가 늘어놓는 온갖 진부한 이야기의 요지는 그의 경쟁력이 돋보이는 유일한 영역은 미술이었다는 것이다.

이어서 미술가로서 활동하게 된 또 다른 배경을 설명한다. 미술대학교에 입학한 직후 수업 시간에 볼티모어 미술관에 간 적이 있는데 거기에 전시된 미술가 대부분이 생소했다고 한다. "미술에 대해 아는 게 아무것도 없다는 걸 깨달았습니다. 그러나 저는 그 순간을 이겨냈습니다." 쿤스는 "사전 지식이 필요 없는" 미술을 하고 싶었다고 한다. 그는 관객이 위축되는 것을 원치 않는다. "저는 관객이 자신의 문화사가 절대적으로 완벽하다는 느낌을 갖게 하고 싶습니다."라고 만족스러운 미소를 지으며 말한다. 이어서 1988년에 시작한 일곱 번째 연작 「진부함Banality」을 언급한다. 테디 베어, 가축 떼, 핑크 팬더, 마이클 잭슨을 나무와 도자기로 만들어 채색한 조각 연작으로, 팝아트를 역겨울 정도로 들척지근한 변두리 장식품으로 만들어 버렸다. 키치 조각을 에디션 세 개로 만들어 같은 기간에 뉴욕, 시카고, 쾰른에서 똑같이 전시했다.

그는 「진부함」 연작에서 다른 방식으로 미술계 규범을 벗어났다. 전시 홍보용 광고에 직접 출연해 사실상 그의 대외용 페르소나를 처음 내놓았는데, 쿤스는 이때부터 하위문화의 부정적 평판을 동원하기 시작했고 결국 널리 알려지는 계기가 되었다. 쿤스는 당시 유력 미술지 몇 개를 선정해 각각의 성격에 맞게 광고를 맞춤 제작했다. 가장 학술적인 《아트포럼Artforum》 광고에서 쿤스는 초등

학교 교사처럼 등장했고 뒤의 칠판에는 "대중을 착취하라"와 "구원자 같은 진부함" 같은 선전 문구가 적혀 있었다. 《아트 인 아메리카Art in America》 광고에서는 살짝 무기력해 보이는 호색한 같은 모습으로 자세를 잡고 그 옆으로 관능적인 비키니 차림의 두 여성이 있었다. 《아트뉴스ARTnews》 광고에 나온 쿤스는 목욕 가운 차림의 성공한 플레이보이처럼 앉아서 화환 장식에 둘러싸여 있었다. 마지막으로 유럽 미술지 《플래시 아트Flash Art》에서는 거대한 암퇘지 옆에 새끼 돼지를 안은 모습으로 품위 없게 클로즈업되어 등장한다. 광고에 진출한 쿤스의 시도는 기발했지만 전례가 없지는 않다. 이런 식의 광고는 삼인조 동성애자 개념미술 집단인 제너럴 아이디어(General Idea)가 만든 캠페인에서 처음 시도되었다. 이들은 광고에서 건강한 아기 분장을 하고 침대에 나란히 누워 있거나 검은 눈의 푸들 분장을 하고 나왔다. 제너럴 아이디어와 쿤스 모두 미술가는 정직의 전형이고 광고는 수상한 정보 조작의 보루라는 기대를 갖고 놀았다. 그들은 작품이 미술가보다 더 중요하다는 미술계의 공식 입장에 의문을 제기하고 미술가가 직접 나서서 노골적으로 자신을 홍보하면 신뢰성이 훼손될지도 모른다는 생각에 겁도 없이 도전했다.

강연장 안이 너무 더워서 청중은 신문지, 공책, 심지어 슬리퍼까지 동원해서 부채질을 하고 있다. 쿤스는 넥타이를 느슨하게 하지도 않고 얼굴이 땀에 젖어 번들거리는데도 아랑곳하지 않고 다음 슬라이드를 보여 준다. 벌거벗은 쿤스가 짧은 결혼생활을 했던 일로나 스톨러(Ilona Staller), 즉 치치올리나(La Cicciolina)로 더 잘 알

려진 포르노 배우와 함께 누워 있는 평면 작품이다. 1989년 뉴욕 휘트니 미술관의 《이미지 세계: 미술과 미디어 문화Image World: Art and Media Culture》 전시를 위해 이 작품을 만들었다. 원래 메디슨 가의 옥외 광고판에서 설치된 이 작품은 치치올리나와 공동 주연 을 맡은 극영화 「메이드 인 헤븐Made In Heaven」의 광고 포스터였 다. 이것은 동명 연작의 첫 번째 작품이었고 조각 「더러운―위에 있는 제프Dirty-Jeff on Top」(1991)와 회화 「일로나의 거시기Ilona's Asshole」(1991)도 이 연작에 들어간다. 예전부터 미술가의 애인들 은 비스듬히 누운 누드로 재현되곤 했는데 아내 위에 올라탄 모습 으로 자신을 재현한 쿤스의 아이디어는 기발했다. "유명 영화배우 가 되는 가장 쉬운 방법은 포르노 영화를 만드는 것입니다." 훗날 쿤스가 필자에게 이렇게 말했다. "미국 대중문화에 참여하기 위한 제 아이디어였어요."

쿤스는 「메이드 인 헤븐」 연작에 속한 다른 작품 슬라이드를 여러 장 보여 주면서 노출증에 대한 언급이나 연작이 자기 경력에 끼친 영향을 추측하는 발언을 하지 않는다. 대신 자신이 선호하 는 주제 중 하나인 수용에 대한 이야기로 화제를 돌린다. "전처 일 로나는 포르노 배우로 활동했지만 그녀는 모든 점에서 완벽했습 니다. 초월의 훌륭한 발판이었죠."라며 검지로 입술을 훑으며 말을 잇는다. "관객이 자신의 성적 관심을 인정하고 죄의식과 수치심을 없애는 것이 중요하다는 사실을 함께 이야기하고 싶었습니다."

쿤스는 「뽀빠이Popeye」 연작으로 이야기를 이어간다. 이 연작 은 2002년부터 해 온 작업인데 이번에 서펜타인 갤러리에 전시하

면서 작품에 대해 말할 기회가 생겼다. 그는 「뽀빠이」를 가정용 작품, 즉 가정에서 "약간 더 사적으로 즐기는 것"이라고 생각한다. 그 작품들은 대체로 풍선 장난감과 유사하게 생겼다. 어릴 적 쿤스는 부친이 스티로폼 부낭을 사줘서 마음껏 수영할 수 있었다고 한다. 그는 부낭의 "해방 효과"를 좋아했고 공기주입식 비닐 장난감을 "평형감각"을 부여하는 구명장비라고 높이 평가한다. 쿤스는 그것이 인간과 닮은 데가 많다고 한다. "우리 인간은 공기주입식 놀이기구와 다를 바 없습니다."라고 전도라도 하는 듯이 말한다. "들숨은 낙천주의의 상징이고 날숨은 죽음의 상징입니다." 울혈을 성애적으로 해석하는 발언도 해서 객석에서 키득거리는 웃음소리가 흘러나왔다. "수영장용 장난감을 파는 웹에는 성적 페티시에 관련된 것들로 넘쳐나죠." 이어서 그는 "뭔가 새어 나와 부드러워지면" 항상 작은 비극이 발생한다는 농담을 한다.

그는 연작의 각 작품마다 재미있다고 생각하는 것들을 항목별로 나눈다. 그것은 중요한 현대미술가를 미술사적으로 참조한 것과 개인의 다양한 역할과 입장을 성적으로 암시하는 것, 이렇게 크게 두 범주로 나뉜다. "저의 개인적 관심에 따라 참조한 것을 관객들이 따라가다가 방향을 잃고 헤매지"않기를 바란다고 그가 가볍게 경고한 후 자기 작품과 살바도르 달리(Salvador Dalí), 폴 세잔(Paul Cézanne), 마르셀 뒤샹(Marcel Duchamp), 프란시스 피카비아(Francis Picabia), 호안 미로(Joan Miró), 알렉산더 칼더(Alexander Calder), 로버트 스미스슨(Robert Smithson), 도널드 저드(Donald Judd), 로버트 라우셴버그(Robert Rauschenberg), 로이 릭텐스타인

(Roy Lichtenstein), 제임스 로젠퀴스트(James Rosenquist), 앤디 워홀
(Andy Warhol)의 작품들 사이의 연결점을 밝힌다. 특히 짐 너트(Jim
Nutt)에게 받은 영향과 시카고 예술대학교에서 공부할 때 각별한
사이였던 에드 파슈키(Ed Paschke)에 대한 이야기도 한다. "에드는
문신 가게와 스트립 바에 저를 데려가서 그곳이 자기 작업의 기본
자료라고 했습니다."

근원을 찾기 위해 미술적 관계를 연대순으로 기술하는 것과
병행되는 것이 프로이트의 분석 방식으로 작품을 설명하는 것이
다. 쿤스가 좋아하는 형용사는 "여성적"과 "남성적", "곧추선"과
"부드러운", "축축한"과 "부드러운" 같은 단어다. 한 작품을 두 유
형으로 제작하면 작품에는 "두 가지 입장"이 생긴다고 그가 말한
다. 자신의 조각과 회화에서 나타나는 형태를 보면 "음순", "삽입",
"벌어진 가랑이", "거세", "구멍", "자궁", "골반"이 떠오른다고 한
다. 공기주입식 놀이 기구에 "구멍이 뚫리는" 것은 말할 것도 없다.
신기하게도 이 미술가는 이 모든 것을 무덤덤하다 못해 순진한 어
조로, 즉 가장 미국적인 정숙한 태도로 말해서 전혀 외설적으로 보
이지 않는다.

쿤스의 말솜씨가 너무 유창해서 마치 미술가 역할을 맡은 배
우가 연기하는 것을 보고 있는 것 같다. 미술가에게 즉흥적인 면이
보이지 않으면 자연스럽고 정직한 인상보다는 오히려 가짜 같고 심
각한 인상을 준다. 앤디 워홀은 전략적 이미지를 구사한 것으로 유
명하다. 워홀은 멍한 대중적 이미지를 보여 주면서도 때론 신랄하
게 한마디 던져서 "진짜" 앤디는 없다는 인상을 주는 것을 즐겼다.

"나를 거울에 비춰 보면 틀림없이 거울에 아무것도 나타나지 않을 것이다." 워홀이 출판한 『앤디 워홀의 철학 *The Philosophy of Andy Warhol*』에 나오는 말이다. "사람들이 날 보면 항상 거울이 생각날 것이다. 거울과 거울이 마주보고 있으면 뭐가 보일까?" 워홀의 역설을 쿤스만큼 제대로 이해한 미술가는 없다.

쿤스는 스크린을 향해 리모컨을 쥔 손을 뻗어서 마지막 슬라이드 「슬링훅 Sling Hook」(2007~2009)을 보여 준다. 이 작품은 사슬에 돌고래 풍선과 바닷가재 풍선을 같이 매달아 놓은 조각인데 마치 도축장에 매달아 놓은 것 같기도 하고 본디지 놀이를 암시하는 것 같기도 하다. "생의 마지막 순간에는 모든 것이 명료해지는 상상을 합니다." 극히 차분한 어조로, 아주 낮게 가라앉은 목소리로 말을 잇는다. "불안이 사라지고 미래상과 소명이 보일 거라는 상상 말입니다." 쿤스는 수행 불안을 자주 언급한다. 어떤 때는 미술적 성과와, 어떤 때는 성적 기능과 관련이 있는 것 같다. "불안을 없애고 모든 것을 활성화하는 것이 바로 수용입니다. 저는 전적으로 미술을 수용에 대한 것으로 이해하고 있습니다."

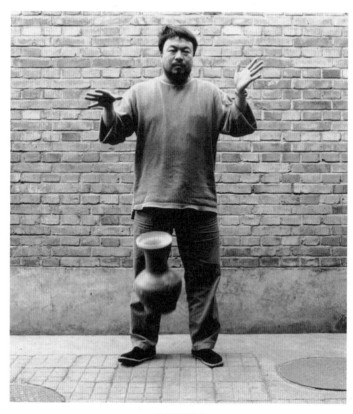

아이웨이웨이
「한대(漢代) 항아리 떨어뜨리기」
1995

2장

아이웨이웨이

아이웨이웨이(艾未未)는 현재 상황을 그대로 수용하는 것을 거부한다. 쿤스와 인터뷰를 하고 나서 몇 주 뒤 상하이사회과학원에서 만난 아이웨이웨이는 수용을 경멸한다고 말했다. 쿤스의 태도가 점잖은 반면 아이웨이웨이는 과격하다. 미국 미술가는 오직 자기 작품에만 집중하고 정치와는 거리를 두었지만 이 중국 미술가는 시종 자기 작품에 대한 관심을 작품의 윤리적 맥락으로 몰아간다. 1957년생인 아이웨이웨이는 쿤스와 비슷한 연배다. 두 미술가 모두 공통적으로 뒤샹을 좋아하고 대중매체를 적극 이용하지만 권력에 대해 완전히 상반된 반응을 한다.

아이웨이웨이는 책상 뒤쪽의 약간 높은 연단에 앉아 있다. 분홍 티셔츠로 덮은 뚱뚱한 배를 헐렁한 검정 재킷과 파란 면바지에 끼워 넣은 듯한 차림새다. 덥수룩한 회색 턱수염 덕에 현자 같은 인상을 준다. 요즘 중국에서 흔히 볼 수 없는 턱수염은 공자나 피델 카스트로를 연상시킨다.

"아이웨이웨이는 많은 작품을 만들었습니다." 캘리포니아 대학교 어바인 캠퍼스의 아크바 아바스(Ackbar Abbas) 교수는 '중국

디자인하기(Designing China)'라는 주제로 상하이사회과학원에서 개최한 세미나에서 아이웨이웨이에 대한 이야기를 시작한다. 세미나 청중의 반은 중국인이다. 유럽 학자는 소수였고 나머지는 미국에서 온 대학원생들이었다. "웨이웨이는 새 둥지 모양의 베이징 올림픽 주경기장인 냐오차오 설계를 자문했고 베이징 근교의 차오창디 예술구를 조성했습니다. 친구들의 방문은 언제든지 환영하며 가끔 경찰의 방문도 기꺼이 받아들입니다." 아바스 교수가 덧붙여 말한다. 아이웨이웨이가 아바스 교수의 사진을 찍고 있고 그 앞에 청중이 모여 있다. "그가 오늘 무슨 이야기를 준비했는지 저는 아는 바가 없습니다." 아바스 교수가 말한다. "하지만 아이웨이웨이가 자신에 대한 이야기만 하기를 바랍니다."

이 미술가는 옆에 앉아 있는 큐레이터 필립 티나리(Philip Tinari)를 쳐다본다. 그가 오늘 아이웨이웨이의 통역을 맡았다. 하버드 대학교 출신에 테가 굵은 안경을 쓴 개성적인 멋쟁이 큐레이터가 맥북에어의 자판에 양손을 올려놓고 있다. 그는 오늘 아이웨이웨이가 하는 말을 기록한 다음 영어로 통역할 것이다. "안녕하세요, 여러분." 아이웨이웨이가 중국어로 말한다. "전 강연을 별도로 준비하진 않았습니다. '중국 디자인하기'라는 주제를 들었을 때 이해가 안 되었거든요. 저는 여러분이 그 주제를 '중국 엿 먹이기'라고 간단하게 바꿔 부를 수 있을 거라고 생각했습니다." 청중은 눈치를 보면서 키득거린다. 중국 도시계획의 비인도적 행태에 대한 아이웨이웨이의 독설은 익히 알려져 있다. 그는 이 말을 한 뒤 의자에 등을 기대고 앉아 팔짱을 낀 채 통역이 끝나기를 기다린다.

"상하이에 올 때마다 제가 상하이를 싫어하는 이유를 매번 떠올려 봅니다."라고 말하는 아이웨이웨이는 베이징에서 활동한다. 근거 없는 모욕적 발언이 아닌가 하는 의구심에 장내가 술렁인다. "상하이는 이 도시가 개방적이면서도 국제적이라고 믿고 있습니다만 실제로는 봉건적인 사고가 강하게 지배하는 곳입니다."

아이웨이웨이는 자신의 블로그에 올린 70여 개의 글에서 다뤘던, 상하이에서 벌어진 인권탄압 사례를 인용한 후 쓰촨 경찰에게서 받은 탄압을 언급한다. 일주일 전 아이웨이웨이는 공권력 전복 혐의를 받고 있는 행동주의 미술가 탄쭤런(譚作人) 공판에 증인으로 출석하기 위해 쓰촨성의 성도(省都)인 청두에 갔었다. 공판 당일 새벽 3시에 만난 아이웨이웨이는 이렇게 말한다. "경찰이 객실 문을 열고 들어왔습니다. 경찰 배지를 보여 달라니까 폭력을 가했습니다." 경찰이 아이웨이웨이를 감금하고 공판에서 증언하지 못하도록 막았다. "중국은 목표 달성을 위해 독과점 수단을 사용하는 전체주의 정부입니다." 아이웨이웨이가 이어서 말한다. "중국의 미래가 밝은 것 같지만 현재 상황은 폭력적이고 암울합니다."

아이웨이웨이는 머리를 맞아서 큰 상처가 났지만 당시만 해도 뇌출혈로 수술을 하게 될 거라고는 생각지 못했다. 평소보다 더 과격했던 그의 태도는 경찰의 폭력적 만행에 불편한 건강 상태가 더해진 탓이 아닐까 짐작해 본다. 아이웨이웨이의 통역을 자주 맡아 그에 대해 많은 것을 알고 있는 티나리는, 중국의 공식 교육기관에 와 있는 상황 때문에 아이웨이웨이가 몹시 불쾌하게 생각했다고 나중에 설명해 줬다. "웨이웨이가 관료 집단보다 더 혐오하는 단

한 가지가 있는데 그것이 바로 학계입니다."라고 티나리가 말한다.

아이웨이웨이는 노키아 휴대전화에서 뭔가를 본 후 고개를 들어 말한다. "'중국 디자인하기'에 대해 이야기한다면 기본적인 평등, 인권, 자유에 대한 질문부터 시작해야 한다고 생각합니다. 중국은 경제적 성공에만 집중하지 이런 개념에 대한 기본적인 이해가 전혀 없습니다." 아이웨이웨이가 10분 동안 말하다가 갑자기 중단하더니 곧 다시 시작한다. "이를 공론화하고 질문을 던져야 할 때가 바로 지금이라고 생각합니다." 평소 관객과의 상호작용을 즐기는 아이웨이웨이는 가슴속에서 묵혔던 말을 해 보라고 부추기는 듯한 표정을 지으며 책상 쪽으로 몸을 기울였다. 갑작스러운 발언에 놀란 듯 청중석에는 긴 침묵이 흐르다가 천천히 소심하게 치는 박수가 한 차례 나온다.

아이웨이웨이는 충격 요법을 좋아한다. 이에 대한 예로 고미술상에서 미술가로 변신을 알린 가장 유명한 자화상 작품 「한대(漢代) 항아리 떨어뜨리기Dropping a Han Dynasty Urn」(1995)가 있다. 세 장의 흑백사진이 한 세트를 이루는 작품으로, 아이웨이웨이가 2000년 된 고미술품을 쥐고 있는 사진, 손에서 놓는 사진, 떨어져 부서지는 사진이다. 문화재의 가치를 평가하는 사람들이 보면 오금이 저리지 않을 수가 없다. 사진 속에서 아이웨이웨이 얼굴이 무표정해서 흔히들 과거를 조롱하는 의미로 오해한다. 하지만 이와는 정반대로 그는 문화혁명 시기에 공산당이 지워 버린 수공예를 높이 평가하고 있고 1990년대에는 생업으로 고미술품 매매를 했다. 그로부터 얼마 뒤 티나리가 "고미술품 레디메이드"라고 명명하

는 새로운 범주의 미술을 만들었다. 아이웨이웨이는 고대 도자기에 코카콜라 로고 같은 서구의 대표적 상표를 그리거나 전통공예 장인들에게 옛날 의자와 탁자를 재조합하게 해서 다리가 여러 개 달린 초현실 조각을 만들었다.

박수가 끝나자 아바스가 일어나서 "웨이웨이는 지금까지 우리 모두 회피했던 사안을 거론했습니다. 이제 이 문제를 직시할 때입니다."라고 청중에게 조언한다. 아바스는 세미나에서 생산적인 논의를 이끌어 내는 일 정도는 졸면서도 할 수 있는 관록 있는 교수다. 그가 계속해서 말한다. "현재 이 문제들은 합법적이지도 않지만 그렇다고 불법도 아닙니다. 외형만 합법일 뿐입니다." 아이웨이웨이가 플라스틱 병에 든 물을 마시는 사이, 티나리는 그가 영어 질문도 기꺼이 받으니까 맘껏 질문하라고 덧붙인다. 이 작가는 1981년부터 1993년까지 12년 동안 뉴욕에 체류한 적이 있으므로 당연히 영어로 의사소통이 가능하다.

얼마 후 앞줄에 앉은 나이 지긋한 미국 남성이 질문한다. "서양 사람들은 중국에서 뭘 해야만 합니까?" 아이웨이웨이는 나지막한 소리로 "으음"하며 생각하더니 "전 서구식 민주주의에 대한 환상이 없습니다⋯⋯. 그래서 제가 해 줄 수 있는 말은 여기저기 돌아다니고, 사진도 찍고, 맛있는 중국 음식도 먹고, 정말 즐겁게 지냈다고 친구한테 이야기하라는 거죠." 아이웨이웨이는 가식적인 말을 싫어하고 농담을 즐긴다. 그러면서 이성적인 자유주의자이기도 하다. 그 다음 질문에 대한 대답으로 "중국에는 투표권을 행사하는 수준의 민주주의도 없습니다. 표현의 자유나 언론의 자

유도 없죠. 여러분이 이 문제를 무시하면 멍청한 짓을 하고 있는 것이나 다름없습니다."

한 여성이 독일 억양이 조금 섞인 영어로 "선생님은 매사 부정적인 태도로 논란을 일으키는 충격적인 언행을 하시지만 그래도 미술가니까 창의적이고 생산적인 방법으로 말할 수 있지 않을까요."라고 질문한다.

아이웨이웨이가 주춤하더니 재빨리 티나리에게 중국어로 무언가를 말한다. 티나리가 미술가를 대신해 "비평과 문제점을 찾아내는 일 모두 중국의 맥락에서는 긍정적이고 창의적인 행동입니다."라고 단호하게 말한다. "작업하는 과정에서 목숨이 왔다 갔다 하기도 합니다." 그가 구금 또는 수감 중인 중국의 운동가 천광청(陳光誠), 탄쥐런, 류샤오보(劉曉波)를 언급한 후 계속해서 말한다. "제가 정치에 개입하는 일을 부정적으로 보거나 단순히 '엿먹이는 짓거리'라고 생각하는 사람이 있다면 이는 잘못된 것입니다……. 건축 프로젝트와 미술관 프로젝트를 많이 하고 있습니다. 지난달에는 도쿄 모리 미술관에서 전시를 했고 올 10월에는 뮌헨의 하우스 데어 쿤스트에서도 전시를 합니다. 엄청난 양의 생산적인 작업을 하고 있죠. 하지만 오늘 우리는 이런 이야기를 하려고 하는 게 아닙니다."

이어서 짧은 머리에 안경을 쓴 여성이 전문용어로 도배된 장황한 발언을 속사포처럼 쏟아냈는데 결국 요지는 아이웨이웨이가 "미술로 하는 개입"이 사회 정의와 인권을 어떻게 신장할 수 있는지를 묻는 질문이다. 아이웨이웨이는 바지 주머니에 손을 넣고 앉

아서 줄곧 경청하고 있다가 "전 제 작업을 설명하는 사람이 아닙니다."라고 말한다. "작품에 관심 있으면 작품을 보시면 됩니다. 제가 만든 작품 하나하나가 가장 기본적인 저의 신념과 연관되어 있습니다. 작품에서 그 신념이 나타나지 않으면 만들 가치도 없습니다."

아이웨이웨이는 그 여성의 질문에 답을 하면서 민주주의나 자유를 지향하는 주제의 여러 작품들을 언급할 수도 있었을 것이다. 예를 들면 2007년 독일 소도시 카셀에서 열리는 영향력 있는 전시 도큐멘타 기간 동안 유럽에 가 본 적 없는 중국인 1001명이 카셀에 간 「동화Fairytale」라는 퍼포먼스가 있다. 현대미술에 대한 주요 정의 중 하나가 사람들이 세계를 다른 방식으로 보게 만드는 것이다. 아이웨이웨이는 미국에서 10여 년 간 체류한 경험이 있어서 해외에서 보낸 시간이 사고를 확장한다는 것을 잘 알고 있다. 「동화」퍼포먼스와 함께 설치 작품도 출품했는데, 퍼포먼스 참가자 1001명에 상응하는 청대(淸代) 나무 의자 1001개를 배열하여 시선을 사로잡았다. 도큐멘타 폐막 후 참가자들은 각자 자기 일정대로 움직였고 의자도 뿔뿔이 흩어졌다. 「동화」는 아이웨이웨이가 인터넷을 사용해서 제작한 첫 작품이었다. 블로그를 통해서 참가자를 모집했던 것이다. 지난 작품 활동을 시기별로 설명해 달라는 질문을 받은 아이웨이웨이는 인터넷을 발견하기 전에 만들었던 미술과 그 이후에 창작했던 작업이 있을 뿐이라고 간단하게 말한다.

청중의 반응은 딱 둘, 아이웨이웨이가 과장이 심하다고 느끼는 부류와 존경심을 가지는 부류로 나뉜다. 아시아계 미국인 학생

이 중국의 현대미술은 "자유를 빙자한" 미술이라고 주장한 후 미술계의 "어두운 측면"에 대한 의견을 묻는다. 아이웨이웨이는 지난 10년 동안 중국에서는 미술이 아닌 미술 시장만 성장했다고 말하는 것이 정확하다고 말한다. "서양은 바로 이 점에 관심이 있는 겁니다."라고 아이웨이웨이가 단언한다. "미술 시장은 규모가 작은 점을 제외하고는 주식 시장과 유사합니다. 그래서 소수 집단에 의해 움직이는 것조차 닮았습니다."

마지막으로 이 학술대회 주최 측에 속해 있다고 자신을 소개한 오스트레일리아 사람이 질문을 한다. 그는 "언제나 원칙을 고수하는 점에 대해 박수를 보냅니다."라고 말한 후 "잘못된 방식으로 중국에 이용당하는 게 아닌가?"라는 의구심을 표한다. 과거에, 정확하게 말하면 그가 블로그에서 어느 때보다도 정치적으로 강한 반감을 드러낸 이후부터 과감한 발언에도 불구하고 어떻게 그가 무사할 수 있는지 사람들은 궁금하게 생각했다. 그에 대한 여러 설들이 많았다. 처음에는 아이웨이웨이가 미국인이라는 설이 있었다. 그래서 그는 자신의 중국 여권을 블로그에 올렸다. 그러자 가족이 중국 공산당 고위 간부와 긴밀한 관계를 갖고 있어서 보호를 받는다는 설이 나왔다. 그러나 이 미술가는 고위직에 친구가 하나 정도는 있을 수도 있겠지만 자신은 모르는 사람이라고 주장했다.

아이웨이웨이는 자신이 한때는 중국에 유용한 사람이었겠지만 지금은 더 이상 그렇지 않은 것으로 판명되었다고 주장하며 발언을 마무리 짓는다. 몇 달 전 중국 정부가 그의 블로그를 폐쇄했다. 인터넷에서도 그의 존재를 완벽하게 지웠다. 중국의 구글에 해

당하는 포털 사이트 바이두에 "아이웨이웨이"라는 이름을 입력하면 아무것도 나오지 않는다. "자유", "인권", "민주주의", "엿 먹어" 같은 단어도 중국에서 검색하면 결과는 마찬가지라고 아이웨이웨이가 강조해서 말한다.

제프 쿤스
「풍경(체리 나무)」
2009

3장

제프 쿤스

뉴욕의 미술가 대다수는 검열보다는 평판 관리를 더 걱정한다. 제프 쿤스는 오랫동안 대중의 주목을 받는 사람은 "필연적으로 화형당할 수밖에 없다."고 한탄한다. 미술가를 반역죄나 이단으로 처형된 성인(聖人)에 비유하는 표현이 별생각 없이 나온 것 같지만 쿤스는 이 비유를 지속적으로 쓰고 있다.

　2001년부터 쿤스의 작업실은 첼시에 위치해 있다. 첼시에서 몇 블록 떨어진 곳에 쿤스의 딜러 중 하나인 가고시안 갤러리가 있다. 밖에서 보면 작업실은 갤러리처럼 보인다. 벽돌 외벽은 흰색으로 도색되어 있고 벽의 한 면을 따라 일렬로 배치된 격자무늬 반투명 대형 유리창 네 개가 눈에 띈다. 내부는 디자인과 행정 업무를 위한 사무실과 회화와 조각 작업을 위한 공간이 복잡하게 여러 개로 나뉘어 있다.

　쿤스의 작업실에 들어서면 가장 먼저 보이는 널찍한 개방형 공간에는 청년 여러 명이 회전의자에 앉아서 애플 컴퓨터의 모니터를 뚫어져라 보고 있다. 쿤스와 오랫동안 일해 온 매니저 개리 맥크로(Gary McCraw)의 주 근무지는 이곳이다. 긴 생머리와 긴 턱

수염을 한 조용한 성격의 맥크로는 점점 불어나 120명이 넘는 상근 직원들을 관리하고 있다. 그는 잠시 후 내가 만나게 될 그의 고용주 쿤스처럼 점잖지만 이상하게도 쿤스보다 주변 일에 더 무신경하다. 쿤스를 기다리다가 모니터에서 우연히 본 이미지는 새로 준비하는 작업인 것 같다. 반들거리는 조각은 반라의 여성과 화분이었다.

쿤스가 낡은 금색 골프 셔츠와 청바지, 스니커즈 차림으로 나타난다. "비너스예요. 2.4미터 정도 될 겁니다." 그가 필자의 시선이 향하는 곳을 알아차리고 말한다. "이 작업에 신경을 많이 쓰고 있습니다. 양손으로 말아 쥔 옷자락을 보세요. 질 점막 주름처럼 보이죠." 쿤스는 이럴 시간이 없다면서 사무실을 지나 회화 작업실로 안내한다. "공동체 분위기를 좋아합니다. 하루 종일 방 안에 혼자 있고 싶지 않아요. 그래서 이런 작업실을 만들었습니다." 금속 테 안경 너머 푸른 눈을 깜빡이며 말한다. "남에게 뭔가를 제공할 수 있는 것을 즐기거든요. 지금보다 젊었을 때는 맥주 값은 항상 제가 냈어요."

컬렉터, 큐레이터, 비평가, 미술가와 텔레비전 방송국 제작진이 자주 작업실을 방문하는데 쿤스는 그때마다 직접 작업실을 안내한다. 그렇기 때문에 일종의 대본 같은 것이 준비되어 있다. "독립적인" 성장 과정을 거쳤다는 이야기를 먼저 한 다음 어릴 적부터 집집마다 다니며 초콜릿과 선물 포장지를 팔았다는 이야기를 해 준다. "누가 현관문을 열어 줄지 알 수 없는 상황을 즐겼어요. 그 사람들이 어떻게 생겼는지 전혀 모르죠."라고 그가 말한다. "늘

저는 다른 사람의 시선을 끌고 싶은 사람이었습니다. 미술가가 되는 것과 같은 일입니다." 쿤스의 인터뷰 기사에 많이 나온 이야기다. 쿤스가 미술가는 방문 판매원과 비슷한 것이라는 생각을 밝히지 않은 인터뷰는 거의 없었다.

작업 공간 안으로 들어가니 대형 캔버스 여섯 개가 미완성 상태로 창문 없는 벽에 걸려 있다. 높은 천장에 형광등이 줄지어 달려 있고 그 아래에 바퀴 달린 2단 나무 비계가 여러 개 놓여 있다. 점심시간이라서 그림을 그리는 사람은 여성 한 명밖에 없다. 그녀는 비계 위층에서 다리를 꼬고 앉아서 아이팟으로 음악을 듣고 있다. 코를 캔버스 앞에 바짝 들이대고 왼손에 쥔 얇은 붓으로 붓 자국이 나지 않게 그림을 그리고 있다. 쿤스는 컴퓨터로 그림을 그린 다음, 조수들이 숫자대로 색칠할 수 있게 만든 정교한 도안 시스템을 이용해 회화를 제작한다. 회화 한 점당 조수 세 명이 16~18개월 동안 작업한다.

쿤스의 작업실은 조용한 산업 현장 같다. 워홀의 '팩토리'와는 전혀 다르다. 워홀의 독립 영화에 나오는 작업실 사람들은 약물에 취한 자유분방한 행동으로 유명인이 되었다. 쿤스는 워홀의 영향을 그다지 많이 받지 않았지만 워홀의 작업은 높이 평가하면서 "앤디의 작업이야말로 수용에 관한 것입니다."라고 말한다. 쿤스는 워홀이 이미지를 반복적으로 사용한 점과 다수의 연작을 제작한 점도 높이 평가했는데 이것은 강한 생명력에서 창의성(그리고 풍부한 생산력)이 나온다는, 요즘은 보기 힘든 고풍스러운 관점과 연관이 있다. "남성 동성애자인 워홀이 복제를 다루는 방식은 상당히

흥미롭습니다."

쿤스는 작업 초창기부터 미술 제작만 하지는 않았고 전시도 제작했다. 그는 다 모아 놓으면 부분의 총합보다 더 큰 효과를 내는 작품을 만드는 데 달인이다. 또한 작품을 충분한 양으로 생산하되 신중하게 조절하여 너무 많이 만들지는 않는다. 연작을 만들 때 조각은 수집하기 적당한 수준인 세 점에서 다섯 점까지로 제한한다. 워홀 연작에서 컬렉터들의 사랑을 꾸준히 받는 것 중 하나는 1964년에 만든 가로세로 40인치(1미터) 크기의 마릴린 먼로 초상화다. 이 연작은 빨강, 파랑, 오렌지, 청록, 블루 세이지 총 다섯 가지 버전이 있다. 쿤스의 작품 중 최고가로 경매에서 팔린 연작 「축하연Celebration」의 조각이 공교롭게도 "하나밖에 없는 독특한" 오색 버전이다.

쿤스는 "상업적"이라거나 돈 때문에 작업한다는 오해를 살까 봐 자신의 작품 시장에 관한 말은 삼간다. 그는 "성공하는 건 별 생각 없습니다만 욕망에는 정말 관심이 많습니다."라고 말한다. 경매에서 고가로 작품이 거래되는 미술가에게는 상업적 동기라는 꼬리표가 붙는 것 같다고 필자가 말하자마자 그는 "루시안 프로이드(Lucian Freud)나 사이 톰블리(Cy Twombly), 게르하르트 리히터(Gerhard Richter)에게 그런 말을 하는 사람은 없지요."라고 대답한다. 돈과 관련된 질문이 나오면 쿤스는 무난한 대답을 고른다. 예를 들면 자신의 작품 시장을 "저를 진지하게 작업하는 사람이라고 생각하는 사람들"로 정의한다.

이 미술가는 시장에 관한 대화는 애써 회피하는 정도이지만

정치 토론에는 강한 반감을 갖고 있다. 일본의 어떤 텔레비전 방송에서 다큐멘터리 필름 감독 롤란트 하겐베르크(Roland Hagenberg)가 쿤스에게 "선생님은 미술에서 정치를 다루는 사람은 아니시죠?"라고 질문한 적이 있다. 허를 찌르는 질문이었다. 쿤스는 "제 작업에 해가 되지 않는 것을 하려고 합니다."라고 대답했다. 사실 정치적 내용이 노골적으로 들어가면 그가 "욕망"을 자극하여 이뤄 낸 성공에 찬물을 끼얹는 일일 수 있다.

지금 작업 중인 대다수 작품은 과거 연작에서 나온 것이지만 새로운, 아직 제목도 붙이지 않은 연작의 시작을 알리는 회화 세 점이 있다. 「헐크 엘비스Hulk Elvis」 연작으로 묶이는 "테스토스테론 정점의" 작품과 대조되는 여성형 회화들인데, 귀스타브 쿠르베(Gustave Courbet)의 「세계의 기원L'Origine du Monde」(1866)에서 영감을 얻은 작품이다. 흰 시트 위에 다리를 벌리고 누워 있는 벌거벗은 여성의 유두부터 허벅지까지만 그린 이 회화는 쿠르베 사실주의의 핵심으로서 19세기에 가장 혹평을 받았던 작품들 중 하나다. 쿤스의 새 캔버스 위에 은색 물감으로 스케치된 여성의 음순은 쿠르베 작품보다는 주디 시카고(Judy Chicago)의 「디너 파티Dinner Party」에 나오는 음식과 페미니즘 이미지에서 흔히 볼 수 있는 "중심핵"을 더 많이 연상시킨다. 관능적인 선 드로잉 아래 사이안, 마젠타, 노랑, 검정 색깔의 점이 여러 개 있다. 점들이 모여 있는 모양은 처음 봤을 땐 추상적인 듯하지만 좀 멀리서 보면 구상적 이미지다. 쿤스가 그림이 걸린 벽 맞은편으로 필자를 당겼지만 구체적인 형상을 파악하기에는 좀 부족한 간격이다. 그래서 그가 아이폰을

보란 듯이 꺼내서 카메라 화면으로 작품을 보여 준다. 어떤 회화에는 폭포가, 또 다른 회화에는 나무가 있고, 세 번째 회화에는 벌거벗은 남녀가 은밀한 행위를 하는 것 같기도 한데 확실치는 않다. 그의 회화는 대부분 조각의 파생물이다. 때론 회화가 입체 작품의 광고가 아닌가 싶을 정도다. 하지만 「세계의 기원」에 영감을 받아 만든 이 회화들은 조각과 무관한 단독 작품인 모양이다. 필자도 이 회화가 마음에 든다.

"미술적 성취이면서도 성적 성취입니다. 어느 것이 더 크다고 말할 수 없습니다." 쿤스가 말한다. 이 미술가는 자신이 "생물학적 서사"라고 부르는 성장 과정에 관한 이야기를 중심으로 한 정교한 개인 철학을 갖고 있다. 여기에는 격려가 되는 말도 꽤 포함되어 있다. "우리가 할 수 있는 유일한 일은 자기 자신을 믿는 겁니다. 바로 거기에서 미술의 자리를 찾을 수 있습니다."라고 제안하듯 말한다. 어떤 때는 쿤스의 말이 인생 상담사나 자기계발 전문가의 말처럼 들리기도 한다. "제 미술이 그저 재미있기만 한 것은 아닙니다." 회화 작업실을 같이 걸어 나오면서 그가 말한다. "다른 사람들이 자신의 한계 범위를 확장하는 데에 도움이 되는 작업을 하고 싶습니다. 미술은 인간이 끝까지 살아남을 수 있도록 도움을 주는 원형과 연결시키는 매개체입니다."

쿤스는 조각 작업실을 여러 군데 안내해 준다. 작업실마다 각각 모델링, 주형, 조립, 채색 등의 작업이 분리되어 진행되고 있다. 조수들은 흰색 작업복에 마스크와 고무장갑을 착용하고 있다. 강철 빔과 장비, 번쩍이는 금속 도구가 모두 갖춰진 작업실은 구세계

와 하이테크가 공존하는 공간 같다. 조각 작업실 구경의 종착지는 마분지로 평면 모형을 만들어 놓은 조각 「헐크(친구들)Hulk(Friends)」 앞이다. 물놀이용 작은 동물 풍선 인형 여섯 개를 어깨에 태운 이 조각은 초록색 만화 캐릭터를 모델로 만든 성인용품 인형을 형상화한 것이다. 헐크의 얼굴은 쿤스와 닮은 구석이 있다.

쿤스의 명성은 하락한 적이 한 번도 없다. "자기 자신의 생각에 관한 것들은 세상에 과도하게 알려지거나 너무 적게 알려지거나 그 두 가지만 있습니다. 지속적으로 정보를 제공하거나 설명할 수 있다면……" 그가 말끝을 흐리다가 다시 말한다. "작품을 발표할 수 있는 무대가 커질수록 좋겠죠." 쿤스는 미술가 생활을 "창작"과 "발표 무대"로 양분한다. 다른 말로 하면 작품 제작과 홍보라고 할 수 있다. "생각하는 시간을 많이 가지고 싶습니다. 그래야하고 싶은 표현을 할 수 있죠. 이와 동시에 제 작업을 발표할 수 있는 무대를 마련하고 싶기도 합니다. 표현한 것을 그냥 둘 순 없으니까요."

쿤스는 1980년대 중반 소금물을 담은 수조에 농구공을 띄운 조각으로 유명해진 「평형Equilibrium」 연작을 홍보하면서 운동선수가 스포츠를 통해 부를 축적하듯이 미술가는 미술을 통해 사회적 위상을 높인다는 말을 한 적이 있다. "미술가의 지위란 무엇인가요?"라고 필자가 질문을 던진다.

쿤스는 마치 사생활을 침해하는 저속한 질문을 받은 양 흠칫 놀란다. 그는 시선을 피해 얼굴을 돌리더니 뒤돌아선다. "전에도 질문하셨습니다."라고 말하고 화제를 바꾼다. 필자는 쿤스가 예전

부터 여러 차례 했던 말을 쏟아내듯 내뱉는 것을 듣고 난 후 더 강한 질문을 시도한다. 《뉴요커》지의 미술 전문 칼럼니스트 캘빈 톰킨스(Calvin Tomkins)가 쿤스에 대해 "놀랍도록 순진한" 사람이거나 "계산된 퍼포먼스를 하는" 사람이라고 쓴 적이 있다. 톰킨스는 "진짜 제프 쿤스"와 이야기하는 건지 "다른 누군가"와 이야기하는 건지 잘 모르겠다고 했다. 톰킨스의 말을 어떻게 생각하냐고 물어보고 그의 반응을 살핀다.

"누가 한 말이죠?"라고 쿤스가 되묻는다. 그리고 엉뚱한 대답을 하기 시작한다. 자기 작품을 이해하지 못하는 사람이 있어도 기분 나쁘게 받아들이지 않는 법을 1980년대 초반에 배웠다고 한다. 이어서 "전 야심이 큰 사람입니다."라고 말하더니 갑자기 화제를 바꾼다. "이 대화에서 저만의 잠재 능력을 제대로 보여 주고 싶습니다. 릭텐스타인, 피카비아, 뒤샹, 쿠르베 그리고 프라고나르와 유대감을 갖는 것을 좋아해요."

필자는 미술가들의 페르소나에 심취에 있다고 그에게 말한다. "작품의 작가도 의미의 일부분입니다. 선생님도 그렇지 않으세요?" 예전에 그는 다른 사람들이 자신에게 바라는 모습이 있다면 그들이 바라는 대로 되고 싶다고 털어놓은 적이 있다. 필자는 신심 깊은 인생 상담사 같은 쿤스의 다재다능한 면에 감탄하는 마음도 약간 있지만 동시에 그의 자백, 즉 쿤스의 말을 빌리자면 흐물흐물하고 애매한 것보다는 단단하고 명확한 것을 반드시 끌어내고 싶다. 그의 페르소나에 대한 질문을 두 번 했는데 두 번 다 피했다고 그에게 말한다. 지금 필자의 모든 기를 끌어모아서 그에게 대답을

종용해 본다.

"제 페르소나요?" 쿤스는 한참을 침묵하더니 다시 이어 말한다. "아는 게 없다는 말은 할 수 없습니다. 순진한 사람이고 싶지는 않으니까요. 그렇다고 뭔가를 창작하려고 애쓰지도 않습니다. 언제나 정직하게 작업하고 항상 제가 보는 방식대로 재현하려고 노력하고 있습니다."

때마침 근처 작업실에서 무거운 물건을 옮기는지 큰 소음이 나서 쿤스의 말이 끊어진다. 잠시 후 쿤스가 다시 필자에게 주의를 집중한다. "저 순진한 사람 아닙니다."라고 재차 강조한다. 그리고 1980년대 후반 그가 한 명언을 변명처럼 불쑥 던진다. **"중요한 것과 특별한 의미가 있는 것**은 다른 겁니다."라고 말한다. "미디어에서 반복해서 나오는 것은 중요할 수 있습니다. 반복되니까 알게 되는 겁니다. 그러나 특별한 의미가 있는 것은 더 높은 영역이죠." 처음에는 그런 구분이 필자의 질문과 어떤 관련이 있는지 명확하지 않았다. 그때 문득 쿤스는 아마도 자신의 페르소나는 중요하지만 특별한 의미는 없다고 여기는 게 아닐까 하는 생각이 떠올랐다.

아이웨이웨이
「해바라기 씨」
2010

4장

아이웨이웨이

쿤스의 말이 통조림처럼 가공된 인상을 준다면 아이웨이웨이는 날것의 느낌이다. 정부의 선전선동으로 통제되는 국가인 중국에서 방송과 독립적인 사고는 여러 세대에 걸쳐 탄압받아 왔다. 아이웨이웨이는 순간적으로 판단해서 말하는 것을 즐기므로 비공개로 발언하는 자리에 초대받으면 거절한다. 표현의 자유에 대한 그의 신념은 원칙적으로 자기 입에서 나온 말은 언제든지 모두 공개한다는 것을 의미한다. 아이웨이웨이는 임기응변 소질을 타고난 공연가이다. 그는 아슬아슬한 모험을 즐긴다.

런던 터빈홀은 생존 미술가에겐 중요한 시험 무대다. 테이트 모던 미술관 중앙에 있는 터빈홀은 길이 500피트(152미터), 폭 75피트(22.8미터), 5층 높이의 인상적인 공간이다. 이 건물이 발전소였던 시절 중앙홀에 설치된 발전기는 런던 중심부 대다수 지역을 밝혀줬다. 지금은 주문 제작된 현대미술 작품의 세속 교회이고 그 안에 설치된 작품이 발전기와는 다른 방식으로 세상을 밝히려 한다. 이만한 크기의 빈 공간에 의미를 담으려면 미술가는 지식과 야심을 총동원해야 한다.

미술관은 터빈홀에 설치될 아이웨이웨이의 작품 내용을 개막 전날 밤에 하는 사전 행사 때까지 극비에 부쳤다. 설치된 작품에 다가가서 보니 관객 여섯 명이 먼저 입장해 작품을 밟고 다니고 있었고 걸을 때마다 으깨지는 소리가 났다. 자갈인지 조약돌인지 모르겠지만 무수히 많은 회색 잔돌이 직사각형 형태로 깔린 바닥 위를 걸어 들어갔다. 한가운데까지는 그냥 걸어 들어간 다음 해바라기 씨처럼 생긴 것을 한 줌 집어 들었다. 진짜 씨처럼 보여서 입에 대어 보고 도자기인 것을 확인했다. 「해바라기 씨Sunflower Seeds」 (2010)라는 제목의 이 작품은 손으로 정교하게 만든 미니어처 조각 백만 개를 모아 놓은 것이다. 이 설치 작품은 국가명을 떠맡은 재료(차이나는 중국을 뜻하면서 도자기를 뜻한다.—옮긴이)로 세계에서 가장 인구밀도가 높은 국가(씨 하나당 중국인 열세 명)를 재현한 것이다.

작품은 "기념비적"이라는 말로 표현하기에 부족함이 없지만 미술가는 "대량생산"이라는 덜 거창한 표현을 선호한다. 제작에 동원된 인원은 1600명이며 제작 기간은 2년 6개월이다. 아이웨이웨이는 도자기를 제작하는 마을 하나를 실업에서 구제하고 평균 임금보다 높은 임금을 지급했으며 제작 과정을 비디오로 촬영했다. 아이웨이웨이는 노동 착취 문제를 인식하고 있으므로 중노동으로 관심을 유도하고 이를 작품의 주제로 부각시켰다.

아이웨이웨이가 덴마크와 미국의 다큐멘터리 영화감독들과 함께 나타난다. 그 감독들은 몇 달 전부터 아이웨이웨이를 뒤따라 다니고 있다. 카페로 자리를 옮긴 후 아이웨이웨이는 잉글리시 브렉퍼스트 티를 주문하고 감독들은 옆 테이블에 따로 앉는다. 아이

웨이웨이가 입고 있는 헐렁한 검정색 재킷은 상하이에서 만났을 때 입었던 옷인 것 같다. 「해바라기 씨」에 대한 칭찬을 늘어놓고 베이징 작업실에서 꼭 한 번 만나고 싶다는 의사를 전달한 후, 단도직입적으로 필자의 연구를 주도하는 가장 중요한 질문을 했다. 필자는 대개 이렇게 인터뷰 대상자를 어르고 구슬려서 연구 자료를 얻어 낸다. "미술가는 무엇인가요?"

아이웨이웨이는 숨을 한 번 크게 쉬더니 헛기침을 한다. 그는 글도 많이 쓰고 말도 많이 하는 사람이다. 2005년부터 블로그에 글을 수천 개 포스팅해 왔고 트위터 활동도 활발히 하고 있다.(그의 말에 따르면 중국어로 140자를 쓰는 것은 중편소설을 쓰는 것에 해당된다.) 아이웨이웨이는 터빈홀 전시를 홍보하기 위해 하루 평균 인터뷰를 세 개는 하고 있고 질의응답 시간은 적어도 열두 번은 가졌을 것이다. 그럼에도 아이웨이웨이는 이 질문에 금방 대답하지 못하고 있다. "제 아버지는 파리에서 공부한 미술가입니다." 마침내 강한 중국어 억양의 영어로 그가 말을 꺼낸다. "나중에 감옥에서 시인이 되셨습니다." 웨이웨이의 부친 아이칭(艾靑)은 항저우 예술전문학교를 거쳐 프랑스에서 미술, 문학, 철학을 공부했다. 중국으로 돌아간 후 마오쩌둥의 공산당혁명을 공개 지지했다는 이유로 장제스의 국민당 정부에 의해 3년간 감옥에 있었다. 감옥에 있는 동안 재료가 없어 그림은 그릴 수가 없었고 시를 썼는데 「따옌허 ― 나의 보모(大堰河 我的保姆)」가 가장 유명하다. 그 후 마오가 권력을 갖고 10년이 좀 못 되었을 때 "우파"로 지목받아 강제 노동형을 선고받았다. "아버지는 제가 태어나던 해에 감옥에 가셨습니다."라고 아이

웨이웨이가 설명한다. "그래서 아버지를 국가의 적으로 생각하며 자랐습니다."

아이웨이웨이 부친의 '죄목'은 열정적인 글쓰기 역량의 쇠퇴였다. "그들은 아버지가 인민혁명을 왜 받아들이지 않는지 의문을 가졌습니다."라고 아이웨이웨이가 설명한다. "아버지는 꽃이 한 종류만 있는 정원에 관한 시를 쓰셨어요. 아버지는 정원의 아름다움은 꽃이 단 한 종류만 있어서 되는 것이 아니라 다양한 종류가 있어야 된다고 생각하신 겁니다. 즉 생각이나 표현의 다양성을 말씀하신 거죠." 문화대혁명의 전신인 반우파 투쟁 당시 지식인 50만 명이 사라졌다. 공산당 정책에서 조금이라도 벗어난 사람은 모두 처형되었다.

결국 아이칭은 베이징에서 멀리 떨어진 신장성 어느 마을에서 공중화장실을 청소하는 강제노동을 하게 되었다. 그는 글쓰기를 포기했고 개인 장서뿐 아니라 자기 작품도 불태워 버렸다. 홍위병이 한밤중에 찾아와 죄를 덮어씌울 만한 물건을 찾아내면 가족을 더욱 가혹하게 대했기 때문이다. "영화나 나치 시대 때에나 볼 수 있는 일입니다. 아버지는 범죄자가 아니기 때문에 더 절망적이었습니다. 그러나 사람들은 아버지에게 돌을 던졌고 아이들은 막대기로 아버지를 때리고 머리에 먹물을 부었습니다. 정의와 재교육의 이름으로 온갖 이상한 일을 저질렀지요."라고 아이웨이웨이가 말한다. "마을 사람들은 아버지가 무슨 잘못을 했는지 전혀 몰랐습니다. 단지 적이라고만 생각했습니다."

아이웨이웨이의 성장기에서 좋았던 점은 가족이 전기나 수도

가 없는 지하 구덩이에서 살았다는 것이다. "그런 정치적 환경에 처했을 때 지하에서 생활한다는 것은 보호받고 있다는 느낌을 강하게 주지요." 한번은 아이웨이웨이가 블로그에 이런 글을 올린 적이 있다. "겨울에는 따뜻했고 여름에는 시원했다. 벽은 미국과 연결되어 있었다." 아이웨이웨이의 부친은 바닥을 더 파내어서 지하 집 천장을 높이고 벽을 파서 선반을 만들었다. 여덟 살짜리 아이웨이웨이는 이를 주택 건축의 최고봉이라고 생각했다.

이렇게 기막힌 환경에서 자란 아이웨이웨이는 영양실조와 질병에 시달렸다. "전 죽음을 이해하게 되었습니다. 한밤중에 깨어 화장실에 가다가 별이 반짝이는 하늘을 봅니다. 순식간에 제가 이 세상에서 사라질 수도 있다고 느꼈지요. 그러나 뻔뻔하게도 지금 여기 있습니다. 그것도 아주 뚱뚱한 남자로. 매일 과식하고 말도 많이 합니다."

아이웨이웨이의 부친은 아들이 미술가가 되는 것을 완강하게 반대했다. "문학이나 예술은 다 잊었다고 항상 아버지가 말씀하셨습니다. 정직한 노동자가 되라고 하셨어요." 그러나 아이웨이웨이는 그 고난 속에서도 무언가를 보았다. "전 미술가가 되었죠. 그런 억압 아래서 누구도 건드릴 수 없는 어떤 세계가 아버지에게 있었기 때문입니다. 온 세계가 암흑이었을 때조차 아버지의 마음속에는 따뜻한 무언가가 있었습니다." 어릴 적 아이웨이웨이는 부친이 간단한 연필 드로잉을 하거나 시적인 문장을 소리 내어 짓는 것을 보면 "아버지가 현실에서 풀려나셨구나."라고 인식했다.

마오가 죽은 후 아이칭은 복권되었고 가족은 베이징으로 돌

아왔다. 아이칭은 중국작가협회의 부주석이 되었으며 나중에는 국가의 문학 영웅 중 한 사람이 되었다. 1990년대에는 아이칭의 시가 중국 중등교육 교과 과정에 들어갔다.

아이웨이웨이의 이야기가 모두 끝난 후, 이야기가 여기까지 흘러오게 된 계기였던 첫 질문을 다시 해 본다. "그래서 미술가는, 어쨌든 특별한 의미가 있는 사람, 국가의 적인가요?"

아이웨이웨이는 눈썹을 치켜세운다. "미술가는 적…… 하아…… 보편적 감성의 적입니다."

가브리엘 오로즈코
「검은 연」
1997

5장

가브리엘 오로즈코

그로부터 2주 뒤 맨해튼. 멕시코의 가장 유명한 미술가 중 한 사람인 가브리엘 오로즈코(Gabriel Orozco)의 책상에서 파란 손수건으로 감싼 해바라기 씨 한 줌이 눈에 들어왔다. 오로즈코가 최근 테이트 모던 미술관에 다녀온 것이다. 아이웨이웨이의 작품이 설치된 터빈홀에서 좀 떨어진 전시장에서 회고전이 열릴 예정이라 오로즈코가 공간을 보러 갔었다. "뭔가 싶어서 한 줌 집어 들었는데 재미있어서 들고 왔어요. 가져오면 안 되는지 몰랐어요." 그가 소심하게 말한다. 검은 눈에 턱수염을 기른 오로즈코는 카를 마르크스와 안토니오 반데라스를 섞어 놓은 것 같다. 필자도 한 줌 집어 왔다고 그에게 말한다. 펠릭스 곤잘레스-토레스(Felix Gonzáles-Torres)의 사탕 작품이 사탕을 마음대로 집어 가라고 관객을 초대하는 것처럼 「해바라기 씨」도 이와 유사할 것이라고 생각했다.

우리는 오로즈코의 자택 1층에서 만났다. 그리니치 빌리지에 위치한 집은 1845년에 지은 붉은 벽돌의 타운하우스다. 책상 위에는 별의별 책이 다 쌓여 있다. 호르헤 루이스 보르헤스의 책부터 시작해서 그 위로 베르나르 마르카드(Bernard Marcade)가 쓴 『마

르셀 뒤샹*Marcel Duchamp*』그리고 『스네이크헤드: 차이나타운 지하 조직과 아메리카 드림의 서사시 *The Snakehead: An Epic Tale of the Chinatown Underworld and the American Dream*』가 층층이 쌓여 있다. 그 옆에는 두툼한 공책이 놓여 있다. 드로잉, 사진을 포함해서 스페인어, 프랑스어, 영어 3개 국어로 자기 생각을 메모한 공책은 페티시 성격이 다분하다. 1992년부터 써 온 공책이 18권이나 된다. 많은 미술가들은 디지털 도구로 옮겨갔지만 오로즈코는 아날로그를 선호한다. "생각은 공책으로 하고 의사소통은 컴퓨터로 합니다." 억센 히스패닉 억양으로 말한다. 이미 늦은 오후인데 오로즈코는 잠에서 깬 지 얼마 되지 않아서 얼굴이 부어 있다.

책상 중앙에 테이트 모던 미술관 서측 4층의 도면이 해바라기 씨와 나란히 있다. 도면에 휘갈겨 쓴 화살표와 동그라미는 미술가와 큐레이터가 작품을 설치할 위치를 상의했음을 증명한다. 뉴욕에서 시작된 개인전은 바젤과 파리로 이어졌고 조만간 런던에서 열릴 예정이다. 이 전시의 가장 중요한 특징은 "수정된 레디메이드(assisted readymades)", 즉 미술가가 일부를 바꾼, 발견된 오브제다. 예를 들면 오로즈코의 「검은 연 Black Kites」(1997)은 진짜 두개골 위에 흑연으로 서양 장기판의 격자무늬를 그린 작품으로 미술사에서 오랫동안 사용된 죽음의 도상과 옵아트의 활기찬 시각 형식을 융합한 오브제이다. 오로즈코의 또 다른 대표작은 「네 대의 자전거(늘 한 방향만 있다) Four Bicycles(There is Always One direction)」(1994)이다. 이 작품은 자전거 네 대를 곡예단의 묘기처럼 뒤집거나 엇갈리게 엮어 놓은 것이다.(공교롭게도 아이웨이웨이도 자전거를 이용한 조

각을 다수 제작했다. 오로즈코 작품보다 훨씬 뒤에 더 크게 제작된 「포에버 자전
거Forever Bicycles」(2012) 같은 조각은 동일한 자전거 1200대를 100미터 높이로
쌓아 그 거대한 더미가 장관을 이룬다.) 조각 외에도 오로즈코는 일상에
서 찾아낸 재미있는 기하학적 형태를 찍은 사진과 상상에서 나온
매력적인 추상적 형태를 배열한 회화도 다수 제작했다. 「사무라이
나무Samurai Trees」(2004~2006)는 광택 있는 금색, 빨간색, 흰색, 파
란색을 오크 나무 패널에 달걀을 이용한 템페라 기법으로 그린 회
화 연작이다. 오로즈코는 이 연작 중 677점을 컴퓨터로 디자인한
후 파리와 멕시코에 있는 친구 두 명에게 제작을 위임했다. "결정
이 필요한 작업은 직접 만드는 것을 즐깁니다."라고 오로즈코가 설
명한다. "복제 과정만 있는 작업은 제가 직접 할 필요는 없어요."

그의 부친 마리오 오로즈코 리베라(Mario Orozco Rivera)는 디
에고 리베라(Diego Rivera), 호세 클레멘테 오로즈코(José Clemente
Orozco, 혈연관계는 아님), 다비드 알파로 시케이로스(David Alfaro
Siqueiros) 같은 사회적 리얼리즘의 위대한 전통에 속하는 벽화가였
다. 가브리엘 오로즈코는 미술가들에게 둘러싸여 자랐으며 미술
가가 되겠다는 생각을 늘 했다. 그러나 부친은 아들의 그런 생각을
달가워하지 않았다. "아버지는 완곡하게 절 밀어내려고 하셨습니
다. 그 세대에서 미술로 생계를 유지하기란 무척 어려웠기 때문이
죠."라고 그가 설명한다. 결국 오로즈코는 멕시코시티의 국립조형
예술학교에서 정규 교육을 받았다. 그의 말에 따르면 "프레스코,
템페라, 유화, 에칭, 파스텔화를 비롯한 모든 회화 기법"을 학교에
서 익혔다. 자동차 구입 비용을 모으려고 한동안 아버지를 도와 벽

화 작업을 하기도 했다. 그 후에 그는 화가의 삶을 살지 않기로 결심하고(적어도 처음에는 그랬다.) 그때부터 사회적 리얼리즘의 구상적, 내용 중심적 방식을 버렸다.

오로즈코가 부친과 차별화한 또 다른 방식은 "강경하게 자기 의견을 주장하는 사람(opinionator)"이 되고 싶어 하지 않는다는 점이다. 멕시코에는 프랑스와 마찬가지로 미술가를 공인의 범주에 넣는 분위기가 있다. 부친은 "거침없이 말하는 좌파 미술가"인 반면 오로즈코는 "모든 일에 자기 의견을 내는 정치 전문가"는 아니라고 할 수 있다. 이런 분류를 접하게 된 것은 비엔날레 순회전으로 여러 나라를 돌아다녔을 때였다. "사람들은 미술가가 올바른 생각, 처방, 해결책, 사회적 선량함 등을 갖추고 자기 나라에 온 선교사나 의사와 같은 부류이기를 기대합니다. 우리는 마치 **국경 없는 미술가회** 같은 사람이 되어 버리죠." 오로즈코는 그런 생각에 질렸다는 듯한 표정을 지으며 상체를 뒤로 젖힌다. 미국, 영국을 포함해 시장 중심의 다른 미술계에서는 미술가에게 정치적 참여를 기대하지 않는다. 설사 참여한다 해도 거의 개의치 않는다. "기탄 없이 발언하는 행동주의자의 역할은 안젤리나 졸리 같은 유명인들이 맡고 있어요." 그가 싱긋 웃으며 이렇게 말한다. "프랑스의 자크 데리다, 멕시코의 프리다 칼로가 했던 일을 그 배우가 하고 있지요."

오로즈코의 정치는 미술에 함축되어 있다. 예를 들면 「쉼 없이 달리는 말Horses Running Endlessly」(1995)은 기물이 모두 나이트로만 구성된 체스판인데 전능한 퀸도 소모품인 폰도 없는 평등한 사

회를 묘사하고 있다. 나무 나이트에 칠해진 바니시의 네 가지 색조는 팀이나 집단을 의미하지만 나이트는 색조와 무관하게 체스판 위 여기저기 놓여 있다. 체스판의 전체적 인상은 전쟁터라기보단 무도장이다.

오로즈코는 "미술은 선의나 도덕을 다루는 게 아닙니다."라고 단호하게 말하지만 타인을 이용해 먹는 동료 미술가가 있다면 그에 대한 비판적 의견을 낼 것이다. "작업 과정에서 어느 정도는 윤리적 측면이 있어야 하고 그게 정말 중요합니다. 전 저임금 노동에 관련된 것에 대단히 민감하게 반응하지요."라고 그가 설명한다. 개밋둑처럼 쌓인 아이웨이웨이의 해바라기 씨를 두고 하는 말이라는 것을 알아차렸다. "쉬운 문제는 아닙니다."라고 그가 마지못해 인정한다. "작품 제작 과정에서 발생하는, 정치와 착취에 관한 사소한 문제 하나까지 모두 미술가가 통제하는 게 말입니다."

아이웨이웨이의 부친도 미술가라고 전하니 자신의 부친도 1960년대 말과 1970년대 초에 몇 번 투옥된 적이 있다고 한다. "아버지 그림은 검열도 받고 전시회에서 강제 철거되기도 했지요. 그래도 감옥에 오래 계시진 않으셨어요. 아버지에게 불리할 만한 것을 발견할 수 없었기 때문입니다. 그래도 기본적으로, 그래요, 제 아버진 국가의 적이었습니다." 1929년부터 2000년까지 멕시코는 독재국가였다. 명칭은 사회주의적이지만 실제로는 자본주의 조직인 제도혁명당이 사회를 장기적으로 통제했다. 오로즈코의 부친은 공산당 당원이었다.

젊었을 때 오로즈코는 수년간 마드리드, 베를린, 런던, 본, 코

스타리카의 수도 산호세를 돌아다니며 노마드 같은 존재로 살았다. 지금은 뉴욕에 정착해서 작업을 하고 있지만(여섯 살 난 아들이 학교를 다니고 있다.) 1년에 몇 달은 멕시코와 프랑스에서 지낸다. 그의 뒤에 있는 선반에 쌍안경과 프랑스어로 "여행 잘 다녀오세요."라고 적힌 대접 한 세트가 놓여 있다. "가끔은 휴가 때 작업이 더 잘되기도 합니다. 그래서 휴가를 많이 가요."라고 그가 재치 있게 말한다. "뉴욕은 시끄러워요. 의식이 넘쳐나는 곳입니다."

해외여행은 오로즈코가 미술가로서 하는 경험의 핵심이다. "외부 세계는 제 작업의 1차 자료입니다."라고 그가 설명한다. "이동성은 제 작업의 일부가 되었습니다. 뭐랄까, 작업을 시작하려면 저 자신으로부터 벗어날 필요가 있어요." 오로즈코의 작품 중에는 자유로운 이동의 즐거움을 환기시키는 것이 많이 있다. 컬러사진 40장으로 이뤄진 연작 「또 다른 노란 슈발베 자전거를 찾을 때까지 Until You Find Another Yellow Schwalbe」(1995)의 경우, 오로즈코는 모터 달린 자전거를 타고 같은 모델의 자전거를 찾아서 동베를린과 서베를린을 돌아다니며 두 대가 나란히 놓인 사진을 찍었다. 그 결과로 나온 이미지는 독일 통일과 부부생활에 대한 위트 넘치는 고찰이다. 반대로 「모델 DS La DS」(1993)는 1960년대 시트로엥 DS 모델 자동차를 삼등분해서 길게 자른 작업인데, 불행한 정지 상태를 암시한다. 차의 가운데 부분을 없애고 양 측면을 붙여서 핸들이 중앙에 놓여 결과적으로 운전자 한 명밖에 못 타는, 폭이 좁고 엔진이 없는 비관적인 자동차가 되었다. 이 작품에서는 촉망받는 미래의 상징이었던 DS 모델의 유선형이 지금은 디스토피아의

프랑켄슈타인이 되었다.

"작업을 시작하면 작업실을 벗어나서 이 나라 밖으로 나갑니다."라고 오로즈코가 말한다. "그때 제 목표 중 하나가 멕시코 미술가의 이국적인 분위기를 의도적으로 없애는 것이었죠." 어느 국가든 전통 민속이 있지만 때로 그중 어떤 것은 국가적, 민족적 상투어가 된다. 그렇지만 오로즈코는 국민의 정체성이 "이국풍"으로 수용되거나 "타자의 편견이나 선입관에 따라 규정되는" 경향이 있다는 사실을 못마땅하게 여긴다.

갑자기 오로즈코가 자리에서 일어난다. "담배 좀 피워도 괜찮겠습니까?"라고 묻는다. 프랑스풍의 문을 지나, 잘 손질된 안뜰로 연결된 파티오를 걸으면서 필자는 이곳에 오기 전 친구와 나눈 이야기를 꺼낸다. 오늘 아침 친구에게 오로즈코를 만나러 간다고 했더니 그 친구가 "오 그래! 가브리엘, 그 사람이야말로 진짜(the real thing)지."라고 했다. "사람들이 선생님을 진정한 미술가라고 생각하는데 그 이유가 뭘까요?"라고 필자가 물어본다.

"글쎄요. 제 생각에는…… 음…… 좋은 질문입니다. 이런 질문 좋아합니다."라고 그가 말한다. 옆 건물 음악학교에서 뒤죽박죽으로 흘러나오는 온갖 소리가 차갑고 축축한 대기 속으로 퍼져 나간다. 그는 카멜 담배에 불을 붙인다. "흠." 담배를 한 모금 빨더니 이어서 말한다. "제 고국의 미술에는 대개 초현실주의라는 이름이 붙지요. 전 그런 미술과 함께 성장했지만 그런 방식의 초현실주의는 싫어합니다. 비밀스럽고, 꿈꾸는 것 같고, 애매모호하고, 시적이고, 성적이고, 수월하고, 싸구려 같아요."라고 그가 단호하게 말한다.

"예를 들면 작은 물건을 키워서 거대한 스펙터클로 만들어 놓은 조각 같은 것을 말합니다. 평범한 것을 이국적인 것으로 만드는 것을 피하려고 합니다." 쿤스의 작업을 말하는 것처럼 들린다고 하자 "바로 그겁니다."라고 그가 대답한다.

쿤스는 워홀의 팝아트 기법이라는 전통 내에서 작업하는 사람이므로 진지함을 추구하는 작가가 아니지 않느냐고 반문했더니 오로즈코가 머리를 가로젓는다. "워홀은 복장도착자였습니다. 그건 가짜와는 다른 거예요." 그가 강한 어조로 단언한다. "워홀은 저가 생산 시스템으로 저가의 작품을 만들려고 했지요. 쿤스는 완전히 반대입니다. 비싸도 너무 비쌉니다. 한 사람이 팝아트 미술가라면 다른 한 사람은 자본주의 미술가라고 말할 수 있겠죠."

오로즈코의 재빠른 반응에 고무되어 미술가의 페르소나에 대한 이야기로 넘어간다. "요셉 보이스(Joseph Beuys)는 주술사 교수 같은 사람입니다."라고 그가 말한다. "리처드 세라(Richard Serra)는 낭만적인 노동자, 잭슨 폴록(Jackson Pollock)은 순수 실존을 표현하는 사람입니다."라고 덧붙인다. "이 모델들로 계보를 만들면 이 유형에 들어맞는 미술가들이 많이 나올 겁니다. 그러나 전 이 모델을 따르고 싶지도 않았고 그럴 필요도 없어요."

"진짜(the real thing)라고 하셨죠?"라고 말하며 필자가 했던 질문으로 돌아간다. "노력하고 있지만 쉽지 않아요. 실패의 연속이죠. 그러나 작품에서는 사실주의자(realist)가 되려고 애쓰고 있습니다. 작품에 농담을 담지만 미술계를 가볍게 보거나, 시장에서 일어나는 경박한 일에 관여하지 않아요." 옆집에서 불협화음을 뚫고

영화 음악 같은 현악기 소리가 터져 나온다. "저는 조작이나 냉소주의로 게임을 하지 않으니까 아마 진짜일 수도 있을 겁니다."라고 말을 잇는다. "제 작업을 뿌리 삼아 성장했으니 전 진짜겠지요." 잠시 말을 멈췄다 천천히 말하기 시작한다. "제 작업은 엔터테인먼트 사업, 거대 시장 권력, 정치를 쇼처럼 구경거리로 만드는 것, 그리고 일상생활 사이 어느 지점에 있습니다. 그러나 대중매체 이벤트나 록 콘서트 또는 정치적 시위는 아닙니다. 제 작업이 현실과 밀접해지는 순간을 제공하기를 바랍니다." 그가 소리 내어 웃으며 이어서 말한다. "아이고 참. 대답이 마음에 드셨으면 좋겠네요!"

다시 실내로 돌아와 우리는 방의 벽을 따라 걷는다. 자신을 조각가라 부르고 싶어 함에도 불구하고 오로즈코가 현재 몰두하는 것은 회화인 것 같다. 빨간색, 오렌지색, 분홍색 물감을 시험 삼아 바른 종이가 벽난로 위의 벽에 붙어 있다. 물감이 찍힌 모양이 공중으로 날아가는 부메랑을 연상시킨다. 근처 벽에 진짜 부메랑이 여러 개 걸려 있다. 일본 전통 종이에 그린 그림들이 다른 두 벽에 붙어 있는데 그는 "지도처럼 접을 수 있는 드로잉"이라고 설명한다. 손으로 그린 형상과 선 그리고 아크릴 물감, 먹, 목탄, 연필로 쓴 스페인어 단어가 화면을 채우고 있다. 오로즈코는 순회 회고전으로 바빠질 것을 예상하고 이동 중에도 새로운 작업을 할 수 있는 방법을 찾아냈는데, 여행 가방에 넣을 수 있도록 종이를 접어 사용하는 것이다. 파일 캐비닛 위에 쌓여 있는 드로잉 파일 세 권을 손가락으로 한 장씩 넘긴다. "이건 저와 18개월 동안 함께 있었습니다." 그의 말에 애정이 담겨 있다. "이건 아마 1년 정도 되었을

겁니다." 접이식 여행 작업의 개념은 칠레 미술가 에우제니오 디트본(Eugenio Dittborn)의 "항공우편 회화(airmail painting)"를 연상시킨다고 그에게 말한다. 오르즈코가 깜짝 놀라며 "네. 바로 그겁니다!"라고 한다.

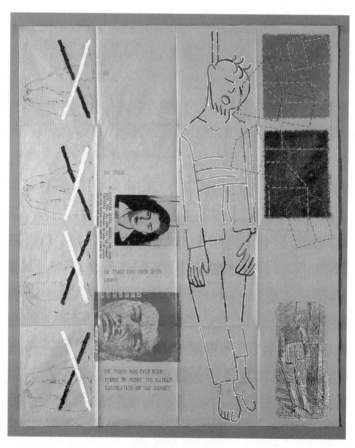

에우제니오 디트본
「교수형 당하기(항공우편 회화 No.05)」
1984

6장

에우제니오 디트본

남아메리카 미술 전문가 사이에서 에우제니오 디트본은 열혈적인 추종 대상이다. 비행기를 한 번 갈아타는 장시간 비행 후 건조하고 날씨 좋은 도시 산티아고에 도착했다. 산티아고는 눈 덮인 안데스 산 아래 계곡에 자리 잡은 도시다. 천연자원이 풍부하고 중국과의 무역 관계가 전망이 밝은 덕에 칠레 경제는 상승세를 타고 있다. 이와 동반해서 현대미술에 대한 관심도 급증하고 있다.

아이웨이웨이, 제프 쿤스, 가브리엘 오로즈코보다 열 살 이상 많은 디트본은 작지만 다부지다. 매부리코와 눈가 잔주름에서 유머 감각이 좋음을 짐작할 수 있다. 트위드 재킷과 코듀로이 옷을 좋아하는 그에게 프로이트 정신분석가의 분위기가 난다. 1980년대 칠레 독재자 아우구스토 피노체트가 정권을 잡고 있을 당시 디트본은 가벼운 리넨을 길게 잘라 콜라주를 시작했다. "디트본이 만든 항공우편 회화(AIRMAIL PAINTINGS BY DITTBORN)"라는 문구를 넣어 특별 제작한 봉투에 콜라주 패널을 하나씩 접어서 넣었다. 이 실험적 작품은 경찰국가가 검열과 문화적 보수주의를 강요하던 시대에 다양한 정치적, 인류학적 주제를 다뤘다. "이곳을 빠

져나가 세계로 들어가기 위해 이런 접이식 회화를 창안했습니다." 그가 유쾌한 학자 같은 어조로 천천히 말한다. "병 속에 편지를 넣는 것과 유사하지요."

1990년 칠레에 민주적 정부가 들어선 이후에도 항공우편 회화는 지속되었다. 지금까지 180점 이상 제작되었는데 그중 몇 작품은 지구 곳곳을 여러 차례 누비고 다녔다. 「요리와 전쟁La Cuisine et La Guerre」(1994)은 신원을 알 수 없는 얼굴, 모닥불, 절단된 신체 부위와 고문 도구 같은 흑백 이미지가 배열된 패널 24개로 구성된 대형 작품이다. 패널을 봉투 24개에 동봉해서 마드리드의 레이나 소피아 미술관으로 가장 먼저 발송한 후 이어서 뉴욕, 휴스턴, 글래스고의 미술 기관으로 보냈고 조만간 브라질로 갈 예정이다. 브라질의 유명한 메르코술 비엔날레에서도 가장 눈에 잘 띄는 위치에 전시되는 기쁨을 누리게 될 것이다. "상부구조의 의미는 여행입니다."라고 디트본이 설명한다. "접힌 자국들에서 그 의미를 찾을 수 있지요." 이 작품은 이중적인 정체성을 갖고 있다. 봉투 안에서 "잠자고" 있을 때는 글자이지만 "깨어나서" 벽에 걸려 있을 때는 회화가 된다.

디트본은 이 작업을 처음 했을 때 보통우편을 이용했지만 지금은 반드시 우편물 특송회사를 이용한다.(그는 페덱스의 충성 고객이다. 몇 년 전 경쟁 회사가 패널 한 점을 분실한 적이 있기 때문이다.) 미술관이 작품을 의뢰하면 그는 특정한 목적지를 염두에 두고 작품을 제작한 후 봉투 여러 개에 나눠 넣어 발송한다. 그러나 미술관들이 이 점을 놓치고 전시 후에 비싼 나무 운송 상자에 넣어 반송하는 경

우도 종종 있다.

산티아고 미술계는 작아서 미술가 대부분이 강단에 선다. 산티아고에는 미술가 커뮤니티가 없다고 디트본이 말한다. "커뮤니티와는 정반대되는 것이 있지요." 스페인어보다 프랑스어에 더 가까운 억양이다. "규모가 작은, 어이없는 전쟁터라고 말할 수 있습니다." 그는 이 은유와 동일한 맥락에서 자신의 작업실을 벙커로 묘사한다. 사실 지하 작업실로 일단 들어가면, 관리가 잘된 방갈로와 부겐빌레아 꽃이 아름답게 핀 도심 근교 라레이나에 있다는 것을 전혀 인식하지 못한다. L자형의 창문 없는 방에는 시멘트 벽 네 면과 회색 칠이 된 나무판 두 개만 있다. 나무판은 제작 중인 작품을 핀으로 고정하는 용도로 사용된다. 실용적이다 못해 횅한 이 공간은 미술가 작업실에 대한 낭만적인 이미지와 정반대다. "학생들이 여기 오면 다들 실망하지요."라고 익살스럽게 말한다. "제가 광장공포증 같은 게 좀 있습니다." 그가 재킷 양쪽 주머니에 손을 집어넣으며 부연 설명한다. "저도 봉투 안에 있고 싶지만 접히지 않아서요."

워홀처럼 디트본도 발견된 이미지로 작업한다. 또 아이웨이웨이와 쿤스처럼 작품 제작을 물리적으로 도와주는 팀에 의존하며 미술가 손으로 직접 작업한 흔적을 남기는 경우는 드물다. 봉투에 직접 손으로 주소를 쓰는 것은 미술가의 서명에 해당하는 것으로 볼 수 있다. 하지만 디트본은 동네 가스 충전소에서 일하는 아마추어 캘리그래퍼를 고용해서 "수녀 혹은 예의 바르고 잘 교육받은 가톨릭교 여성 신도" 같은 글씨체로 수신 주소를 쓰게 했다고

한다. 그의 작품이 법에 걸릴 것이 아무것도 없는 소포인 척하면서 정밀 검사를 피할 수 있는 방법으로서 이보다 더 나은 방법이 있을까? 공교롭게도 그의 가족사에 특기할 만한 점은 종교적 박해를 제법 받았다는 사실이다. 위그노 교도였던 선조들은 독일 피난 중에 디트본이란 성을 가지게 되었고 모친의 결혼 전 성은 스페인 종교재판 때 유대인 성 대신에 붙인, "성십자가"라는 의미의 가톨릭 성이다. "사람들은 자기 자신을 벗어나거나 망명할 때 정체성을 바꿉니다."라고 그가 말한다.

디트본의 작업실 한쪽 끝은 아카이브 공간이다. 작품을 넣을 봉투가 깔끔하게 쌓여 있고 실크스크린 작품이 들어 있는 원통과 각종 천을 보관한 회색 금속 서랍이 놓여 있다. 모든 작품에 번호와 알파벳을 정성 들여 붙여 놓았다. "정리 정돈에 집착하지 않거든요. 조수가 없으면 아무것도 안됩니다."라고 그가 말한다. 그는 "분류를 잘할 수 있는" 사람을 고용하고 싶지만 그들 대부분이 "미술가인 척"한다고 생각한다.

디트본은 금속 벽장 쪽으로 꼿꼿하게 걸어간다. 문을 여니 한 줄로 쭉 꽂혀 있는 고서가 보인다. 대다수가 심각하게 훼손되어 있다. 다양한 언어로 쓰인 도해 사전, 살인자와 희생자를 묘사한 실제 범죄사건 대계 『손 들어*Manos Arriba*』 같은 헌책방에서나 볼 수 있는 별난 책들을 꺼낸다. 그가 이미지를 즐겨 차용했던 책들 중 하나가 1950년대에 유행했던 입문서인 앤드류 루미(Andrew Loomi)의 『누구나 그릴 수 있다*Anyone Can Draw*』라는 책이다. 가장 기본적인 스케치 양식에 집착하는 디트본은 루미의 지극히 전통적이

고 규범적인 방식을 "르네상스 드로잉의 마지막 버스 정류장"이라고 표현한다.

디트본은 이미지를 차용하기도 하지만 어떤 것은 의뢰해서 받아 오기도 한다. 그는 칠레의 어느 정신병원 원장에게 부탁해 환자들에게 얼굴을 그리게 해서 약 500장의 드로잉을 받았다. 모두 정신분열증 환자 한 사람이 그린 것으로 그 환자는 거기에 "Allan 26A"라는 서명을 했다. 또 다른 작품에서 그는 로테르담에 있는 중독치료센터의 헤로인 중독자들에게 어린 시절의 가정과 자신이 꿈꾸는 가정을 그려 달라고 주문했다. 심지어 디트본은 자신의 딸 마가리타도 작업에 참여시켰다. 딸이 일곱 살 때 직접 그린 얼굴 드로잉을 돈으로 바꿔 줬다.(그 딸은 지금 성인이며 미술가로서 자기 길을 가고 있다.)

디트본은 자화상은 절대 그리지 않는다. 살짝 떨리는 양손으로, 다양한 얼굴 드로잉과 사진이 실크스크린 인쇄된 견본천이 들어 있는 서랍을 연다. "자화상은 **남**이 그려야 합니다."라고 단호하게 내뱉는다. 하지만 그는 강렬하지만 익명인 존재를 그리고 "디트본"이라 불러 왔고, 그 존재를 3인칭으로 서술하고 있다. "그건 뷰익, 캐딜락, 포드…… 베이컨 혹은 피카소처럼 시장에 관련된 일일 뿐이에요. 비판적으로 말하자면 브랜드 같은 겁니다. 사람들은 유명한 디트본만 알고 있지요. 웃기는 상황이죠." 그는 영어 단어가 헷갈렸는지 말을 멈춘다. "famous, 아니 infamous"라고 그가 큰 소리로 묻는다. "같은 뜻입니까?" 필자는 의미의 차이점을 설명한다. "저는 여덟 자로 구성된 단어로 표현한 추상적 페르소나에 대

해 궁금한 점이 많습니다." 그가 고개를 끄덕인다. 그는 "미술가의 자아 부재"라는 표현을 즐겨 사용한다.

하지만 디트본도 개인사의 영향은 인정한다. 그는 작품의 물리적 제작의 거의 모든 부분, 즉 실크스크린 인쇄, 바느질, 접기, 봉투 제작, 글쓰기를 다른 사람에게 맡기지만 작품의 색채와 감정 효과를 조절하는 액상 팅크제 작업은 직접 한다. 최근 몇 년 사이 디트본의 항공우편 회화의 색채는 더 다양해졌다. 그 이전에는 흑백으로만 작업했는데 그 이유가 완결되지 않은 애도에 있다고 한다. 독재 정부 시대에 많은 친구를 잃었는데 특히 그의 정신분석의가 실종된 사건이 작업에 영향을 끼쳤다. "그 당시에는 이해를 못 했습니다."라고 그가 설명한다. "그러나 무의식적으로 그 친구의 시신을 찾으려고 했지요."

죽음과 실종은 디트본의 작업에서 중요한 주제다. 수년 동안 그는 「인간 얼굴의 역사The History of Human Face」라는 제목으로 28점의 회화 연작을 그려 왔다. 워홀의 「지명수배자Most Wanted Man」를 연상시키는 이 작품은 여러 가지 사회적 유형("범죄자", "원주민", "정신이상자" 등)의 얼굴을 중세 목판화, 경찰 몽타주, 아동화 같은 양식으로 그려서 목록화한 것이다. "실종은 피노체트 문제보다 훨씬 더 심각한 문제입니다." 흰 면직물 위에 실크스크린으로 인쇄된 원주민 얼굴을 그가 가리키며 설명한다. "정치적 실종은 칠레 역사에서 현재 진행형입니다. 티에라 델 푸에고 원주민 부족은 완전히 지워졌지요. 북아메리카 원주민은 또 어떻습니까? 정신병원에 있는 사람들도 마찬가지죠. 많은 사람들이 '사라졌습니다'."

디트본이 천 작품들을 서랍에 다시 넣고 닫아 버린다. 작품이 눈앞에서 사라졌다. "억압에 저항한 영웅으로 저를 바라보는 걸 원치 않습니다. 그 상황들은 훨씬 더 복잡한 문제였으니까요."라고 그가 말한다. 17년 동안 지속된 피노체트의 독재 정부는 폭력적이었지만 공산주의 "인민 독재 정부"에 비하면 기간은 짧았고 통치 체제는 덜 철저했다. 중국과 소비에트가 독립 사상가들을 몇 세대에 걸쳐 체계적으로 지운 반면 남아메리카 독재 정부 대다수는 미술가와 문인 집단을 대수롭지 않게 생각했다. "피노체트는 연극과 음악을 통제했지만 시각예술은 관객이 그다지 많지 않다는 이유로 대체로 신경을 안 썼습니다."라고 디트본이 자신의 책들이 들어 있는 벽장문을 닫아 잠그면서 설명한다. "게다가 군부는 가장 괜찮은 작품을 이해할 수조차 없었지요."

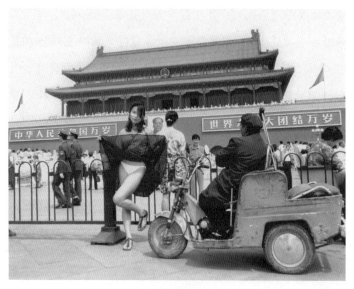

아이웨이웨이
「1994년 6월」
1994

7장

루칭

아이웨이웨이가 사라졌다. 2011년 4월 3일 그는 회의에 참석하러 타이베이에 가려고 베이징 공항에 갔었다. 출국 심사에서 중국 경찰이 그를 제지하고 어딘가로 데려갔다. 벌써 6주 전 일이며 그 후 그에 대한 소식은 없다. 그의 행방을 아는 사람은 아무도 없다.

베이징 공항에 도착하니 궁금한 것이 생겼다. 그는 어느 터미널에서 체포되었을까? 터미널 3은 위로 솟은 유리 돔이 있는 건물로 2008년 올림픽을 위해 영국 건축가 노먼 포스터(Norman Foster)가 디자인과 시공을 했다. 이 건물은 개방성과 투명성을 상징하는 국가적 기념비인 것처럼 보이며, 그래서 또 한편으론 허구를 만들어 내는 건축의 재능을 상징하는 기념비이기도 하다.

아이웨이웨이의 자택 겸 작업실은 차오창디 "국제예술지구"에 있다. 이곳은 베이징 교외의 5번 도시외곽순환도로 근방에 있으며 공항에서도 멀지 않다. 최근까지 그 지역은 대부분 초원이었으므로 시골 같은 분위기가 아직 남아 있다. 묘목이 한 줄로 늘어선 거리를 따뜻하고 건조한 바람이 스쳐 지나가고 하늘은 먹구름이 잔뜩 끼어 있다. 아이웨이웨이의 첫 건축 작품은 자신의 작업실

이었다. 그는 1999년에 6개월에 걸쳐 이 벽돌 건물을 건축했다. 저비용의 모더니즘 건축이라는 칭찬을 많이 받았고 그 이후 주택, 작업실, 미술관 디자인 의뢰가 여러 번 들어 왔다. 큐레이터 한스 울리히 오브리스트(Hans Ulrich Obrist)가 아이웨이웨이를 인터뷰했을 당시 벽돌 건물은 "단어를 사용해서 글을 쓰는 것과 유사하다."고 아이웨이웨이가 말한 적이 있다. 아이웨이웨이가 디자인한 건물이 곳곳에서 지어지면서 동네는 그의 색깔을 띠게 되었다.

필자가 탄 택시가 벽돌 벽에 부착된 명판 앞에 멈춰 선다. 아이웨이웨이의 디자인 회사명 "FAKE"가 명판에 새겨져 있는데 회사명의 중국어 발음(파커)은 영어 "fuck"과 유사하게 들린다. 두 가지 뜻으로 해석될 수 있는 단어에 진품성과 권위를 훼손하고 싶은 아이웨이웨이의 욕망이 그대로 담겨 있다.

젊은 중국계 미국인 여성이 청록색 금속 대문에 딸린 작은 문을 열어 준다. 그 여성은 거리의 양방향을 둘러보고는 대문을 향한 감시 카메라 세 대 중 한 대를 흘끗 본다. 그러고 나서 오늘 통역을 위해 지인에게 소개받은 엠마 청(Emma Cheung)과 필자를 안으로 안내한다. 널찍한 안뜰에는 작은 대나무 밭과 석조 유물들, 초록색과 파란색의 대형 도자기들이 있다.

안뜰을 지나가면서 살짝 들여다보니 왼편의 상자 같은 멋진 벽돌 건물은 자택이고 오른편 건물은 사무실이다. 텅 빈 작업실에는 의자에서 졸고 있는 캘리코 고양이 외에는 아무것도 없다. 아이웨이웨이가 연행되고 몇 시간 안 되어서 경찰이 들이닥쳤다. 경찰은 컴퓨터와 하드 드라이브, 회계 장부, 재무 파일 등 파커공사(发

课公司)와 관련된 모든 것을 압수해 갔다. 그 다음 주에는 아이웨이웨이의 수행원 네 명이 행방불명되었다. 그들은 원타오(文涛, 아이웨이웨이의 온라인 활동을 담당하는 전직 언론인), 후밍펀(胡明芬, 파커공사 회계사), 류정강(刘正刚, 파커공사 디자이너), 장진쑹(张劲松, "작은 뚱보"로 통하는 친척이자 운전기사)이다. 이들의 가족은 그들의 행방뿐만 아니라 무엇을 잘못했는지, 언제 다시 보게 될지 아는 바가 하나도 없다.

세 줄로 늘어선 탁자 위에 새 컴퓨터 12대가 놓여 있다. 벽지처럼 방의 오른쪽 벽을 채우고 있는 것은 2008년 쓰촨 지진으로 사망한 청년 5196명의 명단이다. 날림으로 지은 학교 건물이 '두부'처럼 내려앉은 참사로 사망한 학생들의 명단을 만들기 위해 아이웨이웨이가 인터넷에서 한 캠페인 때문에 중국 정부가 대단히 곤혹스러웠던 것 같다. 맞은편 벽에는 아이웨이웨이가 쓰촨의 비극을 기리기 위해 뮌헨의 하우스 데어 쿤스트 건물 파사드에 작품을 설치한 사진이 커다랗게 붙어 있다. 「기억하기Remembering」(2009)라는 제목의 작품은 한 사망자의 어머니가 "그 아이는 7년 동안 이 세상에서 행복하게 지냈다."라고 했던 말을 다양한 색깔의 책가방 수백 개로 만들어 설치한 것이다.

아이웨이웨이의 아내 루칭(路青)은 수채물감으로 칠한 것 같은 원피스 차림으로 자택 현관에서 우리를 맞는다. 아이웨이웨이의 사진 작품에서 본 적이 있어서 금방 알아볼 수 있다. 사진에서 루칭은 톈안먼 앞에서 원피스를 들어 올려 흰 비키니 속옷을 보여 주었다. 「1994년 6월June 1994」이라는 제목의 사진은 톈안먼 사건 5주년에 중국 정부에 대한 경멸을 보여 주는 작품이다.

루칭

서로 소개를 마치자 그녀가 집에 도청 장치가 있을지도 모른다고 경고한다. "경찰이 건물 전체를 뒤지고 갔습니다."라고 그녀가 말한다. "참깨만 한 소형 마이크를 심어 놓았을지도 모르죠." 가장 큰 방은 복층 구조의 식당 겸 회의실이며 벽돌이 노출되어 있고 바닥은 시멘트라서 소호 로프트 같은 분위기가 난다. 기다란 나무 탁자에 자리를 잡았다. 명대 양식으로 19세기에 제작된 의자들이 탁자를 빙 둘러 놓여 있다. 「동화」의 주역이었던 1001개의 의자로 추정된다. 키 큰 창문 아래 햇빛이 비치는 돌출된 선반에 놓인 큰 망고 네 개에 검정 매직으로 글자가 쓰여 있다. 세 개에는 한자가 쓰여 있고 나머지 한 개에는 영어로 "자유로운 아이웨이웨이"라고 쓰여 있다.

얼굴에는 근심이 가득하지만 품위를 잃지 않은 우아한 모습의 루칭은 창문을 등지고 탁자의 상석에 앉아 있다. 복슬복슬하면서 약간 때가 탄 흰 고양이가 긴 탁자 위를 도도하게 걸어서 우리 쪽으로 다가오다가 허공으로 발을 나른하게 뻗으며 뒹군다. 루칭이 녹차를 내온 후 아이웨이웨이의 구금은 중국 기준으로도 불법이라고 단호하게 말한다. 중국 법에 따르면 수감자의 소재와 구금 사유를 40일 이내에 가족에게 고지해야만 한다. 그러나 루칭도 아이웨이웨이의 모친도 아무 연락을 받지 못했다. 루칭은 아이웨이웨이의 구금 사유를 생각하고 싶지 않다. "그는 민감한 사안을 가지고 작업하면서 자기 의견을 거침없이 말하는 미술가예요……. 지진은 가장 민감한 것이었죠."라고 그녀가 인정하며 양 손바닥을 펴서 왼손 위에 오른손을 가볍게 올려놓는다.

루도 미술가이지만 그녀의 작업은 더 큰 소란을 일으키는 아이웨이웨이의 활동에 포함되어 버렸다. 그녀는 파커공사의 공식 대표이사다. 이 회사는 아이웨이웨이가 호구부(戶口簿)를 취득하기 전에 설립했다. 호구부는 베이징 시 거주 허가증인데 이것이 없으면 법인회사를 만들 수 없다. 정보 지원을 받지 못한 미술가치고 성공한 사람을 본 적이 없다고 필자가 그녀에게 말한다. 아이웨이웨이의 작품에 관한 이야기를 나눈다. 루칭이 좋아하는 최근 작업은 「해바라기 씨」와 「동화」이다. "가장 아이웨이웨이다운 작업"이기 때문에 좋아한다고 한다. 짐작하건대 그녀는 두 작품이 정서적으로 친밀감을 주면서 거대한 크기(the mass)에서 나오는 숭고함을 보여 준다고 생각하는 것 같다. 나아가 산을 움직일 수도 있다는 야망이 드러나는 작품들이다.

활달한 때 묻은 흰 고양이가 쓰다듬어 달라고 머리로 필자의 손을 들이받더니 노트북 위에 눕는다. "웨이웨이는 순수한 미술가의 좋은 사례예요."라고 그녀가 말한다. "아주 정직하죠. 자신을 표현하기 위해 미술과 미디어를 이용합니다." 루칭은 미술가에 대한 중국 대중의 이해에 한계가 있다고 확신한다. 사실 정부의 선전선동이 오랫동안 장악하고 있던 나라에서 진실에 가치를 부여하는 일은 드물며 많은 사람들이 진실을 왜곡하는 일에 양심의 가책을 느끼지 않는다. 중국 청년 대부분은 당의 선전선동을 믿지 않으며 중국 트위터인 웨이보를 통해서 정보를 얻는다. 그러나 표현의 자유를 확고하게 수호하는 이들은 거의 없다. 사실 진실을 추구하기 위해 대립을 일삼는 방식은 말할 것도 없고 인권에 대한 아이웨이

웨이의 신념은 중국적이지 않다고 알려져 있다. 그는 할리우드 영화를 너무 많이 본다는 이유로 거의 정기적으로 고발당한다.

공교롭게도 아이웨이웨이는 유학도 다녀왔다. 7개월 전 런던에서 아이웨이웨이를 만났을 때 프랑스 유학을 다녀온 아버지가 자신에겐 중요한 스승이었다고 설명했다. "제가 어릴 적 아버지는 글쓰기를 금지당했습니다. 그러나 아버지가 말씀하실 때 언어를 사용하는 방식을 귀로 익힐 수 있었죠." 아이웨이웨이도 맨해튼에서 12년 동안 체류했다. "비행기가 착륙하기 전에 30분 동안 뉴욕 상공을 빙빙 돌았습니다." 그가 이렇게 말했다. "밤 9시였어요. 스카이라인에서 기적을 봤습니다. 도시의 환한 야경은 상상 이상이었죠. 알고 있는 모든 것이 그 순간 사라졌습니다."

뉴욕에서 아이웨이웨이는 청소, 정원 손질, 아이 보기, 주택 도색 같은 허드렛일을 하면서 뉴욕 미술계를 온몸으로 받아들였다. 그는 『앤디 워홀의 철학』을 읽고 좋아하게 되었고 마르셀 뒤샹의 팬이 되었다. "뒤샹이 절 구원했습니다."라고 그가 단호하게 말했다. "그를 통해서 미술이 정신 활동이고, 태도이고, 생활 방식이라고 이해하게 되었습니다. 제가 너무 과하게 하지 않는 것에 대한 면죄부를 뒤샹에게서 받았어요. 상징적인 사건이었죠. 뭔가 다른 것을 할 수 있었고, 그래도 아직 저 자신을 미술가라고 생각하고 있습니다." 아이웨이웨이는 쿤스의 "어항 속에 있는 농구공"(1985년에 처음 전시한 「평형」연작)을 보고 감탄했던 일을 떠올렸다. 그러나 그때 이후로는 쿤스의 작품을 그다지 주의 깊게 보지 않았다. "유쾌한 작품입니다."라고 아이웨이웨이가 말했다. "동시대 감성을 잘 살렸

어요. 시장 그 자체가 작품의 일부가 되어 버렸습니다."

루칭의 등 뒤 창문 너머로 대나무가 보인다. 대리석으로 만든 팔이 땅에서 나와 대나무 사이로 솟아올라 있는 것이 보인다. 마치 필자를 향해 가운데 손가락을 내미는 것 같다. 어떤 이들은 아이웨이웨이가 구금된 시점에 대한 추측을 내놓았다. "활동 경력 면에서 이보다 더 시기를 잘 맞출 순 없습니다."라고 어떤 베이징 사람이 필자에게 말했다. "지금 웨이웨이 아들의 나이가 웨이웨이 부친이 유죄 선고받았을 때 웨이웨이의 나이와 같습니다."라고 또 다른 이가 말했다. "아이웨이웨이의 투옥 경력이 그에 대한 전설에 힘을 실어 주지요."라고 필립 티나리(상하이 학회에서 아이웨이웨이의 통역 담당)가 인정했다. 이런 이야기들이 필자의 머릿속을 맴도는 가운데 루칭에게 폐가 되지 않게 어떻게 질문할지 궁리한다. "아이웨이웨이 선생님이 자신이 한 모든 행동(미술 작업부터 블로그 활동과 선동에 이르는 모든 것)을 미술로 생각하고 있다면 투옥도 미술 행위로 볼 수 있지 않을까요?"

루는 주먹 쥔 손을 다른 손으로 감싸 쥐고 무릎 아래로 내린다. 입을 오므리더니 입술을 씹는다. 가끔은 사건 하나가 상반된 두 가지 경향을 입증할 수도 있다는 의견을 그녀에게 말한다. 아이웨이웨이의 구금은 독단적이기도 하면서 필연적으로 예정된 것 같기도 하다. "저는 어떤 판단을 내리기 어려워요."라고 그녀가 손바닥을 위로 펼쳐 살짝 올리며 마지막 말을 한다. "제가 말하는 것이 적절하지 않다는 말은 아니에요. 뭐라 말하기가 진짜 어려워서 그렇습니다."

쩡판즈
「자화상」
2009

8장

쩡판즈

쩡판즈(曾梵志)의 작업실은 아이웨이웨이 작업실에서 불과 1분 거리에 있다. 그러나 쩡판즈의 미술 활동은 아이웨이웨이와는 훨씬 멀리 떨어져 있다. 쩡판즈는 회화 작업만 하며 작업에 정치를 공공연하게 반영하는 일은 피한다. 쿤스와 마찬가지로 그도 뉴욕의 유력한 딜러 래리 가고시안(Larry Gagosian)의 대표 미술가이며 세계에서 작품이 가장 비싼 현존 미술가 중 한 사람이다.

루칭을 만나고 며칠 뒤 벨린다 첸(Belinda Chen)과 함께 택시를 타고 가고 있다. 그녀는 크리스티 경매회사의 홍보 담당이며 오늘 통역을 하게 될 것이다. 크리스티의 소유주 프랑수아 피노(François Pinault)가 홍콩에서 쩡판즈의 작품 전시를 곧 열어 줄 것이다. 중국 미술 시장이 호황을 누리지만 국제적 투기에도 불구하고 아직 글로벌 미술계로 통합되지 않았다. 그 이유의 일정 부분은 중국 미술가들 대부분이 자기 작품의 딜러 역할도 겸하는 데에 있다. 최근 가고시안과 피노와 손을 잡은 쩡판즈는 화려한 국제적 활동 경력을 가지려면 딜러의 보증이 전략적으로 중요하다는 것을 잘 알고 있다.

번쩍이는 검은색 메르세데스 벤츠 세 대가 주차된 곳 뒤에 택시가 선다. 차가 주차된 작은 부지는 쩡판즈가 자신의 중국 딜러 샹아트 갤러리와 함께 쓰는 작업실 주차장이다. 공급과 수요가 보란 듯이 나란히 있는 것은 드문 일이다. 쿤스의 작업실조차 가고시안 본점과 적당히 몇 블록 떨어진 곳에 있다. 초록이 무성한 길을 따라가니 금속 대문이 보인다. 대문을 열면 돌 사자, 분재, 잉어 연못이 인상적인 안뜰이 나온다. 청록색과 노란색이 섞인 마코 앵무새가 금속 횃대에 사슬로 묶인 채 우리가 익히 알고 있는 소리로 지저귀는데 환영하는 것인지 경계하는 것인지 모르겠다.

　　실내로 들어서서 금동불입상 옆을 지나 극장식 커튼을 통과한 후 커다란 방으로 안내를 받는다. 바닥에 놓인 커다란 크롬 스피커 두 대에서 흘러나오는 멘델스존 교향곡의 낭만주의적 선율이 방 안을 채우고 있다. 스피커의 외형만 보면 다른 행성의 생명체와 교신할 수 있는 첨단 통신탑 같다. 6미터 높이의 천장에 채광창 여섯 개가 설치되어 있다. 방 한쪽 끝에는 책이 쌓인 커다란 유리 탁자 주변으로 가죽소파와 의자가 놓여 있고 붉은 페르시아 카펫이 아래에 깔려 있다. 필자는 자리에 앉으라는 권유를 받지만 눈앞에 펼쳐진 실내 풍경을 자세히 보고 싶어서 사양한다.

　　쩡판즈의 작업실은 자신의 미술 재능과 박학다식한 취향을 드러내는 물건으로 채워진 연극 무대 세트 같다. 복잡한 모양으로 조각된 중국 유물들, 조르조 모란디(Giorgio Morandi)의 정물화, 기이한 유럽 모더니즘 미술가 발투스(Balthus)풍으로 소파 위의 소녀를 그린 회화가 미장센 구성에 큰 역할을 한다. 파블로 피카소를 찍은

흑백사진이 쩡판즈가 열일곱 살 때 그린 작은 색연필 드로잉 자화상과 나란히 놓여 있다.

　이 사물들을 통해서 이 방에서 벌어지는 시각적 논쟁을 확인할 수 있다. 쩡판즈가 신중하게 선별한 회화들이 모여 서로 경합하지만 한편으로 이 모든 풍경이 그가 화가로서 높은 입지를 확보했음을 보여 준다. 1990년 자화상이 첫 번째 참가작이다. 자신을 독일의 막스 베크만(Max Beckmann)풍의 침울한 사색가로 묘사했다. 막스 베크만은 독일 표현주의 미술가로 그의 작업은 나치 시대 당시 퇴폐미술로 분류된 적이 있다. 그다음은 미술계를 놀라게 한, 2009년부터 만든 자화상이다. 이 자화상에서 쩡판즈는 연기 나는 붓을 든 불교 승려로 재현된다. 그다음으로 크기는 다양하지만 동일한 서사적 구성을 가진 풍경화들이 등장한다. 역동적인 검은 사선을 층층이 중첩해서 나온 추상적 화면이 최전경에 있고 중경에는 서서히 타고 있는 불을 표현한 붉고 노란 작은 색면들이 있는 구성이다. 걸출한 작품들 다음에는 울리 지크(Uli Sigg, 최상의 안목으로 중국 미술을 수집하는 스위스 컬렉터), 로렌츠 하이블링(Lorenz Heibling, 샹아트의 딜러 겸 사장), 미술가 프랜시스 베이컨의 초상화가 등장한다. 영국 화가 베이컨의 초상화 속 베이컨은 파란색 양복을 입고 머리 주변은 수직의 형태로 흐릿하게 뭉개져 있다. 뭉개진 머리는 그의 또 다른 회화에 나오는, 비명을 지르는 교황처럼 아래로 추락하고 있음을 함축한다.

　중이층에는 앞서 언급한 유명한 남성들 위에 군림하는 한 남성의 초상화가 있는데 다름 아닌 바로 카를 마르크스다. 초상화 속

마르크스는 어지러이 엉킨 가시덤불 뒤에서 앞을 뚫어져라 응시하고 있으며 그의 뒤에는 희미한 흰색 십자가가 빛나고 있다. 마오쩌둥의 이데올로기에서 아직도 영감을 받는지는 알 수 없는 일이다. 처음에는 마르크스가 히트 상품이 아니라서 작업실에 남아 있는 거라고 생각했지만 나중에 『공산당 선언』의 저자를 의도적으로 놓은 것이라는 사실을 알게 되었다. 어제 베이징의 유명 화가 류샤오둥(刘小东)이 필자에게 이런 말을 했다. "개념미술가는 리더입니다. 회사를 경영하는 것이 주된 업무인 기업가와 유사하지요. 반면 화가는 소작농입니다. 화가는 직접 다 하는 미술가이자 수공업자입니다." 중국 미술계에서 흔히 화가를 프롤레타리아가 되기 전의 소작농에 비유한다. 이런 비유는 소박하고 정직한 작업에 대한 신뢰와 너무 주목받는 것에 대한 걱정을 동시에 암시한다. 쩡판즈와 동년배의 미술가들은 문화혁명이 끝났을 때에 열두 살이어서 이런 개인이 어떤 처벌을 받았는지 잘 기억하고 있다. 이런 맥락에서, 종교를 "인민의 아편"이라고 선언했던 한물간 유대인 마르크스는 미술가의 작업실을 수호성인처럼 지켜 줄 수 있다.

우리가 자리에 앉은 후 쩡판즈는 권총 모양의 라이터로 18센티미터쯤 되는 코이바 시가에 불을 붙인다. 코이바 시가는 카스트로와 쿠바의 정부 공무원들이 암살에 대한 위협 없이 즐길 수 있는 최고급 상품으로서 한때 엄격한 보안 속에서 생산되었다.* 요즘

* 1960년대에는 관료들 중에서 공산주의자를 제거하기 위한 실행 가능한 방법으로 폭발하는 시가를 고려했었다.

성공한 중국 미술가들은 코이바 시가와 프랑스 레드 와인을 즐긴다. 쩡판즈도 보르도 와인를 비롯한 다른 수입 와인을 저장한, 온도 조절이 되는 냉장고 두 대를 안쪽 방에 구비했다. "중국에서 미술가는 부자가 된 첫 번째 부류 중 하나입니다. 그래서 그들은 교양을 제대로 갖춘 엘리트의 행동 모델이죠." 홍콩 큐레이터이자 딜러인 존슨 창(Johnson Chang)이 이렇게 말한 적이 있다.

쩡판즈의 얼굴은 둥글고 짧게 깎은 머리는 희끗희끗하다. 수가 놓인 청바지, 와이셔츠, 가죽 조끼 차림을 한 미술가는 도시의 카우보이처럼 보인다. 높은 작품 가격에 대한 질문을 받은 쩡판즈는 홍보 기법을 털어놓는다. "시작에 불과합니다. 더 오를 거라고 믿어요." 그가 한 손으로 허공에 높이를 표시하며 말한다. "그러나 좋은 미술가는 시장의 영향을 지나치게 받으면 안 됩니다. 독립적이고 창의적인 사고를 해야 하지요."

쩡판즈는 자신의 개념적 통찰력보다는 회화 기법을 더 강조한다. 그에게는 10여 명의 스태프가 있는데 그들은 작업실에서 일하는 사람과 사무실에서 일하는 사람으로 나뉘어 있다. "전 조수들에게 제 그림을 그리는 일을 시키지 않습니다. 선 하나도 허락하지 않지요." 그가 말한다. "제 작업실은 지루한 공방이 아닙니다. 전 창의적인 생활방식을 즐기고 있습니다." 작업실에서 풍기는 보헤미안 분위기를 고려해 볼 때, 보르도 와인이 흐르기 시작하면 이곳 분위기가 약간은 시끌벅적해질 수 있다는 의미로 그가 말하는 것이라고 추측해 본다.

숙련된 수작업 솜씨(당연히 시간 소모가 많은 노동의 증거다.)는 현재

도 중국 미술의 주역이다. 그러나 쩡판즈는 자신을 미술가의 자리에 놓는 것에는 신중하다. "수공업자는 자신이 만드는 것에 자신의 정서를 넣지 않습니다." 그는 피카소의 사진 쪽으로 손을 흔들며 말한다. "피카소의 작품 양식에 따라 구분한 '시대들'에는 전 생애에 걸쳐서 피카소의 감정이 매번 다른 관점으로 반영되어 있습니다. 피카소는 제가 좋아하는 화가는 아니지만 그의 양식 변화는 좋아합니다. 베이컨은…… 베이컨은 전혀 질리지 않아요."

쩡판즈 작업의 장점 중 하나가 대부분의 중국 화가와는 달리 한결같은 대표 양식 하나만으로 일관하지 않는다는 점이다. "네 시기로 제 작업을 요약할 수 있습니다."라고 그가 설명한다. "병원(Hospital)"(1989~1993), "가면(Masks)"(1994~2004), "초상화(Portraits)"(1999~현재), "풍경화(Landscapes)"(2002~현재)가 그 네 시기에 해당한다. 그중 가면 회화가 가장 유명하고 인기가 많다. 밝은 색채의 작품에서 가면은 인물의 정서를 숨기거나, 사회의 예의범절과 정치 환경 때문에 겉으로 드러낼 수 없는 감정을 그대로 표현한다.

쩡판즈는 타인이 강요하는 틀에 박힌 일상을 벗어나기 위해 미술가를 선택했다고 말한다. 모친은 노조에서 여흥을 담당했고, 부친은 평범한 노동자였다고 쩡판즈가 간단히 소개한다. "대학을 졸업하면 보통은 직업이 정해집니다."라고 그가 설명한다. "전 독립미술가를 선택했습니다. 좋아하는 것을 제약 없이 그릴 자유를 원했기 때문이죠."

중국 정부가 문화의 여러 부분을 규제하는 것을 고려할 때, 쩡판즈가 먼저 자발적으로 예술의 자유를 언급하는 점이 특이해서

호기심이 생긴다. 자기 검열에 대해 어떻게 생각하는지 질문을 던진다. "즐기려고 그림을 그립니다."라고 그가 대답한다. "보통 사람 눈에는 아름답지 않겠지만요." 필자의 추측인데 통역 과정에서 뭔가가 누락된 것 같다. 쩡판즈를 시험해 보기로 한다. 그에게 금기 주제, 즉 1989년 6월 4일 톈안먼 광장에서 민주화를 요구하며 시위 중인 청년 수백 명을 정부의 발포 명령으로 학살한 사건에 대해 질문한다. 한 스태프가 갑자기 끼어들더니 빠르고 격렬한 중국어로 설명한다. 그래도 쩡판즈는 흔쾌히 질문에 대한 대답을 한다. 하긴 하되 단 비공개로 하겠다고 한다.

지난 며칠 동안 중국 미술가 10여 명과 이야기를 나눴는데 그들 모두 개인이 갖는 최상의 자유를 거론했다. 그들은 개인의 자유를 정치적 자유와 완전히 다른 것으로 생각하고 있다. 아이웨이웨이에 대한 입장도 다양했지만 부정적인 경향이 많았다. 뉴욕에 있을 때부터 알던 사이라는 한 미술가는 그가 "다른 의견에 대한 관용이 없는 싸움꾼이며 공산당의 방식과 똑같은 방식으로 군림하는 자기중심적인 사람"이라고 말했다. 다른 미술가는 "미술계에서는 정치인, 정치적 맥락에서는 미술가"라고 비난조로 말했다. 이와 대조적으로 쩡판즈는 대단히 신중한 태도를 취한다. 아이웨이웨이에 대해 그는 이렇게 말한다. "무슨 일을 하든지 간에…… 감옥에 보내는 것은 옳지 않습니다. 그가 조속히 석방되지 않는다면 비극적일 겁니다."

대화를 하는 내내 쩡판즈의 엉뚱한 자화상에 자꾸 눈길이 간다. 그 자화상에서 쩡판즈는 맨발에 새빨간 승복 차림이며 손은 유

난히 크다. 눈을 아래로 내리뜬 초기 자화상과는 달리 이 자화상
에서는 갈색이라기보다는 푸르스름한 색이 더 강한 눈으로 관객을
똑바로 쳐다보고 있다. 그의 얼굴은 실물보다 더 갸름하고 창백하
다. 더군다나 손에 쥔 얇은 붓 끝에서 나오는 길고 가는 연기가 마
법에 걸린 듯 구불구불한 선을 만들며 어두운 회색 하늘로 올라가
고 있다. 이 신중하게 그린 인물 덕에 모호하고 음산하며 생기 없
는 풍경에 활력이 생긴다. 필자는 그 자화상을 가리키며 이 그림이
미술가에 대한 본인의 정의인지 질문한다. 질문 반, 단정 반이다.
쩡판즈는 잠깐 캔버스를 바라보더니 "네. 미술가는 고독한 철학자
입니다."라고 대답한다. 화면에는 미술가 한 사람만 나오지만 그의
응시에서 자신을 주시하는 군중을 인지하고 있음이 드러난다. 게
다가 그의 표정은 지극히 진지하지만 그의 카리스마 넘치는 붓은
관객을 열렬히 환영하고 있다. 필자의 눈에 이 자화상은 미술가에
게 마술 같은 힘이 있음을 암시하는 것으로 보인다.

왕게치 무투
「나.」
2012

9장

왕게치 무투

왕게치 무투(Wangechi Mutu)의 모국어 키쿠유어에는 "미술가"에 해당하는 단어가 없다. 가장 근접한 용어가 "마술사" 혹은 "사물을 사용하고 사물에 의미와 힘을 불어넣는 사람"이라고 이 케냐 출신 미술가가 말한다. 무투는 파란색과 검정색 끈을 넣어 땋은 가모로 연장한 머리카락을 양옆으로 동그랗게 말아 올린 덕에 아프리카의 레아 공주 같다. 지금 마흔 살 정도 되는 이 미술가는 스무 살 때부터 미국에 살고 있다. 그녀에게는 영국 식민지 영어의 경쾌한 억양이 여전히 남아 있다. 케냐 수도 나이로비는 국제적인 대도시이지만(무투의 말처럼, 그저 "관광객에게 팔 기린 회화"나 그리지 않는 "재능 있는 사람들"이 많다.) 미술가 경력이 제법 쌓인 미술가들은 대부분 케냐 밖 해외에서 생활을 많이 한다.

브루클린의 베드퍼드-스타이버선트 지역에 있는 브라운스톤 건물 안에 필자는 무투와 함께 있다. 베드-스타이를 백인들은 지나다니지 않는 흑인 게토라고 생각하는 사람들이 있다. 무투는 이곳을 다양한 문화, 긴장과 에너지가 넘치는 이민자 거주 지역으로 생각한다. 브루클린의 미술가 커뮤니티 중심지(윌리엄스버그나 부시

윅 같은 지역)와는 달리 베드-스타이는 젊은 독신 백인 힙스터들의 손이 아직 닿지 않은 것 같다. 그러나 이 지역에 사는 전문직 부부가 점점 늘어나고 있으며 미술가들도 대부분 인근에서 자녀와 함께 조용히 살고 있다. 무투는 뉴욕의 바버라 글래드스톤(Barbara Gladstone) 갤러리와 런던의 빅토리아 미로(Victoria Miro) 갤러리 같은 유명 딜러들과 손을 잡고 있어서 넉넉한 생활을 하고 있다. 그러나 한편으로는 이곳에서 대안적 삶을 즐기고 있다. "맨해튼을 떠나면 만사가 차분해지면서 생각을 할 수 있게 됩니다."라고 그녀가 말한다.

무투는 자택의 응접실 공간을 작업실로 쓰고 있다. 작업실 벽은 붉은 벽돌이 그대로 노출되어 있고 바닥은 원목이며 흰색 몰딩은 19세기 것이다. 잡지에서 오려 낸 것들이 잘 정리되어 쌓여 있으며, 두루마리 종이 묶음은 바구니에 담겨 있고, 다양한 색상의 덕트 테이프가 무더기로 있다. 필자가 작업실을 보고 당황하지 않게 하려고 어제 무투의 조수들이 대청소를 했다고 한다. 방 한가운데 "작업대"가 있고 미술가는 그 위에서 복잡한 콜라주 작업을 한다. 두 살배기 딸과 마찬가지로 불면증이 있는 무투는 집이 주는 안락한 느낌을 매우 좋아한다. "전형적인 작업실 공간은 아니지만 채광이 너무 좋고, 또 저의 이상한 습관에 딱 맞는 곳이에요."라고 그녀가 말한다. "새벽 4시에 여기를 걸어 다닙니다."(이 미술가는 규모가 더 큰 작업, 조각, 비디오, 설치 작업을 할 때 쓰려고 오래된 해군 조선소에 작업실을 하나 더 갖고 있다. 그곳은 콘크리트 바닥에 화물 엘리베이터가 있으며 가정집 분위기는 절대 아니다.)

현재 제작 중인 꽤 큰 작품 세 점이 벽을 장식하고 있다. 외계인과 교배된 것 같기도 하고 미래에서 온 주술사 같기도 한, 바디 페인팅을 한 환상의 여성을 묘사한 콜라주 작품이다. "저는 대체적으로, 늘 그렇지는 않지만, 여성 이미지에 집착해요."라고 무투가 말한다. "모국에 살지 않는 아프리카 사람으로서 저 역시 아프리카 사람을 묘사하는 데 아주 민감합니다." 그 콜라주 중 두 점은 초기 단계에 속하며 그녀는 사랑스럽다는 듯 "아기"라고 표현한다. 그중 하나에 바위산을 올라가는 여성 누드 실루엣이 그려져 있다. "이런 강한 여성들은 더 높은 곳에 자신을 올려놓으려고 애를 쓰느라 불안한 위치에 있지요."라고 그녀가 여러 생각이 담긴 말을 한다.

거의 완성되어 가고 있는 세 번째 작품에서는 머리가 두 개인 사람이 눈에 띈다. 큰 머리는 파란 눈과 갈색 눈으로 관객을 당당하게 바라보고 있다. 매끈한 붉은 입술 뒤에 다리를 꼬아 앉은 사람이 겹쳐 있고, 뒤로 올려 묶어 늘어뜨린 머리카락이 변해 만들어진 나무 둥치 주변에 뱀 한 마리가 고무줄처럼 똬리를 틀고 있다. 사이보그처럼 보이는 작은 머리는 반짝거리는 금속 장신구를 안대처럼 눈에 대고 있다. 작은 머리는 명령에 복종하는 듯이 아래로 숙이고 있으며 정수리에서 안테나 모양으로 꽃의 싹이 돋아나고 있다. 무투는 현재 이 작품을 자화상이라고 생각하지 않지만 「나. Me. I.」라는 제목을 방금 정했다.

무투의 여성들은 신비한 졸리-레이드(Jolie-Laide, 예쁘지 않지만 매력적인 여자를 이르는 프랑스어 표현—옮긴이) 생명체로서 미의 정치

학을 다룬다. "전 이국적인 것을 좋아합니다."라고 그녀가 말한다. "보는 사람이 일반적으로 지각하는 것과 다르게 지각하면 그것이 이국적인 거죠. 금발의 푸른 눈을 가진 아리아인은 제 입장에서는 이국적입니다. 제 모국에서는 보기 드물며 지금 사는 이 동네에서도 마찬가지입니다." 그녀가 만든 인물들은 혼성 인물이라서 누가 봐도 이국적일 것이다. 달리 말하면 전 세계 어떤 관객이라도 외국인으로 볼 것이다.

무투의 이 콜라주들은 다매체 작업이라고 말하는 것으로는 충분한 설명이 되지 않는다. 현재 제작 중인 이 작업은 리놀륨, 천, 동물 가죽, 깃털, 반짝이, 진주, 파우더, 물감을 비롯해서 많은 다양한 재료 사용이 두드러진다. "재료에는 저마다 영혼이 있지요. 고유의 화학적 속성, 중량, 과거사가 그런 겁니다."라고 토끼털을 가리키며 설명한다. "재료들이 작품 안에서 우스꽝스러운 허깨비 같은 방식이 아닌 현실적이며 감각적인 방식으로 자기 이야기를 하기를 진정으로 원하거든요." 그녀는 미디어에서도 작업에 필요한 자료를 다양하게 얻는다. 《내셔널 지오그래픽》과 《블랙 테일 Black Tail》 같은 도색잡지, 《W》, 《V》, 《i-D》 같이 고품질 종이를 사용하는 패션 출판물에서 이미지를 오려 낸다. 인터넷에서 이미지를 가져오기도 한다. 인터넷은 "모든 것의 원천…… 모든 정보의 에덴동산"이라고 말한다.

제작 공정에 몰입하는 것이 무투의 미술에서 가장 중요하다. "전 제 손으로 직접 만드는 사람입니다."라고 그녀가 말한다. "제 작업에서 스며 나오는 정서에 너무 집착해서 다른 사람 손을 빌릴

수가 없어요." 이 미술가에겐 작업실 매니저 한 명과 조수 세 명이 있는데 그녀 말에 의하면 "생각이 같아서 공감대가 형성되어 있고 정확한" 사람들이라고 한다. 조수들은 시간제로 일하면서 자기 작업도 한다. 무투가 자르면 그들이 접착, 이동, 자료 수집과 분류, 행정을 맡아서 작업을 도와준다. 무투의 목에 두른 은색 체인에 달려 있는 것은 황새 모양의 아주 작은 가위다. "저는 가위 마니아입니다."라고 말한다. "다 잘라 버리죠." 자르고 오리는 일을 좋아할 뿐만 아니라 평등하다는 이유로 콜라주도 좋아한다. "생일 카드에 불과할지라도 어린이도, 주부도 콜라주를 할 수 있어요."라고 설명한다. "민주적인 미술이죠."

무투는 미술계의 위계를 잘 알고 있어서 예일 대학교 미술대학 석사과정에 들어가기로 전략적인 결정을 내렸다. "예일은 미술계의 엘리트 신병 훈련소 같은 학교입니다."라고 그녀가 설명한다. "부업으로 하는 미술에서 전업으로 하는 미술로 자연스럽게 이행하는 것은 어렵지만 꼭 필요한 과정이에요." 무투는 평면 작업을 하지만 조소과를 선택했다. 그녀는 회화가 완고한 정통 원칙에 시달리고 있다고 느낀다. "의문을 가질 수 없는 종교처럼 회화를 가르치는 것을 가끔 봅니다."라고 설명한다. 만약 누군가가 회화는 죽었다고 말한다면 그녀는 이렇게 되물을 것이다. "누가 회화를 죽였나요? 매체의 죽음이 선고되기 전에 왜 저는 그림을 그릴 수 없었을까요?" 전반적으로 무투는 회화 수업이 "미술사를 전혀 다르게 이해하는 외국인의 한 사람으로서" 겪은 자신의 경험과 맞았다고 생각하지 않는다.

아직도 무투의 마음속에는 회화가 있다. 작업실 벽에 붙여 놓은 수많은 이미지 중에는 장-미셸 바스키아(Jean-Michel Basquiat)의 그림을 오래전에 프린터로 출력한 것이 있다. 자의식 가득한 원시주의적 양식의 회화에 가시 면류관을 쓴 남성과 소시지와 감자 두 개로 도식화한 성기가 나온다. 그 남성은 십자가에 못 박힌 듯이 양팔을 펼치고 있다. 바스키아는 브루클린 출신의 미국 흑인 미술가이며, 처음에는 그래피티 미술로 시작해서 나중에는 신표현주의 화가가 되었다. 1988년 스물여덟의 나이에 헤로인 과다 복용으로 사망했다. 생전에도 유명했지만 지금은 경매에서 수백만 달러에 작품이 팔리는 유일한 흑인 미술가다. "바스키아는 그 많은 장애물 속으로 그냥 들어가서 격파해 버렸죠."라고 무투가 말한다. "제가 그의 작업을 발견했을 때 '아, 그림을 그리는 방식은 이런 거구나, 이런 근원적인 문제들을 공격하는 방식은 이렇게 하는 거구나.'라고 생각했던 것이 기억납니다." 무투는 인쇄된 종이로 손을 뻗어서 말려들어간 가장자리를 반듯하게 펴려고 한다. "지독한 고통의 메시아 소년"이라고 그녀가 다정하게 말한다. 무투는 자신의 가족이 개신교도였음에도 자신이 천주교 학교를 다녔던 것을 감사하게 생각한다. 그녀는 이렇게 표현한다. "천주교는 제 인생의 시각적인 부분에서 훌륭한 역할을 했습니다."

무투는 다른 미술가들의 작업을 개방적인 태도로 기꺼이 받아들인다. 아이웨이웨이의 「해바라기 씨」를 좋아해서 그 씨도 갖고 있다. "그 씨를 여기저기에서 다 볼 수 있어서 저는 아이웨이웨이의 정자라고 부르죠!" 그녀가 농담조로 말한다. "아이웨이웨이

는 관심을 끌려고 과장하는 사람이에요. 그러나 그의 투쟁 목적에는 무한 신뢰를 보냅니다." 그녀가 "명성 마니아"라고 부르는 쿤스의 기질에 대해서는 그다지 공감하지 않지만 생화와 다양한 식물로 만든 공공조각인 「강아지 Puppy」(1992) 같은 작품은 좋아한다. 무투는 자신과 쿤스의 출신 집단은 "서로 완전히 다른 윤리를 가지고 있을 것"이라고 생각한다. 그녀는 미술을 위한 미술에 관심을 가져 본 적이 없다. "무엇인가 개선될 수 있거나, 불공평하고 왜곡되고 은폐되어 있다는 생각을 항상 해 왔어요."라고 그녀가 말한다. "부와 명예에서 성공한 미술은 인본주의에 대한 미술가의 책임감을 고민하지 않는 사람이 할 수 있는 것이지, 저 같은 사람은 그런 미술을 선택할 자유가 없습니다."

무투의 작업은 메시지 전달이나 교육을 위한 것은 아니지만, 미술계의 대다수 작업과는 달리 그녀는 미술의 교훈주의에 대한 냉소를 보이지 않는다. "미술의 종류가 다르니까 역할도 다른 겁니다."라고 그녀가 말한다. "시급한 메시지를 분명하게 전달하는 것을 지향하는 정치 미술은 대단한 미술일 수 있습니다." 그녀는 마사 로슬러(Martha Rosler)를 비롯한 몇몇 미술가의 작품을 인용한다. 그녀는 자신과 마사 로슬러가 "이미지 파괴자"라는 공통점이 있어서 친밀감을 갖고 있다. 콜라주 미술가, 사진가, 비디오 제작자인 로슬러는 페미니스트이면서 반전 행동주의 미술가이고 그녀의 작품은 능동적으로 사회 운동을 일으키면서 수동적으로 존재하기도 한다.

헤어지기 전에 마지막으로, 무투에게 자신의 역할에 대한 정

의 문제를 집요하게 다시 물어본다. "현대미술가들은 흔히 알고 있는 그런 직업과는 차별화되는 직업을 갖고 있어요." 그녀가 오케스트라를 지휘하듯이 양손을 동시에 부메랑 모양으로 움직이며 말한다. 현대미술가는 "개인주의적인 것"을 장점으로 인정받은 "자율적인 선구자"일 것이라고 흔히 생각한다. 그러나 무투는 커뮤니티에 대한 더 강한 소속감을 가진 덜 고립된 모델을 선호한다. "저에게 미술가란 단체를 위해 발언하는 개인입니다."라고 그녀가 단호히 말한다. "미술가들은 가족 안에서 일어나는 비밀스러운 일들을, 그래서는 안 되지만, 누설하는 사람입니다. 우린 고자질쟁이…… 또는 경고음을 울리는 사람이죠." 가끔 비밀이 은밀하게 세상에 드러난다. 어떤 경우에는 악의 없는 소문에 정보가 숨어 있다. 어떤 상황이든지 간에 미술의 목표는 설득이다. "미술은 진실에 마술 같은 것을 불어넣을 수 있도록 해 줍니다." 무투가 말을 잇는다. "그래서 미술은 저와 같은 것을 믿지 않는 사람을 비롯해서 더 많은 사람들의 정신에 스며들 수 있지요."

28.07.2011 1961-278

TÜRK SİLAHLI KUVVETLERİ SAĞLIK RAPORU

Muayene Yapan Sağlık Kurulu	T.C. GENELKURMAY BAŞKANLIĞI KASIMPAŞA ASKER HASTANESİ		KÜNYE		05
Rapor Numarası	1093	T.C. Kimlik No			
Rapor Tarihi	01-12-2010	Birlik			
Karantina No					
Hastaneye Giriş		Adı ,Soyadı	ELVENT KUTLUĞ ATAMAN		
Hastaneden Çıkış		Baba Adı	ERDOĞAN		
Hastanede Tedavide İkan Sağlık Kuruluna Sevk Eden Servis	RUH SAĞLIĞI VE HASTALIKLARI POLİKLİNİĞİ	Sınıf, Rütbe	YEDEK SUBAY ADAYI		
				Kayıt No	429442
Muayeneye Gönderen Makam	AS. Ş. BŞK.LIĞI - BEYOĞLU / İSTANBUL	Sicil No		Kaçıncı İşlemi (Sağlık fişine göre)	
		Doğum Tarihi	16-01-1961		2
		Doğum Yeri	ERZİNCAN/MERKEZ		
Emir Tarihi	11-11-2010	Kayıtlı Olduğu As.Ş.	AS. Ş. BŞK.LIĞI - MERKEZ / ERZİNCAN		
Emir Şube ve No	8010-45823896-10/1961-278	Devamlı Adresi	ERZİNCAN/MERKEZ/MERKEZ		
Boy	180	Soluk Alma			
Ağırlık	65	Soluk Verme		Ne Maksatla Muayene Edildiği	UZMANIN GÖRDÜĞÜ LÜZUM ÜZERİNE
Muayene ve Tedük Yapan Servis ve Laboratuvar			BULGULAR		
Ruh Sağlığı Ve Hastalıkları Raporu (5902 / 30-11-2010)		ELVENT KUTLUĞ ATAMAN,ERDOĞAN OGLU,İSTANBUL,1961. SEVKE TABİ YD.SB.ADAYI OLUP AYAKTAN SAĞLIK KURULUNA ÇIKARILDI. BİLİNEN 1. İSLEMİDİR. ÖNCEKİ İSLEMLERİ : YOK. YAKINMASI : YOK.RUHSAL MUAYENESİ : DIŞ GÖRÜNÜMÜ YAŞINDA, AYAKTA, ÇEVRESİNE İLGİSİ NORMAL, ÖZBAKIMI İYİ, MIZACI SAKİN, SOSYABİLİTESİ SAYGILI, KONUSMA EFEMİNE, SES TONU EFEMİNE, MİMİK VE JESTLERİ EFEMİNE, HAREKETLERİ EFEMİNE, SERBEST ZAMANLARINDA GEZER DOLAŞIR, UYKU TABİ, YEME TABİ, İSEME TABİ, DIŞKILAMA TABİ, YÖNELİM TAM, ALGI TABİ, BİLİNÇ AÇIK, DÜŞÜNCE AKIŞI NORMAL OLUP, AMACINA VARIYOR, DÜŞÜNCE İÇERİĞİNDE KADINLARA İLGİ DUYMAMA, ERKEKLERE İLGİ DUYMA İLE İLGİLİ DÜŞÜNCELER ÖN PLANDADIR, DIKKAT TABİ, BELLEK TABİ, YARGILAMA İYİDİR, DUYGULANIM NORMALDİR, DAVRANISLARI (GÖZLEME GÖRE) PSİKOMOTOR AKTIVITESİ NORMAL OLUP, SOSYAL İLİSKİLERİ İYİDİR. ÖYKÜSÜNDEN :ÇOCUKLUK DÖNEMİNDEN BERİ KIZLARLA KIZ OYUNLARI OYNAMA, ERKEKLERE İLGİ DUYMA, KADINLARA İLGİ DUYMAMA VE HİÇ İLİŞKİYE GİRMEME, 17 YAŞINDAN BERİ ERKEKLERLE CİNSEL İLİŞKİ KURMA, EŞCİNSEL EVLİLİK YAPMA TARZINDADIR. BELGELERİNDEN : YURTDIŞINDAN ALINMA JUNE 2006 TARİHLİ SERTİFİKADA EŞCİNSEL EVLİLİK YAPTIĞI BİLDİRİLMEKTEDİR.			
		HAŞMET IŞIKLI TABİP KIDEMLİ ALBAY (1986/10) RUH SAĞLIĞI VE HASTALIKLARI UZMANI			
		Sağlık Kurulu Huzurunda Ölçülmüştür: Boy:180 cm. Ağırlık:65 kg.			

쿠트룩 아타만

「저지」(세부)

2011

쿠트룩 아타만

인구 1600만 명에 이르는 이스탄불은 유럽과 중동에 걸쳐 있는 가장 큰 도시다. 신성로마제국의 멸망으로 제국의 수도 자리를 내어 준 이후 이 도시는 중심지라기보단 동양과 서양, 무슬림과 기독교, 구식과 신식의 교차점으로 인식되었다. 이스탄불 비엔날레는 1987년부터 격년으로 9월에 열리며 혼성 문화의 정체성을 내세워 전 세계의 중요한 현대미술 이벤트 중 하나로 자리 잡았다.

2011년 비엔날레는 유럽과 아시아를 나누는 수로 보스포러스 해협 제방의 대형 창고 두 곳에서 열리고 있다. 도시의 일상에서 떨어진 곳에 위치한 창고는 40개국 130명의 출품 작가 다수와 미술 전문가들로 발 디딜 틈이 없다. 어떤 미술가들은 작품을 설치하기 위해 공식 사전 개막식 전부터 와 있었다. 그들은 샤워를 한 말쑥한 차림으로 오전 11시 개관과 동시에 들어와 여유롭게 전시장을 돌아다닌다. 도착한 지 얼마 되지 않은 미술가들은 항공 수하물을 끌고 나타나서 우왕좌왕하고 있다.

미술 비엔날레들은 통일성이 부족해서 전체가 부분의 총합에 못 미치는 결과를 자주 빚는다. 그러나 이번 비엔날레의 큐레이터

인 브라질의 아드리아노 페드로사(Adriano Pedrosa), 코스타리카의 옌스 호프만(Jens Hoffman)은 예상외로 실질적인 전제를 설정했다. 이론이나 주제를 큰 제목으로 사용하기보다 비엔날레의 뮤즈를 제시한 것이다. 그 뮤즈가 바로 고인이 된 미술가 펠릭스 곤잘레스-토레스이다. 쿠바에서 태어나 푸에르토리코와 미국에서 교육을 받은 곤잘레스-토레스는 정치적인 내용은 정교하게, 정서는 풍부하게 표현한 개념적 작품을 만들었다. 그는 1996년 에이즈로 사망했다.

비엔날레는 곤잘레스-토레스의 작품 주제에서 나온 다섯 개의 소주제로 나뉜다. 이곳에서 필자는 터키 미술가 쿠트룩 아타만(Kutluğ Ataman)을 만나기로 되어 있다. 그는 동성애자의 사랑과 정체성을 다루는 《무제(로스) Untitled(Ross)》라는 제목의 전시에 출품했다. 이 주제는 곤잘레스-토레스가 자신보다 5년 먼저 죽은 오랜 연인 로스 레이콕(Ross Laycock)을 기리기 위해 알록달록한 반짝이는 포장지로 싼 사탕 175파운드(79킬로그램)를 쌓은 설치 작품에서 비롯되었다.

아타만은 커다란 전시장 한가운데 서 있다. 그 방에는 이미 다른 작가들 20명의 작품이 설치되어 있다. 왼쪽 귓불에 백금 링 귀걸이를 착용한 아타만은 해적 같은 느낌도 조금 난다. 인사를 나눈 후 그의 출품작 중 하나인 「저지 Jarse」(2011) 앞으로 그를 데려간다. 이 작품의 제목은 터키어로 "여성용 속옷"을 의미한다. 아타만은 비디오 작품으로 유명하지만 이번에는 입영 불합격 통지서 사본을 전시했다. 거기에는 그가 어릴 때 인형 놀이를 했고 여성의 옷

을 입기도 했다는 사실을 확인해 주는 정신과 의사의 소견이 포함되어 있다. "터키 군대는 동성애자에겐 극히 위험한 곳입니다." 현재 쉰 살인 아타만이 말한다. 사망률이 높다고 한다. "군은 이 말밖에 안 합니다. '전사다.' '작은 사고가 있었다.' '자살이다.'"라고 그가 설명한다. 터키에서는 동성애를 이유로 군복무를 면제받으려는 남성들이 많아서 신병 모집관들이 이런 사유를 불신한다. "최근까지 항문 성교에 대한 증거를 제출해야 했어요." 그가 설명을 계속한다. "항문 성교를 하지 않는 동성애 남성도 사진을 찍으려면 어쩔 수 없이 해야 했지요. 그들은 '탑(top)'은 동성애자라고 생각하지 않았습니다. '바텀(bottom)'임을 입증해야 했어요." 이 작품은 원본 서류를 수정하지 않았지만(개인정보 도난을 방지하기 위해 국가가 부여하는 신분 식별 번호를 검정색 줄로 지운 것을 제외하고는 원본 그대로다.) 현재 진행 중인 연작 「허구fiction」에 포함된다. 모든 사람들의 개인사는 창의적으로 편집된 이야기라고 아타만은 생각한다. "정치적이거나 비극적인 상황을 말하는 것이 아닙니다."라고 그가 설명한다. "등장인물에 관한 거죠."

　아타만이 작품에서 자신을 다루게 된 것은 최근의 일이다. 가장 많이 알려진 것은 다른 사람을 다룬 비디오 작품들이다. 「쿠트룩 아타만의 세미하 b 언플러그드 공연Kutluğ ataman's semiha b unplugged」은 터키 오페라 스타 세미하 베르크소이(Semiha Berksoy)가 주인공이다. 이 작품에서 그녀는 자신의 일생을 구술하거나 노래하는데 거기에는 여든여덟 살에 동정녀 수태를 했다는 믿기 힘든 일방적인 주장도 포함되어 있다. 「가발 쓴 여성들Women

Who Wear Wigs」(1999)은 자신의 정체성을 숨기고 싶어 하는 암 생존자, 성전환자, 독실한 이슬람교 신자, 정치적 행동주의자의 독백으로 구성되어 있다. 「열둘Twelve」(2004)은 환생했다고 믿는 사람 6명의 이야기를 보여 준다. 영예의 카네기 상을 수상한 「쿠바Küba」 (2005)는 이스탄불의 쿠르드족 게토에 사는 사람 40명의 인터뷰로 만들었다. "이 작품에 나오는 사람은 전부 미술가입니다." 아타만이 귀 뒤로 머리카락을 넘기며 설명한다. "그들은 카메라 앞에서 자신을 조각하고 자기 인생으로 허구를 창작하지요."

"만약 그들이 미술가라고 해도 그들의 미술적 기량은 선생님과 좀 차이가 있을 것 같습니다."라고 그에게 말한다. 그리고 "선생님은 어떤 부류의 미술가라고 생각하세요?"라고 물으니 그가 크게 웃는다. "전 실내장식가는 아닙니다. 아름다운 사람들을 위해 아름다운 물건을 만드는 일은 하지 않아요." 그가 단호하게 말한다. "미술은 미술가의 직업이 아닙니다. 종교가 목사의 직업이 아닌 것과 마찬가지죠." 그가 손가락으로 머리카락을 다시 쓸어 넘긴다. "저 자신이 학자나 다름없다는 생각을 가끔 합니다. 제 작품은 사실 상품이 아니에요. 한 가지 생각을 마무리한 후 글을 쓴 종이라고 할 수 있습니다."

아타만은 미술가인 자신의 신뢰성은 자신에 대한 확신에 뿌리를 두고 있다고 한다. "저 자신에 대해서는 그런 질문을 던지지 않습니다. 그러나 다른 사람에 대해서 항상 질문을 던지죠." 그가 말한다. "제가 무슨 일을 하는지 알고 있고 그것이 진심이라는 것도 알고 있어요. 확신이 들기 전에는 어떤 작품도 전시하지 않습니

다." 이 커다란 전시실에는 그의 불합격 통지서 근처에 「허구」 연작
에 속하는 다른 작품도 한 점 전시되어 있다. 뜯겨서 거의 반으로
분리된 퀸 사이즈 매트리스에는 「영원Forever」(2011)이라는 제목이
붙어 있다. 아타만이 그 작품을 한참 바라보더니 목에 손을 대고
말한다. "다른 직업에 종사하는 사람들과 달리 미술가는 자신이
앉아 있는 나뭇가지를 잘라 버리죠."

미술가가 되기 전에 그는 UCLA에서 영화를 전공했고 글쓰기
와 연출을 병행했다. 영화제에서 미술 비엔날레로 자리를 이동하
는 과정은 매우 자연스러웠다고 한다. "요즘 이 분야에서 실험영
화는 미술 작품이라고들 합니다." 그가 말한다. "차이점은 시장력
(market force)과 관련이 있습니다. 영화 투자자들은 수익을 원하거
든요." VHS 테이프, DVD, 다운로드 할 수 있는 디지털 필름이 출
현하기 전에는 예술영화 전용관과 레퍼토리 영화관이 사람들로
붐볐다. 요즘은 갤러리와 미술관에서 영상물을 상영하는데 멀티
스크린 방식을 자주 사용한다. 새로운 환경의 이점은 아타만의 말
처럼 "관람이 불가능한 작품을 만들 수 있게 된 점"이다. 예를 들
면 「쿠바」는 영상 자료가 스크린 40개에 나눠서 동시에 상영되는
32시간 분량의 비디오 작품이다. 그는 자신 외에 전체 영상을 다
본 사람은 못 봤다고 한다.

아타만의 작업실, 프로덕션 회사, 웹사이트의 공동 명칭은 "시
계 재조정 연구소(The Institute for the Readjustment of Clock)"이다. 이
명칭은 아흐메트 함디 탄프나르(Ahmet Hamdi Tanpınar)가 쓴 최고
의 터키 소설에서 차용했다. 그 소설은 근대의 시간에 적응할 수

없어서 곤란을 겪는 사람의 이야기인데, 아타만이 붙인 이름은 현대미술가들이 "자신들이 사는 시대를 앞서가려고" 애쓰면서 대체로 변화를 원한다는 점을 가벼운 느낌으로 다룬다. 아방가르드는 죽었지만 아방가르드의 사명이 남긴 흔적은 아직 남아 있다. 보수적인 미술가들에게는 동시대성이 부재하는 경향이 있다. "앞을 향해 가는 미술은 이해되는 데 긴 시간이 걸릴 수 있습니다. 반면 수평으로 이동하는 미술은 겉모양 하나는 빼어나서 대단히 상업적일 수 있지요."라고 아타만이 설명한다. "미술가로서 어느 방향으로 갈지 결정해야 합니다."

요즘 미술가들은 국제적인 지원을 지속적으로 받기 위해서 국경을 넘나들며 영토를 정복해야 할 필요도 있다. 아타만은 일생을 거의 외국인으로 살았다. 그는 로스앤젤레스, 부에노스 아이레스, 런던에서 몇 년 살았고 바르셀로나, 파리, 이슬라마바드에서도 몇 달씩 살았다. 그러나 작품은 대부분 터키 문자로 표기하고 터키를 배경으로 한다. "지역의 관점을 세계의 보편 언어로 옮기고 싶어요." 아타만이 말한다. "그리니치 표준시를 존중하지만 이스탄불은 저에게 영도입니다." 사실 아타만은 자기 나라의 문화를 이해하기 쉽게 한답시고 "잘게 다지다 못해 죽을 쒀서" 해외 관객의 취향에 맞춘 디아스포라 미술가라면 질색을 한다. 이란에 대한 서구의 편견을 확인시켜 주는 작업을 해서 미국에서 많은 인기를 얻은 유명한 이란 미술가 한 사람을 그가 언급한다. "제 작업은 제가 속한 사회에서 제 역할을 합니다."라고 그가 말한다. "그 점이 두드러진 차이점이죠."

아타만은 자신을 이타주의적이거나 또는 책임을 맡고 있는 사람으로도 평가하지 않는다. 예를 들면 그는 다큐멘터리와 유사해 보이는 미술 작품을 만드는 대열의 선두에 있는 미술가였다. 「세미하 b 언플러그드 공연」은 1997년 이스탄불 비엔날레에 전시했을 때 그런 부류의 작업으로는 유일했다. 비엔날레를 세 번 더 한 후, 자신의 독자적인 틈새 양식이라고 생각했던 것이 침범당했다는 것을 깨달았다. "모든 사람들이 다큐멘터리 양식의 작업을 하고 있었습니다……. 그것도 엉터리로 말이죠." 아타만이 설명한다. 그래서 그는 "규모가 커서 아무도 흉내 낼 수 없는 것을 하기로" 결심했다. 이런 계기로 만든 게 「쿠바」다. "소외된 사람들을 대변하고 싶어서 한 게 아닙니다. 만족스러운 결과였어요."라고 솔직하게 말한다. "그 당시 저는 경쟁심이 많은 놈이었습니다. 저만의 분야를 방어하는 중이었지요."

그는 자신의 정치적 사상을 "합리적, 민주주의, 자유주의"로 기술하지만 언론은 그를 친쿠르드 테러리스트, 동성애 선동가, 반터키, 친아르메니아 등의 다양한 이름으로 비난한다. 심지어 이슬람 이데올로그라는 비난을 받는 놀라운 일도 있었다. 이런 유별난 별명 대부분은 세속적인 언론에서 나온다. "전 이슬람주의자들과 다툰 적은 한 번도 없었습니다."라고 아타만이 말한다. "전 좋은 무슬림은 아닙니다. 그러나 국가주의자도 아니라서 사회의 종교 탄압은 좋지 않다고 생각합니다. 단 이슬람주의자들이 증오를 부추기지 않는다는 전제하에 그렇습니다."

아타만은 친구가 지나가는 것을 보고 말을 끊고 키스하는 시

능을 하며 인사한다. 그 친구는 오래전부터 알던 터키 친구로 해외에 살다가 비엔날레에 참가하기 위해 날아왔다. 필자가 몇 차례 인터뷰를 시도했던 중견 페미니즘 미술가 마사 로슬러가 언뜻 눈에 들어온다. 비엔날레 모임은 미술가들에게는 네트워크를 형성하는 중요한 자리다. 미술가들은 나이가 들면서 광범위한 미술가 커뮤니티에서 멀어져 점점 더 자기 작업에 몰두하기도 한다. 그래도 아타만은 미술가이면서 컬렉터이기도 해서 다른 미술가들과 지속적으로 연락을 한다. 그는 곤잘레스-토레스, 모나 하툼(Mona Hatoum), 가브리엘 오로즈코를 포함해서 소장품을 50여 점 보유하고 있다. 제프 쿤스나 아이웨이웨이의 작품은 소장하고 있지 않지만 그들에 대한 날카로운 의견을 제시한다. 쿤스의 형식은 시선을 끄는 매력이 있고, 아이웨이웨이는 신선하다기보다는 어디서 많이 보던 것 같다고 한다.

아타만은 터키 상류층 출신으로 가족들은 그의 동성애를 인정했다. "제가 미술가라는 것이 가족에겐 더 큰 문제였습니다." 아타만이 말한다. "제가 공무원이나 외교관이 되었으면 좋아했을 겁니다." 하지만 아타만은 부모님의 기대를 예상 밖의 방식으로 충족시키고 있다. 미술은 점점 더 외교에서 중요한 자리를 차지하고 있다. 메이저 영화나 텔레비전 프로그램, 음악 같은 수출품이 없는 국가에서 미술가를 초청해 마련한 대사관저 만찬은 자국의 문화를 홍보하거나 미술가의 부유한 후원자를 대접하는 훌륭한 기회가 되어, 그 후원자가 주재국에서 영향력 있는 중개인이 될 가능성이 높다.

아타만의 작품 대부분은 교류가 거의 없는 사회 집단들이 작품을 매개로 서로 대화를 시작한다는 의미에서 외교적인 것으로도 볼 수 있다. 그는 공개적인 논쟁에는 거부감을 갖고 있다. 그러나 공격적인 작품이 하나 있는데 그것이 바로 「터키 사탕Turkish Delight」(2007)이라는 16분 분량의 비디오 작품이다. 수술 장식이 달린 금색 시퀸 비키니와 구불거리는 긴 가발을 착용한 아타만이 벨리 댄스를 엉성하게 추는 퍼포먼스를 한다. 허리를 양옆으로 튕기고 팔을 흔들면서 엉덩이를 이리저리 돌리고 다르부카 북소리에 맞춰 복부를 흔든다. 아타만은 전통 벨리 무용수의 풍만한 체형을 따라 하기 위해 체중을 18킬로그램 늘렸지만 짧고 무성한 턱수염이나 몸의 털은 깎지 않았다. 굽 높은 금색 샌들을 신은 그가 비틀거리지 않았다고 해도, 껌을 안 씹었다 해도 예쁜 모습은 아니었을 것이다. 벨리 댄스는 터키의 이국주의 그 자체를 상징해 왔고 몇몇 비평가들은 서양이 동양문화를 단순화시키고 대상화해서 보는 방식인 오리엔탈리즘에 대한 비평적 관점을 아타만이 「터키 사탕」에서 보여 준다고 한다. 하지만 비디오는 실제 자기 모습이 아닌 것을 억지로 재현하느라 지친, 퍼포먼스를 하는 행위자로서 재현된 미술가의 초상화이기도 하다. 아타만은 동성애 혐오증에 대해 전혀 모르고 자랐다고 주장한다. 자신의 동성애 정체성이 문제가 된다는 생각을 한 번도 한 적이 없었다. "저는 해외에서 터키 출신의 **그** 미술가가 되었습니다."라는 그의 말처럼, 그제야 자신의 동성애자 정체성이 문제가 된다는 것을 알아차렸다.

많은 미술가들은 "정체성 정치"가 주는 부담을 싫어한다. 아

타만은 자기 작업이 "퀴어"나 "민속적"이라는 이름으로 분류되는 것을 극도로 싫어한다. 이런 논의에서 자아의 개념은 두루뭉술해져서 의도치 않게 본질주의자가 될 수 있으며 자칫하면 이기적인 사람으로 비칠 수 있다. "정체성 정치는 처음 나왔을 때는 설득력이 있었지만 거기서 더 진전되지 않았습니다." 아타만이 말한다. "만약 그게 제 작업에 대한 유일한 접근법이라면 그건 미완성된 이야기입니다. 사람들은 자신의 캐릭터나 페르소나를 어떻게 만드는지에 대한 관심이 없으며 이와 마찬가지로 저도 '정체성'에 대해 관심이 없습니다." 난처한 표정이다. 그는 "페르소나"라는 용어에서 잉마르 베리만(Ingmar Bergman)을 연상하여 허세부리는 것처럼 들릴까 봐 걱정스러운 눈치다. "페르소나"는 가면을 의미하는 라틴어에서 파생되었지만 앵글로 아메리칸 미술계에서는 대개 팝 문화나, 더 구체적으로 말하면 홍보나 자기 희화화에 능숙한 미술가와 연관되어 사용된다고 필자가 설명해 준다. 아타만은 정체성 정치에서 나온 미술은 대체로 실속 없이 말만 번지르르한 것이 되어 좋은 결과를 낼 수 없다고 생각한다. "모든 미술은 정치적입니다."라고 그가 분명하게 말한다. "그러나 '정치 미술'은 이해하기는 쉽습니다. 미술은 이미 아는 것을 반복하려고 하면 안 됩니다. 질문을 던져야죠."

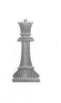

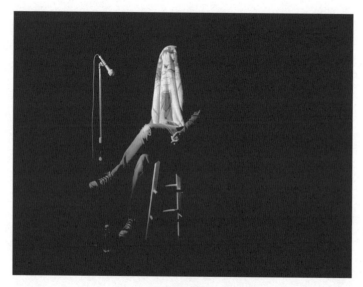

태미 레이 칼랜드
「나는 여기서 죽어 가고 있다(스트로베리 쇼트케이크)」
2010

11장

태미 레이 칼랜드

이스탄불 비엔날레에서 쿠트룩 아타만의 입영 불합격 통지서가 걸린 벽에 태미 레이 칼랜드(Tammy Rae Carland)의 대형 컬러사진 여섯 점이 같이 걸려 있다. 이 사진은 누군가 자고 일어나서 막 빠져나간 빈 더블 침대를 위에서 찍은 장면이다. 섬세한 색채의 시트와 베개가 흐트러진 모양새는 추상적인 패턴을 형성하고 있어서 어떤 사진은 마크 로스코(Mark Rothko)의 추상표현주의 회화를 떠올리게 하고 또 어떤 사진은 아그네스 마틴(Agnes Martin)의 미니멀리즘 작업을 연상시킨다. 전체적으로 이 연작은 전후(戰後) 회화사를 환기시킨다. 칼랜드의 침대 이미지는 펠릭스 곤잘레스-토레스가 연인 로스가 죽은 후 빈 침대의 차가운 흰 시트와 베개를 묘사한, 1991년의 작품에 대한 경의를 표하는 작품이기도 하다. 공공미술 프로젝트의 일환으로 뉴욕 현대미술관의 후원을 받아 만든 곤잘레스-토레스의 이미지는 뉴욕의 24개 지역에 있는 옥외 광고판에 1992년 5~6월 동안 설치되었다. "그때 펠릭스의 작품을 처음 봤습니다." 칼랜드가 말한다. 그녀는 캘리포니아 북부의 버클리와 오클랜드의 경계 지역에 살고 있고 비엔날레를 위해 이곳으로 날아

왔다. "그게 미술이라는 확신이 없었어요." 칼랜드가 만든 「레즈비언 침대Lesbian Beds」(2002)라는 제목의 연작은 곤잘레스-토레스의 무심히 찍은 듯한 다큐멘터리 양식보다 더 친근감이 있으며 동시에 형식을 갖춘 느낌이다. 칼랜드는 사진이 회화보다 연극을 더 닮았다고 생각한다. "침대는 정체성의 무대입니다." 그녀가 말한다. "침대는 자아에 대한 의식을 만드는 '수행성(performativity)'의 공간이죠."

동성애를 주제로 내세운 비엔날레에서 빠지면 이상하게 생각할 정도로 터키에서 가장 유명한 미술가 아타만이 있는가 하면 동성애자로 추정되는 덜 알려진 다른 미술가들의 작품도 많이 출품되었다. 칼랜드는 마흔두 살이던 5년 전까지만 해도 지속적으로 거래하는 전속 갤러리가 없었다. 지금도 작품 판매로 생활하지는 않는다. 그녀는 전 세계 대다수 미술가들처럼 작업실 밖에 본업이 따로 있다. 캘리포니아 예술학교의 사진과 교수이자 학과장으로서 미술에 대해 이야기하고 돈을 버는 행운의 자리에 있다.

이스탄불 비엔날레 개막식에서 칼랜드는 평상시에 입는 카디건과 앞이 막힌 샌들을 포기하고 바틱 염색 블라우스와 굽 높은 웨지 구두를 신었다. 각종 문신이 팔을 장식하고 있는데 그중에는 "향수병에 걸린(homesick)"과 "깨지지 않은(unbroken)"이라는 단어가 원형으로 배치된 텍스트도 있다. 칼랜드는 여러모로 깊은 인상을 받았다. 참가한 여성 미술가들의 숫자가 매우 많다는 점, 정치에 대한 비엔날레의 정의가 놀라울 정도로 광범위하다는 점, 주요 국제 미술 비엔날레 중 동성애를 주요 사안으로 다룬 최초의 사례

라는 점이 바로 그것이다. 그녀도 곤잘레스-토레스라는 대전제를 좋아한다. "펠릭스가 죽기 바로 전해에 만난 적이 있어요. 그때 저는 휘트니 독립 연구 프로그램에 참가하고 있었죠." 칼랜드가 설명을 하면서 곱슬거리는 긴 머리카락을 핀으로 정리한다. "제 작업실에서 두 시간 동안 얘기를 나눴습니다. 그때까지 제 작업에 대해 나눴던 대화 중 최고였어요." 칼랜드는 곤잘레스-토레스가 전설이 된 이유가 작업이 좋기도 하지만 "좋은 작업을 뒷받침하는 인성"에 있다고 말한다. 사람들은 그의 사상가 같은 면모에 강한 매력을 느꼈던 것이다.

칼랜드와 곤잘레스-토레스의 작업을 공통적으로 지배하는 주제는 사랑이다. "학창 시절에 저는 사랑이 미술의 내용으로 적절하지 않다고 생각했어요."라고 그녀가 설명한다. "미술은 아름다움, 감상적인 생각, 과거에 대한 향수를 지향해서는 안 된다고 생각했죠. 펠릭스는 금지된 모든 비유를 동원한 급진적인 미술가입니다." 칼랜드는 대학원에서 사랑과 연관된 작품 제작에 대해 강의를 해 오고 있다. 모델, 뮤즈, 미술가 연인들 사이의 심리적 역동성을 탐구하는 강의다. 그녀는 사랑이 "섹스보다 더 규정하기 어렵고, 더 복잡하고, 훨씬 더 논의하기 까다로운 것"이라고 알고 있다. 성기와 성행위를 참조해서 작품을 체계적으로 분석하는 제프 쿤스의 강연을 들은 적이 있다고 필자가 말해 준다. 여성이 사랑을 추구하는 반면 남성은 섹스를 원한다는 이야기는 진부하지만 일리가 있는 것 같지 않느냐고 필자의 의견을 말해 본다. 칼랜드는 고개를 갸우뚱거리더니 다시 말한다. "전 그런 이분법을 지지하고

싶지 않아요."

　현재 미술계의 전반적 경향이 뮤즈를 수치스러운 낭만적 상투
어라고 취급하고 묵살하고 있지만 칼랜드는 "열정을 북돋우는 창
조적 관계"를 유지하고 있다. 하지만 그녀는 다른 용어를 찾아야
한다고 권한다. "'뮤즈'는 한 사람이 제작자라면 상대방은 주제 혹
은 영감을 주는 사람이라는 의미를 함축하고 있습니다."라고 그녀
가 단호하게 말한다. 그녀는 현재 애인과 과거의 애인들 중에서 뮤
지션 캐슬린 해나(Kathleen Hanna)가 뮤즈라고 말한다. 칼랜드는 워
싱턴 주 올림피아 시의 에버그린 주립대학에서 사진을 공부하면서
그녀와 사귀었다. 다른 친구 한 명과 함께 셋이서 레코 뮤즈(Reko
Muse, 일명 "wreck-o-muse")라는 이름의 비영리 갤러리를 만들었다.
몇 달에 한 번씩 커트 코베인이 이끌던 지역 밴드 너바나가 공연
을 해서 갤러리 월세를 버는 데 도움을 줬다. 해나가 걸출한 밴드
라이엇 걸(Riot Grrrl)에서 리드싱어가 되었을 때 칼랜드는 앨범 표
지로 쓸 작품을 제공했다. 두 여성은 서로의 뮤즈 또는 "여성 공동
체"였으며 그녀가 말한 것처럼, 그런 의식은 서로의 "작업"에서 버
팀목으로서 힘이 되어 주었다. 밴드 비키니 킬(Bikini Kill)의 1993년
노래 "태미 레이를 위해(For Tammy Rae)"의 가사에서 혈기 왕성한
해나는 그들이 어떻게 비평가들의 속박에서 벗어나 창의성을 발휘
하는 데 필요한 자신감을 획득할 수 있는지를 표현했다.

　　　그 사람들이 하는 말은 우리 귀에 안 들려
　　　지금 우리만의 세계가 있다고 상상하자

지금 바깥은 춥다는 걸 나는 알고 있어

하지만 우리가 함께 있으면 아무것도 숨길 게 없었어

특히 칼랜드의 가정 환경을 고려했을 때 대리 자매들은 그녀에게 특히 중요할 수 있다. 터키, 아랍, 페르시아 미술가들이 세속 상류층 출신일 가능성이 더 많다면, 다수의 서구 미술가들은 그래도 아직까지는 소수 집단이며 노동계층에서 배출된다. 칼랜드의 환경은 유난히 어려웠다. 메인 주 시골에서 홀어머니 밑에서 성장했는데, 웨이트리스였던 어머니는 세 남자 사이에서 다섯 아이를 두었다. 태미 레이가 가족 중에서는 첫 번째 고졸 출신이었다. "제가 자란 동네는 미술대학 학생들이 '거리 사진(street photography)' 과제를 하러 오는, 생활보호 대상 계층이 사는 곳이었어요." 그녀가 말한다. 태미 레이는 지역 미술학교 세미나에 참석했다가 추운 겨울날 버스 정류장에 우울한 얼굴로 앉아 있는 모친의 슬라이드 사진을 보고 당황했다고 한다.

당연히 칼랜드는 다큐멘터리 전통에 전혀 끌리지 않는다. "저는 '결정적 순간'의 포획자가 절대 아닙니다." 르포르타주 사진의 창시자 앙리 카르티에-브레송(Henri Cartier-Bresson)과 연관된 단어를 인용해서 말한다. "사진은 찍거나 만들 수 있어요."라고 그녀가 말한다. "전 연출하고, 장치를 하고, 현실을 방해하는 작업을 좋아하죠. 저는 만드는 사람입니다." 그렇지만 칼랜드는 가끔 다큐멘터리의 미적 규범을 효율적으로 사용한다. 「되기에 대해서: 1964년 빌리와 케이티 On Becoming: Billy and Katie 1964」(1998) 연작에서 칼

랜드는 자신의 부모인 척하거나 부모가 "되었다." 이 흑백사진은 도로시아 랭(Dorothea Lange)이나 아우구스트 잔더(August Sander) 같은 대공황 시기 사진가들의 자연스러운 민족지학적 사진 양식을 모방했다. 「엄마 되기에 대해서 #2On Becoming Mom #2」에서는 손질 안 된 뒷마당의 빨랫줄을 배경으로 머리에 헤어롤을 감고 빨래 바구니를 든 모습으로 나온다. 그녀는 카메라 앞에 멈춰 섰지만 억지로 미소를 지을 수 없을 것 같다. 이렇게 칼랜드는 암울한 생활을 하고 있는 고단한 여성을 묘사하는 이 사진 장르의 임무를 완수했다. 칼랜드는 허구를 만들었지만 그 허구는 자신과 근접한 사회 세계에 대한 면밀한 연구에서 끌어낸 것이다.

자화상은 사람들이 미술가들에게 거는 기대를 자주 배신하며 때로는 그 기대도 분석한다. 어떤 미술가들은 자신을 뻔히 드러내 놓되 알아볼 수 없도록 하는데 이는 스탠드업 코미디언과 많이 닮았다. 「나는 여기서 죽어 가고 있다(스트로베리 쇼트케이크)I'm Dying Up Here(Strawberry Shortcake)」(2010)는 제목의 컬러사진에서 칼랜드는 무대 한가운데서 강한 스포트라이트를 받으며 머리에 분홍색 수건을 뒤집어쓴 채 의자에 앉아 있다. 그 장면은 앞으로 미술가들에게 들이닥칠 많은 부차적인 기대, 즉 뭔가 말해야 하고 자신을 보여 줘야 하고 퍼포먼스를 해야 하고 확신을 줘야 하고 즐겁게 해 줘야 한다는 압박감을 환기시킨다. 불안할 때 꾸는 꿈과 많이 닮은, 발가벗는 것보다 더 모멸적인 이미지는 모욕을 주는 의식 같은 것을 치르는 연극 장면과 유사하다. 어린이 만화 캐릭터가 그려진 분홍 덮개의 어린애 같은 여성성은 삭막한 무대의 심각한 분위기와

부조화를 이루고 있다. 그 덮개는 칼랜드의 권위에 질문을 던지고, 그녀의 침착한 태도에 방해가 되고, 그녀의 신뢰성에는 축축한 누더기가 된다. 그러나 그 덮개는 그녀의 머리와 몸통을 거대한 남근 형상으로 변형하고 이런 앞뒤 안 맞는 의미를 이용해서 어쨌든 미술가를 게임으로 다시 재빨리 밀어 넣는다.

교직에 있는 칼랜드는 미술가를 열망하는 많은 사람을 만나고, 힘들어도 끝까지 버티는 사람들을 지켜본다. 미술가들이 갖고 있는 "반복 강박이나 한 가지 충동을 계속해서 반복하려는 욕망"에는 다양한 등급이 있고, 그들은 "그것을 제대로, 더 제대로 이해하려고 노력한다."고 그녀는 믿는다. 그녀는 이것을 "멈출 수 없는 창작 욕구"와 구분한다. 그 이유는 미술가가 된다는 것이 대개는 고된 작업과 관련되어 있다는 점에 있다. "욕망보다는 훈련이 기본입니다."라고 그녀가 말한다.

교육자로서 가장 안 좋은 점은 "작업에 속도가 붙었는데" 수업 때문에 중단해야 하고 "다시 그 속도를 회복해야만" 한다는 점이다. 그녀의 말에 따르면 "제한된 시간을 고려해 보면 작업 과정이 과제물 중심으로 진행되는" 것 같은 느낌이 들 때도 있다고 한다. 하지만 칼랜드는 다른 사람들의 "미술 실천(art practices)"과 맞물려 돌아가는 것이 유익하다고 생각한다. "저를 자신으로부터 떼어 놓을 수 있거든요." 그녀가 전시 공간 안에 줄지어 서 있는 시멘트 기둥 중 하나에 등을 기대며 설명한다.

칼랜드는 작업이라는 말보다 "실천(practice)"이라는 말을 더 자주 사용한다. 그래서 미술학교에서만 쓰는 이 전문용어에 대해

물어본다. 그 용어는 방어적으로 들리지만 그녀는 거기에 담긴 두 겹의 함축적 의미를 좋아한다. 그녀가 "예행연습"이라고 말한 것이 이중 의미 중 하나다. 흰색 진 바지 주머니에 손을 찔러 넣으며 계속 말한다. "제대로 이해할 때까지 연습합니다. 완벽한 최종전이나 단계별 달성이라기보다는 지금 하고 있는 것에 관한 거죠." 또 다른 의미로, 그 용어는 타 전문직 세계를 그대로 반영하는데 "의사가 의료 업무를 하고(practice), 법률가가 법률 업무를 하는" 것과 같은 맥락에 있다. 첫 번째 뉘앙스는 미술가의 직업을 "축소하고", 두 번째는 "공식적으로 인정한다." 어느 쪽이든 칼랜드는 제자들에게 자신의 직업 생활을 사다리보다는 체스판처럼 보라고 충고한다. "미술가가 된다는 것은 가장 오해의 여지가 많은 역할 중 하나입니다."라고 그녀가 말한다. "주변에서 흔히 보는 직업의 생활과는 다르죠."

스탠퍼드에서 학생을 가르치고 있는, 칼랜드의 연인 테리 벌리어(Terry Berlier)가 비엔날레에 왔다. 점심시간이다. 전시장으로 쓰이는 창고는 시간이 지날수록 전 세계에서 온 미술가, 큐레이터, 딜러, 비평가, 컬렉터로 채워지고 있다. 전시장 한쪽에서 미술가 듀오 엘름그린 & 드락셋(Elmgreen & Dragset)의 노르웨이 미술가 잉가 드락셋(Ingar Dragset)이 「봄 방학Spring Break」(1997) 앞에 서 있는 것이 보인다. 이 작품은 콜리어 쇼어(Collier Schorr)의 사진 연작으로서 흰 브래지어 차림의 양성적인 성향을 보이는 두 소녀가 서로의 육체를 원하는 장면을 묘사하고 있다. 쇼어의 작품을 보니 몇 년 전 그녀가 필자에게 했던 말이 생각난다. 실제보다 과장된 페르소

나를 가진 미술가들에 대한 의견을 물어봤더니 쇼어가 "그 사람들은 대개 실제보다 과장된 은행 계좌를 갖고 있어요!"라고 암시적으로 말했다.

같은 질문을 칼랜드에게 던진다. "실제보다 과장되어요?"라고 반복해서 말하면서 생각에 잠긴다. "커트 코베인과 전 올림피아에서 같은 펑크 음악 커뮤니티에 있었습니다. 우린 이웃이었어요."라고 칼랜드가 말한 후 너바나의 성공과 불편한 관심을 받았던 리더 커트 코베인의 자살 이야기가 이어진다. "유명해진다는 것은, 그야말로 정체성을 가지고 주물럭거리는 일이 될 수 있어요."라고 그녀가 완곡하게 말한다. "모든 사람들이 그 사람을 소유하고 있다는 느낌을 갖게 되지요."

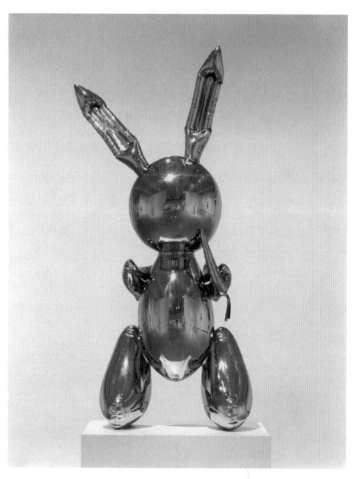

제프 쿤스
「토끼」
1986

12장

제프 쿤스

아랍에미리트에서 여성은 검은 아바야를 입고 남성은 길게 늘어진 흰 디슈다샤를 입는다. 필자가 공개 대담회 사회를 보려고 흰 바지와 검정 재킷 차림으로 연단 위를 걸어가면서 이 사실을 새삼 두 눈으로 확인한다. 필자가 인터뷰할 래리 가고시안과 제프 쿤스가 필자 뒤를 따른다. 쿤스는 지난번에 이어서 흠잡을 데 없이 말쑥한 슈트에 빛나는 흰색 셔츠와 어두운색 실크 타이 차림이다. 지난 몇 년 사이 모스크바와 키예프에서 우연히 마주칠 때마다 그가 신흥 시장에서 지인을 만드는 수완을 지켜봤다. 그는 자리에 앉은 후 아부다비 아트페어로 모인 다국적 청중을 향해 환한 미소를 보낸다. 아부다비 아트페어는 루브르 박물관과 구겐하임 미술관이 들어설 대규모 부지 근처 사디야트 섬에서 열리고 있다. 구겐하임 분관의 소장품 구입 정책은 알려진 바가 없지만 최근 동성애 사진가를 언급하며 "로버트 메이플소프(Robert Mapplethorpe)를 제외한 누드"가 포함될 것이라고 관계자에게 들었다. 가고시안은 공개 대담에는 절대로 참석하지 않는다. 이 딜러는 구겐하임 아부다비가 자신의 상품을 포함한다는 것을 확실시하기 위해 어쩔 수 없이 이 인터

뷰에 참석한 것이 분명하다. 그렇지만 그의 차림새는 사업하러 온 사람이 아니라 흡사 모나코에 점심 먹으러 온 사람 같다. 이 딜러는 베이지색 재킷에 타이도 매지 않고 지친 사람처럼 의자에 몸을 구겨 넣고 있다. 누가 보면 그 사람이 미술가라고 할 것 같다.

아트페어의 주최자는 아부다비의 왕세자 겸 아랍에미리트 통합군 부총사령관 셰이크 모하메드 빈 자예드 알 나얀(His Highness General Sheikh Mohammed bin Zayed Al Nahyan)이다. 미술과 군대가 특이한 업무 조합처럼 보일 수 있지만 미술에 잠재된 외교 능력을 떠올리면 이해가 된다. 미술은 서구와 종교적 근본주의에 대한 대비책 사이의 가교 역할을 할 수 있다. 사우디아라비아와 이란 사이에 낀 아랍에미리트는 **상대적으로** 자유주의의 오아시스처럼 보이기도 한다. 불행하게도 셰이크 모하메드와 아랍에미리트 대통령 겸 아부다비 통치자인 그의 형 할리파는 올해 초 "아랍의 봄" 시위 진압을 돕기 위해 에미리트 군대를 바레인으로 파병했다. 이런 변화가 이번 페어의 분위기에 좋은 영향을 끼치지는 않았다.

강연장으로 가는 길에 이란 미술가인 라민 하에리자데(Ramin Haerizadeh)와 동생 로크니(Rokni Haerizadeh)를 마주쳤다. 그들은 2009년 봄 이란에서 알 쿠오즈로 피신해서 작업실을 같이 쓰고 있다. 그곳은 두바이 외곽 산업지구로 아부다비에서 차로 두 시간 거리에 있다. 이란 비밀경찰이 사치 갤러리 도록에서 라민의 「알라의 남자들Men of Allah」 연작에 나오는 누드 자화상을 발견하고 그를 찾기 시작했다. 아부다비의 고등교육부에 있는 한 왕자의 배려로 하에리자데 형제는 아랍에미리트의 3년 비자를 받았다. 이란의

현대미술가들은 이 형제들을 정신이상자 또는 무신론자, 또는 "정신이상 무신론자"로 생각하고 있는 것이 일반적이라고 그들은 말한다. 이슬람 근본주의적 체제에서는 독창성을 보여 주기보다 과거의 지혜를 반복하는 것이 더 좋은 것이라고 여긴다. 하에리자데 형제는 이에 대해 "창조는 신을 위해서 하는 것입니다."라고 설명한다.

쿤스와 가고시안과의 대담은 중동에서 미술가들에 대한 인식을 논하는 자리가 아니다. 대신 두 사람 사이의 업무 관계에 대해 인터뷰하라는 임무가 필자에게 주어졌다. 그들은 1981년, 지금은 없어진 소호의 한 갤러리에서 만났다. 10년 뒤 가고시안은 쿤스의 작업실에 "용케 초대를 받아서 방문했다." 그래서 산 작품이 「푸들Poodle」(1991)이다. 이 작품은 연작 「메이드 인 헤븐」 중 하나이며 포르노그래피가 아니다.

"아직도 갖고 계시나요?" 필자가 질문한다.

"그러면 좋겠죠." 가고시안이 말한다.

이 딜러는 수익성이 좋은 쿤스의 작품 거래를 여러 차례 관리해 왔다. 그중 인상적인 거래에 쿤스의 아이콘인 1986년의 「토끼Rabbit」가 들어간다. 이 작품은 크기가 작은 스테인리스스틸 조각 「축하연」 연작의 전신이라고 할 수 있다. 1980년대 이야기로 거슬러 올라가면, 미국 미술가 테리 윈터(Terry Winter)가 「토끼」를 4만 달러라는 "보통 가격"에 구입했다. 1990년대 후반에 가고시안은 그 작품을 콘데 나스트 사의 사주 S. I. 뉴하우스(S. I. Newhouse)에게 백만 달러라는 당시로서는 "경이로운" 가격에 팔았다. 가고시

안 입장에서는 "좋으면서도 씁쓸한 뒷맛을 남긴 이야기"다. "물처럼 넘쳐나는 백만 달러"가 그에게 있었다면 그대로 가지고 있었을 것이다.

쿤스는 가고시안 갤러리의 활약에 늘 감탄해 왔다. 워홀의 「지명수배자」 연작 전시를 특히 기억할 만한 전시로 꼽는 그는 이 딜러의 도움으로 자기 작품의 유통시장이 유지되고 있어서 고마웠다고 말한다. 쿤스가 작업실에 있는 작품을 곧바로 이 딜러에게 처음으로 넘겨 준 때가 2001년, 즉 두 사람이 처음 만나서 20년이 지났을 때였다. 그때 「쉽게 즐기는 미묘한 아름다움Easyfun Ethereal」 연작에서 선별한 작품들로 비벌리 힐스의 가고시안 갤러리에서 전시를 했다. 쿤스가 이 전시에서 가장 좋았다고 기억하는 것은 금색과 빨간색의 투탕카멘 왕 이미지가 측면에 있는 대형 트럭이 자신의 작업실 옆에 대기하고 있었던 점이다. 그는 가고시안이 고대 이집트 왕에게나 어울리는 온도 조절 장치가 있는 차량에 자신의 작업을 싣고 미국을 횡단해서 "영광"이라고 느꼈다.

이야기는 쿤스가 개인 소장품으로 "상당히 중요한 작품"을 샀던 일화로 넘어간다. 그 작품은 팝아트 미술가 로이 릭텐스타인의 「초현실주의 머리 #2Surrealist Head #2」(1988)인데 이때 가고시안이 거래에 참여했다. 래리를 통해 작품을 많이 구매했는지 필자가 미술가에게 질문하자 가고시안이 끼어들어 "아주 많지는 않습니다."라고 한다. 쿤스는 재미있다는 듯 소리 내어 웃다가 자신은 20세기 초반의 모더니즘 미술가와 옛 거장들의 작품을 주로 수집한다고 설명한다. 뉴욕 작업실에 갔을 때 쿤스는 자신의 소장품에 대

한 이야기를 많이 했다. 그가 소장하고 있는 귀스타브 쿠르베, 에두아르 마네, 파블로 피카소, 르네 마그리트, 살바도르 달리의 회화에 대한 이야기를 했었다. 이 소장품은 그에게 "가장 소중한" 작품들이라서 살롱전 디스플레이처럼 침실 벽에 수직으로 층층이 걸어 놓았다. 그때 그가 말하길 "저희 집은 침실에 비해서 나머지 공간은 볼 만한 게 없습니다."라고 했다. "구입한 작품이 저에게 권위를 부여하는 것 같은 생각이 항상 듭니다. 에너지죠. 삶의 의미입니다……. 비용은 생각 안 합니다. 정말 어떤 작품이 좋으면 그 작품의 가치 이상의 돈도 낼 준비가 되어 있어야 합니다. 정말 위대한 사물들은 사회의 가치를 높이죠." 그는 이런 생각을 이 대담회에서도 말한다. 평소처럼 격식을 차린 말투가 아니라 훨씬 느긋한 태도로 말하고 있다. 쿤스는 미술가의 입장보다는 컬렉터의 입장에서 말하는 것이 더 마음 편한 것처럼 보인다.

쿤스의 신작 「고대」 연작 슬라이드가 비춰진다. 이 미공개 작품은 7개월 뒤 프랑크푸르트에서 열리는 전시에서 처음 공개될 것이다. 필자는 청중의 질문 시간으로 넘어간다. 두바이에 살고 있는 인도 여성이 던진 첫 질문은 앞으로 핵심 주제가 될 것이다. "숙련 기술을 가진 사람들이 선생님의 작업을 도와주고 있습니다. 선생님은 어떤 점에서 작품에 대한 독점적 권리를 가진 창작자라고 주장할 수 있습니까?"라고 그녀가 묻는다. 미술계 외부인 대다수가 가장 이상하게 생각하는 것이 이 문제다. 그들 상상 속의 "진짜 미술가"는 작업실에서 혼자 작업하는 사람이다. 흔히들 하는 이 생각에 쿤스가 어떻게 대답할지 궁금해서 그를 돌아본다.

제프 쿤스

"전 세 살 때 드로잉부터 시작했습니다." 마치 어린이에게 답변하듯 차근차근 이야기한다. "일곱 살 때 개인 교습을 시작했고요. 머리가 손가락에게 붓을 어떤 방식으로 잡으라고 말하면 손가락은 제가 원하는 동작을 그대로 따를 뿐입니다. 사람도 마찬가지죠. 다른 사람과 하는 첫 작업은 주조 공장에서 주조를 할 때입니다. 저는 함께 일하는 사람들을 위한 체계를 만들고 작은 흔적 하나에도 책임을 집니다. 모든 것이 손끝처럼 움직일 뿐입니다. 그래서 제가 모든 것에 책임을 지고 있습니다."

미술과 수작업을 혼동하지 않는 것이 중요하다고 필자가 부연 설명한다. 현대미술가들의 정체성은 달라졌다. 미술에서 산업혁명과 같은 큰 변화가 일어났다. 미술가는 육체노동에서 해방된 아이디어맨이 되었다. 미술가들은 원작자로서 정체성을 손상하지 않으면서 다른 사람에게 제작을 맡길 수 있다.

"제프의 딜러로서 제가 여러 번 물어봤던 질문입니다."라고 하면서 가고시안이 끼어든다. "전 제프 쿤스만큼 열심히 작업하는 미술가를 본 적이 없습니다. 거기서, 매일, 자기 손으로 작업하지요. 미술을 제작하는 가짜 방식이 아닌가 하는 생각은 쓸데없는 겁니다. 개념 착상부터 조수의 컴퓨터 작업과 제작하는 사람의 작업까지 이 모든 것을 제프보다 더 잘 통제할 수는 없습니다. 고도의 집중력이 요구되는 고된 과정이죠. 알고 보니 '직접' 하지 않았다는 이야기는 순 헛소리입니다."

일일이 다 손으로 만드는 고독한 미술가라는 낭만적인 개념에는 많은 조수를 거느리는 미술가의 아틀리에에 대한 더 오래된 이

야기가 감춰져 있다는 점을 필자가 지적한다. 이 이야기는 미켈란젤로 같은 미술가들이 있었던 르네상스 시대로 거슬러 올라가 페테르 파울 루벤스 같은 미술가가 있었던 바로크 시대에 정점에 이른다.

질문을 했던 그 여성은 아직 납득이 안 되는 것 같았지만 쿤스의 「매달린 하트(마젠타색/금색) Hanging Heart(Magenta/Gold)」(1994~2006)에 대한 다른 사람의 질문으로 넘어간다. 이 작품은 2007년 소더비 경매에서 2360만 달러에 판매되었고 지금까지 현존하는 미술가의 작품 중에서 최고가를 기록했다. 위탁인 애덤 린더만(Adam Linderman)은 이 작품을 165만 달러에 구매하고 딱 2년 뒤에 경매에 잽싸게 내놓았다. 청중 몇 사람은 격분한 눈치다. 그들은 구입가의 7배를 받고 작품을 되파는 일이 비도덕적이라고 생각한다. 하지만 쿤스는 딜러나 린더만은 판매할 권리가 있다고 옹호한다. "시장이 형성되려면 유동성이 필요합니다."라고 쿤스가 설명한다. "유동성은 없앨 수 있습니다." 이 미술가가 경제 전문용어를 능숙하게 사용하는 것을 보니 1980년대에 그가 상품 중개인을 했던 경력이 생각난다. 이 역시 그 시대의 상징이다. 요즘 부유한 미술가들은 자산 운용 포트폴리오를 관리하고, 컬렉터들과 친분을 유지하는 미술가들은 각종 시장에 관한 이야기를 언제 어디서나 한다.

대담을 마무리할 무렵에 마지막 질문을 하나 받겠다고 청중에게 말한다. 한 여성이 쿤스에게 말한다. "선생님은 미술계에서 스타덤에 오르셨습니다. 제가 알고 싶은 것은, 정상에서 외롭지 않으신지요?" 필자는 질문의 대상을 미술가뿐만 아니라 딜러까지 포함시

킨다. 물론 쿤스는 그 여성에게 직접적으로 대답하지 않는다. "그저 항상 전 참여하고 싶었습니다." 그가 말한다. "화제의 일부가 되고 싶었을 뿐이죠." 그가 즐겨 말하는, 열일곱 살 때 살바도르 달리를 만났던 이야기를 반복한다. "아방가르드의 연속선상에 있고 싶었어요."라고 그가 말한다. "뉴욕에서는 참여하고 싶으면 공이 자신을 향해 날아옵니다." 그가 이해할 수 없는 이상한 말을 덧붙인다. 그러고 나서 얼굴을 돌려 딜러와 눈을 맞춘다. "전 길에서 포스터 파는 일부터 시작했습니다." 가고시안이 말한다. "외롭다고 느낀 적은 한 번도 없습니다."

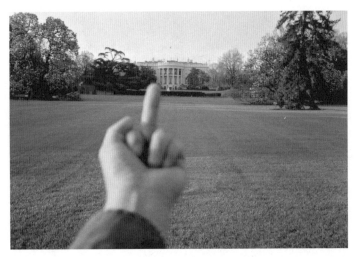

아이웨이웨이
「원근법 연구 — 백악관」
1995

13장

아이웨이웨이

"외롭다고 느낀 적이 없으면 행동주의자가 되어야 합니다." 아이웨이웨이가 말한다. "고독은 소중한 감정입니다. 미술가는 혼자 걷는 법을 알 필요가 있습니다." 아이웨이웨이가 앉아 있는 명대 양식의 의자는 작년에 아내 루칭을 여기서 만났을 때 그녀가 앉았던 의자이며 긴 나무 탁자의 상석에 그대로 놓여 있다. 방은 지난번보다 깔끔하게 정리되어 있어서 귀환한 선장의 통제 아래 일사불란하게 운영되고 있는 분위기다. 적극적인 행동으로 뇌리에 남았던 얼룩덜룩한 흰 고양이는 여전히 탁자의 기다란 세로 변을 따라 의기양양하게 왔다 갔다 한다. 아이웨이웨이는 두꺼운 면 셔츠의 가슴팍에 있는 주머니에서 아이폰을 꺼내 필자의 열세 살 먹은 딸 코라(Cora)와 필자의 사진을 두어 장 찍는다. 아이웨이웨이는 매일 열두 장 때로는 수백 장의 사진을 업로드 한다. 이번에는 코라가 미술가의 사진 몇 장과 고양이 사진 한 장을 찍는다. 인스타그램에 포스팅할 것이 분명하다.

아이웨이웨이는 81일 동안 수감된 뒤 석방되어 건강을 회복하는 중이다. 오늘 아침 직접 머리를 짧게 깎았지만 왼쪽 옆머리는 길

쭉하게 남겨 놓았다. 18개월 전 런던에서 만났던 이 남자의 동력이 조금은 손상되었다. 그의 석방 조건에는 구금에 대해 발설을 금지하는 조항이 포함되어 있다. 그는 석방되었을 당시에는 언론 발표를 삼갔다. 그러나 아이웨이웨이는 필자에게 들려준 "고강도의 고문…… 3분의 2는 세뇌 교육, 3분의 1은 학대"였다는 끔찍한 경험에서 회복하는 중이고 서서히 목소리를 높여 가고 있다. 그는 구금 기간 중 매일 있었던 일을 쓰고 있다. 하루 동안 있었던 일이 희비극 오페라나 연극이 될 수 있을 것이라고 생각하고 있다.

아이웨이웨이가 체포되던 운명의 그날 공항에서 비밀경찰이 그의 길을 막아서서 출국하면 "국가에 대한 위협"이라고 말했다. 그들은 아이웨이웨이의 머리에 검은 두건을 씌우고 차에 밀어 넣고 약 두 시간을 달렸다. 아이웨이웨이는 두건이 제거되자 "지극히 평범한 시골 호텔" 방에 자신이 있다는 것을 알게 되었다. 러그와 벽지가 있고 창문은 폐쇄된 방이었다. 그는 거기서 2주를 지낸 후 그보다 덜 편한 장소, 보안이 철저한 군부대로 이송되었다. 두 곳 다 감시원 두 명이 항상 그를 지켰으며 잠을 자고 샤워를 하고 화장실에 가는 것까지 모두 감시했다.

구금되어 있는 동안 의자에 수갑이 채워진 채 50번의 심문을 견뎠다. 끊임없이 반복되는 과정은 주로 직업을 묻는 질문으로 시작했다. 미술가라고 대답하면 심문자는 책상을 주먹으로 내리치면서 소리를 지른다. "미술가? 자기 자신을 미술가라고 할 수 있는 사람이 누가 있어!"

처음에는 "우리 중 대부분은 자신을 미술가라고 합니다."라고

아이웨이웨이가 대답했다.

그러나 그 심문자는 인정하지 않고 "난 당신이 기껏해야 미술 노동자라고 생각해!"라고 단정지었다.

아이웨이웨이를 억류한 측은 이 미술가의 생산물에서 애매한 것은 제거하고 싶어 했다. 그들이 가장 집착한 작품은 「원근법 연구— 톈안먼 Study of Perspective-Tiananmen」이었다. 이 작품은 전 세계의 여러 랜드마크 앞에서 자신의 중지를 세우고 있는 것을 찍은 1995년 사진 연작 중 하나다. "무슨 의미인가?"라고 반복해서 물어보며 대답을 요구했다고 아이웨이웨이가 말한다. "그래서 르네상스, 레오나르도 다 빈치, 전형적인 원근법 분석에 대해 이야기했습니다." 심문자들은 "전 세계 누구나" 이 손가락이 욕이라는 것을 알고 있다고 반박하자 아이웨이웨이가 그들 중 이탈리아 사람들은 다른 몸짓을 쓴다고 대답했다. 그들이 톈안먼의 함축적 의미에 대해 물어서 "봉건주의"라고 아이웨이웨이가 대답했다. 사실 광장 북쪽 끝에 있는 그 문을 세운 사람은 공산주의자가 아니라 청대 황제였다. 그들은 문화혁명 시기였다면 이 사진 한 장으로 아이웨이웨이가 처형될 수도 있었다고 수차례 그에게 말했다.

아이웨이웨이 취조관들의 상상력을 사로잡은 또 다른 작품은 진품과 모조품 사이의 역동성을 탐구하는 「12지신 두상/동물호 Zodiac Heads/Circle of Animals」(2010)였다. 1700년대에 유럽 예수회 선교사들이 황제의 여름 별궁에 놓기 위해 디자인한 청동 동물 두상 12개를 본떠 만든 것이다. 1860년 2차 아편전쟁 때 프랑스와 영국 군대가 궁을 약탈해서 12지신 두상은 없어졌다. 2009년 2월

진품 2점(쥐와 토끼)이 크리스티의 이브 생 로랑 소장품 경매에 매물로 나와서 중국 민족주의자들의 공분을 샀다. 아이웨이웨이는 그 두상이 중국적이지도 않고 그의 눈에는 "미술로서 가치도 없는" 것이기 때문에 격분할 일이 아니라고 생각했다. 아이웨이웨이는 그 때의 논란에서 착안해서 두상 6점을 자기 방식대로 만들었다.

감금 생활 중 "가장 부조리한 날"이라고 아이웨이웨이가 설명한 날, 대화의 중심은 동물 두상이었다. 우선 경찰은 사기라는 듯한 말을 했다. "당신은 12지신을 진짜 디자인한 사람이 아니야."라고 그들이 말했다. 그리고 아이웨이웨이가 뉴욕에 살 때 CIA에 포섭되었고 그의 미술은 외국 첩보 조직이 "반정부" 활동의 대가를 지불하기 위한 위장 수단이라는 음모설을 제기했다. "그들은 한 번도 들어 본 적 없는 사람들, 조직, 외국 정부기관의 이름을 열거했습니다." 아이웨이웨이의 설명이다. "그리고 그들이 말하기를, '웨이웨이, 우리는 그에 대한 확실한 정보를 갖고 있으니 당신은 거기에 대해 잘 생각해서 다음에는 더 나은 대답을 해야 해.'라고 하더군요."

아이웨이웨이가 공식적으로 책임을 지지는 않았지만 자신의 디자인 회사 파커공사에 탈세 과태료 240만 달러가 부과되었다. 중국 정부는 정치적 사안과 무관한 문제로 고소하는 행태를 취해서 사안의 논점을 흐리는 일을 하는 것으로 알려져 있다. 그는 석방된 이후에 공판을 여러 차례 요청하고 있지만 받아들여지지 않을 것이라는 사실을 잘 알고 있다. "지쳤습니다."라고 미술가가 말한다. 그는 매주 월요일 오전마다 경찰에게 사후 "재교육"을 받아

야 한다. "경찰이 제 행동을 비판하는 동안 전 피의자처럼 앉아 있지요." 게다가 아이웨이웨이는 베이징 시 경계 밖으로 나가는 것이 금지되어서 언제 여권을 재취득할 수 있을지 짐작조차 할 수 없다. 하지만 징역 11년을 선고받고 복역 중인 문학평론가 류샤오보와는 달리, 아이웨이웨이는 자택과 작업실은 마음대로 다닐 수 있다. 그 이유는 이 미술가는 보편적인 도덕 기준을 옹호하고, 샤오보처럼 일당 독재국가 전복을 겨냥해서 10개 조항을 특정한 선언문은 발표하지 않은 점에 있는 것 같다. "자유를 위한 투쟁은 미래의 청년들에게 가장 중요한 가치입니다." 아이웨이웨이가 말한다. "전 이런 사안들에 대해 말하면 **안 됩니다.** 이것이 바로 제가 처한 현재 상황입니다."

그와 필자의 딸 그리고 필자는 지난 방문 때 보지 못한 옆방으로 들어간다. 그 방은 높은 천장에 커다란 채광창이 나 있는 전시 공간이다. 그 안에 있는 몇 작품은 6개월 뒤 워싱턴 DC의 허시혼 미술관에서 열릴 개인전에 전시될 것이다. 한쪽 구석에 바구니가 몇 개 놓여 있고 그 안에 모양과 색깔이 다양한 민물 게 도자기가 담겨 있다. "민물 게"는 중국어로 허시에(河蟹)라고 발음하는데 화합을 의미하는 "허시에(和谐)" 발음과 매우 비슷하다. "허시에"는 정부가 검열의 명분으로 이용하는 캐치프레이즈다.(2008년 중국 공산당은 사회주의 발전 목표로 '사회주의화해사회社会主义和谐社会'를 내세웠다.—옮긴이) 아이웨이웨이는 게 두 마리를 집어서 필자와 코라에게 건네준다. 코라는 사방에 미술품이 있고 "만지지 마시오" 경고문은 붙어 있지 않아서 한껏 상기되어 있다.

방 한쪽에는 쓰촨 지진 때 콘크리트 건물이 무너지면서 심하게 훼손된 보강용 강철봉으로 만든 조각이 한 점 있다. 아이웨이웨이가 학교 붕괴로 사망한 어린이의 명단을 만드는 캠페인을 주도해서 투옥된 것이라고 추측하는 사람도 있다. 이 조각을 지긋이 바라보는 아이웨이웨이의 얼굴에 착잡한 기색이 역력하다. "제목은 아직 안 붙였습니다."라고 알려 준다. "저는 이 정치적 작업으로 얻은 게 없는 것 같아요. 좌절감이 너무 큽니다. 제 가족의 삶이 망가졌어요. 제 주장만 했던 것 같습니다."라고 말하며 녹슨 작은 금속 막대기들 앞을 떠난다. "난관에 봉착했을 때 창작을 해야 하지요."

반대편 벽에 기대어 있는 「원근법 연구─백악관」(1995)은 사진의 배경에 있는 대통령 관저보다 아이웨이웨이의 중지가 더 크게 찍힌 작품이다. 워싱턴 DC 전시에 포함될 것이라는 짐작과는 달리 큐레이터가 이 작품을 요구하지 않았다는 사실에 필자는 놀랐다. 2009년에 일본 관객을 위해 전시를 기획했던 도쿄의 모리 미술관이 이번 허시혼 전시에 참여했고 전시 제목도 그때와 똑같이, 재스퍼 존스 회화에서 제목을 딴 《무엇에 따라서……According to What……》였다. 필자는 첫 전시로부터 3년이 흐른 시점에서, 특히 그 동안 아이웨이웨이에게 많은 일이 있었는데 전시 제목이 미국 문맥에서 이해될 수 있을지 심히 의문이라고 말한다. 아이웨이웨이도 제목이 시의적절하지 않은 점에는 동의하지만 바꾸기에 너무 늦어서 걱정스럽다고 한다. 우리는 이에 대한 이야기를 나누면서 미술가가 여행을 금지당하면 어떤 점이 불리한지 알게 되었다. 아

이웨이웨이가 워싱턴에서 큐레이터들과 단 몇 시간이라도 같이 있었더라면 그들은 전시의 개념과 내용을 완전히 바꿔서 더 좋게 할 수 있었을 것이다.

아이웨이웨이가 있을 수 있는 곳은 베이징으로 한정되어 있지만 그는 친구인 덴마크계 아일랜드 미술가 올라퍼 엘리아슨(Olafur Eliasson)의 베를린 작업실인 지하 저장고를 유럽 활동의 근거지로 만들고 싶어 한다. 그 건물은 양차 세계대전에도 파괴되지 않은 맥주 공장이다. 그는 지하 공간을 보면 구덩이에서 살았던 유년 시절이 떠오르고, 이런 공간을 작업실이자 동시에 미술 작품으로서 기능을 하는 곳으로 혁신하려는 포부를 갖고 있다. 에우제니오 디트본의 칠레 작업실을 생각해 보면, 강압적인 정부를 겪은 미술가들이 안전한 지하(underground)를 추구하는 것은 아닌가 하는 생각이 든다. 게다가 "언더그라운드"로 불려 온 문화 공간이 인터넷 시대에는 더 이상 존재하지 않는다는 점이 특기할 만하다.

루칭이 티셔츠를 입은 늙고 뚱뚱한 코커스패니얼을 데리고 방으로 들어온다. 점심을 차렸으니 작업실 직원들과 같이 먹자고 한다. 아이웨이웨이, 루칭, 필자의 딸과 필자는 안뜰을 가로질러 컴퓨터가 한가득 있는 방을 지나 평범한 직원 사무실로 들어간다. 12명 정도가 밥과 닭 요리, 양배추를 열심히 먹고 있다. 중국계 미국인 대학생과 희멀건 유럽인 몇 명이 중국 본토인들 사이에 섞여 있다. 손에 밥그릇을 하나씩 든 다음 앉을 자리를 찾는다. "아무리 바꾸고 싶어도 바꾸기는 너무 어려워요." 아이웨이웨이가 첫술을 뜨면서 말한다. "감옥에 있으면서 한 13킬로 정도 몸무게가 줄었

습니다. 지금 다시 살이 찌고 있는 중이죠. 날마다 정부를 비판하면서도 깨달은 것은 '아, 살이 빠지면 안 되는구나.' 하는 겁니다."

점심 식탁 주변으로 동지애가 흐르는 것을 뚜렷이 감지할 수 있다. 아이웨이웨이는 작업실을 자기가 강의하는 수업 같은 것으로 생각한다. "전 사람들에게 이것저것을 시키지만 정말 하고 싶은 것은 그들이 온전히 자기 자신이 되어서 해야 할 일을 찾아내고 노력할 수 있도록 그들의 호기심을 자극하는 것입니다." 아이웨이웨이가 도공, 목수, 석수, 금속 주물공, 사진가, 편집자 등에게 작품 제작을 맡길 때는 까다로운 위탁 과정을 거친다. 수공업자들은 재료의 본성을 아이웨이웨이보다 더 잘 알고 있다. "그들은 미에 대한 자기만의 감각을 갖고 있어서 우리가 무시할 수 없는 어떤 것이 이미 그들의 마음속에 자리 잡고 있습니다." 그가 말한다. "그래서 제 역할은 길을 인도하고 방향을 잡아 주는 거죠."

아이웨이웨이는 사업으로 성공한 것처럼 보이지만 한편으로는 그것이 그의 주된 동기가 아닌 것은 분명하다. 그의 수입은 쩡판즈 같은 베이징을 근거로 활동하는 화가들과 비교하면 틀림없이 신통찮을 것이다. 아이웨이웨이는 그런 미술가들을 이해하면서도 신랄하게 비판한다. "중국과 소비에트는 실패한 이데올로기 때문에 오랫동안 비물질적 생활을 해 왔습니다." 그가 설명한다. "상업적 성공에 대한 욕망이 현대사회의 두드러진 특징인 것도 사실이지요. 미술 활동은 곧 인간입니다. 여타 활동과 다르지 않아요." 하지만 "비즈니스 미술가"는 "공(空)과 뻔뻔함"이라는 두 가지 자질을 갖춰야 한다고 자신의 의견을 말한다. 공은 단지 중립을 넘어서

"중국 철학 최고의 공"에 도달하며, 그는 이에 덧붙여 "뻔뻔함은 그 공을 동시대적인 것으로 만들어 줍니다."라고 말한다.

공과 뻔뻔함이 서구 사회에서 보기 드문 것은 아니라고 필자가 말한다. 성공한 미술가들 가운데 몇몇 사람은 자기 자신과 사치품 시장 외에는 아무것도 믿지 않는 허무주의자인 것 같다. 아이웨이웨이가 고개를 끄덕인다. "그들에게 미술은 근본적인 진실이 결여된 순수한 놀이가 되었습니다." 그가 말한다. "생존 기술입니다. 덩샤오핑은 검은 고양이든 흰 고양이든 쥐만 잘 잡으면 된다고 했지요."

대조적으로 아이웨이웨이는 자신의 대의명분을 심화하고 강화한, 자기 자신에 대한 신념 같은 것을 갖고 있다. 사실 진실을 추구하고 발언할 수 있는 인권에 대한 신념이 너무 강한 덕에 50번의 심문을 견딜 수 있었다. 진품성이 그에게 어떤 의미인지 정말 궁금하다고 하자 그가 곰곰이 생각한다. 아이웨이웨이는 중국 고대 유물을 거래하는 일을 했던 적이 있으며 유물의 진위 감정도 했다. 물론 지금 그의 회사명은 파커공사다. 복잡한 사안이지만 핵심은 정직 단 하나다. "습관입니다." 그가 말한다. "그건 바로 우리가 편안해질 수 있는 길이죠." 아이웨이웨이는 이와 관련해서, 중국어에 "신뢰성"에 해당하는 단어가 없다고 말한다. 과거에는 믿을 수 있는 진실성 같은 의미와 관련된 어휘가 존재했지만 지금은 쓰이지 않고 있으며 공산주의의 강압적인 사상 통제가 몇 세대에 걸쳐 이뤄지면서 사장되었다.

필자의 딸이 아이웨이웨이의 말을 유심히 경청하고 있다가 이

렇게 묻는다. "유명해지는 것은 어떤 것이라고 생각하세요?"

"너무 빨리, 너무 한꺼번에 오는 거야. 말이 안 되는 것 같지만 나는 좋은 의도로 그런 거야." 그가 친절하게 말한다. "명성에는 내용이 필요합니다. 어떤 목적을 가지고 명성을 이용하면 상황이 달라지죠. 그래서 제 생각을 마음껏 말할 수 있는 이런 기회를 갖게 되어 너무 행복합니다." 서구의 많은 미술가들은 복잡하게 배배 꼰 형식의 자기 검열을 통해 자신이 갖고 있는 표현의 자유를 낭비한다. 그런 부류에 속하지 않는다는 아이웨이웨이의 자부심에 반대하는 것은 쉽지 않다.

제프 쿤스
「새 제프 쿤스」
1980

14장

아이웨이웨이와 제프 쿤스

두 달 뒤 아트페어가 열리기 전날 스위스 바젤에서 열린 이상한 이벤트에 초대받았다. 초대 손님들은 앨리슨 클레이먼(Alison Klayman)이 감독한 아이웨이웨이에 대한 다큐멘터리 영화 「아이웨이웨이—절대 미안하지 않아Ai Weiwei-Never Sorry」의 첫 상연을 본 후 바이엘 재단에서 열리는 제프 쿤스 전시회의 샴페인 리셉션으로 자리를 옮길 예정이다. 두 미술가를 비교하는 필자의 작업은 의도된 것인 반면 바젤에서 벌어지고 있는 두 미술가의 연합 행사는 틀림없이 급조되었을 것이다. 쿤스의 전시는 아이웨이웨이의 상연회보다 훨씬 먼저 일정이 잡혀 있었고 영화와 전시 사이의 직접적인 의견 교환 과정이 없었다는 점이 확연히 드러난다. 각자 다른 이유로 두 사람 모두 행사에 참여할 수 없었다.

「절대 미안하지 않아」는 잘 만든 영화로 평가된다. 가장 몰입한 두 장면은 필자가 직접 보지 못한 아이웨이웨이의 다양한 생활을 탐색하고 있다. 그중 한 장면에서 아이웨이웨이는 두 살 먹은 아들 아이라오가 한입 크기의 멜론 조각을 그에게 건네주는 족족 받아먹는다. 이 간단한 놀이에서 미술가는 장난기 많은 아빠의 모습

을 드러낸다. 쓰촨 지진이 일어났을 때 아이웨이웨이와 전부터 내연 관계에 있던 여성이 지금의 아들을 임신했다. 아이웨이웨이는 아버지가 될 거라는 것을 알고서 강한 의무감이 생겼다. 중국의 한 자녀 정책은 산아제한을 목적으로 1979년에 제정되었다. 외동 자녀들의 나라에서 한 명밖에 없는 아이를 잃는다는 것은 가족 전체를 잃는 것이다.

기억에 남는 다른 장면에서는 불도저가 상하이에 있는 아이웨이웨이 작업실 복합 단지를 부순다. 지방 정부는 도시 재생 계획에 그를 초빙했지만 갑자기 태도를 바꿔 작업실 건물이 불법이라고 했다. 이 사건에 대해 전에 들은 적이 있지만 충격적인 철거 장면은 영상에서 처음 보았다.

이 영화도 아이웨이웨이의 솔직한 발언을 담았다. 자신이 브랜드냐는 질문을 받자 "저는 자유로운 사고와 개인주의의 브랜드입니다."라고 인정한다. 아이웨이웨이는 "영원한 낙천주의자"라고 자신을 설명하고 "홍보가 안 되면 그런 일이 절대로 일어나지 않을 것 같습니다."라고 말한다. 영화의 마지막 부분에서 그는 "표현의 자유를 수호하는 일은 모든 미술가의 책임입니다."라고 단호하게 말한다.

《제프 쿤스》라는 제목이 붙은 쿤스의 전시에는 완전히 다른 연작 세 종류, 「신품The New」(1980~1987), 「진부함」(1988), 「축하연」(1994~현재)이 있다. 초기 연작을 전시하고 있는 방은 숨이 막힐 정도로 좋다. 「신품」은 플렉시글라스 상자 안에 후버 사의 가전(한 번도 사용한 적 없는 새것 같은 진공청소기와 카펫 물청소기)이 놓여 있고 그 밑

에 나란히 줄지어 놓인 형광등에서 눈부신 밝은 빛이 가전을 비추고 있는 작품이다. 경매를 하기 전 매물을 사전 공개하는 자리에서 이 연작에 들어 있는 작품 몇 점을 본 적이 있다. 큰 방은 공상과학 영화에 나오는 백화점 상품 진열실 같은 분위기로, 최신식을 찬양하면서 청결이 독실한 신앙심과 맞먹는다고 주장한다. 아이웨이웨이가 유물 레디메이드를 만들었다면 쿤스는 이 연작에서 공장에서 막 출고된 신품을 집중적으로 다룬다.

「신품」 방에서 눈에 띄는 또 다른 것은 「새 제프 쿤스The New Jeff Koons」(1980)라는 제목이 붙은 라이트 박스다. 미술가가 여섯 살 때 찍은 자신의 흑백사진을 거리 광고판처럼 뒤에서 조명을 비춰 작품으로 다시 디자인했다. 어린 쿤스는 깔끔하게 빗어 넘긴 머리를 하고서 오른손에 크레용을 쥔 채 색칠하기 책을 앞에 놓고 얌전하게 앉아 있다. 살짝 옆으로 머리를 기울이고 공손한 미소를 띠며 관객을 바라보고 있다. 사려 깊은 분별력이 무엇인지 아는 소년으로 재현된 미술가의 초상이다.

마사 로슬러
「부엌의 기호학」의 스틸 사진
1976

15장

마사 로슬러

"미술가가 되기 위해 좋은 사람이 될 필요는 없습니다." 마사 로슬러가 말한다. "행실이 나쁘거나 대화를 할 수 없을 만큼 제정신이 아닌 좋은 미술가를 많이 알고 있어요." 60대 후반의 마사 로슬러는 파란 눈과 짧은 금발 머리를 가지고 있다. 이 뉴욕 미술가는 유대인 거주지 크라운 하이츠에서 성장했고 현재 절반은 젠트리피케이션이 된 그린포인트에 살고 있다. 캘리포니아에서도 10년 넘게 살았지만 아직 브루클린 억양이 남아 있다. "손톱을 날카롭게 세울 필요가 있는지에 대해 의문을 가져 본 적이 없어요. 지금도 제 이미지는 싸울 것처럼 허리에 손을 올리고 있는 반항아입니다." 그녀가 설명한다. 로슬러가 신예 미술가였을 당시 여성 미술가들은 남성처럼 행동하기만 해도 대단한 사람 취급을 받았다. "당시 우리는 냉철하고, 말주변이 좋고, 뼈 있는 농담을 잘하고, 술 잘 마시는 젊은 여성이었지요." 그녀가 거실에 놓인 고리버들 소파에 앉으면서 말한다.

로슬러의 작품은 주제가 과격한 것으로 많이 알려져 있다. 그녀가 직접 하는 페미니즘 퍼포먼스 비디오 작품과 반전(反戰) 내용

을 담은 콜라주가 그런 유형에 속한다. 「부엌의 기호학Semiotics of the Kitchen」(1975)은 극찬을 받은 대표작 중 하나다. 6분 분량의 흑백 비디오인데, 작품을 제작할 당시 로슬러는 싱글맘이었고 캘리포니아 주립대학 샌디에이고 캠퍼스 미술대학에서 석사학위를 취득한 지 얼마 되지 않았을 때였다. 그 작품에서 그녀는 무표정한 얼굴로 부엌 용품을 알파벳 순서로 하나씩 분류하면서 폭력의 도구로 전환하는 풍자적인 요리 쇼를 보여 준다. 포크를 제대로 사용하는 법을 보여 주기 위해 포크를 움켜쥐고 허공에 대고 찌른다. 국자를 "사용"할 때는 가상의 수프를 퍼내 프레임 밖으로 버린다. (당시 페미니즘 주제는 하찮은 것으로 취급되는 분위기였다.) 텔레비전 방송 형식의 차용과 가정생활의 패러디는 그 시대의 미술 규범에 속하는 것이 아니었고, 이를 두고 당시 어떤 비평가는 《아트포럼》에 기고한 글에서 로슬러가 "진지한" 미술가가 아니라는 증거라고 했다. "파안대소했었죠." 고소하다는 듯 웃으며 말한다. "당시 제가 한 작업들과 미술계의 평가 사이에 최소 10년의 차이가 있다는 것을 알게 되었습니다." 현재 유튜브에는 그 작품에 대한 경의를 표하는 영상이 여러 개 있다. 그중 하나인 「바비 부엌의 기호학Semiotics of the Kitchen Barbie」에서는 마텔 사의 금발 인형이 원작 대본에 쓰인 그대로 재연하느라 실물 크기의 달걀 거품기와 칼을 들고 고군분투한다. 로슬러의 다른 작품 「한 시민의 신체 치수, 간편 입수Vital Statistics of A Citizen, Simply Obtained」(1977)는 여러 부분으로 구성된, 총 39분 분량의 비디오 작품이며 그녀는 "3막 정도로 구성된 오페라 같은 것"이라고 설명한다. 가장 눈에 띄는 부분은 탈의한

로슬러의 여러 신체 부위를 두 남성이 일사불란하게 치수를 재는 장면이다. 그중 한 장면에서 그들은 양옆으로 팔을 벌리고 선 로슬러의 몸을 재고 벽에 붙여 놓은 커다란 흰 종이에 치수를 표시한다. 그 결과로 나온 스케치는 레오나르도 다 빈치가 기하학적으로 이상화한 「비트루비우스 인간」을 변형한 추상적이면서 불완전한 인간을 암시한다. 또 다른 장면에서는 말아 올린 금발 머리가 풀어져 등 뒤로 길게 구불거리며 흘러내리는 모습이 순간적으로 보티첼리의 비너스나 라파엘 전파의 미인을 떠올리게 한다. 사이비 남성 과학자 두 사람이 자신들의 연구 대상에게 굴욕감을 줘서 서서히 그녀를 사물화할 때, 남성과 여성을 재현하는 역사는 각각 다르게 작동한다. 그녀는 작품의 정치적 함의를 놓치는 관객이 한 명이라도 생기지 않도록 음성 해설을 넣었다. "제도가 폭력적이라면 그 제도를 운영하는 사람이 굳이 히틀러일 필요는 없습니다."라고 그녀가 단언한다. "여성은 자신의 신체를 자신과 다른 사물이라고 생각하는 법을 배우고 내면화합니다."라고 그녀가 덧붙인다. 비디오는 전반적으로 인권, 특히 여성의 인권이 일상에서 유린당하는 방식들을 생생하게 보여 준다. 그 작품을 다시 보면서 아이웨이웨이가 이 작품을 본 적이 있을까 궁금해졌다. 다른 시대에 다른 체제와 투쟁하지만 아이웨이웨이라면 이 행동주의 미술가를 좋아할 것이라는 생각이 든다.

로슬러의 거실은 마치 자선단체 중고품 가게에 폭탄이 떨어진 것 같은 분위기다. 필자의 등 뒤에 있는 빅토리아 건축 양식의 돌출된 창문에는 화분이 줄지어 있고 눈앞에는 한 17미터 길이로 사

방에 흩어져 있는 상자, 층층이 쌓인 책, 투박한 구형 텔레비전과 비디오 카세트, 중고품 매장에서 구입한 회화들 그리고 레이스 도일리, 구슬 세공품, 수제 인형, 도자기 같은 여성 수공예품이 즐비한 광경이 펼쳐진다. 아래층 작업실은 무너진 종이 더미, 봉하지 않은 마분지 상자들이 바리케이드처럼 늘어서 있는, 훨씬 더 정신없는 공간이다. 사실 방문객들이 부엌에 가려면 그녀가 "작년에 놓아둔 그대로"라고 살짝 말해 준 상자 하나를 타 넘고 갈 수밖에 없다. 필자는 인터뷰어의 입장으로 돌아와서 적절한 단어를 찾는다. "이 공간은…… 음…… 풍부하네요." 필자가 말한다. "확실히 선생님…… 최대의 미학을 갖고 계십니다." 로슬러가 미소를 짓는다. "그런 것 같아요."라고 말하며 큰소리로 웃는다.

이 물건 대부분은 뉴욕 현대미술관 아트리움에 설치될 작품 「초기념비적 차고 세일Meta-Monumental Garage Sale」에 쓸 예정이다. 1973년부터 창고 판매 형식을 빌려, 공개적으로 미술 판매를 거의 하지 않는 공공기관에서 "참여형 설치" 작업을 가끔 하고 있다. 이 이벤트에서는 미술관 방문객들이 중고 찻주전자나 "Rock me, Sexy Jesus"라는 문구가 새겨진 티셔츠를 흥정할 수 있다. 이 판매 행위는 고물과 보물 사이의 미세한 경계, 문화와 상업의 관계, 상이한 사회 계층들의 상이한 취미들에 대한 논의도 담고 있다. 큐레이터들은 축제의 형식으로 자신들이 몸담은 제도에 대한 비판이 이뤄지고 있다는 점을 반기지만 로슬러의 심경은 복잡하다. "얼마나 많은 작업이 여기에 포함되는지 아는 사람이 아무도 없습니다."라고 한 그녀의 말에 그 이유가 있다.

로슬러의 작업실 겸 자택 실내 환경이 어수선하다는 점을 고려한다면, 가장 광범위하게 복제된 연작 중 하나인 「하우스 뷰티플: 전쟁의 영향을 직접 느끼게 하기House Beautiful: Bringing the War Home」를 짚고 넘어가는 것도 재미있을 것 같다. 미술가는 이 콜라주 작업을 두 번에 나눠서 했는데, 1967~1972년 베트남 전쟁에 반대할 때 처음으로 했고, 그다음은 2004~2008년 아프가니스탄과 이라크 전쟁을 비판할 때 했다. 이 작업에서 로슬러는 잡지에서 가져온 부상당한 여성과 어린이 사진을 비롯한 여러 전쟁 이미지를 화려한 모델과 호화로운 가정을 묘사하는 광고 사진과 병치한다. 「커튼 청소하기Cleaning the Drapes」를 예로 들면, 1960년대의 날씬한 멋쟁이 주부가 신형, 그것도 필시 최신형 진공청소기를 사용해서 잔털이 있는 금색 커튼의 먼지를 빨아들이고 있다. 창밖에는 라이플총을 든 미군이 다음 공격을 기다리고 있지만 작품 속 주부는 이 상황을 알아채지 못하고 있다.

「하우스 뷰티플」 작품은 논쟁을 의도한 것이어서 "교훈적"이라고 혹평을 하는 평론가들도 있었다. "교훈적"은 정치적 메시지를 담고 있는 작업을 에두르는, 미술계 고유의 표현이다. "1960년대 후반 반전 몽타주를 할 당시, '선전선동'이라는 말을 듣게 될 거라는 것을 알고 있었습니다." 로슬러가 말한다. "저 혼자 많은 것을 검토한 후에 '좋아. 꼭 해야 될 일이지. 시급한 일이야. 너희들 좋을 대로 생각해.'라고 제 입장을 정리했지요." 초창기 콜라주에서 선별한 몇 점은 지난 9월 이스탄불 비엔날레에 전시되었다. 40년이 지나면서 작품에 애매한 부분이 쌓여 갔다. "그때를 돌아보니 좀

약한 선전선동이었다는 생각이 들어요." 로슬러가 말한다.

때로는 약한 선전선동이 강한 미술을 향해 나아갈 수 있고, 강한 선전선동이 설득력 없는 미술로 이어질 수도 있지 않겠냐고 필자는 조심스럽게 말해 본다.

"아닙니다." 로슬러가 필자의 말을 우매한 소리로 일축한다. "제 말은 '미술'과 '선전선동', 이 분류는 일시적이라서 시대와 장소에 따라 정의가 달라진다는 겁니다." 미술가가 정색을 하고 쏘아보는 모양새가 필자의 반박을 유도하는 것 같다. 그녀는 30년 동안 대학에서 교수로 재직하며 미술을 가르쳤고 학술 논문을 여러 편 발표했다. 2010년 12월에 퇴임했기 때문에 아마 토론에 목마른 것 같다. "정치적 미술을 용인하는 규칙은 이전부터, 오래전부터 있었을 겁니다." 그녀가 연이어 말한다. 사실 제작 당시에는 구체적이고 교육적이고 또는 위협적인 느낌이 있었다 해도 20년이 지나면 알쏭달쏭한, 해석의 여지가 많은, 형식이 멋진 과거의 미술처럼 보일 수 있다.

로슬러는 "교훈주의"라는 단어를 곰곰이 생각한다. "저는 미술가이면서 선생입니다. 이것은 제가 하는 모든 일에 적용되지요." 그녀가 말한다. "가르치는 일은 제 작업의 안과 밖, 글쓰기와 강의, 양쪽에서 하는 행위입니다." 그녀는 자수 쿠션 두 개를 다시 배치한 후 더 편하게 자세를 취하고 반복해서 말한다. "저는 정치성을 분명하게 드러내는 발언을 할 때 전혀 불편함이 없고 그것이 미술로 받아들여질 수 있을까 하는 걱정도 하지 않아요."

"선생님 작품에 '미술' 꼬리표가 붙는 게 중요하지 않나요?"

약간 놀란 필자가 묻는다.

"저는 열혈 원예 애호가입니다. 오래전부터 꽃 사진을 찍고 있어요." 로슬러가 대답한다. "제 조수 한 사람은 제가 갤러리에서 자연 사진을 전시하는 꿈을 꾸기도 했습니다. 그래서 제가 말했죠. '내가 살아 있는 동안이든, 네가 살아 있는 동안이든 절대 그럴 일은 없어!'라고요." 하지만 결국 로슬러는 전시를 했다. "아니, 큐레이팅의 결과물이었어요. 제가 '마사는 원예 취미를 공개해서 신뢰를 얻게 될 거야!'라고 생각해서 그렇게 된 것이 아니에요." 그녀가 말한다. "그 사진들은 환경과 성장에 대한 의문을 제기하는 겁니다."라고 이어서 말한다. 이를 통해서 그녀는 그 사진들을 정치 미술가라는 자신의 공적 정체성에 부합하게 한다.

로슬러는 미술품이 완전히 비정치적일 수 있다고 믿지 않는다. "인간이 내뱉는 말은 모두 미시정치든 거시정치든 간에 정치적 의미를 함축한다고 봐요." 그녀가 설명한다. "전체주의 체제에서 사는 사람 누구나 자신의 발언이 설사 비유라고 해도 정치적 내용을 담고 있는지 감시당한다는 것을 알고 있지요." 로슬러가 앞으로 팔짱을 낀다. "'정치는 없다'는 말조차도 메타 정치학입니다."

요즘 많은 미술가들은 비정치적인 미술을 하려고 하는데 로슬러는 비정치적 미술을 "시장 주도 현상"이라고 생각한다. 그녀는 "신자유주의"라는 용어를 동원해서, 금융 규제 완화를 수반하고 개인 책임에 대한 사람들의 지각에 영향을 끼치는 자유방임적 경제철학을 설명한다. "신자유주의가 항상 겉으로 드러나는 것이 아니라서 신자유주의 미술을 식별하기는 어려워요." 로슬러가 설명

한다. "신자유주의 미술은 신자유주의자들에게 호소하는 미술입니다. 순수 개인주의를 주장하고 순간적으로 번쩍이는 것에 관한 것이라는 사실을 숨기려고 애쓰지 않는 미술이죠." 로슬러는 앤디 워홀은 중요한 미술가라고 생각하지만, 그 대가가 나온 지 50년이 흐른 지금 워홀의 미술을 하는 "평범한 후예들"은 신자유주의 미술가로 취급한다.

"제프 쿤스는 어떤가요?" 필자가 슬쩍 밀어붙인다.

"그 사람은 증권 중개인이었습니다. 지금도 딱 그 정도예요."라고 그녀가 대답한다. "전 정말 그 사람 작업을 이해할 수가 없어요. 스케일이 가장 큰 장신구나 실내장식처럼 보입니다. 반짝반짝하면서 완전 과장된, 마이애미 비치 양식의 실내장식 말이죠." 진공청소기는 현대미술에서 흔한 수사법은 아니라서 쿤스의 「신품」 연작이 사회정치적 맥락에서 가전제품을 떼어 내서 분리하는 방식에 주목하는 것은 의미 있는 일이다. 쿤스와 달리 로슬러의 「하우스 뷰티플」 작업은, "청소"가 전쟁을 지속하는 명분이 되는 군산복합체에서 후버는 하찮은 존재라는 것을 함축한다. 쿤스가 당연하다는 듯이 자신의 레디메이드를 탈정치화한 반면, 로슬러는 권력 관계에 대한 암시를 후버 청소기 이미지에 주입한다.

로슬러는 신출내기 미술가 시절에도 작품을 절대 팔지 않았다. 그러나 1980년대 한 딜러가 갤러리와 전속 계약을 하라고 설득했다. 그때 그 사람이 "이 목록을 보세요. 이게 미술계입니다. 선생님은 여기 없어요!"라고 말했다. 로슬러는 노출 범위를 더 넓히고 싶으면 자신을 대신해서 활동할 갤러리가 필요하다는 것을 깨달

왔다. "제가 건강이 안 좋아서 슬라이드를 복사하고 이력서를 외부에 보내는 일이 힘들어서 그랬던 것만은 아닙니다."라고 설명한다. 로슬러가 지켜본 바에 의하면 "시장으로 뛰어드는"정치 미술가들이 늘고 있고 그 이유는 시장이 "자신들의 메시지를 널리 알릴 최상의 기회"라는 데에 있다.

미술 시장에서 로슬러 마음을 흡족하게 했던 점은 미술가의 연령에 대한 전반적인 태도이다. "제가 미술 공부를 할 때는 마흔 살이 안 된 미술가가 한 것은 모두 '풋내기 작품(juvenilia)' 취급을 받았어요. 이 단어를 언제 마지막으로 들어보셨어요?"그녀가 흥분해서 큰소리로 말한다. "지금은 모두들 사고 싶어 하고 인기 절정이죠." 사실 투기꾼들은 탐나는 "초기 작품"을 손에 넣으려고 열을 올리고 있고 아직은 가격도 저렴하다. "유명 인사들의 문화처럼 젊다는 것을 중요시하면서 미술의 가치 평가가 뒤집혔습니다. 예전에는 몇 살이냐는 질문을 아무도 안 했습니다만 지금은 하죠." 로슬러는 이 질문이 치명적이라고 생각한다. "특히 여성의 경우에 나이가 어릴 때는 주목을 받지만 중년이 되면 미술계에서 사라집니다. 중년을 넘기고 살아남으면 어느 순간 갑자기 그들이 눈에 들어오게 되지요. 루이즈 부르주아(Louise Bourgeois)! 모지스 할머니(Grandma Moses)!"• 과하게 깜짝 놀라는 척하며 말한다.

예전에는 페미니즘 미술 시장이 없었지만 로슬러는 지금 페미니즘 미술이 "어떤 정치 미술보다 더 팔기 쉬운 것"이라고 생각한

• 모지스 할머니는 1950년대 유명했던 미국 민예 미술가였다.

다. 그 변동은 1980년대부터 시작됐다. "대단했지요." 그녀가 설명한다. "가장 중요한 젊은 미술가로 여성 세 사람이 있었는데 그들은 모두 개념미술 교육을 받았고 확실한 페미니스트였습니다. 신디 셔먼(Cindy Sherman), 바버라 크루거(Barbara Kruger), 제니 홀처(Jenny Holzer)가 바로 그들이죠."

로슬러는 "요리를 하는 건 여성이지만 셰프는 남성이다."라고 예전에 말한 적이 있다. "여전히 그렇다고 생각하세요?" 필자가 질문한다.

"그다지 많이 바뀌지 않았어요." 그녀가 대답한다. "여성 미술은 아직도 '여성 미술'이지만 남성 미술은 '미술'이죠."

"미술가는 무엇인가요?" 필자가 불쑥 질문한다.

"아이 참, 제가 어떻게 알아요?" 코미디언이라고 해도 무방할 정도로 얼굴을 심하게 이지러뜨리며 퉁명스럽게 답한다. "자기 발언의 의미와 성질을 모두 인지하면서 새로운 방식으로 발언할 수 있는 감성을 소유한 사람." 어깨를 으쓱하며 대답을 내놓는다. 필자는 이야기를 더 듣고 싶어서 귀를 세우고 그녀를 쳐다본다. 로슬러처럼 자기 의견을 명쾌하고 솔직하게 말하는 미술가들도 이런 질문은 곤혹스러워한다. 다행스럽게도 그녀는 자기 생각을 말하는 데 주저하는 사람이 아니다. 벽난로 옆에 있는 탁자를 가리키며 말한다. "저기 사암 조각을 보세요. 로니 홀리(Lonnie Holley)라는 앨라배마 출신의 전형적인 아웃사이더 미술가의 작품입니다." 물건이 너무 많아서 어디에 눈을 둬야 할지 몰라서 헤매다가 어느 순간 그 작품이 눈에 들어온다. 높이는 한 30센티미터 정도 되는 부

드러운 돌에 옆얼굴이 여러 개 조각되어 있다. "어떤 사람들은 미술 표현이 이성적 자아를 무시하고 건너뛴다고 생각하지요."라고 그녀가 말한다. "그런 생각은 낭만주의의 유물이고 지금은 정신병자와 비(非)백인 민예 미술가, 소위 아웃사이더의 미술과 연관되어 있어요. 그들은 정규교육을 받지 않은 '타고난' 미술가 취급을 받습니다." 필자는 항상 "아웃사이더 미술가"라는 용어가 갖는 사회학적으로 명료한 의미를 좋아한다. 그 용어는 미술계 전문가의 인정을 받은 미술가는 기본적으로 "인사이더 미술가"라는 사실을 깨닫게 한다.

대화는 "진짜 미술가"에 관한 화제로 자연스럽게 넘어간다. 많은 미술가들이 자기 동료에 대해 말할 때 거리낌 없이 이 표현을 사용한다. "객관성을 가장한 주관적 판단입니다." 로슬러가 설명한다. 그녀는 "진짜 미술가"는 "진지함"과 관련 있으며, 질을 외적으로 판단하는 척도가 일정하지 않은 어떤 세계에서 "내적 기준"을 마련하는 것과 "진지함"이 서로 연관되어 있다고 생각한다. 또한 그것은 "처음 마주친 후에도 오래도록 남아 있을, 작품 속에 담긴 그 어떤 것이 있다고 다른 사람을 설득하는" 능력에 관한 것이라고 이 미술가는 말한다. 사실 그녀는 제자들에게 자주 이렇게 말한다. "나부터 설득해 봐."

하지만 로슬러는 진지함의 의미는 "돌고 돈다"고 경고한다. 과거 한때 어떤 주제들(여성 문제 같은 것)은 작품의 동기가 될 만큼 의미 있는 것으로 여겨지지 않았지만, 요즘은 그보다 더 무거운 주제는 미술에서 하기에는 너무 심각한 것으로 여겨진다. "오늘날 미술

은 애매하거나 장난기가 있어야 됩니다."라고 말한다. 그래서 어떤
작품이 전쟁이나 노숙자 문제를 다룰 때 "일반적으로 생각하는 미
술의 범위 밖으로 나갈 수 있다." 어떤 경우든 간에 진지하다는 것
을 재미없다는 것과 혼동하지 말아야 한다. 로슬러는 "위험한 상
황이 다가올 때 사람들이 내세우는 방어기제를 우회"하기 위해 농
담을 전략적으로 자주 사용한다.

　로슬러는 영국 채널4 방송에 내보낼 3분 분량의 비디오 제작
회의를 하러 맨해튼에 가야 한다고 말한다. 데이비드 캐머런 영국
총리의 20분 분량 연설에서 "망가진 사회", "뒤틀린 도덕률", "통제
없는 공동체" 같은 구절을 발췌해서 압축 편집하는 일이다. 연설문
의 원래 맥락에서 그 단어를 추려내고 논평의 초점을 청년과 실업
자로부터 다른 것으로 바꿔 놓는다. 처음 한동안은 논평의 초점이
애매한 상태로 유지되지만 은행가와 캐머론을 비롯한 이튼 학교
출신 상류층 사람들에게 해당하는 것이 되기 시작한다.

　기념사진을 찍어도 되냐고 그녀에게 허락을 구한다. 그녀가 중
형 디지털카메라를 얼른 움켜쥐고 앞으로 들어 포즈를 취해 준다.
온라인에서 카메라를 들고 있는 로슬러의 사진을 많이 봤다. 구식
이지만 호소력 있는 페미니스트의 제스처다. 그 몸짓은, 자신은 능
동적인 이미지 생산자이지 수동적인 모델이 아니며, 필자가 보내는
응시의 대상이 될 때에도 자기 자신이 응시의 주체임을 주장한다.

　헤어질 시간이 되어 자리를 뜨면서 미술가들에 대한 정의를
내리는 문제로 화제를 돌린다. "미국 대중은 미술가를 어떻게 생각
할까요?"

"그들은 미술가를 유명인이라고 생각하고 관심을 갖지요."로 슬러가 바깥 현관에 멈춰 서서 그 질문을 곱씹으며 이렇게 대답한다. "그래서 자기 자신에게 물어봐야 됩니다. 어떤 특질이 유명인을 만들어 낼까? 어떤 특별한 마력 같은 것이 있는 사람?" 인정받는 미술가들은 특별한 매력 또는 특별한 비밀이 있거나 압도적인 신임을 받고 있다고 흔히 말한다. "미술가이면서 유명인은 페티시 대상입니다. 그들을 사랑하고 또 미워하지요."로슬러는 단호하게 말한다. "학대하고 싶기도 하지만 동시에 숭배하고 싶어 합니다."

마사 로슬러

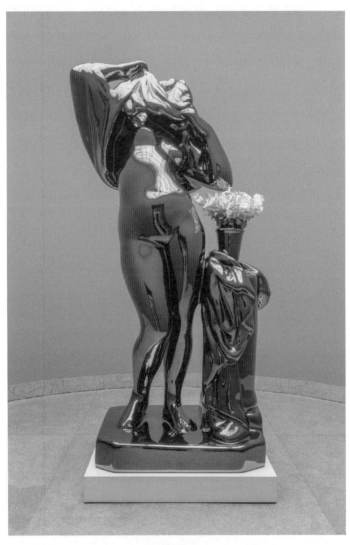

제프 쿤스
「금속 비너스」
2010~2012

16장

제프 쿤스

제프 쿤스는 눈을 찌푸리면서 세 손가락으로 이마를 지그시 누르고 있다. 「금속 비너스Metallic Venus」(2010~2012)에서 반사되는 빛 때문에 눈이 부시다. 높이 8피트(2.5미터)의, 눈부시게 반짝이는 스테인리스스틸 미인은 옷자락을 들어 올려 임산부 같은 엉덩이를 내보인다. 4년 전 작업실을 방문했을 때 컴퓨터 화면에서 스쳐봤던 견본 이미지의 조각이다. 온라인에서 얻은 19세기 작은 도자기상을 3D 스캔한 이미지에서 나온 이 조상은 흰 피튜니아 생화가 꽂힌 화분도 포함하고 있다. 생화를 넣은 것은 이상한 수법이지만, 그녀에게 생명을 불어넣고 싶은 피그말리온스러운 욕망을 암시한다. 비너스는 사랑뿐만 아니라 번영과 승리를 상징하는 로마 시대의 여신이다. 쿤스의 다른 작업과 비교할 때 「금속 비너스」는 성, 미술, 돈의 삼위일체를 믿는, 세계적인 엘리트 계층의 구성원들이 탐낼 만한 트로피에 더 가깝다. 그녀는 대단히 교묘한, 욕망의 정수다.

프랑크푸르트 리비히하우스 조각미술관 직원의 얼굴에 지친 기색이 역력하다. 이 작은 미술관은 고대 이집트부터 로코코 시대

까지 조각사가 축약된 알찬 소장품을 보유하고 있다. 2주 반 전부터 작품 설치를 시작했고 지금은 그 마지막 날 오후 5시다. 사다리와 전기 연장 코드들이 아직 남아 있다. 작품 관리 담당자 한 사람이 가는 붓으로 조각의 흠집을 메우고 있고 흰 장갑을 낀 인부 한 사람은 다른 조각의 먼지를 닦고 있다. 쿤스의 조각 작품 43점의 회고전을 기획한 고전학자 빈첸츠 브링크만(Vinzenz Brinkmann)은 그 미술가가 정확한 변형에 대한 욕구가 대단하다고 설명한다. "아주 상냥하지만 자기만의 관점에 대해서는 엄격한 사람입니다." 그가 말한다. "하나도 그냥 지나가는 법이 없습니다."

저스틴 쿤스가 옆 전시실에 있다. 그녀에게는 여섯 번째이자 쿤스에게는 여덟 번째인 아이를 임신하고 있는 그녀는 또 다른 신작 조각 「풍선 비너스Balloon Venus」를 흘긋 보면서 지나친다. 이 작품은 「축하연」 연작처럼 보이지만 사실은 새로운 연작 「고대」의 첫 작품이다. 이 작품은 여성을 재현한 인류의 가장 초기 작품 중 하나인 빌렌도르프 비너스를 모델로 만든 것이다. 빌렌도르프 비너스는 높이 4인치(10센티미터)의 손바닥 크기만 한 다산의 여신이며 20세기 초반 오스트리아에서 발견되었지만 제작 연대는 대략 기원전 2만 5000년으로 추정된다. 쿤스의 조각은 새로운 우상 같은 것, 그러니까 감히 손끝도 댈 수 없을 것 같은 멋들어진 표면에 관객이 반사되는 하이테크 여제를 나타낸다. 출산을 앞둔 아내가 두 비너스 사이에서 있는 것을 보니 쿤스의 말 중 하나가 생각난다. 논란의 여지가 있는 만트라 같은 말인데(관점에 따라서 성적일 수도, 성차별적일 수도 있다.) 그는 "유일하게 진실된 이야기는 생물학적 이

야기입니다."라고 했다.

필자는 쿤스와 브링크만이 어떤 식으로 쿤스의 조각과 영구 소장품을 재미있게 병치했는지에 주목하면서 리비히하우스를 둘러본다. 금색과 흰색이 칠해진 쿤스의 도자기 「마이클 잭슨과 버블스Michael Jackson and Bubbles」(1988)는 이집트 미라들이 나란히 진열된 벽 앞에 놓여 있다. 농구공이 들어 있는 「완전한 평형 탱크Total Equilibrium Tank」(1985)는 예배당 같은 분위기의 중세 초기 작품 전시실에서 영적 중심에 해당하는 위치에 놓여 있다. 쿤스의 작업실 매니저, 긴 회색 턱수염의 개리 맥크로가 공이 한가운데에 떠 있게 하려고 수조에 소금물이 혼합된 액체를 붓고 있다.

아시아 조각 전시 구역에서 「헐크(친구들)」(2004~2012)가 눈에 들어온다. 작업실에서 2D 모델로 본 적이 있는 작품이다. 새끼 동물 인형 6개가 어깨에 앉아 있는, 높이 6피트(181센티미터)의 채색 청동 조각인데, 동일한 형태를 장난감 풍선으로 만든 작품도 있다. 청동이지만 공기처럼 가벼워 보이고 마감된 표면은 플라스틱 느낌이 난다. 「헐크(친구들)」가 나오기까지 10년이 걸렸다. 이 작업은, "리버스 엔지니어링, 끝도 없는 스캐닝과 세부 작업"의 악순환이라고 쿤스가 묘사한 상황에 "꼼짝 없이 갇혀 있었다."

채색된 성인(聖人) 목조 조각들로 채워진 초기 르네상스 전시실에서는 스테인리스스틸 조각 「뽀빠이」가 처음 공개된다. 현대판 메시아인 양, 공간을 지배하고 있는 만화 속 근육질 인물은 에메랄드그린 색깔의 시금치가 든 은색 깡통을 쥐고 있다. 경영에 소질이 있는 호리호리한 미술가 쿤스가 상상을 초월하는 물리적 힘을 가

진 건강한 만화 캐릭터를 묘사한 작품을 만든다는 사실에 호기심이 생긴다.

다음날 아침 쉬른 쿤스트할레로 향한다. 쿤스의 회화 45점을 전시하는 곳이다. 동시에 열리는 《조각가 The Sculptor》와 《화가 The Painter》 두 전시는 규모 면에서 지금까지 열린 쿤스 전시 중 가장 크다. 쿤스는 이곳의 명예시민이다. 프랑크푸르트에 집을 한 채 소유하고 있고 도시 외곽에 위치한 아르놀트 주식회사에서 조각 다수를 제작했다. 이 회사는 "금속에 대한 우리의 열정을 당신에게 불어넣어 드리겠습니다!"라는 슬로건을 내세우는 최정상급 제조업체다.

쉬른에 있는 백색의 넓은 홀은 쿤스의 작품과 불협화음을 내고 있다. "성인용" 전시실에 따로 전시된 「메이드 인 헤븐」 연작에 속한 회화 6점을 제외하고 다른 연작 회화들이 한데 섞여 있어서 감식가 정도는 되어야 작품들의 의미가 상호 교환되는 것을 알아볼 수 있을 것 같다. 필자가 좋아하는 작품은 작업실에서 본 적 있는 물방울무늬가 있는 회화와 귀스타브 쿠르베의 에로틱한 회화 「세계의 기원」을 연상시키려는 의도를 가진 은색 스케치다. 필자는 아직 완성되지 않은 작품을 좋아하는 경향이 있다.

오전 9시 30분 정각, 홍보 담당 여성이 필자가 미술가와 인터뷰를 할, 외진 곳에 있는 방을 가리키며 들어가라고 손짓을 한다. 자리에 앉자 쿤스가 따뜻한 미소를 지으며 말한다. "멋진 인터뷰를 해 봅시다." 그가 우리에게 물을 따라 주는 사이 필자는 그에게 격언과 일화는 많이 들었으니 자제하고 가능하면 필자의 질문에

직접적인 대답을 해 달라고 최대한 정중하게 말한다.

제작 과정과 신작에 쓰인 기술에 대한 질문을 몇 가지 한 후, 그의 발언 전략에 대해 얘기해 달라고 부탁한다. 다층적인 의미가 작품에 대한 긍정적인 판단을 이끄는 동력이 되므로 미술가는 더 많은 논의가 나올 가능성을 막는 발언은 피하는 것이 타당하다. 지금 여기서 동시에 열리는 두 전시의 도록에 쿤스와 마르크스주의 미술사학자 이자벨 그로(Isabelle Graw)의 대담이 실려 있다. 다행히 이런 유형의 책에서 흔히 볼 수 있는 아첨하는 변호에서 탈피한 그 대담에서 미술가는 "모든 것이 저절로 굴러가게 내버려 두는 것이 제가 할 수 있는 가장 자극적인 행동입니다."라고 했다. 필자는 더 자세하게 설명해 달라고 밀어붙인다.

쿤스는 작업에 대한 이야기를 정말 좋아한다고 말한다. "미술가는 작업에 살고, 작업에 파묻힙니다……. 이 대화를 해야 할 책임이 있지요." 그가 말한다. 자신의 생각을 명확하게 밝히지 않는 점을 추궁하자 그가 대답한다. "「금속 비너스」의 조명을 개선했으면 좋았을 거라는 생각을 합니다. 「풍선 비너스」의 설치 위치가 아름다운 아폴로 두상 옆이라서 아주 마음에 들고요. 「풍선 비너스」는 다산의 상징입니다. 시간에 접속해서 과거에는 인간을 어떤 모습으로 지각했을지 상상하는 일은 의미심장하지요. 「풍선 비너스」는 여성이지만, 계속 관찰하다 보면 가슴은 고환이 되므로 혼자서 출산을 할 수 있습니다. 사람으로 치면 자기 자신과 성관계를 하는 것과 같죠." 쿤스는 모호하다는 비난에 지나치게 자세한 설명으로 대응해 이 대결에서 승리한다.

필자는 화제를 정치로 돌린다. 단도직입적으로 질문한다. "선생님은 심미적인 측면에서는 급진적이고 정치적인 측면에서는 보수적이지 않습니까?" 쿤스는 잠시 쉬었다가 천천히 말을 잇는다. 아방가르드의 개념을 늘 마음에 두고 있으며 "자신만의 현실을 새로 만들 수 있다는 생각"을 좋아한다고 설명한다. 표를 잃을 것이 두려워서 너무 구체적인 말은 하지 않으려는 정치인 같다고 필자가 막 결론을 내리려 할 때 그가 평소답지 않게 직설적인 답변을 한다. "전 보수적인 사람이라고 생각하지 않습니다. 저는 미술가로서 공동체의 책임감을 지지합니다."

그가 문화적 수용을 지지하는 입장은 현재 상황 그대로, 보수적 사고방식을 수용하라고 선동하는 것처럼 보일 수도 있다는 의견을 필자가 제시한다. "전 지금 수용에 관한 이야기를 하고 있는데 선생님께서 말씀하신 것은 모든 것의 수용에 관한 것입니다." 라고 그가 대답한다. 순간 헷갈린 필자는 그가 무슨 의미로 "모든 것"이라는 말을 쓰고 있는지 궁금해진다. "그것은 마르크스주의 미술사학자와 나치 스킨헤드, 월가 점령 시위대와 공화당 반진화론자를 포함하는 것을 의미하나요?" 그는 "전에도 이 이야기를 한 적이 있는 걸로 알고 있습니다."라고 말하고는 자아 수용에 관한 유년기 일화와 타자의 수용에 관한 일화를 차례로 들려준다. 필자가 말을 끊으려고 했지만 그는 멈추지 않는다. 홍보 직원이 불쑥 머리를 들이민다. 필자에게 주어진 30분이 다 되었다.

방 밖의 주 전시실에 취재진이 모이기 시작해서 지금 150명이 되었다. 떼로 모인 건장한 사진기자들은 나란히 놓인 회화 세 점

앞에 있는 쿤스를 찍기 위해 일제히 뛰어들어 자리를 잡는다. 말끔한 회색 정장 차림의 미술가는 주머니에 손을 넣었다가, 손가락을 턱에 대고 작품을 감상하다가, 쪼그리고 앉았다가, 비행기 모양을 흉내 내는 어린이처럼 양팔을 옆으로 벌리는 자세를 연달아 취한다. 취재진 뒤에 있던 미국인 큐레이터가 필자에게 말한다. "쿤스는 자기 생각대로 행동하고 있지만 그것이 그를 대단한 사람으로 만들어 주지 않는 미술가들 중 한 사람입니다."

텔레비전 방송국에서 온 여섯 팀의 사진 촬영과 인터뷰가 끝나자 기자 간담회가 이어진다. 간담회는 거의 독일어로 진행된다. 쿤스와 지역 문화부 간부급 공무원이 가운데 자리를 차지하고 있고 미술관 관장들과 큐레이터들이 양옆으로 앉아 있다. 이 나라는 다른 어떤 나라보다 현대미술 신봉자가 많다. 2차 세계대전 이후에 과거 국가주의에 등을 돌리고 싶은 강한 열망을 갖고 있던 독일은 국제적, 미래지향적인 미술을 수용하는 데 열을 올렸다. 현재 작은 도시마다 쿤스트무제움, 쿤스트하우스, 쿤스트할레 또는 미술협회가 있는 것 같다.

간담회가 진행되면서 발표자들이 이 쿤스틀러(Künstler, 미술가)에게 경의를 표하는 강도가 점점 더 과하게 높아져 간다. 도록에 들어가는 글을 쓴 미술사학자 겸 큐레이터 요아힘 피사로(Joachim Pissaro)가 마지막 발언을 하면서 쿤스의 작업에 나타나는 "초인적" 정밀성은 그를 "신성의 경지"로 연결시킨다는 주장을 하며 마무리 짓는다. 천재를 별도로 구분해서 성인의 지위를 부여하는 관행은 미술사만큼 오래되었다. 지금 이 계획적 발언은 신뢰할 만한

지적인 입장이라기보다는 마케팅 전략 같은 느낌이 더 많이 난다.

쉬른 미술관 밖을 걸어 나오면서 쿤스가 인터뷰 초반에 말했던 "자신만의 현실"을 어떻게 만들어 왔는지 생각해 본다. 미술가들은 그들 각자가 쓰는 용어로 파악해야 한다고 큐레이터들은 흔히 주장한다. 그러나 필자의 용어로 쿤스를 파악해서 나쁠 건 없다는 생각이 든다.

아이웨이웨이
「매달린 남자: 뒤샹에 대한 경의」
1983

17장

아이웨이웨이

아이웨이웨이는 중국 경찰이 여권을 돌려주지 않아서 워싱턴 DC
에 있는 스미스소니언 협회의 허시혼 미술관에서 열리는 개인전에
참석할 수 없다. 자신을 레디메이드라고 지칭하고 퍼포먼스 미술
의 일환으로서 중국 정부와 지속적인 전쟁을 하고 있는 아이웨이
웨이는 개막식에 자신이 없으면 미완성작이 되리라는 것을 분명히
알고 있다. 그에게 좋아하는 작품이 있느냐는 질문을 하니 하나도
없다고 대답한다. 그리고 "전 작품보다 미술가에 더 관심이 많습니
다."라고 단정적으로 말한다.

　허시혼 미술관 개막식이 있은 후 일주일 뒤 스카이프로 아이
웨이웨이와 통화하기 위해 책상에 앉아 있다. 지금 런던은 오후 1
시고 베이징은 오전 8시다. 필자 뒤에 있는 벽에 아이웨이웨이의
말을 인용구로 넣은 포스터가 붙어 있다. 검은 배경에 흰 글씨로
"말할 필요가 있으면 솔직하게 말하고 그에 대한 책임을 져라."라
는 선언문이 쓰여 있다. 필자는 좌우명 중 하나로 이 문구를 선택
했다. 컴퓨터 화면 중앙에 아이웨이웨이의 스카이프 프로필 사진
이 떠 있다. 두 살 때 찍은 흑백사진 속 그는 세상의 시선을 끌려

는 듯이 공중으로 팔 하나를 뻗은 채 나무 의자에 앉아 있다. 초록색 "통화" 아이콘을 클릭하니 옛날 학교 종소리가 들린다. 조수가 받아서 미술가를 부르자 10초 뒤 아이웨이웨이가 화면에 쓱 나타난다. 그는 화면에 머리부터 어깨까지 나오게 자리를 잡았는데 대신 이마는 화면에서 잘린다. 필자의 화면에 나타나는 이미지 해상도가 낮아지고 음성에 간혹 잡음이 섞이지만 아이웨이웨이가 수신하는 필자 쪽 이미지와 소리는 깨끗한 것 같다. 빅브라더가 송출 신호의 질을 저하시키는 것은 아닌지 의심이 든다.

먼저 서로 인사말을 주고받고 여행할 권리가 표현의 자유에 대한 권리보다 덜 거론된다고 필자의 의견을 밝힌다. "개인의 시간과 공간 이동을 제한하는 일은 범죄이지만 저한테는 농담이기도 합니다." 아이웨이웨이가 옅은 미소를 띠며 단호하게 말한다. "전 인터넷으로 여행합니다. 과학기술은 가장 불가능한 조건에서도 아름답습니다. 과학기술은 자유를 허용하지요." 새로운 통신 기술에 대한 아이웨이웨이의 만족은 더욱 커져 간다. 그는 트위터와 인스타그램을 하루 종일 하는 데다가 그 미디어가 실존적 혁명의 일부라고 믿고 있다. "우리는 과학기술 덕에 새로운 인간 유형이 될 수 있어요." 그가 말한다. "인간은 인터넷이 생기면서 자신의 지식을 혼자서 쌓을 수 있게 되었기 때문에 처음으로 개인이 될 수 있었습니다." 분명한 것은 인터넷 덕에 새로운 미술가 유형이 나올 수 있었고, 미술을 제작할 때 붓 못지않게 소셜 미디어도 사용한다.

아이웨이웨이의 활동을 가장 잘 반영하는 활동이 전시인지 물어본다. 미술가는 아니라고 한다. "전시는 생산물을 보여 주는

전통적인 방식입니다." 허시혼 전시에 관해서 "심미성을 보강하면" 자신의 활동을 더 폭넓게 보여 줄 수 있을 것이라고 그가 솔직한 심정을 말한다. "제 미술은 파편입니다. 인터뷰를 하는 것도 제 작업의 일부죠. 현실을 포착하기 위해서는 파편을 많이 모아야 해요." 그는 미술관 직원들과 직접 의견을 교환하지 않았고 전시 진행 과정도 자금 부족을 포함한 여러 내부 문제로 힘들었다고 한다. 작품을 보수적인 관점으로 보더라도 허시혼 전시는 다수의 주요 작품을 배제했기 때문에 전체를 개괄하는 전시라고 부를 수 없다.

아이웨이웨이의 허시혼 전시 리뷰 기사들은 흥미로웠다. 비평가들이 흔히 소홀하게 다루는 한 가지 질문, "미술가는 무엇인가?"에 걸려 넘어졌기 때문이다. 리뷰 기고자들 대다수는 미술가, 아니면 행동주의자라는 이분법적 사고방식에 갇혀 있다. 그렇지 않으면 피터 셸달(Peter Schjeldahl)이 《뉴요커》에 기고한 리뷰 기사의 첫 문장 "아이웨이웨이는 정치 미술가인가, 솜씨 좋은 정치인인가?"처럼 노련한 수사를 사용해서 같은 문제를 다룬다. 이 문제를 더 혼란스럽게 하는 것으로는 《뉴욕 타임스》의 영향력 있는 비평가 로버타 스미스(Roberta Smith)가 쓴 글이 있는데, 그녀는 아이웨이웨이가 "미술가의 역할을 훌륭하게 사용하는 것치고는 훌륭한 작품을 내놓지 않는다."고 논평했다.

아이웨이웨이는 미술가와 행동주의자가 "특별히 다르다는 것을 경험한 적이 없다." "행동주의에서 미술을 발견할 수 있어요." 그가 말한다. "그러나 행동주의의 목적은 전시를 하나 여는 것보다 더 큰 것입니다." 작가, 시인, 학자가 자신의 주된 사회적 정체성

과 타협하지 않고 정치적으로 능동적인데 미술가는 왜 그럴 수 없는지 의문이라고 한다. "비인간적 조건 속에 사는 인본주의적 미술가들은 자신의 현실을 반영하기를 원하죠."라고 그가 말한다. "그들은 미술을 사용하는 다른 목적이 있습니다. 절대로 증언의 목적만 있는 것은 아닙니다." 아이웨이웨이는 심호흡을 한 번 한다. "저에게 미술가가 된다는 것은 총체적 행위입니다. 그전에는 미술 행위로 생각하지 않았던 정치적 논쟁과 글쓰기 같은 많은 일을 도입하고 있어요." "훌륭한 미술"과 "미술가의 역할을 훌륭하게 사용하는 일" 사이의 구분에 대해 질문하자 아이웨이웨이는 눈을 이리저리 굴린다. "미술은 무책임해도 되는 것처럼 알고 있지만, 미술은 항상 용도를 갖고 있습니다." 그가 단호하게 말한다. 사실 "미술을 위한 미술"을 당연한 것으로 생각하지만 그런 경우에도 미술은 심미적으로 순수한 쾌락과는 다른 용도로 사용된다.

아이웨이웨이의 미국 일정에는 허시혼 미술관 개막식 참석과 함께 프린스턴 대학교 강연도 잡혀 있었다. 아이웨이웨이가 약속을 지킬 수 없게 되자 주최 측이 전문가들을 모아 그의 활동이 끼친 영향에 관해 토론하는 자리를 마련했다. 청중 중 한 사람이, 과거나 현재의 유명 인사 중에서 아이웨이웨이와 비교할 만한 유형으로 어떤 인물이 있는지 질문했다. 바드 대학 비교문학과 부교수 토머스 키넌(Thomas Keenan)은 순교자가 가장 근사치 유형이라고 답변했다. 《데일리 프린스토니언 *Daily Princetonian*》에 따르면, 키넌은 "그의 순교, 그의 투옥, 그의 고난이라는 사실은 그의 이름이 갖는 일상적인 의미에 통합되어 있다."고 했다. 그 논평을 아이웨이

웨이에게 전달하면서 어떻게 생각하는지 물어본다.

"모르겠습니다." 아이웨이웨이가 진정 당혹스러운 표정으로 대답한다. "순교가 무슨 뜻이죠?" 기독교적인 단어라고 설명해 준다. 그 용어는 원래 자신의 신념을 위해 죽은 성인을 가리키는 것이다. 예를 들면 잔다르크가 신의 계시를 받았다고 주장했지만 이단자로 몰려 화형을 당했다. 사후 25년 뒤 로마 가톨릭 교회는 그녀를 순교자로 선언했다. 그로부터 약 400년 뒤 성인으로 시성되었다.

아이웨이웨이가 싱긋 웃더니 무슨 말을 하려고 머뭇거리다가 필자의 사무실을 손가락으로 가리킨다. 데리고 있는 고양이 세 마리 중 하나가 다가와서 화면에 나타난 것이다. 이 고양이의 엉뚱한 행동에 이골이 난 터라 눈치를 채지 못했다. 손으로 고양이를 쫓아내고는 차를 한 모금 마신다.

심문자들이 아이웨이웨이에게 "미술 노동자"에 불과하다고 주장했다는 이야기를 들은 이후로, 아이웨이웨이가 다른 정체성은 없는 직설적인 행동주의자가 되었을 경우보다 미술가가 되어서 더 많은 정치적 자유를 가지게 되었는지 궁금했었다. 아이웨이웨이에게 이 궁금증을 얘기하니 그가 전적으로 동의한다. "저에게 많은 자유가 생겼어요." 그가 말한다. "미술가라는 면에서 저를 보면 이상할 수 있습니다. 사람들은 '그 사람은 신경 쓰지 마, 미친 미술가야.'라고 말하죠."

미술가가 근원적 유형의 개인이라는 생각은 세계적으로 설득력을 얻고 있다. 이란에서는 통용되지 않지만 중국에서는 퍼지기

시작했다. 그는 이렇게 말한다. "미술가로서 자신만의 방식을 찾아야 합니다. 대부분의 직업에서는 개인을 앞세울 필요가 없어요. 미술가는 독립적인 사람이 되는 것이 가장 중요합니다." 아이웨이웨이는 공산주의 국가에서 사는 자신의 입장에서 볼 때 아무도 이해할 수 없는 암호를 만들 때를 제외하고는 개인주의에서 다른 단점을 보지 못했다고 한다. "개인주의는 주류 사상과 연관되어야 합니다. 개인이 감성을 결여하면 대중의 이해를 얻지 못할 위험에 빠지죠. 계속 서로 의견을 교환하는 한 개인주의는 유용합니다."

얼마 전 인터뷰에서 아이웨이웨이는 미술가를 "아무개(somebody)"로 지칭했다. 아무개가 되고 싶은 욕망은 개인주의를 소중한 가치로 생각하는 사회에서는 핵심 동기가 된다. 사실 포부는 미술가들 사이에서는 특별한 의미를 가지는 단어일 수 있다. 아이웨이웨이에게 말한다. "마지막 질문입니다. '아무개' 대 '아무개도 아닌 사람(nobody)'의 개념에 대해 어떻게 생각하세요?"

"아무개가 되는 것이 우리 자신이 되는 것입니다." 진지한 표정으로 대답한다. "미술가의 성공은 단점이 될 수도 있어요." 아이웨이웨이의 손가락이 턱수염에 묻혀 보이지 않는다. 베이징에서 봤을 때보다 그새 수염이 더 자라서 하얗게 세었다. "어떻게 하면 진정한 자기 자신이 되는 동시에, 인기를 얻은 미술가에게 붙이는 가벼운 범주들을 거부할 수 있을까요?" 그가 말한다. "미술가 대부분은 유명해지기 위해서 안간힘을 씁니다. 그러나 명성은 오해를 낳지요. 성공에 손이 닿는 순간, 아무개라는 자각은 사라집니다."

2막

친족

엘름그린 & 드락셋
「결혼」
2004

1장

엘름그린 & 드락셋

2009년 6월 초 베네치아 비엔날레의 VIP 개막식 사흘 전, 마이클 엘름그린(Michael Elmgreen)과 잉가 드락셋(Ingar Dragest)이 햇빛을 받으며 담배를 피우고 있고 그 옆에 "매물"이라고 쓰인 가짜 부동산 안내판이 있다. 두 남성 모두 키가 크고 날씬하다. 엘름그린은 옅은 금발 머리의 마흔여덟 살 덴마크인이고 드락셋은 갈색 머리에 단정한 턱수염을 가진, 막 마흔 살이 된 노르웨이인이다. 1995년부터 공동 작업을 하고 있는 이들은 자칭 "반쪽 두 개가 모여서 한 사람이 된 미술가" 또는 "머리 둘 달린 괴물"이다. 이들은 각자 다른 국적을 가지고 있어서, "한 미술가"가 세계 최고 국제 전시의 국가관 두 곳에서 수상하는 유례없는 상황이 발생했다.

방만하게 흩어져서 열리고 있는 베네치아 비엔날레의 중심지는 다양한 건축 양식으로 지어진 국가관이 모여 있는 자르디니 공원이다. 엘름그린과 드락셋은 비엔날레가 열리지 않는 시기에 자르디니를 방문한 적이 있는데 그때 이 장소가 부유층 주거지가 되는 상상을 하면서 이런 질문을 했다. "누가 여기서 살 수 있을까?" 그들은 덴마크관을 이혼 수속 중인 가족의 집으로 바꾸고, 북유럽관

(노르웨이, 스웨덴, 핀란드 공동 소유)은 동성애 독신남의 아파트로 바꾸기로 결정했다. 또 집주인 두 사람은 열성적인 컬렉터이고 이 상상의 집주인들이 엘름그린과 드락셋을 비롯한 미술가 24명의 작품으로 각 국가관을 채울 자유를 주는 것을 상상했다.

"'미술가 노릇을 제대로 하지 않았다면 큐레이터나 실내장식가로 다시 태어났을 텐데!'라는 생각을 항상 했어요." 엘름그린이 덴마크 담배 프린스를 피우면서 약간 쉰 듯한 목소리로 크게 웃으며 말한다. "이야기 한 편을 담고 있는 통합적인 단체전을 만들 텐데, 우리는 미술가라서 전형적인 큐레이터들보다 더 군림하는 태도를 보일 수 있을 겁니다." 그가 덧붙인다. 엘름그린은 대결 상황을 좋아하는 반면 드락셋은 능란한 처세를 선호한다. "우리는 기획 의도를 신중하게 설명했습니다." 드락셋이 말한다. "미술가들에게 작품이 다른 의미를 가지게 될 수도 있다고 경고성 발언도 했지요. 지금까지 크게 화낸 사람은 없었어요." 베네치아는 전시를 만들기 너무 힘든 도시라는 악평을 받고 있다. "모든 것을 배로 날라야 하거든요." 엘름그린이 한숨을 크게 쉬며 말한다.

미술가 두 사람 모두 그들이 신은 운동화와 동일한 색상의 잔체크무늬 셔츠를 입고 있다. 엘름그린의 셔츠는 빨간색과 검정색의 조합이고, 드락셋은 감청색과 흰색의 조합이다. 자식밖에 모르는 엄마가 색깔을 맞춰 옷을 입힌 아들 쌍둥이처럼 보인다. 두 사람이 중요한 공식 석상에 나갈 일이 있을 때는 비슷한 옷을 입지 않았는지 확인하기 위해 미리 옷에 관한 이야기를 나눈다. "길버트와 조지처럼 보이고 싶지 않아서요." 드락셋이 말한다. 길버트와

조지는 항상 트위드 정장을 맞춰 입고 각자의 이름을 따서 명칭으로 사용한 선배 동성애자 미술 듀오로서 1960년대 자신들을 "살아 있는 조각"이라고 선언했다. 길버트와 조지 이전에도 미술가들은 퍼포먼스를 했고 화려한 공식 이미지를 만들고 발전시켰다. 그러나 자기 자신을 미술 그 자체로 제시하는 사람은 없었다. "길버트와 조지는 지속적인 협업이 가능한 작품을 일찍이 시작했습니다." 드락셋이 그들을 이런 작업 유형의 기원으로 인정한다. "우리는 스스로를 작품이라고 생각하지 않으면서 아주 진지하게 유머를 구사하지요." 엘름그린이 덧붙인다.

엘름그린과 드락셋은 1994년 코펜하겐의 애프터 다크(After Dark)라는 이름의 동성애자 술집에서 만나 연인이 되었고 1년 뒤에 협업을 시작했다. 두 사람 모두 미술학교에서 공부한 적은 없지만 드락셋은 2년 정도 대학을 다녔는데, 그때 배운 것의 "반은 어릿광대, 반은 셰익스피어"라고 설명했다. 이 남자들은 9년 반 동안 연인 관계였지만 지금은 정신적으로만 사랑하는 협업 관계를 유지하고 있다. 두 사람은 엉덩이 뒤에 손을 대고 서 있는데 이상하다 싶을 정도로 자주 동시에 똑같은 자세를 취한다. "엘름그린"이라는 이름은 풍경화가에게 어울리는 이름 같고 "드락셋"은 크로스드레싱 공연단을 가리키는 이름처럼 들린다. 미술가들은 자신들의 이름 두 개가 결합되면 "우중충한 스칸디나비아 대형 법률사무소" 같은 것을 연상시킨다고 생각하고 있으며 뱅 & 올룹슨 같은 브랜드의 회사 이미지를 떠올렸으면 좋겠다고 한다.

우리는 지금 덴마크관 안에 있고 옆에는 부동산 중개인 역할

을 맡은 배우가 있다. 그가 관객들에게 집을 안내해 줄 것이다. 그는 영국 상류층 억양의 영어로 대사를 연습하면서 이렇게 말한다. "이 건물은 1930년에 카를 브루메르(Carl Brummer)가 설계했으며 후면부는 신고전주의 양식입니다. 지금 있는 이곳은 1960년대에 현대적인 양식으로 증축한 건물입니다……. 멋진 내부 장식과 더불어 경쾌한 분위기를 연출하지요. 안으로 들어가시죠……." 현관을 통과해서 거실로 들어가니 지진으로 부서진 것처럼 보이는 계단이 있는 중이층이 눈에 들어온다. 베를린에서 활동하는 스웨덴 미술가 클라라 리덴(Klara Lidén)의 고딕풍 설치 작품 「10대의 침실Teenage Bedroom」(2009)이 복도를 따라 가며 설치되어 있다. 더 안으로 들어가니 가짜 부엌이 나오는데, 여기에는 이 미술가들의 밀라노 딜러 마시모 데 카를로(Massimo de Carlo)가 소장한 바이마르 공화국 시대의 도자기가 전시되어 있다.

이 미술가들은 웅장한 식당으로 바꿔 놓은 대형 전시실을 계속 서성인다. 한쪽 벽에 「무엇이든 도움이 된다Anything Helps」(2005~2009)라는 작품이 걸려 있다. 거지들이 구걸할 때 사용하는 문구를 적은 판 24개를 배열한 작품으로 전 유럽에서 모은 것들이다. 핀란드 미술가 야니 레이노넨(Jani Leinonen)은 이 판들을 개당 대략 20달러에 구매해서 금테 두른 액자에 끼워 살롱전처럼 벽에 여러 줄로 걸었다. 다국어로 쓰인 이 애걸하는 글 밑에는 이 가족들이 소유한 잭 러셀 테리어종 애완견이 있다. 주인의 말에 집중하고 있는 듯이 앉아 있는 박제 개는 H.M.V. 사의 트레이드마크를 연상시키지만 사실 마우리치오 카텔란(Maurizio Cattelan)의 제목 없

는 작품이다. "마우리치오가 우리보다 먼저 와서 설치 상태를 점검했어요." 드락셋이 말한다. "협업의 기본을 아는 사람이죠."

반대쪽 벽에 엘름그린 & 드락셋의 금도금한 멕시코 하녀 조각 「로사Rosa」(2006)가 서 있다. 「로사」는 다양한 국적의 입주 가사 도우미 여성들을 주조한, 정교한 초상 조각 연작의 첫 번째 작품이다. 조각은 금으로 도금한 "피부" 위에 흰색과 검은색의 기성 유니폼을 입고 있다. 집주인에게 집중하되 튀지 않는 자세는 위엄이 있으면서 동시에 복종적이다.

미술가 듀오의 신작 「베리만의 테이블Table for Bergman」이 방 한가운데에 있다. 지그재그로 쪼개진 길이 6미터 식탁에 크리스털 유리잔, 은제 나이프 세트, 도자기 식기 세트가 차려져 있는 작품이다. 상상의 부부는 비록 이혼했지만 사교 모임은 꼭 유지해야 한다는 게 불문율이다. "스타인웨이 피아노보다 더 반짝거려요." 엘름그린이 이탈리아에서 제작된 식탁에 대해서 말한다. "광택제를 더 칠해 달라고 계속 요구해서 작품에 우리가 원하는 분위기를 내야 했거든요."

"잉마르 베리만은 끝내주는 사람이죠." 엘름그린이 이 작품의 제목에서 연상되는 스웨덴 영화감독을 언급한다.

"그 사람은 너무 우중충해요." 드락셋이 한마디한다.

"베리만 프로젝트는 좋은 의도로 시작했는데 일이 진행되면서 악마가 되는 사람에 관한 이야기입니다." 엘름그린이 신이 나서 말한다. "그는 자신의 신경증과 사랑에 빠졌어요." 엘름그린은 드락셋보다 외모는 더 밝은데 심리적으로는 더 어둡다. 드락셋보다 까

칠하게 굴지만 매력이 많은 사람이다.

"선생님도 본인의 신경증과 사랑에 빠지셨나요?" 필자는 엘름 그린에게 농담처럼 물은 후 드락셋을 보며 묻는다. "저분의 신경증을 사랑하세요?"

"다른 사람의 신경증과 사랑에 빠지는 건 정말 어려운 일이죠." 엘름그린이 드락셋을 대변하려는 듯이 먼저 대답한다.

"마이클은 신경증이 없었더라면 이렇게 대단한 사람이 되지 못했을 거예요." 드락셋이 다정하게 말한다.

"너는 그렇게 신경과민이 아니야." 엘름그린이 무덤덤하게 대답한다. 사람들은 생각을 할 때 시선을 위로 두거나 아래로 두는데 엘름그린과 드락셋은 마주 보는 서로의 시선 속에 상대를 가두려고 한다.

"베리만의 「결혼의 풍경 Scenes from a Marriage」 보셨어요?" 드락셋이 질문을 하며 필자를 향해 시선을 돌린다. "베리만의 작품은 함께 있는 것의 투쟁에 관한 영화입니다. 베리만은 스칸디나비아의 문화계에서는 지적인 아버지이지만 실제 사생활에서는 최악의 아버지, 이기적인 바람둥이였어요."

엘름그린과 드락셋은 서로 너무 다른 유년기를 보냈다. 드락셋은 화목한 양육 환경에서 성장했고 아직도 부모님과 사이좋게 지내고 있으며 부모님의 결혼 기간도 40년이 넘었다. "힘든 경험이 훌륭한 가족을 만들어요." 드락셋이 말한다. "건강한 가족은 모든 것을 수용하지요. 개인의 부정적인 특징을 수용하고 갈등도 수용합니다." 그와 대조적으로 엘름그린은 부모님이 "존재하지 않는

다."고 솔직하게 밝힌다. 그는 열여섯 살 때 집을 나와서 그 이후로 다시 부모님을 보지 않았다. 부친은 자연사했고 모친은 자살했다. "일곱 살 때부터 제 부모님을 좋아하지 않았어요."라고 엘름그린이 말한다. "전 모세 이야기를 좋아합니다. 제가 바구니에서 발견되는 상상을 했지요." 이에 반해 엘름그린은 자신의 옛 연인들로 구성된 "복잡한 가계도"를 좋아한다. 엘름그린과 드락셋은 「부차적 자아Incidental Self」 연작의 일부로서, 전 세계에서 동성애 남성들의 사진을 약 1000장 정도 찍었다. "'부차적 자아'라는 제목은 저희가 골랐어요." 드락셋이 말한다. "세계 동성애 커뮤니티를 확장된 가족 유형이라고 보거든요."

엘름그린과 드락셋, 필자는 덴마크관의 후문으로 나와서 초록잎이 무성한 자르디니로 걸어간다. 하늘에 구름이 잔뜩 끼어 있고, 브루스 나우먼(Bruce Nauman)의 작품을 전시 중인 이웃 미국관으로 인부들이 떼로 몰려가고 있다. 이에 반해 북유럽관은 텅텅 비어 있다. 1962년에 지은 이 건물은 세련된 직육면체 구조로, 외벽 두 개는 전면 유리이며 천장에는 채광창과 콘크리트 빔이 번갈아 배치되어 있다. 건물 내부에 심은 큰 고목 세 그루가 건물 천장을 통과해서 수직으로 자라고 있다. "이곳 자체가 과시욕이 강한, 투명한 공간이군요." 엘름그린이 말한다.

두 번째 집에 전시된 미술은 범위는 넓지만 엄밀히 말하면 남성 동성애자 취향이다. 중국계 캐나다 미술가 테렌스 코(Terence Koh)가 미켈란젤로의 「다비드」를 흰색 미니어처 석고상으로 만들었다. 단 한 부위를 제외하고는 원작의 해부학적 비례가 충실하게

적용되었으나 그 예외 부위는 의도적으로 확대되었다.(휴대폰으로 원본을 검색해 보고 르네상스 이상형의 크기가 너무 작아서 놀랐다.) 다음으로 는 사이먼 후지와라(Simon Fujiwara)의 「사무직 Desk Job」(2009)이 전 시되어 있고, 톰 오브 핀란드(Tom of Finland)가 1965년에서 1981 년 사이에 제작한 거친 남성성이 돋보이는 근육질 남성의 누드 드 로잉이 진열장에 전시되어 있다. 침대 용도로 바닥을 낮춘 곳 부근 에 놓인 1970년대의 구형 텔레비전에는 윌리엄 E. 존스(William E. Jones)의 비디오 「동성애 포르노그래피에 나타나는 공산주의의 몰 락 The Fall of Communism as Seen in Gay Pornography」이 나오고 있다.

엘름그린과 드락셋은 스칸디나비아 유명 디자이너들이 1960 년대에 제작한 고급 의자와 전등들 사이에 남근중심주의적 미술 을 배치해서 무대를 연출했다. 지적이면서도 모더니즘적인 실내 환 경이 상스럽거나 불쾌할 수도 있는 작품의 격을 높여 주니, 영악하 게도 외설적인 작품에 안정감이 생긴다. 전시가 공식 개막하면 매 춘남처럼 보이는 남성 세 명이 북유럽관에서 거주할 것이다. "청바 지에 흰 티셔츠를 입은 나이 어린 매춘남이 여기 앉을 겁니다." 드 락셋이 에로 아르니오(Eero Aarnio)의 볼 체어(ball chair)로 알려진 붉은 원구형 의자를 가리키며 말한다. "발가벗은 남성이 한스 베 그네르(Hans Wegner)의 옥스 체어(ox chair)에 앉아서 아이팟으로 음악을 들을 거고요." 그가 반대편으로 손을 흔들며 말한다. "사 실은 그 사람들이 보안 요원의 역할을 하는 거죠."

북유럽관의 한가운데에 진짜 나무 세 그루가 있는데 엘름그 린과 드락셋은 그 근방에 유리벽이 있는 "욕실"을 만들어서 작품

「결혼Marriage」(2004)을 설치했다. 이 조각은 흰 도기 세면대 두 개의 스테인리스스틸 배관을 서로 연결하여 구불거리는 매듭을 만든 작품이다. 엘름그린과 드락셋이 연인 관계를 청산하고 만든 첫 조각들 중 하나다. 모양과 크기가 동일한 세면대는 평등주의적 관계를 암시하지만 그 아래에서 서로를 속박해서 관계가 망가졌다. 이 미술가들은 남성 소변기의 배관이 얽혀 있는 「동성애 결혼Gay Marriage」을 만들려고 생각 중이다.

"우리 작업에는 사랑에 관한 이야기가 많습니다."라고 드락셋이 인정한다.

"사랑에 관한 것이지만 사랑이라는 이름은 붙이지 않지요." 엘름그린이 단서를 단다. "네 사랑으로 내 주인 행세는 하지 마라, 내 위에 군림하듯이 굴면서 나를 동정하지 마라, 이런 이야깁니다."

엘름그린과 드락셋은 가정에서 볼 수 있는 사물을 똑같이 두 개씩 만드는 작업을 많이 했는데 세면대도 그중 하나다. 이층침대 조각(위에 있는 침대가 아래로 뒤집혀서 침대끼리 서로 마주보고 있다.)과 똑같은 문 두 개로 이뤄진 조각(쇠사슬 자물쇠가 양쪽 문짝에 연결되어 있다.)도 만들었다. "한 개만 만들면 좀 어색한 것 같아요." 드락셋이 말한다. "영혼의 동반자라는 것을 믿거든요. 관계는 서로 영감을 주고받으면서 지속될 필요가 있어요."

마우리치오 카텔란
「슈퍼 우리」
1996

2장

마우리치오 카텔란

8월 초 무더운 어느 날, 뉴욕 택시를 타고 가는 마우리치오 카텔란
이 열린 창문으로 팔 하나를 내밀어 바람을 맞으며 밖을 보고 있
다. 갈색으로 그을린 피부의 이 미술가는 주중에 수영장에서 100
번의 왕복 수영을 하는 덕에 탄탄한 몸매를 갖고 있다. 그가 입고
있는 티셔츠에는 "페니스는 아인슈타인 정도, 지능은 말 대가리
정도"라고 쓰여 있다. 최근 카텔란은 옷을 직접 디자인하는 것이
사는 것보다 더 수월하다는 결론을 내렸다. 현재까지 독특한 티셔
츠 30종을 디자인했고 그 티셔츠는 입맛대로 자신의 인상을 효율
적으로 바꿀 수 있는 농담과 구호가 적힌 것이 특징이다.

 카텔란을 처음 만난 곳은 두어 달 전 베네치아에서 열린 엘름
그린 & 드락셋의 시상식 만찬이었다. 몇 년 전 9쇄까지 찍은 필자
의 책『걸작의 뒷모습 *Seven Days in the Art World*』표지에 작품 사진
을 쓸 수 있도록 카텔란이 허락해 줬다. 머리 없는 박제 말이 등이
보이게 벽에 고정되어 있고 엉덩이는 불쑥 튀어나와 있는 작품이
었다. 이메일만 주고받았을 뿐 직접 만난 적은 없었다. 카텔란과 필
자를 같이 알고 있는 한 친구가 필자를 민족지학자(ethnographer)

라고 그에게 소개하자 그가 잘못 들었는지 "포르노물 제작자 (pornographer)이시군요!"라고 흥분해서 큰소리로 말했다. 그날 밤 그는 "여성들에게 수줍게 접근하라. 전쟁 말고."라고 쓰인 티셔츠를 입고 있었다.

우리가 탄 택시는 갤러리가 모여 있는 첼시를 지나서 웨스트 29번가에 있는 제프 쿤스의 작업실을 지난다. 그 건물이 눈에 띈 김에 필자는 몇 주 전 런던에서 쿤스가 「뽀빠이」 연작에 대해 강연하는 것을 봤다는 이야기를 한다. 카텔란이 인상을 찌푸리더니 혀를 쑥 내민다. 그는 한 번도 공개 강연을 한 적이 없고 그런 일은 생각만 해도 부끄럽다고 한다. "저는 말을 잘 못해서 이미지로 이야기합니다. 저의 가장 부족한 부분이죠." 이탈리아어 억양의 음울한 바리톤 목소리로 말한다. "라디오나 텔레비전에 나가지 않기로 했어요." 몇 년 동안 친구인 큐레이터 마시밀리아노 조니 (Massimiliano Gioni)를 고용해서 미술관 강연회에 "카텔란"인 것처럼 하고 내보냈다. 처음 몇 년은 그 두 사람이 속이고 있다는 것을 사람들이 알아차리지 못했다. 카텔란의 얼굴이 자화상을 통해서 여러 번 공개되어 유명해지고 조니의 전시 기획이 인기를 얻으면서 그들은 이 장난을 그만뒀다.

택시는 웨스트사이드 하이웨이를 타고 빠르게 도심을 벗어나 갤러리가 거의 없는 지역인 할렘에 위치한 우리의 목적지를 향해 달린다. 우리는 비영리 전시 공간 트리플 캔디(Triple Candie)에서 열리는 《마우리치오 카텔란은 죽었다》라는 전시를 곧 보게 될 것이다. 카텔란은 한 달 전 우연히 온라인에서 그 전시를 알게 되었다.

그는 필자가 조르기 전까지 그 전시를 볼 계획이 전혀 없었다.

"죽었다고 선언하는 것은 무슨 의미일까요?" 필자가 질문한다. "수명이 길어지겠죠." 카텔란이 대답한다. "벌써 세 번째입니다." 10년 전 한 이탈리아 신문이 그의 사망 기사를 썼다. "장난질이었어요. 누가 그 신문사에 전화를 했었죠." 그러고 나서 다큐멘터리 영화 「카텔란은 죽었다! È Morto Cattelan!」가 나왔다. "관심 끌기 전략이 아니었나 생각합니다." 그가 말한다.

죽음은 카텔란의 작업 전체를 관통하는 주제다. 가장 유명한 작품 중 하나가 1960년대풍 미니어처 부엌에서 자살한 다람쥐를 표현한 것이다. 더러운 접시가 가득 쌓인 작은 싱크대 앞에 연노랑 포마이카 탁자가 있고 그 위에 박제 다람쥐가 머리를 대고 쓰러져 있다. 다람쥐의 앞발은 발밑에 떨어진 권총 쪽으로 축 처져 있다. 1996년에 제작된 미니 설치 작품은 비극을 넘어서 부조리하고 허망한 느낌이 든다.

목적지인 웨스트 148번지의 한 갤러리 옆에 우리가 탄 택시가 정차한다. 트리플 캔디는 미술가들의 허락을 받지 않고 미술가에 대한 전시를 만든다. 현재 활동하고 있는 유명 미술가들의 권한을 인정해서 개인전에 직접 통제권을 주는 미술계의 현 상황에 비춰 보면 엉뚱한 기획 전략이다. 1층으로 들어가니 실물 크기의 관 위에 세피아 색조의 미술가 사진이 붙어 있는 것이 눈에 띈다. 사진 속 그는 튀어나올 듯이 눈을 크게 뜨고 눈썹을 위로 올려 놀란 표정을 짓고 있지만 익살스러워 보인다. 관 위의 벽에 큰 글자로 붙어 있는 미술가의 생몰년은 1960~2009년이다. 관 오른쪽 나무 책

상에 앉아 있는 남녀 한 쌍은 방문객이 들어오는 것을 알아차리고 노트북에서 시선을 떼어 흘긋 쳐다본다.

리셉션 공간을 지나 더 들어가면 이상한 형태의 커다란 방이 나온다. 붉은 벽돌이 노출된 벽은 부분적으로 흰 합판을 덮었다. 흰 벽의 가슴 높이 위치에 가로로 길게 그어진 약 5센티미터 두께의 두꺼운 검정색 선은 미술가의 연대기이며 그 주변에 글과 함께, 컴퓨터로 출력한 작품과 미술가의 얼굴 이미지가 붙어 있다. 카텔란은 유난히 큰 매부리코에 검정 테 돋보기를 올리고 가까이 다가간다. 첫 글은 "마우리치오 카텔란은 사기꾼이자 포퓰리즘적 사고를 하는 사람이며, 그의 미술에 담긴 것은 코믹 실존주의라고 할 수 있다."는 문장으로 시작한다. 그는 겉으로는 투덜거리지만 재미있어 하는 것 같다. 이 전시는 자료 조사가 꼼꼼하게 되어 있다. 벽에 있는 글은 미술관 전시에서 흔히 볼 수 있는 것보다 내용이 더 좋고, 죽었다는 전제를 제외하고는 사실 여부의 정확성에 꼼꼼하게 신경 쓴 티가 많이 난다. "틀린 데가 많았으면 좋겠어요." 카텔란이 말한다. "사실의 혼돈을 거쳐야 전설이 되는데 말입니다."

벽을 따라가면서 미술가가 파도바의 엄격한 가톨릭 집안에서 보낸 유년기의 사진, 지도, 원고가 전시된 곳을 지나자 초기 자화상 「슈퍼 우리 Super Us」(1992)의 복제 이미지가 나온다. 이 작품은 경찰의 몽타주 화가 두 사람이 카텔란의 여러 친구와 지인이 그의 인상착의를 구술한 것을 기초로 투명한 아세테이트지에 그린 드로잉 연작이다. 이 작품은 정체성을 타인의 지각 네트워크로 가정하며 이와 동시에 미술가를 용의자로 묘사한다. 카텔란은 캘리포니

아 출신의 개념주의 미술가 존 발데사리(John Baldessari)의 1971년 비디오 「경찰 드로잉Police Drawing」에서 이 작품의 아이디어를 훔쳤을 가능성이 있다. 발데사리의 작품은 경찰 몽타주 화가가 발데사리 제자들의 구술을 근거로 그를 그린 것이다. 아니면 발데사리와 카텔란이, 관습의 위반을 지향하고 때로는 자신을 상징적 범법자 자리에 놓았던 마르셀 뒤샹의 후예라서 작품이 유사한 것일 수도 있다.

연대기를 따라 몇 걸음 걷다 보니 "마우리치오는 도둑이었다."라는 선언문 같은 문장이 나온 다음, 그가 "전시에 대한 아이디어가 떠오르지 않아서" 전시를 하기로 예정된 전시장 근방의 한 갤러리에 몰래 들어가 다른 미술가의 작품을 통째로 가져다 자신의 전시장에 옮겨 놓았다는 작품 설명이 나온다. "미술이 저를 범죄자 생활에서 구해 줬군요." 카텔란이 그 글을 가리키며 먼저 이야기를 꺼낸다. "미술을 보는 사람을 위해 정작 미술이 무슨 일을 해 줬는지 저는 모르겠습니다. 하지만 미술은 미술을 만드는 사람을 구원하지요."

전시장 모퉁이를 돌면 강풍에 흔들리는 야자나무 사진이 보이는데, 이는 "카텔란 경력에서 가장 통 큰 장난질"로 연대기에 기술된 작품이다. 「제6회 카리브해 비엔날레The 6th Caribbean Biennial」(2000)는 카텔란과 큐레이터 옌스 호프만이 기획해 세인트키츠 섬에서 열린 이벤트였다. 미술지에 홍보용 전면 광고를 내고 여러 기관에서 후원을 받았으며 전시감독과 홍보팀이 갖춰져 있었다. 하지만 개막 행사를 취재하러 온 몇 안 되는 기자들은 행사장에

와서야 전시는 없고(실제로 작품은 한 점도 없었다.) 피필로티 리스트 (Pipilotti Rist), 리르크리트 티라바니야(Rirkrit Tiravanija), 가브리엘 오로즈코 같은 미술가들의 명단만 있다는 것을 알았다. 이 미술가들이 하는 세미나나 심포지엄도 없었다. 그들은 해변에 휴가를 온 사람처럼 수영하고, 먹고, 낮잠을 잤다. 한 비평가는 화가 나서 "미술의 부재 상황에서 미술가들 그 자체가 관조의 대상이 되었다."고 비아냥거렸다.

갤러리에 들어올 때 입구 안내 부스에 앉아 있던 남녀가 우리에게 다가온다. 여성은 물감이 군데군데 묻은 짧은 반바지를 입고 있고 뒤통수에서 하나로 묶은 머리는 엉덩이까지 내려온다. 남성도 한동안 머리를 깎지 않은 것처럼 보인다. 먼저 여성이 "마우리치오 씨죠?"라고 말한 후 자신은 셸리 밴크로프트(Shelly Bancroft)이고 옆의 남성은 피터 네스벳(Peter Nesbett)으로 남편이라고 소개한다.

"왜 저를 죽이셨어요?" 짐짓 상처 입은 듯 우는 소리로 카텔란이 말한다.

"과감한 이야기를 좋아해서요." 그녀가 재치 있게 응수한다.

"저희는 동의를 구하지 않는 것과 몰래 하는 것은 구분할 줄 아는 사람이라서 저희 생각대로 전시했습니다." 네스벳이 말한다. 그가 작은 유리 진열장을 가리키는데 그 안에는《퍼머넌트 푸드Permanent Food》의 복사본이 진열되어 있다. 이 잡지는 카텔란과 동료들이 온갖 잡지에서 수집한 이미지를 한데 모은 것으로 저작권 준수를 거부하는 "카니발 잡지"다.

"전시를 기획한 조직으로서 저희는 선생님과 생각이 비슷합니다." 밴크로프트가 자진해서 말한다.

"조각이 복제를 통해 또 다른 삶을 살게 되는 이미지라는 선생님의 사고방식과 관련이 있지요." 네스벳이 말한다. "그런 사고방식은 상류층이 소유한 작품을 더 폭넓은, 더 관대한 방식으로 유통시킬 수 있어요."

카텔란은 이마에 돋보기를 걸치고, 밴크로프트와 네스벳을 신기하다는 듯 바라본다. "미술가이신가요?" 그가 질문한다.

"저희는 미술사학자에 가깝습니다……. 전시 기획하는." 네스벳이 말한다. "그 집단에서 하는 일과는 다른 일을 하고 있습니다. 현대미술 배후에 있는 생각에 관심이 있지요……."

"많은 큐레이터들과 달리 저희는 작품을 물신화하지 않고, 저희 직업을 미술가를 변호하거나 미화하는 것으로 생각하지 않아요." 밴크로프트가 이어서 말한다.

"수입은 어디서 나옵니까?" 카텔란이 질문한다.

"없습니다." 네스벳이 의식적으로 활짝 웃으며 대답한다. "《페이퍼 온 아트 *Paper on Art*》를 발행하고 있습니다. 그게 어느 정도 수입이 되지요."

"흐음. 다키스가 이 전시를 사야겠군요." 카텔란이 말한다. 다키스 조아누(Dakis Joanou)는 미술가들이 재정적으로나 정신적으로 의지하는 그리스 컬렉터다. 아테네에 있는 조아누의 자택 벽난로 위, 흔히 가문의 초상화가 걸려 있을 것이라고 추측하는 그곳에 조지 콘도(George Condo)가 조아누를 뱃사람으로, 카텔란을 신부

(神父)로 그린 유화가 걸려 있다.

거리로 나와 암스테르담 대로를 향해 걷는 내내 사이렌 소리가 들린다. 5~6층을 넘는 높이의 건물은 하나도 없다. 맨해튼에 있다는 사실이 믿기지 않는다. 이렇게 먼 도시 외곽까지 오는 택시가 없어서 무허가 "집시" 택시가 부르는 대로 돈을 내야 한다. "사기꾼들을 상대하는 일을 싫어해요. 협상하는 게 싫거든요." 카텔란이 다가오는 차들을 하나씩 훑어보며 말한다. 오래된 타운카가 서서히 다가와 멈추더니 운전사가 말한다. "타실래요?"

"글쎄요." 카텔란이 톤을 높인 이상한 목소리로 톡 쏘듯 말한다. 그 즉시 운전사는 속도를 높이더니 순식간에 차가 시야에서 사라진다.

상자처럼 생긴, 검정색과 밤색이 섞인 낡은 링컨 컨티넨탈이 멈춘다. 카텔란이 첼시까지 얼마면 되냐고 묻고서 우리는 재빨리 차에 탄다. 계기판 위에 고정된 작은 예수 조각상은 운전수에게 등을 돌리고서 정면에서 다가오는 차량들을 향해 있다. "전 예수가 못 박혀 죽은 십자가의 그늘 아래서 성장했습니다." 필자가 예수상을 가리키자 카텔란이 말한다. "벌 받을 거라는 공포에 항상 시달리며 살았죠. 어머니는 인정사정없이 저를 때리셨습니다." 그의 모친은 수녀들의 손에서 자란 고아였다. "어머니는 딸을 원하셨고 전 사랑받기 위해 열 살이 될 때까지 여자아이 목소리를 냈어요." 그가 말한다. 그가 태어난 후 얼마 되지 않아서 모친은 암에 걸렸다. 화학 요법을 받았지만 몇 가지 다른 병에 시달리다가 결국 암이 재발했다. "어머니는 저 때문에 아픈 거라고 생각하셨어요. 제

가 스물세 살 때 돌아가셨죠. 돌아가신 어머니 사진을 두 장 찍었고 장례식에는 가지 않았습니다."

카텔란은 「어머니Mother」라는 작품을 만들었다. 1999년 베네치아 비엔날레에서 힌두교 신비주의자, 즉 고행자가 땅에 묻힌 채 마주잡은 양손만 땅 위로 내놓고 명상하는 퍼포먼스를 했다. 이 작품은 한 남자의 기도하는 손이 땅 위에 나와 있는 흑백사진으로 많이 알려져 있다. "저의 비밀 장례식 같았죠."라고 미술가가 인정한다. "제 작업은 어릴 때 받은 고통에 대한 보상을 해 줍니다. 이는 자존감의 대화이며 과거에는 아무도 제가 자존감을 갖게 되는 것을 원하지 않았어요."

카텔란의 작품에서 여성이 재현되는 일은 흔하지 않다. 가장 유명한 예가 코네티컷에서 활동하는 컬렉터 피터 브랜트(Peter Brant)의 아내 스테파니 세이무어(Stephanie Seymour)가 주문한 초상 조각이다. "트로피 와이프"라는 별명이 있는 이 조각은 여성의 벗은 상반신이 사슴뿔 장식처럼 벽에 걸려 있는 작품이다. 통상 카텔란은 주문받은 작품을 단 한 점만 만들지만 그는 에디션 세 개를 만들어서 다른 남자들이 「스테파니」(2003)를 소유할 수 있게 했다. 그 후 얼마 안 있어 카텔란은 "끔직한 작품"이었다고 실토했다.

카텔란이 뒤샹과 교감하는 여러 가지 방식이 있는데 그중 하나가 고인이 된 다다이즘 미술가가 여자 꽁무니를 따라다니는 남자였다는 평판이다. 필자와 카텔란이 다 같이 아는, 《아트포럼》에 다니는 한 친구는 카텔란을 "반은 성자, 반은 성적 매력 없는 남자"라고 묘사했다. 당연히 그는 결혼에 관심이 없다. "저는 관계에

능숙하지 못해요. 제 공간이 망가지기 시작하면 미쳐 버리죠."카텔란이 설명한다. "제 작업의 완벽한 파트너가 있습니다. 20년 지기예요. 좋을 때나 슬플 때나 함께했지요." 앤디 워홀이 녹음기를 "아내"라고 했듯이 카텔란도 자전거를 "여자친구"라고 부른다.

8월에 갤러리들이 문을 닫으면 첼시는 유령도시 같은 분위기가 난다. 우리가 탄 택시는 텅 빈 거리를 통과해서 카텔란의 아파트를 향한다. 엉뚱하긴 하지만 자신의 첫 회고전 관람을 다녀온 후 지금까지 한 작업에 대해 어떤 생각이 드는지 질문한다. "우리는 늘 줄 위에서 작업을 합니다." 그가 대답한다. "앞으로 가면 갈수록 줄은 더 높이 올라가지요. 만약 3미터 높이에서 떨어지면 다리가 부러지겠죠. 그러나 30미터 높이에서 떨어지면 모든 문제가 한 번에 해결됩니다."

로리 시몬스
「말하는 장갑」
1988

3장

로리 시몬스

로리 시몬스(Laurie Simmons)는 어렸을 때 색채에 대한 기억력이 좋아서 립스틱과 매니큐어 색조의 이름을 언제든지 정확하게 말할 수 있었다. 아직까지도 그녀는 "분홍색과 빨강색에 대해서는 이상하다 싶을 만큼 많이 알고 있다."고 말한 적이 있다. 시몬스가 자택과 작업실이 함께 있는 트라이베카의 로프트 안으로 필자를 안내하는 사이 그녀의 적갈색 머리, 버건디 파시미나, 자주색 슬리퍼를 눈여겨본다.

"영화 촬영 기간 18일 중 16일째입니다." 거실 방향으로 팔을 뻗어 흔들며 말한다. 사다리, 스포트라이트, 삼각대, 온갖 와이어가 공간을 꽉 차지하고 있어서 아무 데도 앉을 수가 없다. 시몬스의 스물세 살 난 딸 리나 더넘(Lena Dunham)이 로프트를 차지하고 장편 극영화 「아주 작은 가구Tiny Furniture」를 촬영하는 중이고 시몬스는 주연배우로 출연한다.

거실을 통과하면 시몬스의 대형 작품 「말하는 장갑Talking Glove」(1988)이 흰 벽돌 벽에 걸려 있는 식당이 나온다. 말과 집 문양을 수놓은 어린이 퀼트 이불을 배경으로 흰 장갑에 검정색 단추

로 눈을 표현하고 빨간색 수술로 머리카락을 표현한 수제 인형이 조명을 받고 있는 컬러사진이다. 장갑의 검지와 엄지 사이가 넓게 벌어져 있고 장갑에만 집중적으로 조명을 비춘 덕에 인형이 지금 익살을 떨고 있는 상황임을 짐작할 수 있다. 시몬스가 이 사진을 찍을 때 리나는 두 살이었고 시몬스는 미술가와 엄마라는 완전히 상반된 두 역할을 하느라 고군분투하고 있었을 것이다.

L자 모양의 방 끝에서 왼쪽으로 돌자 흰 수납장과 민트 그린 색깔의 벽이 있는 부엌이 나온다. 미술가는 글루텐이 없는 유기농 머핀을 하나 건네주더니 스테인리스스틸 냉장고 문을 양쪽으로 열면서 "시장하세요? 집에서 만든 닭고기 수프 드실래요?"라고 묻는다. 다양하게 갖춰 놓은 차 중에서 필자는 카페인 없는 다즐링을 고른다. 시몬스는 리나의 영화 촬영을 끝내고 심경이 복잡하다. 그녀는 "숨을 곳을 찾을 필요가 없는" 본업으로 돌아와 기쁘지만, "황홀경"을 알게 해 준 연기라는 경험을 그리워하게 될 것이다.

시몬스는 「아주 작은 가구」를 촬영하기 전에는 미술가 좌담이 연기에 가장 가까운 것이라고 생각했다. "어떤 미술가들은 새로운 인물을 창조해서 자기 자신인 척합니다. 전 절대로 할 수 없을 거예요."라고 시몬스가 설명한다. "하지만 그들은 그런 좌담에서 사실의 일부만 이야기해요. 고생담과 재미있는 일화만 솔직하게 말하죠. 최고로 잘 편집된 서사입니다."

영화에서 시몬스가 맡은 시리라는 이름의 미술가는 딸 둘의 엄마이며 실제 딸들이 영화 속 딸 역할을 맡았다. 리나가 맡은 오라는 대학을 막 졸업했고, 리나의 여동생 그레이스가 맡은 네이딘

은 고등학교 마지막 학년에 재학 중이며 대학에 원서를 넣고 있다. 극중의 미술가는 인형과 인형의 집을 대상으로 정물사진을 찍는데 실제의 시몬스와 다르지 않다. "리나가 맡은 극중 인물이 '말도 안 되는 코딱지만 한 물건을 사진 찍는 것 말고 직업을 가져 본 적 있어요?'라고 저에게 물어보면서 말다툼하는 장면이 있었어요." 호쾌하게 웃으며 미술가가 말한다. "미술관 안내원으로 잠시 일했던 것 말고는 진짜 직업을 가져 본 적이 없는 것은 사실이죠."

하지만 시리의 성격이 시몬스의 성격은 아니다. "전 배우가 아니라서 성격이 온화하고 일에 분주한 사람보다는 냉정하고 집에 틀어박혀 있는 사람을 연기하기가 더 쉬웠을 거예요." 그녀가 설명한다. "그러나 제가 감성적이거나 연민을 보이거나 다정한 연기를 할 때마다 리나는 감독 입장에서 독설을 했지요."

사람들은 흔히 미술가들은 자신에게만 몰두하고 자기중심적인 사람이라고 추정한다. 그래서 시리가 일반적인 선입견을 충족시킬 수 있도록 리나가 그 등장인물을 근원적 인물에서 끌어냈다고 필자의 생각을 말한다. 시몬스는 미간을 모으고 생각에 잠긴다. "시리라는 인물은 남편 없이 고군분투하는 엄마에 대한 기대를 충족한다고 생각해요." 그녀가 침묵을 깨고 말한다. "아버지가 없다는 것은 우리 실제 생활을 반영하는 사실이 **아닙니다.**" 시몬스의 남편, 팁으로 불리는 캐롤 더넘(Carroll Dunham)은 항상 적극적인 부모다. 그는 영화에 출연하지 않고 촬영이 초래하는 아수라장을 피해서 코네티컷 콘월이라는 작은 마을에 있는 또 다른 자택의 작업실에 은신하고 있다. "리나는 팁이 영화 출연을 거절하자마

자 이에 맞춰서 시리의 페르소나를 정교하게 다듬었어요." 시몬스가 설명한다.

다시 거실로 나가서, 공간 분리 용도로 사용되는 천장 높이의 책장을 지나 계단 몇 개를 내려간다. "제 아버지가 당신 사무실 안으로 사라진 것처럼 저도 제 작업실로 사라지곤 하죠." 그녀가 말한다. 시몬스의 부친은 치과 교정 전문의였고 병원은 롱아일랜드 그레이트넥 교외에 있는 자택에 딸려 있었다. 부친의 방은 출입금지 구역이었지만 치과 엑스레이 암실과 환자의 웃는 모습을 촬영하는 용도로 갖다 놓은 폴라로이드 카메라 등 시각을 자극하는 다양한 물건이 많이 있었다. "미술계에서 작품 제작을 '실천(practice)'이라고 표현하는데 전 그런 말을 쓰지 않아요. 저희 아버지는 치과의사라서 실제로 '진료(practice)'를 하셨기 때문이죠."라고 그녀가 이어서 말한다.

구조가 특이한 시몬스의 작업실에는 가장 긴 벽에 작은 촬영 소품과 도록이 꽂힌 개가식 서가가 있다. 공간 한쪽 끝은 설정 사진을 촬영할 때 사용하는 창문이 있는 구역이고 반대편은 책상과 회전의자가 있는 평범한 사무실이다. "촬영이 진행되면서 차차 극중의 미술가가 제가 아니라는 확신이 들었어요."라고 시몬스가 말한다. 우리는 마시던 찻잔을 들고서 컴퓨터 옆에 앉는다. 그녀는 이틀 전에 딸이랑 침대에서 이야기하는 장면을 촬영했는데 혹시 볼 생각이 있는지 물어본다. "열세 번째 테이크입니다." 시몬스가 진홍색 매니큐어가 발린 손을 모니터 쪽으로 흔들며 말한다. "그냥 계속 대화를 나눴어요. 사실 연기하다가 잠들었지요. 리나가 어

떤 테이크를 어떻게 골랐는지 전 몰라요." 화면에서 시몬스는 딸에게 등을 돌리고 누워 있고 딸은 청춘의 실존적인 불안감에 시달리는 중이다.

"전 분장사나 마사지 치료사나 종업원 같은 건 되고 싶지 않아요. 엄마처럼 성공하고 싶어요." 딸 오라가 말한다.

"나보다 성공할 거야. 엄마 말 믿어." 미술가 엄마 시리가 딸에게 말한다.

시몬스는 영화를 잠시 멈춘 뒤 시선을 컴퓨터에서 필자에게 돌린다. "이 대사를 하는 건 전혀 힘들지 않았어요."라고 말하고 다시 '실행'을 누른다. 이어서 딸이 엄마 일기를 읽고 있다고 고백하는 장면이 나온다. 시몬스는 지금 이야기하고 있는 일기는 자신이 1974년부터 쓰고 있는 진짜 일기라고 설명하는데 영화의 다른 부분에서는 소리 내어 읽는 장면이 나온다. "리나를 막은 적은 한 번도 없었어요." 그녀가 설명한다. "피나는 노력을 얼마나 많이 했는지 그 애가 알아야 한다고 생각했지요." 시몬스는 서른여섯에 리나를 가졌고 그레이스는 마흔둘에 가졌다. "그때 우리 부부는 성인이었고 많은 일을 해내고 있었어요. 리나가 목격한 유일한 전투는 제 작업에서 비롯된 깊은 좌절감이었지요."

조숙함은 가족 내력인 것 같다. 시몬스는 유치원 때부터 자신을 미술가라고 소개했다. 그림 그리는 것을 좋아했지만 산만하고 정리정돈을 잘 못하는 아이였다. 그녀의 모친은 시원찮은 성적과 어질러진 방을 긍정적으로 설명하기 위해 그런 딸을 "미술가"라고 불러 줬다. "어머니는 제가 결혼을 하고 동네 유대교 회당에서 열

리는 전시회에나 작품을 걸게 될 거라고 생각하셨어요." 시몬스가 설명한다. "어머니는 제가 진짜 미술가가 될 수 있을 거라는 생각이 들어서 그랬던 건 아니에요." 상황이 어떻든 간에 "미술가"라는 꼬리표가 붙었다. "어머니에게 직접 그 말을 들은 적은 한 번도 없지만 다른 일은 생각해 본 적도 없었죠."

시몬스가 1970년대부터 시작한 연작 「초기 흑백 인테리어 Early Black and White Interiors」와 「초기 컬러 인테리어 Early Color Interiors」는 가구가 설치된 인형의 집 안에 놓인 작은 플라스틱 인형으로 혼자 아이를 키우는 가정주부를 표현한 사진 작품이다. 자신의 역할에 갇힌 여성의 상황을 답답한 밀실공포증 분위기로 축소 표현한 장면은 소외된 딸의 관점으로 어머니를 재현한 것 같다. 이 연작을 제작하고 몇 년 뒤 시몬스는 「관광 Tourism」 연작에서 판매용 유럽 관광 명소 슬라이드를 배경으로 젊고 날씬하고 이상적인 몸매의 플라스틱 인형이 두세 개 무리 지어 있는 상황을 연출했다. 이 "자매들"은 집에서 해방되었지만 아직은 문화를 만들어 가는 사람이라기보다 감상하는 사람으로서 한정된 자신의 역할에 갇혀 있다.

공교롭게도 시몬스는 세 자매 중 가운데 딸이었고 부모는 딸들이 다재다능하기를 기대했다. 미술가는 부모가 생각하는 이상형을 설명한다. "멋지게 테니스를 치면서 프랑스어로 유창하게 말하고 피아노를 칠 줄 알면서 냅킨에 인물 스케치를 하는, 뭐든지 잘하는 능력 있는 모습을 보여 줘서 부모님을 놀라게 하는 것을 이상적이라고 생각하셨어요." 하지만 시몬스는 "최상의 미술가는 한

가지만 집중하는 사람"이라고 생각한다. 그들은 "하나는 기가 막히게 잘하지만 다른 것은 하나도 할 줄 모르는 사람"이다.

시몬스는 "주의력 결핍증이 있는 것처럼 동시에 여러 가지 일을 하는 사람"이라고 자평한다. 사진을 찍지만 「회한의 음악The Music of Regret」(2006)이라는 40분 분량의 뮤지컬 예술영화를 기획하고 감독도 했다. 패션 디자이너들과 협업도 했고 간혹《뉴욕 타임스》에서 일러스트레이션 원고 청탁도 받는다. 지금은 딸 영화에 출연하고 있다. "전 집중을 잘하는 사람을 높이 평가하기 때문에 이렇게 여러 가지 일을 하고 있는 것에 대해서 다른 사람이 뭐라고 하는지 신경이 쓰여요."라고 시몬스가 말한다. 그녀는 남편을 단호한 화가라고 설명한다. "전 타고난 협력자입니다. 제가 좋아하는 일은 어떤 사람이 무엇을 잘하는지 알아낸 다음 '이것 좀 해 줘.'라고 말하는 거예요."

전화벨이 울린다. 최근에 커밍아웃한, 시몬스의 둘째 딸 그레이스다. "그레이스는 토론을 잘해서 유명해졌어요." 짧은 통화를 마치고 그녀는 이렇게 말한다. "프린스턴 모의 국회 회장 선거에 출마했는데 공화당 후보에게 졌어요." 얼마 전 도쿄에 여행을 갔는데 그레이스의 도움으로 현재 작업 중인 사진 연작의 주제를 찾을 수 있었다. 그레이스가 일본어로 "러브돌", 다른 말로는 "더치와이프"로 불리는 실물과 똑같은 섹스돌 광고를 발견했다. 모녀는 매장에 가서 모델을 조사했는데 대부분이 교복을 입고 있었다.

시몬스가 자리에서 일어나 흰 천으로 덮인 물건이 있는 쪽으로 걸어간다. 천을 걷고 회전의자를 돌리니 싸구려 흰 슬립을 입고

검은색 긴 머리를 늘어뜨린 열여덟 살 정도의 일본 소녀처럼 보이는 인형이 모습을 드러낸다. 실리콘 인형은 지극히 순진한 인상과 아주 오싹한 인상을 동시에 갖고 있다. 크림 빛깔의 피부는 촉감이 축축하다. "이게 중량품이라서 보기는 작아도 정말 무거워요. 옮기려면 두 사람이 더 필요하죠." 시몬스가 말한다. 미술가는 코네티컷 자택을 대형 인형의 집으로 사용한다. "실물 크기 인형에는 실물 크기 세트가 필요합니다."라고 그녀가 말한다. 시몬스는 "아직 그녀에 대해 알아 가고 있는 중"이라서 이 인형을 신고 트라이베카와 콘월을 오간다.

한 6주 전에 러브돌은 상자에 담겨서 별도 포장된 성기와 윤활액과 함께 도착했다. 시몬스는 "인형의 성적인 용도를 알면서도 모르는 척할" 필요가 있다는 생각이 들어서 추가 부속품들은 콘월 집에 숨겨 놓았다고 한다. 인형은 약혼반지를 끼고 있는 상태로 왔고 시몬스는 반지를 소품으로 사용했다. "이게 처음 촬영했던 사진이에요."라고 그녀가 말하자 흑백사진이 화면에 나타난다. 인형은 손엔 낀 반지를 멍하니 바라보고 있는 것 같다. 얼굴을 중심으로 근접 촬영해서 몸은 화면에 나오지 않는다. 비스듬하게 비추고 있는 조명은 침울한 느낌을 자아내어 필름 누아르 같은 분위기도 난다. 시몬스는 매일 촬영한 다른 사진들을 클릭해서 보여 준다. 그녀는 어떤 사진을 작품으로 하고 어떤 것을 폐기할지 아직 확신이 서지 않는다. "어떻게 생각하세요?" 그녀가 질문한다.

남성들이 성행위를 위해서 섹스돌을 구입한다는 사실을 외면할 필요는 없지만 시몬스는 그 인형에게 또 다른 삶을 준다. 사진

에 나오는 인형의 이미지들은 대단히 성적이면서 어떤 면에서 보면 헨리 다거(Henry Darger)와 모튼 바틀렛(Morton Bartlett) 같은 "아웃사이더 미술가들"을 연상시키는 삐뚤어진 욕망을 그대로 반영하고 있다고 필자의 생각을 말한다. 하지만 시몬스의 사진은 모성이 보호하는 영역 안으로 "소녀"의 자리를 옮겨 놓는다. 시몬스는 수긍한다는 듯이 고개를 끄덕이며, 몇 년 전《아트포럼》에서 바틀렛에 관한 글을 기고한 적이 있다고 말한다. "우리 둘 다 생명이 없는 것에 생명을 주고 싶어 해요." 그녀가 말한다. "우리는 평범한 금속을 금으로 바꾸고 싶어 하는 연금술사죠."

캐롤 더넘
「목욕하는 여성들에 대한 연구」
2010

4장

캐롤 더넘

"혼자 있는 시간이 배로 늘어났어요." 캐롤 더넘이 이렇게 말하며 성당 창문 같은 창이 난 큰 방 나무 바닥 위에 아직 틀에 고정되지 않은 채 펼쳐져 있는 9×10인치(2.7×3미터)의 캔버스를 바라본다. "어렸을 땐 혼자 있으면 돌아 버릴 것 같았습니다. 혼자 있으면서 하고 싶은 작업을 할 추진력이 생길 만큼 편안해지기까지 오랜 시간이 걸렸죠." 9개월 전 이 미술가는 브루클린 레드후크에 있는 작업실 임대차 계약을 끝내고 코네티컷 북서쪽으로 이사해서 붉은 벽돌 주택과 치장 벽토로 마감한 2층 헛간을 로리 시몬스와 함께 구입했다. 더넘은 대형 회화는 헛간에서 제작하고 작은 회화와 드로잉은 주택 3층에 있는 미로 같은 다락방에서 작업한다. 건물들은 1912년에 말을 소유하고 있던 이 지역 유지 가문이 지었고 1950년대에는 "최대한 자신을 눈에 띄게 드러내는 법을 아직 찾지 못한" 소년들이 다니는 학교가 소유했었다고 그가 말한다.

밝은 갈색 눈의 더넘은 색깔이 어두운 테의 세련된 안경을 끼고 밑으로 늘어진 커다란 검은색 모직 모자를 쓰고 있다. 나이가 예순이 다 되었는데도 호리호리하고 윌리엄스버그의 힙스터 같은

분위기를 풍긴다. 이 미술가는 아내가 맨해튼에 머물며 리나의 「아주 작은 가구」를 촬영하고 있어서 평소보다 더 고립되어 있다. 더넘은 딸의 비디오 작품에 몇 번 출연한 후 단편영화 「거래Dealing」(2006)에서 당시 열네 살의 둘째 딸 그레이스가 맡은 미술 딜러의 미술가 아버지로 나왔다. 처음에는 더넘이 역할을 맡기를 거절해서 리나가 제프 쿤스에게 그 역할을 제의했다. 일정이 맞지 않아 캐스팅에 실패하자 리나가 아버지를 "속이고" 출연시켰다. "「거래」에 나온 제 모습을 보고 몸 둘 바를 몰랐어요." 더넘이 설명한다. 그는 스냅사진을 찍을 때도 어색해 보인다. "그런 방식으로 저 자신을 평가하는 것은 정말 질색입니다. 자식이 찍는 영화에 배우로 나오고 싶지 않아요. '페르소나'를 갖는 것은 불편하지요."

아직 완성되지 않은 대형 작품의 발치에 있는 필자 옆으로 더넘이 나무 의자를 끌어다 놓고 전체 느낌을 보려면 의자에 올라가서 보라고 권한다. 그 회화에서 가장 눈에 띄는 것은 필자가 본 여성의 질 중에서 가장 큰 질이다. 18인치(45.7센티미터) 길이의 검은 타원형 구멍이 산봉우리 같은 두 볼기 아래에 있다. 볼기는 검은 외곽선이 둘러져 있고 풍선껌 분홍색으로 내부가 채색되어 있다. 인물의 왼쪽 볼기 뒤에는 파란 바다가 높이 솟아올라 있고 오른쪽 볼기에서 건조한 대지가 나오고 있다. 이 방에 있는 유일한 작품이다. 다른 작품들은 첼시의 글래드스톤 갤러리에서 열리는 전시 때문에 반출되었다. 더넘도 의자에 올라서서 2피트(61센티미터) 높이의 의자에 서 있는 필자와 같은 높이에서 내려다보면서 "주제가 너무 쉽게 눈에 들어오지요, 그렇지 않나요? 생각했던 것보다 훨씬

많네요."라고 말한다.

더넘은 구상에 관념적으로 저항하는 추상화가로 시작했다. "몇 년 동안 추상적인 쌍봉을 그리고 있어요." 그가 그림 속 여성의 엉덩이 모양에 대해 말한다. "다산의 아이콘, 저의 '원형' 이미지, 저의 빌렌도르프 비너스…… 그러나 벌거벗은 여자를 그리는 것이 저에게 무슨 의미인지 알아내려고 아직도 노력 중입니다." 여성을 포르노그래피처럼 묘사하는 것과는 달리, 이 용맹한 여전사는 정복할 수 없는 존재다. 그녀를 뚫고 들어가려고 시도하면 결국에는 아마 스스로 소멸하게 될 것이다. 회화의 우측 상단 구석에 미술가가 왼손으로 휘갈겨 쓴 "어머니의 검은 구멍"이라는 글자가 보인다. 더넘은 "혼잣말"이라고 일축하며 곧 "덧칠할" 거라고 한다.

미술가는 의자에서 내려와 바닥에 펼쳐진 리넨 캔버스 좌측 상단 구석으로 걸어간다. 단단하게 솟은, 여성의 한쪽 유두가 그를 가리키고 있다. "제자들에게 작품 비평을 하면서 여러 번 했던 말이 '이건 지난 수백 년 동안 언제라도 만들 수 있었던 것처럼 보인다.'입니다. 지금 문제가 그것인지 확신이 서지 않네요."라고 말하며 대각선 방향에서 작품을 검토한다.

그가 회화에서 여성의 신체를 다루는 방식은 19세기와 20세기에 여성을 재현하는 공통적인 방식, 즉 수평으로 배치된 오달리스크, 수직으로 배치된 뮤즈 그리고 피카소처럼 눌러서 편 형태와 뚜렷이 대비된다. 비율은 확실히 쿠르베의 「세계의 기원」보다 더 커졌고 뒤에 보이는 풍경은, 적절한 표현이라 하기엔 부족하지만 어쨌든 현대적이라고 할 수 있다. 공교롭게도 누드 여성은 가닥

가닥 많은 새까만 머리와 풍만한 엉덩이를 갖고 있다. "특정 인종을 의도한 것은 아닙니다. 색채와 모양을 형식적으로 고려해서 내린 결정이죠." 그가 필자를 돌아보고 회의적인 반응을 알아챈다. "어떤 이의 작품에 함축된 사회적 의미를 고려하지 않고 그 작품에 대해 생각하는 것은 불가능하다는 것을 저도 압니다. 그러나 제 작업의 경우 고정된 해석을 피하기 위해 그런 관점을 지나치다 싶을 정도로 거부하지요."라며 그가 털어놓는다.

더넘은 회화 상단 중앙으로 천천히 다가가더니 위에서 아래로 그림을 본다. "세계는 많은 이야기로 이루어져 있습니다." 그가 말한다. "테렌스 맥케너(Terence McKenna)를 아시나요? 환각작용이 있는 버섯을 연구한 철학자입니다. 그는 인생은 다큐멘터리 영화보다 소설을 훨씬 더 많이 닮았다고 했지요. 그래서 가장 추상적인 작업을 할 때조차도 계속 저 자신에게 이야기를 들려주고 있습니다." 더넘은 "형식주의적 이야기"가 자신이 선호하는 것 중 하나라고 토로한다. 형식주의 미술가들은 작품의 사회적, 정치적, 역사적 내용을 배제하고 순수한 시각적 요소, 선, 공간, 색채, 질감을 고려한다.

의자에서 내려와 회화의 우측 하단 구석으로 몇 발자국 옮기니 "2006년 9~11월, 2008년 6월, 2009년 6월"이라는 여러 날짜가 한데 적혀 있는 것이 보인다. "이 작품을 시작한 지는 3년이 넘었는데 띄엄띄엄 하고 있습니다." 모자 안으로 손을 넣어 머리를 긁으며 말한다. "조각그림 맞추기와 비슷하지요. 리듬 같은 것을 받아야 하거든요." 더넘은 말할 때 손동작을 많이 사용한다. 왼손

동작은 과도하게 표현적이지만 오른손은 가끔 사용할 뿐 절대로 주도적으로 사용하지 않는다. "드로잉의 전반적인 구조가 작동하고 있다는 느낌을 받아야 합니다. 그러면 제가 그 드로잉 안으로 들어가 살기 시작하지요."

새 이젤 옆 보조 탁자 위에 있는 「생명은 창조되었을까?」라는 제목의 팸플릿이 눈에 들어온다. "참 이상한 일이었어요." 팸플릿을 집어서 대충 훑어보며 말한다. "다음 작품을 생각하며 걷고 있었는데 귀여운 어린 아가씨가 차에서 나와 뛰어오더니 '방해해서 죄송한데요, 지구에 존재하는 생명의 기원에 대해 생각해 본 적 있으신가요?'라고 묻더군요." 당황한 더넘은 이렇게 대답했다고 한다. "사실은 그렇습니다만! 왜 물어보시나요?" 더넘은 그녀가 여호와의 증인 선교사라는 것을 나중에 알게 되었다. 이 종파는 강요하는 듯한 태도보다는 철학적인 태도로 접근하는 기독교다. "에덴동산이 실제로 제 주제입니다."라고 더넘이 인정한다. "지금은 아담을 뺀 에덴동산이죠."

헛간은 서늘한 데다 이상할 정도로 조용하다. 작은 새떼들이 지저귀는 소리가 희미하게 들린다. 필자가 한기로 몸을 떠는 것을 본 더넘이 드로잉 작업실로 들어가서 이야기를 계속하자고 한다. 헛간과 집 사이의 짧은 길을 따라가니 서리가 내린 녹음 짙은 골짜기와 나무가 빽빽이 들어찬 언덕이 펼쳐진다. 뒷문으로 들어간 후 팔걸이가 있는 의자가 돌아가며 놓인 고풍스러운 긴 식탁이 있는 고급스러운 식당을 거쳐, 이 부부가 구매했거나 지인들과의 거래로 얻은 작품들로 장식된 넓은 홀을 통과한다. 사춘기가 아직 안

된 여자아이 인형을 찍는 모든 바틀렛의 사진 한 점이 눈에 들어온다. 부엌으로 들어가니 트라이베카 자택 부엌처럼 다양한 차가 갖춰져 있다.

주전자에 물이 끓는 동안 필자는 감탄이 섞인 목소리로 물어본다. "리나가 제프 쿤스에게 「거래」의 미술가 아버지 역할을 해달라고 했다고요?" 더넘은 고개를 끄덕이며 믿기지 않는다는 듯 눈썹을 위로 올린다. 그는 미소를 짓다가 크게 소리 내어 웃는다. "1980년대 초부터 제프를 알고 지냈어요." 그가 말한다. "진공청소기 조각도 샀었죠. 안타깝게도 몇 년 전 돈이 필요해서 팔 수밖에 없었지만요. 농구공 수조부터 제프의 초기 작품은 전부 다 아주 훌륭합니다. 그래서 제 아이들에게도 말하지만, 현재의 우리는 과거에 이미 완성된 그대로입니다."

"제프는 아방가르드 패러다임이 완전히 망가졌다는 것을 이해한 우리 세대의 첫 번째 인물이죠." 더넘이 제프를 치켜세운 후 대화를 이어간다. "그가 접근하고자 하는 관객 범위가 극단적으로 넓다는 점은 처음부터 명백했어요. 저의 목표와 완전히 다르다고 할 수는 없지요. 제 작품의 관객이 급격하게 줄어드는 것이 눈에 보입니다. 지금 200명 정도 됩니다." 더넘이 머그잔을 건넨다. "어쨌든 제프에 대한 이야기는 여기까지 합시다. 세상이 제프를 제 관심 밖의 화제로 만들었죠. 돈이 대화를 완전히 망치고 있어요."

"돈이요?" 필자는 탐색하듯이 물으며 함께 계단 쪽으로 걸어간다. "모든 것을 돈으로 환산하고 있지요. 다시 말하지만 모든 것입니다. 전반적으로 상스럽기는 이루 말로 다 할 수가 없어요." 그

가 대답한다. "가격이 대서특필되기 때문에 미술이 실제 상황에 맞지 않는 방식으로 사람들의 관심을 끌고 있죠." 2층으로 올라오니 방문 네 개가 보이는 넓은 복도가 나온다. "우리가 살고 있는 이 체제는 정상이 아닙니다." 더넘의 말하는 태도가 한결 더 냉정해졌다. "농구 선수가 교사보다 100배 더 돈을 법니다. 미술가는 별 볼 일 없는 사람이지요. 저는 미술가가 농구선수처럼 성공할 수 있는 세상에서 살면 좋을 거라는 상상을 해요. 그러나 우리에게 동기를 부여하는 것은 그것이 아닙니다."

꼭대기 층은 다락방들의 출입구 여러 개가 서로 연결되어 순환구조가 만들어져서 마치 미로 같다. "제 구성 감각은 환경 디자인을 결정할 때 많은 영향을 끼칩니다. 제가 가진 가벼운 강박장애를 드러내는 좋은 방법이죠." 더넘이 가벼운 농담처럼 말한다. 소형 회화 작업, 수채화 작업, 독서 용도로 구분해서 사용하는, 자연 채광이 좋고 작지만 잘 정리된 방들을 이리저리 통과해서 다소 건축 사무실 같은 분위기가 나는 공간으로 들어간다. 실내는 2단으로 정리되어 있고, 서서 그리는 것을 좋아하는 더넘이 사용하는 큰 L자형 카운터가 가장 눈에 띈다. 카운터는 깨끗한 갈색 종이로 덮여 있으며 앵글포이즈 램프 세 개가 군데군데 놓여 있다. 더넘은 1년에 드로잉을 100점 이상 제작하는데 주로 오후에 NPR이나 CBC 위성 라디오 토크쇼를 들으며 작업한다. 미술관들이 전시, 소장하는 것들임에도 불구하고 더넘은 그 작품들을 "생각을 정리하는 데 도움을 주는 쓰레기 처리장 같은 것"이라고 말한다.

이 방에 연결된 창문 없는 작은 공간이 있는데 그곳에는 납작

한 파일 서랍이 여러 개 들어 있는 흰 금속 캐비닛이 있고 그중 한 칸에 더넘의 종이 작품이 보관되어 있다. 최근 작업을 넣어 놓은 서랍 칸을 뒤지더니 그다음에는 옛날 작업을 보관한 칸으로 내려온다. 2005년 3월 21일 날짜가 적힌, 8×11인치(20.3×25.4센티미터) 크기의 흑연 드로잉이 제일 위에 있다. 볼기가 단단하고 다리가 날씬한 남성을 허리부터 무릎까지 그린 드로잉이다. 바지를 내리고 있는 순간을 포착했다. 왼손에 쥔 총은 도식화되어 있어서 부메랑이나 직각자라고 할 수도 있다. 이 엉뚱하고 주눅이 든 인물에게 공감하지 않을 수 없다는 것을 깨닫고 자화상이 아닌가 하는 의문이 들었다. "아닙니다." 서랍을 닫으며 재미있다는 듯이 대답한다. 더넘은 자화상이라고 할 만한 것을 만든 적이 없지만 모든 미술가들의 작업은 자화상을 제작하는 것과 다름없다는 상투적인 이야기를 긍정한다. 그는 "제 그림에는 절대로 제가 나오지 않습니다." 라고 설명한다.

더넘은 코네티컷 하트포드에 있는 문과 대학에서 미술 실기로 학위를 받았다. 요즘은 예일 대학교 미술대학 석사과정에서 1년에 한 과목을 가르친다. 미술 제작을 가르치는 일을 절대 반대하는 미술가들이 있는데 그도 여기에 공감한다. "진실한 미술가는 막힘없이 척척 풀리는 작업에 대한 엄밀한 개념을 만들 수 없습니다." 드로잉 방으로 돌아오면서 그가 설명한다. "가르치려면 개념을 만드는 능력이 어느 정도 필요하지요."

"**진실한** 미술가라고요?" 필자가 반문한다.

"말하기 거북한데요. 저는 농담을 좋아하는 가벼운 사람입니

다.” 그가 대답하다.

“무슨 말씀이신지요?” 더 캐묻는다. 미술계 사람들이 하는 이야기는 마지막에 항상, “진짜”, “진실한”, “진정한”, “참된” 미술가로 슬며시 넘어간다.

“‘진실한’ 미술가요? 자기 작업과 함께 어떤 고리 안에 있는 사람을 의미합니다.” 더넘은 머그잔 안을 들여다보며 말한다. 차를 다 마셔서 약간 아쉬운 눈치다. “이것들을 저 자신이라고 생각해야 할 필요가 없었다면 이렇게 세상에 나오지 않았을 겁니다. 그것은 대상으로서의 저(me), 저 자신(myself), 주체로서의 저(I)입니다. 이렇게 셋이 함께 이 회화를 봐야 할 의무가 있습니다.” 필자는 그 말에 반대 의견을 갖고 있다. 사회학자의 관점에서 보면 미술가들은 그다지 자율적인 존재가 아니다. 그들은 기대로 가득 찬 사회 세계에 둘러싸여 있다. “좋습니다. 솔직하지 못했던 것 같네요. 제가 아방가르드를 흉내 낸 헛소리를 했네요.”라고 그가 인정한다. 그리고 무심한 표정으로 농담처럼 말한다. “맞아요. 제 곁엔 작업밖에 없어요. 웜홀에 갇힌 거죠.”

마우리치오 카텔란
「비디비도비디부」
1996

5장

마우리치오 카텔란

9C호 아파트 문이 서서히 열리면서 이탈리아어로 전화 통화 중인 마우리치오 카텔란이 보인다. 그가 입고 있는 티셔츠에는 "빌어먹을 브루스 스프링스턴은 누구야? 내 상사는 아니야."라는 문구가 들어 있다. 침실 하나가 딸린 널찍한 그의 아파트는 첼시에 있는 10층 로프트를 개조한 것이다. 아파트 현관을 지나면 부엌과 거실이 분리되지 않은 개방형 공간으로 이어지고 원목마루에서는 로어 맨해튼이 보인다. 카텔란이 손님을 접대하는 일이 많지 않다는 점이 여실히 드러난다. 가구가 거의 없고 그나마 있는 거라고는 커다란 회색 소파와 미니어처 탁자, 그 주위에 놓인 철제 의자 네 개인데 그 의자도 너무 작아서 여덟 살짜리 아이들이나 편하게 앉을 수 있을 것이다.

카텔란이 카라라 대리석으로 공공조각을 제작하는 문제를 전화로 해결하는 동안 필자는 상자와 에어캡으로 포장된 채 방 안에 흩어져 있는 작품들을 하나씩 들여다본다. 제대로 설치된 작품은 1930년대 뉴욕 미술가 세스 프라이스(Seth Price)가 만든 단순한 형태의 폴리스티렌 저부조 작품 두 점밖에 없다. 지금은 고인이 된 프

란체스카 우드먼(Francesca Woodman)이 제작한 빈티지 프린트 사진 액자 여섯 개가 벽에 기대어 놓여 있는가 하면 그 근처 바닥에 1983년 사망한 이후 유명해진 미국 아웃사이더 미술가 유진 본 브루엔셴하인(Eugene Von Brüenchenhein)의 환각적인 풍경화 두 점이 놓여 있다. 정규 미술 교육을 받지 않은 사람이 숨은 재능을 비현실적인 형식으로 분출하는 것에 카텔란은 많은 관심을 갖고 있다. 창턱에 벼룩시장에서 산 도자기 사자, 부엉이 한 쌍, 화가 나서 허리를 세운 검은 고양이 등의 키치 동물 장식품이 모여 있다. 이 방에 있는 유일한 책은 로알드 달(Roald Dahl)의 『제임스와 슈퍼 복숭아*James and Giant Peach*』다.

"자기!" 카텔란이 전화를 끊고 큰소리로 말한다. 그는 루초 초티(Lucio Zotti)와 통화하고 있었다. 1980년대 후반 집이 없어 떠돌아다니던 카텔란은 마지막에 초티의 가구 매장에서 거의 1년을 지냈다. "매일 밤 소파를 바꿔 가며 잤습니다. 가끔은 창턱에서 자기도 했어요." 미술가가 말한다. 그 이후로 초티는 카텔란이 가장 신뢰하는 공범이 되었다. 초티는 이 미술가가 유럽에서 조각을 제작하는 일을 도와서 감독하고, 초티의 아들 자코포와 체노는 미술가의 아카이브를 관리하고, 설치를 도와주며, 작품 사진을 찍고, 실무 전반을 돕는다.

카텔란이 "중요한 동맹자"라고 부르는 사람이 둘 더 있는데 모두 이탈리아 큐레이터다. 한동안 인터뷰와 강연을 대신해 준, 열세 살 어린 마시밀리아노 조니 그리고 가장 중요한 작품의 제목을 여러 번 붙여 준, 다섯 살 많은 프란체스코 보나미가 그들이다. 카텔

란은 보나미를 1992년 뉴욕에 처음 갔을 때 만났다. 당시 이 큐레이터는 베네치아 비엔날레에서 자신이 맡은 전시에 그를 넣기로 결정을 내리려는 참이었다. "프란체스코는 누구나 살면서 한 번은 만나고 싶은 사람입니다." 카텔란이 말한다. "'넌 천재가 아니야. 쓰레기야.'라고 말해 줄 사람이 있어야 하거든요."

필자는 화제를 이 방에 관한 것으로 돌려서 카텔란의 소장품이 좋다고 칭찬한다. 그의 얼굴이 일그러진다. "저는 이것을 축적이라고 부릅니다." 단호하게 말한다. "저는 구매자일 뿐이죠. 컬렉터가 아닙니다." 작품 구입에 대한 카텔란의 충동은 처음에는 경쟁심에서 출발했다. "동료들이 있어서 행복해야 할 때 질투가 났습니다."라고 설명한다. "에너지를 아끼기로 결심했지요. 좋은 작품이라는 생각이 들면 사야 합니다." 최근 그는 작품 수집을 "숙제"하는 것과 마찬가지라고 생각한다. 성공한 미술가들 중에 미술을 수집하는 사람이 많다. 자신이 잘 아는 분야에 수입을 투자하는 것이다.

경쟁이 이 미술가의 머릿속에 자리를 잡은 것 같다. 유난히 귀가 긴 토끼 그림이 있는 책을 귀가 뭉툭한 작은 토끼 조각이 바라보고 있는 장면을 인쇄한 종이가 부엌 옆 아일랜드 식탁 위에 펼쳐져 있다. "제목을 찾고 있는 중이에요."라고 카텔란이 말한다. "제목이 있을 것 같지는 않네요. 삽화 이미지에 지나지 않습니다." 경력을 유지하는 문제가 이 미술가를 무겁게 짓누르고 있다. 그는 "기어가 중립에 있는 멋진 자동차" 같은 신세가 될까 봐 두려워한다. 파도바에서 허드렛일을 하던 생활로 돌아갈 수밖에 없는 것은

아닌가 하는 불안감이 최근까지 있었다. "지금 제가 겪고 있는 가장 최악의 공포는 성공했다는 느낌이에요."

카텔란이 냉장고를 연다. 먼지 하나 없는 선반 위에 있는 것이라고는 볶음국수 포장 상자 두 개와 탄산수뿐이다. 카텔란은 2011년 가을 뉴욕 구겐하임 미술관에서 열리는 회고전을 준비하고 있다면서 비밀로 해 달라고 한다. "미술관 외관 전체를 분홍색으로 칠하는 계획을 제안했습니다. 의견 교환이 제대로 된다면 기가 막히는 도시 대지미술이 나왔을 테지만 비용이 너무 많이 나왔어요." 그가 유리잔에 물을 따라주면서 말한다. 다른 계획도 하나 있는데 그것은 전시를 "메타-작품"으로 바꾸는 것이다. 구겐하임 학예실장 낸시 스펙터(Nancy Spector)와 논의 중이지만 현실화가 가능한지 아직 확신이 서지 않는다.

카텔란은 "단지 나도 할 수 있다는 것을 보여 주기 위해서"야간 고등학교를 졸업했다. 그러나 미술학교 학위는 없다. 독창적인 미술가들이 반드시 독학을 하는 건 아니지만 대학 수업을 전혀 듣지 않았으면서 미술관이 높이 인정한 예순 살 이하의 미술가는 찾아보기 힘들다. "전시를 하는 것이 저에게는 학교였습니다."라고 말하며 조리대에 기댄다. "전시 도록은 저에게 밥이었지요."

"작업할 때는 어디 앉아서 하세요?" 필자가 질문한다. 카텔란은 종교적 단식 기간에 티라미수를 주문하는 사람 보듯이 필자를 본다. 아무 말없이 손가락으로 침실 쪽을 가리킨 후 그쪽으로 안내한다. 한쪽 구석에 큰 창문이 있는 넓은 침실은 러그를 이용해 내부를 두 구역으로 나누어 놓았다. 털이 긴 크림색 카펫 위에 킹사

이즈 매트리스가 베개 없이 놓여 있어서 침대지만 주춧돌처럼 보인다. 알록달록한 1930년대 중국 러그 두 장 위에 장미나무 원탁이 놓여 있다. 그 위에 큰 모니터와 무선 키보드, 종이 파일 세 권이 있다. 카텔란의 침실 겸 작업실은 전화, 이메일, 스카이프, 구글 같은 것을 동원한 의견교환 장소다. "인터넷이 끊기면 다리를 잃는 거나 마찬가지예요. 200제곱미터나 되는 집이 있어도 통신이 안되면 무기력해지죠."라고 그가 말한다.

필자는 카텔란의 책상 위에 있는 깔끔한 종이 파일을 살펴본다. 그중 두 권은 다른 한 권보다 더 두꺼운데 이 두 권이 한 쌍인 것 같다. "검증 장치죠." 카텔란이 말한다. "작업의 원재료로 여러 매체에서 가져온 것을 가공하고 있습니다.《퍼머넌트 푸드》로 발행할 것인지 궁금해진다. "그건 아니에요." 그가 대답한다. "신간 잡지《토일렛 페이퍼 *Toilet Paper*》로 발행할 겁니다." 파일을 한 손으로 꽉 누르고 입가에 미소를 띠며 "위대한 미술가는 작업의 원천을 공개하지 않고 모방하지요!"라고 말한다.

컬렉터와 딜러는 흔히들 독창적 원본과 파생물을 대립 관계로 만든다. 미술가들은 그 대립을 잘못된 이분법이라고 생각한다. "독창적 원본은 혼자 존재하는 것이 아닙니다. 그 이전에 만들어진 것이 점진적으로 발전하면서 나온 결과물이죠." 카텔란이 말한다. "다윈의 직립보행 진화 같은 겁니다. 직립보행을 최초로 한 사람은 존재하지 않지요." 미술가는 종이 파일 두 권을 빳빳한 마분지 폴더에 안에 넣어서 책상 뒤에 있는 가짜 벽난로 옆 벽장 안에 둔다. "독창성은 첨가하는 역량에 관한 겁니다."라고 말한다. "저는 소금

과 기름을 가미해 약간 다른 양상을 보여 줍니다. 식초를 첨가하는 사람도 있겠죠."

남아 있는 서류 더미 맨 위에 카텔란의 최근작 사진이 있다. 자루가 긴 빗자루가 아무것도 그리지 않은 캔버스를 받치고 있고 빗자루 대에 눌린 흰 캔버스 천이 밑으로 늘어져 주름이 여러 겹 생긴 작품이다. 이 작품은 1963년 서른 살에 죽은 이탈리아 미술가 피에로 만초니(Piero Manzoni)의 「무색Achrome」 회화 연작을 참조한 작품이다. 카텔란은 사인 요청을 받으면 자신의 이름을 잘 안 쓰고 주로 "Manzoni"라고 써서 만초니와의 친연성을 암시한다. 만초니의 유명한 작품은 깡통 90개에 자신의 변을 담은 「미술가의 똥Merda d'Artista」(1961)이다. 개당 무게가 30그램인 깡통은 18캐럿 금과 동일한 가격으로, 게다가 매일 바뀌는 변동 가격으로 판매할 계획이었다. "똥은 뒤샹의 소변기를 업그레이드한 것, 즉 「샘 2.0Fountain 2.0」 같은 겁니다."라고 말한다. 이 작품은 미술가는 연금술사라는 가설을 풍자하고 미술가의 개성이 갖고 있는 가치를 창출하는 힘에 주의를 집중시킨다.

페르소나는 카텔란의 작업에서 중심 주제이고 거기에는 무수히 많은 자화상도 포함된다. "처음에 저는 단지 모든 흉악한 작업의 주범을 지목했을 뿐이었죠."라고 카텔란이 말한다. 경찰의 몽타주를 살롱전처럼 설치한 「슈퍼 우리」(1992)는 범죄자를 연상시킨다. 마찬가지로 바닥 위로 머리를 불쑥 내밀고 있는 미술가를 실물 크기보다 조금 작게 만든 왁스 모형 「무제」(2001)에서도 그가 바닥 밑 터널을 통해서 전시장에 몰래 잠입한 듯한 상황을 연출한다. 쿤

스의 조각을 열심히 들여다보는 카텔란 같은 인물을 설치한 작품은 그가 명성과 미술관의 인정을 가로채려고 심혈을 기울이는 상황을 암시한다.

출산과 복제는 카텔란의 초상 작업에서 중심 주제이다. 「작은 정자Spermini」(1997)는 미술가의 얼굴을 작은 라텍스 가면으로 수백 개를 만들어서 무작위로 벽에 걸어 놓은 작품이다. 「아주 작은 나Mini Me」(1999)는 미술가를 작게 축소해서 여러 개로 만든 조각에 옷을 다르게 입혀서 차별화를 한 작품이다. 이 조각들은 책꽂이에 앉아서 그 아래에 있는 컬렉터 겸 소유주를 애완동물이나 마스코트인 양 내려다본다. 가장 최근작인 「우리We」(2010)는 "카텔란"이 침대에 자신과 함께 누워 있는 작품이다. 이 이중 자화상에서 3피트(약 91센티미터) 길이의 두 인물은 장례식 때 입는 짙은 색 정장을 입고 똑같이 누워 있는 쌍둥이 시체처럼 보인다.

나르키소스가 물에 비친 자신의 반사 이미지와 사랑에 빠진 것은 분명 정상이 아니지만 미술가의 경우 건강한 자기애와 병적인 에고티즘을 구분하기는 어렵다고 필자는 생각한다. 카텔란은 항상 자화상을 축소해서 자기를 비하하는 형식, 말 그대로 과소평가하는 형식을 선택한다. 나르시시즘에 대해 어떻게 생각하느냐고 미술가에게 질문하자 예상했던 대로 자아비판적인 대답을 한다. "제 작업은 가장 밑바닥에 있는 제 욕망을 드러내는 장입니다." 그는 큰소리로 웃지만 조심스럽게 말을 잇는다. "하지만 제 작품이 저 자신인 것은 아닙니다. 작품은 저의 대리 가족이지요." 정말 모든 작품이 한 가족처럼 느껴진다면 그것은 카텔란의 가족이다.

"작품을 처음 계획할 때는 부둥켜안고 예뻐해 주지만, 작품이 공개되는 순간 고아가 됩니다."라고 그가 인정한다. "저는 작품들이 제 가까이에 살고 있지 않아서 행복합니다. 대체로…… 제 작품들이 너무 싫거든요."

캐롤 더넘
「엉뚱한 사람에게 화풀이하기」
1998~1999

6장

캐롤 더넘과 로리 시몬스

"미술계 활동 경력이 오래되면 자아에 대해 엄격해집니다. 로리는 자아를 다룰 때 다양화시키는 반면 저는 깊이 파고들죠." 캐롤 더넘이 이렇게 말하며 아내를 향해 고개를 끄덕인다. "오랫동안 같이 작업하고 아이들을 키우다 보면, 포기하지 않았다는 사실을 우리 자신도 믿을 수 없을 때가 가끔 있어요." 로리 시몬스가 말한다. 시골풍 부엌을 양분하는 기다랗고 좁은 흰색 식탁에 부부가 나란히 앉아 있다. 바나나, 양파, 초록 토마토가 담긴 대접들이 식탁 위에 여기저기 놓여 있고 그 사이로 촛대 한 개, 줄자 한 개, 정원에서 꺾은 꽃이 꽂힌 화병 세 개, 2010년 7월 4일 어제 날짜 《뉴욕 타임스》 한 부가 보인다.

"우리 모습이 꼭 포화에도 아랑곳하지 않고 전진하는 군인 같다고 우리끼리 농담을 하죠." 더넘이 말하면서 주먹 쥔 왼손을 허공에서 천천히 앞으로 내밀어 무거운 발걸음을 옮기는 시늉을 한다. "저항과 비관을 극복하려면 전략을 짜야 합니다. 아무 의욕도 안 생기는 골짜기를 자꾸 들어가게 되죠. 이건 전쟁이에요."

"우리는 미술가를 농부에 비유하는 말도 좋아해요." 시몬스

가 이렇게 말하며 식탁 위에 떨어져 있는 옅은 파란색 참제비고깔 꽃잎을 손에 쓸어 담는다. "아침 일찍 일어나 하루 종일 고되게 일하고 무엇인가를 키워요."

"로마의 농부 겸 군인 시민이죠!"라고 단호히 말하는 더넘은 대화를 즐기고 있는 기색이 역력하다. "필요하면 다투기도 하겠지만 대체로 우리는 영역을 지키고 싶습니다."

미술가들끼리 결혼한 경우 남편과 아내가 동등한 위상을 갖는 일은 드물다. 그런 부부들은 부부 중 한쪽의 경력이 다른 쪽의 경력보다 더 중요하다는 암묵적 동의를 따르는 경우가 많다. 각자의 성공이 서로의 자신감에 어떤 영향을 끼치는지 질문하자 "밀물이 되면 모든 배가 떠오릅니다. 두말할 필요도 없지요! 아내에게 좋으면 저한테도 좋은 겁니다. 경쟁은 하지 않습니다!"라고 더넘이 강력하게 주장한다.

시몬스가 눈썹을 치켜세운다. "제가 약간 다른 대답을 해도 될까요?"라고 질문한다. "우리 둘 다 자신의 작업에 대한 큰 야망을 갖고 있습니다. 야망 있는 사람들은 경쟁심을 갖고 있어요. 그러나 제가 질투를 한다고 해서 남편의 명성이 떨어지기를 바라거나 그를 깎아내리고 싶은 것은 절대 아닙니다. 우리는 서로 경쟁심을 갖고 있지만 서로의 성공을 못마땅하게 생각하지 않지요." 더넘이 수긍의 의미로 고개를 끄덕인 후 덧붙인다. "미묘한 것으로 당신을 힘들게 했을 수는 있지."

더넘과 시몬스 모두 최근에 예순 살이 되었다. "이 집은 질리지가 않아요. 미술이 이렇게 만들었지요." 그녀가 얼굴에 안도의 빛

을 띠며 말한다. "예순 살은 중요한 나이입니다. 우리는 건강하고 아이들은 제법 건실한 사람으로 성장했어요." 작은딸 그레이스는 지금 파리에 있는데 9월에 브라운 대학교에 입학할 예정이다. 큰딸 리나는 위층에서 아직 자고 있다. 최근 HBO에서 방영될 드라마 시리즈의 대본 집필과 함께 주연배우로 출연하기로 계약을 했다. 자신의 영화 「아주 작은 가구」가 텍사스 오스틴에서 매년 열리는 페스티벌인 사우스 바이 사우스웨스트에서 장편영화 최우수작품 상을 수상했고 극장 개봉 일정이 잡혀 있다.

"미술가가 되어서 가장 신나는 시기는 청년기와 노년기입니다." 더넘이 레모네이드를 시원하게 마시다가 잠시 멈추고 말을 한다. "계속 성장한다는 느낌만 있는 이상한 중간 시기를 통과하는 것은 시험대가 되지요." 미술가 경력에서 중간 시기는 대부분 침체기로 묘사된다. 큐레이터, 컬렉터, 딜러는 "신진" 혹은 "정상급" 미술가에게 눈길을 주는 경향이 있으며 그 사이 시기에서 작업하는 광범위한 사람들을 외면한다. 이런 경향 때문에 결국 "수면 아래에 잠긴 미술가"가 많이 나온다고 로스앤젤레스 원로 미술가 존 발데사리가 예전에 필자에게 말한 적이 있다.

더넘과 시몬스의 작업에 공통점이 없다는 사실은 한눈에 알 수 있다. 더넘의 회화는 형식 구조에 집착하는 것처럼 보이는 반면에 시몬스의 사진은 사회적 코드를 탐구하는 경향을 보인다. 더넘에게 왜 화가가 되었는지 질문하자 이렇게 대답한다. "원래부터 저는 보수적이었고 회화는 진보적 보수주의를 실천할 수 있는 이상적인 곳입니다. 저는 여러 한계 안에서 작업을 잘하고 있습니다. 거

기에서 많이 해방되었죠." 반대로 시몬스는 "사진만 붙잡고 늘어졌는데" 그 이유의 일부는 회화의 부담스러운 역사를 피하는 것에 있다. "저는 절대 화가가 될 수 없었습니다."라고 말하는 그녀의 표정에서 진정으로 두려워하는 마음을 볼 수 있다. "그 기차에 탈 수는 없었죠."

더넘과 시몬스는 서로의 차이점을 즐긴다. "우리는 전형적인 외향적-내향적 부부예요."라고 그녀가 말한다. "외향적인 사람의 현실적인 정의는 다른 사람으로부터 에너지를 얻는 사람입니다. 내향적인 사람은 다른 사람에게 에너지를 뺏기는 사람이지요." 더넘이 슬픈 표정을 지으며 필자를 본다. "우리는 생각하는 방식이 각자 달라요."라고 그가 말한다. "그렇기 때문에 이 전체가 돌아가는 거죠."

하지만 몇 년 동안 두 미술가는 유사한 주제를 놓고 맴돌고 있는데 가장 최근에는 고독한 여성을 성적으로 묘사한 이미지에 집중하고 있다. "우리가 처음 사귈 때 팁은 말 그대로 추상 화가였어요." 시몬스가 말한다. "저의 관심을 더 많이 받기 위해서 그가 구상적인 이미지를 추구한다고 항상 생각했지요."

"무슨 말을 하는지 모르겠네." 그가 대꾸한다. "나는 그게 형태가 더 없어지는 방식이라고 생각하는데."

"그게 나를 위해서 한 게 아니라는 뜻이야?"라고 그녀가 말하며 토라진 듯 입술을 삐죽거린다.

"당신은 그 동안 같이 지낸 사람에게서 삼투압으로 에너지를 흡수하고 있잖아." 더넘이 설명한다. "젠더 문제가 제 작업의 핵심

이 될 줄은 정말 상상도 못했습니다. 늙어 가는 저 자신을 직면할 때가 됐어요."

시몬스는 젊었을 때 미술가이면서 뮤즈가 되는 꿈을 꿨었다. "과거에는 뮤즈가 되는 편이 훨씬 더 성공률이 높았죠."라고 설명한다. "그때 저는 아는 여성 미술가들이 거의 없었고 탁월한 회화 상당수가 여성을 그린 것이었어요. 그 상황 전체가 혼란스러웠죠." 작년에 시몬스는 우연히 발견한 사진 두 장에서 출발한 미술가와 뮤즈의 관계에 관한 사진을 제작했다. 시몬스의 작품에서 왼쪽의 흑백사진은 추상표현주의 화가 윌리엄 바지오츠(William Baziotes)가 두꺼운 붓으로 캔버스에 물감을 바르고 있는 장면이다. 오른쪽 컬러사진은 페티시즘적인 검정 보디스를 입은 여성이 바닥에 양다리를 벌린 채 무릎을 꿇고 사진의 프레임 밖을 향해 위로 올려다보는 장면이다. 왼쪽 이미지는 갤러리 초대장에서 가져온 것이고 오른쪽 이미지는 포르노 사이트에서 고른 것이다. 시몬스는 "추상 화가가 보고 있는 뮤즈는 화려한 색채의 세계 속에 있지만 화가 자신은 고결한, 환원주의적 작업에 빠져 있다."는 개념을 맘에 들어 했다.

더넘은 시몬스가 보여 준 그 작품을 꽤 좋아했다. 그는 그 작품에서 "연결이 끊어진 모든 것 안에 숨어 있는 통찰력 같은 것"을 발견했다고 말한다. "사진 속의 미술가는 남성적 재현에 나오는 상투적 행위를 하고 있습니다. 바지오츠가 작업을 어떻게 시작하고 진행했는지 또는 제가 작업을 어떻게 시작하고 진행하는지 상상할 수 있지만 그 사진이 그의 작업 방식 또는 제 작업 방식과 비슷하

지는 않아요."

시몬스에게 전화가 와서 통화를 하러 방 밖으로 나간다. 더넘에게 다산의 슈퍼우먼은 어떻게 되어 가는지 물어본다. 별로 많이 진척되지는 않았지만 그 그림에 대한 새로운 생각이 떠올랐다고 한다. 최근에 캔버스 아래 부분을 1피트(약 31센티미터) 정도 잘라내서 "검은 구멍이 정중앙"이 되었고 바닥에 누운 캔버스를 벽에 세웠다고 한다. 저녁 먹기 전에 헛간에 보러 가자고 그가 말한다.

"로버타 전화예요." 시몬스가 돌아와서 말한다. "저녁 먹으러 몇 시에 가면 되는지 물어보더라고요."《뉴욕 타임스》의 수석 미술비평가 로버타 스미스와《뉴욕》매거진의 주요 비평가 제리 살츠(Jerry Saltz)는 여름 동안 이 근처에 집을 한 채 임대했다. 그들은 이 미술가들의 오랜 친구이면서 리나와 그레이스의 대부모이다. 스미스와 살츠는 각자 이 미술가들과 친분이 있다는 단서를 달고 글을 쓴 적은 있지만 그 외의 전시 리뷰는 이익 충돌 때문에 쓰지 않았다. "비평가와 친구가 되면 전시 리뷰를 받을 수 없어요. 그 반대의 경우는 꽤 있지요." 더넘이 말한다. "우리는 우정에 대한 보답은 사적으로 하고 그런 교환을 기꺼이 즐깁니다."

미술가들에게 과거 리뷰 기사에 관한 이야기를 물어본다. "나이가 더 어렸을 때 좋지 않게 쓴 리뷰를 보면 그 사람들이 저를 싫어한다고 생각했어요." 시몬스가 말한다.

더넘이 머리를 가로저으며 말한다. "전 아닙니다. 그 사람들이 멍청하다고 생각했어요!"

"어쨌든 부정적인 반응에 휘둘리지 않는 것은 불가능하지요."

시몬스가 다정한 표정으로 눈을 이리저리 굴리며 말한다. "바뀐 것은 회복하는 데 걸리는 시간이에요. 자신을 추스르고 툭툭 털고 일어나 일터로 돌아가는 방법을 터득해야 하지요. 그것이 성숙의 열쇠입니다. 이 성숙이 리뷰를 쓴 사람들이 하는 대로 작업하는 미술가와 거기에 얽매이지 않는 미술가를 구별해 주지요."

더넘은 이런 딴지를 작업의 추진력으로 전환하는 것을 즐긴다. "부정적인 평가는 제가 오해를 받고 있다는 느낌을 줍니다." 그가 설명한다. "그래서 속으로 이렇게 말하곤 하죠. '분명히 말하자면, 나도 당신들에 대해 제대로 몰랐어.'" 비평가가 작품을 이해하기는 해도 그것을 싫어하는 경우가 이따금 있을 것이다. "어떤 비평가가 제 작품이 진부한 이유를 열거하는 글을 쓴 적이 있었어요. 저는 그 사람이 무엇에 관해 말하려는지 저 나름의 관점에서 볼 수 있었죠. 그러나 이 비평가의 취향에 대해 제가 동의할 수 없는 부분은 바뀌지 않았어요."라고 말한다. "그 사람의 세계관은 제 세계관과 완전히 어긋나 있는 거죠."

"진짜 훌륭한 작품은 끝내주는 것과 끔찍한 것 사이를 왔다 갔다 해요."라고 시몬스가 말하면서 남편의 그림에 자주 나오는 꽃과 같은 종류인, 가운데가 눈에 띄게 둥글넓적한 오렌지색 데이지들을 정돈한다. "비평가가 당신을 공격한 부분이 당신 머릿속으로 이미 백 번은 생각했던 문제인 경우도 가끔 있잖아."

"매력적인 작품들은 항상 어떤 작품의 가능성에 대한 가설입니다." 더넘이 이렇게 말하며 의자에서 일어나 냉장고에서 새빨간 사과를 꺼낸다. "새로운 미술이 기존의 미술과 비슷해야 한다고 생

각하는 사람들은 왜 그런 걸까요?"라고 그가 질문하면서 사과를 필자와 아내에게 권한다. 아무도 사과를 받지 않자 그가 한입 베어 문다.

변덕스러운 미술계 현실이 온갖 불안, 걱정, 피해망상을 조장 한다. "젊었을 때는 자기 회의에 빠지지 않는 방법을 생각합니다." 시몬스가 설명한다. "그러나 나이가 들면 그것이 미술가가 되어 가 는 주기적 과정의 일부라고 이해하지요. 저도 나이를 먹으면서 자 기 회의를 옆으로 밀어놓기보다는 혼자서 검토하고 이리저리 궁리 도 하는 능력을 키우게 되었어요."

반대로 더넘은 불안감을 자기혐오와 과대망상이 혼합된 생소 한 감정으로 받아들인다. "인간은 위계질서를 만들고 그것에 준해 서 항상 판단을 내립니다." 더넘이 말한다. "아침에는 자신이 형편 없는 미술가라고 생각했다가 오후에는 신이 된 것처럼 느낄 수 있어요. 저녁에는 신보다는 못한 천사라고 생각하겠죠."

신뢰(confidence)가 쟁점인 것은 분명하다. 마르셀 뒤샹부터 마 우리치오 카텔란에 이르기까지 많은 미술가들은 자신을 사기꾼이 라고 소개했다. "일반 대중은 미술을 잘 모르기 때문에 사기를 당 했다고 생각해요." 더넘이 말한다. "그런 생각은 19세기 아방가르 드로 거슬러 올라갑니다. 그건 투기 차원에서 회화를 대하는 비전 문가의 반응이었지요."

속임수를 좋아하는 미술가들은 충격 요법을 선호하는 것 같 다. "충격 요법은 오락이 결합된 분야에서는 또 다른 수단에 불과 합니다." 더넘이 말한다. "쓸데없는 짓이에요. 누가 충격을 받을 것

같아요? 부자 헤지펀드 매니저들? 위반에 대한 이런 모든 생각, 즉 그들이 자주 얘기하는 '부르주아에게 충격을 주는 것(épater les bourgeois)'은 아방가르드 시대에는 역사적으로 특별한 의미가 있었습니다. 위반은 이탈리아 르네상스 시대에는 미술가들과 무관한 것이었고, 지금은 의미가 없어요." 시몬스가 도마 옆에 토마토 대여섯 개를 갖다 놓았다. 저녁식사에 대한 생각을 하느라 우리가 하는 이야기를 듣지 않는 것 같다. 한편 더넘은 질문에 대한 다른 접근법을 제시한다. "사람들은 곧 엄청 큰 충격을 받을 거라는 사실을 스스로 알까요?" 그가 질문한다. "저는 알 수 있어요. 미술은 인간의 조건을 하나로 묶어 포괄할 수 있습니다. 그 덕택에 어느 순간 세상에 대한 통찰력을 가질 수 있지요."

충격이 찰나의 조건인 반면 훌륭한 미술은 장기 고용 조건을 제시하는 것이라는 필자의 생각을 말한다. 그 둘은 상호 배타적이지 않지만 포괄적이지도 않다. 에두아르 마네의 「올랭피아」를 예로 들면 옆으로 누워 있는 프랑스 매춘부 누드와 흑인 하녀는 1863년 당시에는 충격이었을 수 있지만 그 그림이 묘사한 사회적, 성적 관계의 복잡한 의미와 뛰어난 기량으로 인해 역사에 남았다. 더넘은 이의를 제기하지 않는다. "마사지 받으세요?" 그가 질문한다. "부드럽게 등을 문지르는 것과 진짜 깊숙이 지압하는 것 사이의 차이점을 아실 겁니다. 지압은 당장은 편하지 않지만 하고 나면 변화를 느낄 수 있지요. 충격, 경탄, 뭐 그런 겁니다. 제가 미술에서 원하는 것은 등을 기분 좋게 문지르는 일 같은 것이 아니에요. 중요한 일이 일어나고 있는 것 같은 느낌이 나기를 기대하고 있습니다."

어떤 일이 중요한 것인지 궁금해져서 정치 미술에 대한 질문을 한다. "완전 헛짓이라고 생각합니다."라고 그가 말한다. 지금 그는 긴장이 풀린 상태다. 1992년부터 술은 전혀 마시지 않지만 지금은 자기 집에서 마음 놓고 편하게 이야기하는 것이라서 긴장이 풀렸다. "정치 미술은 항상 다 아는 내용을 반복해서 이야기하죠." 시몬스는 전혀 동의하지 않는다는 듯이 인상을 쓴다. 그녀는 페미니스트로서 정치에 대한 넓은 시각을 갖고 있다. "당신 생각을 말해." 그녀가 이렇게 말하며 장난삼아 손에 쥐고 있던 칼로 그를 가리킨다. 더넘은 항상 다양한 시각을 수용하기 때문에 다른 접근법을 주장하기 시작한다. "미술의 효용성에 대해서 많이 생각했었죠. 미술은 은행가, 사교계 인물, 정치인과는 아주 다른 방식으로 미술가에게 가치가 있지요. 타당성을 절대 평가할 기준은 없습니다. 쓸모에 관한 문제인 거죠. 선생님의 책에 나오는 미술가들은 선생님 입장에서 효용성이 있는 겁니다. 그들 덕택에 선생님의 생각을 진척시킬 수 있겠죠."

더넘이 자리에 일어나 "그건 그렇고 숙녀분들."이라고 말하더니 손님들이 오기 전에 목욕을 해야겠다고 자리를 뜬다. 시몬스는 충격 요법과 미술가를 상징적 범죄자로 보는 전통에 관한 이야기를 다시 꺼낸다. 그녀는 이런 관점은 "불량소년"의 행동이라고 생각한다. "저는 그런 것을 선망했던 적은 없어요." 그녀가 설명한다. "아마 남성 미술가들이 더 원했을 거예요." 여성 미술가들은 사기꾼인 척하지 않고도 자신의 신뢰성에 대한 도전을 충분히 마주할 수 있다.

하지만 실물 크기의 섹스돌을 찍은 시몬스의 대형 컬러사진은 충격 요법의 초기 단계에 해당하는 효과를 낸다. 이런 생각을 하다 보니 러브돌이 지금 어디 있는지 궁금해 질문을 한다. "아시다시피 이 집은 저의 프레임 밖 캔버스예요."라고 미술가가 진심을 털어놓는다. 그리고 칼을 놓고 손을 닦으며 앞장서서 복도로 간다. "팁더러 이 집을 사자고 설득하면서 제가 방마다 사진을 찍으면 어떻겠냐고 했어요. 사진이 잘 나오면 집을 살 수도 있었거든요." 시몬스가 문고리를 잡고 머뭇거리며 말한다. "아직 옷을 벗겨서 찍을 수 없었어요." 벽장을 열자 옷 더미에 아무렇게나 처박힌 일본 10대 소녀의 시체처럼 보이는 것이 나타난다. "사람들은 인형과 박제동물을 인격화하지요." 시몬스가 말한다. "그러나 저에게 이 인형은 소품이에요. 지금까지 제가 인형으로 작업하면서 한 번도 가족으로 생각해 본 적은 없어요."

프란시스 알리스
「실천의 역설 I(가끔은 무엇인가를 만들면 흔적도 없이 사라진다)」
1997

프란시스 알리스

"전 이곳에서 미술을 시작했습니다." 프란시스 알리스(Francis Alÿs)가 멕시코시티의 센트로 이스토리코를 지나 작업실로 걸어가며 말한다. "이곳을 근거지로 많은 일을 하고 있습니다. 유럽 미술계에서 활동한 경력은 없어요." 벨기에에서 태어나 외국에서 산 지 20여 년이 넘은 이 미술가는 멕시코 시민권을 갖고 있다. "결정 동기는 꽤 감상적이었죠."라고 말하는 알리스는 키가 크고 낯빛은 창백하며 몸매는 호리호리한 것이 라틴아메리카 사람들의 캐리커처에 나오는 미국인처럼 생겼다. "제 아들이 여기서 태어나서 저도 인생 프로젝트를 여기서 만들었지요." 미술가들은 보통 뉴욕과 베를린 같은 도시로 거주지를 옮기는 경우가 많다. 이주를 통해서 자신의 문화적 전통이라는 짐을 벗을 수 있고 내면에 있을 것으로 생각되는 상상의 정체성들을 포괄할 수 있다. 우리는 피사의 사탑처럼 지반이 침하 중인 교회와 지금은 물이 마른 분수가 있는 도심 광장 플라자 로레토로 돌아온다. 이곳은 재개발된 도심과 마약, 매춘부, 무단 복제물이 난무하는 불법 난개발 지역 사이의 경계 지대에 위치해 있다. 보통 미술가들은 젠트리피케이션을 하는 데 앞장

서는 부류이지만 이 부근에서는 거의 작업실을 얻지 않고 그 대신 덜 불안한 지역을 선택한다. 하지만 알리스는 본인이 "암시장의 진원지"라고 부르는 이곳이 자신의 미술을 하기에 좋은 곳이라고 생각한다.

알리스의 작품 중 다수는 이곳 거리에서 직접 하는 1인 퍼포먼스로 시작한다. 그가 "행위(action)"라고 칭하는 이 퍼포먼스는 사진과 비디오로 기록하며 미술가의 다양한 초상이 연속으로 등장한다. 예를 들어 「관광객 Turista」(1994)에서는 도시를 대표하는 소칼로 광장에서 일거리를 구하기 위해 서 있는 전기 기사, 배관공, 목수들 틈에 알리스가 끼어 있다. 진짜 노동자들 사이에서 눈에 띄게 키가 큰 미술가는 관광객이라고 쓴 표지판으로 자기 직업을 광고하면서 앞으로도 영원히 휴가 중일 것 같은 놈팡이 역할을 제대로 연기하고 있다. 대조적으로 「애국적인 이야기 Patriotic Tale」(1997)에서는 알리스로 보이는 호리호리한 사람이 한 줄로 세운 양 25마리를 이끌고 소칼로 광장 국기 게양대 주위를 돈다. 여기서 미술가는 무엇보다도 양치기, 선구자, 더 정확히 말하면 추종자 무리를 끌고 다니는 관리자이다. 「가끔은 무엇인가를 만들면 흔적도 없이 사라진다 Sometimes Making Something Leads to Nothing」가 부제로 붙은 「실천의 역설 I Paradox of Praxis I」에서 미술가는 얼음 덩어리를 밀거나 차면서 얼음이 녹을 때까지 8시간 동안 센트로 이스토리코를 돌아다닌다. 결코 완수할 수 없는 과업의 핵심을 뽑아 만든 5분 분량의 유쾌한 비디오는 개념주의 미술이 유행하던 시기에 미술의 "비물질화"를 구현하려고 애쓰는 집요한 조각가로서 미술

가 자신을 그리고 있다.

위에서 언급한 세 자화상은 멕시코시티에 대한 재현으로, 이와 유사한 자화상이 최소 열두 개가 더 있다. 알리스의 행위, 사진, 비디오로 이루어진 축적물은 동시대 멕시코 미술가들이 시도하지 않은 방식으로 거대 도시의 황량한 중심지에 마법을 건다. 한 외국인에게 이 과업이 떨어진 것은 우연이 아닐 것이다. 멕시코 미술가가 동일한 방식으로 작업을 하면 지역 특화 미술을 하는 것으로 여겨질 수 있다. 최근 알리스의 비디오 작업은 멕시코 바깥으로 나가 예루살렘, 런던, 리마, 파나마시티 같은 도시에서 이뤄지는 경우가 늘고 있지만 알리스는 "시계를 다시 맞추고 이 장소의 관점으로 프로젝트를 재고하기 위해" 늘 멕시코시티로 돌아오는 것을 좋아한다. 게다가 비디오에 직접 출연하는 일을 줄이는 대신 어린이들을 자신의 대역으로 출연시킨다.

알리스 작업실은 1736년에 지은 3층짜리 타운하우스다. 그는 한때 이 집을 자신의 미술을 제작하는 "연옥"이라고 불렀지만 고군분투의 흔적은 보이지 않는다. 현관문이 열리니 노천 안뜰이 나오고 프렌치 불독 바부슈가 분홍색 혀를 발가락까지 늘어뜨린 채 손님들을 맞이한다. 1층에는 공방이 두 개 있는데 그중 하나에는 선반과 목공 장비가 있다. 조각가이면서 식민지 미술 복원가인 다니엘 톡스키(Daniel Toxqui)가 가끔 여기에 와서 작업을 한다. 그 뒤쪽에 있는 구식 부엌에서 요리사 메르세데스가 새우 타키토스와 과카몰레를 만들고 있다. 알리스가 멈춰 서서 점심식사 시간에 대해 이야기를 나누고 2인분이 여분으로 더 있으면 좋겠다고 말한다.

건물의 중앙 계단을 따라 올라간다. 계단 옆벽은 천장부터 중간까지는 초록색이고 그 아래는 청록색이다. 계단 양쪽 측면은 황토색이고 계단 가운데에는 통로용 카펫을 깐 것처럼 오렌지빛이 도는 빨간색 페인트가 길게 칠해져 있다. 알리스는 건축 교육을 받았지만 1년 전 이사 와서 전기 전선을 교체하고 천장에 채광창을 몇 군데 내는 공사를 한 것 외에는 건물에 거의 손대지 않았다. "이 색깔들은 원래 있던 그대로예요." 그가 말한다. "이거 말고도 제가 결정해야 할 시각적인 사안들이 충분히 많이 있어요." 2층에는 침실들이 있는데 방마다 이 지역 상점에서 구입한 다양한 빈티지 가구들이 여기저기 놓여 있다. 각 방들은 편집실과 회화 작업실로 사용된다. 이색적인 분위기를 살려 잘 운영되고 있는 가족 사업의 따뜻하고 조용한 분위기가 전반적으로 흐른다.

어떤 방은, 테이트 모던 회고전에서 봤던 초소형 회화 111점으로 구성된 몽환적 연작 「수면 시간Le Temps du Sommeil」(1996~2010)의 배경에 쓰인 테라코타 색상과 동일하다. 알리스는 14년 동안 해온 이 회화에 대해서, 공허한 행동을 하는 "지상의 작은 사람들"을 구름 위에서 내려다보는 "신의 시각"을 연상시키는 환상으로 설명한다. 현대 회화는 대형으로 제작되는 추세지만 알리스의 유화, 납화, 나무판 위에 크레용으로 그린 회화의 크기는 대체로 세로 5인치(12.7센티미터), 가로 6인치(15.2센티미터)를 넘지 않는다. 미니어처 회화는 가지고 다니기 좋아서 집이나 길거리 어디에서든지 작업할 수 있다고 설명한다. "가방 안에 연작 전체를 다 넣을 수 있지요." 알리스의 비디오 중 직접 그린 애니메이션이 계속 반복되는 작품

은 에디션 네 점(아티스트 프루프 두 개는 별도)을 만들었는데 모두 미술관과 컬렉터들에게 팔렸다. 하지만 비디오 작품 대부분은 그의 웹사이트 www.Francisalys.com에서 무료로 다운로드할 수 있다. 알리스는 회화를 판매해서 비디오 제작비를 충당한다. 회화는 그에게 "치유 공간"인데, 이상하게도 그는 이 공간에 있으면 "미술 생산 경쟁을 벗어날 수 있을" 것 같은 기분이 든다고 한다.

커피 탁자와 책상을 겸해서 임시로 사용하는 커다란 팸퍼스 기저귀 상자 옆으로 몸을 숙여 학생용 책가방을 집어 든다.(알리스는 이혼했고 열 살 난 아들이 하나 있다. 이 기저귀 상자가 어떻게 여기 있는지 그도 잘 모른다.) 미술가는 고무줄로 묶은 검정색 스케치북 두 권을 펼친다. 스케치북의 모눈종이 내지에 드로잉, 도표, 직접 쓴 글자가 드문드문 뒤섞여 있다. 그는 민무늬 종이를 사용하지 않는데 결국에는 스케치북이 "뒤죽박죽"되기 때문이다. 어떤 프로젝트는 몇 년 동안 끌기도 한다. 그래서 원래 의도를 기억해 내기가 어려울 수도 있다. "드로잉은 분위기에 대한 기록입니다." 그가 말한다. "드로잉을 할 당시 제 마음 상태를 기억해 내는 데 도움이 되지요."

복도를 따라가니 방이 하나 나오는데 그 방은 알리스와 자주 협업하는 상업화가 후안 가르시아(Juan Garcia)가 사용한다. 두 남자는 1990년대 초반에 알리스가 「간판 회화 프로젝트Sign Painting Project」를 착안했을 때 처음 만났다. 알리스는 상업화가인 가르시아, 에밀리오 리베라(Emilio Rivera), 엔리케 우에르타(Enrique Huerta) 세 명에게 자신의 회화 크기를 키워서 그려 달라는 주문을 했다. 그 회화 대부분은 정장 입은 남성이 단색의 빈 공간에서

초현실적인 방식으로 가정용품과 교감하는 장면을 그렸다. 최종 작품들의 심미적 특질들은 창의적 미술가와 주문받은 대로 그리는 장인 사이의 차이를 강조한다. 사실 루브르 박물관에 있는 레오나르도 다 빈치 원작은 단 하나밖에 없다는 사실을 「모나리자」(1503~1517) 그림엽서가 부각시키듯이, 마찬가지로 알리스의 주문으로 제작된 복제화들은 알리스가 그린 원작이 지닌 아우라를 강조한다.

2층에 있는 여러 방에는 알리스가 "아이들"이라 부르는 동료들이 있다. 후드티 차림의 털복숭이 비디오 편집 기사 쥘리앙 드보(Julien Devaux), 금발 머리에 벨기에 재즈 클럽 티셔츠를 입은 음향 기사 펠릭스 블륌(Félix Blume)이 그들이다. 두 사람 모두 컴퓨터 화면에 홀린 듯이 집중하고 있다. 드보는 알리스의 행위들을 시간 순서대로 정리하는 일을 하고 있어서 "이야기가 전달되는 방식을 결정하는 데 중요한 역할을" 해 왔다. 블륌은 음향을 연출하는 탁월한 실력을 갖고 있다. "저 자신보다 그 사람의 판단을 더 믿습니다." 알리스가 말한다. 그는 제작을 위탁하기보다는 협업을 선호한다. "협업이 잘되는 비결은 모든 사람들이 각자 별도로 프로젝트를 하는 겁니다." 그가 말한다. "재정적 독립을 말하는 것이 아니라 전반적으로 건강한 관계와 아이디어의 교환을 말하는 거죠."

알리스는 자신의 작업실을 "친밀한 관계에 기반을 둔 작은 커뮤니티"로 생각한다. 프로젝트 하나를 위해 모두 모였다가 끝나면 자기 생활로 복귀한다. "사촌 관계 비슷한 거예요."라고 말한다. "더 전문적이고 덜 사적이고 덜 배타적이고 싶을 때도 가끔 있지

만 그럴 일은 없습니다. 강한 유대관계를 맺고 있지요." 작업실 밖에서는 주로 거래하는 갤러리인 데이비드 즈워너(David Zwirner)의 핵심 구성원들이 또 다른 커뮤니티인 것 같다고 알리스는 말한다. "전적으로 신뢰에 기반을 둔 마지막 사업 영역 중 하나일 거예요." 알리스가 말한다. "약속에 관한 문제죠."

알리스의 전화가 울린다. 큐레이터이자 미술비평가, 멕시코 국립자치대학교 교수인 쿠아우테목 메디나(Cuauhtémoc Medina)의 전화다. 그는 우리가 점심을 함께 먹으러 지금 정문에 도착했다. 계단을 내려가면서 알리스가 오랫동안 관계를 지속한 "제2의 자아 같은" 동료가 두 사람 있다고 말한다. 메디나는 작업의 "논쟁적인 측면"에서 없어서는 안 되는 사람인 한편 미술가이면서 촬영 기사인 라파엘 오르테가(Rafael Ortega)는 "제작의 기술적인 측면"에서 꼭 필요한 사람이다.(오르테가는 미술가 멜라니 스미스와 결혼했는데, 스미스는 알리스와 6년 동안 연인 관계였고 오르테가의 동생 라울은 알리스의 조수다.)

메디나, 알리스 그리고 필자는 정문에서 서로 가볍게 껴안으며 인사를 나눈 후 부엌에 자리를 잡는다. 메디나와 알리스가 같이 있는 모습을 보면 전래동요 "잭 스프랫은 고지방 음식을 먹을 수 없었다(Jack sprat could eat no fat)"가 머릿속에 떠오른다. 두 사람의 키는 똑같이 195센티미터 정도 된다. 가장 유사한 대상을 찾자면, 알리스는 자코메티의 여윈 조각과 닮은 반면에 메디나는 보테로의 통통한 브론즈 조각과 유사하다.

부엌 식탁에 회색과 흰색 체크무늬 천이 덮여 있다. 타키토스, 과카몰레, 얇게 썬 토마토, 잘게 썬 상추, 두툼하게 썬 아보카도, 선

인장 튀김, 치즈 가루, 사워크림, 토마티요 소스, 그 외 다양한 소스를 담은 대접이 식탁 한가운데 척추처럼 한 줄로 놓여 있다. 식탁 옆 나무 선반에 파란 하늘을 배경으로 찍은 카불 국제공항 사진엽서 한 장이 놓여 있는데 거기에 미술가가 비행기를 간략하게 그려 놓았다. 그가 "아프가니스탄에 한 번 더 가야 해요."라고 말한다. "이건 '숏(shoot, 촬영이라는 의미뿐만 아니라 총을 쏜다는 의미도 있다.—옮긴이)'이라고 표현하지 않을 겁니다. 이런 경우에는 적절한 표현이 아닌 것 같아요. 하지만 영화 필름을 실타래 풀듯이 풀어놓으면서 도시를 통과하는 것을 생각하고 있어요."

알리스의 잘 알려진 작품 중 하나인 「초록 선The Green Line」(2004)은 예루살렘에서 작업한 것이다. 뚜껑 열린 페인트 통을 들고 1948년 요르단과 이스라엘 사이에 그어진 휴전선을 따라 걸으면 초록색 페인트가 떨어져 바닥에 선이 만들어지는 것을 비디오로 찍었다. 필자는 구상 단계에 있는 이 카불 영상이 초기 작품을 그대로 반영하는 것인지 물어본다. 알리스가 입술을 앙다물고 잠시 생각한다. "제 프로젝트 상당수는 절대 이해 불능을 주요 원동력으로 삼고 있어요."라고 말하며 식탁 위에서 긴 손가락으로 걷는 시늉을 하다가 도보 여행은 계몽하기 좋은 방법이라는 말을 무심코 내뱉는다. "두 도시의 일상에서 종교는 강한, 가끔은 압도적인 존재감을 드러내지요."라고 자신의 의견을 제시한다. 알리스는 가톨릭 집안에서 성장했고 자신이 무신론자가 되는 것은 한 번도 생각하지 않았다. "제 영혼 속에 깊이 자리를 잡았습니다. 설명을 할 수가 없네요." 이렇게 말하는 미술가는 불교에도 관심이 많다. 하

지만 더 깊이 생각해 보면 알리스는 종교 그 자체보다는 종족 간의 대형 충돌이라는 측면에서 「초록 선」을 바라보고 있다. "예루살렘은 인간들 사이의 갈등을 시간을 초월하는 보편적인 방식으로 재현합니다."라고 말한다. "인류 전체에 어떤 식으로든 영향을 끼치는 싸움이죠."

알리스는 지정학적 지역에 가서 자신의 몸을 연필이나 붓으로 삼아 선을 그리는 작업을 자주 한다. 「고리 The Loop」(1997)에서 알리스는 티후아나에서 출발해서 환태평양 지역 전체를 일주해 샌디에이고에 도착하는 여행을 하는데, 두 도시는 멕시코와 미국 사이의 국경선까지 32킬로미터가 채 안 되는 거리에 있다. 미술가는 비행기로 티후아나를 출발해서 시계 방향으로 돌면서 파나마시티, 산티아고, 오클랜드, 싱가포르, 상하이, 앵커리지, 로스앤젤레스 등의 14개 도시를 들르고 마지막으로 샌디에이고에 도착했다. 국경선의 자의적 성격을 극단적인 모순 상황까지 몰고 가는 개념적 작품이다. 이 작품은 태평양이 화면 가운데 있는 흑백 세계 지도 엽서 형식으로 많이 알려졌다. 필자는 자료 조사차 장거리 비행을 할 때마다 「고리」에 대해서 자주 생각한다.

알리스는 미술가들에게 "시적 허용"이 일단 한 번 주어지면 빼앗을 수는 없다고 주장한다. 열심히 점심을 먹으면서 우리가 하는 이야기를 듣던 메디나가 미술가들이 자신에게 주어진 자유를 상상 이상으로 맘껏 누리지만 그렇다고 그들의 행동이 규범의 통제를 받지 않는다는 것을 의미하지 않는다고 한마디 한다. "과거에는 괴짜 성향이 미술계의 관례처럼 통용되던 때도 있었습니다." 메디

나가 말한다. "지금은 정상인 것처럼 꾸미는 게 대세죠. 살바도르 달리 같은 미치광이가 되는 것은 이제 불가능합니다." 알리스는 재미있다는 듯한 표정으로 우리를 지켜보고 있다. "프란시스는 약간 특이한 경우예요." 메디나가 이어 말한다. "이 사람은 미술 거래를 벗어났기 때문에 클 수 있었어요."

"4세기만에 처음으로 미술가가 사회 구성원으로 완전히 통합된 지위를 다시 확보했지요. 루벤스 시대에 그랬던 것처럼 지금은 자유 전문직이에요. 배곯는 미술가에 대한 낭만적 신화가 거의 사라져서 저는 좋아요." 알리스가 이어서 말한다.

메디나는 앞으로 팔짱을 끼고 의자에 등을 기댄다. "맞아요." 그가 말을 잇는다. "최근 20년 사이에 일어난 일이죠. 대다수 미술가와 여러 권력들 사이에 갈등은 없습니다. 도리어 비위를 맞추려 하죠." 하지만 이 큐레이터는 알리스가 "자유 전문직"이라는 용어를 사용하는 것이 내심 불만이다. "미술가들은 내부의 '타자'입니다. 시스템이 시스템 자체를 바라보기 위해 꼭 필요한 사회 질서 내에 미술가의 자리가 있지요."

"선생님은 미술가 중 정확하게 어떤 부류에 속하나요?" 알리스에게 질문한다. 그는 이 질문에 놀란 것 같다. 콧노래 같은 것을 흥얼거리다가 거기에 대해 많이 생각해 보지 않았다고 한다. "촉매제입니다."라고 마침내 그가 말하는데 교회 종소리가 나면서 선풍기 날개 돌아가는 소리와 뒤섞인다. "엄밀하게 말해서 미술의 요소가 작동하기 시작하는 지점이죠. 저는 파르테라(partera)입니다. 영어로 파르테라를 뭐라고 하죠?" 그가 혼잣말하듯이 물어본다.

"그래요. 산파." 이 은유는 미술품이 미술가가 낳은 자식이라는 상투적 표현에서 벗어난 반가운 변화다. "저는 발명가가 아니에요. 저는 그 옆에 있는 사람이죠." 그가 소리 내어 웃으며 말한다.

메디나가 이 말에 약간 당황한 듯했지만 이내 표정이 밝아지면서 손가락 하나를 들어 올린다. "소크라테스의 문답법 비유로군요." 그가 안도의 표정으로 말한다. "소크라테스는 여러 질문들을 던지다가 진리를 낳았기 때문에 자신을 사상의 산파라고 했지요."

신디셔먼
「무제 #413」
2003

신디 셔먼

"저는 주변에 사람이 있는 것을 안 좋아해요." 신디 셔먼(Cindy Sherman)의 소호 펜트하우스 작업실에 필자가 들어서자마자 그녀가 말한다. "다른 사람이 저를 어떻게 볼지 너무 신경이 쓰이거든요. 어쩌다가 옛날 애인이나 가사 도우미가 제가 작업하는 것을 보곤 하죠." 셔먼은 약 30년 동안 자신을 대상으로 사진을 찍고 있다. 사진에서 그녀가 연기하는 인물들은 과장되거나 가식적이거나 연극적이거나 광기가 있거나 신체가 불편하다. 그 인물들은 배역을 맡아 연기할 때도 있고 배역과 무관한 경우도 있다. 무늬 없는 회색 티셔츠와 진 차림에 화장을 안 한 셔먼은 어느 모로 보나 꾸미지 않는 미술가의 모습 그대로다. 뒤에서 대충 하나로 묶은 긴 금발에 부분 염색이 된 것에서 비로소 꾸미지 않은 듯 멋을 냈음을 짐작할 수 있다.

셔먼의 작업실은 10대 소녀의 상상을 옮겨 놓은 것 같은 공간이다. 가장 큰 방은 직사각형 모양이고 세 면의 벽에 난 창문으로 9층 풍경이 보인다. 가장 특징적인 것은 가발을 씌운 마네킹 머리들, 반짝거리는 옷가지를 걸어 놓은 옷걸이들, 확대 거울이 상단에 설

치된 오렌지색 플라스틱 화장품 캐비닛이다. 전문가의 특별한 손길이 닿은 분장 천국이다. "이 공간에 있으면 항상 기분이 좋아요."라고 말하는 셔먼의 얼굴에 치켜뜬 눈, 절묘하게 올라간 눈썹, 완만한 곡선의 입술이 세심하게 짠 안무처럼 매력적으로 배치되어 있다. 잡지에서 오린 사진들과 컴퓨터 출력물들이 핀으로 벽에 꽂혀 있는데, 그녀가 "황당"하다고 표현한 상황에 처한 여성 이미지들이다. 예를 들면 파티 드레스를 입고 아침식사를 만드는 사교계 여성이라든가 한 손에는 디자이너 핸드백을 들고 다른 손에는 흰 앵무새를 올리고 있는 발가벗은 여배우 사진이 그런 것들이다. 이 이미지 주변에는 아이다호 보이시 출신의 동명이인 사진가가 찍은, 유행에 뒤처진 차림의 비즈니스 여성 이미지가 붙어 있다.

셔먼은 체계적으로 배치한 여러 붙박이장에 소품들을 보관하는데 필자에게 붙박이장의 문을 열어 보라고 한다. 자신의 작업을 좋아하는 열혈 팬을 위한 이런 행동은 상대방의 기시감을 자극하여 들뜨게 만든다. 가면, 인조 유방, 의료용 보철 코, 모조 손, 고무 손가락, 플라스틱 아기 인형이 칸칸이 놓여 있는 선반과 가발, 수염, 의류, 천을 색깔별로 나눠 담은 상자들이 있는 선반, 마지막으로 카메라를 담은 상자와 깔끔하게 감긴 각종 선이 나란히 놓인 선반이 모습을 드러낸다.

셔먼은 남에게 일을 맡기는 것을 극도로 꺼려해서 소품장을 정리할 때 파트타임 조수의 도움을 받지 않는다. 화장과 조명을 직접 작업하는 것은 말할 것도 없다. 촬영할 때 카메라 옆에 타원형 전신 거울을 세워 놓고서 어떤 모습으로 찍힐지 정확하게 알고 카

메라 리모컨을 누른다. 셔먼은 모델을 고용할까 생각한 적도 있지만 실제로 그런 적은 없다.

다섯 형제 중 막내(바로 손위 형제와 아홉 살 차이가 난다.)였던 셔먼은 성장 과정에서 가족과의 관계가 소원했는데 그녀는 자기 없이도 가족이 이미 완성되어 있다고 생각했다. 셔먼은 일상을 기록하는 작업을 하는 비디오 아티스트 미셸 오데르(Michel Auder)와 18년 동안 결혼 생활을 했다. 미셸의 첫 아내는 워홀의 "슈퍼스타" 집단에 있었던 비바(Viva)였다. 셔먼의 유명한 옛 애인들로는 데이비드 번, 스티브 마틴, 미술가 로버트 롱고와 리처드 프린스가 있다. "작업 얘기를 같이 할 수 있는 사람이 한 명도 없었어요." 셔먼이 말한다. "저와 거래한 갤러리나 친한 친구들이 제게 뭐라고 하든 저 자신만 믿어요."

셔먼의 거의 모든 사진은 외로운 인물을 담았다. 이 미술가는 스물세 살에 「무제 영화 스틸Untiled Film Stills」로 미술계에 홀연히 등장했다. 이 연작은 1977년에서 1980년 사이에 찍은 흑백사진 69점으로 구성되어 있다. 민감한 비평적 지점을 건드리는 이 연작은 알프레드 히치콕이나 미켈란젤로 안토니오니가 만들었을 것 같은 영화의 신인 여배우처럼 셔먼이 분장하고 찍은 가상의 영화 스틸 사진 아카이브다. 이 작업은 여성 재현이 미술계의 최대 관심사였던 그 당시에 여성을 재현하는 상투적 방식을 풍자해서 팝아트를 새로운, 미묘하게 페미니즘적인 영역으로 옮겨 놓았다. 중견 페미니즘 연구자 중에서 셔먼의 정치학이 지나치게 신중했다고 생각하는 사람들도 있다. "모순을 확실히 드러내는 텍스트를 넣어야 한

다는 말을 들은 적도 있었죠." 미술가가 눈을 이리저리 굴리며 말한다.

서먼은 "여러 생각이 충돌하는 일"을 정말 자주 겪기 때문에 당연히 그녀도 애매모호하다는 생각을 하게 된다. 작품 속 인물들과 관련해서 그녀의 위치가 분명하게 드러났던 적이 한 번도 없었고 결과적으로 그 인물들을 규정하는 일도 대개는 어렵다. 컬러사진 12장으로 구성된 「센터폴드 Centerfold」(1981) 연작은 순종적인 자세를 다양하게 취한 미술가 자신을 찍어서 상반된 감정이 공존하는 상황에 불안감을 얹었다. 작품 제목이 《플레이보이》지의 사진들을 연상시키지만 성적인 느낌이 확연하게 드러나지 않는다. 대신 좋지 않은 상황에 처해 있거나, 카메라 앞에 설 준비가 안 되어 있거나, 생각에 잠겨 있거나, 우울하거나, 옷을 다 입은 뮤즈들이 다양한 자세로 누워 있는 모습을 보여 준다.

필자는 방 전체를 훑어보며 물건들의 양에 압도된다. "물건을 밖에 꺼내 놓고서 그 물건에 대해 생각해야 된다고 계속 상기시켜요."라고 말하며 그녀가 대형 캐논 비디오카메라 쪽으로 다가가서 삼각대에 한 손을 올린다. "카메라의 위치를 계속 바꾸죠. 그런 행동은 영화를 만들어서 움직임에 대해서 생각해야 한다고 스스로에게 끊임없이 상기시키는 신호입니다."라고 설명한다. "다른 목적은 남자가 더 많이 필요해서 그래요." 미술가는 눈에 쏙 들어오는 남성 가발을 얻기가 어렵다고 하소연한다. "동시에 두 명, 그 이상의 인물을 사진에 담고 싶어요."라고 말하며 손짓으로 가리키는 곳을 보니 잡지에서 오려 낸 쌍둥이 사진이 있다.

이런 목표들은 조만간 있을 회고전을 감독하는 일 때문에 뒤로 미뤄질 수 있다. 회고전은 뉴욕 현대미술관에서 시작해서 샌프란시스코, 미니애폴리스, 댈러스를 순회할 것이다. 뉴욕 현대미술관 6층의 전시장 여덟 개를 축소한 모형이 탁자 위에 있다. 셔먼은 평소 이 부근에서 자신을 촬영하는 것 같다. 미술관 전시를 처음 했을 때는 "너무 순진했다."고 한다. 큐레이터가 설치하는 대로 내버려두고 개막식에 참석하기만 했다. 요즘은 미술관 전시에 더 많이 개입하려고 하는데 그 이유가 미술관 큐레이터들 대다수가 연작별로 작품을 배치하려고 하기 때문이다. 큐레이터들과는 반대로 그녀는 작품을 섞어서 배치하고 싶어 한다. 셔먼은 비슷하게 생긴 작품들, 즉 "금발 사진, 갈색 머리 사진, 긴 머리 사진, 짧은 머리 사진, 클로즈업 사진, 더 멀리서 찍은 사진"이 끼리끼리 나란히 놓이는 것이 싫다고 한다. 그녀는 사진 속 인물들이 가능한 한 "서로 관련이 없는" 것처럼 보이기를 원한다.

두 창문 사이 길쭉한 벽에 섹시한 금발 미녀(빨강 머리일 때도 있다.) 브렌다 딕슨(Brenda Dickson)의 사진들이 붙어 있다. 1970~1980년대에 딕슨은 낮 시간대에 방영된 인기 드라마 「청춘과 열혈The Young and the Restless」에서 악녀를 연기했다. 무수히 많이 패러디되었던, 패션과 실내장식에 대해 조언하는 과시용 비디오 「우리 집에 오신 것을 환영합니다Welcome to my Home」로 그녀는 악평을 받았다. 셔먼은 이 배우의 연령별 사진을 다양하게 모았는데 그중에는 딕슨이 자신의 사진 아래 놓인 긴 소파에 비스듬히 누운 장면을 찍은 사진도 있다. 셔먼은 "자택 벽에 배우 본인 사진

을 붙여 놓은 자부심 같은 것"에 놀랐다고 한다.

1970년대 당시에는 셔먼이 자신을 찍은 사진으로 이처럼 흡입력 강한 연작을 많이 만들 수 있을 거라고 예상한 사람이 없었다. 셔먼이 흉내 낸 유일한 유명인은 루실 볼(Lucille Ball)이다.(1975년 즉석사진 촬영 부스에서 찍은 사진인데 2001년 확대해서 에디션 수량을 제한하지 않고 인화했다.) 그 외에 작품 속 인물들은 15분 동안만 유명할 것 같은 또는 점심시간에만 중요할 것 같은 유형의 사람들이다. 미술비평가 로잘린드 크라우스(Rosalind Krauss)는 셔먼의 초기 작업을 "원본 없는 복사본"이라고 호평한 적이 있다. 약 30년 뒤에 셔먼의 인물들은 미술가 본인을 원본의 자리에 올려놓았다.

미술계에서 셔먼은 유명 브랜드가 되어 버려서 지금은 영화 제목 위에 이름이 같이 홍보되는 할리우드 여배우와 다르지 않다. 그녀는 자신이 나오지 않는 작품을 만든 적이 있지만 판매가 신통찮았고 팔렸다 해도 가격이 높지 않았다. 컬렉터들은 화면 안에 그녀가 나오는 작품을 원한다. "재미있는 현상이에요." 셔먼도 인정한다. 이어서 그녀는 남성의 목소리를 흉내 내어 "셔먼이 가면을 쓴 건가요? 제가 원하는 것은 그 사람이 사진에 나오는 것입니다!"라고 말한다. 셔먼의 「센터폴드」 연작 중 하나가 최근 경매에서 390만 달러에 거래되었는데 사진 경매 사상 최고가였으며 총 10점을 인화한 것 중 하나라는 점이 특히 눈에 띈다.

동료 미술가들과 달리 셔먼은 딜러들에 대한 신의를 지켜왔다. 1979년 그녀의 첫 개인전을 열어 준 메트로 픽처스(Metro Pictures), 1984년부터 그녀를 유럽에서 소개한 슈프뤼트 마거스

(Sprüth Magers)가 셔먼의 딜러 갤러리다. 미술가들이 노골적으로 재정적 이익을 동기로 삼으면 평판에 손해가 된다고 셔먼은 생각한다. 그녀는 "어릴 적에는 래리 가고시안 갤러리를 동경했어요."라고 말한다. "그러나 미술가들이 돈을 더 많이 벌기 위해 자기 전속 갤러리를 떠나 래리 가고시안으로 옮기면 신뢰성에 먹칠을 하는 거예요."

여성 미술가로서 육체적으로 아름답다는 점은 진지한 논의 과정에서 장애물이 될 수도 있다. "최대한 못생긴 외모를 가지고 실험해 보고 싶어요."라고 셔먼이 설명한다. 그녀가 책상으로 가서 스타일러스를 대형 트랙패드 위에 대고서 이리저리 움직이며 커다란 모니터 두 대 중 하나에 시선을 고정한다. 화장품 기업 맥(MAC)의 의뢰를 받아 만든 소녀 광대 사진을 띄운다. 밝은 화장을 한 광대는 1970년대 유행했던 헤어스타일인 둥근 곱슬머리를 분홍색으로 염색하고 파란 깃털 목도리를 두르고 있다. 맥은 패션 쪽 일을 하는 사진 현상소에서 이 사진 작업을 했다. 나중에 셔먼이 다른 연작에 속하는 사진 하나를 작업하기 위해 같은 현상소를 이용했다가 지루한 신경전을 벌였다. "현상소 직원은 그 사진을 수정해야한다는 생각을 가지고 있었어요. 눈 밑에 주머니처럼 튀어 나온 부분을 지웠고 제가 일부러 입술 끝을 처지게 했는데 그 사람이 일직선으로 만들어 놓았죠."그녀가 말한다. "수정에 수정을 반복했습니다. 결과가 신통찮았어요. 단조로워 보였죠……. 제품만 돋보이게 근접 촬영한 광고 사진 같았어요."

미술가가 된다는 것은 "마음의 자세"라고 셔먼은 말한다. 그

녀가 맥 사진들을 화면에서 스크롤해서 보다가 인조 모피 코트를 입고 보라색 립스틱을 바른 여성 사진들 중 하나에서(필자의 어머니가 봤다면 어른 양이 어린 양처럼 입고 있다고 할 것 같은 차림이다.) 멈춘 후 이렇게 말한다. "목표가 정말 분명해야 되고 자기 자신에 대한 믿음이 항상 확실해야 해요." 셔먼은 전시를 하고 나면 항상 "모두 소비한" 느낌이 들어 "내가 지금 무엇을 더 할 수 있지?" 하는 생각을 한다. 그녀가 겪은 가장 힘든 시기는 1980년대 후반이었다. 그 당시 그녀는 작품 속에 자신이 등장하지 않으면서 작업할 수 있는 방법을 찾으려고 애를 썼다. 그녀는 이런 슬럼프들을 꾸준히 겪고 있어서 지금은 슬럼프에서 벗어나는 날이 언젠가 올 거라고 생각한다. 요즘은 예전처럼 "불쾌한" 기분은 들지 않는다.

셔먼은 자기 작품 중에서 자화상은 하나도 없다는 점을 강력하게 주장한다. 그러나 필자 생각에는 그녀가 자신을 미술가로서 분명하게 재현한 사진이 최소 하나는 있다. 「역사 초상화/옛 대가History Portraits/Old Masters」 연작에 속한 「무제 #224 Untitled #224」(1990)는 일반적으로 「바커스로 표현한 자화상 Self-portrait as Bacchus」(c. 1593~1594)이라고 불리는, 카라바조의 「병든 바커스 Sick Bacchus」를 꼼꼼하게 재연한 사진이다. 여성 미술가가 남성 미술가를 흉내 낸 것인데, 그 남성 미술가가 이교도의 주신을 연기하고 있는 것에 대한 그녀의 생각을 알고 싶어서 직설적으로 질문한다. "「병든 바커스」는 카라바조의 자화상이죠." 필자의 다음 말이 나오기 전에 셔먼은 "몰랐어요."라고 한다. 필자는 절대로 그럴 리가 없다고 속으로 생각한다. 앤드류 그레이엄-딕슨(Andrew Graham-

Dixon)이 쓴 카라바조 전기에 나오는 대로, 바커스라는 그리스 로마 신은 욕정, 통제 불능의 행동, 종교적 영감과 연관이 있기 때문에 미술가의 제2의 자아에 상응한다고 설명한다.

"몰랐습니다." 그녀가 같은 말을 반복한다.

질문의 방향을 바꾼다. 유럽 4개 도시에서 열린 개인전 도록에 실린 글에서 셔먼의 「광대Clowns」(2003~2004) 연작은 전체적으로는 미술가를, 더 정확하게 말하면 셔먼 자신을 대표하는 인물이라고 되어 있다. 그 글은 광대들이 자신들을 변신시키는 방식에 셔먼의 작업 과정이 그대로 반영되어 있다고 주장한다. 두꺼운 화장과 안면 보철에 덮인 셔먼의 얼굴은 환각적인 배경을 가진 밝은 색채의 대형 화면 안에서 가장 회화적이면서 조각적이다. "「광대」는 중요한 작업이지요."라고 필자는 조심스럽게 말한다.

"제가 좋아하는 연작 중 하나죠." 셔먼이 반색하며 말한다. "광대 분장의 역사와 체계를 알아야 하는 다층적인 프로젝트였어요." 광대는 어두운 비밀을 감추기 위해 가면을 쓴다는 생각이 그녀의 머릿속을 떠나지 않았다. "소아 성애나 알코올 중독, 아니면 사람들의 사랑이 필요하다는 것을 감추고 있을까요? 분장 아래에 어떤 성격을 가진 사람이 있을까 생각하면 흥분되었죠." 이런 감정은 셔먼의 관객도 똑같이 갖고 있어서 사진 속 인물 뒤에 실제 여성이 있지 않을까 하고 흔히들 궁금하게 생각한다. 광대가 그녀의 대역으로 보일 수 있다고 필자가 말한다.

"그런 생각은 해 본 적이 없어요." 그녀가 건조한 어투로 말한다.

당황한 필자는 그녀의 광대 사진을 머릿속으로 하나씩 떠올려 본다. 두 개가 제일 먼저 떠오른다. 「무제 #420」은 광대 남녀 한 쌍을 묘사한 사진 두 점으로 구성된 작품이다. 남성 광대는 긴 성기 같은 꼬리를 가진, 풍선으로 만든 개를 쥐고 있다. 여성 광대는 눈을 감고 있으며 커다란 입술은 축축하게 젖어 있고 풍선으로 만든 꽃을 옷과 모자에 달았다. 이 작품은 제프 쿤스를 고갯짓으로 부르는 것 같은 작업이다. 반대로 「무제 #413」은 더 클로즈업된 화면에 혼자 있는 광대를 묘사한다. 연작 중 가장 추하고 슬픈 얼굴의 이 광대는 입꼬리는 처졌고 갈색 볼은 부어 있고 칙칙한 색깔의 머리는 부스스하다. 가장 중요한 것은 왼쪽 가슴에 "Cindy"라는 자수 글자가 있는 검정 새틴 재킷을 입고 있는 점이다. "선생님 작업 중에서 숨겨진 자화상이 있다면, 제가 감히 말하는데 이 '신디' 광대라고 저는 확신해요."

"아니에요." 단호하게 말하는 그녀의 반짝이는 눈에는 장난기가 가득하다. "로리 시몬스가 몇 년 전에 그 재킷을 줬어요. 언제가 한 번 사용해 보고 싶었어요."

셔먼은 완성된 작품에서 미술가를 묘사한 적은 한 번도 없다고 한다. 다만 아티스트 스페이스라는 비영리 기관의 티셔츠 제작용으로 남녀 미술가 연인 이미지를 만든 적은 있다. "아마 밀착 인화한 것이 어디 있을 거예요."라고 말하면서 일어나 다른 방으로 간다. 11×14인치(28×35.6센티미터) 광택 종이에 출력한 흑백사진에 오렌지색 유성 연필로 "1983"이라고 쓰인 밀착 인화 사진 두 장을 갖고 돌아온다. 수직으로 길쭉한 이미지들은 셔먼의 몸을 중심으

로 좌우 여백이 바짝 잘려 있다. 두 사진 모두에서 그녀는 민무늬 배경 앞에서 무릎을 꿇고 있다. 남성 미술가는 화가이며 발 길이만 한 붓을 과시하듯 쥐고서 금속 테 안경 너머로 관객을 바라본다. 여성 미술가는 사진가이고 입을 약간 벌린 채, 투명한 보관용 비닐에 꽂힌 슬라이드 사진들을 보느라 여념이 없다. "이 이미지들로 작업을 해야만 했어요. 아마 이것들을 작품으로 전환할 것 같아요." 그녀가 말한다.

셔먼은 항상 자신의 사진은 허구라고 주장해 왔다. "저에 관한 모든 것은 작품 외부에 두려고 해요." 그녀가 설명한다. "제 환상, 개인 성향, 욕망 또는 실망을 드러내는 데 관심을 둔 적은 전혀 없어요." 사실 그녀가 자신의 작업에서 제외한 사진들은 "무서울 정도로" 자신을 너무 닮았다고 한다. 반대로 그녀가 좋아하는 사진은 자신을 전혀 알아 볼 수 없는 것들이 되는 경향이 있다.

"왜 자신을 드러내는 데 관심이 없으세요?" 필자가 질문한다.

"심리적인 이유가 많다는 것은 확실해요." 그녀가 말한다. "글쎄요. 아마 나르시시스트로 불리고 싶지 않아서겠죠." 공교롭게도 나르키소스는 물에 비친 자기 모습과 사랑에 빠졌을 때 자신의 모습을 보고 있다고 생각하지 않았다.

제니퍼 덜튼
「미술가는 어떻게 사나?(자식이 내 미술 경력에 지장을 줄까?)」
2006

제니퍼 덜튼과 윌리엄 포히다

"문필가들의 사진은 시각 예술가의 사진보다 훨씬 더 엄숙한 분위기예요." 제니퍼 덜튼(Jennifer Dalton)이 말한다. 지금 우리는 브루클린 윌리엄스버그 근처에 위치한 방 두 개 딸린 주택의 차고 작업실에서 작품 「미술가는 어떻게 생겼나?(1999~2001년 사이 《뉴요커》에 실린 미술가 사진 전체) What Does an Artitst Look Like?(Every Photograph of an Artist to Appear in The New Yorker, 1999~2001)」를 함께 보고 있다. 덜튼은 3년 동안 발행된 《뉴요커》를 훑으면서 미술가, 음악가, 디자이너, 문필가, 배우, 영화감독 또는 건축가의 사진을 전부 발췌했다. 그녀는 사진을 비닐 코팅해서 신뢰성에 따라 연속적으로 혹은 그녀의 표현대로 하면 "천재부터 핀업걸 같은 인물 범위" 내에서 창작 유형별로 배열했다. 덜튼은 시각 예술가들 이미지 30장을 회색 아카이브 보관 상자에서 꺼내 차고 벽에 한 줄로 놓인 긴 탁자 두 개 위에 순서대로 늘어놓는다. 작업실에서 작업하는 알베르토 자코메티의 어두침침한 사진으로 시작해서 검은 레이스 속옷을 입고 거울 달린 의자 위에 앉아 다리를 벌리고 있는 트레이시 에민(Tracy Emin)의 사진으로 끝난다. 예외 없이 남성이 여성보다 진지한 분위기다.

인물 대다수는 자신의 작품 앞에서 중거리로 찍혔고 웃음기 없는 얼굴로 카메라를 직시하고 있다. "여성은 핀업 걸처럼 재현되지 않는 경우에도 엄격하게 일관된 가치를 유지하고 있지 않아요."라고 말하면서 피필로티 리스트가 자신의 설치 작품들 가운데 있는 사진을 가리킨다. 불문율이 있는 것 같다. 여성 미술가의 다리가 보기 좋으면 절대로 상반신만 찍히지 않는다.

"제 작업은 제 주변 환경을 검토하는 것이고 그 환경에는 미술계도 포함됩니다." 덜튼이 말하면서 흰 연철로 만든 부엌용 의자를 컴퓨터 쪽으로 끌어당기자 바닥에 긁히는 소리가 난다. 덜튼은 40대 중반으로 기혼이며 아들이 하나 있다. UCLA에서 학사학위를 받았고 프랫 인스티튜트 오브 아트에서 미술로 석사학위를 받았다. 지난 16년 동안 본업으로 크리스티 데이터베이스에 감정평가 정보를 입력하는 일을 해 왔다. 재택근무를 하면서 자기 작업을 위한 정신적 에너지를 보존할 수 있다는 점 때문에 이런 "저강도" 직업을 유지할 수 있었다.

덜튼이 구형 도시바 랩탑 컴퓨터를 클릭하자 컴퓨터 작동 소음이 몹시 크게 난다. 이것 때문에 윌리엄 포히다(William Powhida)가 덜튼에게 "헬리콥터"라는 별명을 붙여 줬다. 포히다는 덜튼이 가끔 협업하는 미술가로 오늘 함께 점심을 먹을 예정이다. 화면에 뜬 이미지는 미술가 856명에게 대부분 인터넷을 통해 받은 응답을 기초 자료로 삼아 만든 덜튼의 작품 「미술가는 어떻게 사나? How Do Artist Live?」이다. 이 작품의 형태는 두 가지다. 종이에 그린 부드러운 파스텔화이지만 칠판에 그린 것처럼 보이는 드로잉 21점이

있고, 그다음은 드로잉을 연달아 보여 주는 슬라이드 쇼가 있다. "손으로 만든 파워포인트 프레젠테이션처럼 보였으면 했어요." 덜튼이 설명한다. "그래서 그 프로그램의 구성 툴을 모방해서 텍스트를 상자 안에 넣고 통계 도표를 만들었죠."

그 작품은 사회학적 데이터를 가지고 주관적으로 의견을 제시하고 있다. 덜튼은 이를 "유사 과학"이라고 부른다. 미술가가 제목 페이지를 클릭해서 넘기자 「미술가들은 생계유지를 어떻게 하나?」라는 제목의 드로잉이 나온다. 덜튼이 손으로 쓴 텍스트로 둘러싸인 알록달록한 원형 도표에는 조사에 응답한 미술가들 과반수 이상이 미국 평균 임금보다 덜 벌고 있는 것으로 되어 있다. 슬라이드 몇 장을 더 넘기니 「미술가들의 수입 원천 #1」이라는 제목의 드로잉이 나오고, 여기서 미술가의 60퍼센트는 취업이라는 대안적인 형식에 주로 의존하며 10퍼센트만 작품을 판매해서 생계를 꾸린다는 내용을 보여 준다. 원형 도표의 은색 부분은 0.8퍼센트가 불법적인 방법으로 수입 대부분을 얻는 사람임을 보여 준다. "사실 진짜 범죄 행위는 아니에요." 덜튼이 이렇게 말하며 붉디붉은 머리카락을 어깨로 쓸어내린다. "버는 돈 대부분은 불법 전대차에서 오는 거예요." 다른 드로잉은 작품 판매로 수입을 얻는 남성이 여성의 두 배에 달한다는 사실을 보여 준다.

프레젠테이션의 마지막에 손으로 쓴 제목은 "자식이 내 미술 경력에 지장을 줄까?"라는 질문을 제시한다. 제목 아래에 막대 네 개가 있는 그래프가 있고, 자녀가 있는 여성이 자녀가 없는 여성보다 전속 갤러리를 보유할 가능성이 더 낮다는 점을 보여 준다. 새삼

스러운 사실은 아니다. 하지만 그 그래프는 자녀가 있는 남성이 자녀가 없는 남성보다 전속 갤러리를 보유할 가능성이 거의 두 배 높다는 점도 보여 준다. 미술가이자 아버지인 사람들의 숫자를 나타내는 높이 솟아오른 막대는 남근처럼 보인다. "툭 튀어 나온 것이 중지 같다고 생각했죠." 달튼이 말한다.

「미술가는 어떻게 사나?」의 칠판 미학은 여교사 페르소나를 함축하고 있다. 예전에 존 발데사리를 만났을 때 그는 고등학교 미술 교사를 그만둔 후에 자신이 미술가라고 말할 자신감이 생겼다고 말한 적 있다. 예일 대학교나 UCLA에서 가르치는 일은 인정받는 것을 의미하는 데 반해 고등학교 교사가 된다는 것은 흔히 신뢰성에 장애가 되는 것이라서 미술가 대다수는 자신의 작업에서 10대를 가르쳤던 경험을 환기시키는 일을 의도적으로 피한다. 미술가들이 포르노그래피나 마약이 난무하는 지역으로 이주하는 것은 규칙을 깨는 것이라기보다는 따르는 것인데 이에 비해 덜튼은 미술계 규범을 제대로 위반해 왔다고 필자가 말한다. "그래요. '반항아' 같은 위반 행위는 많이 정형화되었죠."라고 말하는 덜튼은 "선비인 척하는 태도"로도 규칙을 전복할 수 있을 거라는 생각을 즐긴다.

차고를 나와서 뒷문을 열고 집 안으로 들어가 부엌을 지나 거실에 도착한다. 침대 머리판에 흰 파스텔로 "제리"와 "로버타"라는 이름이 쓰인 대형 드로잉 밑에서 스무 살 먹은 늙은 고양이 구스가 잠을 자고 있다. 「그가 말했다, 그녀가 말했다He Said, She Said」 (2005)라는 제목의 이 작품은 미술가들이 비평가와 가진 성관계 횟

수를 표시한 듯한 암시를 줘서 전시 비평을 성적 정복에 비유한다. "이 드로잉 침대는 제 침대 머리판과 같은 모양이에요."라고 환하게 웃으며 말하는 덜튼은 이런 짓궂은 행동을 즐기고 있다. 표시된 숫자를 보면 제리 살츠의 비평 기사 3분의 1이 여성 미술가의 전시인 점은 로버타 스미스가 쓴 여성 미술가의 비평 기사가 4분의 1밖에 안 되는 것과 비교가 된다. "여성 미술가의 수가 적은 것이 아니에요. 단지 전시를 안 할 뿐이죠." 덜튼이 말한다. "미술대학 졸업자 통계를 보면 60퍼센트가 여성이거든요."

덜튼은 반짝이는 검정색 혼다 피트에 필자를 태우고 미술 재료상 앞을 곧장 지난다. 그녀는 윌리엄스버그가 너무 비싼 지역이 되어 버려서 거주하는 미술가들이 과거보다 줄어든 것 같다고 추측한다. 음악 분야에서는 아직 활기 넘치는 무대가 존재하지만 "미술가인 척하는 부유한 사람들"로 거주민들이 바뀌고 있다. 수십 년 동안 미술가들의 거주지는 지하철 "L선"을 따라 이동해 왔다. 윌리엄스버그는 청년 미술계의 유서 깊은 허브인 맨해튼 이스트 빌리지와 한 정거장 거리다. "부시윅은 신생 지역이에요. 여기서 정류장 몇 개만 지나면 L선의 종점이죠."라고 덜튼이 설명하는 사이 우리는 부시윅 미술계의 핵심 지역에 있는 로베르타스(Roberta's)라는 이름의 피자 가게로 가고 있다.

"미술가가 되면 희생은 엄청나지만 보상은 작고 잠깐 스쳐 지나가는 경우가 흔하죠."라고 말하는 동안 덜튼이 모는 차는 모건 가를 달리고 있다. "그래서 스스로에게 물어봐요. '우리는 왜 이 일을 하지?' 대답 중 하나는 커뮤니티 때문이에요. 이들은 제 동료거

든요. 우리는 미술에 대해서 이야기하고 미술을 보고, 다른 미술가들과 시간을 보내는 것을 좋아하지요." 딜튼은 자신이 속한 미술계 사람들은 서로 경쟁하고 유명해지고 싶어 하지만 한편으로는 동등한 관계에서 서로를 지원한다고 말한다. "전반적으로 제로섬 게임 같은 분위기는 아니에요……. 예외도 있어요. 휘트니 비엔날레에 선정된 미술가 명단을 보면 '으르렁' 소리를 입 밖에 내죠."

"개 짖는 소리요?" 필자가 질문한다. "말로 하면 뭘까요?"

"'으르렁……'은 '이 사람들은 왜?'라는 의미로 저는 추측했어요." 딜튼은 차를 주차하고 보가트라는 건물을 가리킨다. 수천 개의 작은 유리창이 있는 4층 높이의 공장 건물인 이곳은 지금은 미술가 작업실 110개와 전시 공간 16개가 입주해 있다. "괜찮은 미술가들은 너무 많은데 자리가 부족해요."라고 결국 그녀는 앞서 자기에게 했던 질문에 대한 답을 한다.

식당으로 가다 보니 청바지와 흰 티셔츠 차림의 포히다가 탄크루저 바이크가 멈춤 신호에 걸려 있는 것이 보인다. 그는 근방에서 아내와 함께 살고 있으며, 빈곤층이거나 그 이하 계층에 속하는 재학생들이 과반수를 차지하는 브루클린 프리퍼레이토리 고등학교에서 시간제 교사를 하고 있다. 학교에는 무단결석 학생을 지도하는 경찰차가 항시 대기하고 있고 건물 안으로 들어가면 뉴욕 경찰이 감독하는 금속 탐지기와 공항에서 쓰는 엑스레이 기계를 통과하게 된다. 포히다는 동굴벽화부터 거리화까지 모든 회화를 가르친다. "사람들이 부러워할 만한 직업은 아니죠." 포히다가 말한다. 그도 퇴근 후에 흰색 일색인 미술계 행사에 직행하면 가끔은

문화적 충격을 경험한다. "그러나 정직한 직업이고 제가 좋은 일을 하고 있는 것 같은 생각이 들어요."

로베르타스 식당의 외관은 경쾌한 분위기로 시선을 끌지 않는다. 건물 정면에는 직사각형 시멘트 블록에 녹슨 금속 창살이 있고, 군데군데 스프레이로 대충 그린 그라피티 태그가 있다. 건물 정면의 모습은 식견이 높은 사람이 되고 싶은 피자집 주인들의 욕망을 충실히 반영한 것이라고 필자는 추측한다. 안으로 들어가 흰 주방장 모자를 쓴 요리사 두 사람과 장작을 태우는 오븐을 보니 필자는 확신이 생긴다. 우리는 여러 사람이 앉을 수 있는 기다란 나무 식탁의 한쪽 끝에 있는 긴 의자에 자리를 잡는다.

덜튼과 포히다가 메뉴를 읽는 동안 필자는 조용하게 앉아 있는 손님들을 훑어본다. 덜튼은 사람들이 제리 살츠와 댄 캐머런(Dan Cameron)의 페이스북 페이지에서 "노닥거리는" 방식을 매우 흥미롭게 생각한다. "제리의 포스트에 달린 댓글이 어떤 때는 800개가 넘어요." 그녀가 말한다. 포히다의 텀블러 팔로워는 6만 명이다. 그는 "성공의 새로운 척도"는 빠른 속도로 클릭하는 "좋아요"로 만들어진다고 주장한다.

종업원 한 사람이 천천히 우리 쪽으로 다가온다. 주문을 한 후에 필자는 고객 중 미술가의 비율은 어느 정도 되는지 질문한다.

"진심이세요?" 마치 태어나서 한 번도 이런 멍청이를 본 적이 없다는 듯이 반문한다. 필자의 직업이 글 쓰는 사람이니 질문이 거슬려도 이해해 달라고 말한다.

"30퍼센트 정도 되는 것 같아요." 한결 누그러진 어조로 말한

다. "저도 미술대학에 다녔고 여기 직원 80퍼센트가 영화학, 미술사, 또는 미술 실기 학위를 갖고 있어요." 분명한 것은 고객은 둘째치고 직원만 따져도 자신들이 했던 공부와 되고 싶은 인물상(미술가라고 불러도 무방하다.) 사이의 어중간한 지점에 있다는 점이다.

2010년 봄에 딜튼과 포히다는 《#클래스#class》라는 제목의 전시를 기획했는데, 그 전시는 미술가들이 많이 모이는 자리가 되었다. 두 사람은 첼시의 윙클먼 갤러리를 초록 칠판들이 있는 교실로 바꿨다. 그리고 "성공", "실패와 익명성", "상아탑", "나쁜 전시 기획", "세계에 저항하는 화가들" 같은 주제를 포함해서 다양한 주제로 강연, 퍼포먼스, 토론회 60개(4주 동안 매주 5일, 하루에 세 개씩)를 개설했다. 수업이 연속적으로 열리면서 수업 중 나오는 이야기와 그에 관련된 그림들로 칠판이 채워지고 지워지는 일이 반복되었다. 칠판은 논리적 논쟁의 주요 항목이 적힌 날도 있었고, 어떤 때는 무례한 행동으로 더러워진 화장실 벽 같은 날도 있었다.

"커뮤니티가 《#클래스》를 중심으로 성장했지요." 포히다가 말한다. "'관계 미학'의 사례라고 할 수 있어요. 사회적 상호작용이 곧 미술이었죠."

"저는 1970년대 페미니즘 교육 모임 같은 느낌을 받았어요." 딜튼이 이어 말한다.

"전시 제목은 클래스라는 단어의 동음이의어 유희였어요." 포히다가 말하는 순간 주문한 맥주가 나온다. "교육 모임이지만 사회 계층에 대한 경제적 의미로 '클래스'이기도 하거든요." 이 주제를 위해서 그들은 칠판이 일반적인 평범한 초록색이면 안 되고 정확

하게 색을 묘사할 수 없는 돈 색깔 같은 것으로 하기로 결정했다. 그들은 자기들만의 색조를 만들기 위해 마사 스튜어트의 웹사이트에서 타일용 백시멘트 가루 제조법을 찾아냈다.

《#클래스》모임에 대해 가장 많이 회자된 것은 마틴 루터가 가톨릭교회의 잘못된 점을 비판한 것으로 유명한 "95개조"를 벤 데이비스(Ben Davis)가 짧게 평한 "미술과 계층에 대한 9.5개조"였다. 데이비스의 주장 중 하나는 계층 대립은 미술 시장 비평에서 분명하게 드러난다는 점이다. 그는 "지배 계층의 가치에 지배되는 중간 계층의 특징"을 시각예술이 본질적으로 갖고 있다고 생각한다. 데이비스는 《#클래스》에 유포한 10쪽 분량의 문서를 기초로 책을 쓰고 있다. 포히다는 행사를 만들기 위해 협업하는 것이 혼자서 전시하기 위해 작품을 만드는 것보다 동시대에 더 정치적으로 책임 있는 일을 하는 것일 수 있다고 주장한다. 그러나 자기만의 스케치나 드로잉을 하면서 작업실에서 혼자 "즐기는" 것도 좋아한다. 사실 이 미술가는 풍자 드로잉으로 많이 알려져 있다. 「호황 이후의 불평등Post-Boom Odds」에서 "특수성과 절망을 거래하는······ 쓰레기 같은 놈을 놀리는 천재"로 자신을 언급한다. 가장 유명한 드로잉은 《브루클린 레일Brooklyn Rail》 2009년 11월호의 표지에 실린 것이다. 「어떻게 뉴 뮤지엄은 진부함과 함께 자살했나How the New Museum Committed Suicide with Banality」라는 작품은 제프 쿤스("객원 큐레이터"로 묘사)와 마시밀리아노 조니("자유 계약 큐레이터")의 캐리커처가 특징이다. 그들은 뉴 뮤지엄이라는 공공공간을 다키스 조아누("이사"라는 이름표가 붙어 있음.)의 개인 소장품으로 채우는 일

에 관여한 것 때문에 비난을 받았다.

덜튼과 포히다가 작업을 처음으로 함께했던 때는 2008년이 었는데 그때 각자 거래하던 딜러들(에드워드 윙클먼과 슈뢰더 로메로)에게 한번 같이 작업해 보라는 권유를 받았다. "우리 갤러리들은 우리 둘 다 텍스트 기반이고 욕 먹는 작업을 해 왔다는 점에 주목했지요."라고 덜튼이 말한다. "비판적이면서 익살스러운 거지."라고 포히다가 지적한다. 그래서 이 두 사람은 미술가들과 미술계 내 다른 분야 종사자들이 서로 주고받을 수 있는 위문 카드 한 세트를 만들었다. 그중 한 카드에는 "전속 갤러리가 없어져서 안타깝습니다."라는 문구 옆에 "경력 2001~2008, 여기 잠들다."라는 문구가 새겨진 묘비명 그림이 있다.

두 미술가는 하나로 일치된 정체성이나 공동 브랜드를 만들려고 시도한 적이 한 번도 없다. 그러나 포히다는 브루스 하이 퀄리티 파운데이션(Bruce High Quality Foundation) 같은 "급진적 협동조합"으로 자신들을 소개하는 걸 좋아한다고 인정한다. 브루클린에서 활동하는 이 미술 집단은 다양한 전시에서 작품을 소개해 왔고 그중 하나가 2010년 휘트니 비엔날레다. 브루스 하이 퀄리티 파운데이션 대학교의 역할을 하는 무료 세미나를 운영하기 위해 후원 자금도 모아 왔다. 미술가 줄리언 슈나벨의 아들이면서 리나 더넘의 고등학교 동창인 비토 슈나벨(Vito Schnabel)은 이 미술 집단의 에이전트로 알려져 있는 반면 미술가 회원들은 익명으로 남기로 선택했다. 이들이 "미술 시장의 스타 만들기 기계"에 저항한다는 주장을 이 집단의 대변인이 하는 경우도 있을 것이다. 어떤 경우는 익명

성이 "마케팅 장치"라고 인정하기도 할 것이다. 브루스 하이 퀄리티 파운데이션은 이미 유명 브랜드가 되었다.

"그들이 작업하게 된 동기를 판단하기는 어려워요." 포히다가 말한다. "그러나 나쁜 것만은 아닐 겁니다."

"두 분의 협업을 지탱하는 동기는 무엇인가요?" 미술가들에게 질문한다.

"저 같은 경우는 미술가 개인이 원작자로서 갖는 권한을 손에서 놓아 버리는 것에 관한 거죠." 포히다가 말한다.

"저도 그래요. '강한 지배욕'이라는 표현이 생각나네요. 그러나 모든 것을 통제하는 것을 포기하면 재미있어질 수 있어요." 덜튼이 말한다.

"안전지대를 벗어나는 좋은 방법이죠. 그러면 새로운 것을 할 수 있어요." 포히다가 말한다. "협업도 지지의 한 형태입니다. 미술가 한 사람보다 두 사람의 의견을 묵살하는 것이 더 어렵거든요."

마우리치오 카텔란
「L.O.V.E」
2010

10장

프란체스코 보나미

"이탈리아 지방에서 '미술가'는 열등생과 같은 말입니다." 마우리치오 카텔란의 "비승인 자서전"에서 프란체스코 보나미가 한 말이다. 베네치아 비엔날레에 카텔란을 포함시킨 첫 큐레이터인 보나미는 이 미술가가 전시를 일곱 번 한 이후로는 작업에 대한 아이디어를 상의하는 공식 상담가 역할을 해 왔으며 가장 중요한 작품 몇 개는 제목도 붙여 줬다. 이 큐레이터는 "우연한 기회에 정확하게 맞는 것으로 판명 날 오류투성이" 가짜 자서전에서 이 미술가의 복화술사 역할을 하기도 했다.

필자는 보나미와 함께 "비즈니스 광장"이라는 의미를 가진 밀라노 피아차 아파리에 설치된 공공 기념비 조각을 보는 중이다. 카텔란이 회백색 카라라 대리석으로 만든 거대한 손은 신체 중에서 무례한 의사 표시를 할 권한을 갖고 있는 중지를 제외한 나머지 손가락이 모두 잘려 있다. 지난번 카텔란의 첼시 아파트를 방문했을 때 전화로 이 손에 대해 의견을 나누는 것을 들은 적이 있다. 그때 콘스탄티누스 거상 같은 후기 로마시대 조각이 떠올랐다. 카텔란의 조각은 짙은 크림색 석회암으로 만든 높은 대좌 위에 놓여 있는

데, 뒤를 거대하게 막고 있는 밀라노 증권 거래소 건물에 쓰인 것과 동일한 돌이다. 대좌는 이미 낙서투성이라서, 스마일 얼굴, 날짜와 함께 적은 이름, "안녕, 하느님!" 같은 신에게 보내는 메시지 그리고 많이 보이지는 않지만 작품에 대한 의견을 적은 것 같은 단어 "엿 먹어" 등이 눈에 들어온다.

작품을 한눈에 다 보기 위해, 남근처럼 솟은 손가락 주변 광장 가장자리에 주차된 피아트와 클리오들을 헤치고 걸어간다. 간간히 떨어지던 빗방울이 가랑비가 되어서 우리는 광장을 따라 늘어선 은행들 중 한 곳의 처마 밑으로 들어간다. "증권 거래소를 향해 손가락을 들어 올린다고 생각하는 사람들이 있어요. 전 증권 거래소가 사람들한테 손가락을 올리고 있다고 생각합니다." 보나미가 특유의 익살스러운 표정을 지으며 말한다. 보나미의 눈은 옅은 녹청색이며 머리는 짧게 정리되어 있고 수염은 덥수룩한 회색이다. 주인이 잘 때 살아나서 다른 장난감 인형을 괴롭히느라 온몸이 만신창이가 된 테디 베어 같은 인상이다.

조각의 제목은 「L.O.V.E.」(2010)다. 2010년 9월 보나미가 기획해 팔라조 레알레에서 열린 카텔란의 전시 개막에 맞춰 공개되었다. 그 "회고전"에 나온 작품은 대표적인 가부장적 인물인 교황(1999)과 나무 상자 안에 십자가 형태로 못 박힌 여성(2007), 장난감 북을 든 로봇 소년상(2003), 단 세 점뿐이었다. 카텔란은 "가족"이라고 생각하고 초현실적인 조각을 선별했다.

단어의 머리글자만 따서 모은 「L.O.V.E.」가 무슨 의미인지를 기억해 내려고 애쓰는데, 보나미가 언어에 따라 다른 의미이며

"그 제목에 대해서 이야기를 나눴지만"확실하게는 모르겠다고 말한다. "거짓(Lie), 자유(Liberty), 과두정치 지지자(Oligarchs), 폭력 (Violence), 피의 복수(Vendettas), 공허(Emptiness)인가?"라고 그가 추측한다. "다른 데 있었으면 이해 불가능한 작품이었을 텐데 여기서는 제대로 이해되고 있지요." 당분간 「L.O.V.E」는 밀라노 거리를 매력적으로 보이게 하는 유일한 신작 공공조각일 것이다. 규칙적인 주기로 돌아오는 이탈리아 경제 위기의 침체기 동안 카텔란은 이 장소를 선택한 후 조각을 이 자리에 놓을 수 있도록 정부 허가를 얻기 위해 친구들을 동원해 힘을 썼다. 애초에는 단 몇 주만 세워 놓으려고 했지만 밀라노 시장의 조정 덕택에 앞으로 30년 동안 이 자리에 있게 되었다. 카텔란은 조각의 경우 대부분 에디션 세 점을 제작한다. "이 작품은 딱 한 개만 있는 것으로 알고 있습니다." 보나미가 말한다. "하지만 주문이 들어오면 언제든지 더 만들 수 있어요."

보나미는 1993년 베네치아 비엔날레 전시에 어떤 미술가를 넣을까 고심하던 중에 카텔란을 만났다. 이 큐레이터는 한때는 "반짝 인기"를 얻고 지금은 자취를 감춘 소수의 미술가와 다수의 무명 미술가를 참여시켰는데, 카텔란, 가브리엘 오로즈코, 찰스 레이 (Charles Ray), 폴 맥카시(Paul McCarthy) 같은 사람들이 당시 무명 미술가에 해당한다. 이 미술가들은 그 이후 인지도가 상승하기 시작했다. 1996년, 1997년과 1998년에 이 큐레이터는 토리노, 산타페, 파리에서 열린 단체전에 카텔란의 작품을 전시했다. 그 후 2001년 보나미는 시카고 현대미술관 구입 미술품으로 조각 한 점을 그에

게 주문했다. 카텔란은 거대한 고양이 해골 「펠릭스Felix」를 보냈다. "끔찍한 작품이었어요." 보나미가 말한다. "그 사람이 저한테 준 안 좋은 작품을 순위로 매기면 아마 다섯 번째에 해당할 겁니다." 2003년 보나미가 베네치아 비엔날레 총감독이었을 때도 카텔란에게 전시 참가를 요청했다. "세발자전거를 타고 있는 자신을 묘사한 멍청한 자화상 조각 「찰리Charlie」를 보내 왔죠." 보나미가 말한다. "그 사람이 제 전시를 위해 제작한 최고작은 「모두All」밖에 없어요. 제가 기획한 1960년대 이후 이탈리아 미술전이 열리던 팔라초 그라시의 아트리움에 설치했지요." 보나미가 제목을 붙여 준 카텔란의 수많은 작품 중 하나인 「모두」(2007)는 천이 덮인 시체 형상의 대리석 조각 아홉 점으로 구성되어 있다. 카라라 공방(이곳에서 차로 두 시간 거리에 있다.)에서 장인들이 정교하게 만든 절제된 조각은 관객을 익명성과 죽음의 기이한 미학과 직면하게 한다.

보나미는 카텔란의 가짜 자서전을 썼는데 서문에서 자신의 목소리를 드러냈다. "카텔란은 현대의 피노키오입니다."라고 그가 말한다. "그리고 저는 끝도 없이 반복되는 허무맹랑한 이야기와 반쪽짜리 진실을 들어 줄 수밖에 없는 가련한 제페토 같은 구석이 좀 있지요." 확실한 것은 카텔란이 진실을 대하는 태도가 당당하지 못하다는 평판을 듣고 있으며 사진에 자신의 코가 과도한 크기로 나오는 자세를 취하는 경우가 자주 있다는 점이다. 그러나 그런 주장 역시 보나미가 카텔란이라는 사람을 창조했다는 사실을 암시한다. 비가 잦아들자 우리는 손가락 조각을 중심으로 시계 반대 방향으로 광장 외곽을 돈다. 보나미가 한 비유에는 제페토가 미술

가이고 피노키오는 제페토의 야심작이라는 의미가 함축되어 있다는 점을 그에게 상기시킨다. "마우리치오는 이미 나무로 제작된 작품이었어요. 제가 다 만든 것은 아니지만 다리를 완성해서 걷게 해줬지요." 보나미는 이렇게 말한다. "그러나 그 이후에 저는 벌을 받았어요. 그가 제 정강이를 세게 걷어차 버렸거든요!"

볼을 불룩하게 부풀린 보나미의 얼굴이 마치 얼룩다람쥐 같다. 그는 볼에서 공기를 천천히 뺀 후 곁눈질로 필자를 보면서 "제가 무슨 말을 할 수 있을까요?"라고 말한다. "마우리치오는 정말 좋은 친구지만 그에 대해서 묘사할 때마다 부정적으로 말하게 되네요."

"형제들끼리 할 수 있는 말 같아요."라고 필자가 말한다. "서로를 사랑하지만 서로에 대해 불평하지요."

"사랑은 아주 특수한 거예요." 보나미가 말한다. "그 사람을 사랑한다고 말하지 않을 겁니다. 그리고 그 사람이 저를 사랑한다고도 생각하지 않고요. 하지만 그래요. 선생님 말씀처럼 우리가 형제 같을 수 있겠죠. 그는 저를 등친 적도 몇 번 있어요. 그 사람의 방식이죠. 아주 성가신 사람이라고 생각할 수 있어요. 항상 남모르게 일을 꾸미고 있지만 그것이 무엇인지 다른 사람들이 알 수 있으리라는 법은 없거든요." 보나미는 힘들다는 표현을 강조하기 위해 오만상을 찌푸린다. "미술가들은 친절한 사람이 아닙니다. 자기 식대로 하는 사람이에요. 그래서 그들이 미술가인 거죠."

"큐레이터들은 친절한가요?"라고 필자가 질문한다. "큐라토레(curatore)는 보호자를 의미하지요. 그렇죠?"

"큐레이터의 업무가 미술가를 돌보는 일일 수 있어요. 만약에 개인전을 기획한다면 큐레이터는 기본적으로 집사의 역할을 하지요. 미술가가 모든 것을 선택하거든요." 보나미는 제프 쿤스와 루돌프 스틴젤(Rudolf Stingel)의 회고전을 기획한 적이 있다. 하지만 해당 미술가를 얼마나 좋아하는가와 상관없이 창의적인 부분에서 직접적인 통제를 더 많이 할 수 있는 단체전 기획을 선호한다. "큐레이터는 절대로 직업이 아닙니다." 그가 이어서 말한다. "미술가와 글 쓰는 사람, 집사 사이에 있는 일일 뿐이죠. 우리는 성공하지 못한 사람이에요."

복잡한 디자인의 핸드백을 들고 베이지색 어그부츠를 신은 금발 여성 두 명이 카텔란의 손가락 조각 앞에 서서 사진을 찍어 달라고 부탁하는 바람에 우리의 대화가 중단된다. 필자는 부탁을 들어준다. 궂은 날씨지만 이미 악명이 높은 조각을 순례하는 젊은이들의 행렬이 끊임없이 이어진다.

손가락 조각 주변을 다시 돌면서 보나미는 "오래가는 미술가"와 "아주 중요하지만 이내 사라진, 잠깐 유명했던 미술가"를 구분하는 일이 쉽지 않다고 인정한다. 그렇지만 자신이 출판한 『그는 자신이 피카소라고 생각한다*He Thinks He's Picasso*』라는 뜻을 가진 이탈리아어 제목의 책에서 미술가가 진짜인지 가짜인지, 또는 좋은지 나쁜지에 따라 절대 불변의 범주 네 가지를 제시한다. "브루스 나우먼은 절박한 심정으로 미술을 해요. 그는 자신의 규칙과 항상 일치하지요. 좋은 진짜 미술가입니다." 보나미가 설명한다. "재스퍼 존스는 진짜 미술가이지만 작품은 쓰레기예요. 나쁜 진짜

미술가죠." 쿠엔틴 타란티노처럼 어두운색 긴 코트 차림의 남자 다섯이 성큼성큼 광장을 가로질러 가는 것을 쳐다보느라 대화가 중단된다. "프란시스 알리스는 좋은 가짜 미술가입니다." 보나미가 이어서 말한다. "알리스는 미술가에 대한 낭만적인 생각을 갖고 있고 그 역할을 잘 수행하고 있지요. 그는 잘 **걸어가고** 있고 때로는 훌륭한 작품도 만들었어요." 보나미는 아이웨이웨이를 나쁜 가짜 미술가의 전형이라고 생각한다. "작품을 위해서 제가 그를 감옥으로 돌려보낼지도 모르죠." 큐레이터가 유쾌하게 말한다.

보나미가 오로즈코와 같이 일한 것을 알고 있기 때문에 그에 대해 질문해 본다. "오로즈코요? 저의 오랜 친구죠."라고 보나미가 말하고는 한동안 아무 말도 안 한다. "저는 그 사람을 멕시코의 마이클 코를레오네라고 불렀어요. 최근에는 이야기를 안 해 봤군요." 보나미는 오로즈코를 영화 「대부」에서 알파치노가 연기한 인물처럼 타고난 정치인 유형인데 범죄단 두목이 된 사람으로 생각한다. 오로즈코는 멕시코 미술가들이 결성한 단체를 이끌고 있다. 그 미술가들은 예전에 오로즈코의 집에 금요일마다 모여 서로의 작품에 대해 토론하곤 했는데 지금은 오로즈코의 도움으로 멕시코시티에 설립된 갤러리 쿠리만수토(kurimanzutto)에 전속되어 있다. 보나미는 《테이트 엣세트라 *Tate Etc*》에 실은 글에서 이 비유를 확대했는데, 오로즈코의 충실한 지지자인 하버드 대학의 마르크스주의 미술사학자 벤자민 부클로(Benjamin Buchloh)를 "제도 비평의 두목 비토 코를레오네"라고 주장했다. 보나미가 2003년 베네치아 비엔날레를 기획할 때 오로즈코에게 아르세날레 안의 한 구역

을 맡아서 전시 기획을 해 달라고 요청했다. 그 전시는 베네치아 비엔날레에서 가장 호평을 받았던 전시 중 하나로 평가받게 되었다.

"오로즈코는 아주 좋은 진짜 미술가이지만 가짜 혁명가입니다." 보나미가 단호하게 말한다. "그는 가짜 혁명가이지만 진짜 독재자죠. 하지만 무슨 상관이겠어요? 미술은 미학에 관한 것이니까요."

"카텔란은 어떤가요?"라고 필자가 질문한다. "그는 좋은 가짜 미술가입니다. 좋은 가짜 미술가이지만 재평가하면 진짜가 되는 경우도 가끔 있어요. 로마 조각은 그리스 조각의 모방이었지만 결국 진짜가 되었죠."라고 보나미가 말한다. 독창성에 대한 이야기로 화제가 전환된다. "십자가에 못 박힌 예수를 두 번째로 그린 화가는 최초에 그린 화가의 아이디어를 훔쳤을까요? 뒤샹 때까지는 미술가들이 아이디어에 대한 강박을 갖고 있지 않았어요. 누가 최고의 작품을 만들 수 있는지가 중요했지요." 보나미가 자기 시계를 물끄러미 바라본다. 필자의 눈에는 고급 브랜드 예거 르쿨트르 시계처럼 보이는데, 수긍할 수 없지만 그는 싸구려 금도금 모조품이라고 주장한다. "마우리치오는 그가 속한 시대의 뒤샹일 수도 있어요. 그러나 그도 피해자예요. 그가 전 세계에 한 번도 나온 적 없는 새로운 것을 만들어야 한다는 강박을 갖고 있는 것은 문제가 되지요."

광장을 떠나 보나미가 점심을 먹으러 자주 가는 식당으로 걸어가면서 이야기를 계속한다. 필자가 놀랐던 점은 보나미가 "열등생"이라는 단어를 글에서뿐만 아니라 말할 때도 쓴다는 점이다. 미술교육자들은 미술가이면서 학생인 사람들 중에 난독증, 계산력

장애, 주의력 결핍 장애를 갖고 있는 비율이 높다는 말을 가끔 한다. 하지만 그들이 똑똑하지 않다는 것을 의미하지는 않는다. "미술가 대부분은 당나귀와 비슷해요. 시끄럽게 떠들어요. 괴롭다고 불평하는 소리를 내는 겁니다." 보나미가 냉소적인 표정으로 설명한다. "거물급 미술가들은 말과 유사해요. 울음소리가 더 진중하죠. 마우리치오는 말을 죽입니다. 그것이 모든 당나귀의 꿈이기 때문이죠." 마우리치오는 동물을 주인공으로 해서, 미술 권력 이양을 위한 투쟁을 암시하는 내용으로 작품을 몇 번 만들었다. 일반적으로 그 미술가가 만든 당나귀(일명 멍청이asses)가 처한 상황은 고결한 경주마보다 낫다. 그는 경주마를 박제해서 마구로 천장에 매달아 놓거나 벽에 머리를 넣어 고정했다. 식당 안으로 들어가면서 보나미는 결론을 내리는 말을 한다. "마우리치오는 순수 혈통 미술가를 벽에 고정시킬 수 있다면 아마 그렇게 했을 겁니다."

로리 시몬스
「러브돌: 27일/1일(상자에 담겨 온 첫날)」
2010

11장

그레이스 더넘

몇 년 동안 그레이스 더넘은 부모님의 전시 개막식에 40번 내지 50번 정도 참석했다. 그녀가 어렸을 때 만났던 어른들은 대개 미술가였다. 그들은 부모님의 사회 활동에서 압도적인 부분을 차지하고 있다. 그레이스가 브루클린 하이츠에 있는 사립학교 세인트 앤스에 다녔기 때문에 그레이스의 친구들 부모님도 마찬가지다. 그 학교에는 미술가 자녀들이 많이 다녀서 "미술가를 위한 수학"이라고 불리는 수학 보충수업이 있었다.

그레이스는 언니의 영화 「아주 작은 가구」에 출연한 이후부터 새로 장만한 안경을 쓰고 있다. 오늘 런던 이스트엔드에서 열리는 로리 시몬스의 전시 개막식에 그레이스는 앤디 워홀이 좋아했던 스타일의 두꺼운 둥근 테의 솔 모스콧 안경을 쓰고 있다. 윌킨슨 갤러리는 시몬스의 초기 작품들과 가장 최근 작품들을 모아 전시하고 있다. 통풍이 잘되는 1층 전시실에는 연작 「초기 흑백 인테리어」(1976~1978)의 사진 28점이 전시되어 있고 위층에 있는 더 큰 전시실에는 연작 「러브돌」(2009~2011)의 대형 컬러사진 6점이 전시되어 있다.

"어렸을 때는 이 사진이 무서웠어요." 그레이스는 자신이 태어나기 전에 제작된 8×10인치(20.3×25.4센티미터) 크기의 인형의 집 실내 사진을 보면서 1층 전시실의 가장자리를 따라 시계 방향으로 천천히 움직이며 말한다. 「바닥에 누운 여성(조감도) Woman Lying on Floor(Aerial View)」(1976)이라는 제목의 실버 젤라틴 프린트 사진 앞에 멈춰 선다. 그 사진 속 전업주부 플라스틱 인형은 격자무늬 부엌 바닥에 대각선으로 누워 있다. "저는 어머니의 작품들이 『신기한 스쿨버스』 같은 어린이 책인 줄 알고 그렇게 이해하면서 자랐어요." 그녀가 설명한다. "매 연작이 다른 내용의 그림책이었고 저는 다 외울 수 있었죠. 요즘은 어머니가 당시 힘든 일을 겪었다는 측면에서 사진을 이해하고 있어요."

그레이스의 어린 시절 꿈은 꽤 오랫동안 미술 딜러였다. 언니의 첫 단편 영화인 페이크 다큐멘터리 「거래 Dealing」를 보고 생긴 꿈이다. "언니가 저에게 검정 터틀넥 차림의 야망이 큰 어린 괴짜 역할을 맡겼거든요."라고 그녀가 설명한다. 이 전시실 한가운데에 검은 옷을 차려 입은 딜러 세 사람이 서 있다. 반투명한 가로 줄무늬 검은색 원피스 차림의 금발 여성 아만다 윌킨슨(Amanda Wilkinson)과, 속이 비치는 검은 레이스 바지 차림에 발랄한 흑갈색 머리의 진 그린버그(Jeanne Greenberg), 칠흑 같은 머리부터 반짝거리는 프라다 플랫폼 구두까지 모두 검은색 일색인 바버라 글래드스톤(Barbara Gladstone)이 이야기를 하고 있다. 그린버그는 시몬스의 뉴욕 딜러이고 글래드스톤은 더넘의 뉴욕 딜러다. 뉴욕 갤러리스트 두 사람 모두 지난주 54회 베네치아 비엔날레 개막식에 참석

했었고 아트 바젤 준비 때문에 조만간 스위스로 출발할 것이다.

"끔찍한 기억이 있어요."라고 그레이스가 속내를 털어놓는다. "유치원에서 만난 친구가 있는데 걔가 자기 부모님이 미술가라고 하더라고요. 그래서 물었죠. 부모님이 어느 갤러리에서 전시하시냐고요. 친구가 어이없다는 듯이 저를 쳐다봤어요. 아마 네다섯 살 정도 되었을 거예요. 재수 없는 속물 꼬맹이가 된 것 같아 당황했죠." 그레이스는 부모님이 미술 작업으로 밥을 먹고살 수 있는 소수 부류라는 사실을 유년 시절에 이미 깨달았다. "스포츠 잡학 사전을 만들 듯이 미술에 대한 각종 정보를 모았어요." 그녀가 설명한다. "어느 미술가가 어느 딜러와 전시를 했고 중요한 회고전은 어떤 것이 있는지 열거해서 목록화할 수 있을 거예요." 미술계가 "진지한" 미술가와 "진지하지 않은" 미술가를 구분하는 기준에 대해 그레이스는 이성이 아닌 타고난 감각으로 이해했다. "진지한 미술가는 미술사에서 진보를 이루는 역할을 한 것으로 이해되고, 제 부모님처럼 특히 국제 미술과 연관이 있는 사람이죠. 반면 진지하지 않은 미술가는 산타페의 어느 갤러리에서 전시하는 사람이라고 할 수 있어요." 그녀는 침착하게 설명한다. "미술을 제작하는 행위보다 맥락을 더 많이 다룰 수 있는 것이 바로 가치 판단이에요."

그레이스는 아버지와 함께 그림을 그리고 물건을 만드는 시간을 많이 보냈다. "매일 밤 저녁식사 이후에 두 시간 동안 그림을 그렸어요. 그리고 학교에 가서는 아버지 그림에 나오는 인물들을 그리곤 했죠." 2000년부터 2007년 사이 더넘은 여성을 그린 적이 거의 없었다. 대신 만화처럼 그린 성기 모양의 코가 달린 말쑥한 남

성을 집중적으로 그렸다. 총을 쥐고 있는 모습으로 자주 등장한 이 남성 창조물은 천국보다 지옥에 더 근접한, 난해한 풍경 속에서 살고 있었다. "저도 음경 같은 코를 가진 실크해트를 쓴 남자를 끄적거리곤 했어요." 그레이스가 말한다. "만화책에 나오는 인물처럼 생각했거든요." 부친 작품의 성적 함의에 대해서 그녀는 이렇게 말한다. "알기도 하고 모르기도 했어요. 아직은 다양한 방식으로 아버지의 작업을 생각하지 않아요." 그녀는 최근 부친 작업실에 들렀다가 성기가 선명하게 그려진 분홍색 여성이 목가적인 풍경 속에 있는 회화를 봤다. "저는 아름다운, 축하하는 그림으로 봤어요. 불경하다고 생각하는 사람이 있으면 화날 것 같아요."라고 말한다. "아버지는 백인 남성이라는 의미를 가지고 이상하면서 독특하고 파격적인 회화를 만들고 있다고 생각해요. 이성애 백인 남성의 작업과 정체성의 문제에 대해 거론하는 사람은 한 사람도 없지요."

그레이스는 "거창한 질문에 물샐틈없는 답변"을 하는 사람을 신뢰하지 않지만 "미술가는 무엇인가?" 같은 질문은 좋아해서 질문을 받자마자 공적 역할과 사적-창의적 역할을 구분할 필요가 있다는 의견을 말한다. "미술가는 이 전시실에서 가장 멋진 사람이에요." 그녀가 공적 역할에 대해 말한다. "미술가는 모든 사람이 집착하는 존재, 영감을 주고 다른 사람의 질투를 불러일으키는 인물입니다. 그건 정말 강력한 사회적 위치죠."

그레이스는 미술가가 되고 싶다는 생각을 해 본 적이 없지만 예술 재능에 대해서는 집중적으로 생각해 왔다. "만드는 일은 제 부모님 인생의 구성 원칙이에요."라고 말한다. "어렸을 때 제 친구

들의 부모님이 자신의 일을 사랑하지 않는다는 얘기를 전해 듣고 충격을 받았어요." 그 이후 이런 시각은 더욱 강화되어서 지금 그레이스는 "극도로 특이한 거품" 같은 분위기의 브라운 대학교에 재학 중이다. 그녀는 "프린스턴 대학교에 다니는 사람들은 금융인이 되고 싶어 하지만 브라운 대학교에 다니는 사람들은 예술가가 되는 일에 더 많은 관심을 가지죠."라고 말한다.

중앙 전시실을 나와서 걸어가던 중 그레이스의 부친을 마주친다. 가벼운 모직 정장 차림의 말쑥한 모습이다. 캐롤 더넘은 전시 공간이 "매력적"이라서 시몬스 작업이 "기가 막히게 좋아" 보인다고 주저 없이 말한 후 "개막식에서 제가 할 수 있는 기능의 한계치에 도달했군요."라고 하면서 우리가 비스트로테크 레스토랑으로 언제 이동할 수 있는지 물어본다. 연작 「러브돌」 사진을 보러 위층으로 올라가다가 그레이스는 이렇게 말한다. "제 부모님은 신디 셔먼이나 제프 쿤스처럼 인기가 급등하는 일 없이 지속적으로 탄탄한 활동을 하고 있다는 점에서 높은 평가를 받고 있다고 생각해요. 그런 면에서 두 분은 신기할 정도로 서로 잘 어울리죠. 두 분 중 한 분의 작품 가격이 세 배가 되면 어떤 일이 일어날지 궁금해요."

그레이스는 미술사에서 자신의 부모님의 관계와 유사한 사례를 본 적이 없다고 한다. 디에고 리베라(Diego Rivera)와 프리다 칼로(Frida Khalo)를 예로 들자면 그레이스는 특히 이들이 부적절하고 매력적이지 못하다고 생각한다. "그 부부의 역학관계는 꽤 전통적이에요."라고 말하며 콧등을 찡그린다. "디에고는 원대한 야심을 갖고 있었죠. 「남자, 우주의 통제자Man, Controller of the Universe」

같은 제목의 벽화를 그리기도 했고요. 반면에 프리다는 자기성찰적인, 희생자가 된다는 것에 대한 사적인 이야기를 담은 회화를 만들었어요."

「러브돌」 사진들은 커다란 채광창이 난 경사진 지붕이 덮인 멋진 공간에 걸려 있지만, 잠재적으로는 희생물이 될 운명에 처한 여성 인형의 불안감을 억지로 누르고 있다. 「29일(개와 함께 있는 누드) Day 29(Nude with Dog)」(2011)은 유난히 불편하다. 시몬스는 인형을 벌거벗겨 사진 찍는 것을 꺼리는 마음을 겨우 극복하고 자신의 모친이 기르는 푸들이 돌아다니다가 화면 안으로 들어온 순간을 결국 포착했다. 살아 있는 동물이 등장해서 10대 대리물을 보호하고 그 대리물의 음란한 면을 축소해 옷을 벗은 대리물의 외설적 용도를 폐기하지 않으면서 관객의 주의를 다른 곳으로 돌려놓는다.

시몬스는 자신의 작품을 좋아하는 사람들에게 에워싸인 채 「27일/1일(상자에 담겨 온 첫날) Day 27/Day 1(New in Box)」(2010) 앞에 서 있다. 이 작품은 두 번째로 구입한, 긴 붉은 곱슬머리 러브돌이 처음 도착한 날 찍은 것이다. "그 러브돌이 어떤 존재인지 확실하게 인정하는 유일한 사진이죠."라고 그레이스가 말하며 자신이 입고 있는 남성용 셔츠의 단추가 다 채워졌는지 확인한다. 시몬스는 실물 크기 인형 하나를 구입한 뒤 하나를 더 주문했는데(둘 다 실제 젊은 여성과 매우 흡사하다.) 그 인형은 두 딸이 집에서 독립하던 무렵에 도착했다. 이런 우연의 일치를 말하자 그레이스는 놀란 얼굴로 그런 생각은 한 번도 해 본 적이 없다고 주장한다. 그녀는 긴 어두운 갈색 머리를 뒤로 모아 하나로 대충 묶으면서 생각에 잠긴다. "두

번째 인형은 제 예전 동성 애인을 많이 닮았어요."라고 말한다. "인형과 애인의 얼굴이 너무 비슷해서 섬뜩할 정도예요."

정신을 차리고 보니 「러브돌」 사진 6점을 전시하고 있는 전시실 한가운데에 서 있는 것을 알게 되었다. 고대 그리스 조각가 피그말리온이 상아로 완벽한 여성의 형상을 만들어서 살아 움직이게 한 이야기를 필자가 꺼낸다. 그레이스가 고개를 끄덕인다. "그래서 인형의 옷을 벗긴 채 두기가 어려운 거예요."라고 그녀가 말한다. "인형에게 옷을 입히면 인형이 인간이 된 것 같은 효과가 생기죠."

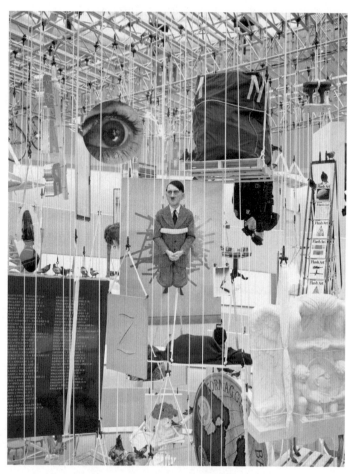

마우리치오 카텔란
「모두」
2011

12장

마우리치오 카텔란

마우리치오 카텔란과 함께 첼시 아파트 근처에 있는 혼잡한 사천 요리 식당에 앉아 있다. 온갖 그릇이 부딪히는 소리와 직원들이 중국어로 외치는 소리로 시끄러운 이곳은 인터뷰를 하기에 가장 나쁜 환경이다. 카텔란의 대규모 회고전이 오늘 저녁 구겐하임 미술관에서 열린다. 많은 미술가들이 이런 날을 기념일로 생각하지만 카텔란은 평소 생활을 그대로 유지한다. 그는 정기적으로 이곳에서 전시를 열지만 특별 대접은 받지 않는다. 직접 만든 회색 티셔츠에 "나의 자아는 나를 따른다(My ego follows me)"라는 문구가 적혀 있다.

필자는 오늘 아침 언론사 사전 공개 전시에 갔었다. 구겐하임 큐레이터 낸시 스펙터는 작품 한 점 한 점을 "정육점에 걸린 살라미"처럼 다루는 "집단 처형" 같은 전시라고 언급했다. 작품 전체를 조망하는 전시들은 미술가의 전체 작업 중 가장 좋은 작품들을 연대순으로 신중하게 검토하는 방식으로 보여 주는데, 이때 상대적으로 떨어지는 작품들은 배제하고 더 강한 작품들을 위한 별도의 공간을 마련한다. 선택적 숭배는 미술가를 미술가의 규범 안으로

끼워 넣는 수단이다. 이런 엘리트적 통과의례를 거부하는 미술가는 거의 없다. 하지만 카텔란은 이를 거절하고 시금석 같은 전시를 새로 만들었다.

전시 《모두》는 회고전에 반대하는 전시다. 모든 것을 공중에 던져 놓을 수 있을 만큼 던져 놓고, 더 정확히 말하면 미술관 아트리움의 거대한 나선형 형태를 따라 교수대처럼 매달아 놓을 수 있는 한 모두 매달아 놓고 회고하지 않는다. 중요한 작품들의 권위는 박탈되었고 주목받지 못한 작품들은 승격되었다. "편집하지 않는, 민주적인 방식입니다."라고 카텔란이 말하는 이때 식당 종업원이 주문을 하라고 재촉한다. "제가 만들었는지도 잊고 있었던 작품들을 보는 것이 즐겁지 않았어요. 사람들은 작품이 마음에 안 들면 머리에서 그걸 지워 버리죠."

구겐하임 미술관은 프랭크 로이드 라이트(Frank Lloyd Wright)가 디자인했으며, 건축가와 미술가 간의 유서 깊은 경쟁을 예시하는 건축물이다. 이 건축은 미술에는 비우호적인 것으로 유명하다. 무엇보다 나선형 램프를 따라 배열된 공식 전시 공간보다 아트리움이 제공하는 구경거리가 더 시선을 끌기 때문이다. 그러나 카텔란은 빛이 집중적으로 모이는 중앙에 모든 작품을 배치해 건물에 쏠리는 관심을 자신에게 향하도록 했다. "제 장기가 구석을 사용하는 거예요. 미술가들은 구석을 사용하고 싶어 하지 않지만 저는 구석을 차지해서 좋았어요." 구겐하임 원형 전시실은 구석이 없어서 이 미술가는 빈 공간으로 관심을 돌렸다. "우리는 딱 어울리는 한 쌍이에요."라고 말하며 카텔란은 건축가를 치켜세운다.

"《모두》는 실험이면서 신작이고 메타-작품입니다."라고 설명하는 그의 표정이 시무룩하다. 아마도 작품이 오해를 사게 될 것을 그가 미리 짐작하고 마음의 준비를 하고 있는 것 같다. 목에 올가미를 걸고 매달려 있는 세 소년을 묘사한 충격적인 조각(「무제」, 2004)을 제외하고 나머지 작품들은 각각 다른 어떤 장소에 있었던 것보다 더 좋아 보였다. 천장에 매달려서 특히 손해를 본 것은 「그Him」(2001)라는 작품으로, 무릎 꿇고 기도하는 히틀러를 소름 끼치게 실물과 똑같이 묘사한 조각이다. 이 작품은 실물 크기보다 좀 더 작고 대개는 벽을 보도록 설치되었다. 관객들은 작품 뒤에서 작품 쪽으로 다가가면서 선량한 소년이나 적어도 참회하는 소년을 예상한다. 작품에 근접했을 때 "그"가 누구인지 알아차리고 순간적으로 깜짝 놀라 공포감을 느낀다. 다른 작품들 사이에서 「그」는 다음과 같은 질문을 던진다. 지도자가 용서를 구하면 신은 용서해 줄까? 그러나 그 형상이 아트리움 중앙에 대롱거리며 매달려 있으면 충격 효과가 감소된다. 심지어 악마 같은 독재자가 승천하고 있는 것처럼 보이기도 한다. 사실 프란체스코 보나미를 언론사 사전 공개 전시에서 만났는데, 작품이 "최후 심판의 날 천국으로 올라가는 영혼들" 같다고 그가 농담처럼 말했다.

구겐하임 개막식은 카텔란의 은퇴 선언식을 겸한다. 미술가들은 작품 제작에서 손을 뗀다고 해서 은퇴를 대대적으로 발표하는 경우는 없다. 그런 선언은 마르셀 뒤샹과 비교될 수밖에 없다. 뒤샹은 1920년대 체스를 두기 위해 미술 제작을 포기했다. 카텔란은 《모두》를 작업하면서 "슬프지는 않았지만 완전히 마음이 떠났다."

마우리치오 카텔란

고 한다. 그는 "어떻게 되든 상관없는" 기분이 들어서 쉴 필요가 있다는 결론을 내렸다. 주목해야 할 것은 천장에 매달리는 일을 면한 유일한 작품이 작은 피노키오 조각상이라는 점이다. 「아빠, 아빠Daddy Daddy」(2008)라는 제목의 이 조각상은 원형 전시실 바닥에 설치된 수영장에 얼굴을 박고 있다. 익사한 것 같기도 하고 혹은 램프에서 실족사한 것 같기도 하다.

"미술가가 된다는 것은 역할 놀이 같은 겁니다. 하고 싶은 역할은 무엇이든지 할 수 있어요." 카텔란은 혀가 마비될 것 같은 매운 닭 요리를 먹으면서 이렇게 말한다. "은퇴는 다시 놀이를 시작하는 거예요. 자신을 새로운 모습으로 만들 기회죠."

카텔란이 뉴욕에 산 지 6개월이 넘었다. 그는 밀라노에 아파트 한 채와 시칠리아 북동쪽에 있는 이탈리아 섬 필리쿠디에 "판잣집"이라고 부르는 주택을 한 채 갖고 있다. 분명 그는 은퇴해도 먹고살 수 있다. "저는 제 출신지를 벗어나서 기쁘지만 새로운 부류에 편입되지는 않았어요."라고 말한다. "제가 누리는 사치는 여행하는 것과, 월말까지 작품을 만들어야 한다는 스트레스 없이 여기에 선생님과 같이 있는 거예요." 그는 자신 소유의 집 어디에도 텔레비전, 자동차, 청소 도우미가 없다는 점에 자부심을 갖는다. "제 침대는 여기에도 있고, 밀라노에도 있고, 모든 곳에 다 있어요." 카텔란이 말한다. "확실한 내일이 없는 학생처럼 제 인생을 꾸리죠."

미술에서 은퇴하는 일이 미술계를 완전히 떠나는 것을 의미하지는 않는다. 카텔란은 큐레이터 마시밀리아노 조니와 가족 사업(Familly Business)이라는 이름의 비영리 공간을 새로 열 계획이다.

2002년에 카텔란과 조니는 알리 수보트닉(Ali Subotnick)과 함께 롱 갤러리(Wrong Gallery)라는 비영리 공간을 열었다. 소형화 작업을 좋아하는 카텔란의 취향을 반영한 이 공간은 웨스트가 20번지에 이르는 길에 위치해 있으며 총 면적은 3제곱피트(약 0.27제곱미터)에 불과하다. 전시가 문밖으로 쏟아져 거리로 나올 때도 가끔 있다. 예를 들면 엘름그린 & 드락셋의 「망각된 아기Forgotten Baby」(2005)는 미니 쿠퍼 뒷좌석에 왁스로 만든 실물 크기의 아기가 방치되어 있는 작품이다.

카텔란의 부업 중에 핵심 활동이 된 것이 《토일렛 페이퍼》이다. 2010년 6월에 작업을 시작한 이 잡지는 카텔란의 협업 인쇄 매체 프로젝트 연작 중 가장 최신 작업이다. 《토일렛 페이퍼》는 카텔란이 사진가 피에르파올로 페라리(Pierpaolo Ferrari)와 공동 작업한 것으로, 난해하면서 초현실적인 그리고 가끔은 가학적인 이미지들을 담고 있다. 창간호 표지 사진은 두 종류인데, 하나는 여성이 남성의 입에 물려 있는 인공 눈알을 보고 있는 흑백사진이고 다른 하나는 수녀가 헤로인 주사를 직접 놓고 있는 컬러사진이다. 《토일렛 페이퍼》 작업을 하면서 카텔란은 훌륭한 미술 작품을 만들 것이라는 기대감에서 해방되는 느낌을 받았다. "그저 잡지일 뿐이라는 개념이 마음에 들어요."라고 그가 말한다. "제 작업으로는 할 수 없었던 것을 하는 자유, 실수할 수 있는 자유를 주었죠."

카텔란은 6년 전 페라리와 광고 사진 작업을 함께한 적이 있는데 그때 그 사진에서 자신을 사회에서 다루기 곤란한, 코가 큰 장난꾸러기로 묘사했다. "이런 익살꾼이 저를 공식적으로 대변하는

인물입니다. 제 얼굴을 프로젝트를 지원하는 장치로 사용하지요." 라고 카텔란이 인정한다. 미술계에서도 특히 학계는 미술가의 인간적 특징에 대한 숭배를 쓸데없는 행위로 치부한다. "저에게 미술계는 필요하지만 제가 도달하고 싶은 세계는 아니에요." 그래서 2009년 여름 카텔란은 페라리와 함께, 슈퍼모델 린다 에반젤리스타(Linda Evangelista)를 주인공으로 한 양면 광고 11장을 제작해서 《W》지에 실었다. 촬영하는 사흘 동안 카텔란은 처음으로 "크리에이티브 디렉터"가 되는 경험을 했고 그 역할을 즐겼다. "이례적인 일, 비밀리에 하는 실험이었어요."라고 카텔란이 말한다. "어쩌면 이게 제 분야가 될지도 모르겠네요."

카텔란은 항상 "미디어 반향" 또는 자신의 작업에서 "시각적 지속성"이라고 표현하던 것에 관심을 갖고 있어서 광범위하게 배포되는 이미지에 열광하는 현재 모습이 필자는 놀랍지 않다.《토일렛 페이퍼》라는 이름이 이 모든 것을 말해 줄 수 있다. 그건 바로 어디에든 있고 사용 후 마음대로 버리고 싶은 욕망이라는 의미다. "모든 사람에게《토일렛 페이퍼》가 필요하죠."라고 그는 재치 있게 말한다.

종업원이 포춘 쿠키와 함께 영수증을 갖고 온다. 필자가 쿠키를 부순다. "결코 후회하지 않고 뒤돌아보지 않을 인생의 규칙을 만들어라."라는 점괘가 나온다. 카텔란이 그것을 읽은 후 자신의 쿠키에서 종이를 꺼낸다. "여기요." 그가 미소를 띠며 말한다. 문구는 이랬다. "세상에 평범한 고양이 같은 것은 없다."

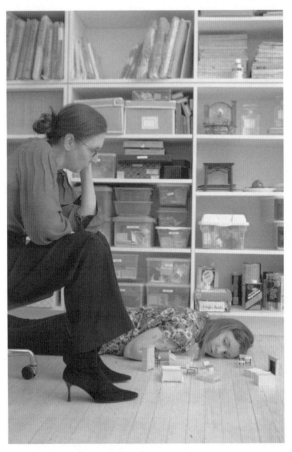

리나 더넘
「아주 작은 가구」 스틸 사진
2010

리나 더넘

"제가 마우리치오와 데이트해야 한다고 들었어요."라고 리나 더넘이 믿기지 않는다는 투로 자신보다 스물여섯 살이나 많은 미술가에 대해 말한다. 극작가이자 배우이자 감독이자 프로듀서인 그녀는 런던 웨스트엔드에 있는 한 호텔의 조용한 로비에서 조금 전 버터 스콘과 카모마일 차를 주문했다. 프런트 데스크 직원은 그녀를 가명으로만 알고 있다. 작은 방망이 모양의 귀걸이를 착용하고 있고 "소유의 기쁨"이라고 표현한 날씬한 검정색 재킷을 입은 그녀는 HBO 드라마 「걸스Girls」에 나오는 모습보다 훨씬 더 예쁘다.

"어렸을 때는 뉴욕 미술계가 전부라고 생각했어요." 리나가 상냥하지만 쳇소리 나는 목소리로 또박또박 말한다. "작업실에 가고, 다른 작업실을 방문하고, 전시 개막식에 가는 이런 기계 같은 반복적인 일들을 의식하지 못했던 때가 언제였는지 정확하게 모르겠네요." 그녀는 여덟 살 때까지는 미술가가 되고 싶었다. "저는 사람들의 직업이 다 그런 거고 부모님과 같은 직업을 가지는 게 좋은 거라고 생각했어요."

사춘기 때 리나는 시각예술가는 "한물 간 직업"이고 "보잘것

없는 직업"이라는 결론을 내렸다. 그 직업은 "덫" 같은 느낌이 들었다고 한다. 그녀가 보기에 미술 관객은 "부자"이고 "흰 상자 안을 이리저리 돌아다니는 사람"이다. 수백만 관객에게 다가가는 힘을 가진 새로운 커뮤니케이션 기술 세계에서 "적절하지 않은 것 같았다."고 한다. 미술가가 된다는 것은 다른 측면에서는 답답한 일이 될 것 같기도 했다. "아버지는 말로 표현하는 것을 즐기는 재미있는 분이세요."라고 리나가 말한다. "하지만 말이 많이 없는 일을 하시잖아요."

「걸스」 방영 초창기에 블로거들은 캐롤 더넘이 HBO를 경영한다느니 또는 로리 시몬스가 할리우드에서 권력을 휘두른다느니 하면서 리나가 방송계 친인척 덕을 보고 있다고 공격했다. "사람들은 제 부모님이 어떤 사람인지 알기도 전에 욕을 했어요."라고 그녀가 설명한다. 얼마 후 인터넷에 리나의 "그렇게 유명하지 않은" 미술가 부모님에 대한 기사가 도배되었다. "부모님 때문에 텔레비전 드라마 배역을 맡는 사람은 아무도 없을 거예요."라고 단호히 말하며 신발을 벗고 다리를 벨벳 소파 위에 얹는다. "절대로 그런 일은 안 일어날 거라고 봐요."

하지만 미술가 집안에서 자라서 좋은 점도 있었다. "제가 원하는 것은 무엇이든지 할 수 있는 도구, 공간, 지원이 있었죠."라고 그녀가 설명했다. "오래된 문제에 대한 새로운 방식의 접근을 격려해 주셨어요." 리나는 창의성을 "자신의 마음을 휘어잡는 형언할 수 없는 열정이지만 학습도 가능한 것"이라고 생각한다. 영감을 받아야 한다는 생각은 방해는 안 되지만 별 도움도 안 된다. "제 부모님

은 거의 과학에 근접한 사고에 창의적인 방식으로 접근할 수 있다고 가르치셨어요."라고 설명한다. "뮤즈의 손안에 있으면 안 돼요. 계속 반복해서 진행할 수 있는, 스스로 체득한 자신만의 사고 과정이 필요하죠."

리나는 엄밀한 의미에서 미술가의 꿈을 포기했지만 미술가에 대한 자신만의 정의는 현재 그녀가 하는 역할에 적용할 수 있을 것이다. "미술가로서 세계를 글로 표현하는 혹은 창조하는 기회를 얻었어요. 그 세계는 저의 환상 속에 존재해요. 만들어야 하는 정말 아름다운 것이죠."라고 그녀가 말한다.

멀리서 보면 리나가 텔레비전에서 하는 작업이 부친의 단독 회화 작업보다는 모친의 협업에 더 근접한 것처럼 보이지만 리나는 그렇게 생각하지 않는다. "제가 하는 일은 모두 글 쓰는 일에서 시작해요. 그것이 작업의 최초 발상지죠."라고 설명한다. "자신의 내면으로 들어가서 제 안의 악마와 씨름하고 뭔가를 휘갈겨 쓰고 제 눈에 비친 세계의 모습을 보여 주거든요. 화가에 더 가까운 일이죠." 이와 대조적으로 감독은 "관리 중심이며 사회적인 점" 때문에 사진가에 더 가깝다고 리나는 생각한다. "글 쓰는 사람의 고독한 생활로부터 구출해 주지요."라고 속내를 털어 놓으며 환하게 웃는다. 그녀는 글 쓰는 일과 영화 연출의 연장선상에서 프로듀서 활동도 한다. 희한하게도 텔레비전에서 "프로듀서"라는 용어는 "창작자" 혹은 자금을 조달하고 할당하는 재무적 수완을 소유한 사람이라는 두 가지 의미를 오가며 사용된다. 미술계에서는 상상할 수 없는 일이다. 대체로 미술계에서는 딜러처럼 활동하는 미술

가를 수상쩍게 생각한다.

리나는 미술가와 배우 사이의 유사점을 찾을 수 없다고 한다. 그녀는 "대본을 따르면 개인의 창의적 사고를 만족시킬 수 없어요."라고 말한다. 배우는 오케스트라의 연주자와 더 많이 닮았다. 리나는 이렇게 설명한다. "저는 연기할 때 자신을 주인이라고 생각하지 않아요. 저 자신을 연출자라 생각하고 자신에게 고용되어 일하고 있다고 생각해요. 모든 배우들도 그런 식으로 생각하기를 바라죠!"

리나는 모친을 딜러 역할로 「걸스」에 출연시켰는데 그때 시몬스는 미술가처럼 무대에서 행동했다. 방영 후 인터뷰 방송에서 리나는 시몬스에 대해 이렇게 이야기했다. "이 일을 하면서 함께 일했던 사람들 중 가장 거물급 디바였어요. 어머니는 대사를 전부 다 직접 바꾸셨죠. 의상도 직접 준비하셨어요. DP(Director of Photography, 촬영감독)뿐만 아니라 다른 배우에게도 지시를 하셨어요." 이 말을 들으며 리나의 얼굴을 쳐다보자 웃는 건지 우는 건지 알 수 없는 우스꽝스러운 표정을 짓고 있다. "남의 말을 순순히 따를 수 없는 사람을 출연시키고 있다는 사실을 깨달았어요. 어머니의 유전자 안에는 그런 게 없거든요."라고 말한다. "어머니는 항상 제게 '재능은 이상하게 행동할 수 있는 권리가 있어.'라고 말씀하셨어요. 당신은 미술가로서 조금 까다롭게 굴 수 있고 원하는 것을 정확하게 말할 수 있다는 생각을 굳게 믿고 계시는 분이죠."

리나의 모친이 자신의 창작 과정에서 곤란한 상황을 도구로 사용한다고 말했다고 필자가 얘기하며 예전에 그녀의 부모님과 한

인터뷰 녹취문을 훑어본다. 시몬스는 "만약 제가 작업실에 혼자 있는데 난처한 상황에 처했다는 느낌이 들기 시작하면 '좋아, 이대로 천천히 계속 가 보는 거야.'라고 생각할 거예요."라고 말했다. 「걸스」에는 굴욕적인 상황이 많이 나온다. "아이디어의 정서적 무게를 판단하는 수단으로 불편한 심리를 사용하나요?"라고 필자가 질문한다.

"제가 작품에서 다루는 수치심 유형은 제 모든 감각을 작동시켜 범죄 현장에 되돌아가는 것에 관한 거예요."라고 리나가 말한다. "비극은 멀리서 보면 희극이라고 한 우디 앨런의 이론에 동의하거든요." 이 극작가이자 감독이자 배우는 자신이 가족과 "유별나게 가까운" 사람이라서 가족의 영향력에 대한 균형감 있는 견해를 갖기 힘든 사람이라고 설명한다. "아버지는 작업 과정에서 약간 더 일관된, 확고한 태도를 갖고 있고 주변 사람들에게 더 잘 보여 주는 것 같아요."라고 말한다. "반면에 어머니는 밖에 나가서 휙 건네주고 돌아오면 뭔가가 만들어져 있었죠."

리나는 한 손에는 찻잔을 다른 손에는 찻잔 받침을 들고 차 한 모금을 얌전하게 마신다. 그녀는 "그럭저럭 다들 잘 지내는"이라는 슬로건을 내세운 코미디 드라마에서 연기하는 페르소나보다 더 차분하고 섬세해 보인다. 사실 리나는 드라마에서의 한나보다 계급 사다리에서 좀 더 높은 위치에 앉아 있다.

리나가 대중에게 내세우는 페르소나에서 편안함을 느끼는 것은 이들 부녀 사이가 좋음에도 불구하고 두 사람이 극단적으로 갈리는 지점이다. 아버지 더넘이 「아주 작은 가구」의 출연을 거절했

을 때 리나는 대본에서 그의 존재를 아예 없애 버렸다. 캐롤은 필자에게 "아버지? 무슨 아버지요? 자식은 단성생식인가 뭔가 하는 그런 것으로 생기는 겁니다."라고 말했다. 리나는 영화에서 아버지라는 인물을 "완전히 회피"한 것이 "어떤 식으로든 그를 '욕 먹이는 짓'은 아니"라는 점을 확실히 보장한다. 오히려 아무도 그를 구체적으로 표현할 수 없고 "그를 글에서 어떻게 그려야 할지 아직은 찾아봐야"만 한다고 생각했다.

리나는 미술가들과 친숙하지만 그들을 묘사하는 데 어려움이 있다는 점을 인정한다. 「걸스」에 나오는 변덕스럽고 복잡한 남성 인물들 중 부스 조너선이라는 이름의 미술가가 있는데 그는 거만한 자기중심적 인물로서 평면적으로 묘사되고 있다. 드라마를 이끄는 여성 인물들 중 하나가 그를 데미언 허스트와 비교한 후 이상하고 찝찝한 불쾌한 섹스를 한다. "미술가들은 제가 글로 표현하기가 힘들어요."라고 리나가 인정한다. 그녀는 "현실적인 느낌이 나지 않을 때 아버지가 불평하는 것"을 상상하지만 진부한 희극에서 현대미술이 허세를 부리며 남을 속이는 사기 행각으로 표현되는 관행에 일조하고 싶지는 않다. "부스 조너선은 제가 부모님을 통해 만났던 똑똑한 멋쟁이 미술가들보다는 후진 남자 대학생에 기초해서 쓴 인물이에요."라고 털어놓는다.

신디 셔먼
「무제」
2010

14장

신디 셔먼

샌프란시스코 가로등 기둥 250개에 붙어 있는 배너에는 현대미술관 로고보다 더 큰 활자로 "CINDY SHERMAN"이라고 쓰여 있다. 글자 옆에는 셔먼의 얼굴 사진이 있는데 그녀가 했던 수많은 변장 중에서 하나를 뽑은 것이다. 이 미술가의 얼굴을 찍은 세 종류의 사진은 버스 160대의 측면 광고에도 사용된다. 여장남자들과 닷컴 백만장자가 많기로 유명한 이 도시에서 셔먼이 만약 유명인이 아니었다면 미술관 마케팅 팀이 그녀를 유명인으로 만들었을 것이다. 주요 미술관에서 하는 회고전은 작품에 대한 보증일 뿐만 아니라 무차별 노출이기도 하다.

셔먼의 회고전은 2층에서 준비가 한창이다. 샌프란시스코 현대미술관의 4층에는 뉴욕 현대미술관에서 보낸 짙은 파란색의 다양한 작품 포장 상자가 모여 있다. 사진 대부분은 이미 디스플레이가 끝났고 남은 몇 점은 바닥에 있는 흰 스티로폼 위에 놓여 있다. 한 남성이 설치 크레인, 일명 "지니"를 타고서 조명의 방향을 조정하고 있고 다른 남성은 전시의 도입부이면서 동시에 종결부인, 급격하게 휜 벽에서 뜯어낸 대형 사진 폐기물 더미 주변을 진공청소

기로 청소하고 있다. 무슨 일인지 엉뚱한 파일이 출력되었고 셔먼의 실물보다 더 큰 벽지 사진의 상태가 상당히 좋지 않았다. 높이 15피트(약 4.5미터)의 벽 사진은 다시 인쇄한 후 제시간에 도착하기로 되어 있다.

셔먼은 검은 장갑을 낀 설치 전담 직원들에게 이 전시에 동원된 전시실 열 개 중 셋째 전시실에 설치될 1993년 사진의 적정 높이에 대해 지시를 내리고 있다. 「무제 #276」에서 과감한 자세로 앉아 있는 금발 여성은 화관을 쓰고 있고 유두와 풍성한 음모가 훤히 비치는 얇은 원피스 차림이다. 여왕을 자처하는 이 여성의 우측 바닥에 놓인 사진 속 광대는 실의에 빠진 표정을 짓고 있으며 "Cindy"라는 이름을 자수로 놓은 재킷을 입고 있다. 사실 우울한 인물은 전시에서 제외되었다. 셔먼의 샌프란시스코 회고전은 뉴욕 회고전보다 출품작이 15점 적다. 자신의 이름으로 다양하게 제작된 사진이 500점 정도 되는 생산적인 미술가 셔먼은 작품 선정이 쉽지 않았다고 솔직하게 인정한다. "전시실 벽에 붙인 안내문이나 오디오 가이드에서 언급되는 작품은 그대로 살려야 했어요."라고 설명한다. 그리고 분홍색 소다수를 컵 손을 사타구니 부근에 내려놓은 광대 사진에서 착안해서 미술관 카페가 라즈베리와 바닐라 아이스크림 플로트 메뉴를 준비하는 바람에 「무제 #415」(2004)도 전시에서 뺄 수 없었다.

작업실에서 봤을 때 셔먼은 긴 직모의 어두운 금발이었다. 지금은 밝은 금발의 웨이브 있는 단발머리를 하고 있다. 또한 지난번에는 상표 없는 회색 티셔츠를 입고 있었지만 지금은 독특한 검정

재킷에 줄무늬 반바지, 반짝거리는 파란 샌들로 차림새가 완전히 바뀌었다. 셔먼은 패션에 관심이 많다. 이 미술가는 베르사체와 샤넬을 입고 개막식에 참석하는 컬렉터들 틈에 있어도 잘 어울릴 것이다.

셔먼은 전시실을 하나씩 다니면서 작품들 사이의 관계를 주의 깊게 살펴본다. "너무 평이한" 설치는 좋아하지 않는다. 옛 거장의 작품을 소재로 만들어 살롱전처럼 벽에 걸어 놓은 사진들 중에서 신화 속 주신의 모습으로 나오는 카라바조 자화상을 셔먼이 직접 재현한 작품이 있다. "액자 두 개를 교체해야 했어요." 셔먼이 말한다. 뉴욕 현대미술관 관계자들이 이 연작을 설치하면서 작품 몇 점의 액자를 민무늬 검정색 나무 액자로 바꿨다는 사실을 그녀가 알게 되었다. "재미가 좀 덜한 것 같아요."라고 그녀가 단정적으로 말한다. "그 사람들이 왜 그랬는지 이해할 수 없어요." 컬렉터 또는 작품 대여자들의 최신식 거실 스타일에 어울리지 않아서 화려한 장식의 금색 액자를 빼 버렸을 거라고 슬쩍 필자의 의견을 제시하니 그녀는 충격을 받은 것 같다.

여섯째 전시실에서 미술관 사진부 어시스턴트 큐레이터 에린 오툴(Erin O'Toole)을 마주친다. "저희 미술관에서는 이 전시에 꽤 만족하고 있어요." 오툴이 쾌활하게 말한다. "거의 다 되어 갑니다. 청소하고 명제표만 붙이면 되거든요." 셔먼이 오툴 어깨 너머로 「무제 #155」(1985)를 바라보고 있다. 이 작품에서 벌거벗은 시체가 된 셔먼은 엉덩이 골 사이에 빨간색 줄이 있는 모조 엉덩이를 착용하고 수풀에 누워 있다. 미술가는 뒷걸음질로 작품에서 멀리 떨어져

서 상체를 왼쪽으로 기울였다가 오른쪽으로 기울이며 바라본다. "엉덩이가 약간 아래로 내려가야 할 것 같아요." 셔먼이 단호하게 말한다. 오툴이 알았다는 듯이 고개를 끄덕인 후 설치 전담 직원 두 사람을 돌아보며 소리치다시피 말한다. "저 엉덩이 위치 좀 다시 조정하는 거 어떠세요?"

셔먼은 작업실에서 봤을 때보다는 더 긴장한 모습이다. 미술관 전시가 열린 후 따라오는 평가와 개막식의 사회적 압력들은 가장 사교적인 미술가들에게도 부담스러운 일이다. 셔먼도 타인에 의해 자신의 일이 좌지우지되어서 불안한 기색이다. 작품 설치가 노조와 지진 규정 때문에 지체되고 있다고 그녀가 불평한다. 그녀도 일정의 대부분을 전시 감독에 소비하고 있어서 불만인 것 같다. "내년부터 1년 반 동안은 새 작품을 할 시간이 없을 거예요." 그녀가 나지막이 중얼거린다.

마지막 전시실로 들어가니 방 전체가 암녹색을 띤 파란색으로 칠해져 있고 셔먼이 "상류사회 여성"이라고 부르는 실물보다 큰 크기의 사진 6점이 전시되어 있다. 여기에서 이 미술가는 부자 남편에게 버림받은 것 같은 나이 지긋한 여성들로 그려진다. 상류사회는 대개 겉모습만 번듯하게 표현되는 경향이 있지만, 이 고독한 여성 인물들은 고통과 더불어 여러 강렬한 감정을 실존 인물일 것 같은 느낌과 함께 전달한다. 현실의 사람보다는 미디어에서 상투적으로 재현되는 유형을 다룬 셔먼의 초기작에는 이런 인물들이 없었다. 이 여성들의 궁지에 몰린 품위는 미술가의 시선에 담긴 연민과 냉혹함을 동시에 폭로한다. 필자는 이 전시실에 있는 여성 모

두 아는 사람인 것 같다고 흥분해서 큰소리로 말한다. 셔먼이 칭찬에 대한 호응의 의미로 소리 내어 웃는다.

「센터폴드」 연작의 앳된 인물이 전시된 방부터 젊음을 유지하기 위해 들인 노력이 은연중에 드러나는 직립 자세의 중년 여성 사진이 있는 방으로 이동하다 보면 이 회고전은 노화의 연대기를 보여 주고 있음을 알게 된다. 자신의 작업에 에워싸인 이 미술가 옆에 서 있으면 현실에서 그녀는 보기 좋게 나이를 먹어 가고 있지만 그녀가 만든 허구 속에서는 흉하게 나이를 먹어 가는 상황이 눈에 띈다. 사실 "상류사회 초상화"는 오스카 와일드의 『도리언 그레이의 초상』을 연상시킨다. 이 소설에서 허영심 가득한 주인공은 초상화 속 자신이 골방에서 늙어 가는 동안 현실의 자신은 나이를 먹지 않는다는 보장을 받고 영혼을 판다.

셔먼의 작업은 사회적 미디어가 강박적이고 지속적인 자기 표상을 키워 간다는 예측이 맞았음을 증명해 왔다. 하지만 전시 도록에 실린 글의 첫 문장에서 에바 레스피니(Eva Respini)는 "신디 셔먼의 사진은 자화상이 아니다."라고 단정한다. 이는 셔먼의 세계에서는 타협이 불가능한 지시문인 것 같다. "배우가 분장을 거의 하지 않고 무대에 올랐다고 해서 그것이 배우의 본모습이라고 하지 않아요. 여전히 맡은 역할을 연기하고 있는 거죠."라고 셔먼이 말한다. 그러나 배우 자신이 모든 배역들을 만들었다면? 의상, 분장, 무대 미술, 조명, 카메라를 모두 직접 관리하겠다고 주장한다면? 현재 활동하는 미술가들의 개인전을 진행한 큐레이터들은 이런 의문을 강하게 제기할 위치에 있지 않다. 일반적으로 그들은 미술가

가 자신의 작업에 대해 갖고 있는 신념을 따르고 그것이 널리 알려지도록 할 의무를 짊어지고 있다. 사실 큐레이터들은 미술사학자들이 "의도주의의 오류"라고 하는 신화 창조에 반드시 필요한 공동 제작자이다.

이 전시실을 나서면 전시의 출입구를 바로 만나는데, 디스플레이 담당자가 새로 출력한 벽 사진을 최종적으로 설치하는 중이다. 2010년에 처음 전시했던 벽 사진은, "나에게-존경을-표하라 스타일"이라고 셔먼이 인정한 거대한 어릿광대 같은 인물이 주인공이다. 전통적인 프랑스 리넨 벽지 문양에서 차용한 낭만적인 풍경이 검정색과 크림색으로 그려진 스케치를 배경으로 이 인물들이 우뚝 서 있다. 8×10인치(20.3×25.4센티미터) 크기의 「무제 영화 스틸 Untitled Film Stills」부터 현재까지 셔먼은 점점 더 큰 벽 공간을 지향하며 천천히, 그리고 체계적으로 이동했다. 21세기 초반에 많은 남성 미술가가 "확신이 서지 않으면 더 크게 만들기"를 모토로 수용한 것처럼 셔먼도 작품 크기를 1인치씩 키워 가며 작업해 왔다.

이 벽에서 셔먼은 이전에 쓰지 않았던 디지털 기술을 전략으로 채택했다. 2003~2004년에는 광대 사진의 환각적인 배경을 디지털 기술로 제작했다. 2007년 프랑스판 《보그》의 청탁으로 발렌시아가 의류로 작업했을 때 처음으로 디지털 카메라로 촬영했다. 그 이후 이 벽 작업을 하면서 포토샵으로 자신의 얼굴을 조작하기 시작했다. 디지털 기술로 이목구비를 변형했는데 유전적인 것처럼 보이는 점이 기묘했다. 어떤 인물의 코는 지나치게 길고 좁았다. 눈이 두드러지게 작거나 가운데로 몰려 있는 인물도 있다. 옛날 서커

스 공연에 나올 법한 근친 교배한 반신반인처럼 보인다. "제가 원했던 것은 어딘지 모르게 그들이 서로 연관성 있는 것처럼 보이는 거예요."라고 셔먼이 단호히 말한다. "그들은 같은 조상의 후손인 듯한 느낌을 주는 이목구비를 갖고 있지요."

라시드 존슨
「대학원의 신흑인 현실도피주의자 스포츠 클럽 센터에서
천문학, 백인 혼혈, 그리고 비판 이론 교수로서의 자화상」
2008

라시드 존슨

이곳 상황은 잘못된 방향으로 가고 있는 기묘한 정신분석 집단치료 모임처럼 보인다. 라시드 존슨(Rashid Johnson)과 함께 「무제(휴식용 긴 소파 1~4) Untitled(Daybeds 1~4)」(2012) 옆에 서 있다. 이 작품은 시카고에서 태어나 브루클린에서 활동하는 미술가 라시드 존슨이 사우스 런던 갤러리에서 하는 개인전의 대표작이다. 커다란 빅토리아 시대 양식의 공간 중앙에 프로이트 정신분석을 받을 때 쓸 것 같은 긴 의자 네 개가 일렬로 놓여 있고 그 밑에 페르시안 러그가 한 장씩 깔려 있다. 이 의자 네 개에는 얼룩말 가죽이 씌어져 있고 나무 프레임은 존슨의 표현으로 하면 "고문을 받고 있다." 세 개는 세워 놓아서 환자가 누울 수 있는 의자는 한 개밖에 없다. "부상자 분류 작업을 보는 것 같지요." 존슨이 이렇게 말하며 뚜껑 열린 공구상자와 검은 물체가 들어 있는 모양새가 마치 마녀의 가마솥처럼 보이는 커다란 단지 주변을 돌아다닌다. 이 두 물건은 작품을 설치한 후 아직 치우지 않은 것들이다. "썩 좋지 않은 일이 일어났어요. 도움이 필요해요."

존슨은 2011년 폭동(이 근방에서 일어났던 가장 격렬한 사건)이 있은

뒤 사우스 런던 갤러리를 살펴보기 위해 들렀을 때 녹음이 우거진 런던 북부의 프로이트 박물관에도 갔었다. 이 미술가는 1939년 상태로 보존된 프로이트 진료실의 긴장감 넘치는 분위기에 젖어서 오랜 시간을 머물렀다. 그는 다양한 성상과 페티시가 어수선하게 전시되어 있는 광경에 감탄했다. "프로이트는 아프리카 조각을 치료 도구로 생각했지요."라고 격하게 언성을 높여 말하면서 귀 뒤로 레게 머리 두어 가닥을 넘긴다. "어렸을 때 집에 저런 비슷한 작은 조각상들이 있었지만 사용 방식은 달랐어요. 저희 집에서는 이국적인 것 혹은 무의식적인 것에 대한 탐색보다는 정체성 형성에 관련되어 있었죠."

존슨은 아프리카 중심주의에서 "폐기되는 것"에 대한 농담을 자주 한다. 1980년대 노스웨스턴 대학교에서 아프리카와 미국의 역사를 가르쳤던 존슨의 어머니는 지성계와 다시키 복장 생활양식에 깊이 빠져 있었다. 이 생활양식은 시카고의 제시 잭슨(Jesse Jackson)과 루이스 파라칸(Louis Farrakhan) 같은 행동주의자들이 퍼뜨린 제2기 아프리카 중심주의에서 나온 것이다. 이 운동은 민족적 정체성에 의미 있는 영향을 끼쳤는데 특히 "흑인"에서 "아프리카계 미국인"으로 의식이 전환된 점이 그러하다. 하지만 존슨의 어머니와 계부는 그가 열세 살 때 아프리카 중심주의적 생활방식에 손을 뗐다. 그는 환한 미소를 지은 후 "유대교 성인식을 치르고 나면 유대교 행사는 아무것도 안 해도 되는 것과 마찬가지 상황이에요."라고 말한다.

거꾸로 길게 세운 긴 의자 쪽으로 존슨이 상체를 굽히더니 엄

지손가락을 의자 뒷면에 대고 가볍게 문지른다. 붉은 오크 나무는 지붕 공사를 할 때 쓰는 토치로 검게 태워서 표면이 바삭거리고 블랙솝(플렌테인 껍질을 태워서 나온 재로 만든 비누인데 치료 효과가 있는 것으로 숭배 받고 있다.) 액체를 뿌린 자국이 군데군데 있으며 표면에는 막대기로 휘갈겨 쓴 글씨가 있다. 존슨은 블랙솝과 시어버터 같은 아프리카 특산 재료를 자주 사용한다. "세척과 보호 같은 행위를 통해 제의화된 아프리카성 같은 것을 얻을 수 있다는 아이디어에 관심이 정말 많거든요." 존슨은 오랫동안 흑인이 되는 조건과 방법에 대한 문제에 몰두해 왔다. "다른 사람들이 논하고 있는 것과 크게 다르지 않아요. 어떻게 여성이 되는가? '좋아, 어떻게 구성하지?' 같은 거죠."라고 설명하면서 흰색 티셔츠 위에 걸친 무난한 베이지색 카디건을 아래로 끌어내린다. 그가 신고 있는 마르지엘라 스니커즈는 이 브랜드를 아는 사람들에게는 그의 성공을 보여 주는 상징이다.

긴 의자가 놓인 바닥에 손으로 쓴 것 같은 흔적이 보이는데 "달려(RUN)"라는 글자가 눈에 들어온다. "제 손으로 직접 흔적을 많이 남기는데 이런 것은 제 신경증을 대변하지요." 존슨은 10년 동안 심리치료 전문가에게 불규칙하게 상담을 받아 왔다. "불안 문제로 심리치료를 받으러 갔어요. 카타르시스라고 생각해요." 긴장이 풀린 듯 미소를 띠며 말한다. "신경증은 지능과 연관이 있습니다. 백인의 특권이었지만 흑인도 신경증에 걸릴 수 있는 모든 이유를 갖고 있지요."라고 이어서 말한다.

갤러리 끝에 「신흑인 현실도피주의자의 사교 스포츠 클럽(입

맞춤) The New Negro Escapist Social and Athletic Club(Kiss)」(2011)이라는 제목의 흑백사진이 있다. 넥타이를 맨 정장 차림의 안경 낀 흑인 남성을 이중노출로 찍은 사진이다. 두 코끝이 겹치면서 겹친 부분의 피부가 하얗게 되었다. "입증이나 연구 대상이 되는 사람 혹은 도주 중에 잡힌 사람"보다는 "존중의 대상이 되는 위엄 있는 사람"인 사진 속 모델에게 오래전부터 관심을 갖고 있었다고 한다. 이 사진은 같은 인물을 둘로 만들어 한 사진에 담은 여러 이미지들 중 하나이고 부분적으로는 W. E. B. 두 보이스(W. E. B. Du Bois)가 1903년에 쓴 사회학 저서『흑인의 영혼 The Soul of Black Folk』에서 영향을 받았다. 존슨은 스물세 살 때 두 번째 아프리카 여행에서, 두 보이스가 말년에 가나로 이주한 후 살았던 집을 방문했다. "두 보이스는 이중의식에 대해서 이야기했어요." 존슨이 설명한다. "미국인이면서 흑인인 사람이 있다면 그 사람은 두 정체성 사이를 왔다 갔다 하지요."

존슨은 흑인 현실도피주의자 클럽의 가상 회원들 사진을 20장 정도 만들었고, 대다수의 사진은 짙은 담배 연기 속에 앉아 있는 모델을 담았다. "지금은 마리화나를 거의 안 피워요. 마리화나를 피우면 편집증 증상이 생기거든요."라고 말하며 어색하게 큰소리로 웃는다. "하지만 열네 살 때부터 스물다섯 살 때까지 매일 피웠어요. 선생님들이 고개를 한쪽으로 기울이고 천천히 '존. 슨. 씨'라고 말했죠. 제가 약에 취한 걸 알고 있었으니까요." 그는 약물 남용으로 인한 환각 상태에서 학교를 다닌 것이 틀림없다. 그러나 마리화나가 그에게 가르쳐 준 것이 딱 하나 있다. 그것은 "앉아서 집

중하는 것"이다. 존슨은 해박한 지식을 갖고 있지만 엄밀한 의미에서는 절대로 훌륭한 학생은 아니어서 시카고의 스쿨 오브 아트 인스티튜트 석사 과정에 입학은 했지만 학위는 받지 못했다. 하지만 학위 과정을 마치지 못했다고 해서 서른다섯 살 먹은 미술가가 스타가 되는 것을 막을 수는 없었다. 그는 시카고 현대미술관이 처음 기획한, 미술가의 작업을 전반적으로 조망하는 전시에 선정되어 개인전을 했고 작년 베네치아 비엔날레 때는 대형 전시실에서 전시를 했다.

교육은 존슨 가족의 입장에서는 중대한 일이다. "어머니는 흑인 부르주아 출신이지만 아버지는 테네시 출신의 그냥 존슨이에요."라고 설명한다. "지미 존슨입니다. 제임스가 아니고요. 출생증명서에 '지미'라고만 되어 있지요. 꽤 농장 출신스럽죠." 하지만 외가는 윗대부터 대학을 다녔다. 하버드 대학교 의대에 들어간 최초의 흑인이 존슨의 선조이다. 존슨의 모친은 박사학위가 있으며 존슨의 남자 형제는 하버드에서 법학을 전공했다. 존슨의 부모님은 그가 어렸을 때 이혼 후 각자 재혼했다.(모친은 나이지리아인과 재혼했고, 부친은 백인 유대인과 했다.) "우리는 사이가 좋았어요."라고 말한다. "바비큐도 하고 기념일도 서로 챙기지만 콴자 같은 애매한 명절은 더 이상 지키지 않지요."

존슨은 흑인 형제애 개념에 대한 상반되는 두 감정을 갖고 있는데 그 이유의 일부는 부모님의 계층 차이에 있다. "시카고 출신 래퍼 커먼이랑 대학을 같이 다녔는데, 이 친구가 대단한 말을 했어요. 이렇게 말했죠. '년이란 말 쓰지 마. 우리 엄마를 내가 이렇게

부를 리 없고 우리 깜둥이 형제를 이렇게 부르지도 않아.'" 존슨이 말을 멈추고 「분노의 끝The End of Anger」(2012)이라는 제목의, 거울로 만든 벽 조각을 흘낏 본다. "형제애는 흑인으로서 겪은 체험을 하나로 획일화하죠."라고 말한다. "머리로는 수용할 수 없지만 이상하게도 마음으로는 수용할 수 있어요. 친족이라는 연대감을 느끼면 기분이 좋아질 수 있거든요."

「분노의 끝」은 존슨이 만든 많은 "선반" 작품 중 하나다. 비평가들에게 좋은 평가를 받고 있는 이 제단 같은 작품들은 아프리카계 미국인들의 지적, 창의적 성과를 신중하게 선별해서 보여 준다. 이 작품의 제목은 1960년대부터 흑인의 태도 변화를 추적해 온 엘리스 코즈(Ellis Cose)가 출간한 책 제목에서 가져왔다. 거울 타일이 아르데코풍의 패턴으로 부착되어 있는 큰 패널에 선반 다섯 개가 붙어 있고 그중 한 선반 위에 코즈의 양장본 여섯 권이 쌓여 있다. 다른 선반에는 아트 블래키(Art Blakey)가 1962년 발매한 재즈 앨범 「쓰리 블라인드 마이스3 Blind Mice」가 놓여 있다. 크기가 더 작은 나머지 선반 세 개에는 시어버터가 있다. 촘촘한 기하학적 패턴의 조각 표면은 분출하듯 여기저기 튄 블랙숍 액체 자국으로 어질러져 있어서 조상 제사 때 사용하는 제단 같은 느낌이 난다. 존슨은 자신이 만든 선반들이 승리를 중시하는 "흑인 유토피아"를 표현한 것임을 인정한다. "흑인들이 활약하는 세계를 만드는 작업에 관심이 더 많아요."라고 설명한다. "역사가 우리를 곤란하게 한 것이 아니라 우리를 형성해 왔다고 생각하고 싶어요."

존슨은 미술대학에 만연한, "비판적 태도"를 가장한 부정성

에 대해 불만을 이야기한다. "학생들은 대체로 만사에 혐오감을 드러내고 사소한 것이라고 그저 무시해 버리곤 하죠."라고 설명한다. "대학교 강연을 가면 학생들에게 이렇게 이야기합니다. 미술과 사랑에 빠지거나 미술을 사랑해야 한다고 말이죠." 타인의 작업에 대한 존중과 애정은 깊어야만 한다. "재즈나 흑인 문화에 관심이 있는 건 재미가 있어서 그런 게 아니에요. 그건 저의 이야기이기 때문이죠." 존슨에게 재즈는 "애플파이보다 더 미국적인 것"이다. 재즈로 인해 그에게 애국심이 생긴다. 그는 가사를 배제하고 순수한 사운드에 집중하여 새로운 사운드가 만들어지는 과정을 즐기는 음악을 좋아한다. 존슨은 "움직임, 자유, 정통 리듬의 패턴에 매이지 않은 느낌"을 좋아한다.

백인 남성 두 명이 전시실 안으로 들어온다. 존슨의 작업실 매니저인 미술가 로버트 데이비스(Robert Davis)가 드릴을 쥐고 있고 존슨의 작품 제작자 브라이언 루이스(Brian Lewis)가 수평자를 들고 있다. 두 사람은 위층 전시실에서 열리는 추상화 전시 작품을 설치 중이다. 이 회화전은 존슨이 기획했고 데이비스의 작품뿐만 아니라 원로 색면화가 샘 질리언(Sam Gillian)과 푸에르토리코 출신 젊은 미술가 앙헬 오테로(Angel Otero)의 작품이 전시된다. 오테로는 부시윅에 있는 존슨의 작업실에서(존슨의 대형 작업실은 로베르타스 피자 가게에서 차로 3분 거리에 있다.) 아주 가까운 곳에 작업실을 두고 있다. 존슨은 소규모 팀과 작업하면서 문화계의 중요한 인물들을 자신의 작업에 자주 등장시키지만 아직도 자신의 작업이 외롭다고 생각한다. "제 친구들이 제대로 된 직장을 얻어 나갔을 때 저

는 혼자서 작업실에 며칠이고 틀어박혀 있었어요."라고 설명한다. "NPR 방송이 없었더라면 저는 살아남을 수 없었을 거예요. 사람 목소리를 들어야 했지요. 제 작업이 그 외로운 공간에 혼자 남겨졌 다고는 생각하지 않아요."

「분노의 끝」의 오른쪽에는 전체가 검정색인 대형 회화 「대 선National Election」(2012)이 걸려 있다. 더 "엉망진창"인 것을 제외 하고는 긴 의자 작품의 바닥과 조금 비슷한 것 같다. 이 작품에는 "추상표현주의적 방식"이라고 존슨이 명명한 것과 관련된 몇 겹 의 층위가 내재한다. 가장 아래층에 있는, 불로 태운 나무 바닥재 표면에 있는 사선 줄무늬의 역동적인 패턴은 프란츠 클라인(Franz Kline)의 넓적한 붓 자국 구성을 연상시킨다. 비누 액체를 부은 층 위는 잭슨 폴록의 드리핑을 그대로 따라 한 것이고 선들이 어지럽 게 뭉쳐 있는 부분은 필립 거스턴(Philip Guston)의 초기 작품을 환 기시킨다. "시적, 전통적 '액션'이 미술가의 낭만적 개념과 합쳐져 서 표현을 공격하는 겁니다." 존슨이 말한다. 조수 알렉스 언스트 (Alex Ernst)가 블랙숍을 뿌리는 작업을 가끔 돕는다. "하지만 그 몸 짓은 누구의 것도 아닌 저의 것이죠. 저 아닌 다른 사람이 더 잘할 수 있다고 생각하지 않아요." 뻔뻔하면서도 멋쩍은 듯한 미소를 지 으며 말한다. "전 아주 특별한 사람이거든요."

이런 양식의 다른 작품들, 예를 들면 「우주의 오물Cosmic Slop」(조지 클린턴의 펑커델릭 앨범 중 동명의 앨범을 참조) 같은 작품은 제 목에 의지하는 경향이 있어서 필자는 「대선」의 제목에 대해 질문 한다. 존슨은 그 작품을 만들기 한 달 전에 버락 오바마를 만난 적

이 있는데 그때 그의 남자 형제가 대통령의 하버드 지인으로서 재선을 위한 모금 행사를 주최했다고 한다. "오바마 대통령이 상원의원이 되기 전에 그를 만났어요."라고 존슨이 말한다. "시카고 현대미술관이 흑인 전문직 청년들을 설득해서 주니어보드에 참여시키려고 애를 쓰고 있었는데 결국 저녁식사 자리에서 오바마 옆자리에 저를 앉히더군요. 그가 상원의원에 출마했다는 얘기를 전에 들은 적이 있지만 버락 후세인 오바마라고 불리는 사람이 당선될 수도 있다는 말은 믿지 않았어요." 존슨이 눈을 굴린다. "그 사람에게 그런 말까지 직접 했었죠."

전시실 구석 벽에 걸린 작품은 낙인을 찍는 인두로 태워서 만든 나무 바닥재로 제작되었다. 「가택 연금House Arrest」(2012)이라는 제목의 작품 표면 전체를 덮고 있는 십자선 패턴은 라이플총 망원 조준기에 눈을 댔을 때 보이는 형상이다. 힙합 밴드 퍼블릭 에너미의 로고와 연계시킨 이 상징은 미술가의 작업에 규칙적으로 나타난다. 십자선과 뒤섞여 같이 나오는 이미지는 야자나무이다. 인두로 나무를 태운 이미지는 노예를 소처럼 취급해 낙인을 찍던 것을 참조한 것 같다고 필자의 생각을 말한다. "사람들이 그런 말을 하기 전에는 한 번도 해 보지 않은 생각이네요."라고 그가 진지하게 말하는데 믿을 수 없다는 눈치다.

"힙합은 어렸을 때부터 저한테는 중요했어요."라고 미술가가 먼저 이야기를 꺼낸다. 그는 래퍼들이 말할 때 마이크로 자기 목소리를 크게 해서 다른 사람에게 들려줄 권리를 주장하는 것과 같은 방식을 좋아한다고 한다. 과도하게 호언장담하는 힙합의 전통

을 특히 더 좋아한다. "자신이 가장 재밌는 사람인 이유를 말하는 기회가 되지요. 허풍 같은 것이 젊은 사람에게는 정말 중요합니다……. 그리고 미술가도 마찬가지죠."

존슨의 초기 자화상 중 하나는 허풍 또는 적어도 허세의 아주 좋은 예다. 「바클리 헨드릭스에 대한 경의를 표하는 자화상Self Portrait in Homage to Barkley Hendricks」(2005)이라는 제목의 사진은 앞서 언급한, 헨드릭스가 발가벗은 채 흰 모자, 신발, 양말만 신고 서 있는 1977년의 유화를 그대로 따라한 것이다. 헨드릭스의 「멋지게 타고난Brilliantly Endowed」이라는 제목의 회화에서 선배 미술가는 비교를 위한 목적으로 왼손을 사타구니 근처에 두고 있다. 공교롭게도 존슨은 헨드릭스보다 더 잘 타고나서 그의 사진은 자기가 한 수 위라고 으스대는 것 같은 인상을 준다. "전 그때 학생이었고 바클리는 별로 유명하지 않았어요."라고 설명한다. "회화와 사진의 차이점에 대해 큰 교훈이 되었죠. 작업을 하면서 제 성기가 얼마나 적나라하게 노출되는지 조금도 인식하지 못했거든요."

갤러리 주변을 함께 걷는데 시선이 다시 공간 한가운데로 향한다. 높은 천장과 대형 식물원 같은 채광창이 전시의 어두운 재료들을 환하게 밝혀 준다. 존슨은 가슴 앞에서 팔짱을 낀다. "아주 많이 바꾸지는 않을 거예요. 저는 전시실 정중앙에서 서 있기가 좀 힘들어요. 제 작업이 공간에서 어떤 모습으로 살아 있는지 매번 새로 배웁니다. 하지만 이번에는 느낌이 좋아요."

바클리 헨드릭스 작품 이후로 존슨은 미술가로서 자신의 모습을 더 잘 반영하는 자화상을 만들고 있다. 「대학원의 신흑인 현

실도피주의자 스포츠 클럽 센터에서 천문학, 백인 혼혈, 그리고 비판 이론 교수로서의 자화상Self Portrait as the Professor of Astronomy, Miscegenation and Critical Theory at The New Negro Escapist and Athletic Club Center for Graduate Studies」(2008)은 미술가들의 이상한 지식 범위를 강조해서 농담처럼 보여 준다. 그는 "저 자신을 찍으면서 신디 셔먼과의 대화를 피하는 것은 아닙니다."라고 말한다. 미술계는 "현실도피주의자의 공간"이며 거기에서 미술가의 역할은 "유동적"이라고 그는 생각한다. 흑백사진 속 미술가는 한 손에 책을 들고 근엄하게 앉아서 안경 너머로 먼 곳을 진지하게 응시하고 이와 똑같은 반사 이미지가 마주 보고 있다. 중동 주사위 놀이판과 유사한 장식적인 작은 모자이크 문양은 무대 배경이 된다. 존슨은 "미술가는 시간 여행자의 기능을 한다."고 말한 적이 있지만 여기서는 미술가를 이중 정체성을 가진 사람, 즉 훌륭한 지식인이면서 괴짜로 위치를 설정한 것 같다.

캐롤 더넘
「죽은 나무 #5」
2012

16장

캐롤 더넘

2012년 11월 말 캐롤 더넘의 회화 8점이 액자를 끼운 상태로 웨스트 24번가에 있는 바버라 글래드스톤 갤러리로 운송되었다. 그림들은 포장을 풀지 않은 채 갤러리 뒷방 폼블록 위에 놓여 있었다. 이틀 뒤 초대형 대서양 열대 폭풍 허리케인 샌디의 끄트머리가 뉴욕 시를 강타했고 폭풍우가 갑자기 몰아쳐서 몇 시간만에 갤러리 지역인 첼시가 완전히 물에 잠겼다. 어떤 갤러리들은 수위가 2.9미터에 달했고 수십 센티미터 정도 잠긴 갤러리도 있었다.

폭풍이 온 날부터 8일 뒤, 트라이베카 자택 부엌에 더넘과 같이 앉아 있다. "제 미술가 경력 중 1년이 흔적도 없이 사라질 수도 있다는 가능성을 제 눈으로 똑똑히 봤어요." 차를 마시면서 그가 이렇게 말한다. "이 회화들을 세상에 내놓는다고 생각하니 점점 더 흥분되더군요. 그래서……" 그가 말을 멈추고 기침을 심하게 한다. "그런 생각이 나중에는 끔찍하고 낯선, 정체 모를 기분으로 바뀌었어요. 밴 모리슨이 말하길 가수는 노래를 해야만 하는데 그렇지 않으면 아프다고 했습니다. 그런 기분이었죠……. 마음의 병 같은 거요."

마음이 가는 곳에 몸이 따라간다. 허리케인이 지나간 다음 날 더넘은 급성 기관지염에 걸렸다. 병원에 다녀온 후 그는 난방 온도를 올리고 코네티컷 집 침대에 누워 홍수와 정전 상황을 보도하는 뉴스를 시청하면서 갤러리에서 전화가 오기를 기다리고 있었다. 아내 로리 시몬스는 딸 리나와 함께 인도에서 휴가를 보내는 중이었다. "공상과학 이야기에 나오는 남자가 된 것 같았습니다. 우주 정거장에 혼자 남았는데 연료가 없어서 지구로 돌아갈 수 없는 그런 사람 말이에요." 더넘이 말한다. 글래드스톤 갤러리 직원이 한 점을 제외한 나머지 작품에는 피해가 없다고 확인해 주었지만 마음이 놓이지 않았다. "제 그림에는 다른 사람은 못 보고 저만 볼 수 있는 것이 있다고 생각해요."라면서 더넘은 신발 없이 검은 양말만 신고 계단을 내려가 작업대로 간다. 그곳에는 맥북 에어가 펼쳐진 채 우리를 기다리고 있다.

각자 자리에 앉은 후 더넘은 사경을 헤매는 중에도 자신을 심각하게 괴롭힌 것이 있었는데 그것은 바로 우연의 일치라는 상황이었다고 설명한다. 「미래의 목욕하는 여인Next Bathers」 연작은 무릎이 물에 잠긴 누드 여성을 묘사하고 있고 「죽은 나무Late Trees」는 갑자기 강풍을 맞은, 초록색 잎사귀가 무성한 크고 근사한 나무를 그린 것이 특징이다. "제 회화가 폭풍우를 일으킨 것만 같았죠."라고 말하며 컴퓨터에 있는 작품 이미지 파일을 클릭한다. "그리고 심지어 점점 더 기묘해지고 있어요." 작업실에 딱 하나 남은 회화는 온실 같은 유리 구조물에서 나온 파편을 맞고 이파리가 떨어진 나무를 담고 있다. "이 회화들과 현실 사이의 관계는 정말 이

상해요." 더넘이 천천히 고개를 가로저으며 오랜 불신을 표출한다. "여러 가지 것들을 많이 응축하고 통합하고 있지요. 그것이 미술의 본질입니다. 환경에 대한 생각을 많이 하고 있어서 그 생각이 작품에 배어든 것이 분명해요." 더넘은 지구 온난화가 현실이며 허리케인 샌디는 "전채요리"에 불과하다고 확신한다. 그는 자신이 "대대적인 걸러내기"라고 부른 상황을 앞으로 지구가 겪게 될 것 같아 불안해하고 있다.

오늘 아침 더넘은 대통령 선거를 하러 투표소에 들렀다가 크리스천 샤이드먼(Christian Scheidemann)이 운영하는 미술품 보존복원 스튜디오를 방문했다. 더넘은 "생소한 현대미술 재료로 수많은 작업을 해 온 록스타 같은 복원 전문가"라고 샤이드먼을 소개한다. 더넘은 스튜디오에서 캔버스 일곱 개에 상한 부분이 한 군데도 없다는 사실을 확인하고 무거운 시름을 덜었다. 짠물이 아크릴 물감으로 그린 회화들 아랫부분에 닿아서 10센티 정도 가는 모래 자국이 남긴 했지만 긁히지는 않았다. 샤이드먼의 직원이 증류수로 작품들을 닦아 냈다. 액자는 제거하고 다시 제작해 끼웠다.

더넘은 「대수욕도(모래) Large Bather(Quicksand)」(2006~2012)의 이미지 파일을 클릭한다. 이 작품은 긁힌 자국이 있지만 샤이드먼의 첼시 스튜디오에서 처리하기에는 적합하지 않다. "이 작품 아실 겁니다. 6년 동안 그리다 말다 하면서 완성했지요." 코네티컷 작업실에 갔을 당시에 한창 작업 중이던 그 "다산의 아이콘" 회화를 말한다. 이후 알아볼 수 없을 정도로 거의 모든 것이 바뀌었다. 인물의 항문은 그때처럼 정중앙이지만 크기는 더 작아졌다. 물은 여전

히 몸의 좌측 부분을 차지하고 있고 대지는 우측에 있지만 역동적으로 뻗은 사선과 수직의 팔다리 그리고 나뭇가지들로 지형이 현란해졌다. "흠이 거의 눈에 띄지 않지요. 통나무를 그린 부분에 감쪽같이 들어가 있거든요."라고 말하며 쓰러진 나무 몸통을 가리킨다. 그 나무의 남근처럼 튀어나온 뭉툭한 줄기가 익살맞게 관객의 시선을 여성의 엉덩이로 유도한다. 여성의 궁둥이, 성기, 음모를 도식화한 형태들이 모여 있는 모습은 턱수염 난 약물 중독자가 큰 주먹으로 눈을 비비는 모습을 간략하게 그린 것처럼 보인다. 이 회화 안에 있는 많은 사물들이 여러 가지를 연상시킨다. "일을 일단 시작했으면 끝을 봐야죠." 필자가 그 작품에 대해 칭찬하자 싱긋 웃으며 말한다. "볼 만한 회화는 절대로 머릿속에만 있지 않아요." 더넘의 작업은 컴퓨터 이미지 파일로 보아도 충분히 좋아 보이는데 이 작품은 30미터 떨어져서 볼 때도 좋게 보일 수 있도록 그가 신경을 쓴 결과다.

더넘은 외과의사라고 부르곤 하는 샤이드먼에게 긁힌 자국 보수를 맡기기로 결정했다. "제가 이 일에 손대지 않는 편이 더 나았죠."라고 단언하는 말 속에서 수수방관할 수밖에 없었던 힘든 심정이 은연중에 드러난다. "저는 물감을 투명하게 여러 겹 칠해서 물감 층이 상당히 두껍고 붓질의 방향이 드러나도록 그림을 그려요. 제가 그런 기법을 사용해서 똑같이 복원하기는 어려웠죠."

"작품 손상에 관련된 뒷이야기가 있으면 작품 가격이 올라갈 수 있어요." 필자가 말한다. 일례로 1964년 앤디 워홀 최측근 중 한 사람이 팩토리로 총을 가져와서 당시 가장 최근의 마릴린 먼로

를 담은 작품 두 점에 총을 발사했다. 지금도 「총 맞은 마릴린Shot Marilyn」으로 불리는 이 회화들은 워홀 작품을 통틀어 모두가 가장 탐내는 작품이다. 그래서 「대수욕도(모래)」는 대단한 작품일 뿐만 아니라 걸작으로 살아갈 조건을 이미 갖추기 시작했다. 더넘은 어떤 반응을 보여야 할지 몰라서 머뭇거리는 것 같다. "훨씬 더 나쁜 일을 겪은 더 비싼 회화도 있어요."라고 그가 말한다.

더넘의 작업만 운 좋게 피해를 빗겨 간 것은 아니었다. 프란시스 알리스도 폭풍이 몰아치던 날 19번가에 있는 데이비드 즈워너 갤러리에서 전시할 작품을 설치하는 중이었다. 크기가 작은 그의 회화들은 가판대로 쓰이는 경량 탁자 위에 펼쳐져 있었다. "물이 갤러리 안으로 들어와 1.5미터 높이까지 차올랐어요."라고 알리스가 말했다. "그런데 탁자가 물 위를 떠다니다가 나중에 다시 바닥에 내려앉더군요. 등골이 오싹해지는 일이었습니다."

제니퍼 딜튼의 작업은 그다지 운이 좋은 편이 아니었다. 「미술가는 어떻게 사나?」 연작에 속하는 드로잉 몇 점이 윙클먼 갤러리 지하에 보관되어 있었다. 있을 법한 재난 중 최악의 시나리오에 대비해서 지상으로부터 1.2미터를 높여서 보관했는데 물이 2.4미터까지 차올랐다. 두말할 것 없이 종이에 그린 파스텔화는 물을 견디지 못했고, 딜튼은 작품을 완전히 새로 만들기로 했다. 며칠 전 10번대로의 27번가에 규모가 작은 갤러리들이 모여 있는 거리를 지나간 적이 있다. 전기는 아직 복구되지 않은 상황이었다. 딜러들은 지하에서 물을 퍼내기 위해 발전기를 공유하고 있었다. 흰 방호복을 입은 미술관 큐레이터들과 다른 지인들이 길거리로 작품들을

힘들게 옮겨 놓고 액자 속 작품을 건질 수 있는지 보기 위해 액자를 재빨리 뜯어내고 있었다. 인도는 온통 젖은 쓰레기투성이었다. 대지의 여신 덕에 모두가 운명적으로 만났다. 일주일 동안 첼시 미술 사업계는 공동체 의식을 갖고 치열한 경쟁을 중단했다.

"바버라 글래드스톤과 저는 10년을 함께했지요." 더넘이 말한다. "공화당 지지자들은 '소기업'에 대해 계속 불평하지만 소기업이 급진주의자의 보루든 뭐든 간에 뉴욕 미술계보다 소기업이 많은 곳, 즉 가족같이 일하는 곳을 찾아볼 수는 없을 겁니다. 새로운 작업을 계속하고 제 자아에 대한 의식과 미술가로서의 역할에 대한 확신을 키우면서 깨달은 것은 제가 이 갤러리들을 얼마나 아끼는지 하는 것이었죠. 그리고 갤러리들이 제가 하고자 하는 것을 실행하는 능력에 얼마나 본질적인 존재들인지 깨달았습니다."

더넘은 손가락을 까닥하더니 지난 3년 사이 필자가 여러 차례 그에게 했던 질문에 대한 대답이 아직 하나 더 있다고 말한다. 그는 "미술가가 된다는 것은 급진적인 기업가가 되는 것과 같은 거죠."라고 말한다. 자조적인 투로 이어서 말한다. "사람들이 좀 봤으면 하는 어떤 회화에 관한 정말 기막힌 아이디어가 저한테 있어요." 어떤 미술가들은 창의성을 북돋워 주는 기업가 유형인 반면 파생상품을 거래하는 단기 금융 시장의 도박사 유형인 미술가들도 있다. 차용이나 재활용을 의도적으로 하는 미술가들이 많지만 더넘은 새로운 혁신을 특별히 중시한다. "시각적 효과와 분위기 면에서 세상에 하나밖에 없는 것을 만든다는 목표는 좀 복고적인 데가 있지요."라고 그도 인정한다. "혼자 방에 들어가서 제가 직접

만들어요. 연구실에도 연락하지 않고요. 이보다 더 '고풍스러울' 수는 없지요."라고 말한다. "하지만 정보와 파일로 전송 가능한 이미지 외에 아무것도 없는 세계는 우리의 물리적 자아를 제대로 대접하지 않을 겁니다."

전화가 왔다. 리나다. 리나에게 빅스 나이퀼 기침약 처방전을 찾아보라고 부탁한다. "그래. 빨간색. 흡혈귀의 피 색깔 말이야." 그가 말을 멈춘다. "아니야, 얘야. 고맙구나. 준비는 다 됐어." 전화를 끊었다. 리나는 며칠 전 인도에서 돌아왔다. 시몬스는 아직 돌아오지 않고 야생 원숭이가 있는 아름다운 호숫가 텐트에서 지낸다. 버지니아에 있는 그레이스는 연로한 민주당 지지자들을 태워서 기표소로 가고 있는 중이다. "인간 사회가 유기체인 우리에게 영향을 끼치는 방식에 대한 연구가 많이 있지요. 항상 혼자 지낸다면 제 면역 체계는 엉망이 될 겁니다."라고 그가 말한다.

지난번 이곳을 방문했을 때 시몬스의 러브돌이 차지하고 있던 회전의자에 더넘이 앉아 있다는 사실이 지금 갑자기 머리에 떠오른다. 필자가 이 생각을 말로 하기 전에 그가 질문한다. "우리 애들이 로리와 제 작업을 이해하고 있는 것 같던가요?" 갑작스러운 질문에 당황스럽다. "두 따님은 생각이 깊었어요."라고 필자가 대답한다. "그레이스는 선생님이 백인 남성 이성애자의 관점을 일반화하기보다는 강조하고 있다고 설득력 있게 말했죠. 한편 리나는 소리 없는 매체로 작업하면서 의사 표현을 분명하게 잘하는 미술가의 역설적인 상황에 관해 이야기한 점이 흥미로웠고요." 더넘은 이렇게 설명한다. "제가 시각예술에 끌리는 이유 중 하나는 제 아버

지가 언변이 탁월하게 좋으셨다는 점이에요. 아버지는 사업가였는데 늘 사업이 잘되지는 않아서 업종을 네 번이나 바꾸셨어요. 머리는 좋으셨지만 말을 너무 많이 하셔서 제때 일을 처리하지 못하셨지요." 더넘은 목표 없는 인생이 두려워서 비언어적인 것에 집중하는 것이 옳다고 생각했다. 이유가 무엇이든 강한 목적의식을 갖고 있어서 자신은 미술가에 "안성맞춤"이라고 생각한다.

"제 '비밀' 드로잉 작업실 보시겠어요?"라고 더넘이 쾌활한 어투로 말한다. 그는 필자를 데리고 계단을 올라, 1990년대 후반에 제작한 이색적인 회화 앞을 지나간다. 한 손에 총을 쥔 벌거벗은 흑인 여성을 그린 그림인데 회화 속 여성의 신체와 총이 퍼즐처럼 보인다. 위층에서 나와서 엘리베이터를 타고 아래층으로 내려간다. 더넘은 외출용 신발로 바꿔 신지 않았다. 공용 복도를 지나 하얀 문 앞에 도착한다. 잠금 장치가 풀려 있는 문을 여니 엉뚱하게도 말로 설명하기 힘든, 2층 높이의 커다란 벽장이 나온다. 이 방은 원래 시몬스가 수납 용도로 사용했던 (3층과 4층에 각각 위치한) 화장실이었는데 더넘이 이 방을 넘겨받아서 자칭 "동굴 같은 남자만의 공간"을 마련했다. 벽에 드로잉이 세 줄로 걸려 있는 방으로 들어가 좁은 계단을 올라가니 작은 흰 책상과 창문이 있는 공간이 나온다. 창밖으로 천천히 눈발이 흩날린다. 동굴은 나무 위에 지은 새하얀 집 혹은 대체 현실로 가는 관문 같은 분위기를 풍긴다. 도시안에 이런 작은 공간을 갖는다는 것은 좌절감과 관련 있다. "저는 동료들이 제 작업실에 오는 것을 피하고 있어요."

말은 이렇게 해도 동료라 부를 만한 그룹이 있는지 더넘도 확

신이 없다. 가까운 화가 친구 대부분은 그보다 나이가 많거나 어리다. 리처드 프린스, 줄리언 슈나벨, 에릭 피슬, 데이비드 살르와 어림잡아 비슷한 연배지만 그들을 하나의 그룹으로 생각하는 것은 적합하지 않다고 생각한다. 이 미술가는 골풀에 둘러싸인 누드 드로잉을 응시하고 있다. 불분명하게 부분적으로 보이는 옆얼굴은 이 여성의 정체성이 영원히 이해되지 않으리라는 것을 의미한다. "데이비드를 제 회화 작업의 동지로 생각하시는 편이 좋을 거예요."라고 그가 설명한다. "제가 여성의 신체를 주제로 작업을 시작하고 나서, 데이비드도 초기에 비슷한 주제로 작업을 해서 보러 갔었죠. 당시 그 작업으로 그 사람 욕도 많이 먹었습니다. 어쨌든 저는 그때 지금보다 훨씬 더 호의적인 입장이었어요." 대체적으로 미술가들이 젊었을 때는 자신이 속하든 속하지 않든 또래 집단의 존재감을 느낀다. 하지만 시간이 지나면 "동료" 개념에 꼭 필요한, 동등하다는 의식이 사라진다. 더넘은 이 "현상"이 미술가들이 "세상에 단 하나밖에 없는 미술가 혹은 자신의 정신과 의사에게 하나밖에 없는 환자"가 되고 싶은 욕망에서 비롯된 것 같다고 추측한 적이 있다. 지금 그는 "같은 생각을 가지고 같은 방향으로 가는 사람을 찾기는 정말 어렵다."고 생각한다.

제이슨 노시토
「마우리치오 카텔란, 마시밀리아노 조니, 알리 수보트닉」
(제너럴 아이디어의 「아기가 3을 만든다」, 1984~1989 참조)
2006

17장

마시밀리아노 조니

마시밀리아노 조니가 마우리치오 카텔란의 작업실에 대해서 쓴 「혼자인 사람은 아무도 없다No Man is Island」라는 글에는 "비가시적인 광의의 가족…… 유연하고 서로 교환 가능한, 두뇌 집단과 범죄 집단 사이의 지점 어딘가에 있는"이라는 문구가 나온다. 조니는 "마우리치오와 함께 성장했습니다."라고 말한다. 항상 나이에 비해 경력이 화려했던 서른아홉 살의 이 큐레이터는 이번 55회 베네치아 비엔날레 총감독이며 이 비엔날레의 118년 역사상 최연소 감독이다.

조니가 카텔란과 장시간을 함께했던 첫 만남은 특이했다. "질문을 할 때마다 마우리치오는 인용 문구를 빡빡하게 써 놓은 파일을 들여다보고 다른 사람의 말을 골라서 대답으로 내놓았죠." 조니는 이스트 빌리지에 위치한 식당 겸 사무실로 쓰고 있는 공간의 한가운데 앉아 있다. 이곳에는 분류가 잘된 책들과 신중하게 선별해서 진열한 키치 물건들로 채워진 책꽂이가 여러 개 놓여 있다. "마우리치오는 원작자로서 미술가의 권한과 자아에 대한 의문을 갖고 있었어요. '교황'을 작업할 때까지는 작품의 주제가 '나는 누

구인가?'였습니다.'"교황"은 운석을 맞고 쓰러진 교황 요한 바오로 2세를 왁스로 만든 실물 크기의 조각이다. 「아홉 번째 시간The Ninth Hour」(1999)이라는 정식 제목을 갖고 있는, 바닥에 쓰러진 신부의 인물상은 카텔란의 가장 유명한 작품 중 하나다. 창턱에는 평범한 교황 도자기 상이 있다. 기도하는 손에 롱 갤러리의 오래된 열쇠가 걸려 있다. 그 옆에는 시시한 옛날 곡조가 흘러나오는, 건전지로 작동하는 플라스틱 손이 있는데 가운데 손가락만 올리고 있는 것은 카텔란의 기념비 조각 「L.O.V.E.」에서 영감을 얻은 것일 수도 있다. 이 물건들은 카텔란이 조니와 그의 아내 세실리아 알레마니(Cecilia Alemani)에게 준 선물이다.

조니와 카텔란의 두 번째 만남은 카텔란이 이탈리아 공영방송과 인터뷰 일정을 잡았을 때였다. 카텔란이 조니를 설득해 인터뷰를 하게 했다. 이 큐레이터는 이때부터 1998~2006년 사이 "카텔란의" 인터뷰와 미술관 강연을 많이 하고 다녔다. 그중 유명한 사건은 조니가 바티칸 라디오에서 "교황"의 제작자로 출연했을 때다. "제가 비평가의 범위를 벗어난 것은 분명했어요. 비평가는 객관적이어야 하고 주제와의 거리도 유지해야 하지요."라고 조니가 솔직한 심정을 말한다. "더군다나 제가 돈을 받았기 때문에 부정행위의 요소도 있었죠." 이 책략도 선례가 없는 것은 아니다. 1967년 앤디 워홀은 전국 순회 대학 강연을 하기로 계약했는데 팩토리의 조수였던 배우 앨런 미젯(Allen Midgette)을 대신 보냈다. 조니는 다른 사람이 쓴 대본으로 연기한 배우는 아니지만 카텔란의 작업에 대한 다양한 글을 써 왔고 그의 페르소나를 구체화하는 데 기

여한 바가 있는 점을 고려하면 이 큐레이터는 이 사기 행각을 장구한 미술사의 맥락에서 생각하는 쪽을 선호한다. 그는 언제나 미술 활동의 대변인으로 활동한 비평가에 주목해 왔다. 예를 들면 다다 미술가들을 대변한 트리스탄 차라라든가 초현실주의 선언문을 쓴 앙드레 브르통, 추상표현주의 프로젝트를 정의한 클레멘트 그린버그 같은 비평가들이 있다. "그들은 미술가들의 대변인이었어요. 저는 저 자신이 미술가가 된 경우입니다. 우리는 한 단계 더 나아갔지요." 그가 설명한다.

조니는 카텔란인 척했다기보다는 카텔란에게 조니만의 더 명확한 의사 표현 방식을 빌려준 것이다. "처음에는 마우리치오의 목소리가 기묘하면서도 무심한 느낌, 그러니까 브레히트 같은 느낌이 나야 한다고 생각했어요. 우리가 힌트는 줬을 겁니다. 그래서 유심히 들어보면 그것이 구조물이라는 것을 알 수 있었죠." 조니는 이렇게 말하며 학계의 전문용어를 쓸 때는 의도적으로 빙그레 웃는다. "그리고 나서 2001년경에 정직성을 선택하기로 결정하고 완전히 가짜임에도 불구하고 모든 말이 진심을 담은 고백처럼 들리게 했지요." 조니는 프란체스코 보나미와 잘 아는 사이라서 2003년 베네치아 비엔날레에서 같이 일을 했고 그가 쓴 카텔란의 비승인 자서전을 읽었다. "보나미의 '카텔란'은 정직의 측면을 공격하고 있다는 생각이 들었어요." 조니가 환하게 웃으면 말한다. "책이 너무 좋아서 대필 작가가 있는 게 아닌지 의심했다고 프란체스코에게 말할 정도였죠!"

조니가 검정 스웨터의 지퍼를 올리고 전화기를 흘낏 본다. 비

엔날레 기간 중이라서 "미친 듯이 바쁘니" 20분 뒤에 전화 한 통을 해야 할 것 같다고 양해를 구한다. 이야기가 중단된 지점으로 다시 돌아와서 조니가 이렇게 말한다. "앙리-피에르 로쉐(Henri-Pierre Roché)는 뒤샹의 최고 걸작은 시간의 활용이라고 했었죠. 저도 항상 마우리치오의 그런 점을 부러워했어요. 그는 제가 아는 가장 열심히 일하는 사람 중 하나지만 충분한 자유 시간, 혹은 자유 시간과 유사한 것을 가질 수 있도록 인생을 꾸려 가지요." 이 큐레이터이자 비평가는 카텔란의 은퇴가 시간이 갈수록 "이상적인 형태"처럼 보여서 자신도 베네치아 비엔날레 이후에 은퇴해야만 할 것 같다는 우스갯소리를 한다. 하지만 바로 지금 그가 정말 필요로 하는 것은 "또 다른 나"이다.

조니는 카텔란과 알리 수보트닉과 함께 롱 갤러리에서 전시를 한 후 2006년 베를린 비엔날레를 공동 기획하면서 미술가가 전시 기획 과정에 어떤 변화를 일으킬 수 있는지 이해하게 되었다. 무엇보다도 카텔란은 베를린 전시를 준비하는 2년 동안 개인 작업을 포기했고 미술가가 평소에는 하지 않았던 일들, 예를 들면 회의 참석 같은 일을 많이 했다고 조니는 전한다. "마우리치오는 어떤 일이든 시도해 볼 수 있는 타당성을 제공했어요. 팀 전체에 권한과 자유를 줬지요. 워홀이 말했듯이 미술은 우리가 일상을 벗어날 수 있게 해 주는 거예요."

미술가에 대한 정의를 내리기 어려운 이유 중 하나는 그들에 대한 낭만적인 신화가 많이 존재하는 데 있다. 어떤 신화는 진실에 근접하기도 한다. "제 친구인 마우리치오 카텔란, 우르스 피셔(Urs

Fischer), 티노 세갈(Tino Sehgal)에 대해서 이야기해 볼까요."라고 조니가 말하며 흑갈색 눈을 크게 뜬다. "그들은 어마어마하게 열심히 하는 전문가지만 권위나 규칙과 대단히 유별난 관계를 갖고 있지요. 그 사람들은 스스로를 지지하는 구조를 직접 만들었고 어쨌든 생산성과 효율성에 대해 심각하게 고민하고 있어요." 조니는 회전의자에 등을 기대고 환한 미소를 짓는다. "선생님은 미술가를 어떻게 알아보시나요?"라고 그가 묻더니 이렇게 말한다. "미술가는 비행기를 놓치는 사람이에요! 지금까지 비행기를 몇 번 놓쳐 보셨어요? 전 한 번입니다. 제가 아는 미술가들은 항상 비행기를 놓치죠. 그 사람들이 회의를 피하고 싶거나 하던 작업을 마치려고 그러는 걸까요? 비행이 두려워서? 그건 아무도 모르죠."

"선생님과 미술가들의 관계는 어떤 특징이 있나요?" 필자가 질문한다.

"전 일부다처제를 주장하는 사람이에요."라고 재빨리 맞받아친다. "많은 큐레이터들이 자기 또래 미술가들과 돈독한 관계를 유지하지요. 프란체스코 보나미, 제르마노 젤란트(Germano Gelant), 보니토 올리바(Bonito Oliva)가 그렇게 잘 지내 왔어요. 제 취향이 너무 다양할 수 있거나 단지 세대가 다를 수 있겠죠. 이유가 무엇이든 전 그 사람들보다는 일부다처제 스타일입니다."

"결혼한 다음엔 어떤가요?"라고 필자가 묻는다.

"이혼이나 다름없죠."라고 답한다. "전시를 하면 연애부터 결혼을 거쳐 이혼 재판과 이혼에 이르는 모든 관계를 1년 동안 다 겪어요. 하지만 대부분은 이혼에 관한 겁니다. 돈에 관해서 많은 대

화를 나누죠. 더 벌 수 있는 방법 없을까? 비용을 줄일 수 없었어? 또는 세상에, 거기에 썼다고 말 안 했잖아."

"카텔란 씨가 선생님 비엔날레 전시에 자신을 넣지 않았다고 하시더군요."라고 필자가 말한다.

"아니죠? 정말요?" 그의 얼굴에 걱정스러운 기색이 스친다. "제가 처음부터 거기에 들어갈 수 없다고 말했었죠. 상처받았던가요?"

"그분도 이해하신 것 같았어요. 하지만 베네치아는 베네치아고 마우리치오는 이탈리아인이잖아요."라고 필자가 말한다.

"제가 베네치아에 친구가 거의 없어요. 전에 같이 작업했던 미술가들을 넣지 않으려고 애를 아주 많이 썼지요."

"카텔란 씨와의 관계를 어떻게 설명하실 수 있나요?"라고 질문한다.

조니는 당황한 것 같다. 손으로 입을 가리고 필자의 어깨너머 먼 곳을 응시한다. "1960년대부터 전해 오는 웃기는 이야기가 하나 있어요." 그가 결국 입을 연다. "헨리 겔드잘러(Henry Geldzahler)는 앤디 워홀의 초창기 지지자였죠. 그런데 메트로폴리탄 미술관에서 뉴욕 회화와 조각을 전시할 때 워홀을 전시에 넣지 않았어요. 개막식 때 계단에서 워홀과 마주친 누군가가 그를 멈춰 세워서 말을 걸었죠. '앤디, 왜 이 전시에 안 들어갔어요?' 그러자 워홀이 '제가 헨리의 조강지처가 아니라서요.'라고 했지요."*

조니의 전화 진동벨이 울린다. "실례지만 전화 좀 받겠습니다. 끝날 때까지 기다려 주시겠어요?"라고 묻는다. 대답을 하기 전에

그가 전화를 받는다. "여보세요. 네. 지금 뭘 좀 하는 중인데, 괜찮습니다. 지금 할 수 있어요." 디지털 녹음기를 끄고 가방에 넣은 필자는 소리는 내지 않고 입모양으로 "고맙습니다. 베네치아에서 뵈어요."라고 말한 후 자리를 뜬다.

● 조니는 이 사건에 대해 약간 잘못 알고 있다. 겔드잘러는 1966년 베네치아 비엔날레 미국관 전시 기획을 했을 때 워홀을 전시에 넣지 않았다. 워홀은 그때 너무 상심해서 몇 년 동안 그와 말도 하지 않았다. 1969년 이 큐레이터가 메트로폴리탄 미술관에서 기획한 1969년 전시에서 워홀의 작업(대표적으로 「에슬 스컬 36번 Ethel Scull 36 Times」)을 포함시켰다. 하지만 워홀은 미술관에 들어갈 수 없었다. 캘빈 톰킨스(Calvin Tomkins)의 말에 따르면 사람들이 왜 안 들어가느냐고 묻자 워홀이 "저는 겔드잘러의 조강지처라서요."라고 말했다고 한다.

로리 시몬스
「나의 미술」의 스틸 사진
제작 중인 작품

18장

로리 시몬스

지난밤 리나 더넘이 골든 글로브 시상식의 텔레비전 코미디 부문 최우수 작품상과 여우주연상을 받았다. "코네티컷에서 우리가 소리 지르는 거 들으셨어요?" 로리 시몬스가 런던에서 건 필자의 전화를 받자마자 말한다. 이 미술가는 지금 서재에서 컴퓨터로 작업하고 있다고 말한다. "이런 시상식은 참석하는 것보다 텔레비전으로 보는 게 더 재미있어요."라고 단호하게 말한다. "골든 글로브는 신인을 좋아하지만 최우수 여우주연상은 생각지도 못했네요. 우리는 리나를 시나리오 작가로 생각하거든요." 「걸스」의 첫 방송이 나간 이후로 리나는 잡지 표지 모델 촬영을 여러 번 했고 텔레비전 토크쇼 출연도 많이 했다. 하지만 골든 글로브 시상식 뉴스는 차원이 다르다. "미술계 명성과 할리우드 명성의 차이점은 잘 알고 있지요." 시몬스가 말한다. "미술계에서는 자기가 최고라고 생각하면 최고가 될 수 있다고 우리끼리 농담을 해요. 진짜 유명한 사람은 하나도 없지만 모두들 어느 정도는 유명하거든요."

시몬스는 최근 캘빈 톰킨스가 《뉴요커》에 "대리 인간의 낯선 힘"을 탐색하는 작업을 하는 "독창적이고 도발적인 미술가"라고

소개하는 글을 쓰는 바람에 한 15분 동안 유명해진 적이 있다. 인쇄 매체에서 시몬스에 대한 논의가 나올 때마다 항상 신디 셔먼이 언급되는데 그것도 대개는 셔먼을 더 상세하게 다룬다. "신디와 나란히 언급되면 도전 과제가 생기는 거죠." 시몬스가 말한다. "금발 자매들 사이에 낀 둘째가 된 것 같아요. 실제로 제가 둘째이기도 하죠." 두 여성 작가는 1970년대 후반에 만나서 친구가 되었다. 1977년 더글러스 크림프(Douglas Crimp)가 아티스트 스페이스에서 "픽처스 세대"라는 새로운 이름을 만들어서 기획한 중요한 전시에 두 사람 다 포함되지는 않았지만, 뉴욕 미술 전문가들 사이에서는 둘 다 구상미술을 다시 유행시킨 미술 운동에 속한다고 알려져 있다. 1980년대와 1990년대에 그 둘은 메트로 픽처스에서 전시를 했고 셔먼은 이 갤러리를 통해서 독보적인 스타가 되었다. 시몬스는 "중견 경력의 소리 없는 아우성"을 겪자 자신의 존재를 부각시키기 위해 2000년 메트로를 떠났다. 지금은 진 그린버그의 살롱 94와 전시를 하고 있다.

"요즘 가장 신경 쓰이는 일은 뭔가요?" 필자가 질문한다. 시몬스는 새 프로젝트인 장편 영화 「나의 미술MY ART」에 매달려 있는데, 상대적으로 화려한 경력을 가지고 있는 동료들을 주변에 둔 한 미술가에 관한 이야기라고 설명한다. "주인공은 60대 미혼이고 15년 동안 전시를 하지 않았어요."라고 시몬스가 말한다. "강의로 먹고살며 학기가 끝나면, 개인전 때문에 여행을 다니느라 늘 길에서 시간을 보내는 성공한 미술가 친구의 시골집에 머무르지요."

시몬스는 성공한 미술가는 "신디 같은 사람"이고 주인공은

"가족 없는 나, 평행 우주의 '나', 내가 정말 잘 아는 또 다른 '나'"
라고 한다. 그러나 영화 속 두 인물 모두 시몬스 이름의 이니셜을
이용한 이름을 갖고 있다. 스타 미술가는 링컨 슈나이더(Lincoln
Schneider)이고, 친구의 그늘에 가려진 인물은 엘리 샤인(Ellie Shine,
"L"이 두 개인 엘리)이다. 게다가 영화는 시몬스의 코네티컷 집에서 촬
영할 예정이며 샤인의 작품을 압축하면 "신디 셔먼과 마야 데렌
(Maya Deren)의 만남"으로 설명할 수 있다. 1961년에 사망한 아방가
르드 영화감독이자 무용가 마야 데렌은 여성의 무의식을 탐구하
는 작업을 했으며 자기 작품에 자주 출연했다.

"샤인의 작업은 할리우드 영화에서 나온 장면을 다시 만드는
거예요." 시몬스가 주인공에 대해 설명한다. 샤인은 마릴린 먼로,
킴 노박, 오드리 햅번처럼 분장하고 자신의 사진을 찍는다. 어느
날 우연히 캐논 디지털 카메라를 비디오 세팅에 맞추게 되면서 "작
업의 진정한 돌파구"를 찾게 된다. 샤인이 원하는 것은 오직 전시
와 비평 기사다. "샤인은 어느 정도 나이가 있는 여성이에요." 시몬
스가 말한다. "기차에 오르고 싶어 하는데, 그것도 가장 마지막 역
에서 말이죠."

시몬스가 미술가 역할이긴 하지만 연기를 해 본 또 다른 장편
영화는 「아주 작은 가구」에서였다. "미술가를 제대로 이해하는 사
람은 아무도 없어요. 심지어 두 미술가의 아이조차도 그렇죠. 「아
주 작은 가구」를 하고 나서 뭔가 빗나간 것 같은 느낌이 남았거든
요."라고 시몬스가 말한다. "아마 그건 아니라고 다들 생각하겠지
만 「나의 미술」에서는 제가 주연을 맡을 거예요. 리나와 비교할 수

있는 작품을 만들 거니까요."

　두 영화의 비교가 적절하다고 해도 시몬스의 새 영화 프로젝트는 논리적으로는 그녀가 전에 했던 작업의 후속작이다. 6년 전 시몬스는 치열한 경쟁을 주제로 3막 구성의 영화 「회한의 음악」(2006)을 제작했다. 1막은 1950년대 교외에 거주하는 주부처럼 입은 두 인형이 말다툼을 하다가 결국 남편들 중 하나가 자살하는 내용이다. 2막은 복화술 인형들이 시몬스를 대신해서 출연한 메릴 스트립과 경쟁적으로 연애하는 것을 보여 준다. 마지막 3막은 카메라와 인형의 집 같은 무생물에게 다리가 생기는 「걷고 눕는 사물Walking and Lying Objects」(1987~1991) 연작을 기초로 삼았다. 영화에서 사물 네 개가 오디션에서 자기 방식대로 춤을 추는 가운데 회중시계가 자기 차례를 기다리는데, 결국 시계는 오디션을 볼 기회를 갖지 못해서 배역을 따내지 못한다.

　「회한의 음악」이 뉴욕 현대미술관에서 처음 상연된 후 휘트니 미술관, 메트로폴리탄 미술관, 퐁피두 센터, 로마의 아메리칸 아카데미에서 상연되었지만 시몬스는 그 작품이 이 세계에서 자기 자리를 못 찾은 것 같다고 생각한다. "40분 분량이에요. 단편치고는 너무 길고, 장편치고는 너무 짧지요." 후회막심이라고 그녀가 솔직히 고백한다. "저는 항상 가지 않은 길에 대해 너무 과도하게 의식하는 것 같아요."

　공교롭게도 그 길을 리나가 선택했고, 「회한의 음악」 제작과 배급과 관련해 예리한 관찰자의 역할을 해 줬다. "제가 내러티브 때문에 힘들어할 때 리나가 대학생이었는데 제가 그 애에게 플롯 같

은 걸 보냈어요. 도움을 많이 받았죠." 그 후로 얼마 지나지 않아 리나는 자신의 비디오 소품을 만들기 시작했고 학위 과정을 마치기 위한 필수 과제로 대본을 한 편 썼다. 그녀는 자신의 단편 영화들과 그 이후의 장편 영화는 영화제 프로그램의 범주에 맞는 것임을 확인했다. "리나는 예술영화를 만들 생각은 없었어요." 시몬스가 말한다.

시몬스는 리나가 정말 하고 싶은 작업을 하고 있고 널리 인정받고 있어서 기쁨을 감출 수가 없다. 그렇지만 유명한 딸을 둔 것은 자의식에 영향을 끼칠 수 있다. "리나의 엄마로 세상에 알려진 지 1년밖에 안 됐어요. 제 뒤에 붙은 새로운 정보들로 제 인생을 어떻게 개척해 나갈지 이제 알아봐야 해요……. 팁은 거기서 벗어났죠." 사실 팁 더넘을 지난번에 만났을 때 그는 유명 인사들의 문화를 "인류학적 사건"이라는 명목에서 보면 "완전 헛짓"이라고 생각한다고 말했다. 그는 리나의 성공을 돌이켜보면서 텔레비전 쇼와 회화의 "발표 무대 크기"의 차이에 적잖이 놀랐지만 "더 강한 한 방을 날리고, 더 깊이 파고들고, 다른 것은 할 수 없고 오직 회화만 할 수 있는 것을 하는" 작품을 만드는 데 자신의 관심이 있음을 재확인했다. 그는 "다른 분야는 중요하게 보이지 않을 것 같아서" 선택하지 않았다고 생각한다.

대조적으로 시몬스는 수모를 기꺼이 받아들인다. 같은 작업을 반복하지 않기 위해 자신을 안전지대 밖으로 몰아낸다. 참신한 작업을 하기 위한 최후의 수단이다. 시몬스는 난처한 상황에 처했을 때의 고통은 보이지 않는 존재가 된 듯한 느낌의 "테러"에 비하

면 하찮은 것이라고 생각한다. "보이지 않는 것은 정신적 고문이나 마찬가지예요."라고 그녀가 설명한다. 그레이스가 방으로 들어오자 시몬스가 그녀에게 말하느라 우리의 대화가 중단된다. 그레이스는 주말 내내 코네티컷에 있었고 점심을 먹은 후 브라운 대학교로 돌아갈 예정이다. "우리 어디까지 이야기했었죠?"라고 말하며 시몬스가 대화에 다시 집중한다. "새 장편 영화, 신디, 리나, 난처한 상황, 보이지 않는다는 기분"이라고 필자가 답한다. "아." 그녀는 한숨을 쉬며 이렇게 말한다. "보이지 않는 것은 제 유년 시절부터 어떤 감정을 건드렸어요. 다른 미술가들은 저와는 다른 신경증을 갖고 있겠지만 보이지 않는다는 기분이 저를 경계 너머로 밀어 버리곤 했죠."

마우리치오 카텔란
「어머니」
1999

프란체스코 보나미, 마우리치오 카텔란, 캐롤 더넘, 엘름그린 & 드락셋, 마시밀리아노 조니, 신디 셔먼 그리고 로리 시몬스

2013년 5월 마지막 주 화요일 아침, 날씨는 선선하고 맑지만 비가 온다는 일기예보가 있다. 베네치아 비엔날레 VIP 개막식 하루 전에 열리는 "미술가들을 위한 개막식"에 필자의 사춘기 딸 코라와 함께 와 있다. 오전 10시가 지났을 무렵 자르디니로 가서 엘름그린 & 드락셋이 4년 전 제 기능을 하지 않는 가정의 풍경을 연출했던 덴마크 및 북유럽관에 들렀다가, 사라 지(Sarah Sze)의 작품을 보겠다는 열망에 찬 사람들의 긴 줄이 눈에 띄는 미국관을 지난 다음 팔라초 델레스포지치오네로 향한다. 비엔날레 큐레이터 마시밀리아노 조니가 교회 밖에 나와 있는 신부 아버지처럼 흰 건물 계단 위에 서서 사람들과 볼에 입맞춤을 하고, 악수를 하고, 등을 가볍게 치며 인사를 나누고 있다. "백과사전식 궁전(Encyclopedic Palace)"이라는 제목으로 그가 기획한 전시는 이곳뿐만 아니라 도보로 10분 거리에 있는 길고 불규칙하게 퍼진 공간인 옛 해군 조선소 아르세날레에서도 열린다. 두 장소에서 동시에 진행하는 전시에는 참가자 160명의 작품들이 전시되어 있는데 이들은 모두 전문 미술가가 아니다. 대부분은 "아웃사이더 미술가"라는 이름으로

통하는, 미술 교육을 받지 않은, 정신이상자 혹은 재소자인 이미지 제작자들이다.

조니는 필자와 코라에게 반갑게 인사하고 딸의 공책에 사인을 해 준다. 코라는 미술가의 사인만 모으고 있지만 전시 큐레이터인 조니는 예외로 둔다. 조니는 대문자로 자신의 이름을 거울 반사 이미지처럼 거꾸로 쓰는데 이는 미술가 알리기에로 에 보에티(Alighiero e Boetti)를 암시한다. 보에티는 제2의 자아가 자신의 인생에서 점차 크게 자리를 잡자 이름과 성 사이에 "그리고"(이탈리아어로 e)를 삽입했다. 그는 양손으로 글자를 앞뒤로 써서 거울 반사 이미지를 포함하는 작품을 많이 제작했다. 조니가 티노 세갈과 인사를 나누자 우리는 자리를 뜬다. 세갈은 퍼포먼스 혹은 "만들어진 상황"(본인이 만든 용어다.)을 전시에 출품한 미술가이다.

첫 번째 전시실의 가장 큰 특징은 카를 융이 만든, 영적 환상에 관한 채색 사본이다. 이 정신분석학자는 1914년에서 1930년 사이 비밀리에 『레드 북Red Book』을 만들었다. 경건한 좌대 위에 놓인 책은 둥근 유리로 덮여 있고 지옥에 있는 뱀이 천국에 있는 가느다란 나무를 향해 혀를 뻗는 삽화가 그려진 면이 펼쳐져 있다. 미술로 봤을 때는 고풍스럽지만(초현실적이거나 중세적 양식이라 할 수 있다.) 거기에는 열정이 있다. 전시에 융을 넣은 것은 아웃사이더의 정의를 복잡하게 만든다. 아웃사이더 미술가는 카타르시스나 치료의 일환으로 미술을 제작하는 사람으로 보여서 변함없이 (의사의 자리가 아닌) 환자의 자리에 있다. 또한 아웃사이더 미술가는 부업으로 미술을 하는 유명한 지식인이라기보다는 대개 "유명한 무명씨"

라고 조니가 말한 적이 있다.

마우리치오 카텔란으로부터 자르디니에 들어왔다는 문자 메시지를 받았다. 입구로 다시 돌아가니 조금 전에 조니와 헤어졌던 자리에서 카메라 기자 두 명과 노트패드를 소지한 기자 열두어 명이 조니를 에워싸고 있는 것이 보인다. "우리 미디어가 미술가를 고가에 팔리는 재미있는 물건을 제작하는 성공한 전문가로 이해하는 방식에는 분명 한계가 있습니다."라고 그가 말하면서 제발 부탁이라는 듯이 손을 흔든다. "미술가들은 세계를 이해하기 위해 이미지를 다루는 사람이죠. 그 사람들이 갖고 있는 강한 욕망은 자신을 속속들이 알고 싶은……" 조니는 말을 하다가 멈춘다. "제 친구한테 인사 좀 하겠습니다."라고 말을 잇는다. 카텔란이 걸어오는 모습이 시야에 들어온다. 두 남자는 잠깐 동안 서로 껴안았고 조니가 이탈리아어로 나지막하게 말하는데 잘 들리지 않는다. 미술가는 전시장 안으로 향하고 큐레이터는 다시 청산유수로 떠든다. "흥미로운 작업을 하는 미술가들은 모두 독학으로 배운 사람입니다. 대학 학위를 가진 미술가들도 독립적으로 공부할 필요가 있지요. 전시에 아웃사이더 미술가와 비미술가들을 포함시킨 것에 대해 제가 하고 싶은 말은 모든 사람이 전문가라는 것이 아니라 모든 사람은 애호가라는 것입니다."

카텔란은 경찰 놀이를 하듯이 손가락으로 필자를 향해 총 쏘는 시늉을 한다. 검정색 스키니 진과 같은 색 스웨이드 재킷 차림이다. 옆에는 검은 원피스 차림에 토트백을 들고 카텔란의 잡지《토일렛 페이퍼》를 광고하는 여성이 조각처럼 서 있다. "지금보다 더

빨리 가야 해요." 출발하자 그가 말한다. "다키스를 찾고 있거든
요." 이 그리스 컬렉터는 전시를 볼 때 카텔란을 동반하는 경우가
자주 있다. 가끔은 카텔란의 권유로 작품을 구입하기도 하는데 트
리플 캔디가 기획한 카텔란 "사후" 회고전을 결국에는 그가 사들
였다.

카텔란은 베네치아 비엔날레에 일곱 번 참가했다. 1993년 처
음 참가했을 땐 "할복자살을 하는 것"과 마찬가지였다고 그가 말
한다. "제 작가 경력에서 중요한 기회였지만 물로 씻어내듯 흘려보
내 버렸죠. 그게 자연스러웠어요." 프란체스코 보나미가 아르세날
레에 전시 공간을 줬지만 카텔란이 광고 회사에 빌려줬고, 그 회사
는 거기에 향수 광고판을 설치했다. 1997년에는 「여행자I Touristi」
라는 박제 비둘기 수백 마리를 전시했다. 1999년에는 고행 수도자
가 땅에 묻혀 있는 「어머니Mother」라는 작업과 쓰러진 "교황"을 전
시했다. 하지만 그의 최대 히트작은 2001년 야외 프로젝트로 제
작한 「할리우드Hollywood」라는 팝 대지미술 작품이다. 먼저 그는
"HOLLYWOOD"라는 유명한 대형 간판을 복제해서 시칠리아의
팔레르모 시가 내려다보이는, 수백 년 된 산만 한 쓰레기 처리장 정
상에 세웠다. 그런 다음 비엔날레의 축제 분위기가 절정에 다다랐
을 때 자신의 후원자 중 한 사람*을 설득해서 비행기 한 대를 전세
내어 컬렉터들과 큐레이터들(그해 비엔날레 총감독이었던 하랄트 제만도
포함)을 모은 엘리트 집단을 태우고 베네치아에서 팔레르모로 날

* 파트리치아 산드레토 레 레바우덴고(Patrizia Sandretto Re Rebaudengo)

아갔다. 그곳 쓰레기장에는 흰 재킷 차림에 은쟁반을 든 웨이터들이 접대하는 샴페인 파티가 준비되어 있었다. 악취가 말도 못할 정도로 심했다고 참가자들은 전한다.

카텔란은 어렵지 않게 다키스 조아누를 금방 만났다. 그러고 나서 그가 이야기를 나눈 미술계 사람은 열두 명쯤 되며 대부분 그들과 같이 사진을 찍었다. "벌써 지쳤어요. 그런데 아직 아무것도 못 봤네요."라고 말하며 스트립쇼에서 비키니 팬티를 흔들 듯 안경을 손에 쥐고 흔든다. 최고의 공적 자리에서 카텔란도 무언극 광대가 되는 것은 피할 수 없는 것 같다. 나중에 작품 관람을 겨우 할 수 있게 되자 벽에 부착된 명제표를 휴대폰 카메라로 찍는다. 그는 북아일랜드 미술가 캐시 윌크스(Cathy Wilkes)의 설치 작품 안으로 들어간다. 누더기 같은 면 옷을 걸치고 있는, 팔이 없는 비참한 소형 인물 조각상 가족이 놓여 있고, 그 주변으로 빅토리아 시대 도자기 파편들과 그보다 큰 옛 주전자가 놓인 작품이다. "베를린 비엔날레를 기획할 때 이 미술가의 작품을 포함시켰죠." 그가 말한다. 이 작품에 대해 어떻게 생각하는지 질문하자 그가 "너무 일찍 질문한 것 아닌가요?"라고 대답한다.

우리는 모튼 바틀렛의 인형 다섯 개가 설치된 어두운 공간으로 들어간다. 석고 조각 인형은 일일이 손으로 채색해서 맞춤 제작한 옷을 입혀 각각의 좌대 위에 올려놓고 플렉시글라스 상자를 씌웠다. 한창 사춘기를 겪고 있는 소녀는 입술을 살짝 벌리고 있고, 유두는 발기해 있으며, 엉덩이는 위로 젖혀 올린 도발적인 자세를 취하고 있다. 바틀렛은 미술 교육을 받지 않은 독신남으로 은밀한

취미로 인형 조각을 하고 사진을 찍었다. "이거야말로 진짜 가족이죠." 카텔란이 태연히 말하면서 인형들을 꼼꼼하게 살펴본다. "이 사람이 만든 인형이 열두 개쯤 됩니다. 치마 밑은 실제를 완전히 능가하죠." 캐롤 더넘과 로리 시몬스가 바틀렛의 사진 한 점을 갖고 있다고 카텔란에게 말해 준다. 자신도 두 점 있다고 한다. 사진은 1992년 바틀렛 사후에 모두 발견되었고 단 200점뿐인데 흥미로운 우연의 일치다.

"아웃사이더 미술을 어떻게 정의할 수 있을까요?" 전시실을 나오면서 그에게 질문한다. "사이다 미술? 한 잔 마시고 싶네요!"라며 그가 대답한다.

"아웃사이드가 있나요?" 사무엘 켈러(Samuel Keller)가 말한다. 한때 아트 바젤의 디렉터였고 현재 바이엘러 재단의 대표인 그가 필자의 질문을 우연히 들었다. 팔라초는 익히 알고 있는 미술계 인사로 넘쳐 나고 있다. "모든 것이 실제로는 내부, 인사이드에 있지요."라고 켈러가 덧붙인다. "장 뒤뷔페(Jean Dubuffet)를 생각해 보세요." 현대 프랑스 화가인 뒤뷔페는 1922년에 정신질환이 있는 사람들의 예술적 기교에 관한 책을 읽은 후 아르 브뤼(art brut, 프랑스어로 아웃사이더 미술)라는 용어를 만들었고 그런 미술을 수집하기 시작했다. 1950년대 초반 뒤뷔페는 아르 브뤼가 "전문가의 생산물보다 더 대단하다."고 했다. 그 이유는 아르 브뤼 작품들이 "고독과 순수하게 진심에서 우러난 창의적 충동으로 제작되었고 거기엔 경쟁, 갈채, 출세에 대한 걱정이 개입되지 않았기 때문"이라고 했다.

켈러와 카텔란은 바이엘러 미술관에서 열릴 카텔란의 전시에

대해 의논한다. 구체적인 내용은 비밀이지만 이로써 카텔란이 다시 작업을 하게 될 거라는 점을 추측할 수 있다. 하지만 그가 은퇴를 취소하지 않고 새로운 것을 전시하는 명민한 방식을 고안했다는 것을 필자는 알고 있다. 머리 없는 말 박제 조각 「무제」(2007)는 에디션이 세 개이며 그 외 아티스트 프루프 두 점이 있다. 바이엘러에서 말 다섯 점 전부를 한 벽에 좁은 간격으로, 몸통 뒤쪽 4분의 1을 밖으로 내놓은 채 걸 계획인데 그 모양은 마치 이상한 서커스 행진의 대열처럼 보일 것이다. 단독 작품들을 군상의 일부처럼 제시하면 작품의 의미는 사실상 바뀌게 된다. "좋은 작품은 알아볼 수 있어도 걸작은 알아보기 어렵죠." 카텔란이 몇 년 전 필자에게 한 말이다. "작품은 걸작이 되기 위해서 많은 작업을 수행해야 합니다." 실제로 카텔란은 자신의 조각들이 스스로 수행하게끔 하고 싶어 한다.

전시실 몇 개는 관람하지 않고 통과하다가 여성의 질을 연상시키는 추상 작품이 전시된 전시실에서 작품을 관람한다. 현재 80대 후반인 루마니아 미술가 제타 브라테스쿠(Geta Brătescu)가 만든 모더니즘 자수 작품이 1968년에서 2004년 사이에 제작된 작가 미상의 탄트라 회화들과 나란히 걸려 있다. 종이에 그린 탄트라 회화들은 모두 중앙에 타원의 형상(대체적으로 검은 구멍)이 있고 진동하듯 강렬한 색채의 아우라가 타원 주변을 두르고 있다. 이 그림들을 보니 캐롤 더넘에게 전화를 해야겠다는 생각이 떠오른다. 더넘은 전화벨이 두 번째 울렸을 때 받더니 "아르세날레로 가고 있는 중입니다. 거기 계시죠?"라고 한다.

필자는 카텔란에게 시몬스와 더넘을 소개시켜 주고 싶다고 말한다. 그는 시몬스는 만난 적이 있고 그가 "대박"이라고 평가하는 영화 「아주 작은 가구」에 시몬스가 출연한 것도 봤다. 카텔란은 더넘을 한 번도 만난 적이 없다. 더넘이 도착하면 인사를 나누겠지만 전시를 보는 것이 우선이다. 녹음이 우거진 자르디니를 나오면서 프란시스 알리스의 작품을 되새겨 본다. 알리스는 비엔날레 사전 개막식에 자신을 대신해서 살아 있는 공작새를 보내고 동료들과 시간을 보냈다. 그 작품의 제목은 「대사The Ambassador」(2001)였다.

점심을 빨리 해결하기 위해 코라와 함께 맛없는 흰 빵 샌드위치를 사서 큐레이터와 미술사가 부부 그리고 그들의 10대 딸과 동석한다.(영국 학교는 학기 중에 단기방학이 있다.) 큐레이터는 아웃사이더 미술에는 전혀 관심이 없다고 털어놓는다. "모두 직관적, 반복적 흔적 만들기와 세계 속에 존재하는 자신들의 세계라는 항상 동일한 미적 특징을 갖고 있어요. 새로운 것은 제시하지 않지요."라고 그녀가 말한다. "구시렁거리는 소리에서도 진실을 찾아 볼 수 있지만 진짜 미술가들은 지적인 프로젝트를 해요. 한편으로 보면 고함치는 것과 열변을 토하는 것의 차이점 같은 거고 다른 편에서 보면 철학적인 작업을 하는 거겠죠." 큐레이터의 남편은 약간 다른 입장을 갖고 있어서 큐레이터들이 아웃사이더 미술을 싫어하는 만큼 미술가들은 그 미술을 좋아한다고 주장한다. "미술가 입장에서는 프로페셔널 미술의 이론에 치우친 맥락에서 벗어나 마음이 편하다고 생각할 거예요."라고 그가 말한다.

조니의 전시 나머지 부분을 보기 위해 걸어간다. 아르세날레

로 들어가는 회전문을 통과하다가 황백색 트렌치코트 차림에 선글라스를 낀 시몬스와 마주친다. 가장 최근에 만난 이후에 시몬스는 「나의 미술」의 첫 장면을 촬영했다. 더넘이 1988년 베네치아 비엔날레에 참가한 이후로 그녀는 비엔날레를 보지 않았지만 아르세날레에서 신디 셔먼이 기획한 섹션에 과거 협업 작품이 나와 있다. 이 전시에 「실제 사진 The Actual Photos」(1985)이 걸려 있는데 그녀는 기분이 어떨까? "제가 전에 했던 거의 모든 작업이 이 전시 주제에 적합할 거예요. 그래서 그 사람들이 왜 이것 하나만 선택했는지 약간 어리둥절해요."라고 말하는 그녀는 정말 어안이 벙벙한 것 같다. 전체적으로 봐서, 의도적으로 자신을 밖으로 드러낼 수 있는 현존 미술가들이 많이 있는데 고인이 된 아웃사이더 미술가들의 작품이 전시에 많이 나온 점을 그녀는 안타깝게 생각한다. "심령술사와 재소자보다 지역 미술가들이 제 마음에는 더 드네요."라고 그녀가 말한다.

카텔란이 회전문으로 들어오더니 시몬스의 뺨에 정중하게 입맞춤 인사를 한다. 사교적 인사말을 나눈 뒤 그가 질문한다. "모든 바틀렛을 처음 아신 게 언제였습니까?"

"선생님이 알기 전부터요!" 시몬스가 말한다. "1998년인가 1999년인가 아웃사이더 아트페어에서 알게 됐죠." 카텔란은 2002년 혹은 2003년 이전까지는 바틀렛의 작업을 본 적이 없다고 한다. 똑같이 수집하고 있는 다른 미술가의 작품이 있는지 필자가 그들에게 큰소리로 질문한다.

"어쩌면 선생님 남편?" 카텔란이 농담조로 말한다. "제가 선생

님 남편을 언제 처음 알았을까요?"

"갖고 계세요?" 시몬스가 말한다.

"아니요. 하지만 그랬으면 좋겠습니다. 갖고 계시나요?" 카텔란이 묻는다.

시몬스가 큰소리로 웃는다. "네. 갖고 있죠."라고 대답하는 그녀는 재미없는 농담에 멋쩍은 기색이다.

"선생님이 남편분의 약점을 쥐고 계시는군요!"라고 카텔란이 놀리듯 말한다. "글래드스톤에서 했던 전시를 봤는데 여자 거시기만 있더군요!"

마침 더넘이 도착해서 카텔란에게 친절하게 인사말을 건넨다. 필자는 「대수욕도(모래)」의 안부를 물어본다. "완벽하게 복원되었어요." 그가 기분 좋게 말한다. "보수한 티가 전혀 안 나요. 아무리 봐도 안 보여서 흠집이 없었는데 착각한 게 아닐까 의심할 정도예요." 더넘은 그 전시의 충격에서 회복하느라 힘든 시간을 보냈다고 한다. "전시를 상대로 제가 완패했죠. 겨울 내내 거의 아무것도 못 했습니다."

필자가 세 미술가들이 함께 있는 사진을 찍어 준 후 카텔란은 자신의 볼일을 보러 간다.

이 전시의 일부인 커다란 백색 원형 전시실의 중앙에는 마리노 아우리티(Marino Auriti)가 1950년대에 만들어 「백과사전 궁전」이라는 이름을 붙인, 상상 속 136층 건물의 건축 모형이 놓여 있다. 이탈리아계 미국인 아우리티는 자동차 정비소를 운영하면서 차고 밖에서는 미술품 액자 사업을 운영했다. 주변 벽에는 나이지

리아 사진가 J. D. 오카이 오제이케레(J. D. Okhai Ojeikere)가 아프리카 여성의 정교한 건축적 헤어스타일을 담은 흑백사진 43점이 한 줄로 걸려 있다. 익살맞은 배치다.

"개방적인 태도를 지닌 어떤 컬렉터의 아름다운 둥근 방 같군요." 프란체스코 보나미가 말한다. "이탈리아계 미국인과 아프리카인의 결합은 보조금 따기에 더할 나위 없이 좋지요." 이 큐레이터는 유유자적하며 아내 바네사 라이딩(Vanessa Riding)과 젖먹이 딸을 대동하고 전시를 관람 중이다. 우리는 바이엘러에서 열릴 카텔란의 전시에 대한 잡담을 주고받는다. 보나미는 작품에 "카푸트(Kaputt)"라는 제목을 붙였는데 독일어로 "부서진"이라는 뜻이며 1944년 쿠르치오 말라파르테(Curzio Malaparte)가 쓴 동명의 소설이 있다. "말 네 마리를 거세했어요. 프랑수아 피노의 말만 무사했지요!"라며 미술품 경매회사 크리스티의 소유주인 영향력 있는 미술 컬렉터를 언급한다. 특이하게도 보나미가 카텔란의 은퇴를 폄하하는 듯한 발언을 한다. "마우리치오는 자신의 황금 거위가 나이를 먹어서 알을 많이 낳을 수 없다는 것을 잘 알고 있었죠."라고 주장한다.

우리 옆에 우뚝 서 있는 「백과사전 궁전」을 턱으로 가리키며 아웃사이더 미술에 대한 생각을 물어본다. 마치 자신의 절친한 친구가 미친 게 아닐까 하는 의문이 갑자기 생겼다는 듯 정색을 하고 필자를 쳐다본다. "위험한 길, 바닥이 안 보이는 구덩이네요."라고 말하며 머리를 가로젓는다. "인사이더 미술가는 자신의 충동에 틀을 만들어 끼우는 방법을 알고 있어요. 아웃사이더 미술가는 멈출

수 없습니다. 소믈리에와 술꾼의 차이점 같은 거죠."

시몬스와 더넘이 보이지 않아서 우리는 아르세날레의 동굴 같은 복도를 한걸음에 지나가다가 어떤 방에서 그들을 다시 만난다. 밀워키에서 제빵사였던 유진 본 브루엔셴하인이 1943년에서 1968년 사이에 제작한 회화와 사진이 걸려 있는 것이 눈에 띈다. 브루엔셴하인은 환각적인 풍경과 하늘을 그린 소형 회화와 알록달록한 무늬가 있는 벽지를 배경으로 야한 자세를 취한 아내의 사진을 제작했다. 그중 회화 한 점은 카텔란이 대여해 준 것이 분명한데 지난번 그의 집에서 봤던 기억이 있다. "우리도 이 촬영에서 나온 사진 중 한 점을 갖고 있어요."라고 말하며 시몬스가 가리키는 사진에는 금발 여성이 황금색 의자에 앉아서 카메라를 요염하게 쳐다보며 다리를 위로 번쩍 들어 올리고 있다. "우리 사진에도 똑같이 흰색 속옷을 입고 있고 조명도 비슷하네요."

코라와 필자는 거의 한 시간 전부터 목이 말랐기 때문에 물을 마실 곳을 찾다가 전시 기간에만 운영하는 카페를 발견했는데 거기에 마이클 엘름그린과 잉가 드락셋이 줄을 서 있다. 이 듀오는 4년 전 "그들의 해" 이후 베네치아에 온 적이 없다. 이번에는 조니의 오랜 친구라서 참석한 것이다. 조니가 미술감독으로서의 첫 기획 업무로 엘름그린 & 드락셋에게 트루사르디 재단을 위한 작품 제작을 맡기면서 그들은 서로 알게 되었다.

"몸은 여기 있지만 마음은 뮌헨에 있어요." 엘름그린이 말한다. 이 듀오는 9일 뒤에 열릴 도시 전역 프로젝트 연작 기획을 진행 중인데 아직 할 일이 많이 남았다. 전에 만났을 때 그들이 미술가

노릇을 제대로 하지 않았다면 큐레이터로 다시 태어났을 것이라고 했던 말을 필자가 다시 꺼낸다.

"저는 미술가의 정체성을 입으로 맛보거나 코로 냄새 맡지 않지요. 전 문화 생산자이거든요." 엘름그린이 현란하게 손짓을 하며 말한다.

드락셋이 재빨리 하늘 쪽으로 시선을 돌렸다가 도와달라는 표정으로 필자를 쳐다본다. "전 미술가입니다. 다른 이름으로 저를 부르지 않을 거예요. 그건 제가 동성애자이지만 저 자신을 '퀴어'라고 부르지 않는 것과 마찬가지죠."라고 드락셋이 말한다. "저 자신을 미술가로서 받아들이기로 결단을 내렸던 때가 생각나네요. 뉴욕에서 서른 살 생일을 맞았을 때였는데 그때 우리 둘은 레지던시 프로그램에 참가하고 있었어요. 그때까지만 해도 저는 어색했지만 그 후에는 '에라 모르겠다.'라고 생각했어요. 저는 무엇이든 다 될 수 있으므로 미술가도 될 수 있었던 거죠."

"이런 정체성 집단들은 **진짜** 한물갔어. 너는 20세기에는 동성애자 미술가였어." 엘름그린이 이렇게 말하며 드락셋을 장난기 가득한 눈으로 본다. "우리는 미술가가 되기에는 너무 바쁘다고 말할 수도 있을 거예요. 작품도 만들고, 연극 퍼포먼스도 하고, 책도 출판하고, 티셔츠도 디자인하고, 전시 기획도 하고…… 너무 많아요." 엘름그린이 자신의 창작 파트너를 보면서 생각에 잠기더니 이윽고 다시 입을 뗀다. "우리는 덫에 걸리거나 궁지에 몰리지 않으려고 하는 생쥐나 마찬가지죠. 우리 작업은 보편적 진실에 대한 것이 아니에요. 우리가 하는 일은 전부 사소한 거짓말을 하는 거예요."

물 네 병을 사서 전시를 보러 돌아가는 길에 신디 셔먼 기획이라고 표시된 전시 구역 안에 있는 회색 벽의 은밀한 방에 시몬스와 더넘이 있는 것이 눈에 띈다. 시몬스가 앨런 맥컬럼(Allan McCollum)과 함께 제작한 컬러사진 32장이 벽에 한 줄로 걸려 있다. 전자현미경을 이용해 초소형 플라스틱 인형을 극단적으로 클로즈업해서 찍은 사진 작품이다. 그 벽 반대편에는 셔먼이 소장하고 있는 빈티지 사진 앨범을 전시하는 유리 진열장이 있다. 거기에는 1960년대부터 제작된, "안주인"으로서 절제하는 순간을 연기하는 여장 남자 사진들이 있다.

더넘은 퍼포먼스 아트를 지원하는 비영리기관인 퍼포마(Performa)의 대표 로즈리 골드버그(RoseLee Goldberg)와 이야기를 하는 중이고, 시몬스는 셔먼과 직접 메모를 주고받고 있다. 필자가 은근슬쩍 시몬스와 셔먼의 대화에 합류한다. "기획 작업은 반반 나눠서 했지만 마시밀리아노가 저 혼자 한 것으로 해 줬어요. 저 혼자 다 했다고 그 사람이 말하면 정말 안 되는 건데 말예요." 셔먼이 다정한 말투로 말한다. 이 전시실들은 팔라초 델레스포지치오네에서 하는 조니의 전시와 매우 잘 어울린다. 비엔날레 기간 초반에 만난 한 독립 큐레이터가 필자에게 셔먼을 큐레이터로 불러들인 것은 술책, 유명인을 내세운 광고, 라이센싱 사업이라고 말한 적이 있다. 비엔날레가 주는 많은 즐거움 가운데 하나는 심한 욕을 해도 죄의식에서 해방되는 그럴싸한 기회를 제공한다는 점이다.

셔먼이 자신의 딜러인 자넬 라이어링(Janelle Reiring)과 헬렌 위너(Hellen Winer)와 전시실을 나가는 사이 시몬스, 더넘, 코라와 필

자는 무거운 발걸음을 옮긴다. 보라색 정장 차림의 금발 여성 사업가를 조각한 8피트(2.4미터) 높이의 찰스 레이 작품 주변을 돌면서 함께 관람하는데 시몬스가 이렇게 말한다. "선생님이 우리에게 질문을 하면서부터 저는 우리 자신을 '신뢰할 만한 미술가'로 바꾸기 위해 우리가 만드는 창작물의 깊이와 넓이에 대한 생각을 더 많이 하게 됐어요. 카메라 셔터를 그저 누르기만 하는 것보다 훨씬 더 큰일을 떠맡은 거죠." 더넘이 물을 단숨에 마신 후 동의한다. "저도 이런 마음속 울림이 있어요. 미술가가 **되기** 위해 미술을 해야 합니다. 하지만 미술을 하기 위해 미술가가 **되어야** 하지요. 미술가가 자기 재현과 자신의 현재 행동을 나란히 놓는 것에 관한 문제입니다. '이거 싫어, 더 이상 안 할래.'라고 생각했던 때를 거쳤지만 저 자신의 존재에 대한 자각을 그보다 더 잘 만족시키는 것은 아무것도 없다는 사실로 항상 되돌아오지요."

시몬스와 더넘은 은퇴에 대해 전혀 생각하지 않는다. "전 제가 원하는 것을 한 번도 가져 본 적이 없어요." 시몬스가 설명한다. "어린아이가 그런 것처럼 말이죠. 안 들리고 안 보이면 어쩌나 하는 불안이 저를 엄습하지요." 더넘은 훨씬 더 완고한 태도를 갖고 있다. "예순셋이지만 멈추지 않을 겁니다. 저한테 차를 몰지 말라고 하는 사람은 없어요. 이 빌어먹을 일을 하는 방법을 저는 알고 있고 훨씬 더 미친 생각이 제 머릿속에 들어 있지요. 전속력으로 전진하는 것보다 더 재밌을 일이 뭐가 있을까요?"

우리는 「당신 어머니의 누드를 감상하기 위해 현재 사용되는 방식 Living Means to Appreciate Your Mother Nude」(2001)을 포함해서

로즈메리 트로켈(Rosemary Trockel)의 작품들이 모여 있는 곳 앞에서 떠날 줄을 모른다. 몇 걸음 옮기면 「숨겨진 어머니The Hidden Mother」(2006~2013)라는, 1840년부터 1920년 사이에 찍은 아기 사진 997장을 담은 30피트(약 9미터) 길이의 유리 진열장이 있다. 이탈리아 미술가 린다 프레니 나글레르(Linda Fregni Nagler)가 모은 이 사진들은 담요를 뒤집어쓴 채 의자 뒤나 카메라 프레임 밖에 몸을 숨긴 여성이 아기가 움직이지 않게 뒤에서 받치고 있는 모습을 찍은 것들이다.

뜻밖에도 옆 전시실 입구에 조니가 혼자 서 있다. 크리스티가 선별한 고객들을 위한 전시장 안내를 막 끝낸 참이다. 1~2분의 시간도 더 낼 수 없다는 것을 잘 알지만 천천히 같이 걸으면서 본론으로 들어간다. "이 비엔날레에 가족과 연관된 작품이 왜 이렇게 많은 거죠?" "미술은 우리가 사랑하는 사람의 역할을 대신하거든요." 조니의 얼굴에 피곤이 묻어나지만 그는 지체하지 않고 대답한다. "대(大) 플리니우스는 코린트 아가씨에 대한 전설에서 인간이 만든 이미지의 기원에 대해 분명하게 설명했어요. 아가씨의 연인이 위험한 긴 여행을 곧 떠날 것이라서 그 전에 아가씨가 벽에 비친 연인의 그림자 외곽선을 따라 그림을 그리죠." 말을 멈추더니 자신의 전시를 유심히 보고 있는 무리들을 훑어본다. "회화는 그렇게 탄생한 거예요."라고 이어서 말한다. "인간은 자신이 사랑하고 곧 잃어버릴 것 같은 것을 꼭 잡기 위해 이미지를 만듭니다."

3막

숙련 작업

데미언 허스트
「어머니와 아이(분리됨)」
2007년 복제품 전시(원본 1993년)
2007

1장

데미언 허스트

2009년 7월. 필자가 탄 택시는 데미언 허스트가 사는 데번 농가로 향하는 시골길을 질주하다가 긴 진입로로 들어서서 미술가가 방목하는 소떼 옆을 지나간다. 이 광경은 「어머니와 아이(분리됨)Mother and Child(Divided)」(1993)를 연상시킨다. 이 조각은 길게 이등분한 어미 소와 송아지 각각 한 마리를 4면이 유리로 된 수조에 넣고 포름알데히드로 채운 작품이다. 그가 만든 유명한 상어 작품 「살아 있는 자의 마음속에 있는 죽음의 육체적 불가능성The Physical Impossibility of Death in the Mind of Someone Living」(1991)의 후속작으로, 건조한 개념미술을 재치 있고 정서적 매력이 넘치는 조각으로 전환하여 허스트의 명성을 공고히 했다. 허스트의 조수들이 이런 "정물들(still lives, 정물의 프랑스어 natures mortes는 죽은 자연을 의미한다.)"은 계속 만들고 있지만 이 미술가는 점 회화, 회전 회화, 나비 회화를 더 이상 제작하지 않으며 노동 집약적 작품인 알약과 약장을 제작하는 작업실을 폐쇄했다고 주장한다. 허스트는 이 회화 작업실이 자택을 겸하고 있다는 이유로 이곳에서 거의 혼자 시간을 보내고 있다. 그는 미술계를 놀라게 하는 행동을 해 왔

는데 요즘에는 손에 유화 물감을 묻혀서 직접 캔버스에 바르고 있
다. 허스트는 항상 교묘한 사람이었다. 지금은 여러 가지 의미에서
수완이 좋은 사람이다.

택시에서 내리니, 물감에 뒹굴었는지 털이 분홍색으로 물든
보더콜리 한 마리가 반갑게 맞아 준다. 허스트의 제작사 사이언스
(Science)의 대표 주드 타이렐(Jude Tyrrell)이 집에서 나온다. 이 여성
은 영국의 코미디 집단 몬티 파이튼(Monty Python) 출신 코미디언이
면서 텔레비전 프로그램 진행자인 마이클 페일린(Michael Palin)과
일했는데 12년 전부터 이 미술가와 일하고 있다. 언론계 동료 한 사
람은 타이렐을 지옥문을 지키는 머리 셋 달린 개 케르베로스 같은
사람이라고 설명한다. 잠시 뒤 허스트가 나타난다. 그의 회색 반바
지와 갈색 후드 점퍼에는 온갖 물감이 튄 자국이 있고 티셔츠에는
"당신의 더러운 마음에서 나오는 생각 때문에 지옥에 갈 것이다."
라고 인쇄되어 있다. 마우리치오 카텔란의 말 작품을 표지로 쓴
『걸작의 뒷모습』영국판 한 권을 허스트에게 선물한다. "음…… 이
탈리아인."이라고 그가 말하며 책을 살펴보다가 입가에 희미한 조
소를 머금는다.

허스트가 쿤스의 작품을 수집하고 있는 것을 익히 알고 있기
때문에 이슬비를 맞으며 회화 작업실로 이동하면서 지난주 쿤스
의 강연회에 갔었다는 말을 건넨다. 허스트는 서펜타인 갤러리에
서 열린 쿤스의 전시가 "끝내준다"면서 긍정적으로 평가한다. 쿤
스의 「매달린 하트」(1994~2006)가 2007년 11월 2360만 달러에 판
매되어 쿤스는 허스트를 가볍게 제치고 세계에서 가장 비싼 현존

미술가로 정상에 우뚝 섰다. "마음속으로는 제프 같은 사람과 경쟁할 수 있어요."라고 허스트가 시인한다. "한가할 때 속으로 '그 사람 지금 뭐할까? 나는 이런 거 하고 있는데.' 또는 '내가 한 게 더 괜찮으면 좋겠다.' 이런 생각을 해요. 경쟁심이 생기지만 막상 미술을 보면 모든 게 다 사라지죠."

비용을 아끼지 않은 티가 나는 신축 실내 수영장과 체육관을 지나자 그가 "오두막"이라고 부르는 건물이 마침내 눈앞에 나타난다. 원래는 철도 신호소였던 건물에 굴뚝과 창문을 달았다. 나무로 된 건물 전면에는 청록색 물감을 뿌린 자국과 검정색 물감을 끼얹은 자국이 있다. 평범하다는 말은 이 건물을 표현하는 정확한 단어가 아니다. 허름한 것도 아니다. 그것은 바로 가난한 화가의 판잣집에 대한 향수 어린 환상이다.

오두막 내부는 어둡고 물건이 가득 들어차 있으며 서까래는 노출된 상태고 전구에는 전등갓이 없다. 캔버스 열두어 점이 한쪽 벽에 기대어 있다. 어떤 것은 앞면이 보이게 놓여 있고 어떤 것은 벽을 보고 있다. 잡동사니 사이로 난 길을 따라가다 대형 거울과 어수선한 침대를 지나니 메두사를 그리고 있는 미완성 회화 세 점이 보인다. 이 회화들로부터 좀 떨어진 곳에 있는 박제 곰은 아무래도 메두사의 성난 눈빛을 받아 화석처럼 굳어 버린 것 같다.

허스트는 이런 비좁은 숙소에서 작업하는 것을 좋아한다. "제가 원하면 어떤 공간이든 만들어 내는 데 익숙해요. 지랄 맞은 것은 무한한 가능성이죠." 5×7.5피트(약 1.5×2.3미터) 크기의 캔버스 하나를 잡더니 솜씨 좋게 현관 밖으로 밀어서 건물 외벽에 기대어

놓는다. "공간 속에 경로를 표시해야 한다는 사실이 맘에 들어요." 라고 말하며 그가 캔버스 두 개를 밖으로 옮겨 놓아서 세 폭짜리 그림 전체를 볼 수 있게 되었다. 회화 세 점이 작은 건물 앞면 전체를 덮고 있다. 「기억상실Amnesia」이라는 제목의 현재 작업 중인 패널 세 개는 빨간 해골 형상과 텅 빈 파란 방에 있는 빨간 의자가 특징적이다. 상어 턱뼈를 그린 가운데 패널에는 재앙을 막는 파티마의 눈 같은 안구가 있다.

"저는 항상 회화에 대해 이런 공상을 해 왔어요." 허스트가 말한다. "어떤 화가의 개념적 아이디어 같은 거죠. 나비 회화는 한 화가를 상상하며 만들었어요. 그 화가는 단색조 회화를 제작하려고 하는데 나비들이 계속 회화 표면으로 내려와서 엉망진창으로 만들어 버리는 겁니다. 저는 가공의 이야기가 계속 작품 뒤에서 일어나도록 해 왔지요." 이 화려한 회화들은 죽은 나비를 통째로 표면에 붙여 놓은 것으로, 날개만 사용된 "만화경(Kaleidoscope)" 회화와는 차별화된다. 지난 몇 년 동안 허스트는 영국에서 나비를 가장 많이 수입한 사람이었다.

허스트가 작품 건조 용도로 사용하는 조립식 건물 별채에 들어가서 또 다른 세폭화 「암소The Cow」 패널 세 개를 갖고 나와 「기억상실」 위에 하나씩 놓는다. 더 단순한 구성이며 표면에 진짜 검정 털이 몇 개 붙어 있다. "동시에 작업하는 회화가 최소 열두 개는 되어야 해요. 안 그러면 할 일이 충분하지 않아서 불만이거든요." 빗줄기가 거세진다. 허스트는 아랑곳하지 않는다. 그는 비를 좋아한다. "저는 렘브란트에 더 가깝게 다가가고 있고 베이컨에서는 멀

어지고 있다고 생각해요. 사생을 지속적으로 많이 하다 보면 더 나아질 겁니다." 허스트는 작품들을 안으로 넣은 후 이어 말한다. "회화는 진짜 힘들어요. 자신의 한계는 받아들이지만 불가능한 것을 바라니까요."

3년 전 허스트는 열여섯 살 이후로 처음 붓을 들었는데, 자신의 그림 그리는 기량이 붓을 놓았던 그때 그 수준에 멈춰 있다는 것을 깨닫고 "끔찍한" 기분이었다. "처음 그린 회화는 형편없었지만 제가 신념을 가지고 있다는 사실을 알았어요."라고 허스트가 말한다. 「암소」의 첫 번째와 세 번째 패널은 배경에 흰 점이 있다. 대충 봐도 그 이전에 했던 점 회화를 연상시킨다. 점 회화는 다양한 물방울무늬가 정확한 격자 형태로 배열된 작품이다. "이번 신작인 점 회화는 '엉망진창'에 관한 것이지만 그전에 제가 했던 점 회화들은 '완벽함'에 관한 것이었어요."라고 설명한다. 그는 "더 사적인 것"이라고 설명한 것을 위해 기계 미학을 포기했다.

회화 작업용 오두막으로 들어가 허스트는 물감이 여기저기 튄 때 묻은 1930년대 가죽 의자에 앉고 필자는 고리버들로 만든 흔들의자에 앉는다. 조수는 한 명도 보이지 않는다. 정확하게 말하면 박제된 새, 해골, 붓, 여러 세간들만 보이고 다른 사람이 있을 여지는 없다. "전 항상 반에서 그림을 제일 잘 그리는 사람이 되고 싶었어요. 한 번도 그런 적은 없지만 오히려 그래서 도움이 되었죠. 앞서 가기 위해 다른 방법을 찾아야 했거든요. 제가 그림을 제일 잘 그리는 사람이었다면 사회에 나와서 실망이 컸을 거예요." 허스트는 사업가적 역량, 즉 독창적인 발상, 마케팅, 매니지먼트에 소질

이 있는 사람으로 잘 알려져 있어서 그가 직접 작품을 만들까 하는 의심도 그만큼 많다. 허스트는 캔버스를 팽팽하게 당기고 밑칠을 하는 작업은 다른 사람에게 시키지만 그 외에는 단독 퍼포먼스라고 주장한다. "제가 직접 그림을 그리고 있다는 사실을 여전히 믿지 않을 거라고 생각해요. 제 손에 물감을 얼마나 묻히는지는 문제가 되지 않습니다." 그가 큼지막한 프라다 안경테를 벗더니 눈을 비빈다. "위험한 과도기죠."라고 그가 고백한다. "제가 직접 그린다는 기획은 처음에는 힘들었어요. 이런 생각을 했었죠. 과거가 지워질까? 그 기획에 내가 동의하지 않는다는 걸 의미하는 걸까?"

허스트가 공장 여러 개를 가동하는 방식에서 아마추어 중산층 화가를 연상시키는 방식으로 전환한 것은 흔히 작업의 발전에 대해 갖는 세간의 기대를 저버리고, 허스트에 대한 미술계의 믿음에 도전하는 경력의 역행이다. 불과 몇 년 전 허스트는 "저는 화가가 되고 싶은 조각가인 걸까요? 아니면 현재 회화의 지위가 로고로 격하되었다고 생각하는 냉소적인 화가인 걸까요?"라고 말한 적이 있다. 필자가 그때 했던 말을 다시 언급하니 그가 큰소리로 웃는다. "저는 둘 다입니다. 여전히 냉소적이지요. 아직도 의심이 많아요. 지금까지 저는 화가**이면서** 조각가라고 말해 왔습니다. 지금은 미술가**이면서** 코미디언이지요. 유명 미용사 같은 사람이에요!" 허스트는 비평가들이 이 신작 회화들을 헐뜯었으면 하고 기대한다. "하지만 알다시피 워홀은 '비평가들이 안 좋아할수록 더 많이 하라.'고 말한 적이 있지요."

허스트는 무엇보다도 다작하는 미술가다. 마침 그가 점 회화

를 약 1000점 정도는 그렸다고 말한다. 그는 2001년부터 데이터베이스를 꼼꼼하게 작성하고 있지만 술에 취해 지내던 1990년대부터 공백이 군데군데 있다. 그래서 총계는 정확하지 않다. "지금 제작하고 있는 것이 무엇인가에 따라 제작 개수가 결정되지요."라고 그가 말한다. 하지만 수요가 숫자를 결정한다는 것을 은연중에 내비치고 있어서 그가 한 말의 반은 모순이다. "미술 시장은 우리가 알고 있는 것보다 훨씬 규모가 큽니다." 허스트가 회색 물감이 잔뜩 묻은 큰 붓을 집어서 막대기처럼 허공으로 던진다. "미술 시장쪽 일에 관심이 있다면 더 많이 만드는 게 유리하지요."라고 말하면서 1년에 회화 열두 점만 제작하는 구상 화가의 이름을 거론한다. "유통되는 작품이 충분하지 않아서 실제로는 그 사람의 작품 시장이 활성화될 수 없어요."

타이렐이 점심 먹을 시간이라고 알려줘서 빗속을 터벅터벅 걸어 허스트의 농가로 간다. 털을 짧게 자른 큰 고양이 스탠리가 기다란 나무 식탁 위에 늘어져 있다. 나무 식탁은 워홀 작품 두 점, 회색 해골 회화와 1963년부터 빨간색의 멋진 자동차 사고 장면을 담은 「다섯 개의 죽음Five Deaths」 사이에 놓여 있다. "미술품을 구매하면서 얻은 최대 장점은 제 컬렉터들을 이해하게 됐다는 거예요. 작품 수집은 어마어마하게 중독성이 있지요."라면서 허스트가 텔레비전이 있는 옆방으로 필자를 데려간다. 허스트가 경매에서 3300만 달러에 산 베이컨 자화상 아래에 있는 빈백 의자에 우리는 자리를 잡는다. 방은 노란색 벽에 파란색 카펫이 깔려 있다. 벽에 걸린 대형 텔레비전의 양쪽으로 워홀의 오렌지색 「작은 전기

의자Little Electric Chair」와 베이컨이 1943~1944년부터 제작한 중요한 회화가 놓여 있다. 테이트 브리튼 미술관에 전시된 세폭화 「십자가에 못 박힌 예수를 그리기 위한 인물 습작 세 개Three Studies for Figures at the Base of a Crucifixion」 중 우측 패널의 원본인 것 같다. 미디어 노출을 위한 방의 모든 배치는 워홀부터 베이컨까지 허스트가 받은 영감의 흔적을 반영하고 있다.●

"선생님과 선생님의 신화는 어떻게 다른가요?" 필자가 질문을 던진다.

"자신의 이미지는 자신이 걸치고 있는 거예요. 걸치고 있는 게 자기 자신은 아니죠."라고 그가 말한다. "제가 걸치고 있었던 사람이 진짜 제가 아니라는 것을 과거 어느 순간에 문득 깨달았던 것 같아요. 저는 본질적으로 큰 변화들을 겪었지만 그것이 작업에서 제대로 드러나지는 않았죠. 그렇게 많이 변하지 않았더라면 아마 저는 영원히 그 작업을 할 수 있었을 거예요." 허스트가 머리를 긁

●　이 집에서 허스트를 인터뷰한 것이 이번이 처음은 아니다. 2005년에 그는 필자와 의례적인 말을 몇 마디 나눈 후 곧바로 자신의 침실로 필자를 데려갔다. 침대는 흐트러져 있었다. 옷가지들은 바닥에 널려 있고 젖은 수건이 문고리에 걸려 있었다. 나중에 그 당시 애인 마이아 노먼(Maia Norman), 아들 세 명, 운전기사와 함께 점심을 먹었다. 몇 달 전부터 허스트는 술을 마시지 않았지만 바타르 몽라셰 와인 한 병을 주문했고 나중에 한 병 더 시키더니 결국 종업원에게 포장용 상자를 하나 준비하라고 지시했다. 닷새 뒤 밤 1시에 계속 울리는 전화벨 때문에 잠에서 깨어 전화를 받으니 "안녀어엉, 세라!"라는 소리가 들렸다. 이 미술가가 전형적인 시대의 반항아로 살던 시절에는 취중 전화를 자주 했으며 여기에 맞추기라도 한 듯 빈둥거리며 시간을 보내는 일도 자주 있었다. 그렇지만 오래전부터 허스트는 미디어를 겨냥한 퍼포먼스를 멋지게 수행해오고 있다.

적거려서 짧은 회색 머리카락이 헝클어진다. "그래서 제가 경매에 그 작품을 내보낼 수밖에 없었어요. 작품을 세상에 공표하는 행위일 뿐만 아니라 사형하는 행위였죠." 2008년 9월에 허스트는 최신작 200점 이상을 소더비에서 1억 1100만 파운드(1억 9800만 달러)에 팔았다. 미술 상품화에서 획기적인 사건이었고 이는 워홀이 "사업 미술가"라고 명명한 사람이 갖추어야 할 기술을 허스트가 완전히 익혔음을 의미했다.

"제가 좋아하는 것은 사실 돈이 아니라 돈의 언어예요." 허스트가 설명한다. "사람들은 돈을 잘 알고 있어요. 제 작업을 보고 요즘 누가 이런 것을 하느냐며 묵살할 수 있는 사람들도 있을 수 있겠죠." 이 미술가는 돈과 명성이 미술과 정직을 어떻게 능가할 수 있는지에 관해 자주 이야기한다. "진정성은 지금 하고 있는 일에 관한 겁니다."라고 그가 설명한다. "워홀은 '이보세요, 저는 유명인과 그렇고 그런 재미를 보는 사람입니다.'라고 말한 적이 있어요. 만약 그것을 인정하고 자신에게 솔직하다면 아무 문제없이 잘 굴러 가지요."

"선생님도 유명인과 놀아나는 사람인가요?" 필자가 질문한다.

"우리 모두 정도만 다를 뿐이지 그런 사람이라고 생각해요. 유명인과 관련된 것 전체가 죽음의 공포에서 비롯된 것이고, 미술이 항상 다루고 있는 것이 바로 그거죠. 사람들은 유명한 사람을 만나면 어떤 점에서는 불멸에 더 가까워진 것 같은 느낌을 갖잖아요." 허스트가 팔짱을 끼고 「전기의자」를 바라본다. "워홀은 명성을 미술의 형식으로 만들었어요."라고 그가 말을 잇는다. "제가 처

음 미술을 시작했을 때 우리가 다른 사람의 마음을 바꾸기 전에 다른 사람이 우리의 말에 귀 기울이게 할 필요가 있다는 것을 저는 너무나 잘 알고 있었죠."

허스트가 블랙베리에서 문자 메시지를 확인하느라 주의가 흐트러진다. 그가 전화기를 보고 있는 동안 필자가 말을 꺼낸다. "요즘 저는 미술가들의 페르소나에 심취해 있어요. 특히 선생님의 페르소나는……"

"역겨운가요?"라고 하며 그가 말을 자른다.

그게 아니라 "복잡하다"고 말하려고 했다고 필자가 말한다. 그가 선택한 단어를 들으니 바보처럼 이를 드러내며 웃는 모습으로 자신을 묘사한 그의 회화가 연상된다. 허스트는 제프 쿤스, 우크라이나 철강 재벌 빅토르 핀추크(Victor Pinchuk)와 함께 찍은 사진에서 카메라를 향해 우스꽝스러운 표정을 지은 적이 있다. "그 사진은 원본에 충실한 사본일 뿐이에요."라고 허스트가 말한다. "다른 사람들이 더 신뢰감 있게 보이도록 제가 돋보이게 나오지 않으려고 한 거죠."

어떤 미술 전문가들은 허스트가 지속적으로 미술계의 예의를 파괴하고 있어서 그가 미술을 존중하고 있기나 한 건지 궁금하다고 불평한다. "저는 권위가 마음에 안 들어요. 존중이 뭔지 모르겠어요."라고 고백한다. "제가 해 온 많은 일들은 제가 할 수 없을 거라고 사람들이 말했던 것에 기초해서 나온 거예요." 그는 골드스미스 대학교 재학 중에 《프리즈Freeze》라는 전시를 기획한 적이 있다. "모든 사람들이 저더러 미술가이면서 큐레이터가 될 수 없다고

하더군요. 그 후 저는 어떤 규칙도 지킬 수 없었어요." 1990년대 초반 어떤 딜러가 그에게 젊은 미술가들의 작품 판매 가격은 1만 파운드 이상이 될 수 없다고 했다. "저는 '웃기시네.'라고 했어요. 그 가격도 당시에는 어마어마한 돈이었지요. 하지만 제가 고집을 부려서 그 가격을 무시했어요. 상어가 그렇게 해서 나오게 된 겁니다. 최고 1만 파운드가 무슨 말입니까!" 찰스 사치는 포름알데히드에 넣은 허스트의 첫 상어 작품에 5만 파운드를 지불했다.

허스트의 요리사가 따뜻한 음식을 가져왔다. 필자는 빈백 의자에 음식을 흘리지 않으려고 안간힘을 쓰며 먹는다. 미술가는 요리사에게 자신은 나중에 먹겠다고 말한다. "미술과 범죄는 아주 가까운 사이라고 늘 생각해 왔어요."라고 말하며 뻣뻣한 턱수염이 난 뺨을 문지른다. "범죄는 대단히 창의적이죠. 은행이 있다고 칩시다. 제가 그 은행 옆 오두막을 사서 은행 밑으로 땅굴을 판 다음 바닥을 깨고 돈을 갖고 나와 다시 땅굴로 돌아가면 제가 거기 있었다는 것을 아무도 모를 거예요. 미술이 딱 그런 거죠!" 허스트는 상징적 범죄자 역할, 앙팡 테리블보다 더 많은 힘을 지닌 미술적 지위를 즐기는 것처럼 보이지만 자신을 자주 연예인으로 묘사한다. "모두 허튼 짓이에요."라고 그가 대답하며 앞에서 열거된 정체성들을 무시한다. "결국 마지막에 다른 사람들의 관심을 받는 자들은 '꺼져 버려, 내가 생각하는 것은 바로 이거야.'라고 말하는 사람들이에요. 미술가가 된다는 것은 제멋대로 하게 내버려 두는 걸 말하죠."

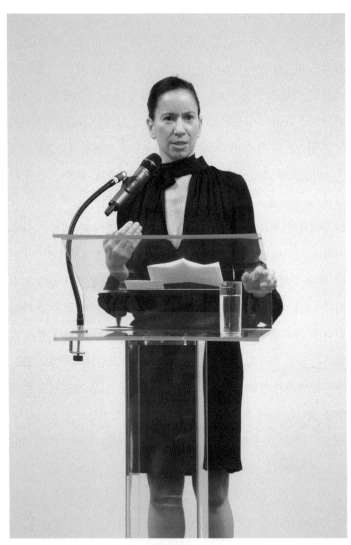

앤드리아 프레이저
「공식 환영사」
2001/2009

2장

앤드리아 프레이저

목 부위가 V자로 깊게 파인 검정색 칵테일 드레스 차림의 앤드리아 프레이저(Andrea Fraser)가 투명한 아크릴 강연대로 느긋하게 걸어 올라간다. 이 미술가는 작지만 단단한 체격에 갈색 머리카락과 도톰한 입술을 가지고 있다. 뒤통수에서 단단하게 쪽을 진 머리는 발레리나, 사서, 기타 성품 좋은 여성을 연상시킨다. 그녀는 흰 종이 한 장을 펼친 후 초롱초롱한 눈으로 자신을 보고 있는 청중을 찬찬히 훑어본다. 청중 150명 중에는 소정의 입장료 5유로를 내고 들어온 뒤셀도르프 쿤스트 아카데미의 학생들이 많이 있다. 그들은 율리아 슈토세크 재단의 흰 넓은 공간 아무 데나 자리를 잡고 앉아 있다. 이곳에서는 지금 퍼포먼스 아트의 역사에 관한 전시를 하고 있다.

"감사합니다. 율리아." 프레이저는 자신을 소개해 준 것에 감사 인사를 한다. UCLA의 전임 교수인 이 미술가는 학술적인 내용으로 강연을 시작한다. "장소 특정적인 미술을 하는 사람 대다수는 물리적 공간과 장소에 관여합니다."라고 말하는 그녀의 목소리가 메아리처럼 울린다. "제 작업은 장소의 비물질적 측면, 즉 장소

의 담론, 의례 그리고 특히 장소의 사회적 관계에 초점을 맞추고 있습니다." 자신의 미술 전략을 열거하고 개인적인 것이 정치적인 것이라는 자신의 신념에 대해 자세히 설명한 후 "감사합니다!"라고 말한다. 재빨리 종이를 접어서 강연대 위에 놓고 뒤로 살짝 두 걸음 물러선다.

그녀는 무거운 발걸음 소리를 내며 앞으로 전진하다가 갑자기 머리를 오른쪽으로 돌리고 남자 목소리로 크게 외친다. "이런 모범적인 발표를 해 주신 앤드리아에게 감사드립니다." 청중들이 큰소리로 웃는 사이 그녀가 인상을 쓰면서 정면을 똑바로 보고 꼿꼿하게 선다. 굵고 낮은 목소리로 다시 연설을 시작하며 "스펙터클 문화의 힘"이 어떻게 "급진적 실천의 소멸"로 이어질 수 있었는지에 대해 안타까운 마음을 드러낸다. 그리고 나서 화제를 자연스럽게 전환해 한 미술가를 길게 소개하는데 그 내용은 복잡하면서 설득력이 있다. "오늘 저녁은 이곳에 그분을 모시는 역사적인 순간입니다."라는 아부에 가까운 말도 한다.

프레이저는 좌우를 재빨리 돌아본 후 천장을 응시한다. "음……." 피곤한 투로 말한다. 앞서 봤던 경직된 성향의 인물이 그녀의 몸에서 빠져나간다. "교태 부리는 목소리를 내고 싶지는 않군요……. 하지만 저 자신은 미술가로서 항상 실망합니다."라고 말하며 엉덩이에 손을 올리고 강연대에 반쯤 기댄다. "저는 사람들에게 뭔가를 주지만 의사소통이 될 거라고 기대하지는 않습니다. 사람들이 생각하게끔 할 수 있기를 바라지만 교훈적인 것을 원하지는 않지요."라고 말한다. "그래서 제가 미술가인 이유가 무엇일까

요? 세상을 향한 비판적 입장을 취하기 때문이라고 추측합니다. 그것은 희망에 관한 것이 아닙니다. 지배 담론에 대해 제가 갖고 있는 혐오감을 보여 주는 것입니다."

프레이저는 다중인격자처럼 돌변한다. "몇 분 사이에 미술가 한 사람으로부터 얻을 수 있는 정보는 어느 정도일까요?" 새로 등장한 전문가가 단호하게 말한 후 또 다른 미술가에 대해 터무니없는 과찬을 거침없이 쏟아 놓는다. "걸작이 아직도 나올 수 있다면 그 미술가는 어떻게 해서든 걸작을 만들려고 할 겁니다." 나지막한 목소리로 진지하게 말한다. "권력, 미래에 대한 전망, 탁월한 아름다움을 실감나게 담은 작품들, 우리 모두에게 중요한 인본주의적 알레고리의 차원으로 승화된 작품들, 하지만 그 작품들이 무슨 의미인지 정확하게 모를 수 있습니다."

순식간에 청중들의 얼굴에 조용한 미소가 번지며 군데군데에서 웃음소리가 터져 나온다. 이 유명한 퍼포먼스를 비디오로 봤거나 현장에서 실시간으로 체험한 사람들은 대본을 보게 될 것이다. 「공식 환영사Official Welcome」라는 제목을 가진 이 작품은 2001년 모스 개념미술 연구소(MICA, Morse Institute of Conceptual Art)에서 처음 발표되었다. 이 사립 재단은 사실 바버라 모스(Barbara Morse)와 하워드 모스(Howard Morse) 부부의 어퍼 웨스트 사이드 자택 거실에 육중한 목조 강연대 하나만 놓인 것이 전부였다. 프레이저는 모스 부부가 지난 10여 년 동안 유일한 컬렉터였다고 한다. "컬렉터를 원하지 않았고, 미술을 사고판다는 생각에 완전히 반대했었죠. 그럼에도 불구하고 그 사람들은 그 자리에 있었고 그 작품을

사려고 애를 썼지요." 그때 이후로 그녀는 이 퍼포먼스를 8개국에서 13차례 실시했다.

「공식 환영사」는 여성 혼자서 진행하는 초현실적 시상식 같은 퍼포먼스로서 미술계 종사자 9명으로부터 호들갑스러운 소개와 축하 인사를 받는 미술가 9명을 프레이저 혼자 연기하는 작품이다. "제도 비평"이라는 용어를 만든 것으로 알려진 프레이저는 미술가의 제도를 탐구하는 퍼포먼스 작업을 자주 한다. 「공식 환영사」의 대본은 현존하는 미술가, 비평가, 딜러, 컬렉터의 발언과 인터뷰에 근거해서 미술계의 목소리를 신중하게 수집 및 조합한 것이다. 토마스 히르슈호른(Thomas Hirschhorn), 가브리엘 오로즈코, 벤자민 부클로(프란체스코 보나미가 제도 비평의 돈 비토 코를레오네라고 불렀던 하버드 대학교 교수)가 지금까지 한 퍼포먼스의 일부 재료인 것 같다. 프레이저에게 「공식 환영사」는 미술가들이 맡은 사회적 역할에 관한 것일 뿐만 아니라 그들에 대한 그녀의 심리적 반응에 관한 것이며, 거기에는 다른 미술가들이 받은 인정에 대한 그녀의 선망이 포함되어 있다.

"만약 제가, 음, 만약 제가 이, 이럴, 음, 자격이 된다면, 제 생각에 그 이유는 단지, 음, 마침내 어느 지점까지, 음, 도달했다는 점에 있습니다."라고 말하며 프레이저가 강연대를 꽉 움켜쥐고 시선은 바닥에 고정한다. "제 작업이, 음, 도달한 지점은, 그, 그 지점은, 음, 보편성입니다." 프레이저는 표현력이 부족한 화가로 변신해서 욕망, 자유, 자아실현, 성취에 관한 진부한 이야기를 어눌한 말투로 늘어놓은 후 마지막에는 "이런 이유 때문에 제가, 음, 작업에 대해

말하는 것을, 아, 안 좋아합니다."라고 말한다.

물을 한 모금 마신 후 프레이저는 "굳건한 진정성"을 가진 미술가에게 경의를 표하고 싶은 큐레이터로 돌변한 다음 미술가로 변신해서 "아, 잠깐만요! 저를 당황하게 하시는군요."라고 항의한 후 "현대의 대가, 대단한 제 친구"라고 소개하는 기쁨을 누리는 추종자로 변신한다. 대체로 미술가와 미술가의 후원자 사이를 오가는 상황은 10대 청소년과 성인, 무심함과 격식, 무시와 헌신 사이를 오가는 것과 비슷한 느낌이다.

이어서 프레이저는 미술가에서 열혈 추종자로 바뀐다. "우리가 미술가에게 원하는 것은 다양합니다. 우리 중 한 사람, 우리보다 더 나은 사람이기를 원합니다."라고 팬 한 사람이 말한다. "사실…… 그 사람은 우리보다 더 나은 사람**입니다**. 우리보다 더 아름답습니다. 더 성공했습니다……. 훨씬 더 재밌는 인생을 삽니다. 그녀는 우리의 환상입니다. 그녀는 우리를 위해 우리의 환상을 살고 있습니다."

프레이저는 어색한 미소를 지으며 원피스를 들어 올리더니 머리 위로 벗는다. 옷을 뭉쳐서 투명한 강연대 위로 툭 던지고 검정색 브래지어와 끈팬티의 매무새를 정돈한다. "오늘 저는 사람이 아닙니다. 미술 작품에 속하는 물건입니다. 이것은 무(無)에 관한 이야기입니다." 수줍게 말하고 오른쪽으로 몇 걸음 옮겨서 턱을 들어 올리고 차렷 자세로 15초 동안 가만히 서 있는다.

"멋지지 않나요!" 프레이저가 남성 목소리로 말하면서 "그 남자"가 속옷만 입고 하이힐만 신고 있다는 사실을 잊은 듯이 연단

뒤쪽으로 걸어간다. "작품을 많이 팔면 재미있고 이익도 생깁니다. 결국엔 좋은 미술가는 돈이 많은 미술가이고, 돈이 많은 미술가는 좋은 미술가이죠!" 미술계에 종사하는 전문가 중에서 래리 가고시안 같은 사람으로 변신한 프레이저는 훌륭한 사업이야말로 가장 뛰어난 미술이라는 워홀의 명언에 대해 짧게 논평한다. 그녀가 연기한 가고시안은 미술 비평가 제리 살츠로 변신해서 죽음에 대해 강박을 갖고 있는 돈 많은 미술가에 대한 과장된 비평을 거침없이 말한다. "이 사람이 다시 왔을 때는 그전보다 더 큰, 더 나은 사람이 되었습니다." 살츠의 영혼이 몸에 들어온 듯이 프레이저가 말한다. "대단히 기업적이고 놀랄 정도로 전문적이며 다른 사람의 대접에 열성적인 사람입니다. 오늘 저녁 그분이 우리에게 해 줄 말씀이 있을 거라 기대하고 있습니다."

"네, 있습니다." 미술가가 대답한다. "그 남성 미술가"는 물을 크게 한 모금 마시고 입 안에서 물을 굴려 소리를 낸다. "재밌는 사람은 오직 '꺼져'라고 말하는 사람밖에 없다고 말하고 싶군요." 프레이저가 연기하는 인물은 팔짱을 끼고 무섭게 노려보더니 이렇게 선언하듯이 말한다. "진정한 미술가는 신비한 진실을 폭로해서 세계를 돕는다.(The True Artist Helps the World by Revealing Mystic Truths.)" 데미언 허스트가 자신이 좋아하는 작품이라고 한결같이 주장하는, 브루스 나우먼의 네온 작품 제목이다. "좋습니다. 몇 마디 하죠."라고 프레이저가 말하면서 허스트 연기를 계속한다. "'내 엉덩이에 키스나 해!'는 어떻습니까. 어디서든 좋은 말이죠. 그렇죠?" 프레이저가 무대 옆으로 걸어가서 관객을 향해 엉덩이를 내

밀고 반대편으로 걸어가서 다시 엉덩이를 흔든다. 허스트가 폭음을 하던 시절 이런 방식으로 자신의 몸을 노출했던 사실은 유명하다. 프레이저가 한 바퀴 돌더니 양팔을 허공으로 들어 올리고 이렇게 선언한다. "여러분 모두를 사랑합니다!"

팔을 쭉 뻗은 채로 멈췄다가 강연대 뒤의 원래 자리로 되돌아가서 기운을 약간 누그러뜨린다. "선생님은 항상 최선을 다하고 있습니다." 나이 든 부인의 어조로 부드럽게 말한다. "선생님 작품이 저희의 중요한 첫 구매입니다……. 그리고 저희는 그것을 절대 용기의 행위라고 생각합니다."

퍼포먼스를 한다는 것은 프레이저에게 현장 이벤트일 뿐만 아니라 작품을 만드는 과정 전체, 즉 자료 조사, 글쓰기, 편집, 암기, 내면화, 리허설, 공연에 해당하는, 수작업 같은 숙련 작업이다. 프레이저는 배우로서 교육을 받은 적이 없고 감독과 작업을 하지도 않았지만 "미숙해서 아마추어처럼 비친다 해도 자기만의 기량에 자신을 투자"한다고 한다.

"관심은 믿기 힘들 정도로 가혹할 수 있습니다." 프레이저의 다중인격이 연이어 등장하는 가운데 또 다른 미술가가 나타난다. 이번에는 스스로 나쁜 사람이라고 인정하는 젊은 여성이 브래지어를 벗은 후 하이힐, 끈팬티를 차례로 벗는다. "하지만 여러분이 정말 나쁜 사람이라면 여러분이 진실을 말해도 사람들은 진실을 듣고 싶어 하지 않지요." 「공식 환영사」에 대한 사전 지식 없이 온 관객은 그녀가 옷을 벗으면 기함을 하지만 프레이저는 자신의 벗은 몸을 "누드를 보여 주는 퍼포먼스 아트의 위대한 오랜 전통"의 일

부라고 생각한다. 사실 이것은 위반에 대한 진부한 표현인데 이 미술가는 자신이 인용부호 안에 있기 때문에 실제로는 벌거벗은 것이 아니라고 재치 있게 말한다.

프레이저는 팔꿈치를 강연대 위에 올리고 기도하는 것처럼 깍지를 낀다. 그녀의 여윈 몸이, 음모를 비롯해서 전신이 투명한 강연대를 통해 훤히 드러나는 상황은 흔히 불안할 때 꾸는 꿈, 즉 어쩌다 보니 공공장소에서 벌거벗은 채로 서 있게 되는 꿈을 연상시킨다. "그녀가 그 일을 하려면 많은 용기가 필요하지요."라고 말하는 프레이저는 자기 성찰을 하고 있는 것처럼 보인다. "그녀는 넓고 깊게 퍼져 있는 구조를 들춰내어 자신의 작업 안에서 자신이 연기하는 인물이든, 관객이든, 심지어 자기 자신까지 결백한 사람은 한 사람도 없다는 것을 보여 주는 미술가입니다."

후원자에서 미술가로 다시 후원자로 변신한 후에 프레이저는 옷을 입고 신발을 신은 후 울기 시작한다. "저는 그러니까 네 살 때부터 미술가가 되고 싶었어요. 왜냐하면 제 어머니가 화가이셨거든요. 재능은 있었지만 성공은 못 하셨죠."라고 말하는 그녀의 얼굴에 눈물이 흐른다. 공교롭게도 프레이저의 모친은 화가였는데 전업 미술가로서 한 번도 전시한 적이 없었고 계속 거절당하자 스스로 작업을 포기했다. 프레이저는 상대적으로 높은 인지도에 대한 안도감에 눈물을 훔친다. 그녀는 미술 제도를 비판하는 작업의 모순에 대한 죄책감을 오랫동안 갖고 있는 동시에 미술 제도에 의해 정당하게 인정받고 싶은 야심을 갖고 있었다. "여러분의 관심에 대한 감사의 마음을 전할 수 있기를 바랍니다." 휴지로 코를 닦으며

말한다. "그리고 제 말을 들려 드릴 기회가 주어진 것에 대해서도 감사의 말씀드리고 싶습니다."

활달한 목소리로 바꿔서 프레이저가 말한다. "여러분 이분께 큰 박수 보내 주시겠습니까?" 그녀가 오른팔을 쭉 뻗고 무대 양쪽 끝을 바라본다. "멋지지 않으세요?"라고 말하며 박수를 힘차게 친다. 청중도 미술가가 유도하는 대로 기꺼이 따른다. 박수 소리가 공간을 가득 채운다.

앤드리아 프레이저

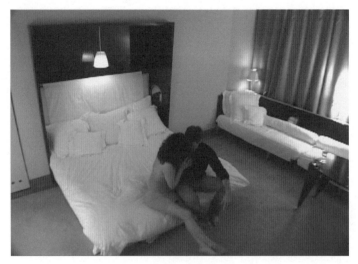

앤드리아 프레이저
「무제」
2003

3장

잭 뱅코우스키

"미술 시장과 홍보 기관이 어떻게 해서 캔버스의 물감이나 스테인리스스틸 같은 미술가의 매체가 될 수 있는지에 관심이 있습니다." 잭 뱅코우스키(Jack Bankowsky)가 말한다. 《아트포럼》의 편집자였던 뱅코우스키는 앨리슨 진저러(Alison Gingera)와 캐서린 우드(Catherine Wood)와 함께 테이트 모던 미술관에서 기획한 전시의 특별 초대전을 점검하느라 분주하다. 전시 제목은 원래 "솔드 아웃(Sold Out)"이었는데 전시 참여 작가 중 한 사람이 이의를 제기했다. 그래서 "팝 라이프(Pop Life)"라는 제목으로 변경되었고, 이런 타협적인 제목은 큐레이터들이 내세운 주제 의식을 흐리게 만들었다. 앤드리아 프레이저 같은 미술가를 포함한 참여 작가 총 25명 중 대다수는 정확하게 팝으로 불릴 만한 미술가들이 아니다. 뱅코우스키는 초록색 물방울무늬 나비넥타이, 체크무늬 셔츠, 줄무늬 재킷 차림으로 워홀의 믹 재거 초상화 옆에 서 있다. "미술가 한 사람이 만든 작업 모두 복잡한 퍼포먼스의 일부분이지요." 그가 느리면서 쾌활한 어조로 말한다. "애초에 저희가 생각했던 부제는 '시스템을 퍼포먼스하기, 자아를 퍼포먼스하기(Performing the System,

Performing the Self)'였습니다."

뱅코우스키 입장에서 이 전시의 중요한 부분 중 하나는 제프 쿤스의 문제적 전시《메이든 인 헤븐》일부를 재연한 점이다. 별도로 마련한 전시실 입구에 미성년자 관람 불가 안내문을 붙이고 쿤스와 포르노 스타였던 전 부인 일로나 스톨러가 적나라한 성행위를 하고 있는 것을 묘사한 조각과 회화 연작들을 설치했다. 남녀가 풍기문란 행위를 하고 있는 현장을 실물 크기로 만든 조각 「더러운─위에 있는 제프」(1991)가 이 전시실의 중심부에 있다. 그 주변에는 흘러내리는 정액을 맞고 있는 스톨러와 쿤스의 성기를 확대한 대형 포토리얼리즘 회화 「환희 Exaltation」(1991) 같은 작품들이 설치되어 있다. "'메이든 인 헤븐'은 미술가가 상황을 극단적으로 밀어붙여서 분노를 유발하는 전형적인 사례입니다." 뱅코우스키가 말한다. "저희 전시는 이런 순간들을 되살려 결정적인 순간으로 만들었지요."

뱅코우스키와 필자는 전시에 참가한 뉴욕 미술가 롭 프루잇 (Rob Pruitt)과 일본 미술가이면서 큐레이터이자 컬렉터인 무라카미 다카시(村上隆)와 차례로 인사를 나눈다. 필자는 전시를 이미 봤으므로 미술가들을 관찰하면서 글을 쓰기에 적당한 작품들을 골라보고 있다. 전시실 반대편에서 파파라치 한 명이 테이트 미술관 관장 니콜라스 세로타(Nicholas Serota)와 "복장 도착 도예가"로 타블로이드 신문에 자주 실리는 그레이슨 페리(Grayson Perry)가 이야기하는 장면을 찍는다. 페리는 "무명 장인"에 관한 전시를 준비하고 있다. 그들로부터 오른쪽으로 몇 미터 떨어진 거리에 마우리치오

카텔란이 워홀의 회화 「신화Myths」(1981) 앞에 서 있다. 검정색과 은색의 이 회화는 가공의 인물 이미지 10개를 각각 세로로 10번씩 반복해서 만든 세로줄로 이뤄져 있다. 산타클로스, 미키 마우스, 엉클 샘, 앤트 제미마, 드라큘라, 사악한 서쪽 마녀가 배열된 후 마지막 세로줄에 워홀의 자화상이 나온다.

카텔란은 옆 전시실에 신작 말 조각을 전시하고 있다. 이 박제 짐승은 바닥에 놓여 있고, "나사렛 사람 예수, 유대인 왕"이라는 라틴어 문구의 머리글자 "INRI"가 쓰인 표지판 말뚝이 꽂혀 있다. 뱅코우스키는 이 작품을 어떻게 받아들여야 할지 아직도 확신이 서지 않는다. "죽은 말이 마우리치오의 제2의 자아라면 이렇게 왕을 만드는 행동은 이상한 우월감이거나 미술가들이 의도적으로 만든 겉모습에 대해 문제를 제기하는 방식일 수 있습니다."라고 그가 혼잣말하듯이 중얼거린다. 뱅코우스키의 말투에는 잰 체하는 투와 격의 없는 투가 묘하게 섞여 있다. 이에 대해 그는 "로스앤젤레스의 10대 소녀와 미술계 말투가 만난 격이죠."라고 순순히 인정한다. 다른 사람이 그에게 말을 거는 사이 필자는 예수 말에 대해 물어보기 위해 카텔란에게 다가간다. "아마 저는 순교한 것 같아요." 그가 쑥스러운 표정을 지으며 말한다. "팝 라이프에 대해 안 좋은 말을 너무 많이들 하더라고요!" 말을 같이 보러 가자고 그에게 제안하자 공포스러운 표정을 익살맞게 지으며 대꾸한다. "제 작품 앞에서 제 사진이 찍히는 걸 좋아하지 않아요."라고 말한다. "경계를 게을리 하면 제가 작품과 같이 있는 사진이 찍히죠."

우리는 워홀에 관련된 자료로 채워진 복도를 함께 걸으며 이

리저리 둘러본다. 개막식에서 팝의 대가가 턱밑에 손을 대고 유명인들에게 키스하는 시늉을 하는 사진도 보인다. 워홀과 살바도르 달리가 같이 찍힌 흑백사진 아래에서 제프 쿤스와 딜러이자 쿤스의 오랜 후원자인 제프리 디치(Jeffrey Ditch)가 이야기를 하고 있다. 우리는 두 사람에게 반갑게 인사를 하고 정중하게 서로 안부를 주고받는다. 카텔란이 쿤스 쪽으로 몸을 돌리고는 열이 너무 나서 어쩔 줄 모르겠다는 듯이 이마를 닦으며 말한다. "휴, 사람들이 흥분해서 선생님 전시실에 오래 있을 수가 없네요. 저는 바깥에 좀 서 있어야겠습니다. 그래야 전시실을 나가는 여성을 다 볼 수 있거든요." 디치가 큰소리로 웃는다. 쿤스는 어색한 미소를 지으며 말없이 카텔란을 바라본다.

잠시 후 허스트의 2008년 경매《내 머릿속에서 영원히 아름다운Beautiful Inside My Head Forever》에 나온 작품들로 꾸며진 전시실로 간다. 한마디로 호화의 극치다. 카라라 대리석 좌대 위에는 포름알데히드를 채운 금도금 프레임 수조 안에 송아지가 담긴「가짜 우상False Idol」이 놓여 있고, 인조 다이아몬드를 촘촘히 붙인 황금 캐비닛 두 개, 금색 배경에 그린 대형 점 회화 한 점, 나비 회화 표면을 금색 페인트로 가득 칠한「미다스의 키스The Kiss of Midas」가 전시되어 있다. 이 번쩍이는 작품들은 사치품의 화려한 시각적 특징을 채택한 과거 작업의 연속선상에 있다. 지난 몇 년 사이 허스트는 "미술은 생활에 관한 것이고 미술계는 돈에 관한 거예요. 사람들은 계속 둘을 별도로 취급해 왔지요."라는 말을 자주 했다. 하지만《내 머릿속에서 영원히 아름다운》의 작품들에서

돈은 가장 중요한 동기가 되어 죽은 나비 회화와 같은 금박 회화 속에 깊숙이 내장되어 있다. 허스트는 "보편적 계기"를 추구하고 싶다고 한다.

하지만 이 미술품들은 허스트를 이 전시에 넣은 첫 번째 이유가 아니다. 전시장 벽에 있는 글에 나오듯이 소더비 경매가 중요한 이유는 허스트가 "미술 시장에 침투하고 미술 시장의 중요한 제의들 중 하나를 총체연극 작품으로 바꿨다."는 점에 있다. 패션 디자이너이면서 이곳에 설치된 송아지 절임의 구매인이자 대여자인 미우치아 프라다(Miuccia Prada)가 경매는 "엄청난 개념적 행위인데 비매품"이라고 생각한다고 필자에게 말한 적 있다. 분명한 것은 "내 머릿속에서 영원히 아름다운"이라는 제목은 반어법 같으면서 한편으로는 상징적인 작품 같은 느낌을 주지만 미술가들의 의견은 극명하게 갈린다는 점이다. 어떤 이들은 그 경매를 막무가내식 일격이면서 미술의 권력이 이양되는 전대미문의 순간이라고 보았다. 다른 쪽에서는 허스트가 미술을 그만뒀다고 선언했다. 미술은 이익보다 더 심오한 목표를 가져야 한다고 여겨지는데 경매는 목적이 돈이라는 것을 공개적으로 드러낸다. 그들은 허스트가 제품 디자이너로 돌연변이를 일으켰다고 생각한다.

허스트의 정체성이 무엇이든 간에 《내 머릿속에서 영원히 아름다운》 경매는 혁신적인 사업이었다. 미술 시장은 갤러리를 통해 신작을 거래하는 "1차 시장"과 주로 경매에서 중고 미술을 거래하는 "2차 시장"으로 양분되어 있었다. 경매에서 신작이 거래되는 경우에는 미술가들이 자선 모금을 위해 기부하는 것이 일반적인 데

반해 허스트의 경매 목록은 자신의 작업실에서 곧바로 나온, 어떤 것은 물감도 아직 안 마른 1차 물건들로 채워졌다. 소더비는 평소대로 중고 무생물을 판매하는 것은 뒷전에 두고 유명 미술가를 자사의 브랜드로 홍보하는 일에 열을 올렸다. 허스트의 미술이 그렇게 많이 한 장소에 모여 있었던 적은 그전에 한 번도 없었다. 소더비의 여러 분야 전문가들은 그 경매가 회고전의 성격을 갖고 있다고 해석했다.

미술 시장이 24시간 동안 미술가 한 사람의 작품 223점을 처리할 수 있을 것이라고는 아무도 확신하지 못했다. 더욱이 이 경매가 처음 열린 시점이 2008년 9월 리먼 브라더스가 파산을 선언했던 그날 저녁이었다. 경제 위기는 턱밑까지 닥쳤다. 월가나 런던의 어느 누구도 어느 기업이 다음 차례가 될지 몰랐다. 그럼에도 불구하고 판매액은 1억 1100만 파운드(약 2억 달러), 판매율은 97퍼센트였다. 성과가 너무 놀라워서 미술 시장을 주시하는 많은 사람들이 그 결과가 전적으로 타당한가 하는 회의적인 반응을 보였다. 판매에 대한 미술계의 의혹은 판매가 1억 달러에 내놓은 작품, 즉 다이아몬드 8610개를 붙인 플래티넘 해골 「신의 사랑을 위하여For the Love of God」(2007)에 관련된 홍보 실패로 인해 더 커졌다. 허스트의 사업 매니저 프랭크 던피(Frank Dunphy)는 2007년 8월에 "관심 있는 개인 다수로 구성된 그룹"이 해골을 제값에 구매했다고 발표했지만 《아트 뉴스페이퍼Art Newspaper》는 허스트와 그의 딜러 제이 조플링(Jay Jopling)이 판매 6개월 뒤에도 여전히 작품을 수중에 갖고 있었다고 폭로했다. 한동안 혼란 상황에 빠졌고 허스트의 진정

성은 의심받았다.

하지만 시간이 갈수록 허스트의《내 머릿속에서 영원히 아름다운》경매는 재정적으로 진정한 성공을 거둔 것으로 보이기 시작했다. 시장이 성장했다. 구매자들은 22개국에서 왔으며 그중 3분의 1 이상은 이전에 현대미술을 구매한 적이 없었다. 구소련에서 온 초보 컬렉터들도 큰손들 중 하나였다. 예를 들면 이 방에 있는 황금 벽 작품은 2008년 경매 첫날 저녁에 카자흐스탄 광산업계 거물의 아내 라리사 마슈케비치(Larissa Machkevitch)가 동일 작품 세 점과 함께 구매했다.

판매 성과에 드리운 좀처럼 사라지지 않는 의혹의 그림자는 최고가 작품「황금 송아지The Golden Calf」(2008)의 비운의 운명과 관련이 있다.(작품 이면에 있는 장난질과 관련 있다는 추측도 있다.) 이 작품은 뿔과 발굽이 18캐럿 황금이고 단단한 황금 원판을 왕관처럼 쓴 황소가 포름알데히드에 담겨 있는 작품이다. 많은 사람들이 이 화려한 조각을 탐탁지 않게 생각했고 상승장의 최종 기준점이라고 보았지만 이 작품은 신원 미상의 전화 응찰자에게 1030만 파운드(1860만 달러)에 팔리는 기록을 세웠다. 카타르 왕족이 구매했다는 소문이 끊이지 않았다. "사실이라고 생각하지 않아요." 데번 작업실에서 허스트를 만났을 때 물었더니 이렇게 대답했다. "(카타르 사람들이) 물건을 구매했다는 것은 확실해요. 하지만 전부 풍문이죠."

한 번에 200점 이상을 파는 이 정도 규모의 거래를 해낼 수 있는 미술가가 또 있을까? 허스트는 어떤 점에서는 쿤스의 후예이지만 허스트보다 열 살 많은 이 미국 미술가는 발표 작품을 에디션

다섯 점으로 한정하고 최고급품에만 집중하는 보수적인 시장 참여자다. 허스트의 위험을 즐기는 운영 방식과 기준 소매가격의 범위를 확대하려는 욕망과는 거리가 멀다. 게다가 쿤스는 사업에 대해 말을 잘 안 하는 반면 허스트는 볼거리로 만드는 사람이다.

뱅코우스키가 전시실 안 여기저기를 둘러본 후 필자와 이야기를 다시 시작한다. "허스트의 참여라는 사안 전체가 복잡하지요." 비평가이자 큐레이터인 그가 이렇게 인정하면서 「가짜 우상」의 흰 털과 섬세한 황금 발굽을 살펴본다. "앨리슨과 제가 직접 접촉하지 않은 유일한 미술가입니다. 연락도 안 되고 전시에 대한 그의 입장도 종잡을 수가 없어요. 저희가 원했던 작업을 마지막에는 얻어냈지만 협상은 테이트 미술관 고위층에서 전부 진행했지요." 뱅코우스키와 공동 큐레이터들은 자신들이 환영받지 못한 것에 놀랐다. "우리가 허스트의 위치를 설정하는 방식에 대해 그 사람이 걱정했던 것 같아요. 아니면 전시 작품 중에서도 사치품이라는 꼬리표를 유지하기 위해서였을 수도 있지요. 예를 들면 루이뷔통이 가격이 낮은 다른 브랜드와 같은 선반에 놓이는 것을 원하지 않는 것과 비슷하죠." 뱅코우스키는 허스트의 작업이 자기 개인 취향에 전혀 맞지 않지만 전시에 꼭 넣고 싶어 했다. "허스트는 저희 전시 주제에 완벽하게 딱 맞습니다. 징후 그 자체죠."

앤드리아 프레이저 작품을 같이 보러 가자고 뱅코우스키에게 청한다. 프레이저는 모험가로 손색이 없지만 허스트에 동의하지 않는 부류로 비칠 수 있다. 허스트는 상품을 생산하고 프레이저의 퍼포먼스는 서비스다. 허스트가 종종 메시지를 제시하는 반면 프레

이저는 진실을 폭로하기 위한 자기 파괴에 가까운 욕망을 소유하고 있다. 우리는 전시실 두 개를 통과해서 「무제Untitled」(2003)가 놓인 흰 벽감으로 간다. 받침대 위에 놓인 평범한 소형 모니터에서는 미술가가 호텔 객실에서 컬렉터 한 사람과 성행위를 하는 영상이 나오고 있다.* 프레이저의 뉴욕 딜러 프리드리히 페츨(Friedrich Petzel)의 중개로 이뤄진 거래에서 컬렉터는 미리 돈을 지불했는데 그것은 비디오가 재현하는 만남에 대한 것이라기보다는 비디오 제작비에 해당한다. 은유이든 곧이곧대로 해석하든 간에 그 작품은 미술가가 매춘부로서 하는 행위인 것이다. 프레이저가 『브루클린 레일Brooklyn Rail』 인터뷰에서 말한 것처럼 "「무제」는 미술가가 되어 작품을 판매하는 것, 즉 자기 자신의 가장 은밀한 부분일 수 있는 것, 자신의 욕망, 자신의 환상을 판매하는 것이 어떤 의미인지, 그리고 타인이 그들의 환상을 위한 스크린으로서 미술가 자신을 이용할 수 있도록 하는 것이 어떤 의미인지에 관한 것이다."

프레이저의 「무제」 이면에 있는 아이디어는 자극적이지만 영상에서는 볼거리가 없다는 점을 의도했다. 소리 없는 정지 숏 한 개가 나오고 이 장면은 감시 카메라를 암시하는 높은 앵글에서 촬영되었다. 이때 프레이저가 카메라 쪽으로 등을 돌린 채 탈의한 하체를 있는 그대로 보여 주지만 그 남녀가 정확하게 무슨 짓을 하고 있는지는 분명하지 않은데, 그 이유의 일부는 영상의 크기가 너무

* 프레이저의 「무제」 에디션은 세 개인데, 60분 분량 무성 비디오 설치(2003), 오디오만 나오는 설치(2004) 그리고 사진 일곱 장과 보도자료 한 부로 구성된 것(2006)이 있다.

작은 것에 있다. 프레이저는 평소 여러 인물을 연기하지만 이 작품에서는 하얀 시트가 깔린 킹사이즈 침대에서 어색한 첫 관계를 가지는 실제 남녀 같다. 「무제」는 쿤스의 《메이드 인 헤븐》 작업에서 미화된 음란 행위를 거부하며, 허스트의 《내 머릿속에서 영원히 아름다운》에 나타난 지나치게 감상적인 낭만주의도 거부한다. 사실 「무제」는 정직한 기록물이라서 페츨 갤러리 방명록에는 작품이 전혀 야하지 않다는 불평들이 가득 적혀 있다.

"앤드리아는 전시 생태 환경에 정말 좋은 미술가입니다." 뱅코우스키가 말한다. "그 사람이 시장에 영합한다고 욕하는 사람은 아무도 없지요." 「무제」는 에디션 다섯 개와 아티스트 프루프 두 개가 있다. "이 작품을 갖고 싶어서 감언이설을 늘어놓는 사람들이 많았지만 저희는 그 사람들을 모두 거절했습니다."라고 페츨이 필자에게 말한 적이 있다. "심지어 쉽게 구매할 수 없도록 최근에 가격을 올렸죠. 첫 비디오는 제작에 참여한 컬렉터에게 갔습니다. 괜찮은 벨기에 컬렉터 한 사람과 오스트리아의 제너럴리 재단이 각각 한 점씩 구매했고요. 나머지는 미술관용으로 남겨 두었는데 아직도 공공기관들은 대부분 구매를 꺼리죠."

비디오 아트는 미술가의 전성기에도 팔기가 어려운데 심지어 프레이저는 조건이 까다로운 계약서에 작품 구매자들이 사인할 수밖에 없도록 해서 판매를 더 어렵게 만들었다. 그 계약서에는 구매자는 미술가의 동의 없이 「무제」를 전시할 권리가 없고 프레이저는 그들이 생산한 작품 홍보물을 검토할 권리가 있다고 명시되어 있다. 이에 반해 프레이저가 성관계를 가진 컬렉터와는 계약서를 작

성하지 않았다. "교환"은 신뢰의 기본이다. 그 컬렉터는 과거에 프레이저의 작품을 구매한 적이 있어서 페즐은 "좋은 짝"이라는 느낌이 들었다고 한다. 프레이저에게 작품은 단지 사물이나 퍼포먼스 그 자체가 아니며, 혹은 제작과 전시도 아니다. 작품에는 배포도 포함된다. 이런 이유로 그녀는 자신의 작업이 세상으로 나아가는 방식을 통제하고 싶어 한다.

"사실 앤드리아는 비디오 전시에 관해 상반된 두 가지 태도를 보여 줬지요. 동의를 얻으려고 그 사람한테 안 해 본 말이 없어요." 뱅코우스키가 말한다. 미술가가 컬렉터의 위로 올라가는 장면이 나오자 그가 인상을 쓴다. 프레이저는 60분짜리 비디오를 상영하기보다는 보통 성관계 영상의 스틸 사진들을 비디오와 최초 보도 자료 옆에 나란히 놓는다. 뱅코우스키는 이 전략을 싫어한다. "의도적으로 작품의 힘을 약화시키고 작품을 아카이브적 시도로 바꿔 놓는 방식이죠."라고 그가 말한다. 「무제」 영상을 관람하는 행위는 본능적이면서 정서적인 경험이지만 스틸 사진 여섯 장을 보는 것은 그런 경험 방식이 아니다. "앤드리아는 자신의 행위에 스스로 깜짝 놀라 버렸고, 그를 옹호하는 사람들 중에는 「무제」를 실수라고 보는 이들도 있습니다."

허스트는 가격표를 떠들썩하게 공개하는 신작 발표를 즐기는 반면 프레이저는 「무제」에 참여한 컬렉터가 지불한 가격을 밝히지 않기로 결정했다. 그녀는 "가격에 대한 포르노그래피 같은 관심"에 저항하고 싶어 한다. 비디오는 2003년 페즐 갤러리에서 처음 전시되었지만 언론은 2만 달러라는 숫자를 어떻게 알아냈다. 프레이

저는 자신이 특정한 화폐 가치와 공개적으로 동일시되는 것이 끔찍했다고 필자에게 말한 적이 있다. "옆 전시실에서 전시하는 미술가는 회화 한 점당 20만 달러에 팔고 있다는 사실을 알고 있어요. 미술계의 터무니없는 가치 위계에 저는 노출되어 있었고 그 위계 안에서 너무 저렴하다는 것이 부끄러웠죠."

프레이저는 항상 작품에 이름을 붙이지만 이 경우에는 「무제」라는 포괄적인 이름을 선택했다. "'무제'는 미술계의 소중한 규범입니다."라고 뱅코우스키가 말하면서 우리는 벽감 앞을 떠난다. "작품 혼자서 자급자족하고 그 자체로 충만하므로 제목을 보충할 필요가 없음을 함축하고 있지요." 프레이저의 손에서 "무제"는 강조의 어구, 제목으로 통하는 모든 미술품의 재치 있는 패러디가 되었다. 어찌되었든 그녀는 투자자와 성관계를 갖는 상황을 연출하고 통제하여 자신의 타락한 영향력을 씻어 낸다. 요사이 많은 미술가들이 자신이 매춘 행위를 하고 있는 것 같다고 생각하는데 아마도 프레이저는 그런 일을 안 했던 사람일 수도 있다.

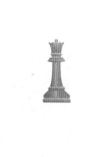

크리스천 마클레이
「시계」의 스틸 사진
2010

크리스천 마클레이

크리스천 마클레이(Christian Marclay)는 대표작을 마무리하는 중이다. 그는 센트럴 런던의 클러큰웰 지역에 위치한 타운하우스 4층에 있는 작은 작업실에만 몇 달 동안 틀어박혀 있다. 책상 앞에서 그가 필자에게 자신의 옆자리에 앉으라고 권한 후 푹신한 회전의자에 털썩 주저앉는다. 그는 어제 요가도 못 했고 "좀비 상태"로 귀가했다. 마우스를 클릭하느라 손가락에 굳은살이 박혔다. 아니 더 정확히 말하자면 마우스들인데 24시간 비디오 작품 「시계The Clock」는 용량이 너무 커서 컴퓨터 한 대에 로딩을 할 수 없다. 개념 중심 미술을 만드는 일이, 그것도 컴퓨터를 손으로 조작해서 제작하는 일이 이렇게 육체적일 것이라고 생각하는 사람이 있을까?

　「시계」는 영화 수천 개에서 가져온 클립들의 몽타주이며 그 결과물로 나온 미술 작품은 전시되고 있는 곳의 표준 시간대에서 1분 단위로 정확한 시간을 전하도록 구조화되어 있다. 영화 안에서 시계를 보거나 시계 종소리를 듣는 장면들은 시간의 흐름을 암시하는 과도기적 장면이거나 극적인 행동으로 확대될 서스펜스 넘치는 장면인 경향이 있다. "사람들에게 시계 바늘이 똑딱거리며 지나

가는 것을 보라고 하면 금방 지루함을 느낄 거예요." 미술가가 설명한다. "하지만 이 영화 안에는 충분히 많은 사건이 있어서 사람들의 흥미를 지속적으로 유발해 시간을 잊게 되지만 끊임없이 시간을 상기시키죠." 마클레이는 캘리포니아에서 태어나 프랑스어를 사용하는 스위스에서 자랐다. 그래서 아직도 복수 어미 "s"를 발음하지 않는 경향이 있다.

차용에서 출발한 작품은 가끔 저작권 문제에 휘말린다. 마클레이는 영화에서 발췌한 장면들을 뒤섞어 정교하게 편집한 것에 대해 "기술적으로는 불법"이지만 "올바르게 사용했다고 대체로 생각할 것"이라고 말한다. 그의 작업은 궁극적으로는 작업에 사용된 영화들, 특히 배우들에게 존경을 표하고 있다. "어떤 장면의 연출이 좋으면 그 장면은 백 번을 봐도 지루하지 않을 수 있어요. 결점을 봐도 장점이 더 눈에 들어오지요. 공격받기 쉬운 업종입니다." 라고 그가 말한다. 「시계」에서는 배우들이 활동하던 당시의 다양한 모습이 세월의 흐름과는 무관하게 뒤섞여서 등장한다. "등장인물의 연령대가 오락가락하는 것은 재미있는 시간 왜곡입니다. 작품은 거대한 죽음의 상징이고요."

마클레이 자신은 사람들 앞에 나서는 인물이 아니지만 화면에는 세계적으로 유명한 사람들이 많이 나온다. "그들은 이 기이한 대가족의 일부이며 이런 인지(낯익음) 요소는 호소력이 있지요." 라고 그가 말한다. 희한하게도 마클레이는, 에피소드 24개가 각각 주인공의 삶에서 한 시간에 해당하는 텔레비전 시리즈 「24」의 주연배우 키퍼 서덜랜드와 상당히 많이 닮았다. 마클레이는 할리우

드식 명성의 중요성을 알고 있지만 미술에 관해서는 "개인의 우상화"를 싫어한다. "사람들이 미술에 관심을 갖는 이유 자체가 잘못되었다고 생각해요."라고 그가 말한다. 마클레이가 염두에 둔 몇몇 미술가들은 전설적인 페르소나를 갖고 있다. 예를 들면 마르셀 뒤샹은 에로즈 셀라비(Rrose Sélavy)라는 복장 도착적인 제2의 자아를 갖고 있었다. "저는 뒤샹의 그런 부분을 높이 평가하지 않으려고 합니다."라고 그가 말한다. 초기 작품 몇 개를 제외하면 마클레이는 자화상에 해당하는 혹은 자전적 작업을 하지 않았다. 그는 이렇게 말한다. "저는 사람들이 저에게 관심을 갖기보다는 미술에 관심을 갖기를 원하거든요."

마클레이 역시 미술 시장을 위해 "미술가를 미화하려는 욕망"에 불만을 갖고 있다. "1980년대에 미술가들은 특별한 사람인 척하려고 호텔 객실을 엉망으로 만들어야 하는 록 뮤지션 같았죠. 하지만 그런 종류의 반항은 이제 한물갔어요. 요즘 미술가에 대해 생각하면 진지한 사업가를 떠올리지요." 미술가들 다수가 그런 것처럼 마클레이도 계속 상업화되고 있는 미술과는 별 관련이 없다고 생각하지만 런던에서 그의 작품을 전시하고 있는 갤러리는 지속적인 호황의 중요한 허브 역할을 하고 있다. "저는 데미언 허스트에게 고마운 마음을 갖고 있어요. 제가 거래하는 갤러리들에게 지속적으로 행복을 안겨 줘서 제가 이런 작업을 할 수 있게 해 줬거든요."라고 그가 말한다.

마클레이는 파이널 컷 프로 소프트웨어를 사용해서 2년 넘게 「시계」를 작업하고 있다. 전에는 편집 시간을 하루 5시간으로 제한

했지만 몇 달 전부터 일주일 내내 하루 10~12시간을 매달리고 있다. 이 점은 장편 비디오 제작의 위험 요소다. "24시간은 아이디어의 논리적 결과예요. 3시간이었으면 장난 같았을 거예요."라고 미술가가 설명한다. 그는 1분 길이의 비디오를 만들기 위해 클립 12개를 하루 종일 끼워 맞추고 있다. "편집할 때는 어떤 시간대 안으로 들어가는 것 같아요. 시간에 대해 망각하지요. 하루 지난 것 같은데 일주일이 지나가 버리거든요."라고 힘주어 말하는 그는 모순적인 상황이라는 것을 잘 알고 있다.

재택 근무를 하는 자료 조사 보조원 여섯 명은 영화를 보면서 적절한 시퀀스를 찾아낸다. 한동안 발리우드 영화를 뒤졌지만 시간이 나오는 장면은 잘 보이지 않았다. "전통이 달라서 그렇다고 생각해요. 시간에 대한 다른 개념을 갖고 있는 거죠." 마클레이가 설명한다. 대조적으로 미국 텔레비전 드라마 중에서 시간에 집착하는 경우가 있다. "제 보조원 한 명은 여성층을 겨냥한 드라마만 봅니다. 「섹스 앤 더 시티」는 아주 짧은 시간에 집착하지요." 런던의 "빅벤"은 여기저기 다 나온다. "가장 상징적인 시계예요."라고 그가 말한다. "어느 나라 영화든 간에 사건이 런던에서 일어나면 빅벤이 등장하지요."

"제가 조사 보조원들을 직접 만나지 않기 때문에 관계가 좀 어색해요." 마클레이가 말한다. "그 사람들이 화이트큐브 갤러리에 발췌한 자료 화면을 갖다 놓고 가면 제 책임 조수 폴이 그날 하루 확보한 자료를 제게 갖다 주지요." 폴 앤턴 스미스(Paul Anton Smith)는 전일제로 일하면서 「시계」의 기술적 측면과 자료 운반을

담당한다. 런던 화이트큐브와 뉴욕의 폴라 쿠퍼 갤러리가 비용을 제공한다. 마클레이는 제작 비용이 얼마인지 모른다고 한다. "제이에게 물어보세요."라고 그가 조언한다. 화이트큐브의 소유주 제이 조플링을 말하는 것이다. "대형 청동 조각 기념물 제작에 비하면 저렴할 거예요." 작품은 에디션 여섯 개와 아티스트 프루프 두 개만 만들어서 미술관과 개인 컬렉터에게 판매할 것이다.[*]

「시계」는 화이트큐브 갤러리에서 소파가 설치된 지하층에 있는 대형 스크린으로 첫 상영될 것이다. 갤러리의 다른 층은 영상이 아닌 작품으로 채우기로 계획되어 있지만 마클레이는 작품에 대해 생각할 "마음의 공간"이 없었기 때문에 무엇을 만들지는 아직 정하지 않았다. 그는 비디오 외에 콜라주, 사진, 회화, 조각 그리고 퍼포먼스 작업을 해 왔다. 가장 유명한 작품들은 악기, LP 앨범 커버, 카세트, 오픈 릴식 녹음 테이프 그리고 다른 사운드 관련 재료들로 만든 아상블라주다. 필자 생각에 음악이 그의 특징인 것 같다고 말하자 그의 낯빛이 어두워진다. "보자마자 제가 만들었다는 걸 알아볼 수 있는지는 모르겠어요. 유난히 사운드 이미지로 작업

[*] 여섯은 디지털화한 후 이미지 질이 떨어지지 않으면서 무제한으로 복제할 수 있는 사진과 비디오의 공급을 인위적으로 조정하기 위한 마법의 숫자다. 이 관례가 수용되기 전에는 사진과 비디오가 미술로 유통될 수 없었다. 이렇게 임의로 정한 것처럼 보이는 숫자를 변호하는 사람들은 그 근거로 조각 주조의 역사를 거론한다. 조각은 석고의 손상 때문에 주형 한 개당 여덟 개만 만들도록 제한되어 있었다. 하지만 기계 장치로 만든 이미지의 할당량은 시장과 관련된 설명이 가장 설득력 있다. 희소성과 수두룩함이 균형을 이루는 숫자가 여섯이다. 이것은 바로 세계화된 미술계가 흡수할 수 있는 작품의 수량이다.

하는 미술가들이 많이 있어서 말이죠."라고 그가 말한다. 마클레이는 긴 손을 서로 비비면서 그 문제에 대해 곰곰이 생각한다. "제비디오 편집 능력은 몇 년 동안 디제잉을 했던 경력에서 나온 거예요."

마클레이는 시각 작업을 하지 않을 때는 노이즈 제작을 전문으로 하는 작곡가이면서 음악가이다. 발견된 재료로 희한한 "악보"를 만들고 다른 음악가들을 불러서 즉흥적으로 악보를 연주한다. 그럼에도 불구하고 마클레이는 보는 것을 듣는 것보다 더 중요하게 생각한다. "이미지는 사운드보다 더 강력한 인상을 남길 거라고 생각해요. 적어도 저한테는 말입니다." 마클레이가 말한다. 이미술가가 음악 전문가와 작업을 처음 시작했을 때 자신은 그들과 똑같은 "예민한 청음" 능력을 갖고 있지 않다는 것을 알게 되었다. 그 이후로 능력은 향상되었고 지금은 "사운드에 이미지를 첨가하면 사운드 지각에 어떤 변화를 가져오는가, 마찬가지로 반대의 경우는 어떠한가"라는 문제에 빠져 있다.

마클레이는 "오후 시간대" 대부분은 편집을 끝냈지만 빈 곳이 약간 있다. "오전 3시는 힘들 거라고 생각했는데 지금은 탄탄하게 딱 맞췄네요. 오전 5시가 가장 어려워요." 그가 말한다. "영화에서는 사람들이 잠을 거의 안 자요. 식은땀을 흘리면서 악몽에 시달리죠. 전화벨이 울리거나 누군가가 잠을 깨웁니다." 마클레이는 오늘 오전 4시를 끝내고 싶어 한다. 그다음에 오전 5시를 건너뛰고 6시로 넘어갈 것이다. 그는 다음 주까지 완성하려고 한다. 그래야 장면 전환 부분들을 다듬는 작업에 착수할 수 있다. "매 시간마다 각

각의 타임라인이 있지요. 많은 일이 정시에 발생하기 때문에 장면 전환은 손이 많이 가지만 제대로 이해하면 재미있어요." 그가 말한다.

여름 내내 마클레이는 「시계」의 일부분을 담은 디스크들을 브루클린을 중심으로 활동하는 사운드 엔지니어 쿠엔틴 치아페타(Quentin Chiappetta)에게 보내고 있다. 그들이 같이 작업한 지는 20년이 넘었다. 치아페타는 영화 클립마다 완전히 다르게 마스터링된 사운드트랙들을 모두 일정하게 맞춘다. "사운드는 여러 조각들을 결합시키는 풀 같은 거예요." 마클레이가 설명한다. 앞으로 몇 주 동안은 작품이 완성되기 전에 치아페타의 미디어노이즈(MediaNoise) 디지털 오디오 후반 제작 스튜디오에서 그도 함께 사운드트랙 작업을 할 것이다.

마클레이는 작곡에 관한 한 "간섭하지 않는" 방식으로 협업하는 것을 즐기지만 「시계」 같은 미술 작품은 자신이 직접 할 필요가 있다는 생각을 한다. "도와주는 사람들이 있지만 마지막에는 제가 편집을 합니다." 그가 말한다. "타자기 앞에 앉은 작가처럼 매일 여기 앉아 있어요. 규칙적인 일상과 절차 같은 거죠." 마클레이의 작품에 비하면 과거 상영 시간이 아주 긴 영화들은 진행이 매우 느렸다. 예를 들면 앤디 워홀의 「엠파이어 Empire」는 유명한 맨해튼 고층 빌딩을 담은, 움직임도 소리도 없는 8시간 분량의 작품이며, 더글러스 고든(Douglase Gordon)의 「24시간 사이코 24-hours Psycho」는 알프레드 히치콕의 1960년대 할리우드 스릴러 영화를 느리게 만든 영상이다. "위대한 미술에 많은 작업이 꼭 필요한 것은 아니

에요." 마클레이가 말한다. "가끔은 간단한 행위가 개념적으로 강

할 수 있지요."

　　이미 작업을 마친 여섯 군데를 마클레이와 함께 본 후 「시계」

의 숭고함은 작품의 개념이나 규모뿐만 아니라 꼼꼼한 제작 기법

에서 나온다는 생각이 들었다. 즉 재치 있는 장면 전환, 서서히 소

멸하는 음악과 결합된 영화의 점프 컷, 관객을 완전히 다른 장소

로 이동시키는 갑작스러운 징소리 같은 기법 말이다. 그는 이 작품

에 앞서 비디오 두 편을 제작하면서 편집에 적합한 눈과 귀를 연

마했다. 최초의 비디오는 영화 클립을 모은 7분 30초 분량의 「전

화 Telephone」(1995)였다. 이 비디오 영상에는 전화 다이얼 돌리는

장면, 전화벨이 울리는 장면, 불협화음 같은 "헬로"라고 하는 소

리들이 차례대로 순식간에 나온다. 그다음에 만든 「비디오 사중

주 Video Quartet」(2002)는 영화에 나오는 음악 연주 장면을 몽타주

로 만든 15분짜리 작품인데 복잡한 방식으로 상호작용하는 스크

린 네 개로 상영했기 때문에 영상의 분량은 총 60분이다. 이런 사

전 연습 작품들과 점진적으로 개선된 그의 능력에도 불구하고 마

클레이는 "저는 진짜 기술을 갖고 있지 않습니다. 모든 점에서 애

호가 수준이죠."라고 강하게 말한다. 정말 그럴까? 그 주장은 지

나치게 겸손한 그의 성격을 보여 주는 일례이거나 숙련 기술자들

(craftsmen)과 거리를 두기 위한 자동 반사, 혹은 둘 다가 아닐까 하

는 의문이 든다.

　　창의성은 흔히 미술가들이 이해하기 어려운 사안이다. "오늘

아침 저는 독창적이었을까요? 새롭다는 느낌이 드는 일을 하고 있

을 땐 발견의 기쁨을 느끼죠."라고 그가 말하면서 책상 위의 대형 컴퓨터 스크린 두 대 중 하나를 바라본다. "하지만 어쩌면 그 전부터 누군가가 이미 했던 일일 수도 있지요." 독창성은 레디메이드가 개입되면 특히 복잡해진다. "제가 사용한 이미지는 모두 다른 사람의 것입니다." 그가 단호하게 말한다. "하지만 훔친 대상과 그것을 보상하는 방식에서는 독창적일 수 있어요." 마클레이가 키보드를 만지작거리는데 작업을 계속하고 싶어 하는 기색이 역력하다. "미셸 드 몽테뉴는 자신의 사상은 도처에 발췌한 거라고 선언했어요." 16세기 프랑스 사상가를 인용한다. "그 사상들은 화환을 만들려고 모은 꽃과 같은 것이었죠. 꽃들을 한데 묶는 끈만 그의 것이었습니다."

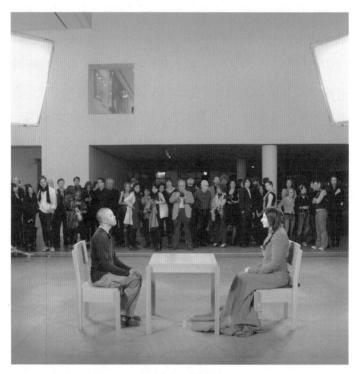

마리나 아브라모비치
「미술가는 현존한다」
2010

마리나 아브라모비치

"비언어적 상호작용은 의사소통 형식 중 최고입니다." 마리나 아브
라모비치(Marina Abramović)가 단호하게 말한다. 그녀는 자신의 매
체를 "비물질적 에너지"라고 생각하는 미술가다. 필자는 뉴욕 주
북부 몰든 브리지에 위치한 그녀의 자택 부엌에 있다. 별 모양의 구
조를 가진 집의 한 갈래를 차지하고 있는 방은 벽에 창문만 있고
미술의 흔적은 하나도 없다. 창문으로 보이는 전망은 울창한 숲과
좁고 긴 수영장밖에 없다. 그녀는 여름이면 매일 아침 정확히 21번
씩 왕복으로 수영한다. "저는 영향을 받은 미술가가 하나도 없어
요." 세르비아 억양이 섞인 말투로 다급하게 속삭이듯이 주장한
다. 그녀는 숲과 폭포, 화산이 영감을 훨씬 더 많이 준다고 생각한
다. "저는 근원, 즉 자연 속 어디든 가고 싶어요. 자연에는 어떤 에
너지가 있어서 미술가로서 제가 이것을 흡수하면 저만의 창의성
으로 전환할 수 있지요." 베오그라드 출신인 아브라모비치는 뉴욕
시와 교외 전원 지역에 정착하기 전까지 전 세계를 떠돌았다.

　　아브라모비치의 획기적인 퍼포먼스 「미술가는 현존한다The
Artist is Present」(2010)는 그녀가 3개월 동안 매일 하루 종일 뉴욕 현

대미술관 아트리움에 있는 의자에 앉아서 일반 관객들과 대화 없이 일대일로 만나는 작품이다. 퍼포먼스 시간 이후에 만나는 미술관 직원들은 예외였지만 자신의 에너지를 보존하기 위해 누구와도 말을 하지 않았다. 아무 말을 하지 않는 블록버스터 전시가 종료된 지금 아브라모비치는 말을 하게 되어 기쁜지 속사포처럼 빠르게 독백하듯 말한다. 필자가 말을 끊어도 되는지를 여러 번 물어보면 겨우 대답한다. "아이디어는 언제 어디서든 떠오를 수 있습니다. 가스파초를 만들고 있는 지금이나 욕실에 가는 동안에도 나올 수 있지요." 정원에서 딴 토마토를 다지면서 이렇게 말한다. "제어가 안 되어 저를 불편하게 만드는 아이디어에만 관심이 있어요. 제가 두려워하는 게 바로 그런 아이디어죠."

아브라모비치는 지금 자신이 "공백 상태"라고 설명한다. 「미술가는 현존한다」 때문에 육체적으로나 정신적으로 지친 상태인 것은 사실이다. 그녀는 딱딱한 나무 의자에 700시간 이상 계속 앉아 있으면서 "생면부지에게 조건 없는 사랑"을 주었다고 한다. 첫 주가 지나서 극심한 고통을 느끼기 시작했다. "어깨는 축 처지고 다리는 붓고 늑골은 힘없이 안으로 말려들어 갔어요."라고 그녀가 설명한다. 전술 호흡이 도움이 되었다. 유체 이탈 체험을 그렇게 한다. "고통이 너무 크면 기절한다고 생각합니다. 속으로 '그래서 뭐, 기절해.' 하고 말하면 고통이 사라지죠." 그녀는 퍼포먼스를 하는 동안 개처럼 후각이 예민해지는 경우가 가끔 있었고 몸으로 볼 수 있는 시각장애인처럼 "360도 시야"를 가지게 되었다고 주장한다.

아브라모비치는 신체적으로 불편함에도 불구하고 전시 기간

동안 방문한 관객 50만 명의 에너지를 잘 소화했다. "저의 자아실현만을 위한 것이라면 저는 이런 에너지를 갖지 못했을 거예요." 그녀가 설명한다. "하지만 대중을 위해서 하는 일이라면 차원이 더 높은 동기를 부여할 수 있지요." 의자에 앉아서 아브라모비치의 눈을 본 사람은 1700명이 넘는다. 감동해서 눈물을 흘린 사람도 많았다. 최소 75명은 이 의례를 12번 이상 반복했다. 미술관 5층에서 동시에 열린 회고전은 미국에서 퍼포먼스 미술가의 작업을 역사적인 측면에서 조명한 전시 중 최대 규모였다. 지난 40년 동안 했던 작품들을 모은 이 전시(대부분은 기록물 형식으로 전시되었으며 일부는 대역들이 퍼포먼스를 재연했다.)는 미술가가 장소(site)에 현존한 상황의 아우라를 강조했다. 전시 기간 동안 아브라모비치에 대한 추종 열풍이 불었다. "위험한 수준으로 과열되었죠."라고 자신의 의견을 분명하게 밝힌다. "자만은 작업에 걸림돌이 될 수 있어요. 자신이 대단하다고 믿기 시작하면 창의성은 죽습니다." 이 미술가는 항상 겸손하기 위해 티베트 스님의 가르침을 따르려고 한다. 하지만 미술가 자신이 작품의 재료가 될 때는 상황이 복잡해진다.

아브라모비치는 퍼포먼스를 하는 "고차원"의 자아와 "저차원"의 사적 자아를 구분한다. 그녀가 "자신 있게 내세울 수 있는 가스파초"를 흰 수프 그릇 두 개에 나눠 담으면서 퍼포먼스 아트에 대한 자신의 정의를 꺼내 놓는다. 퍼포먼스 아트는 "하나의 구조물이며 그 속에서 미술가는 대중 앞에서 저차원 자아에서 고차원 자아로, 혹은 일상적인 자아에서 다른 유형의 영역과 고차원의 정신 상태로 나아간다." 그녀는 자신의 저차원 자아에는 "모순"과

"창피한 것들", 예를 들면 옷 욕심 같은 것이 가득하다고 인정한다. "저는 패션을 좋아하거든요."라고 그녀가 고백한다. "1970년대에는 그것 때문에 나쁜 미술가 취급을 받았죠." 이에 비해 자동차나 스트립바에 대한 애호는 이와 상응하는 효과를 내지 않은 경향이 있다. 오래전부터 미술의 신뢰성은 교묘하면서도 노골적으로 남성 중심적인 형식에만 한정되어 있었다.

아브라모비치에게 자신이 미술가라는 사실을 어떻게 알게 되었는가라는 질문은 미술가가 무엇인가라는 질문보다 훨씬 더 중요하다. "인간은 생의 목적을 알아내야 합니다!" 그녀가 말한다. "의심하는 데에 많은 시간을 보내는 사람이 대부분이죠. 직업을 선택하기 전에 가만히 눈을 감고 나는 누구인가라는 생각을 해야 합니다. 저는 아주 일찍 제 목적을 발견해서 운이 너무 좋았어요. 그날 다시 태어난 이후로 다른 것이 되고 싶었던 적은 없었습니다. 제가 첫 전시를 한 나이가 열두 살이었어요." 아브라모비치는 허리케인급 강풍만큼 강한 확신을 갖고 있다. "창작 충동이 생기면 제가 미술가라는 생각이 들어요. 하지만 이것이 저를 위대한 미술가로 만들어 주지는 않아요." 그녀가 이어서 말한다. "위대한 미술가는 개인의 삶을 희생한 결과물입니다." 여성이 미술가가 되기 위해서는 남성처럼 되어야 한다고 그녀가 주장한다. "여성 미술가가 남성보다 적은 이유 중 하나는 출산, 가족 만들기 같은 자신의 주요 기능과 안락한 일상을 희생하고 싶지 않기 때문이죠." 아브라모비치는 예순네 살인데 아이를 낳지 않는 쪽을 선택했다. 몇 년 전에는 "퍼포먼스 아트의 할머니"라고 자칭했다. 요즘은 그 별명이 은퇴를 준

비하고 있는 듯한 느낌을 주는 게 싫어서 쓰지 않는다.

아브라모비치는 미술가의 역할을 여사제나 샤먼으로 자주 묘사하는 것 같다. "대중은 관음증적이지 않은 경험을 필요로 한다고 생각해요. 우리 사회는 정신적인 중심을 잃어버린 혼란에 빠져 있지요."라고 그녀가 말한다. "미술가들은 사회의 산소가 되어야 합니다. 어지러운 사회에서 미술가의 기능은 우주에 대한 관심을 일깨우고, 올바른 질문을 던지고, 의식의 문을 열고 정신을 고양하는 거예요." 아브라모비치는 허무주의와 "약물과 시궁창 같은 만취 상태에서 나온 미술"을 극도로 싫어한다. 그녀는 술은 입에도 대지 않는 채식주의자이며 단식으로 인해 명료해진 의식 상태를 매우 좋아한다. 서구의 관습적인 미술 제작 방식보다 토착 의식이나 불교 제례 같은 방식을 더 많이 사용한 아브라모비치의 작업은 변형시키는 것을 목표로 삼고 있다. 뉴욕 현대미술관 전시 이후에는 뭔가 바뀐 기분이 든다고 한다. "저에게 일어난 일이 온전한 하나의 이미지로 파악되지는 않아요." 그녀가 솔직하게 말한다. "하지만 여러 면에서 저는 달라졌지요."

아브라모비치는 「미술가는 현존한다」에서 나오는 변형적인 힘의 핵심은 시간이라고 말한다. "2~3시간은 다른 사람인 척할 수있어요. 하지만 가식이 멈추면 퍼포먼스는 삶 그 자체가 됩니다." 그녀가 설명한다. 이렇게 장시간에 걸쳐서 진행한 아브라모비치의 또 다른 퍼포먼스는 「만리장성 걷기 The Great Wall Walk」가 유일하다. 이 퍼포먼스는 90일이 넘게 걸리는 작업이었다. 지금은 위풍당당하게 그녀 혼자서 다 하지만 한때는 울라이(Ulay)라는 이름으로

활동한 독일 미술가 우베 라이지펜(Uwe Laysiepen)과 듀오로 활동
했다. 1976년 두 사람은 연인이자 동료로서 공동 작업을 많이 했
고 그중 하나가 「헤아리기 힘든 것Imponderabilia」(1977)이다. 이 퍼
포먼스는 사람들이 꼭 통과해야만 하는 출입구에서 두 사람이 완
전히 벌거벗은 채로 서 있는 것이었다. 1980년대 후반에 그들의
관계가 흔들리면서 관계를 끝내기로 합의를 보고 중국 만리장성
에 가서 의식을 치르기로 했다. 아브라모비치는 황해에서 출발하
고 울라이는 고비 사막에서 출발했다. 각자 2400킬로미터를 걸었
고 마지막에 서로 만났을 때 인사하고 헤어졌다. 「미술가는 현존한
다」를 하는 동안 울라이가 와서 아브라모비치와 동석했다. "그 사
람은 제 삶의 일부였지 관객 중 한 사람은 아니었어요. 그래서 제
가 처음으로 규칙을 깼지요." 그 당시 울라이가 나가려고 일어나기
전에 아브라모비치가 손을 뻗어서 그의 손을 잠깐 만진 이유를 이
렇게 설명한다.

아브라모비치는 자신보다 더 강한 의지력을 가진 사람들을
칭찬하는데 그중 한 사람이 뉴욕에서 활동하는 대만의 퍼포먼
스 미술가 셰더칭(謝德慶)이다. 셰더칭은 2000년에 미술계를 은
퇴하기 전 5년 동안 진행된 퍼포먼스를 했다. 가장 많이 알려진
작품 「1년 퍼포먼스 1980~1981(타임리코더) One Year Performance
1980~1981(Time Clock Piece)」은 미술가가 365일 동안 매시간마다 타임
리코더에 카드를 찍는 퍼포먼스였다. 그가 시간을 찍을 때마다 그
장면을 비디오카메라로 한 프레임만 찍은 후 나중에 영화를 만들
었다. 작업을 시작하기 전에 머리카락을 남김없이 깎았기 때문에

자라나는 머리카락이 시간의 흐름을 반영한다. 비디오는 신체적으로 지쳐 가는 모습과 정신적으로 피폐해지는 모습이 명백하게 드러나는 과정을 기록하고 있다.

미술의 독창성에 관한 질문에 아브라모비치는, 금방 알아볼 수는 있지만 실제로는 존재하지도 않는 것이라고 대답한다. "일찍이 존재하지도 않는 것을 새로 만들 수는 없어요. 다른 방식으로 봐야 하지요." 그녀가 말한다. "혁명적인 것은 누가 봐도 분명하며 결코 복잡하지 않습니다. 하지만 마음이 평온해지기 전에는 보이지 않아요. 퍼포먼스는 사람들이 단순함을 지각할 수 있는 정신 상태로 들어가는 데 도움이 됩니다." 아브라모비치는 현장 퍼포먼스가 사람들을 기본적인 것으로 돌아가게 하기 때문에 경제적으로 힘든 시대에 호황을 누리고 있다고 주장한다. "퍼포먼스는 돈이 들지 않으면서 미술의 순수와 순결을 우리에게 상기시키죠."

아브라모비치는 자신의 퍼포먼스를 판매한 적이 한 번도 없다. 몇 년 동안 강의와 주문 제작으로 근근이 살아 왔다. 뉴욕의 션 켈리 갤러리와 거래를 하기 전인 1995년까지는 전속 갤러리도 없었다. 요즘은 런던 리슨 갤러리와도 거래를 한다. 그녀는 주로 사진 판매로 수입을 얻고 보통은 사진가 마르코 아넬리(Marco Anelli)와 협업해서 에디션 일곱 점을 제작한다. 이 이미지들은 단순한 기록물을 넘어서 "실제로 의사소통할 수 있는 정적인 에너지와 카리스마"를 획득한 것이라고 한다.

이 작업 중 가장 인기가 많은 것은 고차원 자아의 자화상 사진이다. 뉴욕 현대미술관 도록의 표지를 장식한 흑백사진 「장작을

든 초상화Portrait with Firewood」(2010)를 예로 들자면 아브라모비치는 사회적 리얼리즘 이미지에 나오는 농부를 연상시키는 영웅적 포즈를 취하고 있다. "저는 미래를 내다보며 미술가를 생존자로 그리고 싶었어요."라고 그녀는 말한다. 이 미술가는 대체로 화장 안 한 얼굴을 좋아하는데, "그러면 아이디어가 겉으로 나타난다."고 한다. 하지만 「황금 가면Golden Mask」(2009)이라는 사진에서 아브라모비치는 얼굴에 얇은 금박을 덮어쓰고 검은 배경 앞에서 스포트라이트를 받고 있다. 자신을 사치 상품으로 사물화하여 희화하는 것 같다.

필자가 부담스러운 질문을 한다. "다음에는 무엇을 하실 건가요?"

"「미술가는 현존한다」는 대성공을 이루었지만 앞으로 다시는 안 할 거예요." 그녀가 말한다. "반복하면 정말 자신에 대한 존중심을 잃어버리거든요." 아브라모비치는 성공의 폐해를 안타까워한다. 미술가들은 가장 핵심적인 작업이나 "특정 표현" 하나로 유명해지지만 대부분 거기에 갇히게 된다. 때로는 공간과 직원에 대한 간접비 때문에 어쩔 수 없이 매번 같은 것만 하게 된다. "저는 작업실이 과잉생산과 자기 자신을 반복하는 덫이라고 생각해요. 미술 공해로 가는 습관성 중독이죠." 아브라모비치가 단호하게 말한다. "새로운 일은 일어나지 않아요. 자신에 대해 놀라지도 않지요. 미술가들은 모험을 하고 새로운 영역을 찾기 위해 존재한다고 생각해요. 모험에는, 특히 유명한 미술가라면, 실패도 포함됩니다. 과정에서 필수적인 부분이죠. 실패는 자아를 건강하게 하지요."

「미술가는 현존한다」 이후 아브라모비치는 미술 관객과 자신의 유산에 대해 많은 생각을 했다. 그녀는 마리나 아브라모비치 연구소 설립 작업에 착수했다. 이 연구소는 퍼포먼스 아트(그리고 다른 형태의 퍼포먼스), 특히 장기 작업을 지원하고, 퍼포먼스의 변화를 유도하는 영향력을 이용해 대중을 교육하는 것을 임무로 삼을 것이다. 연구소의 예정지는 면적이 3065제곱미터이며 이곳에서 멀지 않은 뉴욕 주 허드슨에 있다. 방문객들은 "정신과 육체의 의식 훈련"을 받고 아브라모비치의 숙련 작업을 경험하게 될 것이며 거기에는 슬로모션으로 걷기와 "응시의 방"도 포함된다.

퍼포먼스 미술가들은 연극에 대한 거부감을 갖고 있다고 알려져 있다. 처음에 아브라모비치도 예외는 아니었다. "퍼포먼스는 진짜 현실에 관한 거예요."라고 설명하며, 반대로 "연극은 인위적입니다. 피가 피가 아니고 칼이 칼이 아니죠."라고 말한다. 하지만 그녀는 몇몇 감독들에게 자신의 일상과 "만나서 그것을 리믹스"해 달라고 부탁했다. 그러면 그녀가 자신의 일상을 새롭게 볼 수 있을 것이라 생각했다. 아방가르드 감독 로버트 윌슨(Robert Wilson)은 「마리나 아브라모비치의 삶과 죽음The Life and Death of Marina Abramović」이라는 제목의 오페라로 도전 중인데 아마도 틀림없이 그녀를 전설적인 인물로 돋보이게 할 것이다. "오직 제가 하는 연극만 제 것입니다."라고 그녀가 설명한다. "제 인생은 저만이 연기할 수 있거든요."

브이걸스(앤드리아 프레이저, 제시카 차머스, 메리앤 웜스, 에린 크레이머, 마사 베어)
「혁명의 딸들」
1996

6장

앤드리아 프레이저

"미술가는 신화입니다." 앤드리아 프레이저가 딱 잘라 말한다. "미술가 대다수는 자기 계발 과정에서 신화를 내면화한 후 그것을 구체화하고 실행하려고 애쓰죠." UCLA 캠퍼스 안의 녹지 2만 제곱미터에 모더니즘 작품을 모아 놓은 머피 조각 정원 안으로 프레이저가 필자를 안내한다. 그녀는 평소 산에 갈 때 입는 하이킹복 차림이다. 덥고 안개 낀 아침인데 여름방학 과정에 등록한 열성적인 고등학생들이 대학생보다 더 많이 보인다. 프레이저는 지난 5년 동안 이 학교에서 강의를 하고 있다. 처음에는 초빙교수였으나 지금은 정년 보장을 받은 정교수다. 그녀는 15살에 고등학교를 중퇴했고 대학교 학사학위는 없다. 미술가로서 연구 실적을 인정받아 임용되었다. 게다가 그녀가 미술사, 사회학 그리고 정신분석의 중요한 저작들에 대해 잘 알고 있고 심지어 암기하고 있다는 점도 도움이 되었다.

"흔히 미술가에는 세 부류가 있다고 말합니다. 일탈 유형, 신경증 유형, 정신병 유형이 그 세 가지죠."라고 말하며 프레이저가 넓게 벌린 양팔을 흔든다. 일탈형 미술가는 본능적이고 원초적인 태

도로 미술 제작과 관계를 맺는 것으로 알려져 있다. "그런 유형은 쉼 없이 그리고 마음 가는 대로 다작하는 남성 미술가들이라고 할 수 있어요." 입가에 미소를 띤 채 설명한다. "사창가를 배회하다가 약물의 환각 상태에 빠져듭니다. 육체적 감각에만 의존해서 자신의 작업에 만족감을 느끼고 아무렇지도 않게 사회 규범을 위반하기도 하고요." 이런 유형은 피카소와 그의 연인들, 잭슨 폴록과 윌렘 데 쿠닝 같은 추상표현주의 미술가들이 미디어에서 재현되는 이미지들, 그리고 프레이저가 「공식 환영사」 퍼포먼스에서 직접 연기한 술 취한 데미언 허스트를 연상시키는 인물과도 상통한다.

"신경증형 미술가는 죄책감이나 수치심과 싸우는 유형이죠." 그녀가 말을 계속하는 사이 우리는 잠시 쉬기 위해 나무 그늘 아래로 간다. "예전부터 있던 유형인데 1960년대 비판적인 개념미술과 결합하면서 진가를 발휘했습니다. 제가 그런 유형이죠. 작품을 만들고 저 자신을 노출하면서 마냥 즐거웠던 것은 아니에요!" 프레이저가 집에서 가져온 은색 보온병에 든 녹차를 한 모금 마신다. "제 비판적 성향의 배경은 제 가족이에요. 어떤 사람이 제게, 저의 초자아는 부모의 양육 방식에서 나온 것이 아니라 **부모의 초자아를 그대로** 물려받았다고 한 적이 있어요." 그녀가 이렇게 덧붙여 말한 뒤 크게 웃음을 터뜨린다.

프레이저는 캘리포니아 버클리의 반문화 히피 환경에서 성장했다. 부친은 유니테리언교 목사였다가 은퇴했다. 프레이저가 논란을 일으킨 「무제」에 대해서 부친에게 말했더니 부친은 매춘부 선교사에 관한 설교를 시로 쓴 적이 있다고 고백했다고 한다. 모친은

1970년대 초반 동성애자 커밍아웃을 했고 화가, 시인, 소설가, 심리치료사였는데 특기할 만한 것은 주술사였다는 점이다. 프레이저에게서 「무제」에 관한 이야기를 들은 모친은 딸의 다음 작업을 궁금해할 뿐이었다. 이 미술가는 자신의 도덕적 유산을 보수적인 서구 자유주의, 히피 개인주의, 페미니즘 그리고 반전과 동성애자 자긍심 운동 가치의 기묘한 결합물이라고 설명한다.

"정신병형 미술가는 어떤 사람인가요?"라고 필자가 질문한다. 우리는 예술건축대학이 있는 브로드 아트센터로 가는 길목의 큰 광장을 가로질러 가고 있다. "거기에 대해서 그다지 많이 생각해 본 적은 없어요."라고 그녀가 대답한다. 미술 제도권 내에서 인정받은 미술가들 중 소수가 임상적으로 조현병, 편집증 또는 조울증을 앓고 있지만 정신병은 맞든 틀리든 원천적으로 아웃사이더 미술가와 연관되어 있다.

미술대학 앞에는 리처드 세라(Richard Serra)의 거대한 "비틀린 타원" 조각 중 하나인 「T. E. UCLA」(2006)가 한자리를 차지하고 있다. 녹슨 것처럼 보이는 강철 42.5톤으로 제작된 이 작품은 상부가 비스듬히 잘린 원뿔 모양이다. 조각 안쪽으로 들어가면 곡면 벽에 학생들이 분필로 낙서한 평화를 상징하는 표식들, 손도장, 발도장, 남성 성기처럼 보이는 엉성한 그림 또는 1학년 조각 과제가 그려져 있는 것이 보인다. 의기충천한 미술가들에게 자신의 흔적을 남기라고 유혹의 손짓을 하는 빈 캔버스와 유사하다. 듣기로는 학교 측이 매주 청소를 해야 하는 모양이다. "세라가 실제로 정신병리학적 분류 중 하나에 들어가는지는 잘 모르겠네요."라고 말하는 프레이

저에게 세라를 마초 기념비 제작자라고 생각하는지 물어본다. "미니멀리즘 대다수가 강박적이라서 이를 근거로 세라를 신경증 유형으로 넣을 수 있다고 생각해요."라고 그녀가 이어서 말한다. 미술가 대부분이 이런 신화적 유형에 딱 들어맞지 않지만 그래도 이 유형을 고찰할 필요는 있다.

브로드 아트센터는 이디스 브로드(Edythe Broad)와 일라이 브로드(Eli Broad)가 기부한 2300만 달러로 개축한 건물 두 동에 자리 잡고 있다. 그중 하나인 콘크리트, 스테인리스스틸, 티크 구조의 8층 건물은 타워라는 이름으로 불리고, 대부분 붉은 벽돌로 지은 2층 건물은 리틀 브로드라는 이름으로 불린다. 우리는 리틀 브로드 안으로 들어간다. "미술학과는 이 대학을 통틀어 상위 프로그램에 속해요." 자부심이 드러나는 표정으로 프레이저가 말하는 사이 우리는 회색 사물함이 일렬로 놓인 흰 복도를 지난다. 이 학교에 오기 전에 프레이저는 경제적으로 불안정해서 수입은 거의 없고 빚이 많았다. "10년 이상 노숙자나 다름없이 살았는데 그 이유가 제 작업이 본질적으로 장소 특정적 성격을 갖는다는 데 있지만 제가 뉴욕에 살 형편이 아니었다는 데도 있었죠. 그래서 제 아파트를 다른 사람에게 재임대하고 저는 최대한 여행을 많이 다녔어요."라고 그녀가 설명한다. 프레이저가 헛기침을 한 후 심호흡을 하면서 북받치는 감정을 떨쳐 내려고 한다. 그녀는 머뭇거림 없이 단숨에 소리치듯 말한다. 예전에 이에 대해 글을 쓴 적도 있다. "저의 현재 위치가 그런 유형의 생활과 크게 다르지 않을 수 있어요. 다만 현재는 이상하다고 말해도 무방한 고용 보장 같은 걸 받고 있죠."

프레이저는 열쇠를 만지작대다가 문을 확 열어젖힌다. 창문 하나 없이 온통 하얀 육면체 방 안은 삼각대 위에 놓인 조명들로 채워져 있고 산광기가 설치된 조명도 몇 개 보인다. 시멘트 벽돌 하나가 은빛 회색의 롤스크린 배경막 앞에 있는 의자 위에 놓여 있다. "이 방이 제가 「투사Projection」를 촬영한 곳이에요." 그녀가 말한다. 자신의 심리 치료 면담 내용들을 편집한 것에서 출발한 「투사」(2008)는 스크린 두 개를 사용한 비디오 설치 작품이며 여기서 미술가는 심리치료사와 환자 1인 2역을 맡았다.

"미술계를 떠날까, 그러니까 더 이상 미술을 하지 말까 하고 여러 번 진지하게 고민했었죠." 프레이저 말한다. "가장 최근에서야 시장에 대한 불편한 마음, 노출에 대한 트라우마, 통제의 필요성 등 서로 부대끼는 감정들에 휘둘리지 않게 되었어요." 프레이저는 인류학 박사 과정에 들어가거나 정신분석가 교육을 받는 것에 대해 생각을 했었다. 작품을 직접 만들지 않는다고 비난받을 수 있다는 것을 깨달은 후 그녀는 둘 다 부정했다. "미술가가 된다는 것은 참여할 수 있고, 깊이 생각할 수 있고, 그리고 정말 관심 있는 것을 탐색할 수 있는, 상대적으로 자유로운 공간을 갖는 문제라고 생각해요."

프레이저의 소속 학과 "뉴 장르(New Genres)"로 가는 계단을 우리는 빠르게 올라간다. 퍼포먼스 미술가이자 조각가 크리스 버든(Chris Burden)이 1970년대에 처음 만든 뉴 장르는 미술의 정의를 확장하고 다양한 "매체들"(캔버스, 청동, 레디메이드 소변기 같은 의사소통의 "표현 수단"을 가리키는 미술계 용어)로 실험을 한다. 하지만 이 대학교

에서 미술 형식들로 전공을 구분하는 기준은 느슨하다. 예를 들면 사진으로 많이 알려진 미술가 허슈 펄먼(Hirsch Perlman)은 조소과 교수다. 또한 메리 켈리(Mary Kelly)는 아들이 썼던 더러운 기저귀와 건조기에서 모은 보푸라기마저 재료로 사용하는데 "학제간 스튜디오"라는 학문의 추세를 선도하고 있다.

"제 연구실이 정말 보고 싶으세요?" 프레이저가 묻는다. "예전에는 저를 대표하는 공간을 가져 본 적이 한 번도 없었어요. 작업실에서 작업을 보고 싶다는 딜러의 전화를 처음 받았을 때 '저는 작업실이 없어요.'라고 하면서 그것으로 대화가 끊어졌지요!" 아무것도 쓰여 있지 않은 문을 열자 종이 상자, 나무 궤짝, 포장을 푼 액자들, 회색 금속 파일 캐비닛으로 꽉 찬 작은 방이 보인다. 프레이저는 갈색 소포의 내용물을 설명한다. "이건 제가 어떤 것과 교환했던 에디션인데……" 그녀가 이마에 손을 얹으며 "뭔지 잘 모르겠네요."라고 말한다. "이것들은 브라질 카니발 의상입니다. 이 상자들 안에 작품이 있는데 거의 다 다른 사람들이 만든 거예요." 프레이저가 금속 캐비닛을 연다. "제 비디오들이 여기 보관되어 있어요. 제가 승진을 준비하면서 모은 자료들이죠." 상자들 뒤에 있는 탁자 위에 책 열두어 권이 쌓여 있고 해체된 책꽂이들도 몇 개 보인다. 이윽고 "창고일 뿐이에요."라고 그녀가 말한다.

아래층 홀에는 의자 70개와 합판 강연대, 파워포인트 프레젠테이션 같은 것을 할 수 있는 영사 장비 일체가 설치된 강의실이 있다. "제가 '예술의 장'이라는 과목을 가르치는 강의실이죠."라고 프레이저가 말한다. 그녀가 사용한 "장(field)"이라는 용어는 프랑

스 사회학자 피에르 부르디외의 연구를 참조한 것이다. 피에르 부르디외는 예술계를 사회경제적 전쟁터 같은 것으로 생각했다. "어렸을 때는 미술가가 된다는 것은 반제도적 역할이라고 생각했는데 부르디외를 읽고 나서는 미술가가 사회 밖에 존재할 수 있거나 사회에 저항할 수 있는 존재라고 생각하는 것이 불가능해졌어요." 프레이저가 연단으로 걸어 올라가더니 빈 강의실을 내려다본다. 그녀의 퍼포먼스 작품 다수가 이야기 형식을 취하고 있고, 강의를 할 때 자신의 퍼포먼스 중 일부를 재연하는 경우도 가끔 있다. 그녀는 강의가 자신의 가장 중요한 활동 중 하나라고 생각하며, 사람들의 사고방식에 가하는 충격을 중요하게 생각한다.

프레이저는 학부 학생들에게 왜 미술가가 되고 싶은지 질문을 하는데 가장 많이 나오는 대답이 "그래야 우리가 하고 싶을 것을 할 수 있으니까요."이다. 그녀는 이렇게 응수한다. "좋아요. 그래서 뭘 하고 싶어요? 자신에게 문제가 되는 것은 무엇인가요? 여러분은 이런 멋진 특권을 가지고 있습니다. 낭비하지 마세요." 연이어 좋지 않은 이야기를 전한다. "수천 달러의 빚을 떠안고 졸업하면 해방감은 그다지 크지 않을 거예요!"

필자가 인터뷰한 미술가들마다 자신에게 더 많이 부여된 자유를 소중하게 생각했다. 그 자유가 밤새워 일하고 낮에는 하루 종일 자는 것을 선택하는 것에 불과할지라도 말이다. 프레이저는 부르디외가 "사회적 나이"라고 지칭한 것의 수많은 규제들, 즉 고도로 계층화된 사회를 체념하고 받아들이는 과정에서 벗어나는 자유에 특히 관심이 많다. "미술가들은 사회적 지위 혹은 신분, 명확

한 계급 위치 혹은 국가와 민족 정체성에 정착하면 안 됩니다." 프레이저가 이렇게 말하며 자신의 커다란 검정 핸드백을 의자 위에 내려놓는다. "우리는 영원히 아이일 수 있지요." 사실 미술가들은 "진짜" 노동의 세계와 성인으로서 가져할 할 의무를 회피하고 평생 놀기만 하는 사람으로 비치는 경우가 흔히 있다. 미술대학교 입학 사무처가 응시 원서로 넘쳐 나는 것도 그리 놀랍지 않다.

"미술가가 되는 것에 대한 또 다른 환상은 전능성이죠." 프레이저가 말한다. "프로이트는 자신만의 세계를 창조할 수 있는 미술가에 관해 말한 적이 있고, 위니콧(D. W. Winnicott)은 유아는 처음에는 세계를 자신의 창조물로 경험한다고 주장했지요." 영국의 정신분석학자 위니콧은 그가 주창한 이행 대상 이론으로 가장 많이 알려져 있다. 이행 대상은 안정감을 얻기 위해 갖고 다니는 담요나 테디 베어 같은 물건이 어린이의 상상과 현실 사이에서 다리 역할을 한다는 논의를 다룬다. 많은 의미가 부여된 이 이행 대상은 프로토타입 미술 작품 혹은 프레이저의 표현에 따르면 "독창적 레디메이드"다.(프레이저는 자신이 키우는 푸들 두 마리 중 하나에 이 정신분석가의 이름을 붙여 줬다.). "위니콧은 아기가 자신이 전능성의 완전체라는 환상을 박탈당하고 자기애에 엄청난 모욕을 당하는 발달 단계에 관해서 글을 썼지요." 라고 그녀가 덧붙인다. 이 말은 미술가들이 강한 권한을 가진 환상에 매달리고 자신의 작업 세계 안에서는 최고 권력을 행한다는 의미를 함축한다.

"그래서 신이 되는 꿈을 꾸나요?" 필자가 질문한다. 프레이저가 짧은 한숨을 쉬고, 위에 아무것도 놓이지 않은 채 강의실 여기

저기에 놓여 있는 흰색 좌대 네 개 중 하나에 몸을 기댄다. "아기가 부모의 숭배를 받을 때 행동하는 방식과 유사할 거예요."라고 그녀가 재미있다는 듯한 표정으로 말한다. "미술가들이 가슴속 깊이 갖고 있는 환상들 중 하나는 무조건적인 **사랑**과 이와 연관된 무조건적인 가치가 미술가들의 생산물에 있다는 점이에요. 우선 그건 돈에 관한 게 아니라 사랑, 관심, 인정, 시선…… 그리고 수치심으로부터의 해방에 관한 거죠."

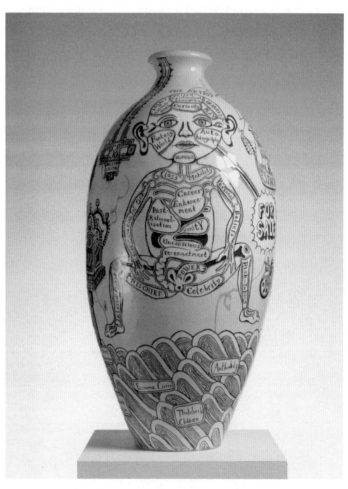

그레이슨 페리
「로제타 병」
2011

그레이슨 페리

그레이슨 페리는 유아기의 테디 베어가 신처럼 숭배받는 가상의 문명에 관한 전시를 오래전부터 기획하고 싶었다. 몇 년 전 그는 이 계획을 대영 박물관에 강력하게 제안했다. 매년 500만 명이 성지순례 하듯이 오는 이 미술관을 페리는 "다신앙 교회"라고 부른다.* 제안의 결과로《무명 장인의 무덤The Tomb of the Unknown Craftsman》이라는 전시가 나왔다. 이 전시에서는 박물관 소장품 중 선별한 170점과 함께 페리의 작품 30점을 진열했다.

페리는 "도예가"로 유명하지만 세라믹, 태피스트리, 판화, 에칭 그리고 의류 같은 공예와 관련된 매체 범위 안에서 개념에 치중한 미술을 만든다. 그의 테디는 하트 모양 머리를 가진 너덜너덜한 곰 인형이고 이름은 앨런 미즐즈다. 이 "이행 대상"은 페리가 가혹한 양육 환경을 견딜 수 있도록 도움을 주었고 더욱이 그가 신비한 힘을 불어넣은 유물과 같은 것이라 할 수 있다. "어렸을 적에는 제 힘,

* 대영 박물관은 백과사전적인 인류학 박물관으로 소장품 800만 점을 보유하고 있는데 중요한 고대 유물은 많지만 근현대 미술품은 극소수다.

즉 리더십과 반항 같은 저의 남성성을 앨런 미즐즈에게 넣어서 보
관했어요. 그때 저는 공포스러운 환경에서 살고 있었거든요." 앨런
미즐즈는 몇 년 동안 페리가 만든 도자기의 유약 발린 표면을 장식
했지만 이 전시에서는 다양한 매체에서 교황, 전사 선교사, 떠돌이
성자, 거대한 눈동자 속의 영적 환영, 일본 여신 토구로 등장한다.

"전능을 대체하는 환상들을 보여 주는 건가요?" 필자가 질문
한다. 충격적인 소식을 들었다는 듯한 표정으로 페리가 필자를 쳐
다본다. "전시는 이행 대상의 숭배에 관한 거예요." 곰곰이 생각
한 후 그가 대답한다. "사람들이 자신의 생각을 투사하는 대상이
라는 점에서 모든 신은 품에 안고 싶은 장남감과 유사하지요. 생존
의 형식, 공포를 처리하는 방식이라고 할 수 있어요." 페리는 자신
에게 큰 영향을 끼친 심리치료 경험에 관한 이야기를 하면서 그 경
험이 세 가지 면에서 성공에 꼭 필요한 것이었다고 한다. 그 경험은
정서적 건강에 도움이 되었고 힘겨운 진실에 접근할 수 있는 방법
을 제시하여 가장 중요한 주체 문제로 그를 이끌었다. 우리는 전시
실 안으로 들어가기 위해 차단선 밑을 지난다. 내부는 한창 작품
을 설치하는 중이다. 페리의 독특한 도자기 주변에는 탁상 신전들
(이집트의 "영혼의 집"과 티베트 성물함)과 들소를 닮은 말리 조상(彫像)
과 주술사를 암시하는 콩고인 조각을 포함한 "힘의 조상" 같은 신
기한 민족지학적 물건들이 있다.

페리가 이 전시를 위해 특별히 제작한 작품은 「로제타
병 Rosseta Vase」(2011)이다. 이 작품은 광택 있는 노란색과 흰색 배
경에 가는 붓과 푸른 안료로 풍경 겸 지도를 그린 높이 2.5피트(76

센티미터)의 병이다. 좌대 위 가슴 높이 정도에 놓인 이 작품은 인류학 박물관에서 흔히 보이는 육중한 유리 진열장 안에 들어 있다. 앨런 미즐즈는 "상징적 상표(ICONIC BRAND)"라는 문구를 포함한 문장(紋章)에 포함되어 십자군 말을 타고 있는 모습으로 병 곳곳에 등장한다. 페리는 필자와 함께 그 병을 유심히 본다. 그는 단발형 금발에 낯빛은 불그스레하고 영국인답게 치아 상태는 좋지 않다. "태토부터 불후의 작품까지 이 병들은 전적으로 저 자신이에요."라고 그가 말한다. "제 조수는 점토를 주문하는 일도 안 하죠. 그 사람은 이메일만 해요." 페리는 병을 제작하는 느린 물리적 과정을 즐기고, 병의 하부에 바다를 표현하기 위해 작은 선들을 수없이 그리는 작업과 같이 "지루한 부분 작업"으로 인해 생기는 생각할 시간을 좋아한다. 그는 한 번도 손을 더럽혀 가며 작업해 본 적이 없는 미술가들을 "약간 못미더워" 한다.

「로제타 병」은 벽에 붙여서 설치되었지만 옆에서 보면 "미술가(THE ARTIST)"라는 표식이 있는 아기 그림이 있다. 이 아기의 귀는 부처처럼 과도하게 크고 몸의 각 부분들에는 "내부 탐색", "위험 부담", "무의식적 실행", "계층 이동"과 "권력" 같은 문구들이 적혀 있다. 이것들은 모두 페리의 미술 동인을 목록화한 것 같다. 공예는 배울 수 있는 것이지만 미술은 자아실현에 관한 것이라고 페리는 말한다. "저의 가장 최근 작품을 만드는 방법을 다른 사람에게 가르칠 수는 있지만 앞으로 만들 작품은 가르칠 수 없어요."라고 그가 설명한다. 상호 대항 작용이 두 영역의 특징이 되는 경향이 있다. "미술가들 다수가 실제로는 실력 없는 장인이며, 장인 대다

수는 실제로 실력 없는 미술가들이죠."라고 그가 설명한다. 장인은
미술가들이 "그림도 못 그린다."고 험담을 하고 미술가들은 장인
의 작업을 관습적이며 키치라고 비판한다. "저는 제가 할 수 있는
한 직접 만들고 두루뭉술한 생각들을 다듬어서 두 세계의 장점을
최대한 이용하려고 합니다."

　페리는 오랫동안 뒤샹의 소변기에 심취했는데 그 이유는 특히
그 작품이 도자기인 점에 있다. "뒤샹은 숙모네 벽난로 선반 위에
있던 세라믹 장식품을 선택하지 않고 배관 설비 상점에서 자재를
선택했지요." 페리가 설명한다. "개념의 측면에서는 레디메이드를
이용한 표현이 동일했겠지만 문화적 함축은 달랐습니다." 페리는
뒤샹의 「샘」 1964년 에디션이 현재 대다수 미술관들에 소장되어
있지만 그것들은 레디메이드가 아니라 1917년 대량생산된 소변기
와 유사한 모양으로 이탈리아 도예가가 손으로 만든 조각 복사본
이라는 사실을 언급한다.

　성물함들이 있는 곳을 천천히 돌아다니다 부적과 물신이 모여
있는 구역으로 들어선다. 거기에는 페리의 작품 「미술가의 말총머
리를 담은 관Coffin Containing Artist's Ponytail」(1985)이 있다. 이것은
엉성한 작은 세라믹 관 위에 환조로 만든 머리를 붙이고 나머지
몸통은 표면 광택이 있는 드로잉으로 표현한 작품이다. 필자는 관
위의 얼굴을 가리키며 어리둥절한 표정을 짓는다. "찰스 1세예요."
페리가 무표정하게 말한다. 거푸집으로 사용된 작은 흉상은 콘플
레이크 상자에 들어 있던 것이다. "머리를 5년 동안 기른 후 제 여
성적인 성향을 없애기 위한 노력의 방편으로 머리카락을 잘랐어

요. 그의 긴 머리카락를 보면 제 머리카락이 연상되지요." 페리가 말한다. 그는 자신의 과거를 이야기할 때 에섹스 억양이 더 강해진다. 왕권신수설을 믿은 찰스 1세는 1649년 원형적인 형태의 민주주의 쿠데타로 참수형에 처해졌고 영국 군주제는 잠시 폐지되었다. "선생님에게 탈모는 참수나 거세 같은 것이었나요?" 필자가 질문한다. "아마도 그렇겠죠." 페리가 어정쩡하게 대답한다.

오늘 아침 페리는 바지와 헐렁한 베이지색 재킷 차림이지만 정리된 눈썹과 색조 화장 자국이 조금 남아 있는 눈꼬리에서 지난밤그가 드레스 차림이었다는 사실이 자연스럽게 드러난다. 이 미술가는 이제 자신의 여성적인 성향을 애써 억누르지 않는다. 2003년 페리는 토끼가 전체적으로 수놓인 베이비돌 원피스 차림으로 국영방송에서 터너 상을 수상했는데, 그 이래로 그의 제2의 자아 클레어는 공인이 되었다. 클레어는 여러 작품에 등장한다. 부싯돌과 발견된 오브제로 만든 「클레어의 탑La Tour de Claire」(1983), 그리스 정교회의 노변 기념비와 유사한 세라믹 조각 「앨런과 클레어의 성물함Shrine to Alan and Claire」(2011) 그리고 페리가 "대단히 전문적인 아웃사이더 미술 작품"이라고 지칭한, 높이 23피트(약 7미터) 태피스트리 「진실과 신념의 지도Map of Truths and Belief」(2011)가 그것이다. 그는 전시를 개막하고 일주일 뒤에 분홍색 새틴 블라우스와 「배트맨」 같은 영화에 참여했던 의상 전문가가 제작한, 독일 티롤지방의 민속 의상인 가죽 반바지를 입을 계획이다. "그런 복장 일탈이 미술 규칙을 깨는 작업을 더 용이하게 해 주나요?" 필자가 질문한다. "복장 도착의 정서적 하중이 너무 커서 저는 다른 유형의

금기 깨기에는 눈도 깜짝 안 합니다."라고 그가 말한다.

클레어의 존재가 두드러지지만 페리는 클레어가 작품이 아니라고 단호하게 말한다. 클레어는 페리의 미술적 고려보다는 성적 강박에서 나왔다. 페리는 태피스트리에 들어 있는 클레어에 시선을 고정하고 태피스트리 주변을 돈다. 클레어는 긴 목걸이를 착용했는데, 거기에는 테디 베어가 십자가에 못 박힌 것처럼 매달려 있다. 클레어를 작품의 위치에 놓지 않는 이유는 퍼포먼스 아트와 거리를 두기 위한 방법이라고 그가 결국 인정한다. 대학 재학 시절 페리는 퍼포먼스 아트 속에서 "뒹굴었고" 퍼포먼스 아트가 극도로 종교적이라는 결론을 내렸다. "재미가 있으면 연극이 되어 버리고 재미가 없으면 진지하고 지루하지요." 그가 말한다. 페리는 마리나 아브라모비치의 작품을 직접 본 적이 없지만 앤드리아 프레이저의 「무제」는 테이트 모던 미술관의 《팝 라이프》 전시에 나왔을 때 봤다. "실현되어야 하는 발상들 중 하나라고 생각했던 기억이 납니다. 그 작품은 미술의 가장자리를 표시하는 경계선이죠."라고 페리가 인정한다. 이 발언은 페리가 프레이저의 매체를 전혀 인정하지 않지만 프레이저만은 예외로 하겠다는 의미다. "그 전시는 비난을 많이 받았지만 사실 저는 즐겁게 봤어요. 데미언의 황금 작품은 매혹적이었지만 거슬렸고요. 그 사람 작업도 와인처럼 오랜 숙성 과정이 필요해요. 25년 뒤에는 독창적으로 보일 겁니다."

계속해서 페리의 「진실과 신념의 지도」를 자세히 들여다본다. 이 작품은 사람들이 순례하는 이상한 장소들, 메카부터 다보스, 내슈빌부터 아우슈비츠, 베네치아부터 스트랫퍼드 어폰 에이

번을 목록화했다. 이 태피스트리는 그의 다른 작품들과 마찬가지로 손으로 그림을 그리고 스캔해서 컴퓨터로 전송한 후 직접 컴퓨터로 색채를 다듬었다. 그러고 나서 대형 컴퓨터 직조기로 직조했다. "저는 직접 손으로 만드는 것을 맹목적으로 숭배하지는 않아요. 지금은 컴퓨터 프로그램으로 만들죠!" 페리가 단호하게 말한다. 그는 디지털 기술이 창의적 과정을 고된 단순 생산 노동과 분리하고 간편한 맞춤 제작 체제를 제공하기 때문에 수작업의 숙련 기술이 보존될 것이라고 생각한다. "컴퓨터는 빈 캔버스보다 더 텅 비어 있어요. 한 가지만 잘할 수 있는 크레용 상자와는 다르죠." 그가 설명한다. "아날로그 기법을 추억하고 그리워하는 태도를 가지면 안 됩니다. 새로운 기법은 항상 나오니까요."

페리는 개념적인 디지털 제작 방식을 채택했지만 여전히 눈으로 봐서 아름다운 물건을 애호한다. "장식적인 것은 기품 있는 물건이죠." 그가 성(性)에 관해 전시하는 구역으로 들어가면서 이렇게 말한다. 이 전시실은 19세기 무명 장인이 동전에 새겨진 빅토리아 여왕의 성별을 바꾸기 위해 다시 공들여 세공한 "남장한 여성" 동전을 전시하고 있다. "사물이라는 점은 미술의 판매에 있어서는 유일한 장점이에요." 그가 계속해서 말한다. "미술 사물의 대안품도 모두 똑같아요. 그 대안품이 타당성을 유지하려면 미술관 안에서 사물의 중력을 필요로 하지요." 그는 퍼포먼스 아트 같은 대안이 직접적으로든 간접적으로든 대체로 미술 판매로 재정적 지원을 받는다는 점을 언급한다. 그래서 그는 상품에 저항하는 이런 부류의 미술가들 대다수가 취하는 "고결한" 입장은 구식인 데다가 위

선적이라는 인상을 준다고 한다.

페리는 미술 시장의 치어리더 같은 인물로 보이고 싶지 않을 것이다. 그는 시장의 과잉과 왜곡을 안타까워한다. "크다고 최고는 아니죠." 그가 예를 들어 설명한다. "미술가들의 대형 작업이 최고작인 경우는 드물지만 대형 작업이 종종 최고가로 팔리기는 합니다. 미술가마다 품질 종형곡선 같은, 자신의 이상적인 크기가 있어요. 하지만 요즘 미술가들은 미술계에서 자신을 홍보하기 위해 작품 크기를 쓸데없이 과도하게 키우곤 하죠." 그 규칙에서 예외가 있다면 크리스천 마클레이의 「시계」다. 페리는 그 작품이 "비디오 아트의 시스티나 성당"이라고 설명한다. "최면을 거는 듯하면서 개념이 탄탄할" 뿐만 아니라, 24시간 분량의 작품은 사라지지 않기 때문에 "사물의 영구성"을 획득하고 있다는 것이다.

설치 동선을 따라가다 보니 벽 색깔이 진주빛에서 짙은 회색으로 바뀐다. 온통 하얀 전시실로 들어갔는데 인부 한 사람이 뒷문에서 불쑥 나온다. 문 뒤편에는 기념품 매장이 있다. "아, 안녕하세요. 죄송합니다……. 이 전시를 하는 사람입니다."라고 페리가 말한다. 그 사람은 이미 유명한 미술가를 알고 있다는 듯이 고개를 끄덕인다. 《무명 장인의 무덤》 전시실 중앙에는 동일한 제목의 조각인 사후에 항해할 선박 형태의 관이 있다. 페리는 녹슨 무쇠를 사용했다. "제가 녹을 사용한 것은 반들반들한 개념주의에 대한 저항인 것 같아요. 반짝거리는 광택에 대한 저의 욕망에 저항해야 했지요."라고 미술가가 말한다. 유약이 발린 세라믹 표면이 반짝인다. 전체가 금속으로 되어 있는 작품 맨 위에 선사시대 돌도끼가

놓여 있다. 그는 돌도끼가 "모든 도구를 낳은 원천 도구, 수작업 기교의 흡입력 있는 매력"이라고 말한다.

휘어진 코와 두툼한 입술을 가진 초소형 죽음의 가면은 이름 없는 장인을 대신한다. "누구인가요?" 필자가 질문한다. "올리버 크롬웰입니다." 페리가 단호하게 말한다. "찰스 1세를 참수했던 개혁가 크롬웰이요? 재미있네요." 「미술가의 말총머리를 담은 관」이 미술가는 독재자라는 의미를 함축하고 있지만 이 무덤이 의도하는 것은 장인은 단지 중산 지주층 출신이라는 점이다. 물론 이 계층이 잠재적으로 치명적이기는 하다. "그 점은 염두에 둔 적이 없어요." 페리가 차분하게 말한 후 깊은 생각에 잠긴다. "선생님이 이해하고 싶은 대로 이해하시면 됩니다. 그 이론은 제 마음에 드네요. 앞으로 그걸 써 봐야겠다는 생각이 들어요."

미술과 공예의 분리에는 계층 문제가 오래전부터 개입되었다고 페리는 생각한다. "장인이 노동자인 반면 화가는 흔히 정장 재킷을 입은 비범한 노동자예요." 사실 회화는 높은 지위에도 불구하고 요즘은 대부분 공예에 불과하다고 그는 생각한다. "회화는 전통에 갇혀 있어요." 그는 이렇게 설명한다. "미세한 틈새를 찾을 수 없다면 회화는 독창적인 것이 되기가 아주 어렵죠. 그런 다음 자신이 찾은 틈새에서 나오기도 어렵고요. 자신만의 미세한 틈새를 확보한 다른 미술가가 이미 양 옆자리를 차지하고 있거든요."

페리도 미술가와 장인의 구분이 원작자의 권한에 대한 인정과 관련되어 있다고 생각한다. "테이트 미술관에 있는 것은 모두 이름이 붙어 있어서 그 물건을 중요하게 만들지만 반대로 제 전시

와 대영 박물관에 있는 것은 거의 전부 작자 미상입니다." 그가 말한다. "역사적으로 장인들은 자신이 커뮤니티에 속해 있다고 생각했어요. 약 1400년이 되어서야 겨우 미술가들은 천재성을 칭찬받고 싶어 하는 자아를 발전시키기 시작했지요." 흔히 알고 있듯이 미술가의 성장은 르네상스 시기의 인본주의와 개인주의의 부상과 연결되어 있다. 조르조 바자리가 미켈란젤로의 천재성을 확언하며 끝을 맺은 『위대한 이탈리아 화가, 조각가 그리고 건축가 열전, 치마부에부터 지금까지 *The Lives of the Most Excellent Italian Painters, Sculptors, and Architects, from Cimabue to Our Times*』(1550)는 최초의 미술사 저술로 알려져 있다.

"미술가가 된다는 것은 자아도취적 사업이에요." 페리가 솔직하게 말한다. "그리고 명성이 그 사업을 악화시키죠." 사람들이 미술가의 말에 귀를 기울이고 미술가의 서명만이 금전적인 가치를 갖게 될 때 세상은 다른 축을 중심으로 회전하는 것 같다. "예전에는 자아도취적이지 않았더라도 지금은 자아도취적인 사람이 됩니다."라고 그가 덧붙인다. "그 점을 인식하지 못했을 때가 가장 강하죠. 인식하면 그때부터 약해집니다."

페리는 자의식이 장애물이면서 동시에 주요한 변화 수단이라고 한다. "미술계에서 작업하는 미술가에게 자의식은 큰 부담이 되지요. 우리는 순수함을 잃어버렸어요. 우리는 미술을 제작하는 자기 자신만 계속해서 바라보고 있어요." 그가 설명한다. "아웃사이더 미술가가 갖는 여러 가지 호소력 중 하나가 이것입니다. 그들은 다른 사람들이 생각하는 것을 신경 쓰지 않아요." 하지만 미술가

가 자각하면 할수록 자신의 삶과 작업을 개선할 기회를 더 많이 가져야 한다. "지적 성장의 첫째가는 도구는 의식입니다. 의식은 창고 안의 촛불이라서 눈에 안 보이는 게 아주 많다는 말도 있지요. 저는 촛불을 이곳저곳으로 옮겨 놓는 일을 하고 싶어요." 페리는 미술과 광란의 관계가 과도하게 미화되었지만 묵살할 수도 없다고 생각한다. "미술을 제작해야 한다는 강박을 약간 가질 필요가 있어요." 하지만 그가 개인으로서 갖는 입장은 "최상의 정상적인 정신 상태"를 선호한다. 공교롭게도 그의 아내 필리파(Philipa)는 심리치료사인데 『온전한 정신을 유지하는 법 How to Stay Sane』이라는 제목의 책을 저술했다.

미술가가 되기 위한 특별한 기술이 있을까? 이에 대해 페리는 이렇게 대답한다. "미술가라면 자신의 존재와 처신 방식이 거래의 일부가 된다는 사실을 무시할 수 없을 거라고 생각해요. 은둔자가 되어서 한마디도 안 해도 그것 역시 거래의 일부죠." 페리는 개념 미술가 되기 위한 특별한 기술에 대해 아이디어 회의를 해서 미술가의 사고 습관을 조사하고 그들이 실제로 신경을 쓰고 있는 사안을 밝혀내는 것이 반드시 필요하다는 의견을 제안한다. "하는 일 없이 마냥 벼락을 기다리면 안 됩니다. 희미한 깜박임이 무언가가 될 수 있으니까요." 그가 조언을 한다. "바보 같은 생각이라고 무시하면 안 되죠. 냉정은 창의성의 적이거든요. 힙스터들이 아직 주목하지 않은 것에 관심을 가져야 해요."

우리는 왔던 길을 다시 거슬러 가다가 전시장 입구 근처에 멈춰 선다. 그 옆에 「지금은 시시한 것 The Frivolous Now」(2011)이라는

제목의 도자기가 있다. 고대 그리스 도기 형태의 담녹청색 병 전체에는 "LOL", "태깅", "사제 폭발물", "전화 해킹", "특권 엘리트층", "기막히게 멋진 3D", "귀여운 유튜브 클립"(마지막은 아동화처럼 그린 고양이 그림 옆에 있다.) 같은 문구를 그림처럼 그린 드로잉이 있다. "세라믹은 저의 대표작이지만 제가 직접 만든 것은 절반 정도에 불과해요." 그가 말한다. 페리는 태피스트리와 조각 제작 외에 텔레비전 프로그램의 대본을 쓰고 연출한다. 현재 채널4에서 준비 중인 3부작 방송은 취향에 관한 것인데 이 역시 그의 다음 작업과 연관되어 있다. "앞으로 텔레비전 방송에 끼워서 파는 방식으로 제 전시를 하게 될 거예요!" 그가 팬터마임을 하는 마녀처럼 칼칼한 목소리로 빠르게 말한다.

페리는 그런 변화가 미술계 내부 사람들 사이에서 자신의 신뢰성에 해를 끼칠 수 있다는 점을 의식하고 있지만 그들이 말하는 "진지함"은 은어와 음침한 말투가 동반하는 규범적인 따분한 행동의 종합이라고 생각한다. 하여튼 그는 자신의 복장 도착에 "본질적으로 내재된 우스꽝스러움"이 있다고 하는데 이것 때문에 그는 그 클럽에서 배제되었다. 어떤 기자가 페리에게 "선생님은 사랑스러운 역할을 하시는 겁니까, 아니면 진지한 미술가입니까?"라고 물은 적이 있다. 그때부터 그에게 이 이분법이 매력적으로 다가왔다. "아무래도 진지한 미술가는 무례하고 이해하기 힘든 데다가 대중성에는 관심도 없지요." 그의 말에 불신이 담겨 있다. "사랑스러운 사람의 정반대입니다."

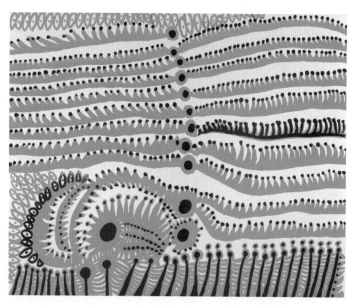

쿠사마 야요이
「내 인생의 소멸」
2011

8장

쿠사마 야요이

쿠사마 야요이(草間彌生)가 자신의 사진을 바라보고 있다. 조금 전 빅토리아 미로 갤러리의 대표 글렌 스콧 라이트(Glenn Scott Wright)가 소더비 계간지 한 부를 그녀에게 건네줬다. 반짝이는 빨간 가발을 쓰고 붉은 물방울무늬 원피스를 입은 이 미술가가 표지 사진의 주인공이다. 오늘도 똑같은 단발머리 가발에 비슷한 옷차림이다. 잡지 속 쿠사마는 강렬한 붉은색과 검은색 물방울무늬 회화 앞에서 카메라를 향해 자세를 잡고 있지만 지금 쿠사마는 도쿄 작업실 3층에 있는 탁자 앞에 앉아 있다. 작업실 한쪽 벽은 책꽂이들이 차지하고 있고 다른 쪽 벽은 유리와 벽돌로 이뤄져 있다. 다큐멘터리 감독 마츠모토 타카코(松本貴子)가 11년 전부터 이 미술가를 그림자처럼 따라다니면서 자기 성찰의 순간을 기록한다.

쿠사마는 1960년대 뉴욕에서 유명했지만 1973년 일본으로 돌아와 지금까지 살고 있는 정신병원에 입원한 후로는 거의 잊혀갔다. 어릴 때부터 쿠사마가 미술을 하는 이유는 정신적인 문제를 해결하는 데 도움이 된다는 사실 때문이었다. 정신적 문제 중 하나는 자신과 세계 사이의 경계가 갑자기 녹아내리는 경험을 하는 두

려운 환각이다. 하지만 쿠사마가 절대 무서워하지 않는 것이 하나 있는데 그것은 자신을 향한 세상의 관심이다. 이 미술가는 자신에 대한 언론 보도를 보는 것으로 하루 작업을 시작하곤 한다. 미디어는 아주 짧은 시간 동안만, 즉 절멸 공포에 대한 단기 만병통치약처럼 존재하는 것 같다.

"신작 회화들을 보여 드리게 되어서 너무 신납니다." 쿠사마가 말한다. 영어를 알아듣지만 말은 잘하지 못해서 조수 한 사람이 통역을 한다. 테이트 모던에서 이 미술가의 회고전이 열리고 있는 이번 봄에 빅토리아 미로 갤러리에서 전시할 작품 서른 점 정도를 스콧 라이트가 골라야 한다. 쿠사마가 다시 잡지를 들여다본다. "이 작품은 너무 멋져요. 모란디죠?" 그녀가 감탄하며 가리키는 것은 이탈리아 모더니즘 미술가 조르조 모란디(Giorgio Morandi)의 베이지색 정물화다. "그리고 리처드 세라인가요?" 다음 페이지에 나오는 미국 미술가의 대형 금속 조각을 보면서 말한다.

쿠사마는 미술사에 대한 해박한 지식을 갖고 있다. 1950년대 후반 뉴욕으로 이주한 후, 손으로 그린 하얀 그물 고리가 검은 배경 위에 떠 있는 추상화를 제작했다. 그녀는 이것을 "무한의 그물"이라 불렀는데, 멀리서 보면 점의 바다가 일렁이는 것 같다. "그물"은 잭슨 폴록의 "드립" 회화 같은 추상표현주의 작품을 의식하고 거기서 한 발 더 나아간 것이다. 구성은 더 극단적으로 전면적(全面的)이었고 제작 과정은 더 많은 집중을 필요로 했다. 이는 연이어 등장한 유명한 미술 운동인 미니멀리즘과 겹쳤다. 아마 가장 중요한 점은 이 회화가 정신적 안전망 기능을 해서 무의 상태로 용해되

는 공포로부터 미술가를 보호했다는 사실일 것이다. 1961년 쿠사마는 33피트(약 10미터) 크기의 "무한 그물"을 제작했는데 당시로서는 드문 대형 추상 작품이고 이로써 그녀의 강박과 야망의 크기가 동시에 드러났다. 쿠사마는 "그물" 회화 제작을 한 번도 중단한 적이 없다. 이 회화는 "무한" 연작인 것이다.

쿠사마가 자신의 스튜디오 디렉터 다카쿠라 이사오(高倉功)를 뚫어지게 본다. 그는 흰 깃의 반팔 셔츠와 물방울무늬 반바지 차림이다. "동생, 레이나 소피아에서 한 우리 전시에 관한 두 쪽짜리 기사가 어디 있어요?" 회고전 기획은 테이트 모던 미술관의 수석 큐레이터가 했지만 처음 열린 곳은 마드리드의 레이나 소피아 미술관이었다. 그 전시는 런던에 가기 전에 파리 퐁피두 센터로 갔다가 마지막에 뉴욕 휘트니 미술관으로 갈 것이다.

다카쿠라는 일본 판매부수 최고의 일간지 《아사히신문》을 펼쳐서 가져온다. 쿠사마가 스콧 라이트에게 신문을 보여 주고 그에게 곧 번역문을 보내겠다고 약속한 후 잡지에 빠져든다. 책장을 넘기다가 프랜시스 베이컨에 관한 기사를 자세히 본다. 베이컨의 작품이 경매에서 고가에 거래되었다는 내용이다. "몇 년 전에 죽지 않았나요?" 그녀가 한마디한다. 사실 20년 되었다. 조수 한 사람이 쿠사마의 판화를 모은 최신 카탈로그 레조네 두 권을 가지고 와서 스콧 라이트와 필자에게 선물로 한 권씩 준다. 쿠사마가 책에 서명을 해 주는데 날짜를 적을 때 자신 없는 듯한 표정으로 조수를 쳐다본다. "2011이에요." 젊은 여성 조수가 차분하게 말한다.

쿠사마는 시간의 흐름을 파악하는 데는 어려움을 겪었지만

공간 감각에서는 거의 천재적인 재능을 보여 주었다. 1963년 그녀는 최초로 설치미술이 본격적으로 구현된 사례에 해당하는 작품을 만들었다. 「집합: 천 개의 배 전시 Aggregation: One Thousand Boats Show」는 남근 조각이 안팎으로 빽빽하게 부착된 노 젓는 배를, 동일한 배를 찍은 동일한 흑백사진 999개로 전체를 도배한 방에 설치한 작품이다. 3년 뒤 앤디 워홀은 「암소 벽지 Cow Wall paper」(1966)로, 쿠사마가 벽을 다루는 방식을 모방했다. 워홀에 관해서 쿠사마는 얼굴을 찌푸리며 이렇게 말했다. "우리는 그러니까…… 한 배를 탄 적수 같았어요."

쿠사마는 대작 "무한 거울" 방의 제작으로 넘어갔다. 필자는 이 작업 중 한 작품인 「물 위의 반딧불 Fireflies over the Water」(2002)을 한 10년 전에 처음 체험한 적이 있는데, 관람 당시 정신을 차리고 보니 숭고한 우주의 신성한 광경에 감동의 눈물을 흘리고 있었다. 이 어두운 방에는 거울 벽과 거울 천장에 반사되는 작은 조명 수백 개와 바닥을 덮은 검은 물웅덩이가 설치되었다. 혼을 빼놓는 이런 공간에서 쿠사마는 자신의 실존적 두려움을 경외감, 환희 그리고 충만감을 불러일으키는 작업으로 바꿔 놓았다.

다른 조수(여덟 명쯤 있는 것 같다.)가 스콧 라이트에게 "상품들"을 보여 주겠다고 제안한다. 그것들은 "너무 너무 비밀스러운" 것이라고 해서 필자는 출시될 때까지 이에 대해 글을 쓰지 않겠다고 약속을 한다. 그 조수가 나가더니 양손에 루이뷔통 핸드백을 들고 돌아온다. "더 없어요? 이분들께 다 갖다 드리세요." 쿠사마가 말한다. 그녀가 노란 물방울무늬 유리잔에 든 물을 한 모금 마시는 사

이 탁자 위에 가방 몇 개가 더 쌓인다.

일반적인 물방울무늬는 동일한 물방울이 동일한 간격으로 무심하게 배열되어 여러 줄을 이룬다. 하지만 쿠사마 야요이의 점은 목적의식을 갖고 고동치며 살아 숨 쉬고 있다. 루이뷔통은 갈색 LV 모노그램 위에 쿠사마의 패턴 두 종을 포개 놓았다. 하나는 소형, 중형, 대형 점으로 이뤄진 환각적인 은하계이고, 다른 하나는 그녀가 "신경"이라고 지칭하는 배치, 즉 다양한 크기의 점들로 형성된 뱀의 형태다.

쿠사마는 오래전부터 의상에 관심이 있었다. 1960년대 마카로니로 표면을 덮은 금색 반바지와 남근 형태의 혹이 달린 흰색 뾰족구두 형태의 착용할 수 없는 조각들을 만들었다. 당시에 그녀는 성(性) 혁명에 맞는 의류, 예를 들면 전략적으로 배치한 구멍들이 있는 작품들, 2인용 드레스나 음란한 파티용 가운들을 제작하는 패션 회사도 운영하고 있었다. "제 창의적 자아들은 모두 제 안에서 서로 조화를 이루며 살고 있어서 미술이든 패션이든 아무 문제가 되지 않아요."라고 그녀가 설명한다.

"동생, 지금 아래층에 가서 미술을 볼까요?" 쿠사마가 다카쿠라에게 말한다. 다카쿠라는 쿠사마의 아들이나 손자뻘로 보인다. 우리가 물방울무늬 휠체어에 앉은 쿠사마와 함께 작은 엘리베이터로 우르르 몰려가는 사이 카메라를 든 마츠모토와 다른 사람들은 계단으로 내려간다. 쿠사마는 몇 년 동안 무릎을 꿇고 그림을 그려서 다리에 문제가 생겼다고 필자에게 말한다. 미술 제작만이 유일하게 그녀의 자살 충동을 막을 수 있기 때문에 그녀는 제작이 방

해받는 것은 참을 수 없다. 얼마나 자주 죽고 싶다는 생각이 드는지 질문한다. "거의 매일 밤마다 그렇습니다." 그녀가 말한다. "특히 요즘 그러네요. 제가 불면증이 있어서요."

3층 건물의 2층에는 회화 작업실이 있고 한쪽 끝에는 보관용 선반이 있으며 반대편 끝에는 큰 싱크대가 있는데 그 주위로 물감과 붓이 줄지어 놓여 있다. 작업실 한가운데에 쿠사마가 그림을 그리는 낮은 탁자가 있다. 지금은 아무것도 놓여 있지 않지만, 한때 그 위에 있었던 수많은 캔버스의 유령 같은 흔적이 다양한 색깔의 직선으로 남아 있다. 조수 두 사람이 바퀴 달린 트랙 위에 있는 회화들을 꺼내자 스콧 라이트는 필자에게 회고전 발표가 어떤 식으로든 "그 사람 안에 있는 스위치를 누른" 것 같다고 말한다. 그리고 쿠사마는 18개월 동안 회화를 140점 넘게 제작했다. "죽음은 멀지 않았어요. 그리고 제가 훌륭한 미술가인지 아직 잘 모르겠네요." 라고 그녀가 설명한다. "그래서 제가 회화에 빠져 있는 거예요."

쿠사마의 새 캔버스들은 작업의 역사, 즉 점, 그물, 뱀 모양 "신경" 그리고 눈 같은 모티프와 함께 무한과 전능에 대한 그녀의 집착을 종합한다. 탁자 위에 놓인 상태로 사방에서 그린 이 연작들은 다양한 환상적인 구성들이 한정된 범위 안에서 색채를 혼합하지 않고 사용하고 있음을 입증한다. 어떤 그림들은 강한 광학적 효과를 낸다. 그 외의 작품들은 원초적인 지형학적 지도처럼 보인다.

"제 모든 에너지를 여기에 쏟아부어 정말 열심히 작업해 왔어요. 다른 사람의 도움 하나 없이 저 혼자 했지요. 이것은 쿠사마의 모든 것입니다." 미술가가 말하는 사이 조수들은 쉬지 않고 들락

날락하며 회화들을 정리한다.

"네. 저도 그렇게 보입니다." 스콧 라이트가 말한다. "대단합니다. 아주 강렬해요. 너무 아름답습니다. 이 회화들의 아우라가 마음에 쏙 들어요. 엄청난 에너지가 있습니다."

"고맙습니다." 쿠사마가 대답한다. "이제 훨씬 더 좋은 것들을 보여 드리죠." 이 회화들 중 상당수는 마츠모토가 가장 최근 제작한 방송용 다큐멘터리 영화가 텔레비전에서 방영될 때 처음 공개됐다고 그녀가 말한다. "방송 시간 편성을 받기가 꽤 어려웠어요. 프로그램의 분량이 3시간이었거든요." 그녀가 말한다.

대체로 여성 미술가들은 좋은 평가를 받는 데 오랜 시간이 걸린다. 늦게 인정받아서 좋은 점은 그 인정에 자극을 받아 그들이 새로운 더 높은 단계로 나아간다는 점이다. 루이즈 부르주아는 80대에 최고의 작품을 만들었다. 여든두 살의 쿠사마도 분명히 같은 것을 열망한다. "오랫동안 창의적일 수 있는 비결이 무엇인가요?" 필자가 질문한다.

"저는 항상 미술만을 위해 살아왔어요. 그리고 글렌 같은 뛰어난 사람을 만나면서 감화를 받았죠." 그녀가 옆에 서 있는 자신의 딜러에 대해 말한다. 쿠사마는 독신이며 성에 관한 자신의 혐오감에 대해 글을 쓴 적이 있지만 잘생긴 영국계 아시아인이자 남성 동성애자인 스콧 라이트에게는 소녀처럼 반한 것 같다.

"글렌이 왜 그렇게 중요한가요?" 필자가 질문한다.

"제 미술을 기꺼이 이해하려고 하는 그 사람의 마음이 너무 좋아요. 제가 얼마나 그 사람을 그리워했는지 그는 모를 거예요."

그녀가 말한다. 도호쿠 지방의 지진으로 공항이 폐쇄되어 스콧 라이트의 방문이 취소된 적이 있었다. "미술사에서 스폰서나 딜러와 항상 함께한 훌륭한 미술가들을 많이 찾아볼 수 있지요."라고 그녀가 덧붙여 말한다. 갤러리는 작품을 단순히 전시하고 판매하는 것을 넘어서 미술가 한 사람을 지도 위에 올려놓고 그 사람을 의미 있는 미술가로 만들며 존재 이유를 부여한다.

1층으로 내려온다. 그곳은 주로 보관실로 사용되고 있어서 더 큰 회화들로 채워진 바퀴 달린 선반들이 있다. 탁자에 쿠사마의 패턴이 있는 의류, 병에 든 냉녹차와 개별 포장된 쿠키가 준비되어 있다. 쿠사마의 회고전 큐레이터 프랜시스 모리스(Frances Morris)와 테이트 미술관의 아시아 태평양 선정위원회의 위원들 다수를 포함한 10여 명의 사람들이 몇 분 내로 도착할 것이다. 이 방 구석에는 최근에 제작한 노란색과 검정색 물방울무늬로 만든 호박 회화들이 쌓여 있는데, 요즘 쿠사마의 필치와 다른 견고하고 섬세한 세부 묘사를 고려해 볼 때 스텐실로 찍은 게 아닐까 추측해 본다. 쿠사마는 젊었을 때 호박이 "잘난 척하지 않는 관대한" 방식으로 그녀에게 말을 하는 환각을 경험했다. 호박은 그녀의 첫 회화 전시의 주제였고 호박 작품으로 1948년에 상을 받았다.

테이트 미술관 위원회 위원들이 매트에 발을 닦으며 줄지어 방으로 들어온다. 지난밤 도쿄를 강타한 태풍으로 거리는 아직 물에 젖어 있다. 미술가가 한 명씩 악수를 한 후 조수들이 1층에 보관되어 있던 새 회화 중 몇 작품을 공개한다. 모리스가 작품에 대해 길게 이야기하면서 "도상학적" 요소와 "장식적"인 요소들을 나열한

다. 그녀는 쿠사마에게 질문을 직접 하지는 않지만 설명할 때마다 존경하는 눈빛으로 쿠사마 쪽을 바라본다. 미술가는 모리스와의 상호교감과 그녀의 빠르고 딱딱 끊어지는 영국식 말투에 압도되어 멍한 표정을 짓고 있다.

테이트 쪽 사람들이 회화 작업실로 안내를 받아 이동한다. 거기에는 은은하게 반짝이는 은색으로 초벌 칠을 한 캔버스가 작업대에 놓여 있다. 조수 한 사람이 그녀를 붉은 회전의자에 앉히고 물감이 튄 자국이 있는 작업복을 건넨 후 쿠사마가 지금 쓰고 있는 가발 색과 동일한 색조의 형광 주황색 아크릴 물감이 담긴 그릇을 가져온다. 왼손 손바닥을 캔버스 위에 단단히 누르고 오른손으로 과감하게 원호를 그린다. 그다음에는 거기에 삼각형 갈래들을 그리는데 그 모양은 마치 이구아나의 척추 같다. 그 옆에 큰 점을 하나 그리고 나서 회화의 가장자리를 따라 삼각형의 외곽선 혹은 물결무늬를 그린다. 관객들은 아무 말 없이 지켜본다. "자동 드로잉에 가까운 것이라고 할 수 있어요. 주저함이 없지요." 모리스가 속삭이듯 말하는데 마치 18번 홀에서 긴장된 순간을 묘사하는 스포츠 해설자 같다. 60대 때 쿠사마는 "해프닝"과 함께 퍼포먼스 아트를 잠깐 한 적이 있다. 오늘 이 미술가는 그보다 더 사적인 연극을 하고 있다. 심미적 영역을 능가하는 그녀의 힘이 기묘한 감동을 주는 장면이다.

데미언 허스트
「왕국」(2008), 「최후의 심판」(2009)
테이트 모던 미술관 설치
2012

9장

데미언 허스트

"지난번에 어떤 그림을 봤는데 데미언 허스트 최신작으로 착각했다. 그 미술가의 이름은 사이프 알-이슬람 카다피(Saif al-islam Gaddafi)였다."《가디언》의 조너선 존스(Jonathan Jones)는 올해 런던에서 큰 인기를 얻은 허스트의 세 번째 개인전 기사를 이 문장으로 시작한다. "그 당시 건재했던 리비아의 독재자 아들이 아첨꾼 사업 파트너들의 후원을 받아서 감상적인 사막 풍경이 담긴 회화 전시회를 했다."

허스트가 직접 손으로 상어 턱, 앵무새, 레몬과 태아를 그린 회화들을 전시하고 있는 화이트 큐브 갤러리에 갔을 때 갤러리 대표가 우크라이나 컬렉터 빅토르 핀추크에게 작품에 대해 열변을 토하며 이야기하고 있었다. 허스트가 필자에게 이야기하기로는 이 컬렉터가 처음으로 이 작업 전체를 "구매한 진짜 유일한 사람"이었다. 3년 전 데번 작업실에 갔다 온 이후로 허스트가 직접 만든 회화를 여러 번 봤다. 존스는 "진부하고 터무니없는 널빤지들이 공개될" 수 있도록 하는 "예스맨들에게 완전히 둘러싸여서…… 절대 권력자"가 될 수도 있으니 주의해야 한다고 이 미술가에게 충고

했는데 필자도 그 말에 동의하지 않을 수가 없다. 사실 미술가들의 해방, 전능, 무조건적인 사랑에 대한 환상을 제어하지 않고 내버려 두면 그들은 솜씨가 의심스러운 작품을 내놓는다.

연초에 이 미술가의 점 회화 전시가 두 곳에서 열렸다. 가고시안 갤러리가 기획한 야심 찬 볼거리인, 전 세계 8개 도시에 있는 갤러리 분점 11곳에 허스트의 점 회화 326점을 설치하는 전시 중 일부였다. 허스트와 일하는 화가들이 다양한 색깔의 물방울을 기계적인 격자무늬 위에 펼쳐 놓은 회화 1400점을 제작했다. 허스트는 약 10년 전부터 그 작품의 제작을 중단하겠다고 약속해 왔지만, 작품에 대한 수요는 결국 "무한" 연작으로 만들겠다는 결정으로 이어졌다. 11개 갤러리 동시 전시에 대한 발표가 있은 직후 캐롤 더넘과 이야기를 나눈 적이 있다. "전 세계에 설치되는 점 회화는 사회학적 관심이 될 수 있지요." 그가 단호하게 말했다. "하지만 그것들이 회화로서 의미 있다는 생각은 말이 안 됩니다. 회화가 아니라 다른 어떤 것의 빈자리를 대체하는 물건이나 마찬가지죠." 사실 전업 화가라면 진저리를 치는 게 보통이다. 영국의 원로 팝 미술가 데이비드 호크니(David Hockney)가 방송에서 허스트를 비꼬는 발언을 한 적이 있다. 그는 《라디오 타임스》와 인터뷰를 하면서 젊은 미술가들이 조수에게 의지하는 것을 두고 "장인에 대한 모욕적인 처사"라고 단호하게 말했다.

필자는 가고시안 갤러리의 브리태니아 스트리트 분점에 걸린 점 회화 60점을 보면서 화가들의 맹렬한 비난이 머릿속을 떠나지 않았다. 허스트는 혁신적인 조각가일 수는 있지만 기회주의적인

화가다. 약 이름에서 따온 제목을 붙인 장식적인 캔버스는 연상 작용에 의해 의미를 빨아들인다. 크리스티나 루이즈(Christina Ruiz)가 《아트 뉴스페이퍼》에 기고하기 위해 전시가 열리는 11개 갤러리를 모두 둘러본 후 "제네바와 비벌리힐스 같은 부유한 도시에서 훨씬 더 의미가 잘 통한다."는 점을 발견했다. 대조적으로 아테네에서 봤을 때는 침체된 그리스 경제 탓에 큰손들조차 "쓸데없는 사치품에 주저하는" 듯한 느낌을 받았다고 한다.

점 회화 전시가 끝난 직후 테이트 모던 미술관은 허스트의 첫 주요 회고전을 공개했다. 24년 동안 만든 작품 73점이 연대순으로 배열되어 있다. 일반적인 배열 순서는 적나라한 것부터 화려한 것, 약 상자와 담배꽁초로 채운 캐비닛 같은 펑크 아상블라주부터 맞춤형 사치품처럼 보이는 작품 순으로 전시되어 있다.

뜻밖에도, 허스트 하면 떠오르는 포름알데히드에 넣은 상어 연작 중 첫 작품 「살아 있는 자의 마음속에 있는 죽음의 육체적 불가능성」(1991)이 업그레이드 되었다. 미술사학자들 중에는 이 조각이 주문자인 컬렉터 찰스 사치의 초상이라고 해석하는 사람도 있다. 하지만 사치는 코네티컷에서 활동하는 헤지펀드 매니저 스티븐 코헨(Steven Cohen)에게 2004년 이 작품을 팔았다. 더 젊고 더 부유한 코헨은 이 냉혈 육식동물 원본이 쪼그라들고 있는 것을 발견하고 신선한 상어로 다시 제작해 달라고 허스트에게 주문했다.

작업 전체를 망라하는 전시는 대체로 호평을 받았고 관람객 수도 많았다. 모든 회고전이 그렇듯이 적절하게 일부 작품을 배제하고(즉 구상회화는 제외했다.) 설득력 있게 이야기를 만들었다. 또한

허스트의 2008년 소더비 경매의 대표작이었던 「황금 송아지」는 빼고 악평을 받은 다이아몬드 해골 「신의 사랑을 위하여」는 적당한 거리를 둬서 터빈 홀 아래층에 두었다. 테이트 미술관의 평소 심미적 기준과는 반대로 해골은 어두운 방에서 스포트라이트를 받아서 마치 경매 전 작품 공개 때 나온 보석 같은 인상이 강했다. 허스트가 아직 팔리지 않은 작품을 마케팅하는 것처럼 보이겠지만 미술관은 그런 설치 방식이 자본주의의 "신념 체계"에 대해 간단하게 논평하는 것이라고 주장했다.

많은 컬렉터들은 테이트 미술관 전시가 이 미술가의 2차 시장을 침체에서 끄집어낼 수 있기를 기대하고 있다. 2011년 허스트의 경매 최고가는 2008년 정점을 찍은 가격의 10분의 1 수준이었다. 그리고 허스트의 작품 총 판매가는 3000만 달러에 못 미쳐서 게르하르트 리히터, 쩡판즈, 장샤오강, 제프 쿤스, 리처드 프린스보다 낮은 순위다. 다른 미술가들에게는 이런 시장 침체가 자신들의 평판과 무관할 수 있지만 허스트의 재정 감각은 그의 미술 페르소나에서 중요한 부분이다. 그는 돈을 미술의 주요 주제로 만들어 왔고 작품 일부를 경매로 팔았다. "사업가형 미술가"가 된다는 것은 이런 위험을 안고 있다.

10장

캐디 놀랜드[*]

캐디 놀랜드(Cady Noland)는 데미언 허스트의 소더비 경매를 아주 마음에 들어 했다. 그녀는 더 많은 미술가들이 자신의 작품 유통을 지배하는 그런 힘을 가지기를 바란다. 놀랜드는 1996년에 했던 신작 개인전이 마지막 전시이며 당시 마흔 살이었다. 이후 그녀는 젊은 미술가들과 신생 컬렉터 집단의 열렬한 추종을 받는 우상 같은 존재가 되었다. 지난 11월 그녀의 조각 「오즈왈드Oozewald」(1989)는 크리스티로 넘어갔다. 6피트(약 180센티미터) 높이의 이 실크스크린은 케네디 대통령의 죽음에 대한 보복으로 자경단이 쏜 총에 맞는 순간의 리 하비 오스왈드(Lee Harvey Oswald)를 묘사한 작품이다. 잘라낸 이미지만 설치되는 작품이며 마분지가 아닌 알루미늄으로 제작되는데, 그럼에도 불구하고 극장 로비에서 영화 주인공들을 위해 사용되는 포맷을 의도적으로 나타내고 있다. 입 근처에 난 골프공 크기의 "탄화" 구멍은 미국 국기로 메워졌다. 이 폭력적인 작품이 철저하게 비상업적이라고 생각하는 사람들이 많

[*] 캐디 놀랜드는 이 장의 내용에 동의하지 않는다는 사실을 명시해 달라고 했다.

을 것 같지만 이 작품은 660만 달러에 팔려 놀랜드를 가장 비싼 현존 여성 미술가로 만들었다.

검은 모자와 선글라스 차림의 놀랜드는 신분을 숨기고 싶은 유명 영화배우처럼 보인다. 작은 체구에 머리는 긴 금발이며 붉은 립스틱을 발랐다. 뉴욕 7번가 팽 코티디앵 카페의 2인용 탁자에 우리는 앉아 있다. 조용한 여름 오후이며 주위에는 아무도 없다.

캐디 놀랜드는 후기 색면 추상화가 케네스 놀랜드(Kenneth Noland)의 딸이다. 우선 두 미술가 사이에 공통점은 거의 없다. 아버지는 황소 눈 같은 형상을 추상적으로 그린 회화로 오랫동안 돈을 많이 벌었지만 딸은 조각 제작과 실크스크린, 그리고 수갑, 철조망, 바비큐 그릴과 버드와이저 맥주 캔 같은 발견된 오브제를 매우 세심하게 배열하는 방식의 설치 작품을 즐겨 제작하면서 15년 동안 활동해 왔다. 아버지가 몇 번의 결혼을 하면서 상류사회로 합류해 아메리칸 드림을 살았던 반면 딸은 어두운 이면을 연구했다. "아버지는 경매에 반대하셨어요."라는 그녀의 말에는 미술계의 그런 부분에 대해 부녀가 갖는 반감 비슷한 감정이 드러난다. 아버지의 미술가로서의 삶이 노출되어 그녀의 생활에 영향을 끼친 것은 분명한 사실이다. "저는 딜러들에 대한 신비감은 하나도 갖고 있지 않아요." 그녀가 덧붙여 말한다.

놀랜드는 음모 이론, 범죄 문제, 사이코패스에 한참 심취했다. 지금은 고인이 된 미술가 스티븐 패리노(Steven Parrino)가 「편집증적인 미국의 풍물 Paranoia Americana」이라는 글에서 놀랜드의 주제는 "사회인류학이 아니라 자신에 대한 단서"라고 주장했다. 놀랜

드는 신문왕 랜돌프 허스트(Randolph Hearst)의 손녀 패티 허스트 (Patty Hearst)의 이미지를 사용한 작품을 몇 번 만들었다. 패티 허스트는 캘리포니아의 과격 단체 심바이어니즈 해방군에 납치된 후 그 조직에 가담했다. 패리노는 허스트 가문의 이야기가 놀랜드의 뿌리 깊은 공포에 개입되어 있다고 했다.

놀랜드에 따르면 사이코패스는 서로를 사물처럼 취급하는 미국인들의 경향에 대한 극단적인 예다. 『악의 메타언어를 향하여 *Toward a Metalanguage of Evil*』(1987)라는 제목의 선언서에서 그녀는 사이코패스는 "남성 사업가"과 공통점을 많이 가지고 있다는 신념을 드러냈다. 그녀는 한때 찰스 맨슨 같은 인물들에 몰두한 적이 있지만 지금은 미술 시장을 움직이는 사람들에 천착하고 있다. 미술 시장의 규제 결핍이 내부자 거래, 시세 조작자, 탈세자와 돈세탁업자를 끌어들이고 있기 때문이다. "미술 시장은 미로이며 그 미로는 고의적인 것이에요." 그녀가 말한다. "발생하는 상황마다 모두 풀기 어려운 문제를 갖고 있죠."

놀랜드는 경매 회사가 작품을 무턱대고 모아 놓는 방식을 안타까워한다. "정확하게 소개해 달라고 회사에 간곡히 부탁해야만 했어요."라고 말하면서 신중하게 공들여 조합한 여러 개 목걸이 중 하나인 빨간색 플라스틱 테디 베어 펜던트를 세게 잡아당긴다. "우연의 요소가 도입되면 상황이 더 안 좋아지죠."라고 설명한다. "경매는 주사위 던지는 것과 비슷해요. 한 작가의 글을 일부만 잘라서 공중에 던지는 것과 마찬가지예요. 경매에서 모든 게 뒤집어진다는 점을 알았더라면 휘둘리지 않을 작품을 만들었을 거예요. 편

집중적이고 제정신 아닌 것처럼 들린다는 점은 저도 알지만⋯⋯."
짙은 색 선글라스를 낀 여성이 옆 탁자에 앉자 그녀가 말을 중단한
다. 놀랜드의 격앙된 분위기를 느꼈는지 그 여성이 일어나 좀 더 먼
자리로 옮긴다.

　지난주* 이 미술가는 두 남성이 있는 힘을 다해 소의 젖을 짜
는 모습을 담은 자신의 작품 「카우보이의 젖 짜기 Cowboys Milking」
(1990)의 소더비 경매에 "불법적 간섭"으로 고소를 당해서 법정에
섰다. 알루미늄에 실크스크린을 한 작품의 귀퉁이들이 "휘어져
서 살짝 변형되었다."고 현대미술 복원 전문가 크리스천 샤이드먼
이 말했고, 놀랜드는 자신의 저작권을 포기해야겠다고 생각했다.
1990년의 시각예술가의 권리에 관한 법률은 미술가의 "명예 혹
은 평판"에 악영향을 끼칠 수 있는 "왜곡, 훼손 또는 변형"된 작품
과 연관되어 미술가의 이름이 사용되는 것을 미술가가 막을 권리
를 인정하고 있다. 놀랜드가 그 작품이 자신의 것이 아니라고 하자
소더비는 이미 추정가를 20~30만 달러로 매겨 놓았음에도 불구
하고 경매를 철회했다. 그 작품의 판매를 위탁한 스위스 딜러는 격
분해서 소송을 결정했다. 이야기를 먼저 꺼낸 쪽은 놀랜드인데 변
호사가 거기에 대해 아무 말도 하지 말라고 조언했다고 필자에게
말한다. 그녀는 전화가 도청되고 있다고 확신하고 있어서 심지어
친구들과 이 사건에 관해 이야기하는 것도 멀리했다. 그녀가 이먼
제이버스(Eamon Javers)의 『브로커, 업자, 변호사, 스파이: 산업 스
파이 행위의 비밀 세계 Broker, Trader, Lawyer, Spy: The Secret World of
Corporate Espionage』를 읽어 보라고 권한다.**

다른 미술가들과 마찬가지로 놀랜드도 자신의 조각이 부정확하게 설치되고 엉뚱한 이야기를 하는 작품들과 엮이는 상황을 매우 불쾌하게 생각한다. 그녀는 자기 작품 중에서 일부분이 사라지는 경우가 많이 있다고 주장한다. 이는 딜러들이 재판매 커미션에 관심이 많아서 "행복한 가정에서 작품을 쫓아낼" 때 이런 일이 일어나는 경향이 있다고 한다. 우리는 「오즈왈드」에 관한 이야기를 나눈다. 이 작품은 미술 컨설턴트 필립 세갈로(Philippe Ségalot)가 경매에서 낙찰받았는데 카타르 왕가를 대신해서 응찰한 것으로 추정하는 사람들이 많았다. 그녀는 카타르 왕실 사람들이 그 작품을 제대로 설치하는 것은 불가능하다고 생각하고 있으며 "컷아웃" 작품을 다른 작품과 함께 엮어 놓을 것 같아 걱정하고 있다. "같이 있어도 보기에 괜찮은 작품은 얼마 되지 않아요." 그녀가 단호하게 말한다.

놀랜드만큼 꼼꼼한 성격을 가진 큐레이터는 없다. 2001년 당시 최신작을 대중 전시에서 설치할 때 물건들을 밀리미터 단위로 이동하고 물건의 각도를 1도씩 이동하는 데 많은 시간을 들였다. 전시가 끝난 후에는 팀 갤러리의 직원에게 그것을 분리해서 도시 주변의 여러 쓰레기통에 나눠서 버리라고 지시했다. 예전에 그녀는 자신의 작품에 대한 "병적 경향"을 「텍사스 전기톱 살인사건」

● 현재 날짜는 2012년 8월 20일이다.

●● 2013년 5월 3일 뉴욕 주 대법원은 놀랜드의 명령 신청을 받아들여 그녀에 대한 고소를 기각했고 항소는 없었다.

같은 공포 영화에 나오는 행동들에 비유하면 "한 번 쓰고 버리는 독창성" 같은 유형이라고 인정한 적이 있다.

놀랜드의 개인전을 열고 싶어 하는 갤러리들은 많다. 얼마 전에는 가고시안 갤러리가 전시 기획을 위해 프란체스코 보나미를 고용했다. 보나미는 오래전부터 놀랜드의 팬이라서 그녀에게 연락을 했는데 놀랜드가 "무명에서 구원받은 사람"이 되고 싶지 않다면서 만약 래리 가고시안이 감히 자신의 전시를 한다면 가고시안을 총으로 쏠 것이라고 말했다고 한다. 그녀의 생각은 이렇다. "미술가들은 가고시안에 가면 죽습니다. 코끼리 무덤 같은 곳이죠."

마우리치오 카텔란의 "사후" 회고전을 열었던 할렘에 있는 갤러리 트리플 캔디만이 유일하게 놀랜드의 작품을 "개괄"하는 전시를 할 수 있었다. 2006년 미술가 친구 세 사람의 도움으로 그 갤러리 대표들이 놀랜드의 가장 유명한 설치 작품 몇 개를 실제 크기와 재료에 대한 대략의 정보만 가지고 한정된 재정 내에서 그들이 할 수 있는 최상의 한도로 재현했다. 《대략 캐디 놀랜드Cady Noland Approximately》라는 제목의 전시에 많은 뉴욕 비평가들이 격분했다. 제리 살츠는 놀랜드를 혹독한 시인으로 생각하는데 그 전시를 "가라오케, 개인정보 도용, (그리고) 사체 절도의 미적 행위"라고 지칭했다.

뉴욕 현대미술관의 한 큐레이터는 그들이 관심 있는 것은 놀랜드가 회고전을 할 것인가 하는 점이라고 필자에게 말한 적이 있다. 놀랜드는 고개를 흔들며 "아마 10년 내로 하겠죠."라고 말한다. 모든 작품들이 어떻게 설치되고 다뤄져야 하는지 일언반구도

없이 어디에서 와서 어디로 가는지 걱정하는 "악몽 속으로 나를 끌고 들어갈 것 같아서" 지금은 할 수 없다고 한다. "작업실을 하나 얻어서 작품 제작에 착수하고 싶어요."라고 그녀가 털어놓는다. 하지만 옛 작업을 추적하는 것은 "그 자체로 독립된 작업"이다.

가브리엘 오로즈코
멕시코시티에 있는 오로즈코의 자택에서 작업 중인 「강가의 돌」
2013

11장

가브리엘 오로즈코

"여기로 피난을 올 수도 있어요. 시골 속의 시골 같은 곳이죠."라고 가브리엘 오로즈코가 말하는 사이 우리는 한 수도원의 안마당으로 들어간다. 그의 멕시코 자택은 1600년대에 수녀원으로 처음 지어졌다. 부겐빌레아로 뒤덮인 돌벽 뒤에 있는 집은 그가 자란 멕시코시티 내 산 앙헬 "구"에 있다. 그는 이 집에서 8개월밖에 안 살았지만 영원히 살았던 것 같은 느낌이 든다고 한다. "아마 여기서 생을 마치게 될 것 같습니다."라고 말하는 그의 쉰 목소리가 새소리와 대조를 이룬다. 아랍 옷 카프탄과 플립플랍 차림의 미술가는 지난밤 자신이 응원하는 축구팀 크루즈 아줄의 승리를 축하하며 메스칼주를 마셔서 아직 숙취가 남아 있다. 가사도우미가 오로즈코가 즐겨 먹는 해장 음식 우에보스 콘 살사를 만드는 동안 그가 필자에게 집 구경을 시켜 주려고 한다. 필자를 이곳에 데리고 온 멕시코시티의 쿠리만수토 갤러리의 공동 대표 모니카 만수토(Mónica Manzutto)는 아침 햇살 아래에서 벌써부터 전화 통화를 하느라 여념이 없다.

오로즈코가 가리키는 문에는 유명한 건축가 겸 화가 후안 오

호르만(Juan O'Gorman)이 1930년대에 라이플총을 들고 백마를 탄 남자를 그린 벽화가 있다. 오호르만은 이곳에서 2분 거리에 있는 프리다 칼로와 디에고 리베라의 작업실을 설계했을 뿐만 아니라 멕시코 국립자치대학교 도서관의 획기적인 파사드도 디자인했다. 오로즈코 집의 프레스코는 의뢰받아 제작한 것이 아니다. 이 집에서 자란 오호르만이 이 집에 살 때 직접 그린 것이다.

안마당의 반대편으로 걸어가면서 그의 아름다운 신작, 초록색과 금색으로 그린 "피냐 노나(piña nona)" 회화들 옆을 지나서 웅장한 벽난로와 희귀한 물건 수집장이 있는, 나무 패널로 만든 서재 안으로 들어간다. 이 방에서 가장 큰 작품은 오로즈코 부친의 초상화다. 이 그림은 멕시코 3대 벽화가 중 한 사람인 다비드 알파로 시케이로스가 1970년대 합판에 검정색 아크릴 물감으로 대담하게 그린 초벌 그림이다. 뒤편의 창문으로 들어오는 빛을 받고 있는 나무 선반 위에 사람 해골이 있는데 오로즈코의 유명한 작품 「검은 연」(1997)처럼 흑연으로 격자문양을 그려 넣으면 좋겠다는 생각이 든다. 필자는 오로즈코의 죽음의 상징이 허스트의 다이아몬드 해골에 영향을 주었을 것이라고 추측한다. 이 작품은 2004년 런던에서 전시되었을 때 비평가들의 극찬을 받았고 허스트는 이 작품을 구매했다. 오로즈코의 입장에서 허스트는 "자신이 기획한 공연 작품들을 신뢰할 수 없어서 난관에 빠진 공연 기획자"이다. 오로즈코는 미술가가 "허세"를 부리면 신뢰성을 잃는다고 생각한다.

서재와 떨어진 곳에 기도실이 있는데 이곳은 한때 오호르만의 부친이 작업실로 용도를 변경했다가 그다음 소유주였던 멕시코 영

화 제작자 마누엘 바르바차노 폰세(Manuel Barbachano Ponce)가 16
석짜리 영화관으로 바꿨다. 폰세의 아내는 독실한 가톨릭 신자여
서 침울한 성자 그림을 주문했다. 오로즈코가 10대 때 여기서 열
리는 파티에 몇 번 온 적이 있는데 그 시절 이 집에는 성녀와 그리
스도 수난상들이 많이 있었다. 공산주의 환경에서 성장한 미술가
는 여전히 자신을 "커뮤니티-이스트(community-ist)"라고 생각하고
있어서 으레 종교를 용납하지 않는다. 그는 "제3세계 국가에서 가
톨릭 선교사"처럼 행동하는 것 같은 미술가들을 특히 싫어한다.

성문(聖門)을 몇 개 지나면 널찍한 방이 나오는데 그 벽에는 오
로즈코의 부친이 그린 기품 있는 팔 근육 해부 스케치들로 장식되
어 있다. 이 스케치들은 지금은 사라져 가는 사생 기술 연마에 시
간을 들였던 그 시대에 대한 날카로운 암시다. 이 커다란 방 한쪽
에 스타인웨이 그랜드피아노가 하얀 대형 캔버스 옆에 있다. "좋은
생각이 날지도 몰라서 준비한 거예요." 흔한 일인 것처럼 대수롭지
않은 투로 말한다. "가설을 세웁니다. 에너지를 느끼죠. 그러면 신
경이 작동합니다. 스포츠와 약간 비슷해요."

의도적이면서 운이 좋기도 한데, 오로즈코의 다작 경향은 왕
성한 수요와 맞닥뜨렸다. 그는 대학교를 졸업한 이후로 계속 작품
을 팔 수 있었다. "부자가 되고 싶다는 생각은 많이 안 했어요. 그
래서 시장에 대한 압박감을 느끼지는 않아요. 반대로 지지받는다
는 느낌이 들죠." 미술가는 불을 붙이지 않은 담배를 입에 물더니
잠깐 빠는 척하다가 쭉 곧은 손가락 두 개로 담배를 입에서 뗀다.
"미술가는 자본주의 사회에서 시장의 힘을 전부 거부한 채 작업실

이라는 자신의 환상 속에 있지는 않습니다. 그건 낭만적인 관점이죠. 현실에 맞지 않아요."라고 그가 설명한다. 사실 시장을 조정한다는 것, 즉 작품 제작 수량과 전시 장소에 관한 결정을 하는 것도 미술가의 숙련 작업에 속한다.

육중한 나무 문 몇 개를 통과하면서 그는 그 문들이 "권위 있는 목수", 그의 표현에 따르면 "이름난 사람"이 제작했다고 한다. 이어서 멕시코에서 열대 나무로 제작한 "진지한" 전근대 양식의 의자들에 대해 감탄하면서 서로 이야기를 나눈다. 나선형 계단이 숨어 있는 팔각형 방에 걸린 아름다운 여성의 파스텔 초상화는 1960년경 라몬 알바 데 라 카날(Ramón Alva de la Canal)이 오로즈코의 모친을 그린 것이다. 오로즈코의 부모님이 1974년 이혼한 후 가족들은 산 앙헬을 떠나서 흩어졌다. "가족이 함께 살았던 곳으로 다시 돌아와서 제 부모님을 초상화로 재결합시켰죠." 그가 말한다. "하지만 같은 방은 아니에요. 제 어머니께 그런 일을 할 순 없었거든요!"

아침식사가 준비되었다. 안마당 주변을 두르고 있는 아케이드의 그늘 아래 놓인 슈메이커(Shoemaker, 멕시코의 모더니즘 가구 디자이너—옮긴이)의 "슬링(Sling)" 의자에 우리는 자리를 잡는다. 이 전능한 주택의 시각적 자극에 혼미해져서 필자 주변으로 무수히 많은 돌이 있다는 사실을 금세 알아차리지 못했다. 일부 돌에는 검은 선들이 기하학적 모양의 조각으로 표시되어 있고 "←3mm→" 같은 지시문도 표기되어 있다. 돌들은 오래된 나무 의자 위, 임시로 만든 모래통 안, 마루 위의 화분 사이에 놓여 있다. 스텐실, 각도기,

유성 색연필, 검정색 샤피 펜이 근방에 놓여 있다. "바로 여기가 작업실입니다!" 오로즈코가 필자의 시선에 대해 반응한다. 그가 커피 탁자 위에 몸을 기울여 계란과 검정콩을 먹는다.

오로즈코는 "포스트-스튜디오(post-studio) 실천"으로 유명한데, 특히 뉴욕에서 잘 알려져 있다. 그가 처음 이름을 알린 작품은 다농 요구르트 용기의 파란 테두리가 있는 투명한 뚜껑 네 개만 갖다 놓은 설치 작품 「요구르트 뚜껑 Yogurt Caps」(1994)이다. 몇 년 동안 "작업실 갖지 않기, 전담 조수 고용하지 않기, 비서 고용하지 않기"가 그에게는 중요했다. 하지만 지금은 맨 처음부터 만드는 작품이 많아지고 있어서(그와 같은 세대 미술가들은 레디메이드에서 작업을 시작하는 경우가 많다.) 사실 자택 총 여섯 채에 알을 까듯이 작업실이 생겼다.(2년 전 뉴욕 타운하우스 자택에 갔을 때 함축된 의미가 많은 용어 "작업실"을 멀리하고 자신의 작업 공간을 "작전 본부"로 지칭하는 것을 더 좋아했다.)

지난 6개월 동안 오로즈코는 멕시코의 여러 강에서 수세기 동안 침식되어 둥그레진 돌을 수집해서 그 위에 패턴들을 그린 후 석공에게 넘겨서 그의 지시대로 조각하고 광택을 내라고 주문했다. "이리저리 뒹구는 돌덩이들이죠."라고 그가 말한다. "많이 돌아다녀서 부드러워졌어요. 기념비 같은 대단한 것이 아니에요. 순환, 회전, 변화에 관한 것들이죠." 오로즈코는 돌을 하나 고르면 오랜 시간을 들여서 바라보고, 만지고, 어떻게 관계를 맺을 것인지 결정한다. "일종의 영적 과정입니다. 광물의 심리 상태로 들어가지요. 돌에 문신을 넣거나 도장을 찍기보다는 오히려 돌의 과거를 상상하는 겁니다." 그가 설명한다. "수작업의 유형과 제작의 사고방식은

상당히 멕시코적이죠."

스페인 정복 이전 라틴아메리카와 아즈텍 미술을 상기시키는 도안이 새겨진 돌이 몇 개 있지만 대부분은 마치 외계 문명이 선불교의 암석정원 조원술(造園術)을 받아들여 레이저커터로 만든 것처럼 보인다. 동시에 그것들 모두 오로즈코의 것임을 알아볼 수 있다. 원은 그가 이름 쓰는 법을 배울 때부터 집착한 형태이며 체크무늬와 찌그러진 전면 격자무늬는 작품에 지속적으로 반복되는 특징이다. 실제로, 빵 덩어리 크기만 한 미완성 타원형 돌에는 가리비 같은 물결무늬의 물고기 문양이 등장하는데, 이는 서재에 걸려 있는 1982년 미술대학 학생 때부터 그린 드로잉에도 반복적으로 나타난다. "직선에 대해서 생각하면 막다른 상황에 이르게 돼요." 미술가가 설명한다. "원에 대해서 생각하면서 끊임없이 되돌아와야 하고요."

작은 검정 원피스와 운동화 차림의 만수토가 분수 옆의 "사무실"을 나와서 우리에게 오더니 갤러리로 건너갈 시간이라고 알려준다. 무엇보다 오로즈코는 석공을 만나서 전시할 작품 44점의 설치 장소에 관한 세부 사항을 조정해야 한다. 그가 옷을 갈아입으려 위층으로 올라간 사이 만수토는 오로즈코가 쿠리만수토 갤러리 설립에 큰힘이 되었는데도 아직까지 그 갤러리에서 전시를 한 번밖에 안 했다고 상세하게 말해 준다.

오로즈코는 영향력이 큰 사람이고 심지어 비정규 미술학교의 대표이기도 하다. 1987~1991년 사이 한 미술가 단체가 일주일에 한 번 그의 자택에 모여서 오전 10시부터 대략 오후 10시까지 워크

숍을 했고 끝나면 맥주를 마시기도 했다. 참가자는 호세 쿠리(José Kuri, 만수토 남편이면서 동업자)를 비롯해서 미술가 다미안 오르테가(Damián Ortega), 아브라함 크루스빌레가스(Abraham Cruzvillegas), 라크라 박사(Dr Lakra), 가브리엘 쿠리(Gabriel Kuri, 호세의 남자 형제)였으며 그들 모두 지금은 쿠리만수토의 전속 미술가들이다. 가브리엘 쿠리는 오로즈코의 "정확하고 경쾌한 마무리"와 좋은 아이디어에 강렬한 형식 구조를 결합시키는 능력에서 많은 것을 배웠다고 필자에게 말했다. 오로즈코가 상당히 영향력 있는 인물이라서 쿠리는 자신만의 목소리를 찾으려고 안간힘을 썼던 점을 인정했다. "그가 원을 자기 것이라고 한다면 저도 찌그러진 깡통을 제 것이라고 할 수 있지요."라고 그가 재치 있게 말했다.

주름 없이 다린 흰 셔츠와 헐렁한 바지 차림으로 다시 나타난 오로즈코는 네이비 색상의 볼보 조수석에 타고 만수토와 필자는 뒤에 탄다. 쿠리만수토는 1999년 8월 21일에 공식적으로 문을 열었는데 그날은 전설적인 뉴욕의 딜러 레오 카스텔리(Leo Castelli)가 죽은 날이기도 하다. "저는 멕시코에 전속 갤러리가 없었어요. 그래서 팀을 하나 꾸리기로 마음을 먹었죠." 오로즈코가 쿠리만수토에 대해 말한다. 그는 어릴 때부터 "사람들을 조직하는 일을 맡게 되었지만" 이에 대해서는 언제나 상반된 두 감정을 갖고 있다. "제 성격의 일부지만 그런 부담이 싫습니다. 그들이 저를 독재자나 대부로 만들지 않는지 신경을 써야 하거든요."라는 그의 말에 동지애가 드러난다.

쿠리만수토라는 이름은 오로즈코가 지었는데 그는 이 이름

이 일본어 느낌이 나서 좋아한다. 그는 뉴욕 메리언 굿맨 갤러리에서 일하던 만수토를 위해서(그때는 대학원생이었다.) 인턴십 제도를 만들었다. 당시 호세 쿠리는 컬럼비아 대학교에서 국제무역 석사학위를 받았다. "가브리엘 오로즈코는 갤러리 설립에 관한 모든 것을 처음부터 새로 만들었지요." 만수토가 말한다. "우리는 미술가들이 프로젝트를 실현하는 것을 도우려고 했어요. 재능은 있지만 전속 갤러리가 없고 국제적인 명성이 없는 미술가들을 모아 함께 일하면서 우리는 기동성이 좋고 전천후가 되어야 했지요." 첫 2년 동안은 단체전을 기획해서 비영리로 운영하는 임시 공간에서 전시했다. 갤러리는 사업인 동시에 미술가 프로젝트의 연장선이었다.(하지만 그 성격은 허스트의 《내 머릿속에서 영원히 아름다운》과는 매우 다르다.) 몇 년 뒤 개인전과 아트페어 부스를 몇 차례 기획, 운영하면서 쿠리와 만수토는 영구적인 공간이 필요하다는 것을 절감했다. "미술 산업은 괴물이 되어 가고 있었어요. 새로운 환경에 맞춰야 할 필요가 있다고 생각했지요."

차가 산 미구엘 차풀테펙의 주택 밀집 거리에 멈춘다. 3층 높이의 쿠리만수토 건물은 1층이 수직의 나무 패널로 구획되어 있다. 넓은 터널 같은 방을 통과해서 야외 파티오에 이르니 난간이 없어서 위험해 보이는 계단이 눈에 들어온다. 이런 계단은 미국이나 유럽에서는 절대 심의를 통과할 수 없다. 이 안마당을 지나 다시 안으로 들어와 리셉션 공간을 거쳐 대형 전시 공간에 이른다. 높은 A자형 나무 천장을 가진 이곳은 한때 목재 창고였다. 높이와 색조가 각기 다른 흐린 회색의 넓은 좌대 네 개에 오로즈코의 돌

이 전시되어 있다.

쿠리만수토의 공동 대표 호세 쿠리가 사무실에서 내려와 우리에게 인사를 한다. "올라, 차오."라고 오로즈코가 그에게 친근하게 말한다. 스페인어로 대화를 나눈 후 오로즈코가 설치 상태를 점검하기 위해 둘러본다. 여러 차례 앞으로 팔짱을 끼고 움직이지 않은 채 신랄한 표정을 짓는다. 몇 년 동안 오로즈코의 작품 판매 대금은 쿠리만수토의 청구서 대금을 갚는 데 쓰였지만 현재 오르테가와 크루스빌레가스, 호세의 형제 가브리엘도 돈을 많이 벌고 있다. 쿠리에게 그들과의 관계가 어떤지 질문하니 그가 "가장 적절한 표현은 공모입니다. 작업, 아이디어, 여행, 정치와 관련해서 그들이 하는 일 전부를 우리와 공모하고 있지요."라고 대답한다.

"공간이 쉽지 않네요." 오로즈코가 돌아와서 말한다. "이상한 벽이 있어요. 우리는 그걸 악마의 벽이라고 부르죠. 해결하기가 여간 까다롭지 않아요." 미술가가 가리키는 오른쪽에 붙박이 벤치가 있는데 거기는 앉을 공간이면서 돌도 몇 개 전시되어 있다. "제 해결책은 벤치로 벽을 죽이는 거예요. 그러니까 없애는 거죠." 오로즈코는 이 전시의 또 다른 문제는 좌대라고 한다. 돌들이 자택 파티오의 의자 위에 아무렇게 놓여 있을 때는 아주 좋아 보였지만 여기 설치되면 "너무 낭만적이고 너무 전원풍이고 너무 예쁠" 것이라고 예상했다. "그리고 개별 좌대는 지겹고 규범적일 것 같다."고 한다. 그래서 오로즈코는 넓은 좌대 네 개와 한쪽 벽에는 벤치를, 다른 한쪽 벽에는 가슴 높이의 선반을 설치하기로 결정했다. "삼차원 오브제의 좌대를 회화의 프레임처럼 다뤘지요." 그가 이렇게

설명한다. "좌대가 간섭하거나 기계적인 느낌이 나는 걸 원하지 않아요. 오브제에 집중할 수 있도록 기능적이면서 중성적일 필요가 있습니다."

지금은 70대가 된 미술가들과 예전부터 작업해 온 석공 후안 프라가(Juan Fraga)와 조수 두 명이 막 도착했다. 티셔츠 차림의 근육질 남성 세 명이 회색 카펫을 덮은 탁자를 갖다 놓은 후 돌을 하나씩, 총 열 개를 가져온다. 오로즈코가 돌을 하나 집어서 아랫면을 살펴보고는 엄지로 문질러 본다. "아주 좋아."라고 스페인어로 말한 후 연이어 속사포같이 빠르게 스페인어로 말하는데 프라가를 "마에스트로"라고 지칭하는 말이 들린다. 미술가는 돌 위의 검정색 표식을 가리킨다. 프라가의 조수, 아마 아들인 것 같은 그가 흰 거즈 몇 장과 산업용 액체 클리너를 더플백에서 꺼낸다. 오로즈코가 돌 두어 개에 표시를 한다. 이것들은 추가 조각과 광택 작업을 위해 공방으로 되돌아갈 것이다. 달리 말하면 이 돌들이 이곳에 최종으로 도착하면 전시 준비는 끝난다.

어떤 이가 오로즈코에게 빨간 펜과 작품 목록을 건넨다. 조각 각각의 섬네일 이미지와 설명문이 있는데 "화강암 자갈" 같은 물질에 대한 광물학자의 평가도 거기에 포함되어 있다. 갤러리 레지스트라가 무릎을 꿇고 클립보드와 줄자를 가지고 작품의 크기를 재는 중이다. 오로즈코가 제목에 전념할 때다. "제목 하나가 작품 마무리에 도움이 되죠."라고 말하며 작품 다섯 점 정도 전시되어 있는 왼쪽 벽 선반으로 걸어간다. 서류를 넘겨서 해당하는 이미지를 찾은 후, 왼손잡이들이 잉크가 번지지 않게 필기하는 방식대로

펜을 뒤집어 쥐고 대문자로 "뇌 모양 돌(Brain Stone)"이라고 쓴다. 능숙하게 돌을 하나씩 옮기는데 가끔씩 손으로 돌을 만지며 음미한다. "물고기/새(Fish/Bird)", "터보 뼈(Turbo Bone)" 그리고 "무한 조······(Infinit Carv······)"라고 쓰다가 줄을 그어 지우고 "순환 낙하(Cyclical Drop)"로 고쳐 쓴다.

만수토는 샌프란시스코에서 갤러리를 운영하고 있는 필자의 친구 제시카 실버만(Jessica Silverman)과 함께 있는 우리를 데리고 점심식사 장소로 향한다. "네가 좋아하는 질문했어?"라고 제시카가 묻는다. 필자가 멍하니 그녀를 쳐다본다. 무슨 질문을 말하는 건지 전혀 감이 안 잡힌다. 제시카가 오로즈코를 바라보며 묻는다. "미술가는 무엇인가요?" 오로즈코가 필자를 다정하게 바라보지만 한편으로는 성가신 사람이라고 생각하는 속마음이 명료하게 드러난다. "대답하지 않겠습니다. 저는 그런 질문들을 하는 사람이거든요!" 그가 익살스럽게 말한다. 오로즈코는 「축구 바위Soccer Boulder」라는 제목의 작품을 물끄러미 바라본다. 바람 빠진 공처럼 생겼다. 과거에는 영웅적인 힘을 가졌지만 지금은 변변찮은 신묘한 물건 같다. "미술과 수공예의 경계는 불분명해요. 장식미술이 혁신적일 수 있고 순수미술은 반복생산 체제 속에 있는 것일 수도 있지요."라고 그가 설명한다. "미술가가 미술가인 순간이 있고 더 이상 미술가가 아닌 순간이 있습니다. 미술가가 생각을 하지 않으면 자신의 미술을 제작하는 공예품 제작자가 됩니다."

베아트리스 밀라제스
「꽃과 나무」
2012~2013

베아트리스 밀라제스

"인간은 아름다운 것과 함께 살기를 원합니다. 천박한 욕망이 아니에요. 그것은 웰빙에 영향을 끼치죠."라고 베아트리스 밀라제스 (Beatriz Milhazes)가 말한다. 그녀가 차를 몰고 지나는 야자나무 길은 리우데자네이루의 식물원 자르딤 보타니코가 있는 곳이며, 이 근방도 식물원과 같은 이름으로 불린다. 밀라제스가 자신의 작업실로 필자를 데리고 가고 있는 중이다. 그녀는 열대우림 끄트머리에 있는 아름다운 보자르 양식 건물을 사용하는 근사한 미술대학교 파르키 라지에 입학한 이후로 이곳에 작업실을 두고 있다.

밀라제스가 평행주차한 한적한 거리를 사이에 두고 19세기 연립주택들과 20세기 중반의 커뮤니티 센터가 마주보고 있다. "미술이 생존에 필요한 기본적인 요구를 충족하지 못하므로 세상이 미술가를 필요로 하지 않는다고들 생각해요. 하지만 그건 사실이 아니에요."라고 말하는 그녀의 손은 아직 운전대 위에 있다. "가장 원시적인 문화에도 장식미술이 있었죠. 그 문화들이 항상 필요로 했던 건……" 금테 보잉 선글라스를 벗고 검은 눈으로 필자를 쳐다보며 적절한 표현을 찾으려고 고심하고 있다. "자기 문화의 생각과

감정을 심미화하고 표면화하는 것이었어요."

우리는 인도 밖으로 튀어나온 나무 두 그루 사이에 놓인 탁자에서 카드 게임을 하는 다섯 남자들을 지나서 2층 건물 앞에 멈춰선다. 밀라제스는 열쇠를 찾으려고 커다란 뱀피 가방 안을 뒤진다. 프랑스풍 문의 우측을 삐걱거리며 여니 시멘트 바닥, 벽돌이 노출된 뒷벽과 높은 천장의 길쭉한 방이 모습을 드러낸다. 아직 캔버스 틀에 고정하지 않은 알록달록한 회화 세 점이 측벽에 붙어 있다. 추상적이지만 꽃의 형상을 암시한다. 첫째 회화는 가운데에 데이지 형상이 있고 그 경계 부분에 원과 줄무늬들이 배치되어 있다. 둘째는 튤립에 더 가까우면서 중심 부분은 고동치듯 부풀어 올랐고 기하학적 이파리들로 에워싸여 있다. 셋째는 다른 두 회화가 혼합된 데다가 소용돌이 형태의 아라베스크 문양이 어지러이 펼쳐져 있다. 밀라제스는 위층에서 그림을 그린 후 아래층으로 작품을 갖고 내려와 반출 준비가 될 때까지 걸어 놓는다. 이 작품들이 그녀의 검열을 통과하면 올해 말에 상파울루 포르티스 빌라사 갤러리에서 전시할 예정이다.

"이해하기 쉬운 아름다움은 제가 원하지 않아요." 그녀가 작품들을 살펴보면서 말한다. "충돌을 원합니다. 격렬함, 격한 대화 나누기, 자극적인 안구 운동을 원해요." 밀라제스의 작품은 극단적으로 바로크적이면서 동시에 철저하게 구조적이다. 숙련된 선수가 쉬지 않고 움직이게 조작하는 핀볼을 보고 있는 것처럼 회화 안에서 시선이 사방으로 튄다. "컬렉터들은 제 회화가 자기들 집에 걸어 두기에 쉬운 회화는 아니라는 사실을 알고 있어요. 걸어 놓

으면 나머지는 전부 방 밖으로 내보내야 한다는 사실을 파악한 거죠!"라고 말하고는 피식 웃는다. 그리고 자신의 작품을 단체전에 설치하려는 큐레이터들에게도 도전이라는 말을 덧붙인다. 밀라제스는 자신의 회화들은 "친절한 숙녀 쪽보다는 오히려 코끼리" 같은 화려함을 갖고 있다고 한다.

갤러리 초대장이 빽빽하게 꽂힌 게시판에 브리짓 라일리(Bridget Riley) 전시 전단이 꽂혀 있다. 브리짓 라일리는 원로 영국 화가로서 구불거리는 흑백 줄무늬를 눈이 어지럽게 배열한 회화를 주로 그렸다. "라일리는 대단한 화가죠." 밀라제스가 말한다. "저는 시각적 반응과 가능성에 관심이 있어요. 그래서 라일리, 일반적으로 옵아트라고 부르는 미술이 저한테는 중요하지요." 마르셀 뒤샹은 자신이 "망막 미술"이라고 지칭한 것보다 개념적인 미술이 더 뛰어난 것이라고 주장했다. 말라제스는 그 주장을 잘 알고 있지만 그다지 신경 쓰지 않는다. "뒤샹은 회화를 포기한 사람이에요……. 그리고 회화는 제 주제**입니다.**" 그녀가 온화하면서도 탁한 목소리로 말한다. "모든 미술은 추상적이라고 생각해요. 제 회화가 구체적인 형상을 참조할 때도 간혹 있지만 제가 그린 꽃조차도 그렇게 재현적이지는 않아요. 그것들은 눈의 체험을 향해 문을 열어 젖히죠." 밀라제스는 금으로 만든 커다란 링 귀걸이에 걸린 숱 많은 곱슬머리를 대충 정리한다. "예전에도 저는 항상 회화 작업을 하고 싶었어요. 제 소유의 납작한 공간이기 때문이죠. 저만의 사적 세계를 발전시킬 수 있는 공간입니다."

게시판 아래의 탁자에 타르실라 두 아마랄(Tarsila do Amaral)의

회화 일부를 옮겨 그린 하바이아나스 플립플랍 슬리퍼가 놓여 있다. 타르실라 두 아마랄은 초현실주의 계열의 화가로서 브라질 열대 지역의 풍요로운 성향을 자주 다뤘다. 밀라제스는 그녀와 시각적 연결점은 찾을 수 없지만 자신에게 중요한 영향을 끼친 사람으로 생각한다. "카니발의 해방감이 제게 강한 자극을 주지요." 그녀가 말한다. "제 작업을 '개념적 카니발 같은 작업'이라고 생각할 때도 간혹 있어요."

밀라제스가 작업 동기를 끌어오는 원천으로 삼는 미술가들 대다수는 여성으로서 라일리와 타르실라뿐만 아니라 소니아 들로네(Sonia Delaunay), 조지아 오키프(Georgia O'Keeffe), 엘리자베스 머레이(Elizabeth Murray)가 있다. 미술사 교사의 딸인 그녀는 리지아 클라크(Lygia Clark), 아니타 말파티(Anita Malfatti), 리지아 파피(Lygia Pape), 이오니 살다냐(Ione Saldanha) 같은 소수 여성 미술가들을 높이 평가하는 브라질 모더니즘 미술사의 전통으로부터 자신도 권한을 받았다고 생각한다.

브라질은 작품 가격이 가장 비싼 생존 미술가가 여성인, 세계에서 유일한 국가다. "제 초기 작품을 다시 사들일 여유도 없어요!"라고 말하는 밀라제스의 회화는 몇 년 동안 최고가에 팔렸다.● 다른 곳에서는 여성이 상위 20위 안에 낄 수도 없다. 필자가 지켜본 바로는 멕시코 미술계는 소년 클럽인 것 같은데, 브라질이

● 미술품 위탁자, 통상적으로 컬렉터는 높은 경매 가격에 대한 보상을 받는다. 하지만 확실한 재판매 시장이 형성된 미술가라면 최신작의 가격이 상승하는 것을 자주 보게 될 것이다.

이와 다른 이유가 무엇인지 궁금해진다. "브라질은 남성성을 지나치게 과시하는 라틴계이죠."라고 밀라제스가 말한다. "하지만 여러 문화와 민족의 거대한 혼합체가 의미하는 바는, 가끔은 더 개방적인 상황이 있을 수 있다는 점이에요. 역할 혹은 규칙이 더 유동적일 수 있거든요."

밀라제스가 집어든 왼쪽 플립플랍에는 햇빛을 받으며 앉아 있는 벌거벗은 사람이 그려져 있다. 작고한 미술가들의 작업을 잊지 않기 위해 그들의 작품 이미지 사용을 허가하는 것에 밀라제스는 전혀 반대하지 않지만 자신이 이런 마케팅을 하는 것은 생각할 수조차 없다. "그건 저랑 좀 안 맞는 것 같아요."라고 그녀가 말한다. "관객이 작품의 진면목을 제대로 볼 수 있는 곳에서 제 작품을 전시하고 싶어요. 대량생산된 제품은 질이 떨어지죠. 저를 슬프게 할 것 같은 일은 하고 싶지 않아요."

대량 판매 시장 프로젝트를 피하는 것이 밀라제스가 자신의 목표를 유지하는 유일한 방법이다. "작업과의 연관성을 잃을 수는 없어요. 그걸 잃어버리면 모든 것을 잃기 때문에 작업실에서는 행복할 필요가 있지요." 그녀가 이렇게 설명하는 사이 우리는 나무 널빤지와 금속 난간으로 만든 현대적인 계단을 오른다. 미술가의 주요 작업장은, 리우데자네이루를 이끄는 거대한 아르데코 동상 「구세주 그리스도상」(1931)이 창밖으로 비스듬히 보이는 환한 공간이다. 에어컨은 밀라제스가 원하는 물감 건조 방식에 방해가 될 것 같아서 그 대신 직립형 선풍기를 짙은 색의 원목 바닥 여기저기에 놓았다. 선반과 탁자에는 아크릴 물감 튜브 수천 개, 붓 수백 개, 압

정과 핀셋 여러 개, 물감 튄 자국이 있는 망치와 헤어드라이어가 자리를 차지하고 있다.

현재 작업 중인 작품 다섯 점이 이 방에 걸려 있다. 그중 넷은 크기가 상대적으로 작고 이제 막 작업을 시작하는 단계다. 가장 큰 작품은 8×6피트(2.4×1.8미터) 크기의 캔버스이며 거의 완성되었다. 이파리 형상들이 화면 전체에 들어 있고 청색과 애시드옐로의 물결 문양으로 장식된 얇은 시트지가 이 캔버스 일부에 길게 드리우고 있다. 콜라주 기법을 사용하는 밀라제스는 투명 시트지 위에 드로잉을 하고 아크릴 물감으로 칠한 후 시트지를 캔버스에 뒤집어 붙이고 물감이 마르면 시트지를 떼어 낸다. 필자가 지금 그 회화의 마지막 물감 층을 볼 수도 있겠다고 말한다. 하지만 밀라제스는 확실히 모르겠다고 한다. "위험한 일이에요. 접착하면 바꾸는 것이 불가능해요. 그것으로 끝이죠."라고 그녀가 설명한다. 밀라제스는 1980년대 후반부터 이 방식을 개발해 모노타입을 포함한 다양한 판화 기법을 연구했다. 창문 아래에 한데 모아 놓은 파일들 속에 밀라제스가 물감을 칠할 시트지들이 있다. 그녀는 마음에 드는 드로잉이 있으면 그 위에 물감을 칠해서 재사용하고 여러 회화에 붙인다. "어떤 시트지 그림은 10년 또는 12년 동안 사용하는 것도 있어요." 그녀가 말한다. "그 시트지들에는 그간의 과정에 관한 고유의 기억이 남아 있죠."

예전부터 밀라제스는 표현적인 붓 자국이 시각적으로 드러나는 것을 싫어했다. "제 작업은 매우 이성적이에요."라고 그녀가 설명한다. "제 손과 작품 사이에 있는 필터를 좋아하지요. 이 반짝이

는 밝고 부드러운 표면이 좋아요." 밀라제스의 회화가 시트지의 질감을 차용하는 점은 그녀의 작업에 동시대 감각을 주는 요소들 중 하나다. 하지만 물감을 캔버스에 옮기는 일이 완벽하지 못할 때가 가끔 있어서 물감 층이 그림자처럼 아래에 한 겹 더 생기는 경우도 있다. 밀라제스는 자신을 "통제하는 사람"이라고 설명하지만 자신의 방식에 이런 우연의 요소가 들어 있다는 사실을 기꺼이 받아들인다.

밀라제스의 권유에 못 이겨 필자는 이 방에 하나밖에 없는 편한 의자에 앉았고 그녀는 등받이 없는 딱딱한 의자에 앉는다. 그녀는 평소에 근육 운동을 하기 때문에 똑바른 자세로 앉는다. 우리는 8피트(약 2.4미터) 거리에 있는 캔버스를 유심히 살펴본다. 다양한 색깔(분홍색, 파랑색, 오렌지색, 갈색)과 이보다 종류가 더 제한된 형상들, 즉 원과 사각형의 교차로 만들어진 반원과 함께 직선 띠와 물결무늬 띠를 사용하고 있다. 상당히 복잡한 구성은 왠지 기품 있는 평정 상태를 유지한다. "여기 이 순간이 너무 좋아요. 이 순간을 망가뜨리고 싶지 않아요."라고 밀라제스가 말하면서 20개 정도 되는 노란색 동심원들과 이보다 더 분방하게 배열된 색색의 고리들이 뒤섞여 있는 부분을 가리킨다. "그리고 이건 좀 특별한 것 같아요."라고 그녀가 청록색 바다를 떠다니는 원구를 연상시키는 형상들이 모여 있는 부분에 대해서 말한다.

"한 일주일 동안 이 물감 층을 보고 있는데 딱 부러지게 말할 수가 없었죠." 밀라제스가 말한다. 그녀가 일어서서 그 회화 앞으로 걸어가더니 파란색과 노란색의 이파리 같은 형태가 그려진 시

트지를 떼어 낸다. 없어지고 나서야 그것이 거기 있었던 이유를 알게 되었다. 맥동하는 문양은 그 회화에 생기를 불어넣는다. 그 문양이 없는 캔버스를 보는 것은 묘하게 괴로울 것이라는 점을 알게 되었다. "그래요. 이게 해결 방법인 것 같아요." 그녀가 말한다.

밀라제스가 이 회화를 시작한 지는 6개월도 넘었다. "저는 생각할 시간이 필요하기 때문에 작업 과정이 좀 느려요."라고 그녀가 설명한다. "시간은 모든 것의 열쇠죠." 밀라제스는 지난해 여덟 점을 그렸지만 모두 완성하지는 못했다. 리우데자네이루와 부에노스아이레스에서 열린 회고전이며 책, 판화, 콜라주에 관한 다양한 프로젝트를 진행하느라 산만해졌기 때문이다. "물론 작업실 밖에서도 제 회화에 대한 생각은 하고 있지만 신중하고 정확한 결정을 할 수는 없었어요." 그녀는 오른손을 이마에서 캔버스 쪽으로 보내 자신의 시선이 아닌 마음의 눈이 향하는 방향을 설명한다. "집중하지 않으면 저는 어디에도 도달할 수 없을 거예요. 저는 이곳에 있어야 해요."

작품을 더 많이 만들어야 한다는 압박감을 느낀 적이 있지만, 지금은 급하게 해야 하거나 "작품이 필요로 하는 것"에서 멀어지는 일은 거절한다고 한다. 1990년대 초반 회화를 처음 팔았을 당시 그녀는 상파울루에서 활동했다. 지금은 작고한 그녀의 딜러 마르칸토니오 빌라사(Marcantonio Vilaça)가 아트페어, 단체전, 특정 컬렉터를 위한 작품을 주문했었다. 다른 사람들의 말에 따르면 빌라사는 카리스마 있고 설득력 있게 말을 잘하는 사람이었다. "처음에는 노력했지만 나중에는 딱 거절했어요. 이 방향으로 움직일

수 **없다**고 그에게 말했죠."라고 그녀가 단언한다. "시장의 변화 속
도가 저에게 맞지 않다는 것을 빨리 깨달았어요." 밀라제스는 확
고하게 작품에 우선순위를 두기 때문에 시장을 위해 미술을 절충
하는 사람이 있다는 것을 상상할 수 없다. 데미언 허스트에 관해
서 그녀는 이렇게 말한다. "그가 돈에 유혹되었다고 생각하지는 않
아요. 그는 작품의 경제적 가치가 무엇인가라는 질문을 던지고 개
념적인 프로젝트를 어디까지 진행할 수 있는지 시험하면서 작품을
파는 방식을 가지고 작업하고 있지요."

초창기부터 밀라제스는 엄격한 작업 활동을 해 왔다. 미술대
학을 졸업한 후 친구 아홉 명과 함께 작업실 건물 한 채를 임대했
다. "우리 모두 20대 초반이었어요. 제 친구들은 음악을 듣고 친구
를 만나는 장소로 작업실을 사용했죠. 저는 절대 그러지 않았어
요." 등받이가 없는 유난히 작은 의자에 앉은 그녀가 자세를 똑바
로 고쳐 앉는다. 밀라제스는 현실에 두 발을 단단히 딛고 있는 사
람이며 이런 특징은 그녀가 자아를 자신의 작업에 확실하게 종속
시키는 태도에서 나오는 것 같다. 그렇긴 하지만 본인을 어떤 유형
의 미술가라고 생각하는지를 묻는 질문에 이렇게 무미건조하고 겸
손한 대답을 하리라고는 전혀 예상하지 못했다. "은행원 같은 사람
이라고 제 친구들에게 이야기해요." 그녀가 환하게 웃으며 대답한
다. "일주일에 닷새는 작업실에 가서 작업을 하지요. 작은 것에 신
경을 쓰고 실수하지 않으려고 노력합니다."

앤드리아 프레이저
「미술은 반드시 벽에 걸려야 한다」
2001

13장

앤드리아 프레이저

퀼른의 유명한 루드비히 미술관 입구 위로 반신반인처럼 솟아 있는 사람은 2층 건물 높이의 광고판에 실린 앤드리아 프레이저다. 그녀는 볼프강 한 상(Wolfgang Hahn Prize)을 수상했고 부상으로 회고전과 함께 미술관이 작품 한 점 이상을 취득하는 조건으로 10만 달러를 받을 것이다. 프레이저는 그런 수상의 영예가 "나르시시즘의 측면에서 안정을 줄 것"이라는 상상을 한 적이 있지만 지금 그것을 경험하고 나서는 사회적 지위는 항상 상대적이고 조건이 따른다는 사실을 절실히 깨달았다. 수상식에서 프레이저는 「공식 환영사」에서 그녀가 세심하게 배치한 수상 소감들뿐만 아니라 자신의 다른 작품들 여러 곳에 나온 대사를 적절히 인용했다. 자기 충족적 예언은 프레이저가 항상 사용하는 방식이다. 사실 예전에 이런 선언적인 말을 한 적이 있다. "미술 제작은 사회적 환상이 있는 업종입니다. 가능성을 과대평가하고 과신해서 실제로 존재하지 않는 미래에 투자하는 것이 이 직업의 필수조건이죠."

루드비히 미술관은 유럽에서 최상의 근현대미술 소장품을 갖고 있는 곳 중 하나이며 특히 피카소, 워홀, 릭텐스타인의 소장품

이 좋다. 1986년에 세워진, 디자인이 별난 이 미술관 건물은 톱날처럼 뾰족한 지붕에 난 수백 개의 천창을 통해 풍부한 자연광이 들어온다. 거창한 행렬대처럼 아래층으로 길게 이어진 계단은 프레이저의 전시장으로 이어진다. 전시장은 비디오 중심 전시에 주로 사용되는 지하 구역에 있다.

8피트(약 2.4미터) 높이로 레디메이드 옷을 극적으로 쌓아올린 작품 「폐기된 환상의 기념비 A Monument to Discarded Fantasies」(2003)가 계단 아래 넓은 로비에 자리를 잡고 있다. 리우데자네이루 카니발 기간 동안 수천 명이 화려한 판타지아(fantasia, 포르투갈어로 "옷"과 "환상"을 동시에 의미한다.)를 걸치고 퍼레이드를 하지만 축제가 끝나면 길에 버리는 일도 가끔 있다. 옷의 상징성이 프레이저의 마음을 사로잡았다. 리우데자네이루와 상파울루를 여러 번 방문한 후(이로 인해 삼바 춤을 시작했고 한동안 근육 운동도 하게 되었다.) 프레이저의 신체는 작품에서 중요한 역할을 하게 되었다. 그녀는 브라질이 자신의 노출 성향과 "화해할" 수 있도록 도와줄 것이라는 믿음이 생겼다.

프레이저는 사람들이 자신의 작품을 관람하는 동안 퍼포먼스를 하는 편이 그냥 서 있는 것보다는 "덜 무섭다"고 생각한다. 그녀도 아이디어를 밖으로 드러내고 그 핵심만 뽑아서 사물로 바꾸기보다는 내면화하고 구체화하는 편을 더 좋아한다. "미술가로서 우리는 자신의 몸이든 자신이 만든 사물이든 간에 자신의 일부를 전시하거나 혹은 인터뷰를 여러 번 하는 과정에서 자신의 정신생활을 드러내지요. 우리가 우리 자신을 노출합니다." 지난번

UCLA에서 프레이저를 만났을 때 그녀가 했던 말이다. 소통하고 싶은 욕망은 미술가의 핵심 동기 요인이지만 너무 직접적이거나 가르치는 것은 아닐까 하는 공포가 더 크다. 프레이저는 자신이 좋아하는 영국 정신분석가 도널드 위니콧의 이론을 거듭 언급한다. 위니콧은 논문 「소통하기와 소통하지 않기Communicating and Not Communicating」에서 미술가의 사례를 다뤘다. 그 논문은 자신을 표현하려는 욕망과 그 욕망이 유발하는 불안 사이, 알려지고 싶은 절실한 욕구와 자신의 일부를 계속해서 숨겨야 하는 더 절실한 필요성 사이에 내재한 딜레마를 분석했다. "미술가들이 하는 많은 일의 중심에 바로 이 모순이 있어요."

미술관은 쾰른에서 해마다 열리는 아트페어와 그와 관련된 행사에 참석하기 위해 독일 전역에서 온 컬렉터, 큐레이터, 딜러 같은 전문가들 인파로 발 디딜 틈이 없다. 「폐기된 환상의 기념비」에 관심을 갖고 보는 사람은 아주 드문 반면 열광적으로 추종하는 팬층이 있는 독일 미술가 마르틴 키펜베르거(Martin Kippenberger)가 저녁 만찬 후 만취해서 연설했던 모습을 흉내 내는 비디오 설치 작품 「미술은 반드시 벽에 걸려야 한다Art Must Hang」(2001)를 관람하는 사람들은 제법 많다. 키펜베르거는 다작하는 화가로서 회화의 미래 생존 가능성을 의심했을 수는 있지만 실제보다 과장된 자신의 페르소나에 대해서는 철저하게 확신했다. 현재까지 가장 인기가 많은 키펜베르거의 작품은 초상화, 그중에서도 흰 속옷을 입고 볼록 나온 배를 과시하는 연작 초상화다.

"좀 조용히 해 주실래요. 자, 한 말씀 하실까요?" 프레이저가

남성 목소리를 내어 독일어로 고함을 친다. "우리 최고 미술 딜러들과 선생님들은 자리에 앉아 주시겠습니까?" 실제 캔버스들 사이의 벽에 실물 크기로 투사된 희미한 영상에서 프레이저의 모습이 나오고 있다. 영상 속 그녀의 발이 실제 전시실의 나무 바닥을 딛고 서 있는 것 같다. 그녀의 키펜베르거 연기는 친구 미헬 뷔어틀레(Michel Würthle)의 전시 개막 후 키펜베르거가 했던 연설을 똑같이 재연한 것이다. 미헬 뷔어틀레는 베를린 미술계의 사랑방인 파리스 바라는 레스토랑의 주인이면서 미술가다. "그래서 오늘 이 미술가에게 건배합시다……. 하지만 우리가 얼마나 형편없는 프티부르주아 개자식들인지, 이 뭣 같은 전시를 볼 수도 없는 사람은 누구인지 잊지 맙시다." 프레이저가 약간 건들거리며 퉁명스럽게 말한다. 키펜베르거가 한 유명한 연설들은 언어 장애가 있는 나치, "외국인", "남성 동성애자", "탐폰을 창밖으로 던져 버려야" 하는 "꽥꽥거리는 아가씨들"에 관한 불쾌한 농담이 간간이 들어간 폭력적인 의식이었다.

프레이저는 독일을 여러 번 방문했는데 그중 한 번은 키펜베르거가 즉흥적으로 독백을 하는 것을 들은 적이 있다. 그녀가 키펜베르거의 연설 중 하나로 퍼포먼스를 해야겠다고 결정한 뒤 그의 연설 녹음 자료 한 부를 발견했다. 프레이저는 그 자료를 레디메이드라 생각하고 녹음 연설을 기록하고 외웠다. "키펜베르거는 자의식이 강하면서도 동시에 자기 혐오적인 방식으로 '개자식'을 퍼포먼스로 연출한 사람이에요."라고 프레이저가 필자에게 말한 적이 있다. "그는 사도마조히즘적인 열정으로 자신의 동료들과 후원자

들에 대한 상충하는 감정들을 퍼포먼스로 나타냈지요. 저는 그의 그런 점을 높이 평가했습니다."

전시에 사람이 너무 많아서 다른 곳으로 이동하기가 쉽지 않다. 비디오 설치 작품이 주를 이루는 전시실 몇 개를 지나서 넓은 개방적 공간으로 자리를 옮긴다. 이곳에는 진열장에 놓인 기록물, 프레이저의 지적 형성에 중요한 역할을 한 책들, 1986~1996년 프레이저가 페미니즘 공연단 브이걸스(V-Girls)와 공동 창작한 모의 회의 패널 같은 퍼포먼스를 볼 수 있는, 이어폰이 장착된 모니터가 있다. 이곳을 나와 다른 방으로 들어가니 흰 벽 가운데 한 대만 설치된 둥근 소형 스피커가 눈에 들어온다. 스피커에서는 프레이저와 컬렉터의 "성적" 교환 작품 「무제」의 소리만 흘러나오고 있다. 이 잔잔한 작품에서 그녀는 자신의 소리만 넣고 남성의 소리는 모두 편집했다. 이 사운드는 불안하게 은밀한 분위기를 내며 이 작품의 무성 영상본에 완전히 새로운 차원을 제공한다.

회고전의 마지막 전시실에는 「1퍼센트, 그게 접니다L'1%, C'est Moi」(2011)를 포함한 글 두 편이 전시되어 있다. 이 작품은 급성장하는 미술 시장이 부자와 빈자의 격차에 의존하고 있는 점에 대한 불편한 심경을 솔직하게 털어놓을 방편으로 쓴 글이다.* 프레이저는 미술관 이사들이 경제 위기에 연루되어 있다는 사실을 조사하기 시작했다.《아트포럼》은 자사가 청탁하지 않은 이 원고의 게재를 거부했고, 그래서 그녀는 원고를 약간 수정한 후 독일 계간지 《텍스트 데어 쿤스트Texte der Kunst》에 게재했다. 수정 원고에서는《아트뉴스》가 게재한 상위 200명의 컬렉터를 알파벳 순서로 정

리한 명단을 사용했다. 예를 들어 "A"에 들어가는 베르나르 아르노(Bernard Arnault)는 재산이 410억 달러로 세계 부자 순위 4위다. 이 거물 컬렉터는 루이뷔통 모에 에네시 그룹의 회장이며, 그의 회사는 "재정 위기에도 불구하고 매출이 13퍼센트 성장했다고 발표했다." "B"의 일라이 브로드는 UCLA 미술대학의 주요 기부자다. 그는 AIG의 대주주인데 이 회사는 미국 기업 역사상 최대 규모의 구제금융 자금을 받았다. 이런 식으로 명단이 계속 이어진다. "미술계에 이로웠던 점이 무엇인지, 전 세계는 어떤 피해를 입었는지" 짚어 보는 것은 고사하고 미술 시장 유동자산의 원천에 주의를 기울이는 미술가들은 없다고 그녀가 말한다. 프레이저는 《배너티 페어 *Vanity Fair*》에 실린 조지프 스티글리츠(Joseph E. Stiglitz)의 글을 읽은 후 1퍼센트라는 용어를 차용했다. 그 기고문에서 스티글리츠는 상위 1퍼센트가 미국 부의 40퍼센트를 어떻게 통제하는지 기술했다. 점거 운동이 뉴스에 나오자 프레이저의 글이 회자되었다.

「1퍼센트, 그게 접니다」 맞은편 목조 강연대 위에 2012년 휘트니 비엔날레 도록이 놓여 있다. 이 도록에는 프레이저가 비슷한 주제로 쓴 「제 집보다 좋은 곳은 없다There's no place like home」가 실려 있다. 프레이저는 처음에는 비엔날레 도록 원고만 청탁받았지만 전시 참여 미술가의 조건으로 원고 청탁을 수락했다. 1인 2역을

● 2012년 1월 프레이저는 "최고 큰손 개인 컬렉터들에게 판매하는 상업미술 경제"에 연루되고 싶지 않아서 자신의 뉴욕 딜러 프리드리히 페출과 결별했다. 퀼른의 나겔 드락슬러 갤러리와는 전속 계약을 유지하고 있다. 그 갤러리는 미술관에만 작품을 판매한다.

맡은 프레이저는 독창성 없는 글쟁이에서 뛰어난 재능을 가진 사람으로 이동했고 그녀의 글은 좌대 위에 놓여 전시되었다. 프레이저가 쓴 글들은 그녀의 생산물 중 중요한 부분을 차지하지만 그녀는 이것을 "작품"이라고 지칭하지 않는다. 그녀는 미술품이라는 범주를 "게토 또는 감옥"이라고 생각하고 있어서 "점점 더 많은 것을 감옥으로 끌어들이는 아방가르드의 충동"에 저항하기를 간절히 원한다.

아이작 줄리언
「쉬는 시간」의 스틸 사진
2013

14장

아이작 줄리언

"스탠바이." 수석 조감독 또는 조감독이 크게 소리친다. 스무 명의 촬영 팀과 마찬가지로 위아래 검은 의상을 입은 그는 발걸음 소리가 나지 않는 신발을 신고 있어서 조용히 움직일 수 있다. 시티 오브 런던 중심부에 있는 헤론 타워의 텅 빈 30층에서 영화 촬영이 진행 중이다. "선진 업무 환경"이라는 문구로 광고하는 신축 초고층 건물은 전면 유리창이 있어서 거대 도시를 조망할 수 있다. "거킨", "샤드"와 함께 런던의 랜드마크이면서 유럽 연합 국가 중 가장 높은 건물이자 카타르를 통치하는 가문이 공동으로 소유한 이 건물은 강풍이 부는 흐린 하늘을 배경으로 우뚝 서 있다. 빛의 조건이 변화하는 시간은 촬영감독, 개퍼(gaffer, 조명 담당 팀장) 그리고 그 밑에 있는 조명 전기 담당자 세 사람에게는 하루 중 가장 치열한 전투가 된다.

"촬영장에서는 조용히." 수석 조감독이 단호하면서 부드러운 말투로 소리친다. 그는 감독의 의지를 널리 퍼뜨리는 사람, 즉 모든 사람을 독려해서 맡은 일을 하도록 하는 대리인 역할을 하므로 감독은 더 큰 그림에 집중할 수 있다. "카메라 러닝!" 감독이 소리친

다. 비디오 테이프가 쌓여 있는 그림이 보란 듯이 그려져 있는 티셔츠 차림의 남성이 최첨단 고화질 스테디캠 렌즈 앞에서 아이패드를 흔든다. 거기에는 아이작 줄리언(Isaac Julien) 감독의 「쉬는 시간PLAYTIME」 촬영장이라는 것이 표시되어 있고 0.01초까지 정확한 시간을 알려 준다. 아이패드 또는 "스마트 슬레이트"가 테이크를 구별할 때 사용했던 구형 칠판 슬레이트를 대체했다.

"자, 레디…… 액션!" 근사한 흑인 영국 배우 콜린 새먼(Colin Salmon)이 프레임 안으로 걸어 들어간다. 가장 잘 알려진 출연작은 제임스 본드 영화다. 젊은 백인 스코틀랜드 배우 크레이그 대니얼 애덤스(Craig Daniel Adams)는 가죽 회전의자에 앉아 있다. 머리부터 발끝까지 프라다 제품을 걸친 그들은 이 사무 공간이 G. E. T. 캐피털이라는 이름의 회사 본사로 적당한지 검토하는 헤지펀드 매니저를 연기하고 있다. 애덤스가 맡은 극중 인물은 파티에서 헤지펀드의 정의를 어떻게 규정했는지 설명하고 있다. "저쪽에 있는 남자를 봐. 사람들 틈에 있는 짧은 머리 남자가 계속 나를 보고 있지?" 동성애자 역할을 맡은 애덤스가 이성애자 역할을 하는 새먼에게 말한다. "그러니까 난 그 남자가 사각팬티가 아니라 삼각팬티를 입고 있다고 확실하게 말할 수 있어. 내가 확신하는 건 옷에 관련된 사실 단 하나뿐이고 난 거기에 2000만 달러를 거는 거야. 문제는 내가 틀렸다면 끝장이라는 거지. 그래서 그 남자가 사각팬티를 입고 있다는 데에도 돈을 걸어. 그러니까 가능성에 1900만 달러를 걸어. 그게 헤지, 위험 회피야! 지금 내가 맞다면 100만을 버는 거고, 틀리면 100만만 잃게 되겠지. 위험을 분산했기 때문이

야." 카메라맨이 소리 없이 그들 주위를 돌고 있고 붐마이크 기사가 그 옆에 바짝 붙어 따라간다. "그런데 속옷을 안 입었으면 어떡해?" 새먼이 묻는다. "다른 선택을 해야 할 거야." 배우들과 그 그림자는 꼼짝도 하지 않는다. "그 남자는 안 그랬어." 애덤스가 쭈뼛거리며 말한다.

"오케이, 카메라 컷!" 아이작 줄리언이 촬영 영상을 실시간으로 전달하는 모니터 두 대가 설치된 검정색 가림막, 즉 영화 산업계 용어로 "비디오 어시스트(video assist)" 또는는 "비디오 빌리지(video village)" 뒤에서 말한다. 「오즈의 마법사」에서 신비로운 위대한 마법사가 커튼 뒤에 있는 남자로 밝혀지는 장면이 연상된다. "고마워요, 여러분! 좋아요. 어마어마하게 좋아요!" 줄리언이 밖으로 나오면서 말한다. 다섯 형제의 장남인 이 미술가는 부모님이 야간 근무를 하는 동안 동생 네 명을 보살폈다. 그의 온화하고 성급하지 않은 어투에서 동생을 돌본 경험이 그의 관리 능력에 밑바탕이 되었음을 짐작할 수 있다. "콜린 (새먼)이 프레임 밖으로 나왔다가 다시 들어간 장면은 상당히 괜찮았어요."라고 줄리언이 니나 켈그렌(Nina Kellgren)에게 말한다. 줄리언이 켈그렌과 일한 지는 20년이 넘었다. 여러 영화 중에서 켈그렌이 촬영한 「랭스턴을 찾아서Looking for Langston」(1989)는 줄리언이 동성애자의 욕망에 대해 깊이 고찰한 유명한 작품으로서 "퀴어 시네마"의 초석을 다진 영화 중 하나로 평가받는다.

오늘 줄리언과 켈그렌은 대본 작업부터 함께하고 있지만 스토리보드 없이 촬영하면서 아이디어를 발전시킨다. 극장용 영화를

만든다면 재정적인 이유로 자신들의 목표를 엄격하게 통제해야 할 것이다. 하지만 이들은 미술 전시용으로 스크린 일곱 개에 동시 상영할 작품을 만들고 있으며, 갤러리, 미술관, 사립 재단에서 상영할 한정판 여섯 점(그리고 아티스트 프루프 한 점)을 제작할 것이다. 줄리언은 1990년대 중반에 요하네스버그 비엔날레 출품 요청을 받아 미술계에 처음 들어왔고 빅토리아 미로 갤러리가 그의 전속 갤러리가 되었다. 칸 국제영화제 비평가상을 수상한 「젊은 영혼의 반란Young Soul Rebels」(1991)의 편집 통제권을 잃은 후 줄리언은 더 큰 미술적 자율성을 확보하기를 진정으로 원했다. 게다가 독립영화 프로젝트에 대한 펀딩은 고갈되고 있어서 미술 후원으로 이동하는 것은 속박에서 벗어날 뿐만 아니라 수익이 괜찮은 일이었다. 그와 거래하는 갤러리들의 도움으로 줄리언은 이 영화의 예산을 100만 파운드(160만 달러)로 증액했다.

「쉬는 시간」은 돈의 힘, 그중에서도 특히 금융자본이라는 이름으로 통하는 거액에 대해 탐구한다. 저명한 지리학자 데이비드 하비(David Harvey)는 자본을 중력에 비유했는데 줄리언도 이를 따라서 이런 추상적, 비가시적 세력이 인간의 삶에 영향을 끼치는 방식에 큰 관심을 갖고 있다. 헤지펀드 매니저 부분은 장면 다섯 개 중 하나인데 자본의 개념을 가장 직접적으로 걸고넘어진다. 다른 장면들은 두바이와 아이슬란드의 레이캬비크에서 촬영한 부분 숏을 포함하며 자본의 영향에 집중한다. 줄리언은 스무 살 때까지 (칼레에 당일로 다녀온 것을 제외하고는) 여행을 해 보지 않아서 이국적인 장소는 그의 영화에서 주된 요소가 되었다. 그가 「쉬는 시간」 작업

을 한 지 3년이 되었다. 오늘이 마지막 촬영이다.

헤지펀드 매니저에 관한 대본의 거의 대부분은 다이앤 헨리 레퍼트(Diane Henry Lepart)와의 인터뷰에서 나온 것이다. 그녀는 시원스러운 외모의 자메이카계 여성이며 북부 런던이 내려다보이는 전면 유리창 옆에서 분장을 받는 중이다. 그녀는 풍성한 여우털이 소매에 달린 검정 프라다 코트를 입고 목에 다이아몬드처럼 반짝이는 장신구를 걸치고 있다. "저 같은 사람을 우리 쪽에서는 포트폴리오 플레이어라고 하죠."라고 그녀가 필자에게 말한다. "다양한 일을 많이 해 보고 싶어요. 헤지펀드, 사모펀드, 자산관리 같은 것이 그런 거죠. 하지만 연기는 다른 일입니다. 제 안전지대에서 벗어나 있어요. 제가 연극 무대 위에 있는 거죠. 돈마르 극장 같은 데요. 연극을 많이 보기는 했지만 이건……"

"자, 다이앤." 줄리언이 그녀의 말을 끊으면서 손을 잡는다. "이 장면에 당신이 필요해요. 그래야 다큐멘터리 요소가 생깁니다. 실제와 가상이 섞이는 것과 같은 거죠. 실제 헤지펀드 매니저가 배우들과 같이 나오는 거예요." 줄리언이 이 넓은 공간 한쪽에서 촬영이 진행되고 있는 곳으로 다이앤을 데려가는 사이 필자는 비디오 빌리지 안을 탐색하러 들어간다.

가림막 뒤에는 편한 자세로 앉아 있는 자료 조사원, 연출 스크립터, 검은 상자에 부착된 키보드 위로 등을 구부리고 있는 음향 기사 그리고 이 프로젝트의 편집 기사 애덤 핀치(Adam Finch)가 있다. 핀치는 1980년대 세인트 마틴스 스쿨 오브 아트에서 줄리언을 만난 이후, 스크린 두 개에 동시 상영되는 「고정된 Trussed」(1996)

부터 나선형 형태로 배열된 대형 스크린 아홉 개에 동시 상영되는 「만 개의 물결 Ten Thousand Waves」(2010)까지 편집을 맡았다. "오랫동안 삼중 스크린 설치 작업을 함께하고 있어요. 이건 종교적인 세폭화의 역사를 지닌 훌륭한 포맷이죠. 우리는 평행 편집의 유형에 맞는 어휘와 문법을 개발했습니다."라고 핀치가 말한다. "퐁피두 센터에서 「아프리카 유령 Fântome Afrique」(2005)을 스크린 네 개에 설치했는데 가까이 다가가서 보니 작품이 복잡해 보였어요. 관객은 스크린을 한꺼번에 다 볼 수 없었지요. 우리가 원하는 건 사람들이 공간 속을 돌아다니는 거예요. 제 일은 동선을 짜는 거죠." 핀치는 「쉬는 시간」을 8자 형태로 배열된 스크린 일곱 개에서 상영할 것이라고 필자에게 말한다.

"자, 움직입시다! 빛이 사라지고 있어요! 전원 처음 위치로!" 수석 조감독이 고함친다. 줄리언과 켈그렌이 모니터 앞으로 잽싸게 앉아 헤드폰을 낀다. 개퍼, 스타일리스트, 분장사가 그들 뒤로 몰려든다. 비디오 빌리지 안의 비좁은 공간 덕택에 핀치의 공책을 엿볼 수 있다. 그 안에는 프레이밍, 타이밍, 각 테이크별 감독의 의견이 목록화되어 있다. 핀치는 지금 촬영하는 장면이 대사가 약간 장황해서 신경이 쓰인다. "편집 기사들이 하는 말이 있어요." 그가 속삭이듯 말한다. "네 아이를 죽여야만 해. 잘 안 풀리면 들어내."

"카메라 돌아가고 있어요? 조용. 액션!" 수석 조감독이 말한다. 이어폰을 끼지 않고 커튼 뒤에 있는 필자는 배우들 대화의 일부분만 들을 수 있다.

"와우. 전망이 좋은데요." 레퍼트가 말한다.

"네. 투명성에 대해 이야기하는 중이었는데요……." 애덤스가 말한다.

"20년 전 시장의 중심은 서로 얼굴을 보고 거래했던 증권 거래소였죠." 새먼이 말한다. "지금 시장의 중심은 컴퓨터가 빽빽이 들어찬, 에어컨 있는 창고입니다……. 우리가 책임질 일이 거의 없을 것 같은 느낌이 드는군요……."

애덤스는 점거 저항에 대한 이야기를 하지만 잘 들리지 않는다. 대사를 찾으려고 대본을 뒤지는데 다른 대사가 관심을 돌려놓는다. "당신을 위해 일하는 박사들이 많을수록 그 브랜드의 지적 자본은 더 상승합니다." 극 중 새먼이 말한다. "새로 등장한 이 사람들은…… 신기에 가까운 돈 버는 능력을 갖고 있어요. 제 황금 알이죠."

"컷. 오케이. 좋았어." 줄리언이 마뜩잖은 듯이 말한다. 기침 소리가 터져 나오고 달그락거리는 소리가 다시 나온다. 줄리언이 레퍼트와 다른 배우들 쪽으로 성큼성큼 걸어간다. 그가 돌아와서 필자에게 이렇게 말한다. "전문 배우와 비전문 배우의 큰 차이점이 있어요. 배우들은 관객을 미치게 하고 마법을 부립니다. 전문 배우가 아닌 배우도 힘은 있지만 밖으로 끄집어내기가 훨씬 더 어렵죠." 촬영장에는 배우부터 개퍼까지 다양한 숙련 노동이 펼쳐져서 정신이 아찔하다고 필자가 받은 인상을 말한다. "저는 사람들의 심미적 지식과 숙련 기술에 많이 의존해요."라고 그가 응수한다. "모든 사람들이 자기 일을 합니다. 모두들 각자 나름대로 예술가들이죠." 그는 특수효과와 후반 작업까지 하면 「쉬는 시간」 제작

에 투여된 인원이 150명쯤 될 것이라고 추정한다. "고화질 컴퓨터 기술이 나와서 영화 제작은 여느 때보다 더 노동 집약적인 작업을 의미하게 되었어요."라고 그가 덧붙인다.

줄리언은 한 번도 본 적 없는 특이한 시각적 쾌감을 추구하면서 최신 기술로 작업하는 것을 즐긴다. 그는 "볼품없고 빈곤한" 환경의 이스트런던에 위치한 위험한 공영주택 단지에서 성장했다. 그는 미술계와 미의 상충 관계는 상류층의 죄책감에서 비롯된다고 생각한다. 그는 볼품없는 현실도 아름다운 방식으로 묘사될 수 있다는 견해를 갖고 있다. 그가 빌리 홀리데이의 아름다운 노래 「이상한 열매Strange Fruit」의 가사를 언급한다. 미국 남동부 지역의 아프리카계 미국인들이 당한 린치를 가사에 담은 노래다. 그는 세인트 루시아 출신 부모가 고향에서 썼던 모국어 프랑스계 크레올어도 언급한다. 크레올어는 노예들이 쓰던 말이 기원이지만 비참한 기원을 초월하는 창의성을 보여 준다. 줄리언은 크레올어가 자신의 미술에 나타나는, 할리우드식의 거창한 이야기와 실험적인 파열을 결합한 혼성적 형태의 모델이라고 생각한다.

수석 조감독이 한 테이크 더 찍자고 한다. 줄리언은 비디오 모니터로 돌아오다가 멈추고는 남편 마크 내시의 타이를 가다듬는다. 내시는 다음 장면에 단역으로 출연한다. 이 미술가는 외모에 대해 그가 "자유방임주의적 태도"라고 일컫는 것을 극히 싫어한다. 내시는 큐레이터이면서 학자로서, 줄리언이 허구를 가미해 만든 전기 영화 「프란츠 파농: 검은 피부 하얀 가면Frantz Fanon: Black Skin White Mask」(1995)을 공동으로 작업했고 다른 영화 두 편에서

카메오로 나왔다. 절친한 친구이면서 줄리언의 제작사 JN 필름스의 공동 소유주인 그는 협력 프로듀서로 이름이 올라가 있다. "액션" 소리에 우리는 입을 다문다. 줄리언이 "컷"이라고 소리치자 내 시와 필자는 대화를 나누기 시작한다. 그가 필자에게 이렇게 말한다. "미술가들은 여러 매체로 자신을 공개할 수 있지만 우리 같은 사람들은 숨기고 싶어 하죠. 그들은 작품이 좋은지, 그리고 사람들이 그것을 좋아하는지 아닌지에 관한 온갖 걱정을 견딜 수도 있습니다. 제대로 된 지지자들과 함께 헤쳐 나갈 수 있지요."

줄리언의 딜러인 빅토리아 미로 갤러리의 글렌 스콧 라이트가 단역으로 출연하기 위해 들어온다. 그가 도쿄에 있는 쿠사마 야요이의 작업실에 필자를 데리고 간 이후 우리는 만난 적이 없다. 그는 필자에게 「쉬는 시간」의 후원자 이름(크램릭 가족, 러브 가족, 린다 페이스 재단)을 말해 주고 베르나르 아르노가 「만 개의 물결」을 루이뷔통 재단 이름으로 구매했다는 사실을 거론한다.

테이크를 몇 개 더 촬영한 후 다른 팀원들이 중역회의 탁자에 둘러앉은 단역 배우 장면을 촬영하는 동안 필자는 촬영감독 켈그렌과 함께 있다. 영화 제작에 들어가는 기술에 대해 필자가 언급하자 그녀가 "영화 촬영 기사는 그저 숙련 기능공이 아니에요! 대본부터 스크린까지 전 과정은 고도로 창의적이고 해석이 필요한 일이거든요. 그래요. 우리는 다른 사람의 아이디어를 기반으로 일을 하지만 회색에도 여러 가지 색조가 있는 법이죠."라고 격하게 목소리를 높인다. 켈그렌이 목에 건 검은 줄에 달린, 감독의 뷰파인더라고 불리는 구식 단안경을 만지작거린다. "영화 제작팀은 복잡하

고 상호의존적이면서 위계질서가 엄격합니다."라고 이 촬영감독이 덧붙인다. 편집 기사 핀치는 비디오 빌리지 벽을 등지고 있는 자기 자리에 그대로 앉아 있다. "창의적인 일을 하는 사람과 기술적인 일을 하는 사람은 명확하게 구분되어 있어요." 핀치가 사무적으로 설명한다. "창의적인 일을 하는 사람은 감독, 촬영감독, 편집 기사, 작곡가, 의상 디자이너, 세트 디자이너입니다. 기술적인 일을 하는 사람은 카메라 기사, 음향녹음 기사, 개퍼, 전기 기사가 있지요. 차 등제입니다. 수석 조감독이 중요할 것처럼 보이지만 잡무를 담당 하는 사람이에요."

중역회의 촬영이 끝나고 레퍼트가 하이힐을 신고 걷는 장면을 클로즈업해서 촬영하는 동안 새먼에게 여유 시간이 생겼다. 이 배 우는 전부터 줄리언과 같이 작업해 왔고 그의 정확한 안목을 높이 평가한다. "아이작이 부자연스러운 것을 하라고 부탁할 때가 가끔 있지만 설치된 것을 보면 '아!' 하는 소리가 나면서 수긍하게 되지 요." 그가 설명한다. 새먼은 우디 앨런의 「매치 포인트」(2005)에 출 연했다. 그래서 줄리언과 앨런이 어떻게 다른지 필자가 질문한다. "아우!" 그가 대답한다. "음……. 우디 주위에는 어떤 기운이 있어 요. 알쏭달쏭한 사람이지만 확실한 것은 우연이 일어나는 걸 허용 하는 사람이라는 거죠. 그는 대사든 멜로디든 제가 하는 대로 내 버려두고 즉흥적으로 하게 합니다. '지금 이야기해 봅시다. **이야기 만.**'" 새먼이 우디 앨런의 억양을 흉내 내며 말한다. "반면에 이곳 은." 그가 사무실 공간을 둘러보며 말한다. "약간 더 해체되어 있 어요. 머리가 더 복잡하고 세실 테일러의 음악에 좀 더 가까워요."

새먼은 필자가 미처 알아보지 못한 검은 상자 쪽으로 몸을 구부려서 클립을 푸는데 놀랍게도 반짝이는 트럼펫을 꺼낸다. "우디가 더 전통적인 재즈를 연주하죠. 아이작은 더 아방가르드적이고요." 그가 이렇게 결론을 내린다. "다음 장면에서 연주를 해야 하거든요."

"조용히 하세요." 수석 조감독이 말한다. "말하지 마세요! 좋아요, 집중! 제발 조용. 자…… 액션!" 레퍼트가 천천히 걸어가고 그녀의 하이힐에서 나는 소리가 아무 물건도 없는 빈 공간에서 메아리처럼 울린다. "컷. 아주 좋아요!" 줄리언이 말한다.

"제가 트럼펫 준비를 해야 해서 실례 좀 하겠습니다." 새먼이 말한 뒤 편안한 재즈곡을 연주하기 시작한다. 줄리언은 자신이 구축한 작업에서 리듬을 중심으로 생각하고 자신의 미술을 노래에 비유하곤 한다. 그래서 그와 새먼이 왜 함께 작업하는 것을 좋아하는지 이유를 알 수 있다.

수석 조감독이 줄리언에게 다가와서 "뭘 해야 하는지 말해 주세요."라고 말한다.

"콜린이 공간 전체를 혼자 차지하고 트럼펫을 부는 동안 스테디캠은 그를 따라다니기만 하는 그림을 생각하고 있어요." 줄리언이 오늘의 마지막 숏에 대해 말한다.

"그럼 구석으로 모두 치워 놓을까요? 스테디캠이 유리에 반사될까 봐 걱정이네요." 수석 조감독이 말한다. 해가 지평선 너머로 지고 있다. 도시의 불빛이 아름답지만 실내 광경이 유리에 반사되어 잘 보이지 않는다.

"밤에 촬영해 본 적이 없어서 어떻게 나올지 잘 모르겠어요."

줄리언이 말한다. "저는 해체주의적인 요소들과 관련된 아이디어를 상당히 좋아합니다. 카메라가 반사가 안 되는 것은 거의 불가능할 거예요."

"이용 가능한 모든 천장 조명으로 공간에 조명을 비추면 좋은 장면, 끝나도 자꾸 생각나는 장면이 될 것 같다고 생각했어요." 켈 그렌이 대화에 낀다. "조명을 전부 끕시다. 잘 나올 것 같아요."

"오늘 촬영 괜찮았나요?" 필자가 줄리언에게 질문한다.

"배우들을 비롯한 모든 사람이 아이디어에 활기를 불어넣을 때 아주 신나죠." 그가 대답한다. "여기서 이틀은 더 작업할 수도 있을 텐데 말입니다." 그가 가는 검정 타이의 매무새를 가다듬는다. 깃이 있는 흰 셔츠 차림의 그는 촬영장에서 어두운 색 옷을 입기로 한 약속을 위반한 유일한 사람이다. "대화가 많아서 대단히 기술을 요하는 촬영이에요." 그가 덧붙여 말한다. "시각적으로 평범하게 보이고 싶지 않거든요."

줄리언이 자신의 영화 제작팀 구성원들 모두 "각자 나름대로 예술가"라고 했던 발언에 대해 더 자세한 의견을 말해 달라고 필자가 부탁한다. 우려의 시선을 보내며 그가 대답한다. "저는 모든 사람의 이름을 크레디트에 올리고 싶어요. 그리고 애덤(펀치, 편집 기사) 같은 몇몇 사람들은 말할 것도 없습니다. 장치에 대한 그의 숙련된 기술이 저에게 꼭 필요하죠."

줄리언은 자신이 "고독한 자아"를 표현하고 있는 것이 아니라 자신 주위의 "일들에 귀를 기울이고 있다."고 단호한 태도를 보인다. "마크와 같이 최근에 오페라를 보러 갔어요." 그가 말한다. "저

녁 내내 지휘자를 보면서 계속 생각했는데 제가 하는 일이 바로 그 거예요. 예술가는 일을 조화롭게 규합하는 사람입니다. 예술가가 독창적인 생각을 가질 수는 있지만 그것을 실현할 수단이 필요하 지요."

데미언 허스트
「신의 사랑을 위하여」(2007), 「천국을 위하여」(2008),
「리바이어던」(2006~2013)의 도하 설치 장면
2013

15장

데미언 허스트

도하는 너무 덥고 먼지가 많아서 목이 아프다. 온통 데미언 허스트의 다색 점으로 덮인 건물 앞에서 이주 노동자들이 모래 언덕에 잔디를 깔 준비를 하고 있다. 대추야자나무 몇 그루와 높이 20미터의 플라스틱 해부 모형 같은 채색 청동 조각 「찬미Hymn」(1999~2005)가 희미한 그림자를 드리우고 있다. 조각의 사이보그 같은 얼굴은 툭 튀어나온 둥그런 안구가 영화 「스타워즈」의 C-3PO를 연상시키는데, 이 척박한 환경에 잘 어울린다.

허스트의 전시 가운데 최대 규모의 회고전인 《유물Relics》이 오늘 개막한다. 안타깝게도 필자는 여기서 환영을 못 받을 것 같다. 허스트의 홍보 담당자가 몇 주 전 《이코노미스트》에서 필자를 담당하는 편집자에게 전화해서 허스트가 필자와 이야기하지 않을 것이라고 전했다. 그 말은 다른 사람을 보내는 편이 좋겠다는 뜻을 함축한다. 필자가 3년 전(데번에 있는 그의 자택을 방문한 다음 해)에 쓴 「허스트에게 손들기: 영국 미술의 악동이 투자자들에게 손해를 끼치면서 부자로 성장한 방법Hands up for Hisrt: How the bad boy of Brit-Art grew rich at the expense of his investors」이라는 제목의 기사를

허스트가 아직도 마음에 담고 있는 것 같다.《이코노미스트》2010년 9월호에 게재된 그 기사는 미술 기사로는 놀랍게도 웹사이트에서 최다 조회수를 기록했다. 기사에는 그의 미술에 대한 비판적 평가는 하지 않았지만 시장에서의 급격한 매출 감소에 대해 사실에 기초하여 자세하게 설명했다.

기자단의 규모는 필자가 본 것 중에서 가장 작다. 주요 일간지에서 온 기자는《뉴욕 타임스》의 캐롤 보겔(Carol Vogel)이 유일했다. 그 기자는 허스트의 「기적적인 여정The Miraculous Journey」에 관한 기사를 막 끝냈다. 이 작품은 수정부터 탄생까지 태아의 성장 과정을 차례대로 기록하듯 형상화한 14점의 거대한 청동 조각이다. 첫째 조각은 정자가 난자로 들어가는 순간을 묘사했다. 마지막 조각은 높이 46피트(14미터)의 신생아인데, 걸프 지역에서는 처음으로 페니스를 공개적으로 노출한 사례일 것이다. 이 작품은 이슬람교 계율의 허점을 이용해서 병원 밖에 설치될 수 있었다. 과학적, 교육적 목적이라면 신체를 재현하는 것은 율법에 어긋나지 않는다. 카타르 미술관 기구의 회장 셰이카 마야사 알타니(Sheikha Mayassa al-Thani)는 거대한 아기 소년이 자화상이라고 생각했다고 보겔에게 말했다.＊모순적인 점은 아기의 얼굴 생김새가 미술가와 닮았지만 조각(지극히 일반적이라 할 말이 없다.)은 전혀 허스트의 작품으로 보이지 않는다는 것이다.

다른 기자들은 회고전 큐레이터 프란체스코 보나미와 함께 가이드의 안내를 받아 전시를 둘러보기 시작했고 그 사이 필자는 사진기자들을 위한 촬영 행사에 간다. 흰 셔츠와 검은 재킷 차림에

금과 은 체인을 걸친 허스트가 알록달록한 원형 회전 회화 「아름다운, 유치한, 표현적, 천박한, 비미술, 지나치게 단순화한, 대충 쓰고 버리는, 애들도 이해할 수 있는, 진정성이 결여된, 회전하는, 보기만 좋은, 축하하는, 세상을 놀래는, 논쟁의 여지없이 아름다운 회화(소파 위에서) Beautiful, childish, expressive, tasteless, not art, over simplistic, throw away, kids' stuff, lacking in integrity, rotating, nothing but visual candy, celebrating, sensational, inarguably beautiful painting (for over the sofa)」(1996) 앞에서 팔짱을 끼고 서 있다. 인상 쓴 얼굴로 카메라 렌즈에 시선을 맞추며 사진기자들을 한 명씩 바라본다. 후방에서 필자가 아이폰을 마구 흔들어대는 것을 이내 알아차린 그가 머리 위로 높이 손을 들고 10대 소녀 같은 이상한 목소리로 "안녕하세요!"라고 고함친다.

허스트가 나가고 필자는 「신의 사랑을 위하여」(2007) 주변을 어슬렁거리는 기자 무리에 낀다. 우선 다이아몬드 해골은 어두운 방에서 집중 조명을 받는 왕관 보석이라기보다는 다른 작품들과 섞여 미술 작품처럼 제시되었다. 이것과 대치하고 있는 것은 「불멸The Immortal」(1997~2005)이라는 제목의 포름알데히드 수조 속에

* 카타르 국왕 가문은 최근 몇 년 사이 세계에서 가장 거물급 미술 구매자가 되었다. 문화 분야에 대한 지출은 국왕의 여동생인 서른두 살의 셰이카 마야사가 주도하고 있다. 국왕 가문은 폴 세잔의 「카드 놀이하는 사람들」을 250만 달러에 구입했고 17만 달러의 「봄의 자장가 Lullaby Spring」(2002)를 비롯한 허스트의 최고 기록가 작품들을 구입했다. 소문으로는 나중에 현대미술관을 건립할 것이라고 하지만 한동안은 수집품 대부분을 취리히에, 즉 자유 무역항으로 알려진 은밀한 면세 보관 시설에 보관 중인 것으로 보인다.

담긴 상어다. 그 뒤에 더 작은 해골, 즉 분홍색 다이아몬드로 표면을 채운 유아 해골이 최근에 만든 최대 크기의 상어 입속을 응시하고 있다. 이 작품은 22피트(6.8미터)의 돌묵상어를 길이 34피트(10.3미터) 수조에 담은 「리바이어던Leviathan」(2006~2013)이다. 《모노클Monocle》의 문화부 편집자 로버트 바운드(Robert Bound)는 "작은 해골에 놀라 오줌을 지릴 뻔했다."고 유아 해골에 대해 말한다. 해골들은 전시장 한가운데에 위치한 대형 원형 전시실에 있다. "이 전시 방문객 중 99퍼센트는 아마 다이아몬드 해골을 보러 오는 사람일 겁니다." 《하퍼스 바자 아트 아라비아Harper's Bazaar Art Arabia》의 편집장 아르살란 무함마드(Arsalan Mohammad)가 말한다. "걸프 지역은 순수하지요."

약간 떨어진 곳에 있는《캔버스Canvas》의 편집장 미르나 아야드(Myrna Ayad)가 벽에 붙은 명제표 하나를 찬찬히 보는데 아랍어로 번역되지 않은 「신의 사랑을 위하여」라는 제목이 쓰인 것 외에는 아무것도 없다. "'알라'라는 단어를 사용하면 위험해지죠."라고 그녀가 설명한다. 자칭 무신론자인 허스트는 종교를 자주 참조하는데 그런 작품들은 독실한 신자들 사이에서는 미묘하게 다른 의미를 갖는다. 홍보 담당자가 와서 아야드를 데리고 기자 간담회 장소로 간다. 아야드는 필자 이름이 기자 간담회 명단에 없다는 것을 알고 자신의 인터뷰 내용을 공유하자고 제안한다. "전시 제목 '유물'에 관해서 물어봐 주시고요. 그리고 이 미술가가 자신을 성인의 반열에 놓고 있는지 물어봐 주세요."라고 그녀가 자리를 뜰 때 필자가 부탁한다.

이리저리 다니다가 보나미를 지나친다. 그는 옆 전시실에서 이 지역 기자 몇 명 앞에서 주저리주저리 이야기하고 있는데 상어 신작을 "치명적인 작업"이라고 설명한다. 이 큐레이터는 며칠 전 필자에게 이 전시를 보여 준 적이 있다. 청록색 고무장갑을 낀 작품 설치 직원들이 가수 폴 사이먼의 「그레이스랜드Graceland」에 맞춰 스테인리스스틸 상자 안에 의료 기구를 놓고 있었고 방호복 차림의 남성들은 카타르 항공 비즈니스석을 타고 날아온 영국 파리 유충으로 채워진 상자들을 허스트의 설치 작품 「천 년A Thousand Years」(1990) 안으로 대충 옮겨 놓고 있었다. 보나미는 허스트를 1990년대 중반에 처음 만난 후 2003년 베네치아 비엔날레에 그의 작품을 전시했고 2010년 피렌체에서 다이아몬드 해골 전시를 총괄했다. 그는 이 불길한, 아직 판매되지 않은 해골에 대한 무한 신뢰를 보낸다. "누가 만들었는지는 잊어버려도 다이아몬드 해골은 언제나 관심의 대상이 될 겁니다." 그가 필자에게 말했다.

다이아몬드에도 불구하고 (그리고 이 전시를 열려면 대단한 재력이 있어야 함에도 불구하고) 허스트의 작업에서 돈이라는 주제는 중요하게 다뤄지지 않는다. 전시는 시대순으로 엄밀하게 진열된 것이 아니라서 저렴한 재료에서 사치스러운 재료까지 허스트가 거친 일반적인 궤적이 분명하게 드러나지 않는다. 또한 테이트 모던 미술관 회고전과 달리 미술가가 많은 수익을 올린 소더비 경매에 나온 작품들을 별도로 모으지 않았다. 대신 그중 네 점이 전시장 세 곳으로 흩어져 전시되어 있다. 예를 들면 (카타르에서 소장하고 있는 것으로 추정되는) 검은 수조에 작은 상어를 넣은 「왕국The Kingdom」(2008)은 검

은 배경의 점 회화 여덟 점 사이에 있다. 이런 맥락에서 고독한 상어는 환각적인 특징을 갖게 되는데 마치 상어가 변환 상태를 즐기고 있는 것처럼 보인다. "그들은 진지한 전시를 원했어요."라고 보나미가 말했는데, 그는 이런 환경에서 농담하는 것은 힘들다는 점을 분명하게 알고 있다. 보나미는 허스트의 충직한 팬이지만 거듭된 종용에 허스트가 "수행단을 거느린, 혼자서는 걸을 수 없는 록스타"처럼 굴었다고 솔직하게 말했다.

영안실 시체 머리 옆에 설치된, (미술가가 되기 전의) 그를 찍은 흑백사진 「죽은 자의 머리와 함께With Dead Head」(1991) 앞에 필자는 서 있다. 전화가 온다. "로비에서 만나요." 카타르 미술관 기구의 공공 프로젝트를 담당하고 있는 친절하고 인내심이 많은 책임자 장-파울 엔겔런(Jean-Paul Engelen)이 말한다. 좁은 복도로 필자를 데려가더니 계획이 변경되어 필자가 기자 간담회에 들어갈 수 있고 간단한 질문도 할 수 있다고 알려 준다. 그곳으로 이동하는 중에 아야드를 마주친다. "유물과 성인에 관한 질문을 했어요."라며 노트를 꺼낸다. "그가 '신에 대해서 생각하는 것은 어려운 문제다. 나는 신이 미술가라고 생각한다.'고 말했죠." 그녀가 웃음기 가득한 표정으로 눈을 동그랗게 뜬다. "신이 미술가라고요?" 필자가 믿을 수 없어서 되묻는다. "신이 그의 이미지들을 만들었다고 말하는 걸까요?" 그녀가 고개를 끄덕이다가 설레설레하더니 어깨를 으쓱한 후 전문을 보내 주겠다고 약속한다.

창문 없는 방 안에는 기자 세 명, 연락 담당자 네 명, 개인에게 "평판 관리"에 대한 조언을 하는 회사 직원 한 사람이 모여 있고

허스트는 입구 쪽으로 등을 돌리고 앉아 있다. 인터뷰는 벌써 시작되었다. 허스트의 오른팔 격인 주드 타이렐이 콜라, 레드불, 페리에가 군데군데 놓인 회의 탁자의 제일 끝에서 필자에게 손을 흔든다.

"반대 의견이 많아요. 제 전시는 모두 단체전과 마찬가지입니다. 제 머릿속에 미술가들이 많이 살고 있지요." 허스트가 바운드에게 말하고 바운드는《모노클》웹사이트에 올릴 팟캐스트를 녹음하는 중이다. 난롯가에 모여 앉아 수다 떠는 것 같은 편안한 분위기다. 허스트는 반지의 배열을 다시 정리한다. 반지 세 개가 모이면 알파벳 H 모양이 나온다.

바운드가 허스트의 인터뷰를 마무리한 뒤 독일 잡지《모노폴Monopol》의 편집장 질크 호만(Silke Hohmann)의 인터뷰로 넘어간다. 그는 걸프 지역에서 전시하는 것에 관한 질문들을 연달아 한다. "문화가 자신의 것이 아니라면 적절한 방법으로 도발하는 것은 힘들죠." 허스트가 설명한다. "사람들의 마음을 약간 바꾸고 싶더라도 그들이 제 말에 귀 기울이도록 하는 것이 목표입니다."

다음은《하퍼스 바자 아트 아라비아》의 무함마드 차례다. 그는 자궁 안의 생명을 묘사한 조각 14점에 대해 집중적으로 질문한다. "제 작업 중 가장 덜 급진적인 작품인 것 같습니다."라고 허스트도 수긍한다. 그러고 나서 해명이라도 하듯 "해외 고객이 많은 건 아니라서요."라고 솔직하게 말한다. 무함마드의 인터뷰가 끝나고 나서 호만이 다시 다른 질문을 하기 시작한다. "좋아하는 작품은 무엇인가요?" 허스트는 지난 20년 동안 한결같이 해 온 대답을 한다. "브루스 나우먼의 네온입니다."라고 말하고 잠시 생각한 뒤

"진정한 미술가는 신비한 진실을 밝혀내 세상을 돕는다."라고 제목을 말한다. 피에로 만초니가 뜨거운 미술의 공기를 말 그대로 채워 넣은 풍선 「미술가의 숨Artist's Breath」(1960)도 좋아한다고 강조해서 말한다.

"세라 손튼 씨, **이 전시에 대해** 질문하시겠어요?" 기자 간담회 진행을 맡은 타이렐이 질문한다. "자, 해 보세요! 자신의 의견을 말해 보세요!"라고 뜬금없이 "명랑한" 목소리로 말하는 허스트는 우호적인 태도를 취하려고 하지만 마음속에 남은 적대감이 은연중에 드러난다. 미르나 아야드가 전시 제목 "유물"에 관해 했던 질문에 대해 허스트가 묘한 대답을 했던 것을 고려해 필자는 같은 질문을 한 번 더 하기로 마음먹는다. 제프 쿤스는 미술가가 "화형을 당하는" 방식에 대해 말한다. 허스트가 자신이 미술계에 의해 순교당했다고 생각하는 것은 아닌지 궁금하다. 자신의 전시를 "유물"이라고 부르는데 본인을 성인의 자리에 놓는 것인가? 어쨌든 이것이 필자가 하려는 질문의 요지인데 실상은 이렇게 질문하지 못하고 제목 붙이기 전략과 미술사적 위인전에 대해 장황하게 늘어놓았다.

"질문이 다섯 개네요!" 허스트가 큰 소리로 웃으며 말한다. 자신이 이겼다는 생각에 기분이 좋아진 그가 말을 잇는다. "몇 년 동안 긴 제목을 붙이다 보니 사람들이 '상어'나 '해골'로만 부른다는 걸 알게 됐어요." 허스트가 팔짱을 풀고 앞으로 몸을 기울인다. "그리고 현대미술을 유물로 언급하는 것이 모순이라는 생각을 했지요. 미술가를 성인이라고 말할 수 있다고는 생각하지 않습니다.

요즘 유물이 진짜 있다고 우리가 믿나요? 예수의 갈비뼈 5000개
는 없는 걸까요?" 이 대답은 그가 아야드에게 했던 것에서 크게 벗
어난다. "유물은 과거에서 온 숭배의 물건이죠." 그가 이어서 말한
다. "미술에 힘이 있다는 사실은 부인할 수 없습니다. 미술에 힘을
준 것이 무엇인지 알기는 어려워요. 미술계에서 1 더하기 1은 3이
지만 일상에서는 그저 2일 뿐이라는 생각이 저는 마음에 들어요."

허스트와 인터뷰를 하면서 항상 재미있었던 한 가지는 숫자와
사업을 거리낌 없이 자진해서 말하는 점이다. 2005년에 그의 침실
에서 인터뷰했을 때 그는 자기 회사의 연례 총회를 세비야에서 막
끝내고 돌아와서 자신이 "라인 관리"에 얼마나 반대했는지를 필자
에게 말한 적이 있다. 그는 "편안한" 가내수공업을 선호했기 때문
이었다. "어쨌든 효율성보다는 충성심을 택하겠습니다."라고 그가
설명했다. 섬세한 수작업으로 알약 캐비닛 하나를 만드는 데 들어
간 노동에 관한 이야기도 했다. "그 사람들이 알약 광산으로 내려
가는 것 같았죠."라고 그가 말했다. "매우 불편한 일이라는 걸 깨
달았어요. 노동 착취 현장처럼 노예같이 일을 시키면서 많은 돈을
받고 이것들을 팔 수는 없습니다." 그 당시 허스트의 직원은 50명
이었다.

"지금은 직원이 몇 명이죠?" 필자가 질문한다. "130명?"이라
고 허스트가 말하면서 타이렐을 바라본다. "150명이에요."라고 그
녀가 허스트의 대답을 수정한다.

"최고로 많이 만들 때는 몇 명이었나요?"

"최고였을 때는 250명이었어요." 깜짝 놀라서 숫자가 급증한

때가 2007~2008년인지 물어본다. 그 당시 허스트는 소더비 경매에 나갈 작품 223점을 만들고 있었다. "아마 약간 그 앞일 거예요. 가고시안 갤러리에서 전시할 나비 작업을 하던 때였어요." 그가 말한다. 허스트는 사이언스, 머덤(Murderme), 아더 크리테리아(Other Criteria), 데미언 허스트 앤드 선즈 유한 책임회사(Damien Hirst and Sons Ltd.), D 허스트 유한 책임회사(D Hirst Ltd.), 더 구스 웟 레이드 더 골든 에그(The Goose Wot Laid the Golden Egg)를 비롯한 여러 회사를 통해서 자신의 제국을 관리한다. 그의 사업체는 영국과, 프랑스 해안에서 떨어진 곳에 있는 영국령 조세피난처 저지 섬 두 곳에 등록되어 있다.

"프란체스코 보나미와 어떤 관계인지 이야기해 주시겠어요?" 필자가 질문한다. "같이 일하면 절대적인 기쁨을 주는 사람입니다." 허스트가 대답한다. "오랜 친구죠. 1995년 뉴욕에 살 때 자주 어울려서 술을 마셨습니다. 오래 알고 지냈지요. 심지어 그 사람이 자기 책에서 저를 씹기까지 했어요."

허스트와 그의 팀에 약간 짜증이 났고 지금 우리 사이가 민주주의적이지 않다는 점을 깨달은 필자는 "표현의 자유에 대해 어떻게 생각하시나요?"라고 질문한다. 타이렐이 자기가 정해 준 규칙을 어겼다고 무서운 눈빛으로 필자를 쳐다본다. "와우." 그가 말한다. "전적으로 거기에 반대합니다. 불법으로 만들어야 합니다." 허스트가 몸을 뒤로 기울이면서 팔짱을 낀다. "간단하면 좋겠지만 애매하지요."

"예술의 자유 말씀인가요?" 타이렐이 이렇게 물으며 그를 더

안전한 곳으로 돌려보내려고 하고 있다.

"저는 자유를 사랑합니다." 허스트가 말한다. "가능한 한 많이 가져야 한다고 생각합니다. 하지만 얼마나 가질 수 있는지는 모르겠어요. 저는 미술을 더 좋아합니다. 미술에서는 무엇인가를 말할 수도 있고 동시에 거부할 수도 있지요."

타이렐이 기자 간담회를 잠시 쉴 수 있게 되어 안도하는 티를 한껏 내며 말한다. "감사합니다. 세라 손튼 씨."

한 시간 반 뒤 기자단은 점심식사가 마련된 배로 모두 빠져나갔고 귀빈들이 로비에 나타나기 시작한다. 로비는 나비 벽지로 장식되어 있고 상류층을 상대하는 고급 약국처럼 꾸민 카페가 특징적이다. 경매 회사 직원들과 딜러들 사이에 이탈리아 컬렉터들로 구성된 모임(허스트뿐만 아니라 보나미의 지지자들)과 아랍에미리트와 쿠웨이트에서 온 다수의 아랍 컬렉터들이 있다. 사우디아라비아 대표단이 압둘라 왕의 손자이면서 후계자의 아들인 왕자 주변을 서성인다. 또한 셰이크 하산(Sheikh Hassan, 국왕의 사촌이면서 미술가), 미우치아 프라다(거대한 「리바이어던」 상어 소유주), 프란카 소차니(Franca Sozzani, 《보그 이탈리아》의 편집장), 니콜라스 세로타(테이트 모던 미술관의 관장), 나오미 캠벨(두바이 패션쇼 때문에 체류 중이다.)도 보인다. 이탈리아 미술가 프란체스코 베촐리(Francesco Vezzoli)가 《우는 여성의 미술관Museum of Crying Women》이라는 전시 준비 때문에 이곳에 체류 중인데 필자와 나란히 서서 과일 주스(알코올이 금지된 곳이다.)를 마시고 있다. "허스트를 모든 악의 표적 또는 상징이라고 생각하는 사람들이 많아요." 베촐리가 말한다. "그 사람이 너무 많

은 것을 했고, 과도하게 노출되었다고 사람들은 생각하죠. 하지만 저는 말은 수도사처럼 하면서 슈퍼모델 같은 삶의 선두에 서 있는 도덕가들이 훨씬 더 역겹다고 생각해요." 이에 대한 대답으로 필자는 "부유한 사회주의자"의 영국 개념을 설명한다.

로비가 군중으로 가득 찼을 무렵 셰이카 마야사가 수행원들을 대동하고 들어오는데 장내가 혼잡해지는 알 수 없는 상황이 발생한다. 그녀의 경호원들이 누가 수행단원인지 아닌지 확실하게 모르고 군중들 틈으로 여기저기 파고들어 분열시킨다. 검은 아바야 차림의 마야사는 머리의 일부만 살짝 보이게 두고 나머지는 뒤로 묶었다. 갈색 핸드백을 책가방처럼 사선으로 매고 있으며 밑창이 두꺼운 프라다 플랫 신발을 신고 있다. 그녀의 뒤를 따라서 전시장 안으로 흩어져서 들어가는 군중에 필자도 합류해 세 번째 관람을 시작한다.

전시를 보다가 필자는 선반에 담배꽁초를 나란히 올려놓은 대형 스테인리스스틸 캐비닛을 한참 동안 바라본다. 「심연The Abyss」 (2008)이라는 제목의 작품은 소더비의 《아름다운》 경매에서 판매되었고 그 후 테이트 모던 미술관 회고전에 전시되었다. 몇 주 전 「심연」 구매자가 「황금 송아지」(2008)도 샀다는 소리를 들었다. 「황금 송아지」는 논란이 많은, 금도금 뿔이 달린 송아지인데 경매 때 최고가 품목이었고 그 이후로 공개된 적이 없다. 지금 벽에 붙은 명제표에 루이뷔통 재단에서 대여했다고 나와 있는 것으로 보아 베르나르 아르노가 두 작품 모두 소유하고 있음을 알 수 있다. 몇 년 전에는 이런 정보를 얻으면 좋은 특종이었겠지만 이제는 아

무 관심이 없다.

탈부착이 가능한 무화과 잎이 붙어 있는 금박 인물상 「성 바르톨로메오, 격렬한 고통 Saint Bartholomew, Exquisite Pain」(2008)이 가장 눈에 들어오는 전시실에서 허스트가 제프 쿤스와 대화에 열중하고 있는 모습이 눈에 띈다. 두 사람 다 가고시안 갤러리에서 전시를 했고 컬렉터들도 많이 겹친다. 쿤스의 아내 저스틴과 허스트의 새 연인 록시 나푸시(Roxie Nafousi)도 그들 옆에서 파파라치 사진에 찍힐 것을 대비해 웃는 표정을 짓고 있지만 시차로 피곤한 티가 난다. 쿤스는 지나칠 정도로 말끔하게 정돈된 상쾌한 모습이다. 허스트는 검은 깃이 있는 셔츠로 바꿔 입었지만 상대적으로 어수선해 보인다. 그 남성들이 대화를 끝내고 헤어진 뒤 허스트가 필자에게 천천히 다가와서 "제가 이야기하던 미술가가 누구였죠?"라고 말한다.

앤드리아 프레이저
「투사」
2008

16장

앤드리아 프레이저

앤드리아 프레이저가 흐느끼며 말한다. "저는 제 영역에 대해 항상 이중적인 태도를 갖고 있었어요. 어느 정도는 그 이중성을 기반으로 제 경력을 만들었지만 지난 2~3년 동안은 극심하게 어려웠어요. 이제 그것을 할 수 있을 거라고는 생각하지 않아요." 그녀가 우는 소리로 말한다. 미술가는 초록 레깅스 차림으로 아르네 야콥센(Arne Jacobsen)이 디자인한 오렌지빛이 도는 노란 "에그 체어(egg chair)"에 앉아 있다. 테이트 모던 미술관의 어두운 방 한쪽 벽에 실물 크기의 고화질 영상으로 그녀의 모습이 투사되고 있다. "제가 지금 당신을 위해 이것을 제작하고 있는 것 같아요."라고 그녀가 말한다. "당신이 원하는 바를 알아내려 노력하고 있습니다."

프레이저가 오른쪽 벽에서 사라지더니 왼쪽 벽에 다시 나타난다. 그녀는 같은 옷을 입고 있지만 태도는 완전히 다르다. "자, 당신이 재현되고 있지 않는 상황입니다." 이 새 인물은 냉담하면서 당당한 태도로 목소리를 낮춰서 말한다. "당신이 꼭 자리에 앉을 수 있도록 배려해 주는 사람은 없어요." 「투사」(2008)라는 제목의 2채널 비디오 설치 작품은 프레이저의 심리치료 상담을 기록한 내용

을 근거로 만들었다. 특정한 명사는 "여기", "이것", "당신", "나" 같
은 분명하지 않은 단어로 대체했고 이 단어들은 생산적인 모호함
을 낳는다. 관객들을 위해 전시실 가운데 의자를 마련해 놓았는데,
어떤 관객들은 프레이저가 자신에게 직접 말하는 것처럼 느끼기도
한다. 또 어떤 관객은 미술가의 사적인 정신적 외상에 관여하는 침
입자 같은 느낌을 갖는다. 작품은 짧은 독백 열두 개가 하나씩 나
오면서 진행되는데 마치 미술가와 심리치료사가 어려운 공을 연속
으로 주고받으며 끝까지 겨루는 테니스 경기를 극도로 느린 화면
으로 보는 것 같다.

"언젠가는 인정받기를 기대하며 자신을 영웅적 인물로 형상
화해 보세요." 프레이저가 심리치료사로서 말한다.

"많은 미술가들처럼 저도 아주, 아주 특권을 누리는 세계에 살
고 있고 거기서 저는 손님 같은 사람이에요." 프레이저가 환자로서
말하면서 신발 한 짝을 벗고 의자 위로 다리를 당겨 올린 후 뒤로
기대는 것 같다.

갑자기 소리가 작아져서 아무 소리도 들리지 않더니 급작스럽
게 소리가 커진다. 테이트 모던 미술관의 전시 기획 설치 부서의 신
입 직원 발렌티나 라바글리아(Valentina Ravaglia)를 찾으려고 어두
운 공간을 유심히 살핀다. 그녀는 장비를 보관하는 벽장 안에 머리
를 들이밀고 있는 "시간 기반 미디어 기술자" 옆에 서 있다. 프레이
저가 곧 도착할 예정이라서 그 전에 이들이 작품 설치 상태를 세세
하게 조정하고 있다. 라바글리아는 "제도 비평의 기둥, 앤드리아 프
레이저"의 전시 설치를 "전문가로서의 통과의례"라 생각한다. 필

자는 그녀가 맡은 업무와 이곳 직원들이 "초현실주의의 중추"라고 부르는 이 영구 소장품 구역에 관해 이야기를 나눈다. 그러고 나서 필자의 연구에 대한 이야기를 하고 그녀에게 질문한다. "미술가가 무엇이라고 생각하세요?" 괴로운 표정을 짓는 그녀에게 깊이 생각할 시간을 주겠다고 말한다. 그녀가 고개를 가로젓는다. "아니요. 괜찮아요."라고 그녀가 말한다. "생각하면 할수록 더 이상할 거예요!"

필자는 어두운 방으로 돌아와 투사 화면들을 한 번에 볼 수 있는 자리에 앉는다. "**이곳**의 모순은 당신 자신 속의 서로 상반된 측면들 사이에 있습니다." 심리치료사가 약간 무시하는 듯한 손짓을 하며 말한다. "가끔 당신 자신의 주장을 듣는 것은 유용합니다. 그래야 자신이 하는 허튼 소리를 파악할 수 있거든요." 그녀는 마치 자신을 신뢰하라고 환자를 달래려는 듯 몸을 앞으로 기울인다. "의례적인 고통의 형식 같은 것이라고 생각해요."라고 그녀가 말한다. "이해되는 것이란 바로 그런 거죠."

"수술 같은 거예요." 미술가이자 환자가 마침내 대답을 한다. "제 영혼을 흔드는 것에 관한 것이 아닙니다. 제 마음을 재배열하는 것에 관한 거예요."

어느 입구에서 사람의 검은 윤곽이 보인다. 프레이저의 머리 길이는 「투사」를 촬영할 때보다 짧아졌을 뿐, 세 번째 프레이저가 설치 작품에 합류한 것 같다. 현실의 미술가는 마침 이 공간으로 들어온 라바글리아 쪽을 돌아보고 이렇게 말한다. "두 스크린 사이의 거리가 최적화되지 않았어요. 이 비례에 익숙하지 않네요. 여

기서는 제가 실물보다 더 크게 나와요." 큐레이터가 동의한다. "색채가 명암 차이가 심해서 이미지가 편평해 보이네요." 프레이저가 계속해서 말한다. "두 이미지의 조명 설치 상태가 서로 다르군요. 바닥과의 관계가 동일한 것은 확실한가요?"

"1센티미터 내에 있어요." 라바글리아가 대답한다.

"스크린 사이의 거리는 25피트(7.6미터)가 되어야 해요." 프레이저가 말한다.

"지금 22피트(6.7미터)입니다."라고 라바글리아가 말한다. 필자는 이 여성들을 따라 전시실을 나온다. 큐레이터는 조명 조건과 명암 대비를 개선할 수 있다고 설명한다. 작품 설명문을 붙인 벽 옆에 멈춰 서서 수정할 부분에 대해 이야기를 나눈다. 라바글리아는 침착하게 대처하고 있다. 그녀는 심장을 해부학적으로 정확하게 묘사한 플라스틱 목걸이를 하고 있다. 프레이저는 장신구를 절대로 하지 않는다. 협상이 마무리되자 라바글리아는 이렇게 말한다. "이유 없이 무턱대고 저한테 화내지는 않으셨어요. 그래서 성공이에요!" 프레이저가 젊은 큐레이터에게 애정이 담긴 미소를 짓는다. "저는 완벽주의자이고 모든 상황을 직접 통제하려고 하지요."라고 그녀가 말한다. "하지만 **그런** 유형의 미술가가 되고 싶지는 않아요. 제 안에 그런 모습을 갖고 있기는 합니다만."

영구 소장품이 진열된 이 구역이 지금은 약간 더 조용해졌다. 필자가 여기 도착했을 때는 40명 남짓 되는 프랑스 고등학생들이 지금 필자가 보고 있는 파블로 피카소의 「우는 여자Weeping Woman」(1937) 앞에 진을 치고 있었다. 이 회화는 피카소 때문에 극

도의 고통을 겪은 뮤즈로 알려진 사진가 도라 마르(Dora Maar)를 그린 것이다. 프레이저와 필자는 방향을 바꿔서 피카소의 「세 명의 무용수Three Dancers」(1925) 쪽으로 걸어간다. 그림 가운데에 있는 분홍 살갗의 벌거벗은 여성이 팔을 머리 위로 뻗고 있다. 우리는 나무 의자에 앉았고 미술가는 녹차를 담은 은색 보온병을 꺼낸다.

"테이트 미술관은 대단히 포퓰리즘적인 기관이죠." 프레이저가 말한다. 그녀는 미술관을 돌아다니는 군중들에 많이 놀랐다. "이런 맥락에서 미술을 보여 주는 방식을 협상하고, 이런 군중 가운데서 친밀감을 만들어 내고, 볼거리들 사이에서 깊은 경험을 기대하는 건 힘들어요."

「투사」의 원재료가 됐던 이 특별한 유형의 심리치료는 항상 비디오로 녹화했기 때문에 치료사는 환자의 동의를 얻어 전문적인 맥락에서 클립을 보여 줄 수 있다고 프레이저가 말한다. "치료사는 독성이 강한 초자아의 위치를 차지하고 카타르시스적인 분노 같은 것을 유발하는 역할을 합니다. 그런 일은 제 치료에서는 없었지만 결국 전체 과정에 짜증이 났던 것은 분명해요." 미술가가 말한다. "그게 저, 최대한 편집된 저 자신이죠."라고 환자 역할을 하는 프레이저가 설명한다. "상황이 달라지면 저는 다른 제가 되고 치료는 저의 달라진 모습을 강화하지요."

대결이라는 형식 구조는 마리나 아브라모비치가 「미술가는 현존한다」에서 사용한 것과 유사하며, 프란체스코 보나미가 도하에서 허스트의 상어와 다이아몬드 해골을 진열했던 상황을 연상시킨다. 이런 유형의 대치와 반사에 대해 그녀는 어떻게 생각할까?

"틀린 해석은 없다는 것이 저의 기본적인 생각이에요."라고 그녀가 대답한다. "마리나 아브라모비치와는 특별히 관련 있다고 생각해 본 적이 없어요." 그녀는 아브라모비치가 초월에 집중해서 사회적, 경제적, 정치적 사안을 없애 버리는 방식을 좋아하지 않는다. 허스트에 관해서는 "그 사람이 미술가가 아니라고 말하는 건 아니지만 저하고는 다른 세계에 있는 사람이죠."라고 단호하게 말한다. 그녀는 허스트와 한때 "젊은 영국 미술가(Young British Artist)"라고 불렸던 사람들을 영국의 계층 체제와 관련지어 생각한다. "그 사람들은 극단적으로 냉소적인 계층 갈등을 다루는 전략을 재현해서 끔찍한 미술적, 정치적 결과를 몇 가지 발생시켰죠."라고 말한 후, 그들 때문에 "미술가들이 부와 맺은 복잡한 관계, 즉 황금 탯줄을 성취하는 방식"에 대해 생각하게 되었다고 덧붙인다.

프레이저의 작품은 자신의 직업에 대한 엄중한 비판이라는 점에서 특이하다. "미술가들은 해결책의 일부가 아니에요."라고 그녀가 단호하게 말한다. "우리는 문제의 일부죠."

"그 문제가 무엇인가요?" 필자가 질문한다. "잠시만요."라고 말하더니 갑자기 고개를 옆으로 돌리고 적당한 말을 찾으려고 고심한다. "지금 우리가 문화 자본이나 아니면 경제 자본에 관해 이야기하고 있지만"이라고 말한 후 그녀가 숨을 들이쉰다. "미술은 불평등과 점점 더 불평등하게 배분되는 사회적 권력과 특권으로부터 이익을 얻어요. 아방가르드는 지난 백 년 동안 특권을 회피하려고 노력했지만 미술계는 점차 승자 독식 시장이 되어 가고 있지요." 그녀가 말을 끊고 고개를 흔든다. 학문만큼 볼거리를 원하는

대중의 요구에 맞춰 주는 미술대학교와 미술관뿐만 아니라 미술 시장의 방대한 확장을 언급하면서 "새로운 시대의 시작점"에 우리가 있다고 그녀는 생각한다. "이런 것들 때문에 미술가라는 직업의 모순이 훨씬 더 심화되지요."라고 그녀가 설명한다. "완전히 비관적인 감정에 빠져 있지 않을 때는 미술가를 할 수 있는 기막히게 멋진 시대라는 생각을 하기도 해요."

경비가 우리에게 다가와 매우 공손한 태도로 폐관 시간이라서 미술관을 나가 달라고 부탁한다. 필자는 프레이저를 돌아보며 「공식 환영사」에서 한 "저를 기억해 주세요" 연설에 대한 질문을 하려고 말문을 연다. 그녀가 필자의 말을 끊고 연설 전문을 읊는다. "'저를 기억해 주세요'는 모든 미술가들이 자신의 작업에서 속삭이는 말이죠." 그녀가 암송을 시작한다. "세계에 남기고 싶은 표식입니다. 내가 더 이상 내가 아닐 때조차 여전히 나입니다. 제 작업이 정말 저에게 사랑을 가져다준다면 그것이 의미하는 바는 바로 그것입니다. 그것이 아니라면 제 작업은 가장 깊은 곳으로 저를 떨어뜨립니다." 그녀가 말을 멈춘다. "화가 로스 블레크너(Ross Bleckner)가 1980년대에 했던 말에서 일부 인용했어요."

"어떻게 기억되기를 원하세요?" 필자가 질문한다.

프레이저의 눈에 만감이 교차한다. "모르겠어요."라고 말하고 손으로 입을 가리는데 진정 당황한 표정이다. "긍정적인 방향이기를 희망하지만 너무 긍정적이지도 않았으면 해요. 성인이 되고 싶지는 않거든요." 그녀는 얼굴에서 손을 뗀 후 과장되게 흔든다. "저는 독창적이지 않아요. 단지 특이한 가능성의 사례일 뿐이죠."

craig's list?

Artist's Assistant ✓ List

- ☐ Preferably female HOT (ugly men OK)
- ☐ MFA a must (Columbia, Yale, Hunter +)
- ☐ More talented than I am
- ☐ Able to supress ego and get no credit for anything
- ☐ Be shallow
- ☐ Willing to drink on Tuesday afternoons,
- ☐ CREATIVE (I need new ideas!)
- ☐ Non-judgemental must be willing to do drug runs!
- ☐ Know what i'm thinking and draw it ESP
- ☐ Willing to take a BULLET for me.
- ☑ Extremely Naïve. no art world exp +
- ☐ Discrete - WON'T SPREAD RUMORS
- ☐ Willing to clean, cook, do laundry etc. (can this person take care of me?!)
- ☐ Uncritical w/ good listening skills
- ☐ Personable - must be able deal w/ collectors, press, dealers.
- ☐ Capable LIAR (No, he's not here...)
- ☐ Computer literate - make websites, write press releases etc...
- ☐ Smart, but not TOO SMART
- ☐ Will work cheap and ALL HOURS.

윌리엄 포히다
「미술가 조수의 체크리스트」
2005

감사의 말

인터뷰에 응해 준 여러 미술가들에게 감사의 말을 전한다. 본문이라는 "단체전"에 지금까지 만났던 모든 분들을 넣을 수는 없었지만 만남 하나하나에서 많은 것을 배웠다. 지금으로서는 언젠가 그분들에 대해서 쓸 날이 오기를 바란다는 말밖에 할 수 없다.

33은 다수를 상징적으로 나타낸다. 경제성을 고려해서 최종 원고에서는 다루는 미술가의 수를 줄였다.* 이미 모든 것을 다 갖춘 이 미술가들에게 특히 감사 인사를 드리고 싶다. 그분들은 사생활 침해를 감내했고 상당수는 자신의 안전지대 밖으로 내몰릴 수밖에 없었다. 일반적으로 미술가들은 자신이 프로젝트를 직접 통제하는 것을 좋아하므로 필자의 프로젝트 아래에 그들을 두는 일이 쉽지 않았다. 그분들이 관용을 베풀어 주신 점에 감사의 뜻을 표한다.

* 거트루드 스타인(Gertrude Stein)의 오페라 대본 「3막의 성인 4인 Four Saints in Three Acts」(1934)에 나오는 성인은 실제로 20명이며 막은 3막 이상이다.(이 책에 등장하는 실제 아티스트도 33명 이상이다. —옮긴이)

『예술가의 뒷모습』을 작업하는 지난 3년 동안《이코노미스트》에 정기적으로 기고했고, 이 책 본문의 몇몇 부분은 그 동안 기고한 65편의 글에서 가져온 것도 있다. 필자는《이코노미스트》의 엄격한 기준을 신뢰하며 이 기관이 필자의 작업을 받아 준 점을 영광으로 생각한다.(하지만 기사에서 필자의 이름을 밝힐 수 없었던 점은 아쉽다!) 필자는《이코노미스트》의 담당 편집자 피아멘타 로코를 큰언니처럼 생각했다. 그녀의 날카로운 충고, 깐깐한 편집 감각, 탄탄한 윤리 의식, 책에 대한 사랑에서 많은 것을 배웠다. 대단한 포용력을 갖춘 편집자 에밀리 바브로와 함께 작업하게 되어 즐거웠다. 그 두 분께 감사드린다.

　　필자는 이 책을 쓰기 위해 자료 조사를 하면서 한편으로는 이를 저널리즘과 결합하여 몇몇 언론사에 글을 쓴 적이 있었다. Artforum.com의 편집자 데이비드 벨라스코와《캐나디언 아트 Canadian Art》의 리처드 로즈와는 여러 차례 작업했다. 이 두 편집자 덕택에 생각을 명료하게 정리할 수 있었다.《선데이 타임스 매거진 Sunday Times Magazine》의 캐시 갤빈,《월페이퍼 Wallpaper》의 닉 컴튼,《가디언》의 멜리사 딘스,《쥐트도이체 자이퉁 Süddeutsche Zeitung》의 카트린 로르흐와 홀거 립스와 함께한 작업도 즐거웠다.

　　『걸작의 뒷모습』 출판을 계기로 전 세계 각지에서 발언할 수 있는 기회를 많이 가졌다. 필자를 초청해 준 모든 분들에게 감사의 마음을 갖고 있지만 이 책에 영향을 끼친 두 건만 언급하고 싶다. 아부다비의 리타 아운 압도와 그녀의 팀원들, 특히 제프 쿤스와 래리 가고시안의 무대 인터뷰 자리(1막 참조)를 마련해 준 타이런 배스

티언에게 감사의 말을 전한다. 또한 인텔리전스 스퀘어드의 야나 필, 아멜리에 폰 베델, 알렉산드라 세노에게도 감사의 말을 전한다. 인텔리전스 스퀘어드는 "훌륭한 미술가가 되기 위해서 훌륭한 기량이 필요한 것은 아니다."라는 주제로 홍콩에서 열린 토론회에 필자를 초대해 주었다. 한스 울리히 오브리스트와 필자가 한 팀이 되어 이 부조리한 주제에 대한 반대 의견을 개진했지만 압도적 지지를 받은 안토니 곰리와 팀 말로에게 패배했다. 필자는 패배를 인정하지 않는다. 그래서 이 책을 통해 결국에는 그들이 틀렸음을 증명할 수 있기를 바란다.

최상의 직업 정신과 항상 사려 깊게 배려해 준 점에 대해 세라 찰펀트, 앤드류 와일리와 그들의 성실한 직원들에게 감사의 말을 전한다. 사실 필자는 와일리 에이전시의 전속 작가가 되어서 기뻤다. 진지하고 신중한 조언에 대해서는 대니얼 테일러, 제임스 히스, 저스틴 러시브룩, 그리고 로널드 드웨이츠로 구성된 막강한 팀에게 고마움을 느끼고 있다. 디자인을 도와 준 카일 모리슨에게도 감사의 인사를 전한다.

W. W. 노튼과 그랜타에서 두 번째 출간을 하게 되어 기쁘게 생각한다. 두 출판사는 능력 있고 헌신적인 사람들이 모여 있는 곳이다. 필자와 함께 일한, 두 회사의 영민한 편집자 두 분께 무한한 애정을 보낸다. 노튼의 톰 메이어는 방주를 띄우는 노아와도 같은 출중한 판단력과 성인의 인내심을 보여 줬다. 그랜타의 맥스 포터는 셰익스피어의 요정처럼 기지 넘치는 능란한 편집 감각을 가지고 있었다. 두 사람의 서로 다른 관점이 필자에게 하나로 수렴되어

신념을 가질 수 있게 된 점에 깊이 감사드린다.

원고를 읽어 주고 귀중한 조언을 해 준 오랜 친구들과 새 친구들 캐롤 더넘, 앤드리아 프레이저, 찰스 과리노, 세라 할로웨이, 앤디 램버트, 앤젤라 맥로비, 가브리엘 오로즈코, 특히 리사 그린버그와 앨릭스 브라운에게 고마운 마음을 전한다. 또한 독자로서 읽고 감상을 말해 준 여러 친구와 가족 레슬리 캠히, 에이미 카펠라조, 루이즈 손튼 키팅, 티나 멘델슨, 제러미 실버, 몬티 손튼, 그리고 아이들 코라와 오토 손튼-실버의 변함없는 지지에도 큰 힘을 얻었다.

이 책이 완성될 때까지 지켜봐 준 세 사람이 있다. 그분들은 원고를 쓸 때마다 읽어 주고 매번 날카로운 비판을 해 줬다. 어머니 글렌다 손튼, 열세 살 때부터 가장 친한 친구 헬지 데서 그리고 필자의 반쪽 제시카 실버만이 그들이다.

더 많은 사람들에게 고마움을 전한다.

제시카 테드, 케이트 켈리, 빅토리아 젠제니, 린지 러셀, 샬렌 부흘리우, 샬롯 벨러미, 메건 맥컬, 니나 디 폴라 헤니카, 다카노 게이코 그리고 민족지학에 관심을 보여 준, 소더비 인스티튜트와 크리스티 에듀케이션의 학생들이 자료 조사를 도와줬고 특히 인터뷰 녹취문 작성에 큰 도움을 주었다. 몬트리올 콩코디아 대학교의 잉그리드 바크먼, 에밀리 잰, 캐린 주피거 그리고 다나 달 보는 이 책의 3막 구성을 위한 복잡한 비밀 워크숍을 여러 차례 준비해 줬다. 칼아츠의 미키 멩은 전방위로 도움을 주었고 엠마 청, 이시이

아케미, 리 앰브로지는 중국어와 일본어 통번역을 맡아 줬다. 현장에서 함께해 준 작가와 영화감독으로는 미르나 아야드, 로버트 바운드, 잭 코커, 질크 호만, 마크 제임스, 마츠모토 타카코 그리고 아르살란 무함마드가 있다.

큐레이터와 미술관 사람들을 인터뷰하면서 숙련된 전문가의 말을 들었고 때로는 그들이 작품을 설치할 때 관찰하기도 했다. 차례에 있는 큐레이터 세 사람 외에 의견을 교환해 준 사람들은 아이워너 블레이즈윅, 엘렌 블루멘스타인, 빈첸츠 브린크만, 캐롤린 크리스토브-바카지브, 야코포 크리벨리 비스콘테, 일마츠 치비오르, 마틴 엥글러, 로리 페럴, 솔레다드 가르샤, 마크 갓프리, 로즈리 골드버그, 매튜 힉스, 하이케 회헐, 옌스 호프만, 막스 홀라인, 로라 홉트먼, 사무엘 켈러, 우도 키텔만, 커트니 마틴, 쿠아우테목 메디나, 제시카 모건, 프랜시스 모리스, 마크 내시, 한스 울리히 오브리스트, 에린 오툴, 아드리아노 페드로사, 잭 퍼세키언, 줄리아 페이튼-존스, 발렌티나 라바글리아, 스콧 로스코프, 캐런 스미스, 낸시 스펙터, 로버트 스토어, 필립 티나리, 마티아스 울리히, 치우즈제 등이 있다.

수많은 딜러, 컬렉터, 스튜디오 매니저, 미술계 관계자들을 만나서 지식과 지혜를 얻었으며 그들의 노하우가 도움이 되었다. 크리스토퍼 다멜리오, 마르틴 당글장-샤티옹, 셸리 밴크로프트, 루도비카 바르비에리, 마시모 데 카를로, 발렌티나 카스텔라니, 존슨 창, 벨린다 첸, 마가렛 리우 클린턴, 캐롤린 코헨, 제프리 디치, 에드워드 돌먼, 스테판 에들리스, 장-파울 엔겔런, 몰리 엡스테인, 마

라 파인질리베와 마르시오 파인질리베, 옌스 파워스코우, 로널드 펠드먼, 사이먼 핀치, 마르시아 포르티스, 세라 프리들랜더, 스티븐 프리드먼, 바버라 글래드스톤, 매리언 굿맨, 제리 고로보이, 이사벨 그로, 진 그린버그, 로렌츠 하이블링, 그렉 힐티, 안토니오 호멘, 진후아, 제인 어윈, 다키스 조아누, 니나 켈그렌, 호세 쿠리, 다이앤 헨리 레퍼트, 도미니크 레비, 니콜라스 록스데일, 다니엘라 룩셈부르그, 에린 만스, 모니카 만수토, 팀 말로, 자클린 마티스 모니에르, 게리 맥크로, 빅토리아 미로, 루시 미첼-이니스, 플라비오 델 몬테, 후안 파블로 모로, 크리스천 네이글, 프란시스 M. 나우먼, 피터 네스빗, 리처드 노블, 프랜시스 아웃레드, 마르크 파요, 프리드리히 페츨, 제프리 포, 앤드류 랜튼, 자넬 라이어링, 돈 루벨과 메라 루벨, 콜린 새먼, 파트리치아 산드레토 레 레바우덴고, 아르투로 슈바르츠, 앨런 슈워츠먼, 글렌 스콧 라이트, 울리 지크, 다카쿠라 이사오, 츠라타 요리코, 래리 워시, 존 워터스, 셰이엔 웨스트펄, 아만다 윌킨슨, 헬렌 위너, 에드워드 윙클먼이 그들이다.

필자는 미술사학과 학부 시절부터 캘빈 톰킨스의 팬이었다. 이 책을 여는 제명은 2013년에 출간된 그의 책 『마르셀 뒤샹: 오후 인터뷰』에서 가져왔다.

참고 문헌

Acocella, Joan. *Twenty- Eight Artists and Two Saints*. New York: Vintage, 2007.

Adams, Henry. *Tom and Jack: The Intertwined Lives of Thomas Hart Benton and Jackson Pollock*. New York: Bloomsbury, 2009.

Adamson, Glenn. *Thinking Through Craft*. London: Berg, 2007.

Adler, Judith. *Artists in Offices: An Ethnography of an Academic Art Scene*. London: Transaction, 2003.

Ai Weiwei. *Ai Weiwei's Blog: Writings, Interviews, and Digital Rants, 2006–2009*. Edited and translated by Lee Ambrozy. Cambridge, MA: MIT Press, 2011. (『아이웨이웨이 블로그―에세이, 인터뷰, 디지털 외침들』, 오숙은 옮김, 미메시스, 2014.)

_____. *Weiwei-isms*. Edited by Larry Warsh. Princeton, NJ: Princeton University Press, 2013.

_____, and Mark Siemons. *Ai Weiwei*. London: Prestel, 2009.

Anastas, Rhea. "Scene of Production." *Artforum*, November 2013.

Bankowsky, Jack. "The Exhibition Formerly Known as Sold Out." *Exhibitionist*, no.2 (2010).

_____, et al., eds. *Pop Life: Art in a Material World*. London: Tate, 2009.

Baudelaire, Charles. *The Painter of Modern Life and Other Essays*. London: Phaidon, 1964.

Becker, Carol, ed. *The Subversive Imagination: Artists, Society and Social Responsibility*. London: Routledge, 1994.

Bickers, Patricia, and Andrew Wilson. *Talking Art: Interviews with Artists since 1976*. London: Art Monthly/Riding House, 2007.

Biesenbach, Klaus, ed. *Marina Abramović: The Artist Is Present*. New York: Museum of Modern Art, 2010.

Bois, Yve-Alain, ed. *Gabriel Orozco (October Files 9)*. Cambridge, MA: MIT Press, 2009.

Boltanski, Luc, and Eve Chiapello. *The New Spirit of Capitalism*. Translated by Gregory Elliott. London: Verso, 2007.

Bonami, Francesco. *Maurizio Cattelan: The Unauthorized Autobiography*. Translated by Steve Piccolo. Milan: Arnoldo Mondadori Editore, 2006.

_____, ed. *Jeff Koons*. Milan: Mondadori Electa, 2006.

_____, et al. *Maurizio Cattelan*. London: Phaidon, 2003.

Bonus, Holger, and Dieter Ronte. "Credibility and Economic Value in the Visual Arts." *Journal of Cultural Economics* 21 (1997).

Brougher, Kerry, et al. *Ai Weiwei: According to What?* New York: Prestel, 2013.

Buchloh, Benjamin H. D. "THe Entropic Encyclopedia." *Artforum*, September 2013.

_____, "Farewell to an Identity." *Artforum*, December 2012.

_____, *Neo-Avantgarde and Culture Industry*. Cambridge, MA: MIT Press, 2000.

Bui, Quoctrung. "Who Had Richer Parents, Doctors Or Artists?" *Planet Money*, NPR, March 18, 2014.

Burton, Johanna, ed. *Cindy Sherman (October Files 6)*. Cambridge, MA: MIT Press, 2006.

Buskirk, Martha. *Creative Enterprise: Contemporary Art between Museum and Marketplace*. New York: Continuum, 2012.

_____. "Marc Jancou, Cady Noland, and the Case of the Authorless Artwork." *Hyperallergic*, December 9, 2013.

Butler, Nola, ed. *Carroll Dunham: A Drawing Survey*. Los Angeles: Blum and Poe, 2012.

Cabanne, Pierre. *Dialogues with Marcel Duchamp*. Translated by Ron Padgett. London: Da Capo, 1987.

Chadwick, Whitney, and Isabelle de Courtivron, eds. *Significant Others: Creativity and Intimate Partnership*. London: Thames and Hudson, 1993.

Cicelyn, Eduardo. *Damien Hirst: The Agony and the Ecstasy*. Naples: Electa Napoli, 2004.

Coles, Alex. *The Transdisciplinary Studio*. Berlin: Sternberg, 2012.

Cone, Michèle. "Cady Noland." *Journal of Contemporary Art*, Fall 1990.

Corbetta, Caroline. "Cattelan." *Klat #02*, Spring 2010.

Cumming, Laura. *A Face to the World: On Self-Portraits*. London: Harper-Press, 2010.

Dailey, Meghan. *Jeff Koons: Made in Heaven Paintings*. New York: Luxembourg and Dayan, 2010.

De Duve, Thierry. "The Invention of Non-Art: A History." *Artforum*, February 2014.

_____. *Sewn in the Sweatshops of Marx*. Translated by Rosalind E. Krauss. London: University of Chicago Press, 2012.

Demos, T. J. *The Exiles of Marcel Duchamp*. London: MIT Press, 2007.

Dunham, Carroll. "Late Renoir." *Artforum*, October 2010.

Dziewior, Yilmaz. *Andrea Fraser. Works: 1984-2003*. Hamburg: Kunstverein in Hamburg, 2003.

Ferguson, Russell. *Christian Marclay*. Los Angeles: Hammer Museum, 2003.

FitzGerald, Michael C. *Making Modernism: Picasso and the Creation of the Market for Twentieth-Century Art*. New York: Farrar, Straus, and Giroux, 1995.

Foster, Elena Ochoa, and Hans Ulrich Obrist. *Ways Beyond Art: Ai Weiwei*. London: Ivory, 2009.

Foster, Hal. "The Artist as Ethnographer?" In *The Return of the Real: The Avant- Garde at the End of the Century*. Cambridge, MA: MIT Press, 1996.

_____. *The First Pop Age*. Princeton, NJ: Princeton University Press, 2011.

Fraser, Andrea. "L'1%, C'est Moi." *Texte zur Kunst*, September 2011.

_____. "Speaking of the Social World." *Texte zur Kunst*, March 2011.

_____. "Why Fred Sandback makes me cry." *Grey Room* 22 (Winter 2006).

Frith, Simon. *Performing Rites: On the Value of Popular Music*. Cambridge, MA: Harvard University Press, 1998.

_____. *Sound Effects: Youth, Leisure, and the Politics of Rock 'n' Roll*. New York: Pantheon, 1981.

Galenson, David W. *Old Masters and Young Geniuses: The Two Life Cycles of Artistic Creativity*. Princeton, NJ: Princeton University Press, 2006.

Gallagher, Ann, ed. *Damien Hirst*. London: Tate, 2012.

Gayford, Martin. *Man with a Blue Scarf: On Sitting for a Portrait by Lucian Freud*. London: Thames and Hudson, 2010.

Geertz, Clifford. *The Interpretation of Cultures*. New York: Perseus, 1973.

Gether, Christian, and Marie Laurberg, eds. *Damien Hirst*. Skovvej, Denmark: ARKEN Museum of Modern Art, 2009.

Gilot, Françoise. *Life with Picasso*. London: Virago, 1990.

Gingeras, Alison. "Lives of the Artists." *Tate Etc.* 1(Summer 2004).

Gioni, Massimiliano. "No man is an island." In Maurizio Cattelan, ed., *Maurizio Cattelan: The Taste of Others*. Paris: Three Star Books, 2011.

Gladwell, Malcolm. *Outliers: The Story of Success*. New York: Little, Brown, 2008.

Godelier, Maurice. *The Metamorphoses of Kinship*. Translated by Nora Scott. London: Verso, 2011.

Goffman, Erving. *The Presentation of Self in Everyday Life*. London: Penguin, 1969.

Goldberg, RoseLee. *Performance Art: From Futurism to the Present*. London: Thames and Hudson, 2011.

Graham-Dixon, Andrew. *Caravaggio: A Life Sacred and Profane*. New York: Norton, 2010.

Gregory, Jarrett, and Sarah Valdez. *Skin Fruit: Selections from the Dakis Joannou Collection*. New York: New Museum, 2010.

Grenier, Catherine. *Le saut dans le vide*. Paris: Editions du Seuil, 2011.

Haynes, Deborah J. *The Vocation of the Artist*. Cambridge, UK: Cambridge University Press, 1997.

Heinich, Nathalie. "Artists as an elite-a solution or a problem for democracy? The aristocratism of artists." In Sabine Fastert et al., eds., *Die Wiederkehr des Künstlers*. Cologne: Böhlau Verlag, 2011.

──────────. *Le Paradigme de l'Art Contemporain: Structures d'une révolution artistique*. Paris: Gallimard, 2014.

Heller, Margot. *Shelter*. London: South London Gallery, 2012.

Herkenhoff, Paulo. *Beatriz Milhazes: Color and Volupté*. Rio de Janeiro: Francisco Alves, 2007.

Hirst, Damien. *Beautiful Inside My Head Forever*. Vols. 1-3. London: Sotheby's, 2008.

──────────, and Jason Beard. *The Death of God: Towards a Better Understanding of a Life Without God Aboard the Ship of Fools*. London: Other Criteria, 2006.

──────────, and Takashi Murakami. "A Conversation." In Victor Pinchuk et al., *Requiem*. London: Other Criteria/Pinchuk Art Centre, 2009.

Hoff, James. *Toilet Paper*. Bologna: Freedman/Damiani, 2012.

Holzwarth, Hans Werner. *Jeff Koons*. New York: Taschen, 2009.

Hoptman, Laura, et al. *Yayoi Kusama*. London: Phaidon, 2000.

Jacob, Mary Jane, and Michelle Grabner. *The Studio Reader: On the Space of Artists*. Chicago: University of Chicago Press, 2010.

Jelinek, Alana. *This is Not Art: Activism and Other "Non-Art."* London: Tauris, 2013.

Jones, Amelia. "Survey." In Tracey Warr, ed., *The Artist's Body*. London: Phaidon, 2012.

Jones, Caroline A. *The Machine in the Studio: Constructing the Post-War American Artist*. Chicago: University of Chicago Press, 1996.

Julien, Isaac, with Cynthia Rose, et al. *Riot*. New York: Museum of Modern Art, 2013.

Kaprow, Allan. "The Artist as a Man of the World." In Jeff Kelley, ed. *Essays on the Blurring of Art and Life*. Los Angeles: University of California Press, 1993.

Kippenberger, Susanne. *Kippenberger: The Artist and His Families*. Translated by Damion Searls. New York: J & L Books, 2011.

Klein, Jacky. *Grayson Perry*. London: Thames and Hudson, 2009.

Kosuth, Joseph. "The Artist as Anthropologist." *Art After Philosophy and After: Collected Writings, 1966–1990*. Edited by Gabriele Guercio. Cambridge, MA: MIT Press, 1991.

Kusama, Yayoi. *Infinity Net: The Autobiography of Yayoi Kusama*. Translated by Ralph McCarthy. London: Tate, 2011.

Lange, Christy. "Bringin' it All Back Home: Interview with Martha Rosler." *Frieze* 14 (November 2005).

Linker, Kate. *Carroll Dunham: Painting and Sculpture 2004–2008*. Zurich: JRP – Ringier, 2008.

_____, *Laurie Simmons: Walking, Talking, Lying*. New York: Aperture Foundation, 2005.

Liu, Jenny. "Trouble in Paradise." *Frieze* 51 (March –April 2000).

MacCabe, Colin, with Mark Francis and Peter Wollen, eds. *Who is Andy Warhol?* London: British Film Institute and Andy Warhol Museum, 1997.

McRobbie, Angela. "The Artist as Human Capital." *Be Creative: Making a Living in the New Cultural Industries*. London: Polity, 2014.

Mercer, Kobena, and Chris Darke. *Isaac Julien*. London: Ellipsis, 2001.

Michelson, Annette, ed. *Andy Warhol (October Files 2)*. London: MIT Press, 2001.

Morris, Frances. *Yayoi Kusama*. London: Tate, 2012.

Nicholl, Charles. *Leonardo da Vinci: Flights of the Mind*. London: Penguin, 2004.

Noland, Cady. *Towards a Metalanguage of Evil*. New York: Balcon, 1989.

Panamericano: Beatriz Milhazes Pinturas 1999–2012. Buenos Aires: Malba, 2012.

Parrino, Steven. "Americans: The New Work of Cady Noland." *Afterall*, Spring/Summer 2005.

Peppiatt, Michael. *Interviews with Artists 1966–2012*. New Haven: Yale University Press, 2012.

Perlman, Hirsch. "A Wastrel's Progress and the Worm's Retreat." *Art Journal* 64, no.4 (2005).

Perry, Grayson. *The Tomb of the Unknown Craftsman*. London: British Museum, 2011.

Phillips, Lisa, and Dan Cameron. *Carroll Dunham Paintings*. New York: New Museum of Contemporary Art/Hatje Cantz, 2002.

Pratt, Alan R., ed. *The Critical Response to Andy Warhol*. London: Greenwood, 1997.

Prose, Francine. *The Lives of the Muses: Nine Women and the Artists They Inspired*. London: Aurum, 2004.

Rattee, Kathryn, and Melissa Larner. *Jeff Koons: Popeye Series*. London: Serpentine Gallery/Koenig Books, 2009.

Ray, Man. *Self Portrait*. London: Penguin, 2012. (『나는 Dada다』, 김우룡 옮김, 미메시스, 2005.)

Relyea, Lane. *Your Everyday Art World*. Cambridge, MA: MIT Press, 2013.

Rosler, Martha. *Decoys and Disruptions: Selected Writings 1975–2001*. London: MIT Press, 2004.

_____, "Money, Power, Contemporary Art—Money, Power and the History of Art." *Art Bulletin*, March 1997.

_____, *3 Works*. Halifax: Nova Scotia College of Art and Design, 2006.

Sanouillet, Michel, and Elmer Peterson, eds. *The Writings of Marcel Duchamp*. New York: Da Capo, 1973.

Schorr, Collier. *Laurie Simmons: Photographs 1978/79: Interiors and The Big Figures*. New

York: Skarstedt Fine Art, 2002.

Schwarz, Arturo. *The Complete Works of Marcel Duchamp*. New York: Delano Greenidge, 2000.

Sennett, Richard. *The Craftsman*. London: Penguin, 2008.

Sherman, Cindy. *A Play of Selves*. London: Hatje Cantz, 2007.

Sholis, Brian. "Why we should talk about Cady Noland?" Blog post. www.briansholis.com, January 20, 2004.

Silverman, Debora. "Marketing anatos: Damien Hirst's Heart of Darkness." *American Imago* 68, no.3(2011).

Simmons, Laurie. "Guys and Dolls: The Art of Morton Bartlett." *Artforum*, September 2003.

_____. *The Love Doll*. 2011.

_____, and Peter Jensen. *Laurie: Spring Summer 2010*.

Smith, Karen, et al. *Ai Weiwei*. London: Phaidon, 2009.

_____. *Nine Lives: The Birth of Avant-Garde Art in New China*. Beijing: Timezone Limited, 2011.

Smith, Zadie. "Killing Orson Welles at Midnight." *New York Review of Books*, April 28, 2011.

Spector, Nancy. *Maurizio Cattelan: All*. New York: Solomon R. Guggenheim Foundation, 2012.

Squiers, Carol, and Laurie Simmons. *Laurie Simmons—In and Around the House: Photographs 1976–78*. New York: Hatje Cantz, 2003.

Stevens, Mark, and Annalyn Swan. *De Kooning: An American Master*. New York: Knopf, 2004.

Stiglitz, Joseph E. "Of the 1%, by the 1%, for the 1%." *Vanity Fair*, May 2011.

Stüler, Ann, ed. *Elmgreen & Dragset: is is the First Day of My Life*. Berlin: Hatje Cantz, 2008.

Sylvester, David. *Looking Back at Francis Bacon*. London: Thames and Hudson, 2000.

Taschen, Angelika, ed. *Kippenberger*. Cologne: Taschen, 2003.

Temkin, Ann. *Gabriel Orozco*. New York: Museum of Modern Art, 2009.

ten-Doesschate Chu, Petra. *The Most Arrogant Man in France: Gustave Courbet and the Nineteenth-Century Media Culture*. Princeton, NJ: Princeton University Press, 2007.

Tomkins, Calvin. *The Bride and The Bachelors: The Heretical Courtship in Modern Art*. London: Weidenfeld and Nicolson, 1965.

_____. *Duchamp: A Biography*. London: Random House, 1997.

_____. *Lives of the Artists*. New York: Henry Holt, 2008.

_____. *Marcel Duchamp: The Afternoon Interviews*. Brooklyn: Badlands, 2013.

_____. *The Scene: Reports on Post-Modern Art*. New York: Viking, 1970.

Triple Candie, ed. *Maurizio Cattelan is Dead: Life and Work, 1960–2009*. New York: Triple Candie, 2012.

Ulrich, Matthias, et al., eds. *Jeff Koons: The Painter*. Frankfurt: Hatje Cantz, 2012.

_____. *Jeff Koons: The Sculptor*. Frankfurt: Hatje Cantz, 2012.

Vasari, Giorgio. *Lives of the Artists*. Vol.1. London: Penguin, 1987.

Vischer, Theodora, and Sam Keller. *Jeff Koons*. Basel: Fondation Beyeler, 2012.

Warhol, Andy. *The Philosophy of Andy Warhol: From A to B and Back Again*. London: Verso, 1977.(『앤디 워홀의 철학』, 김정신 옮김, 미메시스, 2015.)

Watson, Scott. *Exhibition: Andrea Fraser*. Vancouver: Morris and Helen Belkin Art Gallery, 2002.

Weibel, Peter, and Andreas F. Beitin. *Elmgreen & Dragset: Trilogy.* Karlsruhe, Germany: ZMK / Walther König, 2011.

Westcott, James. *When Marina Abramović Dies: A Biography.* London: MIT Press, 2010.

Widholm, Julie Rodrigues. *Rashid Johnson: Messages to Our Folks.* Chicago: Museum of Contemporary Art, 2012.

저작권과 도판 목록

이 책에 실린 도판의 작가들 대부분은 저작권료를 받지 않았다. 그들에게 깊은 감사를 드린다. 데미언 허스트의 도판은 친절하게도 소더비 현대미술부가 제공해 주었다.

서문
가브리엘 오로즈코(Gabriel Orozco), 「쉼 없이 달리는 말 Horses Running Endlessly」(세부), 1995. 나무, 체스 말 각각 3×3×9cm, 체스 판 8.7×87.5×87.5cm. Courtesy of the artist and Marian Goodman Gallery.

1막 1장
제프 쿤스(Jeff Koons), 「메이드 인 헤븐 Made in Heaven」, 1989. 광고판에 리소그래프, 125×272in. © Jeff Koons.

1막 2장
아이웨이웨이(艾未未, Ai Weiwei), 「한대(漢代) 항아리 떨어뜨리기 Dropping a Han Dynasty Urn」, 1995. 흑백사진 3장, 각각 148×121cm, Courtesy of the artist.

1막 3장
제프 쿤스, 「풍경(체리 나무) Landscape(Cherry Tree)」, 2009. 캔버스에 유화, 108×84in. © Jeff Koons.

1막 4장
아이웨이웨이, 「해바라기 씨 Sunflower Seeds」, 2010. 해바라기 씨 크기의 채색 도기 조각 1억 개, Photo: Ai Weiwei. Courtesy of the artist.

1막 5장
가브리엘 오로즈코(Gabriel Orozco), 「검은 연 Black Kites」, 1997. 해골에 흑연, 8-1/2×5×6-1/4in. Courtesy of the artist, Marian Goodman Gallery, and Philadelphia Museum of Art.

1막 6장
에우제니오 디트본(Eugenio Dittborn), 「교수형 당하기(항공우편 회화 No.05) To Hang (Airmail Painting No.05)」, 1984. 종이에 페인트, 모노타이프, 울, 포토 실크스크린, 69×57in. Courtesy of the artist and Alexander and Bonin Gallery.

1막 7장
아이웨이웨이, 「1994년 6월 June 1994」, 1994. 흑백사진, 다양한 크기, Courtesy of the artist.

1막 8장
쩡판즈(曾梵志, Zeng Fanzhi), 「자화상 Self Portrait」, 2009. 캔버스에 유화, 1200×200cm.
 Courtesy of the artist.

1막 9장
왕게치 무투(Wangechi Mutu), 「나. Me. I.」, 2012. 마일라 필름에 혼합 매체, 42-1/4×69×3/4in.
 Courtesy of the artist and Gladstone Gallery.

1막 10장
쿠트룩 아타만(Kutluğ Ataman), 「저지 JARSE」(세부), 2011. A4용지 2장, 각각 21×29.7cm.
 Courtesy of the artist.

1막 11장
태미 레이 칼랜드(Tammy Rae Carland), 「나는 여기서 죽어 가고 있다(스트로베리 쇼트케이크)
 I'm Dying Up Here(Strawberry Shortcake)」, 2010. C-프린트, 30×40in. Courtesy of the
 artist and Jessica Silverman Gallery.

비키니 킬(Bikini Kill)의 시 "태미 레이를 위하여(For Tammy Rae)", 캐슬린 한나(Kathleen
 Hanna)의 사용 허가.

1막 12장
제프 쿤스, 「토끼 Rabbit」, 1986. 스테인리스스틸, 41×19×12in. © Jeff Koons.

1막 13장
아이웨이웨이, 「원근법 연구―백악관 Study of Perspective―The White House」, 1995. 컬러 프린
 트, 다양한 크기. Courtesy of the artist.

1막 14장
제프 쿤스, 「새 제프 쿤스 The New Jeff Koons」, 1980. 듀라트란, 형광등 라이트박스, 42×32×8in.
 © Jeff Koons.

1막 15장
마사 로슬러(Martha Rosler), 「부엌의 기호학 Semiotics of the Kitchen」의 스틸 사진, 1975. 러닝타
 임 6분 9초, 흑백 비디오, 사운드. Courtesy of the artist and Mitchell-Innes & Nash.

1막 16장
제프 쿤스, 「금속 비너스 Metallic Venus」, 2010~2012. 거울처럼 연마된 스테인리스스틸에 투명 컬러
 로 코팅, 생화, 100×52×40in. © Jeff Koons.

1막 17장
아이웨이웨이, 「매달린 남자: 뒤샹에 대한 경의 Hanging Man: Homage to Duchamp」, 1983. 옷걸이,
 해바라기 씨, 39×28cm. Photo: Ai Weiwei. Courtesy of the artist.

2막 1장
엘름그린 & 드락셋(Elmgreen & Dragset), 「결혼 Marriage」, 2004. 거울 2개, 세라믹 세면대 2개, 수

전, 스테인리스스틸 배관, 비누, 178×168×81cm. 베네치아 비엔날레 덴마크와 노르웨이관 전시
《컬렉터들 The Collectors》 설치 장면. Photo: Anders Sune Berg. Courtesy of VERDEC
Collection, Belgium, and Gallerie Nicolai Wallner, Copenhagen.

2막 2장
마우리치오 카텔란(Maurizio Cattelan), 「슈퍼 우리 Super Us」, 1996. 아세테이트 시트, 각각 29.8×
21cm. Courtesy of Maurizio Cattelan Archive.

2막 3장
로리 시몬스(Laurie Simmons), 「말하는 장갑 Talking Glove」, 1988. 시바크롬 프린트, 64×46in.
Courtesy of the artist.

2막 4장
캐롤 더넘(Carroll Dunham), 「목욕하는 여성들에 대한 연구 Study for Bathers」, 2010. 종이에 흑연,
12-5/8×8-7/8in. Courtesy of the artist and Gladstone Gallery.

2막 5장, 표지
마우리치오 카텔란, 「비디비도비디부 Bidibidobidiboo」, 1996. 박제된 다람쥐, 세라믹, 포마이카, 나무,
페인트, 강철, 45×60×58cm. Photo: Zeno Zotti. Courtesy of Maurizio Cattelan Archive.

2막 6장
캐롤 더넘, 「엉뚱한 사람에게 화풀이하기 Shoot the Messenger」, 1998~1999. 리넨에 혼합 매체, 57×
73in. Courtesy of the artist and Gladstone Gallery.

2막 7장
프란시스 알리스(Francis Alÿs), 「실천의 역설 I(가끔은 무엇인가를 만들면 흔적도 없이 사라진다)
Paradox of the Praxis I(Sometimes Doing Something Leads to Nothing)」, 1997. 멕시코
시티에서 한 퍼포먼스의 기록 비디오, 러닝타임 5분. Photo: Enrique Huerta. Courtesy of the
artist.

2막 8장
신디 셔먼(Cindy Sherman), 「무제 #413 Untitled #413」, 2003. 크로모제닉 컬러 프린트, 46×
311.8in. Courtesy of the artist and Metro Pictures, New York.

2막 9장
제니퍼 딜튼(Jennifer Dalton), 「미술가는 어떻게 사나?(자식이 내 미술 경력에 지장을 줄까?) How
Do Artists Live?(Will Having Children Hurt My Art Career?)」, 2006. 종이에 파스텔과 분
필, 18×24in. Courtesy of the artist and Winkleman Gallery.

2막 10장
마우리치오 카텔란, 「L.O.V.E.」, 2010. (손) 카라라 대리석, 470×220×72cm, (좌대) 석회암, 470×
470×630cm, 전체 높이 1100cm. 밀라노 피아차 아파리 설치 장면, 2010. Photo: Zeno Zotti.
Courtesy of Maurizio Cattelan Archive.

저작권과 도판 목록

2막 11장
로리 시몬스, 「러브돌: 27일/1일(상자에 담겨 온 첫날) Love Doll: Day 27/Day 1(New in Box)」, 2010. 플렉스 프린트, 70×52.5in. Courtesy of the artist.

2막 12장
마우리치오 카텔란, 「모두 ALL」, 2011. 2011년 11월 4일~2012년 1월 22일 뉴욕 솔로몬 R 구겐하임 미술관 설치 장면. Photo: Zeno Zotti, © The Solomon R. Guggenheim Foundation, New York. Courtesy of Maurizio Cattelan Archive.

2막 13장
리나 더넘(Lena Dunham), 「아주 작은 가구 Tiny Furniture」의 스틸 사진, 2010. 러닝타임 98분. Courtesy of Lena Dunham and Dark Arts Film.

2막 14장
신디 셔먼, 「무제 Untitled」(세부), 2010. 천에 붙인 포토텍스에 피그먼트 프린트, 다양한 크기. Courtesy of the artist and Metro Pictures, New York.

2막 15장
라시드 존슨(Rashid Johnson), 「대학원의 신흑인 현실도피주의자 스포츠 클럽 센터에서 천문학, 백인 혼혈, 그리고 비판 이론 교수로서의 자화상 Self Portrait as the Professor of Astronomy, Miscegenation and Critical Theory at the New Negro Escapist and Athletic Club Center for Graduate Studies」, 2008. Courtesy of the artist.

2막 16장
캐롤 더넘, 「죽은 나무 #5 Late Trees #5」, 2012. 리넨에 혼합 매체, 80-1/4×75-1/4in. © Carroll Dunham. Courtesy of the artist and Gladstone Gallery.

2막 17장
제이슨 노시토(Jason Nocito), 「마우리치오 카텔란, 마시밀리아노 조니, 알리 수보트닉 Maurizio Cattelan, Massimiliano Gioni and Ali Subotnick」, 제4회 베를린 비엔날레의 전시 기획팀, 2006.

2막 18장
로리 시몬스, 「나의 미술 MY ART」의 스틸 사진, 로리 시몬스 극본, 감독, 주연의 장편 영화, 제작 중인 작품. Courtesy of the artist.

2막 19장
마우리치오 카텔란, 「어머니 Mother」, 1999. 은색소 표백 프린트, 156.5×125.1cm. Photo: Attilio Maranzano. Courtesy of Maurizio Cattelan Archive.

3막 1장
데미언 허스트(Damien Hirst), 「어머니와 아이(분리됨) Mother and Child(Divided)」, 복제품 전시(원본 1993년), 2007. 유리, 채색한 스테인리스스틸, 실리콘, 아크릴, 모노필라멘트, 스테인리스스틸, 암소, 송아지, 포름알데히드 액. (수조1) 190×322.5×109cm, (수조2) 102.9×168.9×62.3cm. © Damien Hirst and Science Ltd. All rights reserved, DACS 2014. Image

3막 2장

앤드리아 프레이저(Andrea Fraser), 「공식 환영사 Official Welcome」, 2009년 10월 27일 퍼포먼스 "3번: 여기, 지금(Number Three: Here and Now)." 뒤셀도르프 율리아 슈토셰크 소장. Photo: Yun Lee, Düsseldorf. Courtesy of the artist and the Julia Stoschek Collection.

3막 3장

앤드리아 프레이저, 「무제 Untitled」, 2003. 프로젝트와 비디오 설치. Courtesy of the artist.

3막 4장

크리스천 마클레이(Christian Marclay), 「시계 The Clock」의 스틸 사진, 2010. 싱글 채널 비디오, 러닝 타임 24시간. Courtesy of White Cube, London, and Paula Cooper Gallery, New York.

3막 5장

마리아 아브라모비치(Marina Abramović), 「미술가는 현존한다 The Artist Is Present」, 퍼포먼스, 2010. 뉴욕 현대미술관에서 3개월간 진행. Courtesy of the Marina Abramović Archives.

3막 6장

브이걸스(The V-Girls), 「혁명의 딸들 Daughters of the ReVolution」, 퍼포먼스, 1996. 좌에서 우로 앤드리아 프레이저, 제시카 차머스(Jessica Chalmers), 메리앤 윔스(Marianne Weems), 에린 크레이머(Erin Cramer), 마사 베어(Martha Baer). 빈 EA-제너럴리 재단 소장. Photo: Werner Kaligofsky. Courtesy of Andrea Fraser.

3막 7장

그레이슨 페리(Grayson Perry), 「로제타 병 The Rosetta Vase」, 2011. 유약 바른 도자기, 높이 30-7/8in, 지름 16-1/8in. Courtesy of the artist.

3막 8장

쿠사마 야요이(草間彌生, Kusama Yayoi), 「내 인생의 소멸 Obliteration of My Life」, 2011. 캔버스에 아크릴, 130.3×162.0cm. Courtesy of Yayoi Kusama Studio Inc., Ota Fine Arts, Tokyo/ Singapore, and Victoria Miro Gallery, London.

3막 9장

데미언 허스트, 테이트 모던 미술관 회고전 3번 전시실 설치 장면, 2012. 「왕국 The Kingdom」 (2008) 상어, 유리, 스테인리스스틸, 포름알데히드 액 2140×3836×1418mm, 「최후의 심판 Judgement Day」(2009) 금박 입힌 캐비닛, 유리, 합성 다이아몬드, 240.3×874.3×10.2cm. © Damien Hirst and Science Ltd. All rights reserved, DACS 2014. Image: Prudence Cuming Associates Ltd. Funds for illustration donated by Sotheby's.

3막 11장

가브리엘 오로즈코, 멕시코시티에 있는 오로즈코의 자택에서 작업 중인 「강가의 돌 River Stones」, 2013. Courtesy of the artist.

저작권과 도판 목록

3막 12장
베아트리스 밀라제스(Beatriz Milhazes), 「꽃과 나무 Flores e árvores」, 2012~2013. 캔버스에
아크릴, 180×250cm. Photo: Manuel Águas & Pepe Schettino. Courtesy of Beatriz
Milhazes Studio.

3막 13장
앤드리아 프레이저, 「미술은 반드시 벽에 걸려야 한다 Art Must Hang」, 2001. 회화 작품(캔버스에
유화와 흑연, 약 65×65cm), 알루미늄 디스크, 비디오 설치(335×244cm), 러닝타임 30분, 쾰른
루드비히 미술관 소장. Photo: Rheinisches Bildarchiv / Museum Ludwig / Britta Schlier.
Courtesy of the artist and Galerie Nagel-Draxler.

3막 14장
아이작 줄리언(Isaac Julien), 「쉬는 시간 PLAYTIME」의 스틸 사진, 2013. 스크린 하나에 이중
영사한 비디오 설치, 7.1 서라운드 사운드, 러닝타임 66분 57초. Courtesy of the artist, Metro
Pictures, New York, Victoria Miro Gallery, London, Galería Helga de Alvear, Madrid,
and Roslyn Oxley, Sydney.

3막 15장
데미언 허스트, 도하 카타르 미술관 기구가 감독한 회고전 설치 장면. 「신의 사랑을 위하여 For the
Love of God」(2007) 플래티넘, 다이아몬드, 사람 치아, 6.75×5×7.5in. 「천국을 위하여 For
Heaven's Sake」(2008), 플래티넘, 분홍색과 흰색 다이아몬드, 3.35×3.35×3.94in. 「리바이어
던 Leviathan」(2006~2013) 유리 채색 스테인리스스틸, 파이버글라스, 실리콘, 스테인리스스틸,
플라스틱, 모노필라멘트, 상어, 포름알데히드 액, 115.3×409.2×102.1in. © Damien Hirst and
Science Ltd. All rights reserved, DACS 2014. Image: Prudence Cuming Associates Ltd.
Funds for illustration donated by Sotheby's.

3막 16장
앤드리아 프레이저, 「투사 Projection」, 2008. 2채널 비디오 설치. Courtesy of the artist and Galerie
Nagel-Draxler.

감사의 말
윌리엄 포히다(William Powhida), 「미술가 조수의 체크리스트 Artist's Assistant Checklist」,
2005. 종이에 흑연과 수채화, 15×30in(액자 제외). Courtesy of the artist and Greychurch
Collection.

찾아보기

옮긴이

배수희 홍익대학교 미술학과에서 미술비평 전공으로 박사과정을 수료했고 『1900년 이후의
미술사』(공역)와 『걸작의 뒷모습』(공역)을 번역했다.

예술가의 뒷모습
'벌거벗은' 현대미술가와 현대미술의 '진짜' 초상

1판 1쇄 펴냄 2016년 2월 15일

1판 3쇄 펴냄 2024년 7월 25일

지은이 세라 손튼
옮긴이 배수희
펴낸이 박상준
펴낸곳 세미콜론

출판등록 1997. 3. 24(제16-1444호)
(우)06027 서울시 강남구 도산대로1길 62
대표전화 515-2000 팩시밀리 515-2007
www.semicolon.co.kr

한국어판 ⓒ (주)사이언스북스, 2016. Printed in Seoul, Korea

ISBN 978-89-8371-755-9 03600

세미콜론은 이미지 시대를 열어 가는 (주)사이언스북스의 브랜드입니다.